KB182388

김윤정(金允貞, Kim Yunjeong)

용인대학교 문화재학과 교수
경기도 문화재전문위원

박경자(朴敬子, Park Kyungja)

문화재청 문화재감정위원
충청북도 문화재전문위원

방병선(方炳善, Bang Byungsun)

고려대학교 인문대학장 겸
고고미술사학과 교수

서현주(徐賢珠, Seo Hyunju)

한국전통문화대학교
문화유적학과 교수

엄승희(嚴升晞, Eom Seunghui)

숙명여대 이화여대 강사 겸
이화여자대학교 도예연구소 연구교수

한국 도자사전

한국 도자사전

초판 1쇄 발행 2015년 7월 20일
초판 2쇄 발행 2021년 9월 10일

지은이 김윤정, 박경자, 방병선, 서현주, 엄승희,
 이성주, 이종민, 전승창, 최종택
발행인 한정희
발행처 경인문화사
등록번호 제10-18호(1973년 11월 8일)
주 소 경기도 파주시 회동길 445-1 경인빌딩 B동 4층
전 화 031-955-9300
팩 스 031-955-9310
홈페이지 www.kyunginp.co.kr
이메일 kyungin@kyunginp.co.kr

ISBN 978-89-499-1139-7 03650
값 38,000원

김윤정 박경자 방병선
서현주 엄승희 이성주
이종민 전승창 최종택

한국
도자사전

경인문화사

한
국
도
자
사
전

2009년 가을 필자를 포함한 5명의 집필진이 〈한반도의 흙, 도자기로 태어나다〉 편집회의를 경인문화사에서 하고 있었다. 책은 다음 해인 2010년 출간되었는데 도자기의 역사적 변천과 설명 뿐 아니라 한국문화사에서 도자기의 표현과 도자기와 문화와의 관계의 구조와 궤적을 고찰한 것으로 이후 꽤 좋은 반응을 얻었다. 당시 편집회의에 참석하였던 이성주 강릉대교수(현 경북대 교수), 이종민 충북대교수, 최종택 고려대교수, 전승창 삼성미술관 학예실장(현 아모레퍼시픽미술관장) 등과 필자는 도자기를 중심으로 이렇게 다양한 필진이 모여서 작업을 했다는 사실에 뿌듯해 하면서도 한편으로 이별을 아쉬워하고 있었다. 그 때 누가 먼저랄 것도 없이 "우리 도자기 사전 한 번 만들면 어떨까요"라는 말이 불쑥 튀어 나왔고 잠시 정적이 흐른 뒤

순식간에 이제는 우리 손으로 당연히 해야 한다는 생각에 다들 동의하는 것으로 보였다.

사실 도자사전은 국내에서도 이미 간단한 몇몇 용어 사전이 출간된 바 있고 고고학 분야에서는 고고학용어사전이 출간되었었다. 국외에서는 중국의 공예사전이나 일본의 일본도기사전, 일본도자사전 등이 이미 오래전 출간되어 부러움을 산 바 있다. 그러나 무엇보다도 사전이라는 특수성으로 출판 후 판매가 녹녹치 않아 출판사들이 출판을 꺼리는게 현실이었고, 여러 필진이 참여하는 작업이라 집필 완성이 매끄럽게 되기가 쉽지 않아 실현이 되기란 어려운 일이었다. 하지만 다섯 명의 집필자들은 무엇에 홀린 사람들처럼 한국 도자를 중심으로 우리의 해석과 설명으로 사전을 만들 때가 됐다고 의기투합했다. 이 사전은 그렇게 시작되었다.

2011년 봄 다섯 명의 필진은 다시 경인문화사에 모여 본격적으로 도자사전 편집회의를 시작하였다. 기존의 간단한 용어사전과 차별화하고 전문성과 대중성을 확보해야 한다는 기본 생각을 바탕으로 실제 출판이 가능한 지를 출판사측과 논의하였다. 그다지 수익성이 높지 않은 사전 출간에 대해 국내 최고의 필진 구성과 국내 최초의 도자사전이라는 점을 높이 사면서 경인문화사측이 흔쾌히 지원하겠다는 답변을 해주었고 집필자들은 초판 인

세를 포기하는 것으로 화답하였다.

이후 전체 편집 방향을 설정하면서 현재 5명의 집필자를 보강하여 최대 10명까지로 늘리기로 하고 대상자를 물색하기 시작하였다. 여러 우여곡절을 겪은 끝에 백제 토기 전공의 서현주 한국전통문화대학 교수, 고려말 조선 초기 청자 연구에 많은 업적을 쌓은 김윤정 용인대 교수, 분청사기 연구에 전력을 다해온 박경자박사, 근대 도자 연구의 많은 자료를 섭렵한 엄승희박사를 새로 필진에 합류시켜 최종적으로 총 9명의 필진의 진용을 갖추게 되었다.

사전의 집필 목표와 내용은 다음처럼 정하였다. 우선 기존의 단순한 용어 사전과 달리, 한국은 물론 중국과 일본의 도자유물과 유적, 작가, 제작과 관련된 현상이나 조직 등을 포함시키고 고고학적, 도자사적 설명과 해석, 참고문헌과 도판을 첨부하여 도자기의 모든 것을 알 수 있게 하자는 데 최우선을 두었다. 또한 각 필진의 전공에 따라 시대를 정하고 설명하고자 하는 항목을 중요도에 따라 분량을 차등하여 서술하기로 하였다. 도자사전의 독자층을 도자사 전공자와 도예전공의 학생이나 도예가 뿐 아니라 일반인까지 확대하는 것을 목표로 집필을 시작하였다.

먼저 선사시대와 신라는 이성주교수가 담당하였다. 이교수는 자신만의 독특한 서술방식으로 기존 사전에서 볼 수 없는 상세

한 설명을 하였다. 다른 집필진과 워낙 서술의 양과 방식이 달라 한 때 다른 필자들과의 호흡을 맞추고 통일을 부탁하기도 했지만 그대로 가는 것이 차라리 낫다는 생각에 진행하였다. 독자들은 이교수의 항목 설명에서 아마 한 편의 고고학 토기 강의를 연상할 수 있을 것이다.

고구려를 중심으로 한 역사시대는 아차산 유적을 비롯한 오랜 기간 고구려 유적 발굴과 강의로 입지를 다져온 최종택교수가 맡았다. 워낙 이 방면의 전문가여서 유적과 유물, 기법 등을 쉽고 간결하게 서술하였다. 최교수는 고고학용어 사전 편찬에도 참여한 바 있어 본 사전에는 가능하면 중복항목이나 설명은 제외하고 새로운 학설과 설명을 첨부하여 독자들의 이해를 쉽게 하였다.

백제시대도 통일신라시대는 서현주교수가 섬세하고 친절한 설명으로 독자들의 이해를 증진시키는데 정성을 다하여 집필하였다. 서교수는 부여와 공주는 물론 영산강 유역의 백제지역 요지와 유물과 그 제작기법에 대해 친절하고 꼼꼼하게 서술하였다. 아마 독자들은 서교수의 설명을 읽으면 백제토기를 이해하는데 큰 도움이 될 것이다.

고려시대는 이종민교수가 맡았다. 이교수는 방산동요지를 비롯한 많은 청자요지를 발굴한 경험과 오랜 강의와 집필 경험에

서 축적된 내공을 사전 편찬에 쏟아 부었다. 고려시대 청자와 백자는 물론 연관 있는 중국 요지와 유물, 기법 등을 알기 쉽게 서술하였다. 이교수의 설명은 한 편의 고려도자사를 보는 것과 같은 효과를 기대할 수 있다.

김윤정교수는 고려 후기와 조선 초기에 걸쳐 명문청자와 분청사기, 국내외요지와 중국도자, 제작기법, 제도 등을 집필하였다. 특히 문양과 기형 같은, 양식적 유사성에 주목하여 원대와 명대 도자와의 교류에 많은 연구 업적을 쌓은 김교수는 이들과의 연관성에 중점을 두고 집필하여 도자 교류 분야에 많은 정보를 얻을 수 있을 것으로 보인다.

조선시대 분청사기, 특히 명문 분청사기와 요지에 대해서는 박경자박사가 집필을 맡았다. 명문이 새겨진 분청사기와 그 생산 요지는 생각 이상으로 많이 발굴되어 그 수가 상당하지만 박경자박사는 최신 정보들을 도판은 물론 관련 사료와 제작기법까지 곁들여 설명하였다. 국내 출토 명문 분청사기를 망라한 것은 물론 분청사기 요지도 대부분 포함하여 분청사기 연구의 현재를 그대로 감상할 수 있다.

조선시대 15, 16세기의 백자와 분청사기, 분원을 중심으로 한 생산체계 등은 전승창관장이 집필하였다. 전관장은 특유의 부드러운 문체로 분청사기와 백자, 청화백자와 철화백자, 분원과 관

요, 광주 일대 요지와 제작기법, 기형과 문양, 중국 도자와의 관계 등에 대해 서술하였다. 전관장은 조선 전기의 도자사적 중요성을 부각시키고자 고려와는 다른 그릇과 생산체계설명에 중점을 두었다.

조선 후기인 17, 18, 19세기는 필자가 맡았다. 조선 후기 백자의 기법과 생산지, 분원을 중심으로 한 생산체계와 변천을 서술하였고 특히 분원 관련 설명에 많은 항목을 할애하였다. 진경시대를 대표하는 작품 설명과 각 시대의 대표 백자를 서술 대상에 포함시켰으며 조선 도자의 중국과 일본과의 교류를 중시하여 중국의 경덕진, 일본의 아리타와 이삼평과 같은 우리에게 친숙한 도자 관련 항목에 대한 설명을 첨부하였다.

끝으로 엄승희박사는 19세기 말엽부터 1945년까지의 근대 도자를 중심으로 집필하였다. 이 시기는 개항과 일제강점이라는 커다란 역사적 상황이 전개된 바, 엄박사는 도자제작과 정책 등의 변화에 주목하였다. 엄박사는 유물과 유적 뿐 아니라 이 시기 도자 제작과 관련된 여러 문화 활동과 장인, 제작소, 교육 및 단체 등을 언급하여 가장 많은 항목을 집필하는 열의를 보여주었다. 조금은 생소한 근대도자의 면모를 확인할 수 있을 것이다.

이 사전은 위와 같은 서술 방향과 형식으로 총 9명의 전공자들이 3년에 걸쳐 한국의 도자기를 선사시대부터 1945년까지 중

요 항목을 중심으로 서술하였다. 이 사전의 집필진은 현재 한국의 고고학과 미술사 분야 가운데 토기와 고려, 조선시대 그릇을 전공한 전문가들로 각 분야 별, 시기 별 가장 최신의 정확하고 전문적인 서술과 해석을 기대할 수 있을 것이다. 또한 이 사전은 온라인 사전이나 기존의 용어 사전에서 보아왔던 단순히 용어의 정의와 간단한 설명에서 탈피하여 최신 발굴 및 연구 정보와 경향을 소개하고, 필자 개인의 문화사적인 관점과 도자사적 주관으로 전문적인 제작기술이나 양식사적인 설명과 함께 실제 왜, 어떻게, 누가 그릇을 썼는지에 대해 설명하려 하였다. 이를 위해 한국 뿐 아니라 중국과 일본을 포함한 보편적 시각과 한국의 특수성을 감안하여 집필하려 하였다. 또한 문화 교류와 무역의 매개체로서 도자기가 시대 별로 어떻게 활용되고 어떤 역할을 했는가에도 주목하였다. 예컨대 예술품은 물론 기술전파의 첨병으로, 조공품으로, 무역품으로 국력의 과시나 지도자의 권위를 상징하기 위한 목적으로 도자기가 사용되었음을 각 항목의 설명에서 고찰하였다.

이 사전의 구성은 한글 가나다 순으로 되어 있다. 총 700여 항목과 도판은 도자사 전문가나 문외한이나 그 누구도 쉽게 접근하여 읽을 수 있도록 하였다.

이 사전은 한국의 도자기에 관한 많은 의문들 – 예를 들면 한

국의 도자기는 누가 만들어, 어떻게 지금까지 이어져 왔는가. 시대 별, 지역 별 특성은 무엇인가. 중국이나 일본과의 차별점은 무엇이고 어떤 문화적 의미를 갖는가 – 에 대해 답할 수 있는 유익한 실마리를 제공해 주리라 기대한다.

이 사전이 나오기까지 많은 분들의 도움을 받았다. 우선 도판 게재를 허락해 주신 국내외 박물관, 미술관 관계자 여러분께 심심한 감사를 드린다. 또한 사전 출간 기획부터 완성까지 지원을 아끼지 않으신 경인문화사 한정희 사장님과 신학태 부장님, 편집을 맡아 고생한 경인문화사 직원들이 아니었으면 사전은 빛을 보지 못했을 것이다. 끝으로 지난 3년간 수 십 번의 도자사전 편집회의에서 많은 생각과 열정을 주고받은 집필진 여러분께 감사드린다.

앞으로 어떤 프로젝트로 이 분들을 다 같이 만날 수 있을까.

2015년 을미년 봄
고려대학교 인문대학장 방병선

한국 도자사전을 출간하면서

1. 본서의 항목은 국내외 도자사 연구에서 중요한 문헌 및 발굴 자료와 유물 자료 등 선행 연구를 토대로 집필자의 의견을 따라 선택한 것이다.

2. 본서에 수록된 유물 및 유적의 사진은 항목의 번호와 상관없이 일괄적으로 번호를 부여하였다.

3. 본서의 각 항목에 대한 설명은 각 필자들이 유물 및 유적의 중요도를 고려하여 상, 중, 하로 나누어 그 분량을 조절하여 서술하였다.

4. 본서의 각 항목은 한국 도자기뿐 아니라 한국의 도자기에 영향을 미쳤거나 이와 연관된 중국과 일본의 도자기와 유적 등을 포함하고 있다.

5. 본서에서 표기된 명칭은 각기 원전에 따른 것으로 예를 들면 가마와 가마터, 요지 등은 이들 명칭이 유래한 보고서와 사료 등의 기록에 따른 것이다.

6. 본서에서 표기한 도자기의 명칭은 종류와 기법, 문양, 기형 등의 순서로, 예를 들면 청자상감운학문병으로 하였다.

7. 본서의 각 항목은 명칭의 한글 가, 나, 다 순으로 정리, 서술하였다.

8. 본서 각 항목의 영문 표기는 표준 번역 표기를 기본으로 하되 사용원과 같은 관사(官司)의 명칭과 역사적 사건 같은 경우 영어 발음과 함께 내용을 설명하여, 부기하였다.
 동일한 의미를 가진 유사한 용어는 혼용하였다
 (예: '磁'와 '瓷'. 도요지, 요지, 가마터, 가마)

차 례

가

| 가락동식토기 可樂洞式土器, Garak-dong Type Pottery |

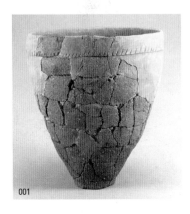

001

서울 가락동유적에서 처음 출토된 청동기시대 전기 민무늬토기의 한 종류. 좁은 굽이 달린 바리모양의 토기로 겹아가리에 짧은 빗금무늬를 새긴 것이 가장 큰 특징이다. 바리모양 토기 외에도 항아리나 사발모양의 토기도 함께 사용된다. 가락동식 토기는 장방형이나 세장방형의 주거지에서 주로 출토되며, 연대는 기원전 13~9세기로 추정된다. 가락동식토기의 형성과정에 대해서는 대동강유역의 팽이형토기와 관련된 것으로 해석하였으나 최근에는 주거지형태와 공반 유물의 유사성을 근거로 압록강과 청천강유역의 토기에서 영향을 받은 것으로 이해하고 있다. (최종택)

| 가마 窯, Kiln |

도자기를 굽기 위해 만들어진 구조물. 연료를 태우는 아궁이[봉통], 그릇을 놓고 굽는 공간인 번조실(燔造室), 연기가 배출되는 굴뚝 부분으로 구성되며, 번조실 좌측 혹은 우측에 출입할 수 있는 출입시설을 두기도 한다. 조선시대 가마 중 일부는 번조실 맨 마지막 공간을 초벌구이를 하기 위한 칸으로 사용하기도 하였다. 삼국시대 가마는 지하에 축조되었지만 시간이 경과하며 고려와 조선시대 청자나 분청사기, 백자 등 자기를 제작하는 가마는 지상에 설치되는 변화가 나타난다. 가마의 축조는 점토를 재료로 사용한 것이 대부분이지만, 특이하게도 고려 초기에 청자와 백자를 굽던 가마는 벽돌로 축조되었으며, 이것은 중국 자기기술의 영향이 유입되어 나타난 현상으로 알려져 있다. 가마는 대체로 반원형의 터널모양으로 약간 경사진 곳에 설치하여 연료인 나무가

002

잘 타고 불이 잘 오를 수 있도록 아궁이에 비하여 굴뚝 부분을 높게 짓는데, 이러한 가마를 등요(登窯) 혹은 오름가마라고 부른다. 고려 중기나 후기의 청자 가마에 비하여 분청사기나 백자 가마가 대체로 약간 큰 편이지만 시기나 지역에 따라 크기가 다양하다. 가마 안쪽의 번조실은 초기에는 아무런 구조물이 없었지만, 조선시대에는 불길을 갈라 가마 안에 불기운이 고르게 퍼질 수 있도록 해주는 원통모양의 불기둥이 등장하였으며 점차 개수가 많아졌고, 기둥의 위쪽을 벽처럼 막아 번조실을 몇 개의 작은 독립된 공간으로 분할하기도 하였다.(전승창)

| 가야토기 加耶土器, Gaya Pottery |

가야토기는 삼국시대 가야지역에서 생산되고 사용된 토기이다. 가야토기는 신라토기와 함께 원삼국시대 진변한(辰弁韓)지역의 토기 제작전통에서 유래하기 때문에 그릇 종류 즉 기종구성(器種構成) 및 그릇형태의 특징에서 상당한 공통성을 가지고 있다. 그러나 가야토기와 신라토기는 양식적인 특징에서 분명한 차이가 있고 지리적인 분포에서도 뚜렷이 구분된다. 이처럼 양식적인 특징과 그 지리적 분포에서 뚜렷한 차이를 보이는 시기는 5세기 전반에서 6세기 전반까지 약 100년이 조금 넘는 기간 동안이다. 이 기간을 지나 6세기 중엽이 되면 가야지역의 정치세력들이 차례로 신라에 의해 정복되되는데 신라에 병합된 가야지역에는 신라토기가 확산되어 들어오고 가야토기는 소멸하게 된다.

가야는 몇몇의 큰 세력을 중심으로 연맹체를 구성하였다고 한다. 그중 가장 먼저 구성된 연맹체는 4세기경 김해의 금관가야를 중심으로 세력이 규합된 금관가야연맹체이고 뒤에 5세기 후엽부터 세력을 크게 확장했던 고령을 중심으로 한 대가야연맹체가 뒤를 이었다. 이러한 가운데 고성을 중심으로 한 소가야연맹체도 경남 서남부를 해안에서 세력을 떨쳤고 함안을 중심으로 성장한 아라가야도 독자적으로 큰 세력을 구축했다.

가야세력의 분포권역은 낙동강 서쪽 소백산맥 산간분지와 강 하류에서 경남 남해안 일대이다. 김해, 고령, 함안, 고성 등은 가야의 주요 세력이 자리 잡고 있던 거점지역이었다. 이와 같은 가야국의 중심지에는 지배집

003

단의 공동묘지로 고총고분군이 구축되어 있었으며 이 고분에는 다량의 토기들이 발견된다. 지금 우리에게 가야토기라고 알려진 유물들은 태반이 고분에서 출토된 자료들이다. 이 토기들을 살펴보면 가야토기라고 할 만한 공통의 특징을 가지고 있는 동시에 각 가야연맹체, 혹은 가야국마다 독자적인 특징을 가지고 있기도 하다. 따라서 특정한 가야토기의 지역양식이 분포하는 지리적인 범위는 하나의 가야국 혹은 가야연맹체의 권역이라고 볼만하다. 특히 대가야나 소가야가 그러하지만 특정 가야국을 중심으로 일정 시기에 그 세력이 확대되면 그 토기양식의 범위도 함께 확대되는 특징을 보여 주기도 한다.

가야토기는 신라토기와 함께 영남지방의 원삼국토기로부터 발전되어 나온 것이다. 원삼국시대 분묘유적에서는 다양한 종류의 와질토기가 출토되며 취락지나 패총 등 생활유적에서는 와질토기 항아리도 출토되지만 적갈색연질 혹은 회색연질의 옹과 바리 그리고 시루, 자배기 등이 출토된다.

원삼국시대의 기간 동안에는 토기를 만드는 성형과 소성의 기법이 충분히 발달되고 전문화 되지 못했기에 토기제작의 효율성은 상대적으로 낮았고 표준화된 그릇 모양을 갖추지 못했으며 기능적인 효용성도 그리 높지는 못하였다.

원삼국시대가 끝나갈 무렵인 3세기 후반에 성형 및 소성기술의 혁신과 함께 토기제작의 전문화가 한 단계 격상된 생산시스템이 성립하게 되며 이렇게 등장한 새로운 유형의 토기를 도질토기(陶質土器)라고 부른다. 원삼국시대 말경 우리나라에서 발달된 도질토기가 처음으로 등장한 지역은 낙동강 하류의 김해와 함안 일대로 추정되기 때문에 그 발상지는 고구려나 백제, 신라가 아니라 가야인 셈이다. 최초의 도질토기가 생산되기 시작한 유적으로 현재 추정되는 곳은 아라가

004

다란 발전을 보였다. 가야지역에서는 고분에 용기류를 다량으로 부장하는 풍습이 있었다. 고분부장품으로 출토되는 가야토기는 약 20여 종의 그릇으로 파악된다. 시기와 지역에 따라 주된 기종(器種)은 약간씩 차이가 있으며 특히 상위 계층의 무덤과 하위 계층의 무덤 사이에는 그릇의 종류는 물론이고 크기와 형태 장식적인 면에서 크게 달랐다. 대체로 가야토기에서 가장 흔히 볼 수 있는 기종으로는 유개고배, 무개고배, 장경호, 파배(把杯), 개배(蓋杯), 그리고 기대(器臺) 등이 있는데 특히 고배는 대각의 높이나 굽구멍의 형태에 따라 몇 가지 종류로 세분된다. 그밖에 대부직구호, 파수부배, 완, 유대파수부완, 통형기대 등이 가야고분에서 주로 출토되는 기종이고 실생활용 토기로 제작되었던 것이 무덤에 부장된 것으로 보이는 대옹, 단경호, 소형평저단경호, 적갈색연질의 바리, 파수부옹, 시루, 장동옹, 평저옹 등이 있다. 가야고분에서는 형태가 매우 특이하고, 실용적인 기능보다는 주술적인 용도로 쓰였

야에 속하는 함안군(咸安郡) 법수면(法水面) 일대의 토기가마터이다. 분묘와 가마터에서 확인되는 최초의 도질토기 기종(器種)은 타날문단경호와 소형원저단경호라고 두 가지 종류의 항아리이다. 이 두 종류의 토기는 밑이 둥글고 목이 축약되었다 짧게 되바라지며 그릇벽은 얇지만 두드리면 쇳소리가 날 정도로 단단하다. 물레를 숙련되게 사용하고 가마의 온도를 상당히 높일 수 있는 기술은 항아리를 만드는데 머무르지 않고 고분에 부장되는 다양한 종류의 토기들과 일상생활에 소비되었던 그릇들의 생산에도 적용되어 가야토기의 전반적인 질과 형태에서 큰 발전을 보게 된다. 4세기의 토기를 흔히 고식도질토기(古式陶質土器)라고 하는데 이 단계에는 김해와 함안의 금관가야와 아라가야지역을 중심으로 토기생산이 커

19

005

다고 생각되는 토기가 출토되기도 한다. 주로 가야제국의 지배자 계급의 무덤이라 할 수 있는 고총고분에서 주로 출토되고는 하는데 여러 동물, 인물, 물건 등을 소재로 제작된 상형토기(象形土器)와 함께 무엇을 본떠 만들었는지 알기 어려운 형태의 토기도 있다.

가야토기의 변천을 서술할 때는 가야양식이 존속했던 4세기부터 6세기 전반까지를 3단계로 나누어 서술하는 것이 자연스럽다.

조기에 해당하는 4세기 가야지역의 도질토기는 3단계의 변화를 보인다. 제1단계는 도질토기 생산공방에서 승문타날단경호(繩文打捺短頸壺)나 소형원저단경호(小形圓底短頸壺)와 같은 작은 항아리 종류만 제작하던 단계이다. 3세기 후엽에서 4세기 전엽에 해당되는 시기로 생산의 중심지는 함안과 김해지역으로 파악되는데 아라가야의 고지인 함안지역 제품이 영남지

역에 널리 유통되었던 것으로 보인다. 제2단계가 되면 함안과 김해지역의 도질토기 공방에서는 무덤에 부장되는 여러 종류의 그릇들이 도질토기로 제작되기 시작하며 이 지역을 벗어나 창녕 여초리(余草里)의 토기가마도 조업을 개시한다. 4세기 중엽부터 가야지역 목곽묘에서는 그와 같은 도질토기 공방에서 제작된 고배, 파배, 광구소호, 노형토기 등이 출토된다. 그동안 바닥이 둥근 항아리들을 대량으로 생산해온 도질토기 도공들은 이제는 꽤 복잡한 기형의 토기들을 물레 위에서 자유자재로 만들기 시작한 것이다. 이 시기 가야토기의 양식은 크게 둘로 구분되는데 대각이 좁고 긴 이른바 Ⅰ자형의 고배와 키가 큰 노형토기를 대표로 하는 함안의 아라가야 양식과 고배의 몸통이 한번 꺾여 올라가는 외절구연고배를 특징으로 하는 김해의 금관가야 양식이 그것이다. 함안양식이 영남 전역에서 발견되는데 비해 김해양식은 김해와 인근 부산과 창원 등지에서만 보이기 때문에 양식의 분포가 다르다. 제3단계는 4세기 후엽에 해당되며 유대파수부호나 고배형기대와 같은 복잡하고 장식이 뛰어난 토기들이 세련된 기술로 제작되기 시작하여 이

후의 전형적 가야토기의 생산으로 발전하는 단계이다. 영남전역에서 토기양식의 교류가 활발히 이루어지고 각 지역에 도질토기 공방이 성립하여 가야와 신라 전역에서 발견되는 토기들이 양식적으로 서로 유사해지는 단계이다. 이 무렵 가야지역의 도공 일부는 일본 열도로 진출하여 그 지역에서 스에키[須惠器]를 생산하기 시작했다.

가야토기 전기는 5세기 전반과 중반에 해당된다. 이 기간 동안 가야제국(加耶諸國)의 거점지역들에서는 종전의 고식도질토기양식을 계승한 가야양식이 등장한다. 이에 비해 경주를 비롯한 신라 중심지에서는 기존의 토기양식으로부터 일탈한 신라토기의 독특한 양식이 성립하여 주변 지역에 영향을 미치게 된다. 이러한 과정을 거쳐 낙동강을 경계로 하여 서쪽의 가야양식과 동쪽의 신라양식이 뚜렷하게 대비되는 모습을 보이기까지를 전기로 특징지을 수 있다. 전기에는 김해 금관가야의 토기양식이 거의 소멸하게 되고 4세기에 독자적인 양식을 가지지 않았던 대가야와 소가야의 토기양식이 가야토기의 지역양식으로 뚜렷하게 등장하게 된다. 그래서 고령지역을 중심으로 하는 대가

006

야, 함안을 중심으로 하는 아라가야, 그리고 고성을 중심으로 하는 소가야 등 3대 토기양식이 정립하게 된다. 이 세 지역에서는 고배, 장경호, 파배, 고배형기대, 통형기대 등의 기종이 공통적으로 제작된다. 하지만 각자 독자적인 기종도 있어서 대가야에는 개배가, 아라가야에는 유대파수부호가, 그리고 소가야에서는 유공광구소호 등이 특징적으로 생산되었다. 공통기종들 사이에도 양식적인 개성이 뚜렷하여 장경호를 예로 들면 대가야의 것은 직선적으로 올라가는 목을 지녔지만 아라가야계 장경호는 목이 나팔상으로 벌어지고, 소가야의 장경호는 수평구연호라 부르는 연구자도 있듯이 그릇 입술 가까이에서 수평으로 꺾여나가는 것이 특징이다.

5세기 후엽부터 6세기 전반까지의 기간이 가야토기 후기에 해당된다. 후기의 가야토기는 그릇의 형태적인 특

007

넓다고 하기는 어려운 편
이다. 이처럼 균등한 분포
권역을 형성하고 있다가 5
세기 후엽이 되면 특정 가
야양식의 분포권역이 확장
되는 현상이 발생한다. 먼
저 확산되는 토기는 소가
야 양식으로 5세기 후엽에
영남 서남부의 해안과 내륙 하계망을
따라 분포권역이 넓어지는 현상이 보
이지만 5세기말에 고령을 중심으로
한 대가야양식 토기가 확산되면서 소
가야 토기의 분포영역은 더 이상 확
대되지 못한다. 6세기 전반에 들어서
대가야계 토기는 대단히 넓은 영역
에 걸쳐 분포하게 되는데 소합천, 산
청, 거창, 함양의 경남 내륙분지들과
소백산맥을 넘어 호남 동부의 장수와
남원, 그리고 순천에 이르기까지 모
두 대가야 양식에 속하게 된다. 이처
럼 대가야 양식의 토기가 제 지역의
토착 지배집단의 무덤에 부장되는 것
은 아무래도 고령의 대가야를 중심으
로 한 정치적인 관계가 맺어졌기 때
문인 것으로 해석되어 대가야토기의
분포권역은 대가야연맹체의 영역으
로 추정되어 왔다. 대가야 토기의 확
산은 6세기 중엽에도 지속되어 나중
에는 소가야와 아라가야의 중심지에

징이 달라진다는 점에서도 전기와 구
분되지만 각 토기양식의 분포권역이
크게 변한다는 점에서 역사적으로 중
요한 의미가 있다. 우선 형태적인 변
화를 살핀다면 후기의 가야토기는 그
릇의 크기가 전반적으로 소형화되는
것이 특징이다. 고배나 기대 등은 전
기의 토기보다 키가 훨씬 낮아지고
장경호들도 훨씬 작게 제작된다. 그
릇의 다양성도 크게 줄어드는데 이를
테면 아라가야 지역의 전기에 속하는
고배는 그릇의 크기, 대각의 형태, 대
각에 뚫은 구멍의 모양 등이 실로 다
양하였다. 그러나 후기가 되면 고배
는 이단투창과 일단투창고배 두 종류
로 규격화되고 뒤에는 그릇의 높이
가 낮아지는 경향에 따라 일단투창고
배 위주로 제작되는 양상이다. 전기
의 가야토기는 가야의 세 주요세력을
중심으로 토기양식의 분포권역이 형
성되어 어느 양식의 분포권역이 더

축조된 고분에서도 대가야 토기가 부장되는 것을 볼 수 있게 된다.

한국 남부지역에서 성공적인 기술혁신을 통해 성립한 도질토기 생산기술이 4세기 말경에 일본열도에 전해진다. 당시까지 일본 열도에서는 흡수율이 높은 적갈색 산화 소성의 하지키[土師器]가 주로 사용되어 왔지만 한국 남부지역으로부터 전해진 도질토기 제작기술로 생산되었던 스에키[須惠器]는 밀폐식 가마에서 고온으로 소성된 회색의 도질토기였다. 초기 스에키가 생산되기 시작한 시점을 전후해서 일본 열도에는 특히 가야계통의 한국산 도질토기의 수입이 늘어나 당시의 고분과 취락유적에서 발견되는 사례가 많아진다. 일본열도에서는 한국산 도질토기를 접하고, 사용한 경험이 늘어났고 그 때문에 수요도 증가되었다. 역사기록에도 있지만 도질토기 생산기술이 일본에 전해지는 과정은 도공(집단)의 이주에 의한 것이었다. 최초로 일본열도에서 제작된 스에키의 형태와 문양은 한반도 남부의 가야계 도질토기 그대로이다.(이성주)

| 가요문자기 哥窯文瓷器, Ge Ware |

중국 송대 절강성 일대에서 제작된 청자의 일종이다. 일반적으로 철분이 함유된 태토에 백색 유약으로 시유한 기면(器面)에 검은색 균열이 어지럽게 갈라지며 특유의 장식 효과를 낸 것을 소위 가요(哥窯) 자기라고 한다. 가요는 송대의 오대 명요 중 하나로 꼽지만 정작 송대의 문헌에는 가요의 기록이 등장하지 않고 원대 지정(至正)23년(1363) 『지정직기(至正直記)』의 기록에서 '가가동요(哥哥洞窯)'라 하여 처음 등장한다. 이름의 유래에 관해서는 절강성의 장생일(章生一), 장생이(章生二) 형제가 용천에 각각 가마를 개요해서 가요(哥窯), 제요(弟窯)

008

009

23

라고 불렸다는 설이 있지만, 현재까지 가마터는 발견되지 않았다. 특히 청대에는 가요를 모방한 자기들이 황실을 중심으로 큰 인기를 끌며 활발히 제작되었다. 조선 후기에도 김홍도 그림을 통해 알 수 있듯이 중국에서 골동 기완으로 수입되는 등 크게 유행했던 것으로 보인다.(방병선)

| 가지무늬토기 Pottery with Eggplant Design |

어깨에 가지모양의 흑반(黑斑)이 새겨진 청동기시대 채문토기의 한 종류. 짧은 목이 달린 항아리 모양의 토기로 붉은간토기와 형태적으로 매우 유사하다. 주로 무덤에서 출토되어 부장용으로 추정되며, 일부 주거지에서 출토된 예로 보아 원시신앙과도 관계있는 것으로 추정되기도 한다.

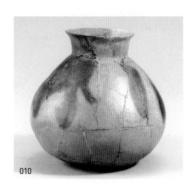
010

대체로 기원전 5세기에서 4세기말까지의 200여년 동안 사용된 것으로 보인다.(최종택)

| 가형토기 家形土器, House-shaped Pottery |

삼국시대 도질토기로서 당시 가옥의 형태를 본 떠 만든 토기이다. 그릇으로서 가형토기는 대부분 액체를 담아 두었다 따르는 일종의 주자(注子)와 같은 용도로 제작되었다. 가형토기는 대부분 신라와 가야지역의 고분에서 출토된 것으로 알려져 있으며

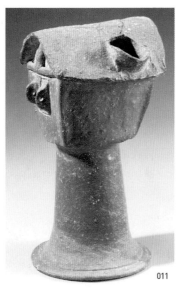
011

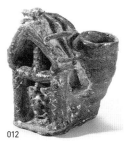

012

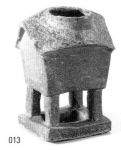

013

정식 발굴조사를 통해 수습된 것으로는 경주 사라리(舍羅里) 고분군 5호분에서 출토된 것과 같이 높은 대각을 지닌 가형토기와 창원 다호리(茶戶里)고분군 B1호 제사유구에서 출토된 고상건물형 토기 1점과 지붕 부위의 파편 1점 등 3점이 있다. 이외는 모두 학술조사를 거치지 않은 수습품으로 현풍, 창녕, 진주지역에서 각각 출토되었다고 전하는 유물 3점을 제외하면 나머지 7점은 출토지역도 분명하지 않다. 가옥의 구조로 보았을 때 신라·가야 지역의 가형토기는 다주식(多柱式)의 고상건물(高床建物)과 내력벽의 지면식건물(地面式建物) 두가지로 구분된다. 그리고 후자는 단층건물과 상, 하 양층으로 되어 있어 위층으로는 사다리를 타고 올라가게끔 복층건물이 있다. 지붕에 대한 묘사로 보면 삼국시대의 가형토기는 대체로 초옥(草屋)에 해당되지만 경주 보문동(普門洞) 출토 통일신라시기의 가형토기를 비롯하여 출토지를 알 수 없는 1점은 기와집에 해당된다.(이성주)

정식 발굴조사를 거친 것은 극소수에 불과하다. 신라·가야 이외의 출토품으로는 평양철교 부근에서 발견된 것으로 전하는 고구려의 가형토기 1점과 백제의 것으로 추정되는 2점이 있을 뿐이다. 고구려와 백제의 가형토기는 맞배식의 기와지붕으로 된 가옥형태를 간단히 본 떠 만든 것으로 장방형의 집에 창문이나 출입문에 해당하는 구멍을 뚫어 놓았을 뿐이다. 무엇을 담는 그릇의 용도로 쓰기 위해 만들었다고 보기 어려운 편이다. 이에 비해 신라와 가야지역의 가형토기는 대부분 액체를 따르는 주구(注口)를 가지고 있어 그릇의 기능을 수행할 수 있다. 한편 지붕의 모양은 물론이고 기둥과 서까래, 출입구와 창문, 그리고 마루와 사다리 등을 세부적으로 묘사한 것이 많아 당시의 민가와 부속건물 등의 구조를 파악하는데 귀중한 고고학 자료로 활용된다.

| 각배 角杯, Horn-shaped Cup |

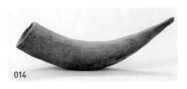

014

각배는 삼국시대 신라·가야 영역의 4~5세기대 고분에서 출토되는 회청색경질토기의 한 기종으로 대표되지만 고려시대 청자각배(青磁角杯)나 조선시대 백자각배(白磁角杯)까지 있는 이상 특정한 시대에 한정된 유물은 아니다. 삼국시대 고분에서 출토되는 도질토기 각배의 일반적인 형태는 호형(弧形)으로 굽은 뿔모양으로 특별한 장식이 없이 한쪽은 뾰족하고 한쪽은 통형이다.

현재까지 출토된 각배 중 비교적 이른 시기의 것은 마산 현동유적(縣洞遺蹟) 50호분, 김해 양동리 304호분에서 출토된 각배로 각각 4세기 중엽과 후엽까지 연대가 추정된다. 현동유적의 것은 길고 뾰족한 형태이고 양동리 유적의 것은 끝이 살짝 말려 있고 받침대가 있다. 이보다 약간 시기가 늦은 합천 저포리A지구 출토품은 끝부분이 뭉툭하게 잘려 있기도 하다. 각배는 형태적으로 안치하기 곤란한 기형을 가졌으므로 경주 미추왕릉지구

(味鄒王陵地區) C지역 7호분 출토품처럼 대각(臺脚) 위의 고리에 끼워 둘 수 있도록 되어 있는 것이 있다. 그리고 경주 금관총(金冠塚)과 창녕(昌寧) 교동(校洞) 7호분에서 출토된 것처럼 6세기에는 동제각배(銅製角杯)도 있다. 무엇보다 흥미로운 것은 동래(東萊) 복천동(福泉洞) 1호분에서 한 쌍으로 출토된 각배처럼 끝부분에 말머리로 장식되고 안정되게 놓이도록 짧은 다리를 두 개 몸통에 부착한 예도 있다. 가장 늦은 시기의 예로는 동해 구호동(九湖洞) 5호분에서 출토된 2점의 각배가 있다. 장식이나 형태가 퇴화된 양상이며 대각위에 거치하는 것이 아니라 연결시켜 버린 형태로 제작된 것 1점과 접시모양의 거치대에 끼운 형태로 제작된 것 1점이 그것이다.

사실 이 각배는 용기문화(容器文化)의

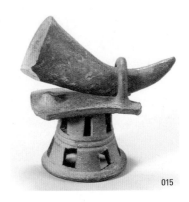

015

한 요소로 본다면 널리 중앙아시아로부터 한반도를 거쳐 일본까지 분포한다. 이들 사이에 어떤 연관성이 있다고 단정하기는 어렵지만 중앙아시아 지역에서 출토된 금제, 은제의 각배형 용기에 그리핀이나 각종 맹수로 끝부분을 장식한 것을 보면 복천동 1호분 출토 마두형각배(馬頭形角杯)와 강한 유사성을 살필 수 있다. 따라서 유라시아 일대에 광범하게 분포하는 각배문화 사이에는 우연치 않은 유사성과 기능과 의미의 유관성이 있다고 보아도 좋다.(이성주)

│ 간지명 상감청자 干支銘象嵌靑磁, Inlaid Celadon with SexagenaryCycle Inscription │

그릇 일부에 생산연도에 해당하는 간지(干支)가 표시된 상감청자. 간지를 표시한 이유는 14세기에 고려정부에서 청자를 가마로부터 공납받는 과정에서 중간관리의 절취를 방지하고 원활한 세금관리를 하기 위한 것이었다. 간지는 그릇의 내면중앙에 새겨진 경우가 많으며 현재 기사(己巳, 1329), 경오(庚午, 1330), 임신(壬申, 1332), 계유(癸酉, 1333), 갑술(甲戌, 1334), 신사(辛巳, 1341), 임오(壬午, 1342), 갑신

016

(甲申, 1344), 정해(丁亥, 1347), 을미(乙未, 1355) 등 10개의 간지가 알려져 있다. 간지명 상감청자는 주로 강진에서 생산되었으며 부안에서도 일부 제작된 사례가 확인되었다. 1960년대의 발굴조사에서 원나라 연호인 지정(至正, 1341~1367)명편과 정해명편이 함께 확인된 사실을 근거로 정해(丁亥)를 1347년으로 보고 나머지는 13세기 후반의 것으로 보는 견해도 있었으나, 최근에는 같은 시기인 14세기 전반~중반의 생산품으로 보는 견해가 많다. 상감기법의 도식화 과정을 보여주는 비교자료로 활용되고 있다.(이종민)

│ 감조 監造, Supervision of Ceramic Production │

왕실이나 궁중에서 사용할 자기를 만

들기 위하여 제작지에 파견된 관리가 작업과정이나 품질을 감독하는 것. 『고려사』에 "사옹(司饔)이 매년 사람들을 각도로 보내어 궁중에서 쓸 자기를 감독하여 제작한다"는 예가 있고, 조선시대에도 『동국여지승람』에 "매년 사옹원 관원이 화원을 이끌고 와서 어용지기를 감독하여 제작한다"는 기록이나, 『용재총화』에 "매년 사옹원 관원을 보내어 좌우변으로 나누고 봄부터 가을까지 감독하고 제작하여 어부에 수납한다"라는 표현, 『중종실록』에 "전에 사옹원 직장 정매신이 사기를 감독하여 제작할 때 추호도 사적인 것이 없어 떠도는 장인들을 모두 돌아와 모이게 하였다" 등의 기록에서 '감조'의 사용례와 상황을 살펴볼 수 있다.(전승창)

| 갑기 匣器, Saggar Fired Ware |

갑발 속에 넣어 구운 자기 그릇. 청자나 분청사기, 백자 중에서도 고급자기를 만들 때 사용하는 합(盒) 모양의 요도구(窯道具)를 갑발이라고 하며, 이 속에 넣어 구운 그릇을 가리킨다. 갑발 속에 그릇을 넣어 가마에 재임하는데, 이와 같이 굽는 방법을 갑

번(匣燔)이라고 한다. 갑번은 그릇을 구울 때 가마 안의 재티가 붙거나 이물질이 떨어져 그릇이 잘못되는 것을 방지하는 효과가 있고 미세한 온도변화가 직접적인 영향을 주지 못하게 하기도 한다. 정교한 그릇이나 고급의 그릇을 구울 때 사용되는 방법으로 제작과정에서 상대적으로 높은 성공률을 보이는 장점이 있다. 갑번으로 제작된 그릇을 갑기라고 통칭하며, 질이 좋은 자기라는 의미가 내재되어 있다.(전승창)

| 갑기번조요 匣器燔造窯, Royal Kiln for high quality white porcelain |

조선시대 경기도 광주에서 질이 좋은 왕실용 백자를 제작하던 관요(官窯)를 가리키는 명칭. 15~16세기 관요에서 제작된 백자 중에는 질과 형태, 세부의 마무리가 좋은 유물도 있지만, 대조적으로 거칠고 색깔도 상대적으로 좋지 못한 예도 다수 있다. 17세기에 제작된 백자도 동일한 특징을 보이는데, 실제로 광주 선동리 2호와 3호 가마터 발굴을 통해서 양질(良質)과 조질(粗質) 백자가 동시기에 각각 만들어졌던 것으로 확인되기도 하였

분원가마의 갑발
Saggar (Bun)

017

다. 각각의 가마터는 백자의 질과 세부의 특징, 그리고 갑발(匣鉢)의 존재 여부 등에서 뚜렷한 차이를 드러냈다. 갑발을 사용해 백자를 제작했던 가마터에서는 왕실용의 질이 좋은 백자파편이 출토되지만, 상대적으로 조잡한 질의 백자를 만들던 가마터에서 갑발이 발견되지 않는다. 광주의 관요는 모두 사옹원의 관리에 따라 운영되었지만, 왕실용의 질 좋은 백자를 전담하던 소수의 가마와 관청 등에서 사용할 상대적으로 질이 좋지 못한 백자를 다량 제작하던 여러 개의 가마들로 대별되어 있었던 것이다. 그 성격에 따라서 가마의 명칭도 갑발을 사용해 왕실용 최고급 백자를 주로 제작하던 갑기번조요(匣器燔造窯, 줄여서 匣燔窯)와 그릇을 포개어 굽는 방법으로 조질의 관청용 일상용기를 다량 제작했다는 의미의 상기번조요(常器燔造窯, 줄여서 常燔窯)로 정의할 수 있다.(전승창)

| 갑발 匣鉢, Saggar |

도자기 번조시 사용하는 내화토로 제작한 그릇 덮개다. 소성 과정에서 가마 안에 날아다니는 재나 천장에서 떨어지는 흙 등 각종 불순물로부터 도자기를 보호하기 위해 덧씌우는 일종의 보호 장치를 말한다. 일반적으로 형태는 통형, 깔때기형, M자형, 발형(鉢形) 등이 있는데, 우리나라에서는 통형이나 M자형 갑발이 주로 사용되었다. 갑발은 성분상 규석(硅石)이 많이 섞여 높은 온도에도 잘 견딜 수 있는 점토로 만들어 졌다. 갑발을 사용함으로써 가마 안의 공간을 충분히 확보하여 다량으로 생산이 가능해졌으며 고온에 견디는 고급 도자기를 만들 수 있게 되어 도자 산업 기술을 진보시켰다. 중국에서는 남조시대에 처음 출현하여 당대에는 이미 보편적으로 사용이 되었지만, 우리나라에서는 청자가 생산되기 시작

하는 고려시대부터 보이기 시작하여 조선 후기까지 지속적으로 사용되었다. 특히 조선시대에는 관요인 분원에서 갑번(匣燔)이라 하여 갑발을 씌운 백자를 최고급 상품(上品)으로 인식하였다.(방병선)

018

| 갑번 匣燔, Saggar Firing |

그릇을 갑발에 넣어 굽는 것이다. 고려시대 최고급의 청자를 제작했던 강진은 물론 조선시대 경기도 광주 관요에서 갑(匣)에 넣어 번조하여 최고급 사기그릇을 생산하였다. 조선시대 문헌에는 갑번과 함께 갑기(匣器)의 표현이 등장하는데 모두 같은 의미로 사용되었다. 정조 18년(1794) 『일성록(日省錄)』의 기록에는 갑번자기가 사치품으로 인식이 되면서 갑기의 사용을 금하는 교지가 내려지기도 하였으나, 그 이후에도 종친이나 상류층을 중심으로 지속적으로 사용되었다는 기록이 등장한다.(방병선)

| 강관둔요 江官屯窯, Jiangguandun Kiln |

가마터는 요녕성 요양현(遼陽縣) 동쪽 약 7~30km 인근의 태자하(太子河) 주변에 위치해 있으며 요장이 크고 많다. 요대에 개시하여 금대에 융성하고 원대에는 쇠퇴하여 맥이 이어지지 않았다. 생산품은 백자, 흑유자, 삼채, 유리기 등으로 각종 생활용기와 완구류, 도용 등을 제작하였으며 제작기법상 자주요와 성격이 유사하여 자주요계로 분류된다. 갑발을 사용하지 않고 구워 생산품이 거칠며 요대와 금대의 제작품은 거의 유사하다.(이종민)

| 강북구 수유동 요지 江北區 水踰洞 窯址, Gangbuk-gu Suyu-dong kiln site |

강북구 수유동 요지는 14세기 말에서 15세기 초에 운영된 청자요지이다. 가마는 잔존길이 19.8m, 너비 1.2~1.4m, 경사도 11.5°이며, 단실 등요이다. 출토되는 청자의 기형과 문양은 강진 지역에서 제작되던 전형적인 고려 말기 청자의 특징을 보이면서도

문양 형태가 간략화되고, 구성이 해체되는 등의 변화를 보인다. 연화당초문(蓮花唐草文), 선문(線文), 원문(圓文) 등이 상감되었으며, 도장으로 문양을 찍는 인화문은 많이 사용되었지만 그릇의 내외면을 인화문으로 빽빽하게 찍는 전형적인 인화분청사기는 출토되지 않았다. 덕천(德泉), 덕(德), 상(上), 천(天) 등의 글자가 상감되거나 음각된 명문청자가 출토되었다. 특히, '덕천'과 '덕'명청자는 덕천고에 납입된 자기였기 때문에, 덕천고가 1403년에 내섬시로 개편되는 점을 고려하면 수유동 요지는 1403년경을 전후한 시기에 운영된 것으로 추정된다.(김윤정)

| 강진 계율리 25호 요지
康津 桂栗里 25號 窯址, Gangjin Gaeyul-ri Kiln Site no.25 |

강진 계율리 일대에는 59개소의 요지가 확인되었지만 25호 요지만 발굴·조사되었다. 계율리 25호 요지는 1927년 조선총독부박물관(朝鮮總督府博物館)의 노모리 켄[野守健]과 오가와 케이기치[小川敬吉] 등에 의해 대구면 일대의 청자요지에 대한 지표조사가 진행되는 과정에서 발굴·조사되

었다. 별도의 보고서는 없으며, 1944년에 간행된 노모리 켄의 저서인『고려청자의 연구(高麗靑磁の硏究)』에 발굴 사진과 가마 1기의 도면이 게재되었다. 가마는 길이 17.8m(58.8尺), 너비 1.2m(4.1尺)의 단실(單室) 등요(登窯)이며, 운영시기는 12~13세기로 경으로 추정된다.(김윤정)

| 강진 사당리 요지 康津 沙堂里窯址, Gangjin Sadang-ri Kiln Site |

강진 사당리요지는 강진군 대구면 사당리 일대에 확인된 43개소의 고려청

019

020

자 가마터를 의미한다. 특히 사당리 일대 요지는 강진군 내 다른 가마터보다 품질이 우수한 고려청자가 제작된 것으로 알려져 있다. 국립중앙박물관이 1963년부터 1965년까지 현재 강진청자박물관이 위치하는 사당리 11번지 일대를 조사하는 과정에서 작업장이 확인되었으며, 사당리 23호를 중심으로 수습된 유물은 대부분 양질(良質) 청자로 다양한 기종(器種)과 문양이 확인되었다. 이외에도 기사(己巳)·임신(壬申)·경오(庚午)·계유(癸酉)·갑술(甲戌)·을미(乙未)·임오(壬午)·정해(丁亥) 등 간지명(干支銘) 청자, '정릉(正陵)', '어건(御件)' 등 각종 명문(銘文) 청자, 자판(磁板), 기와, 의자 편이 수습되었다.(김윤정)

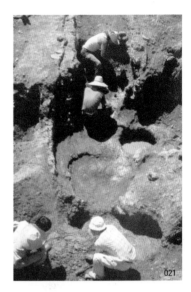
021

┃강진 사당리 41호 요지

康津 沙堂里 41號 窯址, Gangjin Sadang-ri Kiln Site no.41 ┃

강진 사당리 41호 요지는 국립중앙박물관이 1973년, 1974년, 1977년까지 발굴·조사한 고려청자 가마터이다. 41호 가마는 너비 1.5m, 소성실에서 굴뚝까지 잔존 길이가 8.4m이며, 아궁이 부분이 파손되어 전체 길이는 알 수 없다. 가마의 경사도 13°이며

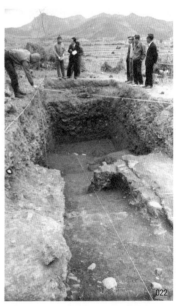
022

진흙으로 만들어진 단실요(單室窯)이
다. 음각·양각·양인각·상감 등의 다
양한 기법이 사용된 품질이 좋은 고
려청자들이 발굴되어, 12세기에 제작
된 고려청자의 경향을 알 수 있는 대
표하는 가마터이다. 당시 발굴·조사
된 청자 가마는 보호각을 설치하여
보존되었으며, 현재 강진청자박물관
에서 일반에 공개되고 있다.(김윤정)

| 강진 사당리 43호 요지
康津 沙堂里 43號 窯址, Gangjin
Sadang—ri Kiln Site no.43 |

강진군 대구면 사당리 43호 요지는
2012년에 발굴 조사되어, 청자 가마 1
기, 가마 폐기장, 수혈 폐기장 2기 등
이 확인되었다. 음각청자, 도범을 이
용한 압출양각청자, 갑발과 도지미
등이 출토되었다. 가마는 잔존길이
20m, 너비 1.5~1.9m, 경사도 13~15

023

정도이며, 작업공간으로 사용된 요전
부(窯前部), 아궁이, 번조실, 초벌칸이
확인된 반지하식 단실(單室) 등요(登
窯)이다. 가마의 형태, 규모, 출토 유
물의 양상은 고려 중기 청자의 특징
을 보여준다.(김윤정)

| 강진 용운리 9·10호 요지
康津 龍雲里 9·10號 窯址, Gangjin
Yongun—ri Kiln Site no.9·10 |

강진 용운리 일대에는 현재 75개소
의 요지가 확인되었으며, 1981년부터
1982년에 국립중앙박물관에 의해 용
운리 9호와 10호 발굴·조사되었다.
용운리 9호 요지는 시굴조사만 실시
되었기 때문에 가마는 확인되지 않
았다. 용운리 10호에서는 4기의 청자
가마가 확인되었으며, 10-2호, 10-3
호는 저수지 조성 시 수몰지역에 위
치하여 복토하여 매몰된 상태이다.
가마 유구가 잘 남아있던 10-1호와
10-4호는 경화처리 후 각각 강진청
자박물관과 국립광주박물관에 이전
하여 전시하고 있다. 10-1호는 잔존
길이 10m, 너비 1.2~1.3, 10-4호는 잔
존 길이 8.5m, 너비 1.5m로, 모두 진
흙과 폐갑발을 이용하여 축조된 단
실(單室) 등요(登窯)이다. 용운리 10호

요지에서는 음·양각, 압출양각, 상감기법이 모두 출토되었으며, 시기적인 선후관계를 추정할 수 있는 퇴적층의 층위가 확인되었다. 용운리 10호 요지는 대체로 11세기 말에서 13세기 전반 경까지 운영된 것으로 보고 있다.(김윤정)

| 강진 용운리 63호 요지
康津 龍雲里 63號 窯址, Gangjin Yongun-ri Kiln Site no.63 |

강진 용운리 63호 요지는 2012년에 발굴·조사되어 청자 가마 1기와 퇴적층 확인되었으나 가마 유구는 거의 훼손된 상태로 확인되었다. 출토유물

중에 해무리굽완이 주요 생산 기종인 점으로 볼 때, 11세기경으로 추정되어 이른 시기에 운영된 가마로 추정된다. 외에도 각종 기호가 새겨진 갑발도 출토되었다.(김윤정)

| 강진 청자 요지 康津 靑磁窯址,
Gangjin Celadon Kiln Sites |

강진군 대구면 용운리, 계율리, 사당리, 수동리와 칠량군 삼흥리에 퍼져 있는 고려시대의 청자생산지를 말한다. 1991년의 지표조사를 통해 현재 용운리에 75개소, 계율리 59개소, 사당리 43개소, 수동리 6개소, 삼흥리 5개소 등 총 188개소의 청자요장이 있는 것으로 밝혀졌다. 이곳에서는 10세기 말~11세기 초반경에 청자요업이 본격적으로 시작된 이래, 고려말인 14세기 말까지 진흙을 활용한 가마인 토축요(土築窯)에서 청자를 구웠다. 약 400년 이상 가장 우수한 고려청자를 생산한 요장(窯場)이었으며 국내 최대의 청자산실이었다.(이종민)

| 강진 칠량면 삼흥리 요지
康津 七良面 三興里 窯址, Gangjin Chilryang-myeon Samheung-ri Kiln Site |

강진 칠량면 삼흥리 요지는 삼흥저수지 주변과 저수지 동남쪽 남산(南山) 마을 일대에서 5개소가 확인되었다. 이 지역이 고려시대 자기소(瓷器所)인 칠량소(七良所)가 있었던 지역으로 추정된다. 삼흥리 요지는 2001년부터 2002년까지 A부터 F지구까지 나뉘어져 발굴·조사되었다. 청자 가마는 B지구(1호), D지구(3호), E지구(4호)에서 확인되었다. D지구 1호가마가 잔존길이 7.46m, 너비 0.8~1, 경사도 18°이며, D지구 2호 가마는 잔존길이 9.5m, 너비 1.4m, 경사도 19°로 확인되었다. D지구에서는 주로 한국식 해무리굽완과 환조연판문(丸彫蓮瓣文)이 시문된 청자편들이 출토되어 11세기경에 운영된 것으로 추정되었다. E지구에서는 '상약국(尚藥局)' 명합의 합신(盒身)으로 추정되는 '상(尚)'명청자편, 청자수키와편, 앵무문, 연판문 등이 있는 청자편들이 출토되어 11세기후반에서 12세기경으로 추정되었다. 이 지역에서는 청자가마와 도기가마가 함께 확인되어 당시 청자와 도기가 같이 제작된 것으로 조사되었다.(김윤정)

| 강화도기조합 江華陶器組合, Ganghwa Pottery Association |

1932년에 창설된 강화도기조합은 경기도 강화군의 옹기 생산과 발전에 기여했을 뿐 아니라 옹기를 강화의 특산물로 지정되는데 일등공신을 한 지역 제작공동체다. 조합은 설립 이후 품질 향상을 위해 일본인 기술자를 일부 고용하고 품종도 생활용품과 관상품 등 다양화하여 연간 3만원의 수익을 달성할 만큼 판매실적이 우수했다. 특히 강화조합은 중앙시험소 요업부의 전폭적인 지원이 이루어진 1930년대 중반 이후 〈소내병(燒耐甁)〉으로 일컫는 옹기주병에 대한 실지지도가 시행되고, 이를 집중 생산하게 되면서 전국 각지는 물론 해외 수출로 이어졌다. 따라서 강화도기조합은 1934년에 설립된 강화도기공동작업장을 비롯하여 강화요업회사(1937년), 강화요업개량조합(1939년)과 더불어 일제강점기 강화군의 대표적인 옹기 생산체로 평가된다.(엄승희)

| 개배 蓋杯, Cup with Lid |

백제토기의 한 종류. 백제에서 사용되었던 대표적인 접시류의 하나로, 기본적으로 개와 배가 세트를 이루며 배의 위쪽 가장자리에 뚜껑을 받칠 수 있는 턱이 있는 토기이다. 개배

026

는 중국 기물의 영향을 받아 백제에서 한성기 후반에 나타나기 시작하며 호서북부지역에서도 비교적 이른 자료들이 보인다. 백제에서 개배는 점차 지방으로 확산되었고, 일부 신라나 가야, 일본에도 전해져 동일 기종이 나타나기도 한다. 개배는 중요 주거지나 건물지에서 출토되기도 하지만 무덤에 부장된 상태로 발견되는 사례가 많다. 무덤에서 출토되는 개배는 음식물이 담긴 상태로 발견되기도 하여 제사·공헌용으로 사용되었음을 알 수 있다.

백제의 개배는 회색계 토기로, 이른 시기의 자료에는 연질도 보이지만 대부분 경질로 소성되었다. 개배의 개는 삼족배 등의 개와는 달리 꼭지가 달리지 않는 무뉴식이다. 초기에는 개와 세트가 분명하지 않고 배의 바닥이 편평한 것, 구연부에 비해 배신이 깊은 것이 보이다가 한성기말부터는 개배의 세트가 뚜렷하고 배의 바닥이 둥글어지며 배신도 얕아지는 경향이 나타난다. 사비기의 개배는 배신이 얕아 전체적으로 납작해진 것들이다. 한성기말부터 웅진기의 개배는 사비기에 비하면 다양한데 세부적인 형태나 제작기법에서 지역적인 특징들이 나타나기도 한다.(서현주)

| 개성부립박물관 開城府立博物館, Gaeseong Prefectural Museum |

1933년 황해도 개성에 설립된 박물관이다. 초대관장은 경성제국대학에서 미술사와 미학을 전공한 고유섭이 맡았으며, 부임 이후 대략 10여 년간 한국 문화재 연구 및 수집, 전시 등에 주력하여 지방 박물관으로서의 위상을 다졌다. 주요 전시로는 1933년에 개최된 〈고려청자전람회〉를 들 수 있으며, 특히 이 전시는 고려의 고도(古都) 개성에서 출토된 청자를 소개하고 보존하려는 고유섭관장의 의지가 반영되어 국내·외국인에게 큰 호응을 얻었다. 일제강점기에 국내에서 유일하게 한국 관장에 의해 한국 문

027

화재가 보존, 연구된 대표적인 초기 박물관이면서, 한국미술사를 본격적으로 수학한 고유섭에 의해 특별한 문화공간으로 활용되었다.(엄승희)

| 개성요 開城窯, Gaeseong Ceramic Studio |

황해도 개성에 위치한 개성요는 일제강점 초기 한양고려소에서 청자 기술자로 활동했던 황인춘이 1937년경 설립한 공방이다. 그는 이 공방을 운영하기 이전 동료였던 유근형과 함께 영등포에서 잠시 청자공장을 운영하기도 했지만, 본격적인 청자 제작은 개성요를 개요(開窯)하면서 부터였다. 그는 개성요 부설 고려청자연구소(高麗靑磁硏究所)를 두고 제작 이외 한국 도자 전류(轉流)를 체계적으로 연구한 것으로 보인다. 청자 제작은 한양고려소 시절의 동료들이 때때로 협력하거나 동참했고, 제품은 대부분 전승식을 따르지만 문양장식이 소략하고 정교함이 떨어져 제조기술이 완연히 무르익었다고 보기 힘들다. 이에 비해 청자 색감은 어느 정도 진척을 보여 고유한 빛깔을 자아낸다. 개성요는 생산량과 생산성, 판로 등에 대해 자세히 알려지지 않지만, 전반적으로 동 시기 일본공장 제품과는 대응할 만한 입장에 놓여 있지 못했을 것으로 추정된다. 그럼에도 역사적으로, 조선인이 설립한 공방을 통해 비로소 청자를 재현하려는 조선 장인들이 단합했고 나아가 일제의 전통문화 말살에 대응하려는 의지가 발산되었다는 점에서 특별한 의미가 있다.(엄승희)

| 거치문 鉅齒文, saw-tooth design |

크기가 작은 삼각형으로 뾰족하게 도드라져 가로나 세로로 연속되어 톱날과 같은 모양을 한 장식. 토기를 비롯하여 고려청자와 조선시대 분청사

028

기, 백자로 만들어진 제기(祭器)의 측면장식에 주로 사용되었다. 거치문은 고대 청동기 등에서 유래된 전통성이 강한 의식용기의 장식에 사용되어 조선시대까지 다양한 모양의 제기장식에 채택되며 지속되었다.(전승창)

029

| 건업리 2호 백자 요지 建業里 2號 白磁 窯址, Geoneop-ri

White Porcelain Kiln Site no.2 |
경기도 광주시 실촌면 건업리에 위치한 조선 초기에 운영된 백자가마터. 1997년 발굴되었으며, 가마는 잔존 길이 13.3미터, 폭 1.2미터로 일부 파괴되어 있었다. 연회색의 백자가 대부분이지만 대접과 접시, 잔, 병 등이 많고 연록색을 띠는 청자 대접과 접시도 소수 발견되었다. 백자는 유색과 그릇의 종류, 형태, 굽, 받침 등 광주시 퇴촌면 우산리 2호 가마터에서 출토된 유물과 유사하다. 가마구조 및 유물의 특징으로 미루어 15세기 중반에 운영되었던 것으로 알려져 있다.(전승창)

| 건요 建窯, Jian Kiln |

차 주산지인 복건성 건구현(建甌縣)

을 중심으로 퍼져 있는 요장을 말한다. 11세기경에 개요(開窯)하여 14세기까지 운영된 것으로 알려졌으며 흑유제 차도구로 명성을 얻었다. 철분이 많이 함유된 태토위에는 두터운 흑유가 시유되어 있으며 그 안에 포함된 미세한 금속산화물의 화학작용이나 기포들이 뭉쳐 일어난 변화가 아름다운 문양효과를 내는 것으로 유명하다. 후세의 사람들은 문양효과에 따라 토호잔(兎豪盞), 유적천목(油滴天目), 화목천목(和目天目), 요변천목(曜變天目) 등의 별칭을 부여하여 구분하기도 하였다. 일본어로 천목(天目)으로도 불리우는 건요산 흑유찻잔은 중국 남방의 선불교 사원 승려들이 차도구로 애용하였으며 중국에 유학했던 일본 승려가 귀국할 때 가져온 전세품이 현재 일본에 많이 남아 있다. (이종민)

| 검은간토기 黑赤色磨研土器, Black Burnished Pottery |

030

표면에 검은색을 칠하고 문질러 광택을 낸 초기철기시대의 토기. 흑도(黑陶)라고 불리기도 한다. 고운 바탕흙으로 만든 검은간토기는 기벽이 얇으며, 표면에는 흑연을 바르고 마연하여 광택을 내었다. 중국 랴오닝(遼寧)지방의 비파형동검유적에서 출토되는 흑도장경호의 영향을 받아 제작된 것으로 생각된다. 기형은 목이 긴 항아리가 대표적인데 주로 원형덧띠토기, 한국식동검, 옥 등과 함께 무덤에 부장된다. 초기철기시대 후기에는 조합식의 쇠뿔손잡이가 부착되며 원삼국시대 초기까지 사용된다.(최종택)

| 경공장 京工匠, Royal Craftsman |

조선시대 왕실을 비롯한 중앙관서에 소속되어 다양한 종류의 물품제작을 담당하던 수공업자. 이들 장인은 여러 종류의 물품을 만들었는데, 이 중에 사기장 380명이 사옹원에 경공장으로 소속되어 경기도 광주에 설치된 관요에서 왕실과 관청에서 사용할 백자의 제작을 담당하였다. 이들은 최초 지방의 제작지에서 중품(中品) 이상의 질을 갖춘 자기를 만들던 장인들로 경공장에 편성되어 관요에서 백자를 제작하게 되었으며, 그 결과 각 지방의 제작지는 기술인력의 부족으로 심각한 타격을 받기도 하였다.(전승창)

| 경덕진요 景德鎭窯, Jingdezhen Kiln |

중국의 중요 자기 산지로 강서성(江西省) 북동부에 위치한다. 현재 북방의 부량(浮梁)과 남쪽의 악평(樂平) 등지에서 양질의 고령토(高嶺土)가 생산되고 부근에서 유약의 원료도 산출되

031

어 도자기 제작에 유리한 조건을 갖추고 있다. 현재까지의 고고학 발굴 조사에 의하면 경덕진(景德鎭)의 가장 오래된 요지는 오대(五代) 시기로 청자와 백자를 생산한 것으로 알려져 있다.

이후 송대에 들어 호전(湖田), 상호(湘湖), 남시가(南市街) 및 유가만(柳家灣) 등지에서 청백자를 소성했던 요지들이 발견되었다. 특히 북송 후기에는 북방 정요(定窯)의 복소법(覆燒法)을 차용해 대량 생산에 성공함으로써 '남정(南定)'이라는 별칭을 얻게 되었다. 원대에는 궁정용 자기를 관장하는 부량자국(浮梁磁局)이 설치되었으며, 이외에도 중국 전역 도자 산업의 중심적 역할을 담당하였다. 이때 경덕진

에서는 청화백자와 유리홍(釉裏紅) 등의 유하채(釉下彩)를 제작하기 시작했고, 송대에는 청백자는 물론 크림색의 추부자(樞府磁)도 생산하였다. 경덕진이 중국 역사상 자도(瓷都)로서 명성을 날린 시기는 명대로, 명 건국 초기 공식적인 관요로 지정이 되면서 부터이다. 또한 청화백자를 비롯하여 유상채(釉上彩) 제작에 성공하면서 투채(鬪彩), 오채(五彩), 소삼채(素三彩) 등 자기 제작 기술에 큰 발전을 이룩했다. 청대에도 여전히 관요의 위치로서 입지를 확고히 하였으며, 도자 제작 기술 또한 더욱 발전하여 당시 최고 도자 기술을 보유하고 있었다. 대표적 기술로는 분채(粉彩),

한국 도자사전

법랑채(琺瑯彩)가 이에 속한다.

경덕진에서 제작된 다양한 자기들 중 청화백자는 명·청 시대의 대외 정책에 따라 주요 무역 품목으로 지정되어 동아시아는 물론 유럽과 아프리카까지 널리 수출되었다. 외국으로 수출된 경덕진 자기들은 내수용과는 다른 양식을 갖고 있어 학계에서는 '무역도자(外銷瓷)'라는 범위로 따로 분류된다. 또한 자기의 교류와 함께 도자 제작 기술까지 교섭의 대상이 되면서 경덕진 도자 산업의 영향력이 더욱 커지게 되었다.(방병선)

| 경도 硬度, Hardness |

사전적 용어로는 '굳기', 즉 딱딱한 정도를 말한다. 도자기의 경도는 태토를 구성하는 무기물질의 조합상태와 입자, 가마에서 구울 때의 온도에 따라 경도가 달라진다. 보통 청자나 분청사기보다는 백자의 경도가 강하며 같은 백자라 하더라도 태토에 포함된 산화알루미늄(Al2O3)의 많고 적음에 따라 딱딱한 정도에 차이가 있다. 일반적으로 고려백자나 조선시대의 경남지역 백자처럼 무른 질의 백자는 연질백자, 조선백자의 백자는 경질백자로 부르고 있다.(이종민)

| 경복궁 침전지역 유적

景福宮寢殿地域遺跡, The Remains of Living Quarters at Gyeongbok Palace |

조선왕조의 정궁(正宮)인 경복궁의 침전지역은 이 일대 복원사업을 위해 1990년부터 1991년 사이 3차에 걸쳐 문화재관리국과 국립문화재연구소가 공동 주최하여 발굴 조사한 유적이다. 조사과정에서 각종 와전류와 백자, 분청사기, 청화백자, 수입자기 등 다량의 도자기가 발굴되었다. 가장 많은 양이 출토된 백자는 16세기부터 20세기까지 비교적 고르게 수습되었다. 그 가운데 19세기 말에서 20세기 초의 백자는 전반적으로 기벽이 두껍고 유태가 고르지 못한 특징을 보인다. 청화백자는 백자 다음으로 많은 양이 출토되었다. 유형은 대접, 접시, 잔, 호 등이고, 초화문, 보상당초문 등과 도식적인 「수(壽)」, 「복(福)」 문자문이 주류를 이루며, 굽 내

034

부에는 제작소를 지칭하는 「대(大)」, 「진(進)」 명문이 쓰여 진 것들이 포함되었다. 양식적으로는 광주 분원리요의 출토유물과 거의 동일하다. 이외에도 전체 건물지에서 근대기의 수입자기들이 소량 출토되어 이 시기 수요실태를 파악할 수 있다. 가령 강녕전(康寧殿)과 연길당(延吉堂)에서 출토된 도식적이거나 추상적인 문양의 접시들과 교태전(交泰殿)에서 출토된 「백학(白鶴)』」명 소형 잔 등은 모두 왜사기로 분류된다. 기종은 잔, 병, 합, 접시류가 가장 많으며, 문양 장식은 코발트안료를 비롯한 다색(多色)안료를 사용하였다. 기벽은 매우 얇고 태토가 치밀하며 투명한 편이다. 관련 보고서는 1995년 문화재관리국과 국립문화재연구소가 공동 간행한 『경복궁침전지역발굴조사보고서』가 있다.(엄승희)

┃경복궁 태원전지 유적 景福宮泰元殿址遺跡, The Remians of Taewon Shrine at Gyeongbok Palace ┃

태원전(泰元殿) 권역은 경복궁 복원 장비 기본계획의 일환으로 국립문화재연구소가 주최하고 한국문화재보

035

호재단에서 발굴조사를 시행한 곳이다. 1997년부터 약 5개월간 진행된 조사를 통해 와전류, 청자, 분청사기, 백자, 수입자기(왜사기), 도기, 금속류 등이 다량 발굴되었다. 그 중 근대자기로 분류되는 청화백자들은 내저와 굽 안에 간략하고 형식적인 명문이 쓰여진 것들과 왜사기에 집중되었다. 왜사기류는 서쪽 담장 외곽 구역의 지표 하 180cm 지점에서 출토되었으며, 굽은 완전하지만 동체의 1/3 정도가 결실된 청화백자 사발들이 대부분이다. 구연부가 직립이나 굽은 외반되었으며, 굽 내부에 「대음정제(大音精製)」 명문이 쓰인 것들이 다량 수습되었다. 이외 출토물은 내저에 「수(壽)」자문과 굽 내부에 「진(進)」명문이 있는 접시류와 「복(福)」자를 청화로 쓴 도편 등이 있으며, 이들의 모래받침 번조방법과 청화기법 등으로 볼 때, 19세기 후반에 제작된 말기 분원백자로 추정된다. 백자는 뚜껑, 대접, 잔, 제기 등이 소량 출토되었으며, 대부분은 조잡한 시유상태와 마감이 고르

지 못한 굽 형태 및 표면처리가 거칠다. 특히 이곳에서 출토된 백자잔들은 시유상태가 조잡한 것이 대부분이며 시유를 한 후 재벌소성을 하지 않은 것들도 포함되어 조선 말기 과도기적 요업실태를 추정할 수 있다. 그러나 굽이 높고 내반된 일부 백자제기들은 유약상태가 얇고 투명하며 태토가 회백색으로 정선되어 다른 기물에 비해 양호한 편이다. 관련 보고서는 1995년 국립문화재연구소와 한국문화재보호재단이 공동 간행한 『景福宮 泰元殿址』가 있다.(엄승희)

| 경복궁 훈국군영직소지 유적

景福宮 訓局軍營直所址 遺跡,
The Remains of
Hungukkunyongjiksoji
at Gyeongbok Palace |

경복궁 훈국군영직소지는 경복궁 복원사업의 일환으로 1995년 9월부터 11월 사이에 발굴조사가 시행된 곳이다. 조사지역에서는 대호(大壺)를 비롯하여 도기편, 철기, 청동기, 골호(骨器), 토제품(土製品), 도자기편 등이 다량 출토되었으며, 일부 유물을 제외하면 모두 교란층(攪亂層)에서 수합되었다. 도자류는 조선시대 도기, 기

와, 분청사기, 백태청자(白胎青磁), 백자편, 왜사기 등 매우 다양했으며, 그 중 19세기 후반의 백자들은 접시, 대접, 합 등 다양한 기종이 수습되었지만 유태가 청색으로 변화되고 용융상태가 매우 불량하다. 또한 청화백자는 다종다양하게 문양을 표현한 흔적이 보이며 굽 안을 깊게 파내는 경향을 보인다. 대표적으로 내면에 청화로 도안화된 「수(壽)」자문과 굽 안에 「운(雲)」자문을 필사한 〈청화백자 운(雲)명 접시〉는 「운(雲)」자가 운현궁을 의미하는 것으로 추정되어, 고종이 즉위한 1864년 이후 고종의

036

생가가 운현궁에 봉해지고 난 후의 생산품으로 추정된다. 이밖에 19세기 말 개항 이후에 수입된 왜사기들은 반기계 생산품들이 대부분이다. 왜사 기편 가운데는 전사기법을 사용한 것이 포함되어 있으며 전반적으로 기벽이 얇고 유태가 매끈하다. 대다수 출토 도자류는 조선조 궁궐에서 사용하던 실생활용기로 볼 수 있다. 관련 보고서는 1996년 국립중앙박물관에서 간행한 『國立中央博物館 特別調査報告 第四冊 景福宮 訓局軍營直所址』가 있다. (엄승희)

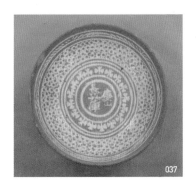
037

┃'경산'명분청사기 '慶山'銘 粉靑沙器, Buncheong Ware with 'Gyeongsan(慶山)' Inscription ┃

조선 초 경상도 경주부 관할지역이었던 경산현(慶山縣)의 지명(地名)인 '慶山'이 표기된 분청사기이다. 공납용 분청사기에 표기된 '慶山'은 자기의 생산지역 또는 중앙의 여러 관청[京中各司]에 자기를 상납한 지방관부를 의미한다. 공납용 자기의 생산지와 관련하여 『세종실록』지리지 경주부 경산현(『世宗實錄』地理志 慶尙道 慶州府 慶山縣)에는 "자기소 하나가 현 남쪽 두야리 조조동에 있다. 하품

이다(磁器所一, 在縣南豆也里 助造洞. 下品)"라는 내용이 있어서 '慶山'명 분청사기의 제작지역을 추정할 수 있다. 경상북도기념물 제40호 경북 경산시 남천면 산전리 분청사기가마터에서는 '慶山長興庫(경산장흥고)'명 분청사기가 수습되어 『세종실록』지리지 경산현의 하품 자기소로 추정된 바 있다. '慶山'과 함께 표기된 '長興庫'는 경산현으로부터 자기를 상납받은 관청을 의미한다. 이와 관련하여 서울 종로구 청계천 북측 변에 위치한 관철동 38번지 일원의 발굴조사에서는 건물지 4-1에서 '慶山長興庫'명 분청사기편이 출토되어 경산현에서 장흥고에 상납한 공납자기의 실례가 확인된 바 있다. (박경자)

┃'경상도'명분청사기 '慶尙道' 銘粉靑沙器, Buncheong Ware

with 'Gyeongsang-do(慶尙道)'
Inscription |

038

'慶尙道(경상도)'가 표기된 분청사기
이다. 공납용 분청사기에 표기된 명
문의 종류는 자기의 사용처인 관사
명(官司名), 생산지역 또는 공납주체
인 지명(地名), 제작자의 이름인 장명
(匠名) 등이다. 이들 명문이 표기된 분
청사기는 팔도(八道)에 소재한 자기
소에서 생산되어 대부분 수도인 한성
부(漢城府)에 위치한 여러 관청[京中各
司]에 상납되었고 일부는 지방관청[外
方各官]에 납부되었다. 분청사기에 표
기된 도명(道名)에는 '慶尙道' 외에
'全羅道(전라도)'가 있다.(박경자)

| **경상도지리지** 慶尙道地理志,
Gyeongsang-do Jiriji
(Topography text of Gyeongsang
Province) |

세종(世宗)의 명(命)에 의해 1425년(세
종 7)에 편찬된 경상도 지지(地志)로
경상도 관찰사 하연(河演)과 대구군
사(大丘郡事) 금유(琴柔), 인동현감 김
빈(金鑌) 등이 편찬과정에 참여하였
다. 경상도의 지지를 인문과 자연 두
방면으로 나누어 부·군·현의 행정
단위별로 고금의 연혁·계역(界域)·
산천·관방(關防)·공물(貢物) 등 13개
항목을 서술하였다. 특히 공부(貢賦)
토산공물(土産貢物)항에 자기(磁器)와
도기(陶器)가 포함되어 있어서 15세
기 초에 자기와 도기가 공물의 한 종
류였음을 알려준다. 경상도 경주도
(慶州道)에서는 자기가 7개 군현, 사
기(沙器)가 2개 군현, 도기가 4개 군현
에서 생산되었고 안동도(安東道)에서
는 자기가 5개 군현, 사기(沙器)가 1개
현, 도기가 6개 군현에서 생산되었으
며 상주도(尙州道)에서는 자기가 7개
군현, 도기가 11개 군현에서 생산되
었다. 또 진주도(晉州道)에서는 자기
가 5개 군현, 도기가 2개 군현에서 생
산되어 총 24개 지역에서 자기가, 3개
지역에서 사기가, 23개 지역에서 도
기가 공물로 생산되었다.(박경자)

| **경상도속찬지리지** 慶尙道
續撰地理誌, Gyeongsang-do

Sokchan Jiriji(Sequel to the Topography text of Gyeongsang–Province) |

『경상도지리지(慶尙道地理志)』의 미비한 점을 보완하기 위해 예종(睿宗) 원년(1469)에 편찬한 지리지로 앞부분의 총론이 없지만 그 체제와 내용이 『경상도지리지』와 비슷하다. 그러나 각론에서는 경주·안동·상주·진주 등 4계(界)에 있는 자기소(磁器所) 29개소와 도기소(陶器所) 33개소의 방위, 지명, 품등을 당시 부·군·현의 공해(公廨)가 있는 읍치(邑治)를 중심으로 기록하였다. 이러한 서술체계는 자기와 도기를 토산공물의 한 종류로만 표기한 『경상도지리지』와 달리 『세종실록(世宗實錄)』지리지(地理志)와 유사하다. 다만 자기와 도기의 품등을 상품(上品)·중품(中品)·하품(下品)이 아니라 품중(品中)·품하(品下)로 표기한 점에서 차이가 있다.(박경자)

| 경성도기주식회사 京城陶器株式會社, Gyeongseong pottery company |

1918년 시흥군 영등포읍 영등포리에 일본인들이 설립한 산업자기 회사다. 회사주주는 일본도기회사(日本陶器會社)와 동양도기회사(東洋陶器會社) 외 몇몇 일본 실업가들로 이루어졌으며, 총 15만원의 자본금을 투자해 공장을 설립했다. 생활자기를 대량 생산하여 판매했으며 이외 도자제작의 신기술 개발에도 주력했다.(엄승희)

| 경승부 敬承府, Gyeongseungbu, Government Office of the Crown Prince |

조선시대 초기에 설치되었던 관사(官司)의 하나. 1402년(태종 2) 동궁의 관아인 원자부로 설치되었다가 1418년(태종 18)에 명칭이 변경되었다. 이곳 관사에 공물로 납입하던 '敬承府(경승부)'라는 명칭을 새긴 분청사기가 전하기도 하는데, 유례는 극히 드물다. 관사의 이름을 그릇에 새긴 이유는 관물(官物)의 도용을 막고 일정한 품질을 유지하기 위한 것이었다. '경승부' 명칭이 새겨진 분청사기는 관사가 설치되었던 1402~1418년 사이에 제작된 것이므로, 당시 제작경향이나 발전과정을 파악하는데 중요한 자료가 된다.(전승창)

| '경주'명분청사기 '慶州'銘

粉靑沙器, Buncheong Ware with 'Gyeongju(慶州)' Inscription |

조선 초 경상도 경주부(慶州府)의 지명인 '慶州'가 표기된 분청사기이다. 공납용 분청사기에 표기된 '慶州'는 자기의 생산지역 또는 중앙의 여러 관청[京中各司]에 자기를 상납한 지방 관부를 의미한다. 공납용 자기의 생산지와 관련하여 『세종실록』지리지 경상도 경주부(『世宗實錄』地理志 慶尙道 慶州府)에는 "자기소 둘이 있는데 하나는 부 서쪽 대곡촌에 있고, 하나는 부 북쪽 물이촌에 있다. 모두 하품이다(磁器所二, 一在府西大谷村, 一在府北勿伊村. 皆下品)"라는 내용이 있어서 '慶州'명 분청사기의 제작지역을 추정할 수 있다. 15세기에 경주부의 관할지역으로 부(府)의 남쪽에 해당하는 울산광역시 울주군 두동면 고지평 가마터에서 '慶州府長興庫(경주부장흥고)'명 분청사기가 출토되어 『세종실록』지리지 자기소의 기록보다 실제 공납자기를 제작한 자기소의 수가 더 많았음을 알 수 있다.(박경자)

| 경질무문토기 硬質無文土器, Hard-paste Pottery without Decoration |

우리나라 중부 이남지방에서 원삼국시대의 기간 동안 종래의 무문토기질로 제작된 토기유물군을 말한다. 원삼국시대에 접어들면 남한 전역에 전국계의 회도기술이 서서히 보급되면서 물레질과 타날기법, 그리고 환원소성 기술이 토기 제작에 채용되기 시작한다. 그럼에도 새로운 기술을 수용하지 않은 채 전통적인 무문토기 제작기술에 의해 생산된 일군의 토기가 있는데 이를 보통 경질무문토기라고 한다. 주로 일상생활용으로 제작

039

040

041

되어 취락이나 패총과 같은데서 많이 발견되며 지역에 따라 처음 발견된 표지유적의 이름을 채용하여 중도식무문토기(中島式無文土器), 늑도식토기(勒島式土器), 혹은 군곡리식토기(郡谷里式土器) 등으로 불린다.

경질무문토기는 청동기시대 무문토기처럼 모래알갱이가 많이 들어 있는 거친 태토를 사용하였고, 물레를 사용치 않고 점토띠를 쌓아 손으로 빚었으며, 노천요에서 산화염으로 소성하여 적갈색을 띤다. 그러나 무문토기보다는 마연, 목판긁기, 혹은 목리조정(木理調整) 등 다양한 방법으로 표면을 집중적으로 다듬은 토기가 많고, 호형(壺形)토기와 같은 동시대 타날문회색토기를 모방한 것 등 청동기시대 무문토기에서는 볼 수 없는 기종들이 제작된다는 점에서 차이가 있

다. 경질무문토기로 제작되는 그릇의 종류는 옹(甕), 발(鉢), 시루, 개(蓋), 완(盌) 등이 있고 경우에 따라서는 커다란 항아리도 제작된다.

원삼국시대 중부지방의 마을유적에서는 발견되는 여러 종류의 토기 중에 타날문단경호만은 물레질과 타날법이 적용되고 환원분위기에서 소성하여 회색을 띠지만 옹과 발 등 대다수의 기종은 경질무문토기로 제작된다.

호남지방에서는 군곡리패총유적의 발굴조사를 통해 원삼국시대 경질무문토기의 존재가 처음 정의되었다. 이 지역에서는 타날문단경호를 대표로 하는 회색 타날문토기가 늦은 시기에 출현하는 것으로 알려져 있어 원삼국시대 초기에는 경질무문토기만 존속했던 시기가 있다. 역시 이 지역에서도 타날기술로 옹과 발이 제작되면서 경질무문토기는 소멸하게 된다.

영남지방의 경우 원삼국시대 초기부터 새로운 제작기술로 만든 새로운 기종, 타날문단경호가 등장하고 그 기술이 다른 무문토기 기종인 파수부장경호(把手附長頸壺)와 주머니호 등에도 적용된다. 무덤에서 출토되는 토기는 일찍부터 와질토기 비중이 높

은 편이지만 생활유적에서는 그러한 변화가 늦게 찾아온다. 원삼국시대 초기에 해당되는 대표적인 생활유적인 사천(泗川) 늑도(勒島)유적에서는 삼각구연점토대토기를 중심으로 한 경질무문의 옹과 발, 장경호, 파수부호 등이 사용된다. 하지만 원삼국시대 전기 늦은 단계가 되면 와질토기 옹과 발 등이 제작되면서 경질무문토기가 사라진다.(이성주)

| 계룡요원 鷄龍窯院, Gyeryong Ceramic Studio |

계룡요원은 1925년 대전에서 개요(開窯)한 이래 청자, 분청자기 등 전통자기를 구워내던 공방이다. 공방의 운영자였던 스기미즈 타케에몬(杉光武右衛門)은 일본에서 조선으로 이주하기 이전부터 아리타(有田)에서 도자기술을 연마했으며 이후 1913년에는 진남포의 삼화고려소에서 청자 기술자로 일시 재직했고 1918년경에는 중앙시험소 요업부에서 잠시 청자 전문기술을 습득하는 등 다양한 실무를 쌓았다. 그리고 1920년대 중반경 다년간의 경험을 토대로 대전에 계룡요원을 설립한 뒤 본격적으로 전통자기를 제작하였다. 그가 경성생활을 접

고 대전에 정착한 것은 계룡산 주변의 우수한 요업원료 이용과 학봉리 일대의 분청사기 가마터에 대한 관심 때문이었다. 주생산품은 청자와 분청사기였으나 현재 정확하게 알려진 것은 없다. 다만 스기미즈의 〈조선미술전람회〉 입상작을 토대로 유추한다면, 전승식은 물론 전승식과 외래식의 절충품들이 다양하게 제작되었을 것으로 보인다. 계룡요원의 생산품들은 대전의 특산물인 '계룡도기'로 불리면서 세간에 주목을 받았다.(엄승희)

| 계룡산 분청사기 鷄龍山 粉靑沙器, Mt.Gyeryong Buncheong Ware |

철화장식(鐵畵裝飾)이 있는 분청사기의 다른 이름으로 제작지를 강조한 명칭. 조선시대 초기에 충청남도 계룡산 학봉리 일대에서 다양한 기법으로 장식된 여러 종류의 분청사기가 제작되었으며, 특히, 15세기 후반에 철안료(鐵顔料)를 붓에 찍어 그릇의 표면에 그림을 그려 장식하는 철화기법(鐵畵技法)이 성행하였다. 얇게 바른 백토(白土) 위에 칠해진 검은색 안료가 빚어내는 강렬한 색의 대비와 속도감 있는 붓자국, 거친 질감이 특

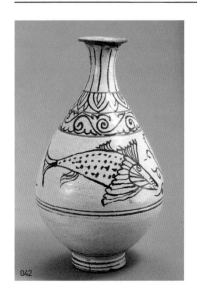

042

징으로, 다른 기법에서 볼 수 없었던 새로운 미의 경지를 이루었다. 물고기, 새, 연꽃, 모란, 당초, 풀꽃이 즐겨 그려졌으며, 백토가 충분히 자화(磁化)되지 않아 표면 일부가 벗겨진 것도 있다. 대접과 접시, 병, 호 등이 많이 만들어졌으며, 붓을 활용했기 때문에 회화적인 표현이 더욱 뛰어나다.(전승창)

| 계수호 鷄首壺, Chicken-head Ewer |

중국 도자기의 한 종류. 백제에서 출토되는 대표적인 중국 도자기로, 작

고 낮은 반구호의 기형에 닭머리 형태의 주구, 반대쪽에 구연부에서 몸통 상부까지 이어지는 손잡이가 달린 그릇이다. 계수호(鷄頭壺), 천계호(天鷄壺)로 불리기도 하며 몸통 상부 양쪽에 구멍뚫린 귀가 달려 있다. 중국에서 계수호는 청자나 흑자로 제작되었는데 서진대부터 나타나지만 4~5세기, 동진, 송 등 남조에서 많이 사용되었다. 한반도에서는 청자계수호가 청주지역 등에서 몇점이 수습되었고, 흑자계수호가 천안 용원리 9호분과 공주 수촌리 4호분에서 출토되었다. 계수호 등 백제 한성기의 중국 도자기는 대체로 백제 중앙이 중국으로부터 입수하여 지방에 분여하였던 유물로 보고 있다. 최근 남원 월산리의 가야 고분에서도 출토되었다. 백제의 계수호들은 대체로 4세기 후반에서 5세기 중엽경에 해당하는 것으로 추

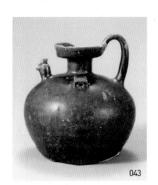

043

정된다. 계수호는 술이나 차 등의 액체를 담아 따르는 주자(注子)로, 중국에서는 다구(茶具)의 일종일 가능성이 크다고 보고 있다. 따라서 이러한 자기와 함께 중국 동진대 지배층에서 유행하던 차를 마시는 문화가 백제에 수용되었을 것으로 추정되고 있다.(서현주)

| '계축'명청자 '癸丑'銘靑磁, Celadon with 'Gyechuk(癸丑)' Inscription |

044

'계축'명청자는 '계축년조상(癸丑年造上) 대성지발(大聖持鉢)'의 명문이 몸체면에 흑상감된 발우(鉢盂)이다. 발우는 승려들의 식기로 일반적으로 4개가 한 벌을 이루지만 '계축'명발우는 한 점만 남아있다. 금속기나 청자로 제작된 발우는 모두 바닥에 굽이 없이 둥글게 처리되며, '계축'명발우는 바닥의 유약을 고리모양으로 훑어내고 거친 모래가 섞인 내화토 빚음을 다섯 곳에 받쳐 구웠다. 유색은 가마 안에서 산화번조되어 몸체 일부가 황색을 띠며, 구연에 번조시에 터진 흔적이 있지만 전체적으로 유면의 광택은 좋은 편이다. 명문 내용으로 볼 때, 숙종 6년(1101)에 원효와 의상에게 내려진 '대성(大聖)'이라는 칭호와 관련하여 그들을 위해 특별하게 제작된 것으로 보는 견해도 있다. 제작 시기는 상감기법이 사용된 점이나 번조 받침에 모래섞인 내화토 빚음이 사용된 점을 생각할 때 1193년으로 추정된다.(김윤정)

| 고구려토기 高句麗土器, GoguryeoPottery |

고구려의 영역 안에서 제작 사용된 토기. 고구려 토기는 중국 랴오닝성(遼寧省) 훈지앙(渾江)유역과 압록강 유역 일대의 청동기시대 토기 전통 위에 전국(戰國) 말~한대(漢代) 회도(灰陶)의 영향이 가미되어 형성된 것으로 생각된다. 구체적으로 고구려 전기에 보이는 조질(粗質) 태토와 종위대상파수(從位帶狀把手) 및 마연(磨研) 등의 속성은 청동기시대 이래의 전통이며, 니질(泥質) 태토와 회색토기 등의 속성 등은 새로이 유입된 것이다.

고구려 토기의 특징은 모든 기종이 평저로 제작되었다는 점이며, 호·옹류의 경우에는 목과 구연이 발달되었다는 점과 호·옹류 및 동이류, 시루류 등에 대상파수가 부착된다는 점이다. 고구려 토기의 기종은 모두 30여개로 분류되며, 저장용, 조리용, 배식용, 운반용 등으로 사용된 실용기와 부장용이나 의례용으로 사용된 비실용기로 대별된다. 사이장경옹류(四耳長頸甕類)와 같이 부장용이나 의례용으로만 사용된 토기도 있으며, 일부 기종은 초기에 부장용으로 사용되다가 실용기로 기능이 전환되기도 한다. 그렇지만 대부분의 고구려 토기는 실용기로 사용되었으며, 백제나 신라·가야 토기에 비해 실용성이 강하다는 것이 특징이다.

1980년대 이전의 고구려토기 연구는 대체로 발굴보고서에 기술된 개별적인 토기에 대한 언급이나 도록 및 개설서의 개설형태로 이루어졌으며, 종합적인 연구는 이루어지지 못하였다. 1980년대에 들어와 중국 동북지방에서 발굴된 자료의 증가로 토기에 대한 종합적인 연구가 시작되었으며, 형식분류와 편년이 시도되었다. 그러나 이러한 연구는 고분의 편년관에 따라 토기의 편년을 설정하는 방식을 취하였으며, 토기 자체에 대한 분석은 정교하지 못하였다. 비슷한 시기 일본의 연구자들은 고분의 편년관을 바탕으로 하고 공반 유물과의 비교를 통한 보다 정교한 편년체계를 제시하였으나 역시 토기의 제작기술 등에 대한 분석은 이루어지지 못하였다. 1990년대 북한에서는 토기의 문양과 시유토기(施釉土器)에 대한 연구가 이루어졌다. 1990년대 중반 남한지역에서 다량의 고구려 토기가 출토되어 이를 바탕으로 토기의 제작기술과 기능, 편년 등에 대한 종합적인 연구가 이루어져 고구려 토기에 대한 기본적인 내용이 밝혀지고 있다. 그러나 남한지역 출토 토기는 시공간적으로 제한된 자료이어서 고구려 토기 전반에 걸친 종합적인 연구는 아직도 미진한 부분이 많다.

고구려에는 기와 만드는 일을 관장하는 '조와소(造瓦所)'라는 관청이 있었다. 문헌 기록만으로는 별도로 토기의 제작을 관장하던 기구가 있었는지 여부를 알 수는 없으나, 고구려 토기와 기와의 제작기법이 하나의 기술체계로 생각되는 만큼 조와소에서 기와뿐만 아니라 토기의 제작도 함께 관장하였던 것으로 생각된다.

태토(胎土)는 기본적으로 매우 정선

된 니질점토를 사용하였는데, 예외적으로 심발류(深鉢類)는 사립이 함유된 점토질 태토를 사용하였으며, 석면을 보강제로 사용하기도 한다. 니질태토의 토기는 별도의 보강제를 사용하지는 않았으나 대부분의 토기에 산화철(Fe₂O₃)성분의 붉은색 덩어리가 섞여 있는 것이 관찰되며, 의도적으로 섞은 것인지 원료 점토에 포함되어 있던 것인지 여부는 명확하지 않다.

토기질은 대체로 경질에 가까우나 일부는 표면이 손에 묻어날 정도로 약화되어 있다. 일부 회색조의 토기류는 경도가 상당히 높은데, 반면에 구연부나 동체부 일부가 찌그러지거나 부풀어 오른 경우가 많아 주된 제작기술은 아니었던 것을 알 수 있다. 토기의 표면색은 황색, 흑색, 회색의 세 가지로 대별되는데, 황색이 가장 많다. 그밖에 토기표면에 슬립을 입힌 것으로 보이는 경우도 간혹 있으며, 고분에서 출토된 토기에는 상당수의 시유토기가 포함되어 있다.

성형은 대체로 테쌓기를 한 후 물레를 사용하여 마무리하는 방법을 통해 이루어진다. 제작과정을 보면 저부에서 구연부 쪽으로 올라오면서 성형하는데, 먼저 납작한 바닥을 만들고 그 위에 점토 띠를 쌓아 올라가는 방식을 취하고 있다. 바닥과 동체부를 접합하는 방식은 두 가지가 있는데, 첫 번째는 납작한 바닥을 만들고 그 위에 점토 띠를 올려놓고 쌓는 방식이며, 두 번째는 납작한 바닥을 만들고 그 주위에 점토 띠를 붙여서 쌓는 방식이다. 이 두 가지 방법은 기종과 관계없이 혼용되는 것으로 관찰되는데, 전자는 대체로 장동호류와 같은 소형 기종에서 많이 관찰된다. 한편 일부 기종의 바닥에는 얕은 돌대흔(突帶痕)이 관찰되기도 하는데, 이는 토기를 성형할 때 바닥에 받쳤던 판의 흔적으로 생각된다. 사발[盌]이나 접시류의 경우 바닥에 얕은 굽이 달리는 경우가 있는데, 통굽과 들린 굽의 두 형식이 있으며, 들린 굽의 경우 굽을 부착하는 방식과 통굽의 내부를 깎아서 만드는 방식의 두 가지가 있다.

동체부는 점토 띠를 쌓고 아래위로 손으로 눌러서 접합한 후 물레질하여 마감하는데, 점토 띠의 폭은 기종에 따라 다르다. 장동호류와 같은 소형 기종의 경우 점토 띠의 폭은 2~3cm에 불과하지만 옹류와 같은 대형 기종의 경우 점토 띠의 폭이 10cm를 넘는 것도 있다. 테쌓기를 하면서 손으로 눌러서 점토 띠를 서로 접합하여

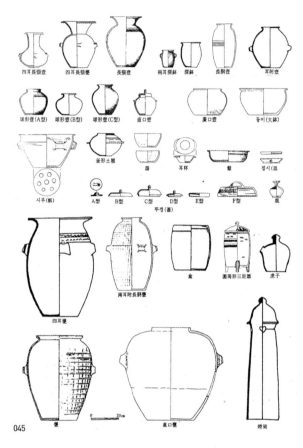

四耳長頸壺　四耳長頸罐　長頸壺　兩耳深鉢　深鉢　長胴壺　耳附壺

球形壺(A型)　球形壺(B型)　球形壺(C型)　直口壺　廣口壺　동이(大鉢)

釜形土器　盌　耳杯　盤　접시(皿)

시루(甑)　A型　B型　C型　D型　E型　F型　瓶
뚜껑(蓋)

兩耳附長胴罐　盒　圓筒形三足器　虎子

四耳罐

甕　直口罐　燭臺

구연부까지 성형한 후 안팎을 물레질하여 깨끗이 마무리하였다. 동체부나 뚜껑에 손잡이를 붙이는 방법은 손잡이의 종류에 따라 차이를 보이는데, 동체부에 대상파수를 부착할 경우 가운데 심을 박고 그 주변에 점토를 덧붙여 마무리하였으며, 뚜껑에 귀손잡이(耳形把手)를 부착할 경우는 파수를 부착할 지점에 먼저 여러 줄의 홈을 낸 후 손잡이를 부착하였다.

일부를 제외한 거의 모든 토기의 표면은 물레로 마무리하였다. 많은 토기들은 물레질을 한 후 부분적으로 깎기 기법을 사용하여 정면하는데,

한국 도자사전

예새를 사용한 문지르거나 깎기 등이 많이 사용되었다. 그밖에 예새를 이용한 횡방향 정면 후 음각선을 그은 경우와 예새를 이용하여 횡방향 깎기와 종방향 깎기를 병행한 경우 등이 있으며, 표면에 승문(繩文)이 타날된 경우도 가끔 있다.

고구려 토기는 제작기법 및 형태상의 변화에 따라 전기(300년 이전), 중기(300~500년), 후기(500년 이후)의 세 시기로 구분된다. 전기에는 태토에 굵은 사립이 섞인 조질토기가 많으며, 중기에 들어서 태토의 완전한 니질화가 이루어지고, 중기부터 저화도 녹갈도기가 제작되기 시작한다. 성형기법 면에서는 전기의 손으로 빚은 수제토기(手製土器) 위주에서 중기부터는 돌림판이나 물레를 사용한 윤제토기(輪製土器)로 변화된다. 표면을 마연하는 기법 역시 고구려 토기의 특징적인 요소로 생각되고 있으나, 전 시기를 거쳐 일부 기종에서만 마연이 확인되고 있다. 고구려 토기에는 문양이 시문된 토기가 드물지만 중기부터는 눌러서 찍는 압날법이나 그어서 새기는 음각법에 의한 점열문, 연속사각문, 거치문, 어골문, 격자문, 사격자문, 동심원문, 파상문, 중호문 등이 일부 기종의 어깨에 시문된다. 후기

에는 이들 문양이 일부 계속 시문되기도 하지만 흔히 암문(暗文)이라고 불리는 찰과법에 의한 불규칙한 사선문이나 격자문, 연속고리문 등이 시문된다. 표면 색조는 고구려 전 시기를 통틀어 황색이 가장 많으나, 점차 회색이 증가하는 경향을 보이며, 중기 후반부터는 회색의 단단한 경질토기가 제작되고 이러한 전통은 발해시기까지 이어진다.

시기별로 출토되는 기종에도 차이가 있는데, 전기의 토기는 출토 예가 적으며, 기종별로 보면 사이장경호류, 양이심발류 및 심발류, 이부호류, 직구호류, 시루류, 완류, 반류, 이배류, A형 뚜껑류, 접시류, 합류, 대부사이발류 등이 있다. 이들 전기의 토기는 형태상 파수가 부착된 것이 특징인데, 세로방향의 대상파수가 주를 이루며, 가로방향의 대상파수와 유두상파수, 우각형파수 등이 일부 있다.

중기의 토기는 출토 예가 가장 많으며, 대부분의 기종이 모두 사용되지만, 대형옹류와 직구옹류 등은 중기 후반에 들어서야 출토 예가 확인되며, 광구호류는 중기에도 나타나지 않는 기종이다. 중기에 들어서면 사이장경호류에 이어서 사이옹류와 사이장경옹류, 장경호류가 새로이 등장

하며, 양이심발류가 감소하는 반면에 파수가 없는 심발류는 양적으로 증가하고, 중기말경에는 장동호류가 출현한다.

기종별로 다양한 변천양상을 보이는데, 가장 특징적인 기종인 사이장경옹의 변천양상에 대한 연구가 많이 이루어졌다. 사이장경옹은 나팔처럼 벌어지는 긴 목과 네 개의 대상파수가 특징이며, 주로 부장용이나, 의례용기로 사용되었다. 사이장경옹류는 구경비(전체 높이에 대한 구경의 비율)와 동체구율(동체의 둥글기 정도) 속성의 조합에 따라 5형식으로 분류된다. 각각의 형식은 비교적 연대가 확실한 자료를 근거로 하면 동체부가 둥근 형태에서 세장한 형태 순으로 배열이 가능하며, 목이 가늘게 길어지고 나팔처럼 넓게 벌어지는 형태로 변화된다.

중기에 있어서 가장 다양한 형태를 보이며 발전하는 기종으로 구형호류를 들 수 있는데, A형과 C형 구형호는 동체부가 길어지고 어깨가 발달하는 형태로 변화되며, B형 구형호는 목이 길고 동체부가 구형인 형태에서 목이 짧고 동체부가 편구형인 형태로 변화된다. 시루류는 중기 후반부터 실용기 위주의 대형화 추세를 보이는데, 바닥의 구멍은 가운데 원공을 중심으로 8개의 구멍을 뚫은 것에서 여섯 개로 줄어들며, 구멍의 크기가 커진다. 후기에는 하나의 원공을 중심으로 네 개의 원공을 뚫은 형태로 변화되며, 마지막에는 네 개의 원공이 타원형으로 변화된다.

후기에는 중기의 모든 기종이 그대로 사용되지만 사이장경옹류는 동체부가 세장한 형태로 변하고, 목이 좁고 길어진 병의 형태로 변화되다가 발해시기로 이어진다. 후기에는 직구옹류와 대형옹류, 동이류, 등의 대형기종이 많이 보이며, 반류와 뚜껑류도 대형화되는 추세를 보인다. 이러한 기종 내부의 변화 양상은 실용기로서의 기능과 관련된 것으로 후기의 토기 중에 생활유적에서 출토된 예들이 많은 것도 이러한 양상과 관련된 것으로 생각된다.

고구려 토기는 백제나 신라·가야토기와는 상당히 다른 특징을 가지고 있는데, 우선 모래가 거의 섞이지 않은 고운 점토질의 니질태토를 사용한다는 점이다. 이른 시기의 토기 일부를 제외하면 대부분의 토기는 물레를 사용하여 제작하였다. 이러한 제작방법은 오늘날 전통옹기의 제작법과 유사한데, 납작한 바닥을 만들고 그 위에 일정한 두께의 점토 띠를 층층이

쌓아 올리는 방법으로 그릇을 만들었다. 그릇의 형태가 갖추어지면 물레로 표면을 마무리하거나 예새 등의 도구를 이용해 몸체 아래쪽을 깎아 내거나 표면을 문질러서 마무리하였다.

문양으로 장식된 것이 드물다는 것도 고구려 토기의 특징 중 하나이다. 간혹 무늬가 장식된 것이 있다고 하더라도 고분에서 출토된 부장용이거나 의례용기이다. 대부분의 생활용기는 무늬가 없는 간소한 형태이며 실용적이지만 전체적인 모양과 손잡이 등을 이용해 조화된 형태를 만들어 내었다. 또한 삼국 중 가장 먼저 시유토기를 제작하는데, 4세기 이후에는 저화도 유약을 입힌 황유도기나 녹갈도기 등이 제작된다. 또한 모든 토기의 바닥은 납작한 것이 특징이며, 같은 시기 백제나 신라·가야 토기의 항아리는 모두 둥근 바닥인 점과는 대조적이다. 이는 고구려 사람들이 평상 위에서 생활하였고, 입식생활을 하였던 점과 관련이 있는 것으로 생각된다.

고구려 토기 중 사이장경옹류나 원통형삼족기류, A형 구형호류 등의 일부 기종에서 중국 한대(漢代) 토기의 영향이 보이고 있으며, 완류, 동이류, 이배류, 연통 등은 6세기 중엽이후 사비기 백제토기에 영향을 주었다. 또, 한강유역에서 출토되는 통일신라기 토기 중 생활용기는 거의 모두 고구려 토기의 기형을 그대로 가지고 있거나 일부 요소를 받아들이고 있어서, 고구려 토기의 영향을 강하게 받고 있음을 알 수 있다. 고구려 멸망 후에는 대부분의 제작전통은 발해에 그대로 이어졌으며, 통일신라와 고려 및 조선시대의 생활용기에 그 전통이 이어져 오늘날 우리가 사용하는 옹기의 원형이 되었던 것으로 생각된다.(최종택)

| 고려고분 발굴 高麗古墳 發掘, Excavation of Goryeo Tombs |

개성과 강화도 일대의 고려고분은 근대전환기에 사상 최초로 발굴이 실시된 곳이다. 발굴은 일본인들의 한국 유물과 유적에 관한 관심도가 증폭되

046

던 청·일전쟁을 전후하여 시작되었다. 문화재 고적사업 발족의 근간이 되는 고려고분 발굴조사를 시작으로 고려시대 문화유적을 새롭게 조명하게 되었으며, 특히 발굴이 시행됨과 동시에 고려의 최고 공예품인 청자가 세간에 알려지는 계기가 되었다. 이 무렵 청자에 높은 관심을 보인 각계 일본인들과는 상반되게 그 진가를 파악하지 못했던 조선인 식자(識者)와 구한국 왕실의 동태(動態)로 인해 막대한 양의 고려청자가 해외로 밀반출되었으며 재한일본인(在韓日本人)들의 재현청자사업이 발족되었다. 최초의 발굴조사는 몇몇 일본 관학자들을 중심으로 시행되었고, 통감부 설치 이후에는 탁지부 차관인 고다 겐다로[荒正賢太郎]의 지휘 아래 동경제국대학 교수인 야기 쇼사부로[入木奬三郎], 세키노 타다시[關野貞] 등이 가담하면서 규모가 확대되었다. 강점 이후의 고분발굴조사는 조선의 고유문화를 왜곡시켜 이데올로기적으로 활용했던 문화정책의 일환으로서 더욱 활성화되었다. 대체로 이왕가박물관과 조선총독부박물관이 중심이 되어 발굴과 수집, 보존, 학술 등이 이루어졌고, 그 과정에서 각종 문화재의 약탈과 해외 유출이 병행되었다. 따라서

이 조사는 식민통치 준비기였던 1894년경부터 시행된 최초의 문화정책으로 평가된다.(엄승희)

| 고려도기 高麗陶器, Goryeo Pottery |

고려시대에 제작된 도기로 질그릇으로도 불린다. 청자, 백자와 더불어 고려시대 도자용기의 중요한 축을 담당하였다. 고려도기는 질적으로 경질계와 연질계로 구분되며 생활용기, 저장용기, 조리용기 등 다양한 기능을 충족시키는 기종이 생산되었다. 제작은 소형기물을 제외하고는 타래쌓기를 기본으로 하고 있어 밑바닥이 편평한 것이 특징이다. 또 일상생활과 밀접하며 신분과 용도 면에서 청자나 금속기 등과 보완적인 관계에 있어 각종 생활유적이나 무덤 등에서 서로 겹치지 않게 조합을 이루고 발견되기도 한다.

10~11세기경의 도기로는 주름문, 점열문 등이 있는 유병, 반구병, 팔구병, 편병, 편호, 광구병, 완, 자배기, 대발(동이), 시루, 옹 등이 제작되었다. 형태는 고려 초의 경우 통일신라의 전통이 남아 있는 조형에서 점차 고려청자의 영향이 포함된 그릇들의 양

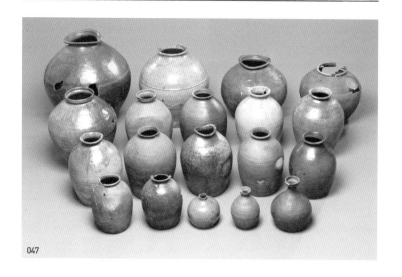

047

이 증가한다. 이러한 상황은 주로 지하식의 독사머리형 구조를 가진 강화 선두리, 시흥 방산동, 화성 매곡리, 보령 진죽리, 군산 내흥동, 김천 대성리, 강진 삼흥리 등지의 도기가마 발굴조사를 통해 확인되었다.

12~13세기경의 도기는 팔구병, 반구병, 유병, 광구호, 발, 자배기, 대옹 등뿐 아니라 청자의 형태인 매병, 병, 반구병, 표형병, 주자, 정병과 같은 청자의 기형이 함께 만들어지기도 하였다. 이 도기들은 청자의 소비가 어려운 계층을 대상으로 제작된 것이다. 이 단계의 가마들은 반지하식, 또는 지하식 구조를 가지며 대표적 가마는 용인 동백리, 용인 보정리, 여주 안금

리 등에서 발굴된 바 있다.

14세기의 도기는 청자식의 기종이 줄어들고 병이나 호의 입구가 넓어지며 몸체가 길어지는 양상이 나타난다. 또 제작방식에서 바닥이 넓어지고 평저를 이루며 표면에 타날문양이 보이는 형태들이 등장한다. 제작된 기종으로는 팔구병, 반구병, 단경병, 광구호, 반구호, 자배기, 장군, 항 등이 있다. 이 시기의 가마유적으로는 안성 화곡리 도기가마가 알려져 있다.(이종민)

| **고려백자기** 高麗白磁器, Goryeo White Ware |

고려시대에 청자와 함께 제작된 자기

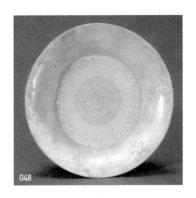
048

고려시대에 제작된 백자. 고려 초부터 말까지 전 기간에 걸쳐 생산되었으며 청자에 비해 소량 만들어졌다. 고려백자는 백자태토에 장석질계의 투명유를 씌워 구웠으나 태토, 유약에 함유된 산화철(Fe_2O_3)성분의 과다로 인해 백색, 미색 등을 띠기도 하며 조선시대의 설백자와는 색조가 다르다. 또 가마에서 구울 때 충분한 온도에 이르지 못하여 태토가 완전히 자화(磁化)되지 못한 경우가 많아 치밀하지 못하며 태토에서 유약이 박리(剝離)되는 현상이 나타나기도 한다. 고려백자를 흔히 '연질백자'라고 부르는 것은 이 때문이다. 고려백자는 청자의 기종과 시문기법, 시문소재

의 한 종류. 백자는 고려 초기부터 말기까지 꾸준하게 만들어졌으나 청자에 비하여 상대적으로 극히 적은 수량에 지나지 않는다. 경기도 용인 서리, 안양 석수동, 전라북도 부안, 전라남도 강진 등 청자가마터에서 백자 파편이 발견되기도 하고, 경기도 여주 중암리, 강원도 양구 방산 등 일부 가마에서는 백자만 제작했던 것으로 확인된다. 발, 대접, 완, 접시, 잔, 병, 호, 합, 뚜껑, 잔탁, 장고, 대발, 반, 약연, 종지, 타호, 벼루, 향로, 제기, 주자 등 다양한 종류가 제작되었으며, 철화(鐵畵) 혹은 상감장식(象嵌裝飾)이 나타나기도 한다. 고려시대의 백자는 중국 백자의 영향으로 제작되기 시작한 것으로 알려져 있다.(전승창)

| 고려백자 高麗白磁, Goryeo White Porcelain |

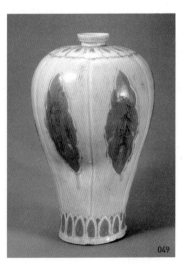
049

등이 거의 동일하며 고려백자만의 독특한 조형을 보이는 예는 드물다.

고려백자는 전소(全燒)가마에서 생산되는 경우도 있었으나 청자가마에서 함께 생산되기도 하였다. 대표적인 고려 초의 백자전소 가마로는 용인 서리요, 여주 중암리요가 있으며 초기에는 깔끔한 백자를 생산했으나 점차 품질이 저하되어 조질백자로 바뀌는 양상을 보인다. 이밖에 시흥 방산동, 고창 용계리 등에서도 청자와 더불어 초기 고려백자를 제작한 사례가 알려져 있다. 고려 중기에는 강진 사당리, 부안 유천리 등에서 청자와 함께 양질의 고려백자를 생산하였고 용인 보정리요에서는 조질의 백자들이 만들어졌다. 특히 강진과 부안의 백자중에는 자화가 잘 이루어져 경질계에 가까운 사례도 확인되고 있다. 고려 후기에 이르면 안양 석수동과 양구 방산면 일대의 가마에서 고려백자를 제작한 흔적이 발견된다. 이 시기의 백자들은 품질이 급격하게 저하되어 청자와 백자의 중간단계쯤 해당하는 조질계 백자가 중심을 이룬다.(이종민)

| 고려비색 → 비색청자 |

| 고려요업주식회사 高麗窯業 株式會社, Goryeo ceramics company |

고려요업주식회사는 1920년 대구의 실업가 이병학(李柄學)이 경북 청송 인근에 설립한 자기 생산 공장이다. 생산품은 국내 도자기 도매상들에게 납품할 조선식 식기였다. 설비는 초창기 대량 생산이 가능한 기계장치를 구비하지 못한 관계로 운영이 매우 부진했다. 이후 전문경영인으로 동경제국대학 출신의 양재하(揚在河)를 참여시키면서 일시적이나마 운영이 회복되지만, 1921년경 50만원을 투자한 일본인에게 인수되고 말았다.(엄승희)

| 고려의 자기소 高麗의 磁器所, Goryeo Porcelain Manufactories |

고려의 왕실과 중앙정부에서 자기를 조달받은 방법은 소(所)나 부곡(部曲)과 같은 특수행정구역으로부터 일정한 양의 자기를 공납받는 형태로 이루어졌다. 이중 자기를 생산한 지역을 자기소라 하며 현재까지는 전남 강진지역의 대구소(大口所)와 칠량소(七良所)가 알려져 있다. 일반적인 소

체제는 12세기 후반 이후 붕괴된 것으로 알려져 있으나, 자기소의 와해 현상은 왜구의 침입이 본격화되고 사회의 문제점이 극심하게 노출된 14세기 중반 이후에 나타난 것으로 추정된다.(이종민)

| 고려자기연구소 高麗磁器研究所, Goryeo Celadon Research Institute |

고려자기연구소는 20세기 초 한국도자사를 연구하기 위한 목적으로 설립되었다. 그러나 고려고분이 발굴될 무렵 청자에 관한 전문적인 지식을 지닌 관련 식자(識者)는 거의 부재하여 설립 후 얼마 지나지 않아 폐소되었다. 한국 도자사의 자료 및 유물들을 체계적으로 분석, 연구하고 기술교육의 전수와 제조공정의 새로운 모색이 쉽지 않았던 시대적 여건이 운영을 지속시키지 못한 주요 요인으로 간주된다.(엄승희)

| 고려청자 高麗靑磁, Goryeo Celadon |

고려시대 전 기간에 걸쳐 제작된 푸른 빛의 자기. 청자는 보통 철분이 약

050

간 함유된 태토에 2~3%의 산화철(Fe$_2$O$_3$)과 산화티타늄(TiO2)이 포함된 장석질의 유약을 입혀 고화도에서 구워낸 자기를 말한다. 청자(靑瓷)라는 용어는 『고려사(高麗史)』 세가(世家) 의종(毅宗) 때의 기록에 등장하지만 1123년의 기록인 서긍(徐兢)의 『선화봉사고려도경(宣和奉使高麗圖經)』에는 '고려비색(高麗翡色)'으로, 송대(宋代)의 태평노인(太平老人)의 기록인 『수중금(袖中錦)』에서는 '고려비색(高麗秘色)'으로 기록되어 있어 다양한 이름으로 불리어졌음을 알 수 있다.

고려청자의 제작은 크게 초기(10세기 전반~11세기 후반), 중기(12세기 전반~13세기 후반), 후기(14세기)의 세 시기로

나뉜다.

초기의 고려청자는 10세기 2/4분기 경, 중국 월주요(越州窯)의 도공들이 중국의 정치적 혼란기에 한반도로 이주하면서 처음 시작된 것으로 추정된다. 청자를 처음 제작한 곳은 고려의 수도인 개경(開京)부근으로 황해도 배천·봉천, 경기도 용인·시흥·고양·양주 등지에서 처음 제작되었다. 당시의 청자들은 중국인 도공들의 기술지도하에 월주요 청자와 거의 유사한 제품들을 생산하였으며 벽돌로 축조한 가마인 전축요(塼築窯)를 활용하여 도자기를 구웠다. 청자생산 기술은 10세기 후반 경, 경기도 여주, 충남 서산·공주, 전북 진안·고창, 경북 대구·칠곡 등지로 파급되면서 다양한 크기의 가마에서 청자를 생산하기에 이르렀다. 당시 청자생산의 가장 중요한 목적은 차(茶)와 관련한 용기들과 왕실제기를 확보하는 것이었다. 전축요를 중심으로 하는 10세기의 가마들은 약 50~60년간 활용된 이후 10세기 말~11세기 초반경 사이에 대부분 사라지고 요업(窯業)의 중심은 강진 주변의 남서부지역 일대로 옮겨가게 된다.

성종(成宗)부터 현종(顯宗)에 이르는 기간은 지방통치체제를 강화하기 위한 노력이 결실을 맺던 시기였다. 때마침 6차에 걸친 거란의 침입을 계기로 고려에서는 이를 방어하기 위한 축성(築城)작업과 지방군 개편작업 등을 실시하였고 건축에 필요한 목재조달을 위해 벌목금지령을 내렸다. 이 과정 중에 청자생산의 중심지는 일부를 제외하고 전남 서해안 일대로 옮겨졌으며 성종 대부터 실시한 조운(漕運)체제를 활용하여 연안 항로를 통해 개경 등지의 소비지역으로 실어 날랐다.

11세기는 강진, 해남, 고흥, 장흥, 고창 등지를 중심으로 청자생산이 이루어진 시기였다. 당시 강진에서는 좋은 품질의 청자를 주로 생산했던 반면, 주변 지역에서는 다양한 품질의 청자들을 생산하면서 여러 계층을 대상으로 하는 청자들이 만들어졌다. 이 지역의 가마는 고려 도공들에 의해 운영되었으며 해무리굽완(日暈底碗)이라 불리는 다완(茶碗)과 각종 차그릇, 제기, 생활용기 등이 생산되었으며 일부 그릇 중에는 도기나 금속기를 닮은 형태도 제작되었다. 이들 지역에서의 청자는 진흙으로 축조한 토축요(土築窯)라는 가마를 활용하여 구웠는데 전축요에 비해 규모가 작았다.

051

11세기 말경부터 한동안 단절되었던 송(宋)과의 교섭이 재개되고 12세기에 이르면 청자의 형태는 변화를 겪게 된다. 중기로 분류되는 이 시기에는 중국 북방의 여요(汝窯), 요주요(耀州窯), 자주요(磁州窯), 남방의 경덕진요(景德鎭窯), 건요(建窯) 등의 도자들이 왕성한 송상(宋商)들의 무역활동으로 고려에 들어오게 되었고 고려청자의 형태도 그 영향을 받았다. 특히 12세기에 들어오면 강진의 청자는 철화(鐵畵), 동화(銅畵), 퇴화(堆花) 등의 채색기법과 정교한 음각, 양각, 투각에 의한 조각기법들로 장식되었고 틀로 떠내는 압출양각(押出陽刻)기법이 시도되면서 대량생산의 길을 열었다. 기발한 조형과 청록 빛의 유색, 문양과 장식, 마무리에 있어서의 높은 완성도는 12세기경의 강진청자가 중국청자를 뛰어 넘는 품질을 보유하고 있었음을 보여준다. 당시의 제작상태를 이해할 수 있는 예는 국립중앙박물관 소장의 제17대 왕 인종(仁宗 : 1122~1146년 재위) 장릉(長陵)에서 출토된 〈청자소문과형병(靑磁素文瓜形瓶)〉과 일괄유물에서 확인된다. 이 유물들의 단아한 유색과 정교한 생김새, 세련된 비례는 고려의 비색청자가 어떤 격조를 갖고 있는지를 잘 알려주고 있다.

한편 고려 중기에 꽃을 피운 중요한 기법으로 상감기법의 확대를 들 수 있다. 12세기의 상감청자는 음양각의 문양과 혼용되면서 도자기의 일부 면에만 시문되는 양상을 보이나 12세기 후반경이 되면서 문양을 표현하는 면적이 늘어나기 시작한다. 고려 중기에 상감청자의 제작이 활성화된 지역은 부안이었다. 이곳에서는 1170년 무신란을 겪은 이후 강진에 버금가는 요장(窯場)으로 자리 잡았는데 그 성장배경에 대하여 무신들의 비호가 부안의 청자요업을 흥기시킨 것으로 보

64

는 시각도 있다. 상감문양의 의장(意匠)은 크게 두 가지 특징이 공존한다. 표현방식은 문양을 마치 동양화처럼 회화적으로 표현한 계통과 디자인 풍으로 묘사한 계통이 존재하며 디자인 풍의 문양들이 훨씬 많은 양을 차지하고 있다. 상감청자는 문양을 배치하는 방식에 있어 중심문양과 보조문양의 구분이 뚜렷해지며 각종 동물문과 식물문, 기타 여러 문양의 조합을 이루면서 화려함을 더해주고 있다. 상감기법은 강진과 부안이외의 지역에서는 거의 시도되지 않았던 장식기법으로 소비유적의 출토 예들은 중심 소비층이 고려의 최상류층이었음을 알게 해준다.

고려 중기는 지방에서도 청자가 생산된 시기였다. 12세기 후반에서 13세기 전반사이 한반도의 내륙 여러 곳에는 청자가마가 운영되었으며 음식기와 차도구를 중심으로 한 그릇들이 만들어졌다. 그러나 음각앵무문, 연판문발과 압출양각으로 제작한 각종 접시류, 매병과 반구병 등은 강진청자와 동일한 유형을 갖고 있어, 각 지방에서의 청자조형에 강진청자의 영향력이 크게 작용하고 있었음을 볼 수 있다. 품질이 높지 않은 강진, 부안 이외 지역의 청자들은 대부분 지

052

방의 수요층이 그 대상이었으며 생산지와 가까운 소비유적에서 그 사례가 발견되고 있다.

고려 후기인 14세기경, 청자의 생산은 시련에 직면하였다. 원의 경제적 수탈과 대응, 왕권의 추락과 지방통제력의 상실, 이에 따른 부세수취의 혼란 등으로 강진, 부안 등지의 도자 공납과 관리는 제대로 이루어지지 않는 상황으로 전개되었다. 이러한 시대적 상황을 잘 반영하고 있는 것이 14세기 전반·중반에 집중적으로 제작된 '간지명청자(干支銘靑磁)'이다. 지방의 특산공물로 소(所)나 부곡(部曲)에서 생산된 청자는 수취과정에서

053

많은 폐단을 낳았다. 『고려사』에는 당시 지방 향리층의 부정을 수 없이 기록하고 있으며 이를 제어하기 위한 조치를 여러 차례에 걸쳐 내리고 있다. 이 과정에서 공납을 위한 청자는 표식이 필요했으며 표기의 방식은 간지였던 것으로 추측된다.

14세기 후반 경에 이르러 청자는 품질이 급격히 쇠퇴하기 시작하였다. 고려 말의 청자는 생산과정에서 대충 성형을 하고 간단한 문양을 반복적으로 시문하는 것에 초점이 맞추어졌다. 가마에 도자기를 재임할 때에도 갑발이 사라지고 포개구이로 구워내는 방식이 자리를 잡았다. 이로 인해 14세기의 후반의 청자는 예전의 예리한 깎음새나 성형과정 등이 배제된

채, 무게가 무거워지고 도식적인 소재만이 반복적으로 표현되었다. 국립중앙박물관 소장의 〈청자상감모란당초문「정릉(正陵)」명발〉은 1365년 돌아간 공민왕의 부인 노국대장공주의 무덤 정릉(正陵)에서 제례 때 쓰기 위해 제작한 그릇이었지만 재흔적과 엉성한 문양, 완성도의 부족 등은 이 시기에 청자가 얼마나 부실하게 제작되었는지를 잘 알려준다.(이종민)

| 고령 기산리 분청사기 요지
高靈 箕山里 粉靑沙器 窯址, Goryeong Gisan-ri kiln site |

고령 기산리 가마터는 경상북도 고령군 성산면 기산리 860번지 일원에 위치하며, 조선 15세기 후반 경에 운영된 분청사기 가마이다. 발굴 조사 결과, 가마 1기 및 관련 폐기장, 채토장 7기, 점토 저장공 8기, 수혈23기, 구 8기와 주혈 등이 확인되었다. 유적은 조선전기 분청사기를 생산하던 가마를 중심으로 주변에는 폐기장이 조성되었고, 이곳에서 남쪽으로 40m정도 떨어진 충적지에는 원료채취장으로 사용하였던 각종 수혈이 확인되었다. 가마는 비교적 가파른 사면에 조성되었는데, 연소실과 아궁이는 유실된

상태였고, 잔존 길이(번조실~초벌실)는 길이 20.3m, 너비 1.4~2.2m, 경사도 21°이다. 기산리 요지는 구조면에서 사부리 요지와 비슷한 형태를 보이지만, 불기둥은 1개만 확인되었고, 각각의 측면출입구와 연계되는 원형의 폐기장이 확인되었다. 유물은 대부분 분청사기이며, 백자는 극히 소량 확인되었다. 문양은 국화문과 주름문이 인화와 귀얄기법으로 시문되었고, 기종은 발이나·접시와 같은 일상용기가 압도적으로 많았다. 가마의 조업 시기는 대체적으로 15세기 후반인 1440년~1460년경으로 비정되었다.(김윤정)

| '고령'명분청사기 '高靈'銘粉靑沙器, Buncheong Ware with 'Goryeong(高靈)' Inscription |

조선 초 경상도 상주목 관할지역이었던 고령현(高靈縣)의 지명인 '高靈'이 표기된 분청사기이다. 공납용 분청사기에 표기된 '高靈'은 자기의 생산지역 또는 중앙의 여러 관청[京中各司]에 자기를 상납한 지방관부를 의미한다. 공납용 자기의 생산지와 관련하여『세종실록』지리지 경상도 상주목 고령현(『世宗實錄』地理志 慶尙道 尙州

054

牧 高靈縣)에는 "자기소 하나가 현 동쪽 예현리에 있다. 상품이다(磁器所 一, 在縣東曳峴里. 上品)"라는 내용이 있어서 '高靈'명 분청사기의 제작지역을 추정할 수 있다. 고령현에 소재한 상품자기소는 1424~1432년 사이의 상황인『세종실록』지리지에 기록된 총 139개소의 자기소 중 네 곳인 상품자기소 중 한 곳이다. 상품(上品)·중품(中品)·하품(下品)으로 구분된 품등의 의미에 대해서는 자기의 품질(品質) 표기라는 견해와 자기를 생산하는 장인호(匠人戶)의 규모를 기준으로 한 공납자기의 양을 의미한다는 견해가 있다. 또 상품자기소에서는 공납용 분청사기와 적은 양의 백자를 함께 제작했을 것으로 보는 견해가 있다.(박경자)

| 고령 사부리 분청사기·백자 요지 高靈 沙鳧里 粉青沙器·白磁 窯址, Goryeong Sabu-ri kiln site |

고령 사부리 가마터는 경상북도 고령군 성산면 사부리 산 68번지 일원에 위치하며, 조선 15세기 후반 경에 분청사기와 백자를 제작하던 가마이다. 사부리 요지는 88올림픽고속도로 확장구간에서 조사된 3개 구역 중 제Ⅱ구역에서 확인되었다. 가마는 반지하식으로, 장축 방향은 북동-남서향이며, 잔존 길이(연소실-번조실-초벌실) 20.4m, 너비 1.3-1.7m, 경사도 15°이다. 가마 내부에서 등간격으로 설치된 불기둥과 1차례 개축의 흔적이 확인되었다. 1차 조업시에 번조실 6칸, 초벌실 1칸으로 운영되다가, 개축시에 번조실 끝 칸을 메워 초벌칸으로 사용하면서 번조실 5칸, 초벌실 2칸의 구조가 되었다.

유물은 대부분 폐기장과 상부퇴적층에서 출토되었으며, 분청사기와 백자류가 갑발과 함께 출토되어 주목되었다. 분청사기 8,920점, 백자 578점, 갑발 2,975점, 시유도기 12점, 어망추 80개, 도침 1,060점, 재임도구 12점 등 총 13,637점이 수습되었다. 분청사기

는 주름문이 시문된 인화기법과 귀얄기법이 함께 나타나며, 발과 접시류의 일상적인 기종 외에도 고족배, 병, 잔, 제기류, 묘지석 등 다양한 기종이 확인된다. 분청사기에는 '전(殿)', '세(世)', '인(仁)', '단(祖)', '하(河)', '대(大)', '소' 등의 명문이, 백자에는 '중산(中山)', '대(大)' 등의 명문이 확인되었다. 『점필재집(佔畢齋集)』에 의하면 1446년경에 고령 지역에서 백자를 제작하여 진상하였다고 하며, 사부리는 『세종실록』지리지에서 상품(上品)

055

자기소(磁器所)가 있던 예현리(曳峴里) 일대인 것으로 추정되고 있다. 발굴된 가마터의 운영 시기는 1450-1470년경으로 추정되었다.(김윤정)

| 고배 高杯, Stem Cup |

얕은 완이나 접시를 원통형 혹은 절두원추형(截頭圓錐形)의 대각 위에 얹은 형태의 그릇을 말한다. 다리에는 장식하기 위해서, 혹은 그릇의 중량을 줄일 목적으로 구멍을 뚫기도 하며, 뚜껑과 함께 동반되는 예도 있다. 중국에서는 신석기시대부터 흔히 제작되었으며 토기 뿐 아니라 목기로도 제작되었고 뒤에는 금속으로도 제작되었다. 중국 고대 기물명으로 두(豆)라고 불렸기 때문에 이러한 모양의 토기를 무문토기 단계에는 두형토기(豆形土器)라는 이름으로 더 많이 불린다. 철기시대에 중국 요령지방으로 이두(豆)가 처음 들어왔으며 남한지역에서는 원삼국시대 초기까지 무문토기로 된 두형토기가 많이 제작되었다. 고배는 한반도 남부지역에서 많이 제작되고 사용된 편이다. 점토대토기 단계의 경남사천 늑도 유적이나 광주 신창동저습지유적 등에서 볼 때 일상용 토기로 정착되었음을 알 수 있

다. 이 같은 전통은 원삼국시대로 계속 이어지면서, 특히 영남지방 전기 목관묘 단계에는 출토빈도가 적지만, 후기 목곽묘 단계에는 와질토기로 된 고배가 많이 제작되었다. 4세기 전반의 어느 시점에 주로 김해와 함안을 중심으로 한 가야지역에서 처음 도질토기 고배가 제작된 이후 5세기와 6세기 전반까지 크게 유행하였다.

4세기 이후 삼국시대 신라와 가야지역에서 고배는 고분에 부장되는 토기 중 가장 중요한 기종으로 자리 잡게 된다.

4세기 김해와 부산지역에서는 구연부 끝단이 바깥으로 한번 꺾이어 뚜껑받이 턱처럼 된 외반구연고배가 특징적이다. 그러나 부산과 김해지역을 제외한 함안·마산·경주 등지에서는

056

057

'工'자 모양으로 원통형대각에 납작한 접시가 결합된 형태의 고배가 특징적이다. 4세기 전반 영남지역의 고배는 뚜껑이 없는 무개고배로 제작되다가 후반 경에 유개고배로 발전하였는데 대각에는 2단으로 굽구멍을 뚫어 장식했다. 이 고배는 지역에 따라, 혹은 시기에 따라 그 형태가 민감하게 변화함으로 지역양식의 구분이나 편년의 재료로 많이 활용된다. 특히 5세기대 이후 신라와 가야지역 토기의 양식분화는 고배를 통해서 추측하는 경우가 많다. 신라지역은 유개식이며 대각 하단의 폭이 넓고 외형이 직선적인 절두원추형을 띤다. 대각에는 2단으로 투창을 뚫려졌으며 상하 엇갈리게 투창을 배치하는 것이 특징이다. 뚜껑에는 삼각집선문, 열점문 등 기하학적 문양으로 가득 채웠으며, 경주지역에서는 다양한 토우를 만들어 붙이기도 한다. 한편 가야지역은 곡선

적으로 길게 뻗어내린 대각을 가지며, 투창도 상·하단이 일렬로 배치하거나 단의 구분 없이 길이로 긴 장방형을 띤 것도 있다. 함안지역에서는 불꽃모양의 화염형 투창을 뚫기도 하며, 창녕지역에서는 대각을 축소한 듯한 뚜껑꼭지가 특징적이다. 진주·사천지역에는 삼각형투창이, 고령지역에서는 짧게 외반하는 대각이 유행하였다. 이렇듯 신라·가야 두 지역 간에 양식적인 차이가 존재한다.

한편 고구려지역은 고배라는 기종을 찾아보기 어렵다. 백제는 신라·가야지역만큼 다양하고 풍부하지는 못하기는 하여도 용기류의 한 기종으로 자리잡고 있다. 석촌동고분군의 4세기 경 토광묘에서 출토된 것처럼 대각이 낮고, 작은 원형투창이 있으며 기벽도 두툼한 편이다. 한성백제시기 풍납토성과 몽촌토성에서 많은 수의 고배가 출토되었는데 모두 대각이 짧고 그릇높이도 낮은 도질토기 고배들이다. 이러한 형식의 고배가 웅진시기에도 이어져 공주 정지산 제사유적에서도 볼 수 있다. 영산강유역에서는 5세기에 약간 다른 형식의 고

배가 제작되어 주로 옹관고분이나 석실분에서 출토되는데 투창이 없고 원통형의 비교적 낮은 대각의 고배이다.(이성주)

| 고산리식토기 高山里式土器, Gosan-riType Pottery |

제주도의 고산리유적에서 출토된 한반도 최고의 토기. 모래가 섞인 거친 점토에 가는 잎줄기를 가진 식물 줄기를 보강제로 섞어 성형한 뒤 저온에서 구운 토기로 좀돌날몸돌[細石刃石核]과 좀돌날[細石刃] 등 후기구석기 전통의 세석기와 함께 출토되었

다. 토기가 출토되는 층은 지금부터 약 6,000년 전에 분출한 아카호야 화산재층 아래에 위치하기 때문에 이보다 오래 전에 고산리식토기가 만들어졌음을 알 수 있다. 또한 고산리식토기를 발열광연대측정법(T-L dating)으로 측정한 결과 지금부터 1만 5백년 전이라는 연대가 얻어지고 있다. 이러한 연구결과 고산리식토기는 지금으로부터 약 1만년 전에 제작된 한반도 최고의 토기로 밝혀지고 있으며, 이러한 연대는 세계 최초의 토기로 알려진 일본 큐슈지방의 죠몬시대[繩文時代] 초창기 토기들과 유사하다. 같은 제작전통의 토기는 제주도의 김

058

녕리유적과 경북 청도군 오진리유적 등지에서도 출토되고 있으며, 이와 같이 점토에 식물의 줄기 등 유기물을 섞어서 만든 무늬가 없는 토기를 원시무문토기로 부르기도 한다.(최종택)

| 고창소기조합 高敞燒器組合, Gochang Ceramics Association |

고창소기조합은 일제강점기 중반 전북 고창 주민 오일동, 조기섭 등에 의해 설립된 도자기 생산 공동체다. 조합 창설자들은 지방 보조금을 지급받아 중앙시험소에서 3개월간 요업과 강의를 수학(修學)한 후 제작에 임했다. 주생산품은 지역주민에게 수급할 전통식기와 함께 일본인에게 판매할 일본 전통다완, 중국식 자기, 석고 주입성형물 등이었다. 이외에도 조합주들은 인근에 공동작업장을 설치하

059

여 요업활동 범위를 확장하였으며 이곳에서는 청자재현품들도 생산되었다.(엄승희)

| 고창 용계리 요지 高敞 龍溪里 窯址, Gochang Yonggye-ri Kiln Site |

1982~1983년 원광대학교 마한·백제문화연구소에서 발굴조사한 고려 초기의 가마터. 아산댐 수몰계획에 따라 이루어진 조사에서 야철지, 일명 사지, 빈대절터와 함께 확인되었다. 이곳의 가마유구는 4개의 구릉과 그 사이에 몇 기의 가마터가 있는 것으로 알려졌으나 발굴조사는 최남단의 가마 1기와 건물지 1곳을 노출하는 것으로 마무리되었다. 가마는 3기의 가마(A,B,C로 명명)가 중첩된 상태를 보이는데 그중 B가마는 길이 약 38m, 너비 1.0~1.1m로 진흙으로 축조한 단실등요였다. 출토유물은 발, 해무리굽완, 화형접시, 뚜껑접시, 유병, 반구병, 잔탁, 향로, 장고, 호 등과 구멍뚫린 다량의 원통형 갑발이 수습되었다. 주변 건물지에서는 '태평임술2년(1022)'명의 어골문 기와편이 수집되었는데 이와 같은 문양패턴의 기와가 가마벽에 붙어있어 가마운영시기를

11세기 초반 전후로 보는 근거가 되기도 하였다. 최근 벽돌편이 발견된 바 있어 원래는 전축요로 시작하였으나 토축요단계에서 요업이 끝난 것으로 파악하고 있다. 2013년에도 사적지 정비를 위한 추가발굴조사가 이루어졌는데 이전에 발굴조사된 가마 옆의 가마유구와 퇴적층을 조사한 결과 이전의 발굴과 양상이 같다는 것을 확인할 수 있었다.(이종민)

| 곡성 구성리 요지 谷城 龜城里 窯址, Gokseong Guseong-ri kiln site |

곡성 구성리 가마터는 전라남도 곡성군 오곡면 구성리 511-2번지 일대에 위치하며, 고려 14세기 말에서 조선 15세기 초까지 운영된 요지이다. 발굴조사 결과, 확인된 유구는 가마 1기이며, 가마 좌우에서 폐기장이 확인되었다. 가마는 산사면 경사를 이용하여 축조되었으며 남동-북서 방향의 반지하식 단실 등요이다. 가마는 작업공간, 봉통부, 번조실로 구성되며, 굴뚝부는 경작으로 유실되어서 잔존 길이는 18m, 너비 1.3~1.6m이다. 출토 유물은 상감청자와 상감분청사기, 인화분청사기, 요도구 등으로 분류될 수 있다. 고려 말기에 제작된 상감청자류에서는 간략화된 연화당초문, 수금문(水禽文), 모란당초문, 선문, 초화문 등이 확인된다. 분청사기류는 국화문, 연판문, 연주문, 당초문 등이 상감이나 인화기법으로 시문

가

되었다. 인화분청사기에서 '내섬(內贍)', '내(內)', '섬(贍)', '장흥(長興)' 등의 명문이 확인되었다. 양식적인 특징과 명문의 양상으로 보아서 가마의 운영 시기는 1380년대 이후부터 15세기 1/4분기 경으로 추정된다.(김윤정)

| '곤남군'명분청사기 '昆南郡'銘 粉靑沙器, Buncheong Ware with 'Gonnamgun(昆南郡)' Inscription |

조선 초 경상도 진주목 관할지역이었던 곤남군(昆南郡)의 명칭인 '昆南郡'이 표기된 분청사기이다. 공납용 분청사기에 표기된 '昆南郡'은 자기의 생산지역 또는 중앙의 여러 관청[京中各司]에 자기를 상납한 지방관부를 의미한다. 공납용 자기의 생산지와 관련하여 『세종실록』지리지 경상도 진주목 곤남군(『世宗實錄』地理志 慶尙道 晉州牧 昆南郡)에는 "자기소 둘이 군 남쪽 포곡리와 군 동쪽 노동에 있다. 중품이다(磁器所二, 在郡南蒲谷里, 中品. 一在郡東蘆洞. 中品)"라는 내용이 있어서 '昆南郡'명 분청사기의 제작지역을 추정할 수 있다. 공납용 분청사기에 표기된 지명은 전라도 무진, 충청도 청주 등을 제외한 다수가 경상도에 해당하며 일반적으로 지명 두 자를 표기한 것에 비해 '昆南郡'명은 세 자를 표기한 점에서 이례적이다. 곤남군의 존속시기와 관련하여 『세종실록』3권, 1년(1419) 3월 27일 신미(辛未)에 "진주에 소속되었던 곤명현을 남해현과 합하여 승격시켜 곤남군을 만들었다(以晉州屬縣昆明, 合於南海縣, 陞爲昆南郡)"는 내용과 『세종실록』78권, 19년(1437) 7월 3일 신묘(辛卯)에는 "경상도 남해현을 곤명현에 합쳐서 곤남군이라 일컬었는데 (중략) 이때에 와서 둘로 나누어서 각각 수령을 두고 옛 이름을 회복하였다"는 내용이 있다. 이 기록은 '昆南郡'이 표기된 자기가 1419~1437년 사이에 제작되었음을 알려준다. 곤남군명분청사기는 15세기 전반 공납용 분청사기의 양식을 파악하는 기준 자료 중 하나이다.(박경자)

| 골호 骨壺, Burial Urn |

특수한 토기의 하나. 화장묘를 조성할 때 화장한 인골을 넣어 땅에 묻는 토기를 가리키며, 이러한 용기를 통칭하여 장골기라고도 부른다. 한반도에서 장골기를 사용한 화장묘는 삼국시대부터 확인된다. 백제는 사비기의

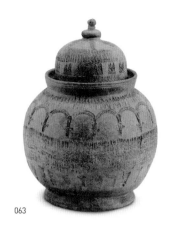
063

늦은 시기에 유개직구호이나 유개대부완의 토기, 신라도 유개대부완 등의 토기를 사용하여 만들었다. 이 시대의 화장묘는 주로 특수한 승려들의 무덤이었다. 통일신라시대인 8세기대에는 화장묘가 왕경에서부터 상당히 성행하며 9세기대에는 최고조에 달한다. 이 시대의 화장묘는 왕을 포함한 최고 지배층의 무덤으로 채용되며 지방으로 확산되기도 하였다. 장골기로는 석함, 토기, 녹유도기, 당삼채를 포함한 중국 도자기 등 고급 용기가 사용되었다. 왕경에서 발견된 장골기를 살펴보면, 8세기대에는 내·외 용기로 이루어진 이중형이 확인되는데, 연유도기를 사용하거나 외용기로 석함, 내용기로 당삼채 등을 사용하였다. 9세기대에는 석함형 외에도 외용기로 인골이 담긴 용기와 뚜껑이 분리되지 않도록 고리를 만들고 끈으로 묶은 연결고리유개호, 내용기로 유개완을 사용한 전용 장골기가 특징적이다. 이러한 장골기는 이중의 구조나 형태 등에서 사리용기와 관련이 깊다. 지방의 장골기로는 토기들이 확인되는데, 유개대부완을 단독으로 사용하거나 외용기로 호, 내용기로 유개대부완을 사용하기도 하였다. 유개대부완을 상하 이중으로 두는 것도 보이고, 호를 중심으로 유개대부완을 여러점을 둘러놓은 것도 보인다.(서현주)

| 공귀리식토기 孔貴里式土器, Gonggui–riType Pottery |

평안북도 강계시 공귀리유적에서 출토된 청동기시대 전기의 민무늬토기. 다른 민무늬토기와 마찬가지로 석영질의 굵은 모래와 운모를 보강제로 섞은 바탕흙을 사용하였으며, 형태는 손잡이가 달린 항아리 모양과 손잡이가 달린 깊은 바리모양이 대표적인데, 바닥이 매우 좁은 것이 특징이다. 한반도 서북지방과 동북지방의 민무늬토기의 특징을 공유하고 있어 두 지역의 문화적 교류를 반영한 것으로

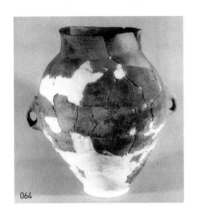
064

이해된다. 공귀리유적 문화층의 연대에 비추어볼 때 대체로 기원전 10세기 전후에 제작·사용된 것으로 추정된다.(최종택)

| 공납자기 貢納磁器, Tributary Porcelain |

조선시대 궁중이나 관청에 세금으로 바쳐지던 자기. 예를 들면, 1417년(태종 17) 『태종실록』에 "장흥고에 납부하는 사기, 목기의 외공원수(外貢元數) 안에 사용방, 사선서, 예빈시, 전사시, 내자시, 내섬시, 공안부, 경승부 등 각사(各司)의 것을 따로 정하여 상납"하게 하였으므로 관청에서 사용할 자기는 공납으로 바쳐지고 있었던 것을 알 수 있다. 자기의 공납은 전국 각지의 가마뿐만 아니라 관요가 설치

되기 이전 경기도 광주(廣州)의 가마에도 적용되었다. 광주에서 출토되는 분청사기 파편 중에 공납품으로 추정되는 문자가 새겨진 예가 발견되고 있어서, 『태종실록』의 기록을 뒷받침한다. 백자 역시 공납이 이루어지고 있었는데, 『점필재집』에서 광주와 남원, 고령에서 해마다 백자를 진공했다는 기록이 전할 뿐만 아니라, 우산리 17호 가마터 등 이미 발굴조사가 진행된 유적에서 관사의 명칭으로 추정되는 '仁(인)', '司(사)'등의 명문이 있는 파편을 비롯하여, 우산리 2호 가마터에서는 '內用(내용)'이라는 글자가 새겨진 백자파편도 확인되어, 공납체계 하에서 운영되었던 것으로 이해되고 있다.(전승창)

| '공'명분청사기 '公'銘粉靑沙器, Buncheong Ware with 'Gong(公)' Inscription |

'公(공)'자가 표기된 분청사기이다. 분청사기가 공물(貢物)의 한 종류로 전국의 자기소에서 제작된 조선 전기의 『조선왕조실록(朝鮮王朝實錄)』에는 공적(公的)인 것을 의미하는 '공물(公物)'이 사적(私的)인 것의 상반된 의미로 사용된 예가 많다. 『태종실록(太宗

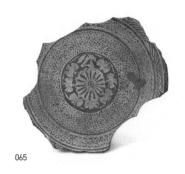
065

하여 분청사기에 표기된 '公'자 역시 '공물(公物)', '공용(公用)'을 의미하는 것으로 추정된다. 가마터에서 '公'명 분청사기가 출토된 곳으로 경북 칠곡군 가산면 학하리, 광주광역시 북구 충효동, 전북 김제시 금산면 청도리, 전북 부안군 보안면 우동리 등이 있고, 명문이 표기된 위치는 그릇의 안쪽 바닥, 굽 안쪽, 굽다리 바깥 면 등으로 다양하다.(박경자)

實錄)』 34권, 태종 17년 12월 8일 기축(己丑)에는 일본 사신의 객관(客館)인 동평관(東平館)에서 무역을 할 때에 공물(公物)에 사사로운 물건을 섞어서 무역한 일이 발각되어 파직을 당한 공조좌랑 박경빈에 관한 내용(罷工曹佐郎朴景斌, 趙壽山, 李修職. 工曹以公物貿易於東平館, 景斌等各將私物, 雜於公物, 汎濫易換. 事覺, 憲司請其罪也)이 있고, 『세종실록(世宗實錄)』 31권, 세종 8년 2월 9일 계유(癸酉)에는 당진포 만호 윤여가 관가의 물품인 공물(公物)을 사사로이 자신의 소유로 만들어서 장물죄로 처벌받은 내용(司憲府啓, "唐津浦萬戶尹呂多, 將公物入己, 贓罪已著, 請奪職牒, 拿來鞫問." 從之)이 있다. 또『세종실록』 18권, 세종 4년 12월 18일 신축(辛丑)에는 '공관해우(公館廨宇)'와 '공관(公館)'이 서울과 지방의 관청건물을 의미하는 내용이 있다. 이와 관련

| '공수'명분청사기 '公須'銘粉青沙器, Buncheong Ware with 'Gongsu(公須)' Inscription |

'公須(공수)'가 표기된 분청사기이다. '公須'는 조선 초기 지방관청의 운영 경비를 충당하기 위해 지방의 관청·기관의 등급에 따라 차등이 있게 지급된 공수전(公須田)이거나 지방관아에서 물품출납 등의 회계사무를 관장한 '공수청(公須廳)' 또는 '공수고(公須庫)'를 의미하는 것으로 알려졌다. 분청사기에 표기된 '公須'는 토지재원인 공수전세(公須田稅)를 재원으로 하여 주문제작된 것, 공수청 또는 공수고에서 사용할 자기임을 의미할 가능성이 있다. 조선 전기에 공납용 분청사기에 표기된 명문 중 대다수를 차

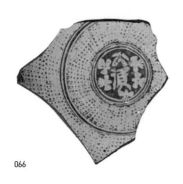

066

067

지하는 중앙관청의 명칭인 '내자시(內資寺)', '내섬시(內贍寺)', '인수부(仁壽府)', '경승부(敬承府)', '장흥고(長興庫)' 등 경중각사(京中各司)는 공납용 자기의 수납처이자 사용처이다. 따라서 분청사기에 표기된 '公須'는 자기를 사용할 해당 지방관청의 표기로 볼 수 있다. 이에 해당하는 자기로 조선전기 경상도 경주부의 읍성 안쪽 관아영역에 해당되는 경주시 서부동 19번지 유적에서 출토된 '慶州公須(경주공수)'명분청사기와 경상도 상주목 김산군의 관아지인 김천시 교동유적에서 출토된 '慶州府公須庫(경주부공수고)'명 분청사기가 있다.(박경자)

| 공안부 恭安府, Gonganbu, Government Office for King Jeongjong(定宗, r. 1398~1400) |

조선시대 초기에 설치되었던 관사(官司)의 하나. 1400년에 정종(定宗)이 상왕이 되자 다양한 업무를 지원하기 위해 설치되었다가 1420년에 폐지되어 인녕부(仁寧府)에 통합되었다. 분청사기 대접 중에 '恭安(공안)'이라는 글자를 표면에 상감한 소수의 작품이 전하고 있다. 이 유물들은 관사의 명칭에 근거하여 1400~1420년 사이에 제작하여 공납된 것으로 추정하고 있으며, 분청사기의 제작경향이나 발전과정을 파악하는데 매우 중요한 자료이다.(전승창)

| 공업전문학교 工業專門學校, Industrial College |

일제강점기의 공업전문학교는 1915년에 공포된 「전문학교규칙」(府令 제26호)에 따라 한국 최초로 초급 대학

에 해당하는 공업교육을 실시하기 위해 설립되었다. 따라서 설립목적은 전문적인 공업교육의 시행으로 고등의 학술적 기예를 함량 시키는데 있었다. 그러나 공업전문학교는 본래 취지와는 다르게 조선인의 선발 기준을 엄격하고 불합리하게 제시하면서 입학을 제한하였다. 따라서 실제로는 명분만 있는 일본인 위주의 전문학교로 성장해갔으며, 그나마 전통 일본계 학교에 비해 시설과 교육 수준마저 낙후했고 졸업생들의 사회진출도 쉽지 않았다. 일제강점기의 대표적인 공업전문학교로는 1922년에 설립된 경성공업전문학교를 들 수 있다. 최고 수준의 공업교육기관이었던 경성공업전문학교는 이후 경성고등공업학교로 개편되어 1940년대 초반까지 운영되었으며, 해방이후 서울대학교 공과대학으로 재조직되었다. 이외 공업전습도는 1912년 중앙시험소의 부속기관에서 1916년 경성공업전문학교의 부속기관으로 옮겨가면서 보다 전문적인 교육이 실시되었고, 1922년 경성고등공업학교의 개편에 따라 경성공업학교(현재의 서울공업고등학교)로 독립하면서 공업전문학교의 면모를 갖추었다.(엄승희)

| 공업전습소 도기과 工業傳習所 陶器科, Ceramics Department at Industrial College |

공업전습소는 국내 최초로 설립된 관립 공업·공예교육기관이며, 도기과는 도자공예기술에 관한 교육을 위해 개설된 과(科)다. 전습소는 1899년 대한제국 정부가 실업교육을 관장하기 위해 설립한 관립상공학교의 전신이었다. 그러나 상공학교는 1904년 농상공학교로 개칭된 이래 농과, 상과, 공과로 개편되어 전문적인 교육을 실시하려 했지만 궁내부 직제로 축소되었다. 즉 일제의 요구에 따라 기능인 양성소로 격하된 전습소로 교체되면서 1906년에 염직과, 금공과, 목공과를 개설했고 이후 도기과를 비롯하여 응용화학과, 토목과를 추가 개설하는데 그쳤다.

한편 1912년에는 중앙시험소의 부속기관으로 편입되면서 시험소와 다양한 교류활동을 전개했다. 도기과의 연수과정은 성형을 위한 기초 단계인 물레, 소성, 도화(陶畵), 점토세공, 시유 등의 제작실습 이외에 원료시험, 점토분석, 광물질 연구 등의 이론수업이 포함되어 전문적이고 세분되었다. 또한 매년 〈시제품진열회〉나 〈제작품진

열회〉를 개최하여 전습소에서 제작된 제품들을 공개하였다. 도기과의 1기 졸업생은 1908년 9명이 배출되었으며 이후 1910년에는 16명, 1912년에는 27명으로 점차 증가했다. 졸업생들의 진로는 지방가마와 지역공장에 직파되어 기술교사 및 관리직을 담당하였지만 관청기관이나 자영업체 운영 및 실습지도교사로도 진출했다. 예로 1908년 제1회 도기과 졸업생들이 평양자기주식회사에 파견되어 전습생을 교육시키거나 요의 개축 등과 관련한 제반업무를 병행했으며, 그 외 유명 산지인 평양, 부산 등의 신설 공장에 고위 간부로 채용되어 도자기술을 전수한 경우를 들 수 있다. 그러나 전반적으로는 졸업과 동시에 자영업체를 운영하는 것이 쉽지 않아 민수공장에 일시적이나마 적을 둔 이후 독립했다. 이밖에도 전습소 생도 중에는 드물게 일본으로 유학을 떠나기도 했으며, 대표적으로 1914년 아이치현립도기학교 모형과(愛知縣立陶器學校 模型科)에 입학한 황백호(黃伯顥)와 1917년 윤태섭(尹台燮)과 한태익(韓泰益)이 각각 도쿄공업고등학교(東京工業高等學校)와 아이치현립도기학교(愛知縣立陶器學校)의 도기과(陶器科)에 유학한 것을 들 수 있다. 또한 공업전습소 출신자들은 공업자영단을 운영하면서 공예산업의 기술보급 및 독립자금의 확보를 위해 활약했다. 이와 관련된 보고서는 1909년에 발간된 『官立工業傳習所報告 - 第1

068

回』가 유일하게 전해진다.(엄승희)

| '공자'명분청사기 '供字'銘粉靑沙器, Buncheong Ware with 'Gongja(供字)' Inscription |

'供字(공자)'가 표기된 분청사기이다. 좌우대칭형태로 펼쳐진 모란잎을 면상감기법(面象嵌技法)으로 장식한 접시의 가운데 원에 철사안료(鐵砂顔料)를 사용하여 종서(縱書)로 썼다. 일제강점기인 1927년에 조선총독부(朝鮮總督府)가 노모리 켄[野守健]에게 의뢰하여 이루어진 충남 공주시 학봉리 가마터에 대한 발굴에서 출토되었다. 조선총독부가 1929년에 펴낸 보고서에는 '洪字'로 판단하여 그 의미를 관부(官府)의 창고이름으로 추정하였으나 국립중앙박물관이 1992년과 1993년에 발굴조사 후 2007년에 펴낸

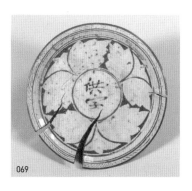

069

보고서에서 명문을 '供字'로 정정하였다. 분청사기에 표기된 명문 중에 그 사례가 유일하고 의미는 정확하게 알려지지 않았다.(박경자)

| 공작학교 工作學校, National Technical School |

공작학교는 대한제국기 공예기술을 교육하는 기관으로서 설립이 추진되었다. 설립의 발단은 공예전문학교 설립의 필요성에 대한 한불(韓佛) 양국의 의견이 일치하면서 이루어졌다. 취지는 공예 전문기술자들을 프랑스에서 고빙하고 원료 또한 프랑스에서 직수입한 것을 사용하여 공장(工匠), 와장(瓦匠), 목장(木匠), 대장장을 육성하고 전등, 유리, 도기 등에 관한 전문기술을 교육하는데 있었다. 최초의 설립 추진안은 1897년 12월 외부대신 조병식에 의해 작성되었고, 이후 1898년 1월 교육 경비와 건축비용 예산안이 책정되었지만 과도한 운영자금으로 인해 준비기간을 두고 3년 후인 1900년에 설립이 예상되었다. 그러나 공작학교 설립은 황실재정의 악화와 서구문명의 수용에 따른 위정척사, 동도서기, 개화파의 서로 다른 견해로 인해 결국 무산되었다.(엄승희)

| 공전성적품진열회 工專成績品陳列會, Industrial College Product Exposition |

〈공전성적품진열회〉는 일제강점 초기 공업전습소가 주최한 국내 최초의 공예·공업 전문전람회다. 공업전습소는 설립 이후 중앙시험소와 연계하여 자체 연구개발품들을 꾸준하게 전시했으며, 이곳에 소개된 각종 제품들은 식민지국의 산업화에 부합되어 일반인과 관련 업계종사자들은 물론이고 정관계인사들에게까지 이목을 끌었다. 이후 1920년대에는 공업전문교육이 보다 활성화되어 중앙시험소와 경성공업전문학교가 공동 개최한 일련의 공업전람회들이 대성공을 거두었다. 가령 1921년에 개최된 〈공전성적품진열회〉는 약 2만 여종의 성적품이 진열되고 관람인원만도 1만명이 넘었다. 대부분의 진열회에는 자기, 도기, 내화물, 법랑철기 등 각종 요업제품들이 출품되어 각광받았으며 다양한 부가행사도 겸했다. 그러나 20년대 중반 이후부터 개최빈도는 크게 줄어들어 〈부업공진회〉나 총독부고등진열관을 통한 홍보 및 소내 소규모 진열회만을 개최하는데 그쳤다.(엄승희)

| 공업자영단 工業自營團, Industry self—employed Organization |

공업전습소 졸업생으로 구성된 공업자영단(工業自營團)은 기술의 상호협조를 도모하고 졸업생들의 자립을 촉진하기 위한 목적으로 1914년 결성된 단체이다. 주요 활동은 공동 제작한 공예품들을 일반인에게 염가에 판매하여 자립자금을 확보하고, 공예산업의 자급체제 저변화를 위해 전국의 중형급 공장에 초빙되어 주무(主務)를 담당하는 등 다양했다. 특히 단원들은 구매 희망자를 위해 주문판매제를 도입하였는데, 이 방식은 당시 민간업체와 일반인들에게 큰 호응을 얻었다. 총독부는 일시적으로 공업자영단을 후원하여 운영 보조금을 지원한 바 있다.(엄승희)

| 공열토기 → 구멍띠토기 |

| '과'명분청사기 '果'銘粉靑沙器, BuncheongWare with 'Gwa(果)' Inscription |

'果(과)'가 표기된 분청사기이다. 그 예가 많지 않으나 『세종실록』오례 흉

례서례 명기(『世宗實錄』五禮 凶禮序例 明器 明器 三)조의 자기제(瓷器製) 적접(炙楪)의 형태와 동일한 삼성미술관 리움 소장의 '분청사기인화집단연권문과명접시(粉靑沙器印花集團連圈紋果銘楪匙)', 전북 김제시 금산면 청도리 가마터 출토 '분청사기인화문과명편(粉靑沙器印花紋果銘片)' 그리고 경남 김해시 구산동 조선시대 무덤 412호·443호·475호에서 출토된 과명백자(果銘白磁)가 있다. 이들 자기가 제작된 조선 전기에는 꿀과 기름을 사용하여 만든 유밀과(油密果)가 진상하는 잔치 상차림(進上宴卓), 중국 사신을 접대하는 연회, 여러 제향의식(祭享儀式) 등에만 제한적으로 사용되었다. 자기에 특정한 용도의 표기에 해당하는 '果'자를 표기한 것은 유밀과의 광범위한 사용금지 정책과 관련이 있을 것으로 추정된다.(박경자)

070

| '관'명분청사기 '官'銘粉靑沙器, Buncheong Ware with 'Gwan(官)' Inscription |

'官(관)'자가 표기된 분청사기이다. 공납용 분청사기에 표기된 명문 중 '公(공)', '公須(공수)', '公須庫(공수고)', '衙(아)'와 같이 자기의 사용처인 지방관청을 의미하는 것으로 짐작된다. 이와 관련된 자료로 조선 전기 경상도 상주목의 읍성지로 추정되는 경북 상주시 복룡동 유적과 경상도 경주부의 읍성 내 관아영역에서 출토된 '官(관)'명 분청사기가 있다. 이들 명문이 표기된 분청사기는 지방관아지에서 출토된 '사선서(司膳署)', '경승부(敬承府)', '장흥고(長興庫)'와 같은 경중각사(京中各司)명 분청사기와 함께 조선 전기에 지방의 자기소에서 생산된 공납용 자기 중 일정한 양이 지방관아에서 사용되었으며 일부는 제작단계에서부터 지방관아용으로 구분되었음을 보여주는 예이다.(박경자)

| 관사명 분청사기 官司銘 粉靑沙器, Buncheong Ware with Names of the Government BureausInscription |

조선 초기에 제작된 분청사기 중에 그릇의 외면에 관사(官司)의 명칭이 새겨진 유물. 1417년(태종 17) "장흥고에 바치도록 된 사목기(沙木器)에 지금부터 장흥고 석자를 새기게 하고 기타 각 관청에 납부하는 것도 장흥고의 예에 의해 각각 사호를 새겨 만들어 상납케 하며 이상에서 제시한 글자 새긴 그릇을 사장한 것이 드러나면 관물을 훔친 죄로 처리하여 거폐를 없애도록 하자"는 기록으로 미루어, 당시 분청사기는 궁중과 관청에 공물(貢物)로 받쳐졌으며 도용과 사장을 막고 품질을 개선하기 위하여 그릇의 표면에 관사의 이름을 쓰거나 새겨 넣었던 것을 알 수 있다. 공안부, 경승부, 인녕부, 덕녕부, 인수부, 내자시, 내섬시, 예빈시, 장흥고 등이 새겨진 관사의 명칭인데, 이 중에는 고령, 합천, 경주, 성주, 경산, 밀양, 창원, 양산, 진주 등의 경상도 지명이

071

함께 나타나는 예도 있다. 관청의 존속시기로 유물의 제작시기를 추정할 수 있으며, 분청사기가 발전하는 과정과 특징을 밝힐 수 있어 중요한 연구대상으로 다루어진다.(전승창)

| 관요 官窯, Royal Kiln |

조선시대 왕실과 관청용 백자를 제작하기 위하여 1466년부터 1884년까지 경기도 광주에 설치, 운용되었던 백자가마 및 관련시설. 관요는 설치 이후부터 16세기까지 '사기소(沙器所)' 혹은 '사옹원 사기소'로 불렸고, 17세기부터는 사옹원의 지점(支店)이라는 의미의 '分院(분원)'이라는 명칭이 주로 사용되었으며 지금까지 통용되고 있다. 관요가 광주에 설치된 이유는 수도 한양과 가까운 거리에 있고 연료로 사용할 땔나무가 무성하며, 강을 끼고 있어 수로를 통한 물자의 운송이 가능했기 때문이다. 현재까지 300여 곳의 가마터가 퇴촌, 중부, 광주, 초월, 도척, 실촌, 남종 등 일곱 개 지역에서 고루 발견되었으며 해발고도 50~185m 사이에 설치되었던 것으로 확인되었다.

운영과 관리는 '번조관(燔造官)'이라 부르던 사옹원 관리에 의해 이루어졌

으며, 왕실 및 관청용 백자제작의 관리와 감독은 물론, 가마운영, 화원(畫員)의 인솔, 사기장 관리를 맡았다. 번조관은 "매년 사용원 관리를 관요에 파견하며 좌우변으로 나누어 봄부터 가을까지 백자를 제작, 감독하여 어부에 수납한다"는 『용재총화』의 기록으로 보아 결빙기인 2~3개월을 제외하고 장기간 광주에 상주했으며, 사기장(沙器匠)도 마찬가지였다. 사기장들은 번조관의 성품에 따라 일희일비했다. 예를 들면, 사용원 봉사에 관한 기록에서 "사기번조관으로서 사기장에게 외람된 짓을 많이 저질렀습니다. 데리고 있는 장인들에게 사적으로 쓸 사기를 일률적으로 얼마씩 징납했습니다"라고 하는 등 번조관이 직분에서 벗어나 관요백자를 강제로 빼돌리는 부조리도 행해졌다. 번조관의 횡포는 사기장들을 관요에서 이탈하게 하는 심각한 문제도 초래했다. 관요설치 후 수십 년이 지나 관요 사기장들이 본격적으로 이탈을 하게 되는데, 일도 힘들었지만 번조관의 전횡에도 원인이 있었다.

사기장은 사용원 소속으로 매년 380명이 관요에서 왕실과 관청용 백자를 제작하였다. 관요설치를 전후하여 지방 제작지에서 질이 좋은 자기를 만들던 장인들을 선별하여 대규모로 사용원 소속 경공장으로 편성하고 역을 지게 하였다. 이로 인해 사기장들이 속해 있거나 운영하던 지방 제작지는 심각한 타격을 받았다. 유능한 장인이 사용원 소속 사기장이 되면서, 전국 각지의 자기제작은 줄어들었다. 또한 매년 일정한 양의 사기를 수납했던 국가가 이를 줄이거나 없애 전국의 제작지는 살아남기 위해 민수용 도자기의 제작에 힘써야 했다. 즉, 관요백자는 빠르게 발전했지만 지방의 제작지는 그 수가 급격하게 감소하고 당시 제작되던 분청사기는 질과 장식기법이 크게 변화되는 결과를 가져온 것이다. 사기장이 어떻게 역할을 분담했고, 대규모의 인원을 어떠한 체제로 운영했는가에 대한 조선 초기의 기록은 남아있지 않다. 비록 후대이지만 1625년 『승정원일기』에는 "호와 봉족을 합해 1,140명이던 분원의 사기장이 해마다 핑계를 대고 도망해 겨우 821명만이 남아 있다"고 적고 있어 사기장의 운영은 '분삼번입역제(分三番入役制)'가 시행되었음을 알 수 있다. 그러나 1,140명 정원이었던 사기장은 힘든 작업과 번조관의 전횡으로 이미 16세기 초반 소속에서 이탈하기 시작했다. 이후 17세

기 전반에는 821명으로 줄었고, 19세기 후반 관요의 규모와 규정을 기록한 『분주원보등』에는 총인원이 552명으로 되어 있어 관요의 인원은 시대와 상황에 따라 일정하지 않았던 것으로 확인된다.

관요에서 백자를 만들기 위해서는 재료인 백토와 땔나무의 공급이 중요한 문제였다. 백토는 16세기에 "사기를 만드는 백점토는 이전에 사현이나 충청도에서 가져다 썼지만 지금은 양근에서 파다 쓴다"는 기록이 있고, 17세기 후반에서 18세기 초에는 양구, 봉산, 진주, 선천, 충주, 경주, 하동, 곤양 등지에서 상황에 따라 채취하였다. 한편, 18세기 중반에는 "사용원 번조 사기의 원료로 광주, 양구, 진주, 곤양 등지의 백토가 가장 적합하다"는 기록이 있어 광주에서도 질이 좋은 백토가 채취되었던 것을 알 수 있다. 한편, 백토만큼이나 중요한 것이 자기 제작에 소용되는 땔나무[燔木]의 조달이었다. 관요는 백자제작에 필요한 연료인 땔나무를 구하기 위해 숲이 울창한 지역을 조정에서 분할 받아 그 곳에서 나무를 채취해 사용했다. 땔나무 조달은 관요운영이나 이설을 결정짓는 중요한 요소였고, 현재 광주에 수많은 가마터가 산재하는

가장 큰 요인이다. 1676년 『승정원일기』의 기록에 의하면 관요는 대략 10년을 주기로 이설하였다. 주기적 이설은 1752년까지 계속된 후, 이후에는 현재의 남종면 분원리에 가마를 고정하고 땔나무를 운송해 사용하는 방법으로 변화되었다. 그러나 가마의 이설주기가 반드시 지켜지지는 않았으며 경우에 따라 12년 동안 지속되거나, 혹은 3년이라는 비교적 짧은 기간 동안 설치되기도 했다.

광주의 가마는 공간구성과 크기에 차이가 있지만 모두 완만한 경사면에 터널모양으로 축조된 등요(登窯)이다. 1493년 사용원제조 유자광이 광주의 백자 가마는 와부(臥釜)인데 제작과정에서 그릇이 변형되거나 잘못되는 예가 많으므로 실패율이 낮은 중국의 입부(立釜)로 대체하자고 임금에게 아뢰기도 하였다. 그런데 관요를 발굴한 결과 15세기는 물론 16세기 중반에 운영된 번천리 9호와 5호 가마는 모두 와부, 즉 등요로 확인되었다. 기술 혹은 축조재료에 원인이 있었는지 혹은 와부의 단점을 개선할 수 있었던 때문인지, 중국식 입부를 세우려던 계획은 순조롭게 이루어지지 않았던 것으로 확인된 셈이다. 관요의 구조와 관련하여 주목되는 다른 하나

가 조선 후기의 상황을 알 수 있는 이 희경(1745~1805)의 기록이다. 그는 『설수외사』에서 "분원을 지날 때 자기 굽는 것을 본 적이 있는데 모두 와요였다"고 적고 있으므로, 이들 기록을 종합하면 관요는 15세기는 물론 19세기까지도 변함없이 와요가 사용되었던 것을 알 수 있다. 18세기 후반에서 19세기 사이에 운영된 광주 분원리 관요발굴에서도 등요가 출토되어 기록이 사실이었던 것으로 밝혀졌다.

관요설치와 사용원의 운영은 국가의 새로운 요업체계 확립을 의미하는 것으로, 조선백자의 흐름을 왕실과 관청에서 주도하는 계기가 되었고 백자가 조선시대에 가장 중요한 도자 공예품으로 자리하는 원동력이 되었다.(전승창)

| 광명단옹기(납유옹기) 光明册甕器, lead-glazed pottery |

일제강점기 일본으로부터 유입된 것으로 보이는 광명단유로 시유한 옹기를 일명 광명단옹기 혹은 납유옹기(鉛紳甕器)라 일컫는다. 대략 일제 중반부터 일부 옹기점에서는 광명단유 옹기를 취급하였으며 이후 전국적으로 빠르게 확산되었다. 이와 같은 양상은

072

전통 옹기유에 비해 단가가 저렴한 광명단유가 제조공정이 간단한데다 광택이 유난하여 눈길을 끌 수 있고 시장성이 좋다는 장점 때문에 가능했다. 그러나 옹기에 광명단유를 사용하게 되면서부터 품질은 급격히 저하되고 재래 옹기 생산에도 많은 문제를 발생시켰다.(엄승희)

| '광'명분청사기 '光'銘粉靑沙器, Buncheong Ware with 'Gwang(光)' Inscription |

'光(광)'자가 표기된 분청사기로 광주광역시 북구 충효동 가마터 발굴에서 출토되었다. 이 지역은 조선 전기에 전라도 장흥도호부 관할의 무진군으로 고려 말 공민왕 23년에 광주목(光州牧)으로 승격되었다가 조선 초 세종 12년에 무진군(茂珍郡)으로 강등되었고 문종 1년(1451)에 다시 광주목이 되었으며 성종 19년(1488)에는 광산현(光山縣)으로 강등되어 지명이 여러 차례 바뀌었다. 충효동 가마터

87

073

에서 출토된 '光(광)'·'光上(광상)'·
'光公(광공)'·'光別(광별)' 등의 명문
은 지명(地名)이 광주목 또는 광산현
일 때에 제작되었을 가능성이 있다.
이들 명문은 1991년에 이루어진 가마
와 퇴적층에 대한 발굴조사에서 W2
지역 6층에서 집중적으로 확인되었
는데 이 층위는 '成化(성화 1465~1487
년)'명 묘지(墓誌)가 출토된 층위의 아
래에 위치하므로 '光'자가 표기된 자
기의 제작기간은 1451년에서 1488년
사이이다.(박경자)

| 광양 황방 분청사기 요지
光陽 黃坊 粉靑沙器 窯址,
Gwangyang Hwangbang kiln
site |

광양 황방 가마터는 전라남도 광양시
골약동 황방 일대에 위치하며, 조선

15세기 말에서 16세기 초경에 운영된
분청사기 가마이다. 발굴 조사 결과,
분청사기 가마 2기, 수혈 4기가 확인
되었다. 1호 가마는 굴뚝부가 유실되
었으며, 잔존 길이 27m, 너비 1.7m의
단실 등요이다. 번조실은 6칸으로, 첫
째 칸과 둘째 칸의 경계 부분에서 불
기둥으로 추정되는 흙기둥이 확인되
었다. 2호 가마는 훼손 정도가 심한
편이며, 잔존 길이 15.8m, 너비 1.5m
의 단실 등요이다. 유물은 대부분 가
마 주변의 폐기장에서 출토되었으며,
문양이 없거나 귀얄기법이 사용된 분
청사기류가 주종을 이룬다. 기종은
발이나 접시류의 일상 용기가 대부분
이며, 호, 유병, 병, 향로편, 벼루편 등
이 소량 출토되었다.(김윤정)

| 광주 분원리 백자가마터
廣州分院里白磁窯址, Gwangju
Bunwon-ri White Porcelain
Kiln Sites |

경기도 광주군 일대는 조선조 관요
가 설치된 곳으로 분청사기와 백자가
제작되었으며, 분원리 가마터는 땔감
공급을 위해 광주군내 여러 지역을
이동하던 관요가 1752년(영조 28년) 이
곳으로 옮긴이래 1884년 민영화가 될

때까지 130여 년간 운영된 곳이다. 분원리 일대 가마터 조사는 일제강점기 조선총독부에서 실시한 이래 한국정신문화연구원, 국립중앙박물관, 경기도박물관, 기전문화재연구원 등에서 꾸준히 시행하였으며, 특히 이화여대 박물관은 분원 가마터에 대한 조사를 2001년(1차)과 2002년(2차)에 착수하였고 이를 토대로 2004년 이화여자대학교 박물관과 경기문화재단이 공동으로 분원가마터의 복원 및 보존을 위한 계획을 수립할 수 있게 되었다. 1차 조사에서는 가마 4기와 공방 2기, 폐기장으로 추정되는 원형유구, 일제강점기 건물지 등이 확인되었다. 출토 유물은 백자, 청화백자, 요도구, 갑발, 도침 등이며, 이외 도기편과 왜사기 등이 출토되었다. 기형은 대접, 발, 완, 잔, 제기, 향로, 벼루, 연적, 타호 등 매우 다양하다. 특히 백자는 순백자와 청화백자가 주류며, 가장 많은 수량을 차지하는 청화백자의 경우 「수(壽)」, 「복(福)」 자문, 초화문이 대다수지만 그 밖에 국화문, 용문, 초충문, 사군자문 등이 있으며, 명문으로는 「운현(雲峴)」, 「분원(汾院)」 「대(大)」 자 등이 있다.

2차 조사에서는 2001년도에 조사된 4기의 가마와 관련 퇴적과의 관련성을 조사하여 선후관계를 파악하였다. 이 과정을 통해 1884년 분원이 민영화된 이후의 운영실태를 추정할 수 있는 개량 가마의 퇴적물이 수습되어 조선 후기에서 근대로 이어지는 분원 가마터의 변천과정이 일부 확인되었다. 가마 구조는 2,3,4호가 토축 무단식(土築 無段式)을 기본으로 한다. 그러나 3,4호는 일제강점기 건물지 하부에서 조사되어 가마의 소성부가 대부분 파괴된 상태였다. 수습된 백자의 질은 기벽이 얇고 색이 밝은 것, 기벽은 두껍지만 색은 밝은 것, 기벽도 두껍고 색도 어두운 것으로 나눠진다. 기법은 물레성형이 대부분이며 극히 소량에서 석고틀 성형이 보인다. 시문장식은 양각과 청화를 주로 했고,

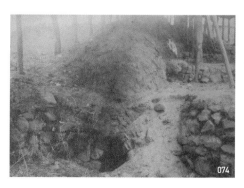
074

청화기법의 경우, 주로 밝은 청색을 가는 붓으로 일부 장식하거나 어두운 청색으로 전면을 장식했다. 문양의 종류에서도 조선 후기의 전반적인 유형을 이어가지만 추상적이고 도식적, 장식적인 문양이 혼재하여 당시에 수요가 급증하던 왜사기와의 연관성을 고려할 수 있다. 특히 분원 민영 이후 일제강점기에 제작된 근대 백자들이 일부 수습되었는데, 이들은 대체로 공장제작품으로 순백색을 띠며 치밀한 태토, 정세된 기형 등이 특징이다. 문양장식은 전사기법 등을 사용하여 수입 자재(資材) 사용이 파악되며 활달한 필치의 초화문을 비롯하여 「정(正)」, 「복(福)」 자문을 시문한 예도 있다. 또한 갈색, 녹색, 분홍색과 같은 원색을 사용한 왜사기풍의 그릇들이 생산되었음을 확인할 수 있으며, 기종으로는 발, 대접, 호 등이 주로 수습되었다. 분원리가마터는 조선조 관요시기와 이후 민영화시기에도 요업 활동이 계속된 곳임으로 출토유물은 크게 말기 관요백자와 1884년 민영부터 1927년까지 생산되던 백자 및 요도구로 구분된다. 그러나 1927년경 가마터에 설립된 시멘트 건축물에서는 분원 민영 이후의 말기백자만이 수습되어 근대 도자생산의 전반적

인 양상을 파악하는데 한계가 있다. 관련 보고서는 2006년 이화여자대학교 박물관과 경기도 광주시에서 공동 발간한『조선시대 마지막 官窯 廣州 分院里 白磁窯址』가 있다.(엄승희)

| 구림리요지 鳩林里窯址, Gurim-ri Kiln Site |

영암군 군서면 구림리에 위치한 통일신라시대 도기 요지유적. 유적은 월출산의 서쪽에 있는 낮은 구릉에 위치하는데, 1km의 범위에 1~2m 간격으로 20여기의 가마와 도기편들이 분포하고 있어서 대규모의 도기요지가 있었던 것으로 추정되고 있다. 1987년에 1차로 2기의 가마와 폐기장, 1996년에 2차로 1기의 가마가 이화여대 박물관에 의해 발굴조사되었다. 가마는 반지하식이나 지하식이며, 소성부가 경사져 올라가다가 좁아져 연도부로 연결되는 구조이다. 소성부 바닥의 경사도가 앞쪽은 10°나 15°이고 뒤쪽은 20~25°나 30~40°로 급하게 올라가는 등요이다. 유물은 회색 경질의 대호, 광구병, 주름무늬병, 편구병, 유병, 4각편병, 연질의 바래기, 완, 시루, 솥 등의 일상 생활용기가 출토되었다. 통일신라도기에서 고려시대

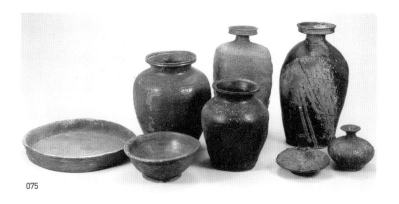

075

로 이행되어 가는 전환기의 도기 생
산유적으로, 완도 청해진유적에서도
유사한 도기가 확인되고 대규모인 점
에서 관용 또는 특수 용도의 도기를
전문적으로 생산했던 곳으로 추정되
고 있다.(서현주)

| 구멍띠토기 孔列土器, Pottery with Pierced Rim |

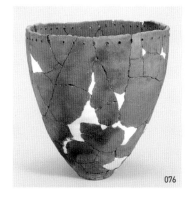

076

아가리 바로 아래에 구멍을 뚫어 장
식한 청동기시대 전기의 대표적인 토
기. 평안남도와 황해도를 제외한 한
반도 전역에서 출토되며, 함경도지역
에서 남쪽으로 전파된 것으로 이해된
다. 아가리 아래의 구멍 띠는 주로 안
에서 바깥을 향해 뚫었으며, 완전히
관통된 것보다는 절반만 뚫어 밖으로
튀어나오도록 한 것이 더 많다. 구멍

띠무늬는 다른 무늬와 함께 장식되기
도 하는데, 구순(口脣)부에 눈을 새긴
골아가리토기가 가장 많다. 겹아가리
에 짧은 빗금무늬를 함께 장식한 토
기는 한강유역과 동해안지역에서 유
행한다. 구멍띠토기는 청동기시대 전
기의 이른 시기에 출현하며, 일부 지
역에서는 중기까지 지속적으로 사용
된다.(최종택)

| '구'명청자 '仇'銘靑磁, Celadon with 'Gu(仇)' Inscription |

'구'명청자는 굽 안바닥에 철화 안료로 '구(仇)'자가 쓰인 철화청자 매병이다. '구색'명청자 매병과 기형, 문양, 명문의 필치 등이 거의 유사하여 동시기에 제작되었을 것으로 보인다. '구(仇)'는 구색에서 '색'자를 생략하고 쓴 것이며, 사용자나 사용처를 지칭하는 하는 것으로 추정된다.(김윤정)

| '구'명청자 '丘'銘靑磁, Celadon with 'Gu(丘)' Inscription |

'구'명청자는 '구(丘)'자가 표기된 일군의 청자를 의미한다. 현재 '구'명청자는 철화청자주자 한 점과 상감청자합 두 점이 확인된다. 철화청자 주자는 뚜껑 안쪽면에 시유하지 않고 산화철 안료로 '구(丘)'자가 쓰여져 있다. 몸체의 양면에는 모란절지문이 산화철 안료로 시문되었으며, 굽바닥에는 내화토 빚음을 받친 흔적이 남아 있다. 철화청자주자는 12세기 전반 경에 제작된 것으로 추정된다. 두 점의 상감청자합은 각각 국화절지문과 운학문이 뚜껑 윗면에 상감되어 있다. 명문은 두 점 모두 합신(盒身)의

077

굽다리 안쪽의 바닥면을 꽉 채우듯이 음각되어 있으며, 같은 필치를 보인다. 번조 받침은 모래가 섞인 내화토 빚음을 사용하였으며, 유색이 약간 어둡고 탁한 편이다. 두 점의 합이 문양 소재는 다르지만 구성이나 명문의 필치, 번조 받침 등을 볼 때 같은 도공에 의해 제작된 것으로 추정된다. 그러나 '구(丘)'자가 철화청자와 상감청자에서 모두 보이는 점, 명문의 크

기나 위치가 뚜껑 안쪽이나 굽바닥 중앙에 크게 표기되는 점 등이 인명(人名)이 음각된 청자에 보이는 양상과 다르다. '구(冚)'자는 도공의 이름보다는 사용처와 관련된 내용이었을 가능성이 높다.(김윤정)

| '구색' 명청자 '仇色'銘靑磁, Celadon with 'Gusaek(仇色)' Inscription |

'구색'명청자는 굽 안바닥에 '구색(仇色)'이라는 명문이 철화 안료로 쓰여 있는 철화청자 매병이다. 매병의 몸체 전면에 산화철 안료를 이용하여 유려한 필치로 국화당초문을 그렸으며, 어깨에는 방사형의 곡선문을 그리고, 저부에는 색을 칠하듯이 굵은 띠를 둘렀다. 굽은 안굽으로 굽 바닥의 유약을 일부 닦아내고 굵은 모래를 받치고 번조하였다. 매병은 주둥이가 파손된 부분을 제외하면 수리되거나 깨진 부분은 없으며, 12세기경에 제작된 것으로 추정된다. '구색'의 의미는 알 수 없으나 사용자나 사용처를 지칭하는 하는 것으로 추정된다. '구색'명청자와 같은 양식의 매병에 '구(仇)'자만 쓰인 예도 있다.(김윤정)

078

| 구완동(舊完洞) 분청사기가마터 Guwan-dong Buncheong WareKiln Site |

충청남도 대전시 중구 구완동에 위치한 조선 초기의 분청사기 가마터. 1996년 발굴하였으며 2기의 가마와 다량의 분청사기 파편이 출토되었다. 2호 가마의 경우 총 길이 25미터,

폭 1.1~1.4미터의 등요(登窯)로 진흙을 사용해 축조한 것으로 확인되었다. 연록, 회록, 회백색의 유색이 주류로 상감과 인화기법을 사용하여 연당초, 우점(雨點), 국화, 여의두, 원 등을 장식하였으며, 대접과 접시를 비롯하여 잔, 완, 매병, 항아리, 병, 마상배 등이 출토되었다. 굽은 대부분 직립하는 형태로 바닥에 태토(胎土) 비짐을 받쳐 구운 흔적이 있다. '內資執用(내자집용)' 등 관사의 명칭을 의미하는 글자가 새겨진 질이 좋은 파편이 출토되었으며, 15세기 전반에 운영되던 곳으로 확인되었다.(전승창)

| 구절기법 球切技法, Cutting Spherical-body Technique |

특수한 토기 성형기법 중 하나. 토기 성형시 물레 등을 사용하여 먼저 내부가 빈 공모양(球體)에 가까운 몸통을 만들어 건조시킨 후 상부쪽을 횡방향으로 잘라 한 벌의 그릇 몸통과 뚜껑을 만드는 방법을 가리킨다. 이 기법에서는 마지막 단계에 예새로 그릇의 몸통과 뚜껑에 수직선을 그어 짝을 맞추고 있다. 공모양에 가까운 몸통을 만들고 위쪽 일부를 오려낸 후 따로 만든 구연부나 목을 붙여 특수한 기형의 토기를 만드는 방법도 이에 속한다. 따라서 이 기법은 그릇 몸통과 뚜껑이 꼭 맞는 기종을 만들거나 특수한 기형의 토기를 만들 때 사용하는 방법이라 할 수 있다.

한반도에서 이 기법은 삼국시대부터 나타나는데, 백제 사비기 대부완, 장경병에서 잘 확인된다. 그리고 특수한 기형을 만드는 방법은 장군 등으로 보아 백제에서 좀더 일찍부터 나타났을 것으로 추정되고 있다. 일본에서는 고분시대부터 보이기 시작하는데 풍선(風船)기법이라고 부르며

079

주로 특수한 스에키[須惠器] 병이나
호 등을 만드는데 이용하였다.(서현주)

| 국화문 菊花文, Chrysanthemum Design |

국화를 사실적 혹은 다양한 모양으로
변화시켜 도자기 표면에 베푼 장식의
일종. 고려청자의 장식에서 비롯하
여, 조선 초기 분청사기의 장식에 크
게 유행하였는데 인화(印花)기법으로
도안화된 국화를 그릇의 표면에 가
득 채우며 전성기를 맞았다. 조선시
대 후기에는 분재(盆栽)나 사군자(四
君子)의 하나로 청화백자의 그림장식
에 사실적인 모습으로 그려지기도 하
였고, 드물게 양각(陽刻)으로도 장식
되었다.(전승창)

| 군산 비안도 해저 유적

群山 飛雁島 海底 遺蹟, The
Underwater Remains of Biando,
Gunsan |

군산 비안도 해저 유적은 전라북도
군산시 옥도면 비안도 해역이며, 2002
년 4월부터 2003년 9월까지 총 5차례
에 걸쳐 수중발굴조사가 실시되었다.
조사 결과, 선체부속구가 확인되어 개
경으로 이동하던 중에 비안도 해역
에서 침몰하였던 것으로 추정되었다.
배와 함께 대접, 접시, 잔, 완, 뚜껑 등
의 생활 기명이 주를 이루는 청자 약
3000여 점이 인양되었다. 현재까지
연구 성과에서 비안도 해역에서 출
수된 청자는 12세기 후반에서 13세기
초에 부안 유천리나 진서리 청자가마
터에서 제작되었을 것으로 추정되고
있다. 부안 일대 청자요지에서 생산된
청자들이 배를 이용하여 부안에 설치
되었던 안흥창(安興倉)이나 임피(臨
陂)의 진성창(鎭城倉) 등의 조운창으
로 이동하였다가 해로를 따라 개경으
로 올라갔을 것으로 추정된다.(김윤정)

| 군산 십이동파도 해저 유적

群山 十二東波島 海底 遺蹟,
The Underwater Remains of
Sibidongpado, Gunsan |

군산시 옥도면 장자도리 십이동파도 해역에서 2003년과 2004년에 2차례에 걸쳐 조사를 실시하여, 고려 선박으로 추정되는 선체편 14점과 청자 8,118점이 인양되었다. 십이동파도 해저 유적에서 인양된 청자는 11세기 후반에서 12세기 초반 경에 해남 신덕리나 진산리 요지 등에서 생산되어 개경으로 이동하던 중 침몰하였을 것으로 추정된다. 기종과 수량은 소접시가 5,540점으로 가장 많고, 대접 1,865점, 완 297점, 화형접시 130점, 유병 78점, 뚜껑류 42점 등으로 보고되었다.(김윤정)

Ⅰ 군산 야미도 해저 유적
群山 夜味島 海底 遺蹟, The Underwater Remains of Yamido, Gunsan Ⅰ

야미도 해저 유적은 전라북도 군산시 옥도면 야미도 해역이며, 2006년부터 2009년까지 3차에 걸쳐서 발굴·조사되었다. 1차 조사에서 고려청자 접시 대접류 780점 인양, 2차 조사에서 고려청자 접시·대접류 1026점 인양, 3차 조사에서 고려청자류 2736점, 기타 5점, 도굴되었다가 압수된 고려청자 320점을 포함하여 총 4,867점의 도자기를 인양하였다. 기종은 대접과 접시가 주종을 이루며, 대부분 문양이 없지만 음각기법의 앵무문, 연판문, 압출양각기법의 모란문, 화문 등이 소량 확인된다. 출수된 고려청자는 12세기경에 제작된 것으로 추정되며, 태토에 잡물이 많고 유약이 제대로 녹지 않거나 산화번조되어 황갈색을 띠는 등 품질이 떨어지는 조질(粗質) 청자류가 대부분을 차지한다.(김윤정)

Ⅰ '군위'명분청사기 '軍威'銘
粉靑沙器, Buncheong Ware with 'Gunwi(軍威)' Inscription Ⅰ

조선 초 경상도 상주목 관할지역이였던 군위현(軍威縣)의 지명인 '軍威'가 표기된 분청사기이다. 공납용 분청사기에 표기된 '軍威'는 자기의 생산지

081

역 또는 중앙의 여러 관청[京中各司]에 자기를 상납한 지방관부를 의미한다. 공납용 자기의 생산지와 관련하여 『세종실록』지리지 경상도 상주목 군위현(軍威縣)에는 "자기소 하나가 현 서쪽 백현리에 있다. 중품이다(磁器所一, 在縣西白峴里. 中品)"라는 내용이 있어서 '軍威'명 분청사기의 제작지역을 추정할 수 있다. '軍威'명과 함께 표기된 '仁壽府(인수부)'와 '長興庫(장흥고)'는 군위현으로부터 자기를 상납받은 관청을 의미한다.(박경자)

권상법 捲上法, Coiling Technique |

가늘고 긴 점토 띠를 용수철처럼 연속으로 쌓아올려 토기를 성형하는 방법. 서리기법이라고도 한다. 점토 띠를 이용해 바닥부터 만드는 경우도 있으나 별도의 점토판으로 바닥을 만들고 그 위에 점토 띠를 감아올리며 성형하는 경우도 있다. 권상법으로 토기를 성형할 경우 건조할 때나 소성할 때 점토 띠가 맞닿는 부분이 떨어지는 경우가 있으므로 잘 접착되도록 노력을 기울여야 한다. 선사시대의 작은 그릇의 성형에 주로 사용되는 방법이다.(최종택)

| 귀얄기법 White Slip Painted Decoration |

082

귀얄에 백토(白土)를 발라 그릇의 표면에 얇게 칠해 장식하는 분청사기 장식기법의 하나. 귀얄은 풀칠에 쓰는 도구로 돼지털과 같은 뻣뻣한 털 등을 묶어 넓고 편평하게 만든 붓인데, 이 붓으로 그릇의 표면에 백토를 칠해 장식하는 것을 귀얄기법이라 한다. 이리저리 빠른 속도로 백토를 칠할 때 나타나는 붓자국과 속도감, 그릇의 암회색과 흰색이 빚어내는 색의 대비가 특징이다. 15세기 후반에서 16세기 초반 사이에 주로 사용되었다.(전승창)

| 균열 龜裂, Crazing |

유약의 터짐 현상을 부르는 용어로 거북의 등처럼 갈라졌다 하여 균열이라는 표현을 쓴다. 균열은 가마 안에서 태토와 유약이 녹은 후 식으면서 각각 불균일한 팽창수축계수의 차이로 인해 유약이 미세하게 갈라진 것을 말한다. 균열은 백자보다는 청자에서, 두껍게 시유한 유약보다는 얇게 시유한 유약의 표면에서 흔히 볼 수 있다.(이종민)

083

| 금사리가마 金沙里窯, Geumsari Kiln |

18세기 영조 전반기의 왕실 관요이자 분원 가마로 현재 경기도 광주군 남종면에 위치하고 있다. 현재까지의 지표조사를 통해 10여개의 요지가 분포되어 있는 것으로 추정된다. 운영시기는~30여 년간 운영되었다. 이후 분원은 1752년 남종면 분원리로 이전되면서 고정되어, 이후 민영화되는 1884년까지 130여 년간 운영되었다. 금사리 가마가 상대적으로 오랫동안 한 자리에서 운영되어온 이유는 번조에 소용되는 땔나무가 인근인 무갑산, 태화산, 앵자봉 등에 무성하고 두 번째는 분원 가마 고정에 대한 여론이 부상하였고 세 번째는 한강을 이

084

용한 수운(水運)에 다른 가마보다 용이했던 것으로 보인다.

아쉽게도 아직까지 금사리 가마는 제대로 발굴되지 않고 세 차례의 지표조사만이 이루어졌다. 이 과정 중에 수집된 파편들은 대다수가 발이나 접시, 호, 잔 등 이지만 이중에는 최고급 청화백자와 달항아리같은 순백자, 각형자기 등도 눈에 띈다. 특히 청화백자는 18세기 청화자자 부흥과 함께 이곳에서 제작된 것으로 보인다. 유색은 이전의 회백색이 아닌 유백색이나 설백색의 색조를 보이는데, 이는

한국 도자사전

아마도 다른 관요 백자보다도 마그네슘의 함량이 높기 때문으로 여겨진다. 또한 태토에도 다른 지역 보다 철분 함량이 낮아 유백색을 내는데 결정적 역할을 했을 것으로 보인다. 번조 방식은 기존의 정제된 모래받침이 아닌 황갈색 흙모래 받침이 주를 이룬다.(방병선)

| 기대 器臺, Pottery Stand |

순우리말로 그릇받침이라 하며, 바닥이 둥근 작은 단지나 항아리 등을 받치기 위한 용도로 제작된 그릇 종류이다. 신라와 가야의 고분 부장품이나 고분 주변의 제사용 토기로 많이 출토되며 백제 지역에서도 자주 발견된다. 신라와 가야지역의 도질토기 기대는 고배형기대(高杯形器臺: 혹은 有臺鉢形器臺)와 원통형기대(圓筒形器臺)로 나눌 수 있는데 다른 기종에 비해 대형의 토기에 속한다. 예외적으로 4세기 후반에서 5세기 전반까지 소형기대가 제작되는데 광구소호와 같은 소형토기를 올려놓는데 사용되었다. 고배형기대는 원삼국시대 와질토기 노형기대(爐形器臺: 爐形土器, 혹은 화로모양토기)가 4세기경에 도질토기 노형기대로 바뀌고, 5세기에 들어 와 고배형기대로 형식이 변화 하였다. 고배형기대는 신라지역보다는 가야지역에서 유행했고 특히 대가야지역의 고분에서 장경호를 받치는 기대로 많이 출토된다. 특히 5세기 전반경 가야지역에 널리 분포하는 고배형기대는 고도의 물레질 솜씨로 균형감 있게 제작되었을 뿐만 아니라 선각으로 된 장식무늬도 뛰어나다. 원통형기대는 그릇의 높이가 60cm가 넘는 대형토기로 제작되기도 하는데 크기가 커서 소형분에 부장되는 경우는 없다. 복천동고분군의 대형 목곽이나 석곽의 한 쪽 구석에 세워 놓은 경우도 있지만, 매장시설 내부에 부장품으로서가 아닌 고분 주위에서 출토되는 경우가 많다. 이는 봉분의 구축과 함께 고분의 축조가 마무리된 이후 봉분 주위에 설치한 제사시설이나 주구에 세워 놓고 의례를 행한 후 묻거나 방치함으로써 매몰된 상태로 남은 경우라 할 수 있다. 백제에는 몽촌토성 출토 고배형기대가 있기는 하지만 한성백제시기의 원통형토기라고 전하는 회백색 연질의 통형기대가 있다. 이러한 통형기대는 사비기의 토기에도 볼 수 있는데 이때까지 그 전통이 끊이지 않고 제작되었음을 알 수 있다.(이성주)

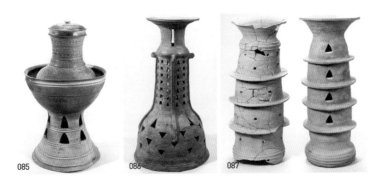

085 086 087

| 기마인물형토기 騎馬人物形土器, Warrior on horseback-shaped Pottery |

말을 탄 기사(騎士)의 형상을 한 상형토기 중 하나로, 신라와 가야의 고분에서 주로 출토된다. 기마인물형토기는 이형토기 중에서도 가장 복잡하고 형태가 정교하게 제작되어 높은 기술적 완성도를 보여준다. 가야지역에서는 김해 덕산에서 출토되었다고 전하는 경주박물관소장품 1례가 있고 대다수의 기마인물형토기는 신라고분에서 출토된 것으로 공예적 수준이 높은 유물로는 경주 금령총(金鈴塚) 출토품 2점이 있다. 대표적인 세점의 기마인물형토기 중 전자는 국보 275호, 후자 2점은 국보91호로 지정되어 있다. 그밖에 신라고분에 부장된 기마인물형토기로는 경주 덕천리 1호

분, 황남동 석곽묘, 경산 임당고분군의 지표에서 수습된 유물이 있고 고분과는 무관하게 수습된 유물로는 경주 천관사지 출토품이 있다.

금령총 출토품은 암회색의 색조의 주

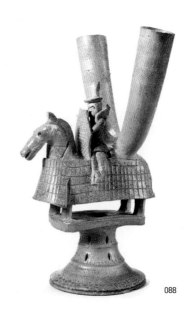

088

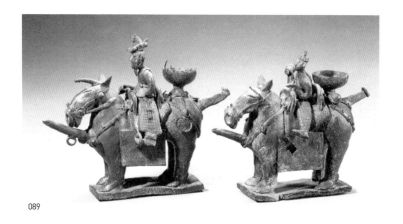

089

구형토기(注口形 土器)로 꼬리가 손잡이이고 등위에 달린 잔으로부터 물을 담아 가슴으로 난 귀때[注口]를 통해 부을 수 있도록 되어 있다. 말에는 각종 마구가 완비된 상태로 성장(盛裝)되어 있으며 말을 탄 인물은 입형관모(笠形冠帽)를 착용하고 하체에는 비늘갑옷을 착용하고 있다.

이에 비해 김해 덕산 출토품으로 전하는 기마인물형토기는 녹갈색의 자연유가 흐르는 점이나 나팔형의 고배대각의 형태 등에서 가야적 특징이 뚜렷하다. 이 토기는 장식적인 면이 그릇의 기능성을 압도하는 편이어서 말의 등에 부착된 1쌍의 뿔잔이 용기(容器)로서 기능을 하지만 사용하기는 불편하다. 말은 말투구(馬冑)와 말갑옷(馬甲)으로 완전무장하고 있으며, 개마인물(鎧馬人物)은 높은 투구를 쓰고 목가리개(頸甲)와 판갑옷(板甲)을 착용하고 방패를 들고 있다.

고대에 있어서 말은 일상적인 교통수단이나 전쟁시 기마전투에 자주 사용되었기 때문에 기마인물형토기를 비롯하여 마각문토기(馬刻文土器), 마형토우(馬形土偶) 등이 제작되었다. 특히 가야지역보다 신라지역에서 말과 관련된 유물이나 매장의례가 많은 편이다. 이러한 말의 순장이나 말장식품들에서 보았을 때 기마인물형토기는 매장의례에서 지니는 상징적인 의미가 있었다. 즉 교통수단의 하나인 말을 이용하여 영혼이 저승까지 잘 도달할 수 있도록 기원하는 의미에서 묻어주었을 것이다.(이성주)

┃기장 상장안 분청사기·백자 요지 機張 上長安 粉靑沙器· 白磁 窯址, Gijang Sangjangan kiln site ┃

기장 상장안 가마터는 부산시 기장 군 장안읍 장안사 인근에 위치하며, 조선 15세기 전반 경에 운영된 분청 사기 가마이다. 가마는 아궁이, 번조 실, 굴뚝부로 구성된 반지하식 단실 (單室) 등요이며, 길이는 약 25.5m로 가마터 동쪽 주변에 폐기장이 위치한 다. 가마는 아궁이와 번조실에서 3번 정도 개축된 흔적이 확인되었다. 가 마와 폐기장 퇴적층에서 다양한 기 종의 분청사기가 출토되었는데, 대 부분 대접과 접시이며 그 밖에 종지, 잔, 병, 개, 호 등이 확인되었다. 특수 기종으로는 염주를 비롯해 고족배, 향완, 합, 각종 제기편, 벼루, 장구, 어 망추 등이 있다. 분청사기의 문양은 인화기법이 사용된 승렴문(繩簾文)이 가장 많았지만 승렴문이 사용된 양상 은 제작된 시기에 따라서 약간 차이 가 있었다. 퇴적층의 하층에서 조사 된 분청사기는 문양대를 여러 개로 나누어서 승렴문, 소국화문, 연판문, 초문, 와문(渦文) 등이 시문되었다. 하 층보다 시기적으로 늦은 상층의 분청

사기는 내면에 승렴문이 단독으로 사 용되고, 외면에 귀얄기법으로 분장만 하는 예가 많았다. 명문은 '울산인수 부(蔚山仁壽付)', '울산장흥고(蔚山長興 庫)'. '경주장흥고(慶州長興庫)', '울산 (蔚山)'. '관중대(官中大)', '대(大)' 등 이 확인되었다. 이중에 '경주장흥고 (慶州長興庫)'명 대접은 기형과 문양 이 가마터 출토품들과 차이가 있어 서 외부에서 유입된 것으로 추정되었 다.(김윤정)

┃기장 하장안 분청사기·백자 요지 機張 下長安 粉靑沙器· 白磁 窯址, Gijang Hajangan kiln site ┃

기장 하장안 분청사기·백자 가마터 는 부산시 기장군 장안읍 명례리 216 번지 일대에 위치하며, 유적 주변의 지명들이 모두 '사기(沙器)'와 관련된 사기점못, 사기점, 사기점골 등으로 과거에 도요지가 위치하였음을 알 수 있다. 발굴 조사 결과, 모두 5기의 가 마가 확인되었지만 5호 가마를 제외 한 가마들은 모두 파손 정도가 심하 여 잔존 상태가 좋지 않다. 5호 가마 는 바닥면을 일부 굴착하였으나 지 상식 가마로 추정되었으며, 길이는

090

25.2m, 경사도는 10°이다. 5기의 가마에서는 모두 귀얄기법으로 백토 분장된 분청사기와 연질 백자가 출토되었다. 이 중에서 가마의 상태가 양호한 5호 가마에서는 한글 명문인 '라랴러려로료'가 음각된 분청사기가 확인되어 주목되었다. 한글 명문 자기는 광주 충효동 가마터와 고령 사부리 가마터 등에서 출토된 '어존'명과 '소'명 분청사기가 있다. 당시 훈민정음 창제에 따른 한글 보급 정책과 관련된 귀중한 자료로 판단된다. 5기 가마의 운영 시기는 큰 차이가 없을 것으로 판단되며, 대체적으로 15세기 후반에서 16세기 초경으로 추정된다.(김윤정)

| '기축'명청자 '己丑'銘青磁, Celadon with 'Gichuk(己丑)' Inscription |

'기축'명청자는 몸체에 '기축구월일조상(己丑九月日造上) 원년사용병(遠年使用瓶)'이라는 명문이 음각된 반구병(盤口瓶)이다. 〈'기축'명반구병〉의 제작 시기는 상감기법이 전혀 사용되지 않은 점을 들어 1109년으로 보거나 그보다 늦은 1169년이나 1229년으로 보는 견해도 있다. 명문의 의미는 '기축년 9월에 만들어 올림. 오랫동안 사용할 병'으로 해석할 수 있다. '원년(遠年)'은 '오래전' 또는 '오랫동안'으로 해석이 가능하지만 청자병에 음각된 문맥으로 볼 때, 오랫동안 사용하라는 의미로 보는 것이 적절하다.(김윤정)

| 길상문 吉祥文, Auspicious Design |

길상문이란 좋은 일을 축원하거나 상징하는 의미로 사용되는 문양을 말한다. 길상문의 주요 주제는 대게 복(福), 녹(祿), 수(壽)가 주종을 이룬다. 길상문은 시경(詩經)과 같은 문헌적 근거를 지니고 있거나 민중들이 서로 공유하고 있는 의미, 혹은 고사(古事)에서 유래한다든지 다양한 분야에 그 근원을 두고 있다. 이 외에도 중국어 발음을 통한 언어유희나 숫자에 내포

091

092

된 의미를 문양 방식으로 전달하려는
것이 바로 길상문이다.

길상문은 다양한 분야에 응용되어 사
용되었는데, 도자기에서는 18세기에
본격적으로 도자기의 장식으로 등장
한다. 그 표현 방법을 살펴보면 '수
복, 만수무강, 복록수'등 직접 글자로
시문하여 나타내는 것이 있는데, 이
는 비단 조선 후기 뿐 아니라 전 시기
에 걸쳐 다양한 양식으로 표현되었
다. 두 번째는 길상적 의미를 내포하
고 있는 사물의 표현이다. 예를 들어
석류는 다자(多子)를 의미하며 모란
은 부귀를 상징하고 원앙은 부부 금
실, 십장생 같은 사물 본래의 길상적
의미를 포함하고 있는 것들이 장식으
로 사용되었다. 세 번째는 중국어의

발음과 길상적 의미를 가지는 사물의
발음이 동일한 것을 내세우는 언어
유희이다. 예를 들면 중국의 복(福)은
박쥐의 복(蝠)과 발음이 같아 박쥐문
이 장식 효과로 사용되는 점이다. 마
지막으로 팔선이나 팔보, 태극, 팔괘
등 종교적 의미나 고사성어, 문헌 등
에서 유래한 특정한 의미를 장식으로
풀어낸 것들이 있다.(방병선)

┃ 김교수 金敎壽, Kim Gyo-Su ┃

김교수(1894~ 1973)는 근대기 경상북
도 문경 신북 관음동(身北 觀音洞, 현재
의 관음리)에서 백자를 생산해 온 사기
장인이다. 경북권에서 김순경(金順慶)

093

094

과 더불어 유일하게 개요(開窯)한 그
는 그의 조부인 5대 김운희옹에 이어
6대째 가업을 이었으며, 전통백자를
중점적으로 생산하였다. 그는 1843
년 9월, 관음동에 망댕이가마를 설
치하고 본격적으로 생산에 매진했는
데, 1928년 당시 기록에 따르면 자본
금 660원에 종업원 수가 9명으로 연
간 7,000개를 제작한 것으로 드러난
다. 이외에도 일제강점기 문경 용연
리에 설립된 문경도자기조합장에서
성형장인으로도 잠시 활동하였다. 현
재 7대 가업은 중요무형문화재 제105

호 사기장 김정옥과 그의 아들 김경
식(전수조교)이 이어가고 있다.(엄승희)

| '김려'명청자 '金呂'銘靑磁, Celadon with 'Kimryeo(金呂)' Inscription |

'김려'명청자는 굽 바닥 가운데 '김
려(金呂)'라는 음각 명문이 있는 청자
합(盒)이다. 이 합은 몸체와 뚜껑 바
닥에 각각 세 개의 규석을 받치고 번
조하였다. 뚜껑은 윗면에는 국화절지
문, 당초문, 연판문대, 측면에는 뇌문
대를 백토로 상감과 역상감기법으로
시문하였다. 뚜껑의 안쪽 면에는 물
고기문이 음각되어 있다. 몸체는 측
면에 백상감된 뇌문대만 시문되었다.
명문은 굽 바닥의 가운데 음각되어서
인명의 명문이 굽바닥의 구석에 작게
음각되는 경우와 차이가 있다. 음각
명문으로 확인되는 이름들이 성(姓)
이 없는 예가 많지만 '김려'나 '최신'

095

과 같이 성과 이름이 쓰여진 경우는 사용자의 이름으로 추정된다.(김윤정)

| '김산'명분청사기 '金山'銘 粉青沙器, Buncheong Ware with 'Gimsan(金山)' Inscription |

조선 초 경상도 상주목 관할지역이였던 김산군(金山郡)의 지명인 '金山'이 표기된 분청사기이다. 공납용 분청사기에 표기된 '金山'은 자기의 생산지역 또는 중앙의 여러 관청[京中各司]에 자기를 상납한 지방관부를 의미한다. 공납용 자기의 생산지와 관련하여 『세종실록』지리지 경상도 상주목 김산군(『世宗實錄』地理志 慶尙道 尙州牧 金山郡)에는 "자기소 하나가 황금소 보현리에 있다. 중품이다(磁器所 一, 在黃金所普賢里. 中品)"라는 내용이 있어서 '金山'명 분청사기의 제작지역을 추정할 수 있다. 이 기록과 관련

096

하여 충북 영동군 추풍령면 사부리 1호 가마터에서 '金山仁壽府(김산인수부)'와 '金山長興庫(김산장흥고)'명 분청사기가 출토되어 '金山'명 분청사기의 제작지로 확인된 바 있다. 충북 영동군 추풍령면 사부리는 경상북도와 경계를 이룬 지역으로 15세기 전반에는 경상도 상주목에 속한 지역이였다.(박경자)

| 김완배 金完培, Kim Wan-Bae |

황해도 개성출신인 김완배(1891~1964)는 일제강점기 여주 오금리일대에서 요업에 종사한 인물이다. 그는 1910년대부터 일가의 도움으로 백자공장을 운영했으며, 제기, 향로, 베개 등 다양한 생활용품을 번조하여 일대에서 명성을 얻었다. 특히 그는 제13회 조선미술전람회에 〈청자해타향로(青磁海駝香爐)〉를 출품하여 조선인으로는 드물게 입상한 바 있다. 현재는 그

97

의 아들인 김종호(이천명장, 송월 도예연구소)가 2대째 가업을 이어가고 있다. (엄승희)

┃'김해'명분청사기 '金海'銘粉靑沙器, Buncheong Ware with 'Gimhae(金海)' Inscription ┃

98

조선 초 경상도 진주목 관할지역이였던 김해도호부(金海都護府)의 지명인 '金海'가 표기된 분청사기이다. 공납용 분청사기에 표기된 '金海'는 자기의 생산지역 또는 중앙의 여러 관청[京中各司]에 자기를 상납한 지방관부를 의미한다. 공납용 자기의 생산지와 관련하여 『세종실록』지리지 경상도 진주목 김해도호부(『世宗實錄』地理志 慶尙道 晉州牧 金海都護府)에는 "자기소 하나가 부 동쪽 감물아촌에 있다. 하품이다(磁器所一, 在部東甘勿也村. 下品)"라는 내용이 있다. '金海'와 함께 표기된 관청명에는 '長興庫(장흥고)'가 있으며, 경남 김해시 상동면 대감리 183번지 일대 분청사기가마터에서 '金海○興(김해○흥)'명, '用(용)'명 분청사기편과 갑발, 도지미[陶枕] 등이 확인되어 '金海'명 분청사기의 제작지역으로 추정된 바 있다. 또 서울 종로구 청진동 1지구와 2-3지구

유적과 조선시대 김해읍성지(金海邑城址)인 김해시 동상동 일대, 조선시대 대규모 무덤유적인 김해시 구산동에서도 '金海'명 분청사기가 출토된 바 있다. 이들은 1469년 관요의 설치가 완료되기 이전에 팔도(八道)의 자기소에서 생산된 공납용 자기가 중앙으로 상납되는 외에 지방관아용과 그 외의 용도로도 충당되었음을 보여는 자료이다.(박경자)

나

낙랑계토기 樂浪系土器, Loyang Style Pottery

99

외래계 토기의 하나. 원삼국시대 한반도 남부지역에서 발견되는 낙랑토기와 그 기종이나 제작기술이 반영된 토기를 말한다. 낙랑계토기는 중부지역에서 가장 많이 발견되는데, 가평 달전리유적의 화분형토기와 소형 단경호, 가평 대성리유적의 화분형토기, 인천 운서동 는들유적의 백색토기 옹, 동해 송정동과 강릉 안인리유적의 평저호 등이 대표적이다. 화성 기안리유적을 비롯하여 화성 당하리, 시흥 오이도 유적 등 경기 서남부지역에서는 다양한 기종들에서 낙랑토기의 영향이 나타나기도 한다. 그 중 가장 많은 낙랑계토기가 확인되는 기안리유적에서는 분형토기(동이), 완, 통형배, 직구소호, 시루 등의 토기와

함께 낙랑계 기와도 확인된다. 토기 제작기법에 있어서도 강한 회전조정, 사절기법, 마연, 돌려깎기 등 낙랑토기와 유사한 부분이 많은데 낙랑토기에서 보이는 특징이 모두 보이는 것은 아니어서 현지에서 제작된 것으로 보고 있다.

한반도 남부지역에서 낙랑계토기가 나타나는 양상을 단계적으로 보면, 비교적 이른 기원전 1세기부터 기원후 1세기에는 낙랑지역에서 직접 유입된 토기가 많지만, 2세기 중엽 이후에는 낙랑토기 외에 이를 모방한 낙랑계토기가 늘어나고 있다. 특히 3세기를 전후하여 기안리유적과 같이 낙랑계토기가 집중되는 유적들이 나타나는 것은 낙랑 유이민이 이주한 결과로 보고 있다. 그리고 타날문토기 중 3세기 전반경에 중부와 서남부 지역에 나타나는 원삼국시대의 대표적인 자비용기인 장란형토기와 소형의 심발형토기도 낙랑계토기의 영향 아래 등장한 것으로 보고 있다.(서현주)

낙랑토기 樂浪土器, Loyang Pottery

원삼국시대 평양을 중심으로 한반도 서북한 일대를 점유하고 있었던 한제

한국도자사전

100

국(漢帝國)의 군현인 낙랑에서 생산되고 사용되었던 토기를 말한다. 낙랑토기의 제작기술의 기원은 동시대한의 도자 제작기술에서 그 계통을 찾기 어렵고 전국시대 요동지역의 회도기술에 연결된다. 낙랑토기는 주로 행정적인 치소인 군현성과 상위 신분자의 공동묘지에 해당하는 고분군에서 출토된다. 낙랑은 400년 동안이나 오래 존속했고 시기에 따라서는 그 세력의 범위가 넓게 미쳤기 때문에 토기의 양상은 다양하고 복잡했을 것이다. 그러나 국내에 알려진 토기자료는 비교적 한정되어 있기 때문에 시기적인 변천에 대해서는 자세히 알기 어려운 형편이다.

낙랑고분에서는 주로 저장용 항아리[壺]가 자주 출토되는데 반해 낙랑토성지에서는 훨씬 다양한 종류의 토기가 출토된다. 낙랑토기의 내용과 성격을 파악하기 위해서는 편의상 태토의 성질에 따라 먼저 유형을 구분하고 각 유형에 따라 기종을 세분해 보는 것이 적절하다. 태토의 성질에 따라 낙랑토기는 니질계(泥質系), 활석혼입계(滑石混入系), 석영혼입계(석영혼입계)로 일차적으로 구분된다. 고운 점토에 연질에 속하는 니질계 토기 중에는 물레로 돌리고 타날해서 만든 원저단경호가 대표적이고 식기로 사용되었으리라 추정되는 원통형토기가 있다. 또한 고배형토기가 있는데 이것과 원통형토기는 물레에서 제작되지만 마무리 단계에서 깎기 마연을 하는 특징이 있다. 니질계토기 중 많은 수량을 차지하는 것이 자배기 모양의 분형토기(盆形土器)이다. 활석혼입계토기로는 지금의 화분과 닮았다 해서 화분형토기가 있고 정(鼎)형토기나 대부완과 같은 기종이 있는데 일종의 조리용으로 사용되었기 때문에 태토에 활석이 섞여 있는 것으로 알려져 있다. 석영혼입계토기는 대부분 대형의 저장용토기이며 백색의 색조를 띠기 때문에 백색토기라고도 불린다. 그릇 아가리가 두텁게 말리고 배가 부른 큰 항아리가 백색토기의 주요 기종이다. 낙랑고분에서는 주로

101

저장용기에 속하는 호류(壺類)가 출토된다. 이른 시기의 단독 목곽묘에서는 화분형토기(花盆形土器)와 배가 부르고 납작한 형태의 회색타날단경호가 동반되어 출토된다. 이후의 시기까지 이 두 토기는 지속적으로 출토되지만 먼저 화분형토기가 소멸하고 회색 타날문 단경호는 목이 길어지면서 그릇의 높이도 높아지는 변화가 나타난다.

원삼국시대 이 낙랑토기는 상당한 양이 남한지역으로 퍼져나가고 일본열도의 교역거점에서도 자주 발견된다. 특히 한강유역의 취락유적에서는 유입된 낙랑토기와 그것을 토착인들이 모방제작한 토기들을 흔히 볼 수 있는데 주로 단경호류가 많다. 이렇게 낙랑으로부터 수입되거나 모방제작된 토기들을 낙랑계토기(樂浪系土器)로 구분하여 부르기도 한다.(이성주)

| 남만주철도주식회사
南滿洲鐵道株式會社, South-Manchuria railways company |

남만주철도주식회사는 1906년 11월 만주에 설립된 근대 일본 최고의 철도·철강회사이다. 남만주철도회사는 설립 당시 1905년에 체결된 포츠머스조약에 따라 러시아로부터 양도받은 동청철도(東淸鐵道)의 일부와 부속 이권을 가지고 운영을 시작했다. 메이지시기의 최대 유산으로 간주되는 이 회사는 식민지 지배에 문사적(文事的) 시설이 필요하다고 판단한 초대총재 고토 심페이[後藤新平]의 식민철학에

따라 과학적인 조사활동을 적극 전개하여 규모와 운영면에서 괄목할만한 성과를 거두었다. 주요사업은 석탄, 유모혈암(油母頁岩), 천연소다, 대두유(大豆油), 마그네사이트 등 주요 광물질과 천연물 이외 만주산 원료를 이용한 내화벽돌, 도자기, 유리 등의 생산 및 신제품의 연구 및 개발이었다. 관련 연구소는 1907년 4월에 창설된 조사부와 같은 해 11월에 설립된 중앙시험소가 있으며, 특히 부속 시험소는 설립 이후 만주국 기술개발의 최고 요새로 성장했으며, 중국 혁명 이후에도 이곳의 기술력은 어느 정도 영향을 미칠 정도였다. 남만주철도회사의 연구 실적이 우수할 수 있었던 근본 원인은 공업화의 시험에 성공하면 다음 단계로 기업화하는 계획을

순차적으로 수립했기 때문이다. 실제 시험소에서 개발한 신제품과 신자재(新資材)를 기반으로 기업이 창설되어 성공하는 사례가 적지 않았다. 만철의 성공적인 경영은 조선총독부의 초대총독이었던 데라우치 마사타케(寺內正毅)에게도 영향을 미쳐 조선에 관립 중앙시험소를 설립시키는 직접적인 계기가 되었다.(엄승희)

| '내'명청자 '內'銘靑磁, Celadon with 'Nae(內)' Inscription |

'내'명청자는 청자의 내면 바닥에 '내(內)'자를 인각(印刻)한 후에 흑상감한 청자이다. '내'명청자는 강진 일대 가마터에서 확인되며, 강진청자박물

103

관에 소장된 10점은 강진 사당리 23호 근처 퇴적층에서 일괄 수습된 것으로 전해진다. '내'명청자는 대부분 모래를 받치고 번조되었고, 유색은 약간 어두운 녹색을 띠지만 기형이 단정하고 유약의 자화(磁化) 상태도 좋은 편이다. '내'명청자의 기형, 'ㄴ'형의 굽형태, 번조 받침 등을 볼 때, '내'명청자도 간지명청자 이후인 14세기 후반 경에 제작된 것으로 추정된다. '내(內)'는 고려 왕실의 재정 창고였던 내고(內庫)를 의미하며, 덕천고나 보원고처럼 납입처를 표기한 것으로 추정된다.(김윤정)

| **내섬시** 內贍寺, Naeseomsi, Department of Food & Wine for Joseon Government |

조선시대에 설치되었던 관사(官司)의 하나. 궁중의 공상과 2품 이상 관리에게 주는 술, 왜인과 야인에 대한 음식물 공급, 직조 등을 관장하였으며, 1403년(태종 3)에 설치되었다가 1800

104

년(정조 24)에 폐지되었다. 분청사기 중에 '內贍(내섬)' 혹은 '內贍寺(내섬시)'라는 명칭을 새겨 공납한 유물이 다수 전하며, 인화기법(印花技法)으로 장식된 것이 주류를 이룬다. 이들 유물의 장식기법이나 구성, 소재 등으로 보아 대부분은 15세기 중반을 전후하여 제작된 것으로 추정된다. 전라도 분청사기 가마터에서 파편이 다수 발견된다.(전승창)

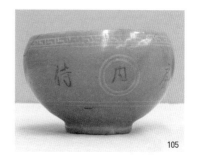

나

105

| '내시'명청자 '內侍'銘靑磁, Celadon with 'Naesi(內侍)' Inscription |

내시'명청자는 몸체 면에 '내시(內侍)'의 명문이 상감된 청자 잔(盞)이며, 현재 국립중앙박물관, 계명대박물관, 이화여대박물관에 각각 한 점씩 총 세 점이 남아 있다. 세 점의 잔은 모두 유색이 약간 어둡고 기벽이 두꺼운 편이지만 만듦새는 비교적 단정한 편으로, 2점은 규석, 1점은 모래를 받치고 번조하였다. 세 점은 크기, 명문 내용 및 구성, 번조법, 유색 등이 유사하여 모두 14세기 1/4분기경에 제작된 것으로 추정된다. 명문은 배의 몸체 외면에 시계방향으로 한 자씩 흑상감되었으며, 내용은 각

각 '향상원방내시우번(向上員房內侍右番)', '향상원방내시좌번(向上員房內侍左番)', '상내시우번병장방(上內侍右番屛章房)'으로 조금씩 차이가 있다. 내용 중에 내시우번(內侍右番)이나 내시좌번(內侍左番)이 공통적으로 들어가고, 병장방(屛章房)과 상원방(上員房)이라는 명칭이 함께 등장하고 있다. 명문 내용에서 첫머리에 나오는 '상(上)'이나 '향(向)'은 '~께 올린다'나 '바친다'는 의미로서, '내시우번 병장방에서 (왕에게) 올린다', '상원방 내시우번[내시좌번]에서 (왕에게) 바친다.'라고 해석할 수 있다.

고려시대 내시는 환관(宦官)이 아닌 일반 관리이며, 국왕이 직접 임명하는 국왕의 근시직(近侍職)으로 왕명을 수행하면서 왕실 의례나 재정 전반을 책임지고 있었다. 내시는 좌번과 우번으로 나누어졌는데, 우번내시는 권문세가의 자제로 구성되었고,

좌번내시는 유신(儒臣)으로 구성되었다. 이들은 국왕과의 긴밀한 관계를 유지하고 왕의 총애를 받기 위해서 진귀한 물건을 왕에게 직접 진상(進上)하기도 하였다. 병장방과 상원방은 명문의 내용으로 볼 때, 내시들이 주도하는 임의 조직이나 기구였을 것으로 추정된다. '내시'명칭자는 왕의 측근이었던 내시들이 왕실에서 연향을 베풀거나 왕에게 진상하기 위해 제작되었던 물품으로 추정된다.(김윤정)

| 내용자기 内用磁器, Porcelain Produced for the Royal Court |

고려와 조선시대 궁중에서 사용하던 자기의 통칭.『고려사(高麗史)』,「열전(列傳)」 조준조(趙浚條, 1390년)에 "사옹이 매년 사람들을 각도에 파견하여 내용자기의 제작을 관리하고 감독한

106

다"는 기록에 명칭이 나타나며, 조선시대에도 궁중에서 사용하는 물건을 가리킬 때 '내용'이라 지속적으로 사용하였다. 특히, 경기도 광주 우산리 2호 가마터 발굴에서 대접의 안쪽 바닥 중앙에 도장으로 '内用(내용)'이라는 글자를 새긴 백자파편이 출토되었으며, 궁궐터 조사에서도 당시 실제로 사용했던 글자를 새긴 유물이 발견되기도 하였다.(전승창)

| 내자시 内資寺, Naejasi, Department of Commodity Supply for Joseon Government |

조선시대 왕실소용의 물자를 관장하던 관청. 1401년(태종 1)에 설치되어 1882년(고종 19)에 폐지되었으며, 분청사기 중에 '内資寺(내자시)'라는 관사의 명칭이 적힌 유물이 소수 전한다. 충청도 계룡산 일대의 분청사기 가마터 발굴에서 철안료(鐵顔料)로 글자를 적어 두었던 파편이 발견되었으며 전세품으로 전하기도 한다. 다른 종류의 관사가 적힌 분청사기와 다르게 내자시 명문이 있는 유물은 관청의 존속기간이 길어 명칭으로 구체적인 제작시기를 파악하기 어렵다.(전승창)

| 내저원각 内底圓刻, Circular Mark on the Interior of the Bowl |

벌어진 그릇의 내면바닥 중앙부를 둥근 원 형태로 깎아낸 흔적. 그릇바닥의 두께를 맞추기 위한 목적으로 성형과정 이후 굽 칼로 바닥면을 정리하면서 깎게 된다. 그릇의 종류나 크기에 따라, 혹은 동일한 계통의 그릇이라 하더라도 시대에 따라 지름과 깎는 깊이가 다르다.(이종민)

| 노모리 켄 野守健, Nomori Ken |

노모리 켄(野守健)은 조선총독부의 조사위원으로서 일제강점기 조선의 도요지(陶窯址) 조사에 총책임자로 활동한 인물이다. 그는 강점 초기 고려고분의 발굴로 인해 고려청자가 주목을 받을 무렵부터 총독부에서 실시한 크고 작은 청자요지 조사에 대부분 참여했다. 대표적으로 15세기 초에서 16세기 전반에 걸친 철화분청자, 백자, 흑유 도기 등이 동반 출토된 계룡산 산록의 여러 가마들을 간다 소죠[神田惣藏]와 함께 총괄 조사하여, 1929년 『鷄龍山麓陶窯址調査

報告』(昭和年度古蹟調査報告1, 朝鮮總督府, 1929)를 발간했으며, 1930년대에는 전라북도 부안군 유천리가마를 최초 발견하여 조사한 바 있다.(엄승희)

| 노형토기 爐形土器, Brazier-shaped Pottery |

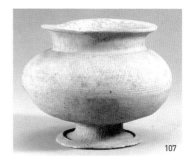
107

노형토기(爐形土器)란 원삼국시대 후기와 삼국시대 초기에 영남지역에서 유행했던 그릇종류의 하나로서 납작한 몸통에 위로 넓게 벌어지는 목과 아래로 펼쳐지는 대각이 부착된 모양이 질화로와 흡사하다 하여 붙여진 이름이다. AD 3세기경 원삼국시대 후기의 노형토기는 모두 와질토기로 제작된 반면 삼국시대 초기의 고식도질토기 단계에는 지역에 따라 와질토기도 있지만 주로 도질토기로 제작된다.

원삼국시대 후기의 진변한지역에서

나

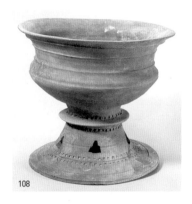
108

는 분묘에 부장하기 위한 와질토기
가 크게 발달한다. 최초의 노형토기
는 2세기 후반경에 후기 와질토기의
한 기종으로 처음 등장한다. 처음에
는 그릇받침이 짧고 작으며 그릇 어
깨에 연속능형집선문(連續菱形集線文)
과 같은 복잡한 문양대가 시문된 것
에서 출발한다. 점차 대각이 커지며
경부는 크고 넓게 외반하고 문양은
사격자문양대(斜格子文樣帶)로 변해간
다. 아주 이른 형식 중에 하나인 울산
하대(蔚山 下垈) 44호 목곽묘에서 나
온 노형토기는 그릇 높이가 20cm 남
짓 되는 중형의 형태로 출발하지만 3
세기 중반 부터는 대형, 중형, 소형의
형태로 분화된다.

노형토기는 변한보다 진한지역의 목
곽묘에서 많이 발견되는데 사로국의
중심지의 목곽묘 부곽 안에 노형토

기를 비롯하여 몇몇 부장용 기종들을
행과 열을 맞춰 나란히 배치한 것을
보면 주로 무덤에 제사를 지내기 위
해 생산했던 것으로 보인다. 그러나
경주 황성동(慶州 隍城洞), 포항 호동
(浦項 虎洞), 양산 평산리(梁山 平山里)
등의 취락유적에서는 일반주거지 내
부에서도 빈번하게 발견되어 실생활
용으로도 사용되었음을 알 수 있다.
와질토기 단계의 노형토기는 그릇 회
전물손질이 거의 없고 마연흔적이 촘
촘하게 남아 있으며 암문(暗文)이 흔
히 보인다. 4세기 이후부터 노형토기
는 도질토기(陶質土器)로 제작되는데
마연정면과 함께 선각문도 사라지고
대신 압인문(押印文)이 들어가는 경
우가 있다. 고식도질토기 단계의 노
형토기는 물레에서 회전시켜 제작되
는 것이 보통이고 특히 대각에 투공
장식(透孔裝飾)이 들어가는 예가 많
다. 원래 와질(瓦質)의 노형토기는 경
주 일원에서 크게 유행했던 기종인
데 원삼국시대가 끝나면서 이 지역에
서는 소멸해가는 경향을 보이며 4세
기에는 김해와 함안에서 유행하게 된
다. 도질의 노형토기는 김해와 부산
그리고 함안과 같은 가야지역에서 4
세기 전 기간에 걸쳐 크게 유행하였
다. 4세기 말에 접어들면 노형토기

한국 도자사전

는 그 기능을 대신한 고배형기대(高杯形器臺)가 출현하면서 소멸하게 된다.(이성주)

| 농인예술전람회 農人藝術展覽會, Farmer Art Exposition |

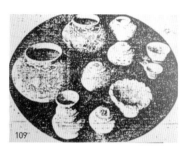

1930년 5월에 개최된 공예미술전람회다. 경성일보, 서울프레스, 매일신보가 공동 주최한 이 전람회는 《매일신보》 창간 25주년을 맞이하여 기념행사로서 개최되었다. 취지는 농가(農家)에서 제작한 각종 미술공예품의 생산현장 소개와 홍보를 통한 부업의 장려였다. 따라서 출품된 공예품은 농인여기(農人餘技)로 제작된 전승품과 창작품이 주를 이루었으며, 종류도 도자기, 죽기(竹器), 목기(木器), 석기(石器) 등 매우 다양했다. 그중 도자기는 양구의 장인기(張仁基)가 출품한 자기와 광주 분원백자, 해주의 낙랑도기(樂浪陶器)가 큰 주목을

받아 특산품으로 개발되도록 추천받았다.(엄승희)

| 뇌문 雷文, fret design |

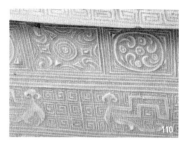

번개를 추상적으로 형상화한 간단한 직각의 선으로 구성된 문양. 중국 고대부터 청동제기(靑銅祭器)의 장식에 나타나며, 고려청자나 조선시대 분청사기와 백자의 장식에도 지속적으로 사용되었다. 그릇의 주둥이 부분이나 어깨, 저부에 단순한 보조장식으로 즐겨 채택되었다.(전승창)

| 늑도식토기 勒島式土器, Neuk-do Type Pottery |

경남 사천(泗川)의 늑도유적에서 출토된 토기유물군으로 남한지역 무문토기 최말기의 양상을 잘 보여주고 있다. 이 토기군은 영남과 호남의 남부지역을 따라 분포하는 패총, 분묘,

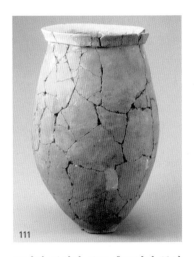

111

주거지 등에서 주로 출토되며 특히 삼각구연점토대토기를 표지로 한다. 시기적으로는 기원전 2세기부터 기원후 1세기 초까지에 해당되므로 초기철기시대 말기로부터 원삼국시대 초기에 걸친다. 전반적으로 무문토기 후기의 요소가 아직 남아있어서 그릇 종류로는 삼각구연점토대토기와 파수부호, 흑색토기장경호, 두형토기 등이 출토된다. 그릇 표면을 다듬는 정면기술도 무문토기의 기술이 지속되어 평행타날과 목판긁기, 목리조정 등이 베풀어지고 장경호 등 일부 기종은 아주 치밀하게 마연하는 특징을 보여준다. 하지만 이전시기와 뚜렷한 변화를 보이는 점도 있는데 원형점토대가 완전히 소멸하고 삼각구연점토

대로 교체되며 그릇 종류도 아주 다양화 되어 옹, 발, 호, 두형토기, 뚜껑, 대부호, 시루 등과 함께, 소형 명기류, 국자, 찬합형토기 등도 출토된다. 그릇의 색조는 황색이나 적갈색을 띄며 연질에 속하지만 상대적으로 그릇의 질이 단단한 편이다. 이 늑도식토기는 남한지역의 무문토기가 철기문화의 영향으로 어떻게 변해가는지를 잘 살필 수 있는 토기군이다. 특히 남부지방의 원삼국시대 일상용 토기 기종으로 계승되며 일부지역에서는 꽤 늦게까지 존속하여 중남부 해안과 내륙 일원에서는 4세기까지도 그 흔적이 남아 있기도 하다.(이성주)

｜능화창 菱花窓, Cartouche ｜

보화(寶花) 혹은 서화(瑞花)로 상상의 꽃을 도안화한 장식. 마름모 모양을 기본으로 작은 홈을 파내어 6엽(葉), 8엽, 10엽, 12엽 등으로 여러 개의 꽃잎이 있는 윤곽선을 그린 것으로, 이것이 마치 창(窓)의 모양이라 하여 능화창이라 부른다. 고려시대 중기에 청자의 장식문양으로 등장하여 후기까지 유행하였고, 안쪽 면에 용, 학, 대나무, 갈대, 버드나무 등 다양한 소재를 장식하였다. 조선시대에는 초기

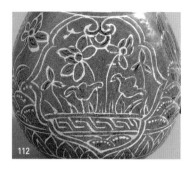

에 잠시 나타나다가 후기에 다시 등
장하며, 물고기, 산수(山水)를 그려 장
식하였다. 능화창은 이슬람에서 중국
을 거쳐 우리나라에 유입된 장식문양
으로 알려져 있다.(전승창)

다

라

| 다기 茶器, Teaware |

토기 용도 분류의 하나. 차를 마시는데 사용한 그릇으로, 한반도에서 다기는 백제 한성기에 중국 남조의 차를 마시는 문화가 들어오면서 유입되기 시작할 것으로 보고 있다. 한성기부터 많이 출토되는 중국 도자기 중 계수호는 차나 술 등 액체를 담는 용기, 특히 풍납토성 출토 청자완은 다기였을 가능성이 제기되었다. 그리고 통일신라시대의 왕경이나 지방의 사찰 등에서 중국의 청자 완 등이 상당수 출토되고 있는데 이는 당시 지배층 사이에 차를 마시는 문화가 상당히 확산되어 있었음을 보여주는 자료이다.(서현주)

| 다부동 분청사기 요지 多富洞 粉靑沙器 窯址, Dabu-dong Buncheong WareKiln Site |

경상북도 칠곡군 가산면 다부동에 위치한 분청사기 가마터. 1990년 발굴되었으며 가마는 길이 19미터, 폭 1.3미터인 등요(登窯)로 봉통과 번조실(燔造室), 굴뚝 시설이 갖추어져 있었다. 암록, 회록, 회색의 대접, 접시, 잔, 병이 대부분으로 표면에 귀얄로 백토를 분장한 것이 많다. 백자도 함께 만들어졌으며, 16세기에 지방에서 사용할 민수용품을 제작하던 곳으로 알려져 있다.(전승창)

| 단각고배 短脚高杯, Stem Cup with Short Stand |

대각이 짧은 형태의 고배를 말한다. 5세기 후반까지 최전성기에 속하는 신라와 가야토기의 고배는 대각이 높고 늘씬한 형태였다. 그러나 6세기 전반을 지나면서 고배 자체의 크기가 전반적으로 축소되고 대각이 짧아지는 경향을 보이는데 신라나 가야토기 모두에서 그러한 변화가 살펴진다. 특히 경주를 중심으로 한 신라고분에서 출토되는 고배는 6세기 중엽이 되면 대각이 아주 짧아져 대각이라고 하기보다는 굽에 가깝게 퇴화한다. 대각이 퇴화하고 배신이 깊어지면서 뚜껑이 배신과 같이 변하여 뒤집어 놓아도 같은 모양이 되는 특징적인 기형이 되는데 이것이 바로 전형적인 단각고배이다. 6세기 중엽 신라는 진흥왕의 영토확장 정책에 힘입어 동해안을 따라 함경도로, 소백산맥을 넘어 한강 하류역으로, 그리고 마침내 낙동강을 건너 가야지역 전체를

113

통합하게 된다. 진흥왕이 진출한 새로운 신라영토에는 신라고분이 축조되고 이 신라고분에서는 예외 없이 단각고배가 출토되어 신라 영토확장의 물질적 표지와 같은 자료가 되어 있다.(이성주)

| 단벌번조 방식 單燒方式, Single Firing |

흔히 도자기는 건조된 그릇을 700~800℃의 저온대에서 1차로 굽고, 유약을 입힌 후 1150~1250℃의 고온대에서 2차 굽는 것이 일반적인 번조[소성]법이다. 그러나 불을 견디는 성질이 많이 함유된 태토[점토, 또는 소지]를 사용한 중국에서는 한동안 건조된 그릇위에 바로 유약을 씌우고 한 번에 고온대에서 굽는 번조법이 사용되었다. 10세기 경, 중국으로부터 고려에 전해진 청자의 번조법[구이방식]은 이러한 단벌번조 방식이 적용되었으며 국내에서는 주로 전축요(塼築窯)가 분포해 있는 중서부지역에서 그 증거가 확인된다. 1차로 초벌하는 방법을 터득한 이후에도 해남, 인천 등지의 조질청자 가마에서는 경제적 이유에서 제작공정을 줄이기 위해 단벌번조방식을 유지한 사례가 알려져 있다.(이종민)

| 달항아리 圓壺, Moon Jar |

조선 중·후기에 등장하는 대호로 기형이 둥그런 달을 닮았다하여 붙여진 이름이다. 달항아리의 둥그런 기형

125

114

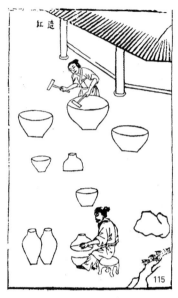

115

은 조선 전 시기를 막론하고 다른 나라에서는 보기 힘든 조선만의 고유한 형태라고 할 수 있다. 현재 달항아리는 국내외에 전세하기는 하나 편년을 판단할 수 있는 유물이 단 한 점도 남아 있지 않다. 현존하는 달항아리들에서 보이는 태토나 유백색의 유색, 그리고 상하 접합에 의한 다소 까다로운 제작 기법 등을 고려할 때 아마도 조선왕실의 관요(官窯)였던 분원에서 주로 만들어진 것으로 보인다. 실제로 17세기에 활동했던 경기도 광주 지역의 초월면 선동리 요지(1640~1649)나 송정동 요지(1649~1659)에서 대형 원호의 도편들이 발견되는 것은 이러한 사실들을 방증하는 것이며 또한 편년 문제를 해결 해 줄 수 있는 중요한 단서이다.

달항아리의 가장 독특한 특징은 성형 방식이다. 반구형의 커다란 항아리를 별도로 성형한 후 상하로 접합하여 제작하는데 이는 대형 기물을 제작할 때 쓰는 방식이다. 우리나라에서 상하 접합 기술을 이용한 도자기가 등장한 정확한 시기는 알 수 없다. 다만, 이전에는 점토를 길고 가늘게 말아 사용하는 코일링기법이나 삼국시대부터 대형 도기를 만들기 위한 타렴 기법이 사용되었다. 이 상하 접합 기법은 이보다는 고급 기술로서 조선 중후기에 들어서야 사용이 되었을 것으로 보인다. 중국의 경우 명나라 말기의 학자 송응성(宋應星, 1587~1648?)

126

이 편찬한 『천공개물(天工開物)』에 상하 접합기술이 소개되어 있어 동시기 중국에서도 이 기법을 사용했던 것을 확인 할 수 있다. 그러나 중국은 접합에 있어 아무 문제가 없었으나 조선 백자의 경우 접합이 그리 수월치는 않았던 것으로 보인다. 즉, 점력과 내화도 문제로 접합 부분이 드러나거나 가마 안에서 주저 않는 경우가 많아 중국에 비해 항아리의 접합 성형에는 많은 문제점을 안고 있었던 것으로 추정된다. 남아 있는 달항아리 중에 이런 기법을 사용한 것은 대부분 접합 흔적을 남기고 있으며 일부는 뒤틀리거나 상하 접합 시에 흙의 수분 함량이나 건조 속도가 달라 갈라진 것도 종종 눈에 띤다.(방병선)

ㅣ당초문 唐草文, scroll design ㅣ

덩굴식물의 형태를 일정한 형식으로 도안화한 장식. 고려시대 청자나 조선시대 분청사기와 백자에 두루 나타나는데, 대접과 접시, 병, 항아리 등 각종 그릇의 가장자리와 배경, 저부 등에 보조문양으로 사용된 것이 많다. 특히, 청자에 많이 나타나는데, 당초덩굴만 소재로 채택되기도 하지만 보상화, 연꽃, 모란, 국화의 꽃 부분과

116

결합하여 줄기가 당초덩굴로 묘사되는 예가 많다. 두 개의 소재가 결합된 경우, 보상당초(寶相唐草), 모란당초(牡丹唐草), 연화당초(蓮花唐草), 국화당초(菊花唐草)라고 부른다.(전승창)

ㅣ대부장경호 臺附長頸壺, Long-necked Jar with Stand ㅣ

목이 긴 항아리와 대각이 결합된 형태로 원삼국시대 후기에 나타나 6세기까지 영남, 특히 신라지역에서 크게 유행했던 기종이다. 목이 긴 항아리인 장경호는 무문토기 후기에 등장하여 원삼국시대 영남지방에서는 와질토기 파수부장경호로 발전한다. 여기에 대각이 접합되어 대부장경호로 되는 것은 원삼국시대 후기이며 이때 대부장경호에는 납작한 뚜껑이 덮인 경우가 많다. 원삼국시대 말기에 대부직구호가 유형하면서 제작이 중단되다가 고식도질토기 단계에는 볼 수 없게 되며 5세기 중엽 경 신라토기의

중요 기종으로 다시 등장한다. 이 대부장경호는 낙동강 이동의 제 지역에서 고분에 거의 필수적으로 부장되는 기종이었으며 다른 기종에 비해 크게 제작되고 경우에 따라서는 화려한 장식문양을 가진 형태로 발전하기도 했다. 그러나 6세기 중엽에 접어들면서 그릇이 축소되고 대각이 짧아져 마치 굽과 같은 형태로 되어 소멸하게 된다. 장경호(長頸壺) 참조.(이성주)

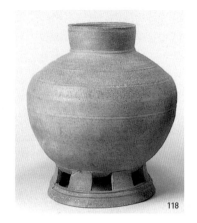
118

| 대부직구호 臺附直口壺, Upright-necked Jar with Stand |

대부직구호(臺附直口壺)는 직립구연호(直立口緣壺), 혹은 곧은입항아리라고도 부르는 기종으로 구형 혹은 타원형에 가까운 둥근 몸통과 짧고 직립한 경부가 결합된 항아리에 낮은 대각이 붙은 형태를 갖고 있다. 전형적인 대부직구호는 원삼국시대 후기에 진한(辰韓) 지역에서 와질토기의

117

한 종류로 등장하였는데 보통 경부 전체를 감싸는 뚜껑이 덮여 있다. 원삼국시대 분묘에 부장되는 후기와질토기들은 의례용으로 제작되었기 때문에 대부분 장식된 정제토기에 속한다. 이 대부직구호도 대부분 표면이 매끄럽게 마연되어 있고 평행선문으로 선각되거나 흑칠을 해서 장식이 많이 되어 있는 편이다. 원삼국시대 이후에는 백제와 신라, 그리고 가야 지역에서 서로 다른 형태의 직구호가 연질, 혹은 경질로 다양하게 제작된다. 가령 한성백제 지역에서는 흑색마연토기가 평저에 직립구연을 지닌 형태로 많이 제작되며 회색토기 중 그릇 어깨가 넓게 벌어지는 직구호는 유견호(有肩壺)라고 부르기도 하는데 대각이 달려 있는 경우는 볼 수 없다.

직구호에 대각이 붙는 형태는 신라·가야지역, 그 중에도 특히 신라의 도질토기에서 흔히 볼 수 있는 편이다. 빈도는 높지 않지만 경주를 비롯하여 5세기경 신라토기의 여러 지방양식 중에는 이 대부직구호를 자주 볼 수 있는 편이다.(이성주)

| 대옹 大甕, Large Jar |

저장용 토기의 한 종류. 저장용의 옹이 대형화된 것으로, 토기의 전체 높이가 1m에 가까울 정도로 큰 것들이다. 이러한 대옹은 한반도에서 원삼국시대부터 출현한다. 대옹은 대체로 회색계 토기로 원삼국시대에는 연질이다가 4세기 후반부터 경질화되기 시작한다. 전체적인 형태는 몸통은 약간 긴 편이며, 바닥은 둥근 편이고 목도 상당히 긴 편이다. 토기의 기벽도 2cm 내외로 상당히 두껍다. 몸통 전면에는 격자문이 타날되었고, 몸통 최상부에는 삼각형이나 능형 등의 거치문이 압날되어 있는 것이 많다. 대옹은 원삼국시대부터 백제 한성기 전반기까지 주거지에서 저장용기로 사용되었다. 파주 주월리나 포천 자작리유적의 주거지에서는 여러 점의 대옹이 직치된 상태로 발견되었는데 대옹 내부에 콩과 조 같은 곡물이 들어있기도 하였다.

그리고 금강이남지역에서는 대옹이 옹관으로 전용되었는데 특히, 영산강유역에서 성행하였다. 영산강유역에서는 대옹을 합구하여 횡치한 대형 옹관묘가 3세기대부터 사용되기 시작하여 6세기 전반까지 이어진다. 대형 옹관묘에는 초기에 주거지들에서 출토되는 것과 동일한 형태의 소위

119

120

선황리식 대옹이 사용되었는데 저분구의 상부나 주구에서 발견되고 주매장시설은 아니었다. 선황리식 대옹은 몸통 상부쪽이 부푼 편이지만 좁아져 목으로 연결되며, 목은 상당히 길고 위로 갈수록 크게 벌어진 형태이다. 몸통 상부의 양쪽에는 작은 돌기가 달려 있다. 이러한 대옹은 점차 영암, 나주 등 일부 지역에서 대형 옹관묘가 주매장시설로 바뀌면서 형태도 변화되고 크기가 커지고 있다. 즉, 대옹의 형태는 목이 상대적으로 짧아지고 벌어지는 정도도 줄어들면서 몸통과 목이 연결되는 부분이 직선화되는 경향을 보인다. 그리고 5세기 중엽경부터는 몸통과 목이 직선적으로 연결되는 소위 U자형의 대옹이 나타나는데 크기도 더 커져 대옹을 합구한 옹관묘의 크기가 3m에 달하는 것도 있다. 고총에서 U자형 대옹을 사용한 대형 옹관묘가 주매장시설로 나타나는 5~6세기대가 옹관묘의 가장 성행기라고 볼 수 있는데, 옹관묘에 금동관모, 금동신발이 부장되었던 나주 신촌리 9호분이 가장 대표적인 유적이다. 옹관으로 사용되면서 나타나는 대옹의 형태 변화는 관으로서의 기능을 높이기 위한 것으로 보고 있다. 최근에는 대옹을 소성했던 등요들도

발견되었다. 3세기대 유적으로는 화성 청계리유적, 5세기대 유적으로는 나주 오량동유적이 대표적인데, 나주 오량동유적은 대규모의 대옹 생산유적으로 알려져 있다.(서현주)

| 대용 도자기 代用 陶磁器, substitute ceramics |

대용 도자기는 1930년대 중반부터 해방 경까지 일본이 참전한 중·일전쟁과 제 2차대전의 군수물자 충당을 위해 공출한 각종 유기류의 결손에 따라 이를 대용하는 용품으로 개발된

121

도자기를 일컫는다. 일본의 전시통제경제정책은 이른바 군수물자를 충당하기 위해 국가가 보유한 유기, 철, 동류 그릇들을 자진 납부하여 군수품 제작에 활용하는 방안이 포함되었다. 그리고 이들의 대용품으로서 사기그릇 사용을 적극 권장하는데 초점 맞춰졌다. 당시에 개발된 대용품은 주로 대용품연구소에서 개발되었으며, 고력도기(高力陶器), 도필(陶筆), 축음기 바늘, 시계바늘, 건축가구의 손잡이, 스위치 등과 같은 금속 부속품들과 공업용품으로 방직기계의 링크, 전기기기의 부속자재 등이 있으며, 생활용품으로는 도기제 화로, 사기석쇠, 도기난로, 토기스토버, 도기제 가스곤로, 질그릇 유담프, 사기제 흡입기, 사기제 수통과 밥통, 도기제 우체통 등 매우 다양했다. 개발된 제품들은 단기간이나마 전국에 배급된 것으로 보인다.(엄승희)

| 대전 구완동 요지 大田舊完洞 窯址, Daejeon Guwan-dong Kiln Site |

1995년 해강도자미술관에 의해 발굴 조사된 대전시 구완동 유적에서는 2기(基)의 청자가마가 조사되었다. 이 중 상태가 양호한 1호 가마는 총길이 17.5m, 내벽너비 1.1~1.2m, 평균 바닥 경사도 20°의 규모를 갖고 있으며 진흙으로 축조한 단실등요임이 밝혀졌다. 출토유물은 발, 접시, 팽이형잔, 통형잔, 반구병, 합, 매병, 뚜껑 등 생활용기가 중심을 이루고 문양으로는 음각에 의한 앵무문, 연판문, 압출양각에 의한 연당초문 등을 볼 수 있다. 생산품으로 볼 때 구완동 가마에서는 강진과 유사한 방식의 청자류를 생산하였으나 지방 수요층을 대상으로 제작한 까닭에 굽부분에는 유약을 바르

122

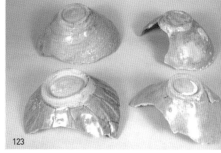
123

지 않고 굽는 등 포개구이 방식의 번법을 사용한 흔적이 드러나 있다. 조사 당시에는 11세기 후반에서 12세기 전반 사이로 추정하였으나 최근의 연구성과에 따르면 12세기 후반에서 13세기 전반 사이에 운영된 것으로 판단하고 있다.(이종민)

| 덕녕부 德寧府, Deoknyeongbu, Government Office under King Danjong(端宗, r. 1452~1455) |

조선 초기에 설치되었던 관청의 하나. 단종(端宗)이 노산군으로 폐위된 1455년(세조 원년) 공상을 위해 설치되었다가 1457년(세조 2) 노산군이 돌아가시자 폐지되었다. 분청사기 중에 '德寧府(덕녕부)'에 공납되었던 것으로 추정되는 명문이 새겨진 유물이 전하는데, 내외면에 인화기법으로 도식화된 국화꽃이 가득 장식된 경우가 대부분이다. 덕녕부의 존속기간이 짧아 인화장식이 있는 분청사기의 제작 경향이나 발전과정을 파악하는데 중요한 자료가 되기도 한다.(전승창)

| '덕'명청자 '德'銘靑磁, Celadon with 'Deok(德)' Inscription |

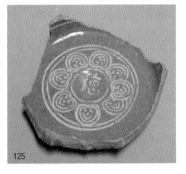

'덕'명청자는 '덕천'명청자와 같이 덕천고에 납입되는 청자를 의미한다. 강북구 수유동 가마터에서 출토된 예가 있다.(김윤정)

| 덕천 德泉, Deokcheon, Goryeo Government Financial Institution |

고려시대 왕실에 딸린 고을과 위전

126

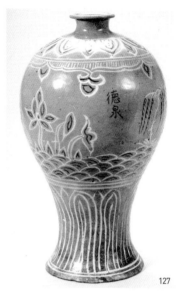

127

(位田)에서 공납되는 물자를 재원으로 궁중의 재정을 운영하던 기관. 조선시대에는 내섬시(內贍寺)로 개칭되어, 각 궁전의 공상(供上)과 2품 이상의 관원에게 주는 술, 일본인과 여진인들에게 베푸는 음식, 필목(疋木) 등을 관장하였다. 충선왕대(1309~1313)에 덕천창(德泉倉)으로 설치되었다가 1325년(충숙왕 12) 덕천고로 고쳤으며, 1403년(태종 3) 내섬시로 개칭된 뒤 조선 후기까지 존속하였다. 고려 말기에서 조선 초기 사이에 제작된 매병(梅甁)에 상감(象嵌) 기법으로 '德泉(덕천)' 명문이 새겨지기도 하였다.(전승창)

| '덕천'명청자 '德泉'銘靑磁, Celadon with 'Deokcheon(德泉)' Inscription |

'덕천'명청자는 몸체 면에 '덕천'이 상감되어 있어서 덕천고에 납입되어 사용된 일군의 청자를 의미한다. 덕천고는 고려 왕실의 재정 기구로 1308년에 덕천창(德泉倉)으로 설치되었으며, 내섬시(內贍寺)로 개편되는 1403년까지 운영되었다. '덕천'명청자가 제작된 시기는 간지명청자의 제작이 끝나는 1355년 이후부터 덕천고가 폐지되는 1403년까지이다. 현재 확인되는 '덕천'명청자의 기형, 문양, 번조 방법 등도 14세기 후반의 특징을 보인다. 전세되는 작품은 매병과 대접류이며, 충남 연기군 청라리요지에서는 내면 바닥에 철화로 '덕천'이 쓰여진 상감청자 대접이 수습되었고,

강북구 수유동 가마터에서 '덕천'이 음각된 초벌편과 '덕'자가 상감된 청자편이 출토되었다. 14세기 후반경에는 '덕천'명청자 외에도 왕실 사장고(私藏庫) 역할을 하던 의성고, 보원고, 내고 등 창고 이름이 상감된 청자들이 제작되었다. 이러한 명문청자들을 통해서 고려 말기에 왕실용 청자들의 수취 체제에 변화가 있었음을 알 수 있다. 또한 고려 말기의 이러한 명문청자가 조선 건국 이후에 승령부(承寧府)나 공안부(恭安府)와 같은 왕실부(王室府)나 내자시(內資寺)나 내섬시(內贍寺)와 같은 관사명이 표기되는 분청사기로 이행되었음을 알 수 있다.(김윤정)

| 덕화요 德化窯, Dehua Kiln |

덕화요(德化窯)는 송대부터 청대까지 백자를 중심으로 내수와 수출도자를 전문적으로 소성했던 가마로 중국 복건성(福建省)의 덕화현에 위치한다. 현재까지의 고고학 발굴 성과에 의하면 발견된 요지는 약 180여곳으로 추산되고 있다. 중요 요지로 덕화현 굴두궁(屈斗宮), 조룡궁(祖龍宮) 등이 있다. 이 중 중요 요지인 굴두궁요에서는 송대부터 원대까지 청백자 위주로

128

소성을 하였으며, 완(碗), 고족배(高足杯), 반(盤), 합(盒) 등이 제작되었고, 인화문이나 각화장식을 사용하였다.

덕화요는 보통 백자를 주로 소성한 가마로 알려져 있지만 송대에는 청유, 청백유, 백유의 기물들을 소성했으며, 흑유 역시 소량으로 제작했다. 또한 가장 활발히 활동했던 시기인 명·청대에는 백자를 주로 소성했지만 청화자(靑花瓷), 채회자(彩繪瓷) 등도 제작했다. 명·청시기의 덕화요는 문방구, 합 등 일상용품 등이 주로 제작되었지만, 이 중 인기가 가장 높았던 것은 백자로 제작된 매화배(梅花杯) 혹은 첩화배(貼花杯)로 해외로 수출되는 주요 품목 중 하나였다. 일상

용품 외에 덕화요에서는 조각품으로도 그 명성이 높았는데, 여래, 달마, 관음, 나한상 같은 불교, 도교의 종교적 성격이 강한 소조상들을 제작하여 유럽 등지로 수출하기도 하였다. 특히 명대에는 하조종(何朝宗)이라는 명장이 등장하여 고급 소조상들을 제작했다. 그러나 하조종에 관해서는 그가 만들었다는 작품 외에 특별히 알려진 바가 없다.

덕화요의 명·청대 백자는 태토가 치밀하며 유면(釉面)은 순백색으로 윤기가 있다. 유색이 상아(象牙)색과 유사하다고 하여 상아백(象牙白)이라고

불리기도 하였다.(방병선)

| 덤벙기법, Dunk in White Slip Technique |

분청사기의 표면에 백토(白土)를 씌워 장식하는 기법 중에 하나. 그릇의 굽을 잡아 거꾸로 들고 백토를 탄 물에 담갔다가 들어낸 것이다. 백토물에 덤벙 담갔다가 꺼낸 것이므로, 덤벙기법이나 담금기법 또는 분장기법이라고 부른다. 표면에 고르게 백토가 씌워지므로, 얼른 보아 동시기에 제작되던 백자와 비슷한 효과를 내기도 한다. 15세기 후반에서 16세기 전반 사이에 유행하였으며, 분청사기의 일곱 가지 장식기법 중에서 마지막으로 즐겨 사용되었다.(전승창)

| 덧띠새김무늬토기 突帶刻目文土器, Pottery with Notched Band Design |

아가리나 바로 아래에 1줄의 점토 띠를 돌리고 그 위를 일정한 간격으로 눌러 눈을 새긴 둥글거나 납작한 바닥의 바리모양의 토기. 현재 남한지역에서 가장 오래된 민무늬토기로 경기도 하남시 미사리유적에서 처음 출토되어 미사리식토기라고도 한다. 제작기법이나 형태적 특징 등에서 신석기시대 말기의 토기와 일정 부분 특징을 공유하고 있으며, 지역에 따라서는 신석기시대 말기의 유물 및 청동기시대 전기의 토기와 함께 출토되기도 한다. 한반도 중남부지역에서 주로 출토되지만 서북지방과 동북지방에서도 출토되며, 유사한 형태의 토기가 중국의 랴오둥[遼東]지방에서도 출토되고 있어 그 관련성이 지적되고 있다. 유구의 중복관계와 방사성탄소연대 측정값에 의하면 덧띠새

131

김무늬토기는 기원전 15세기경에는 등장하였으며, 이를 바탕으로 본격적인 민무늬토기가 등장하기 이전 덧띠새김무늬토기가 주로 사용된 시기를 청동기시대 조기(早期)라고 부르기도 한다.(최종택)

| 덧띠토기 粘土帶土器, Pottery with Clay HoopedMouth Rim |

바리모양 그릇의 아가리에 점토 띠를 부착한 초기철기시대의 대표적 토기. 덧띠토기는 청동기시대의 민무늬토기와 마찬가지로 점토에 석영계 모래를 섞은 바탕흙을 사용해 제작하였으며, 테쌓기나 서리기 방법으로 성형하였다. 덮개식의 구덩식 가마에서 소성하였으나 이전 시기에 비해 규모가 커지며, 가마의 길이가 10m에 달하는 것도 있다.

청동기시대에는 지역적으로 다양한 양식의 토기가 유행한 것과는 달리 초기철기시대 덧띠토기는 한반도 남부지역 전역에 걸쳐 유행한다. 구연부에 부착된 점토 띠의 단면 형태에 따라 원형덧띠토기와 삼각형덧띠토기로 구분되며, 전자에서 후자로 변화된다. 덧띠토기의 등장은 기원전 300년경 연나라의 고조선 침입으로

132

인한 고조선계 유이민의 집단이주와 관계된 것으로 생각된다. 호서지역과 호남지역에서는 기원전 2세기 초에 소멸되고, 영남지역의 경우에는 기원전 1세기 대에 이르러 회색의 와질토기(瓦質土器)로 대체된다.

숫자상으로는 적지만 바리모양의 전형적인 덧띠토기와 함께 항아리와 굽접시, 손잡이가 달린 토기 등도 함께 제작된다. 덧띠토기는 주거지에서 주로 출토되지만 한국식동검이나 청동거울, 옥 등과 함께 무덤에 부장되기도 한다. 또한 이 시기 시루가 처음으로 등장하는데, 새로운 조리방법의 등장과 함께 토기의 기능이 보다 분화되었음을 보여주는 것이다. 원형덧띠토기는 한국식동검 및 목이 긴 검은간토기(黑陶長頸壺)와 함께 무덤에 부장되기도 한다. (최종택)

| 덧무늬토기 隆起文土器, Pottery with Applique Decoration |

아가리와 몸통 위쪽에 가는 점토 띠를 덧붙이거나 토기 표면을 손끝으로 집어 눌러서 장식한 바리모양의 신석기시대 토기. 무늬는 아가리를 따라 몇 줄의 점토 띠를 평행하게 덧붙인 평행선문과 아가리 위에서 아래 방향으로 덧붙인 삼각형무늬, 또는 이 둘을 결합한 것 등 단순하다. 그밖에 덧붙인 점토 띠를 손으로 눌러 눈을 새기기도 한다. 덧무늬토기는 부산과 김해를 중심으로 하는 남해안에서 많이 출토되며, 강원도 동해안의 오산리유적이나, 고산리유적을 포함한 제주도에도 출토된다.

덧무늬토기는 고산리식토기와 같은 시기에 등장하였다는 견해도 제기되고 있으나, 일반적으로는 이보다는 약간 늦은 시기에 나타나는 것으로 알려지고 있다. 방사성탄소연대측정

다

133

137

에 따르면 덧무늬토기는 대략 기원전
6천년에서 5천년 사이에 유행한 것으
로 밝혀지고 있다. 한편 유사한 형태
의 덧무늬토기가 일본에도 있어서 관
심이 되어 왔는데, 종래에는 한반도
의 덧무늬토기가 일본 죠몬시대[繩文
時代] 초창기 도도로끼식토기[轟式土
器]의 영향으로 등장하였다고 생각되
었다. 하지만 방사성탄소연대 측정치
가 축적됨에 따라 한반도 덧무늬토
기의 상한연대가 도도로끼식토기보
다 5~600년 정도 앞서고 있어서 이러
한 견해는 부정되고 있다. 현재 한반
도 덧무늬토기는 연해주 아무르강유
역의 덧무늬토기문화가 한반도 동북
해안을 따라 남하하여 전파된 것으로
보는 견해가 우세하다.(최종택)

134

| 도가니 crucible |

특수한 토기의 한 종류. 금속이나 유
리 제품을 만들기 위해 노에 올려 놓
고 광물을 녹인 후 거푸집에 붓는데
사용한 용기로, 모래가 많이 들어있
는 점토를 사용하여 만들었다. 백제
에서는 서울 몽촌토성에서 수습된 것
이 있을 뿐 대부분 사비기 자료들이
확인된다. 백제의 도가니는 형태적으
로 저부가 둥근 것과 저부가 뾰족한

것으로 구분되는데 뾰족한 것이 더
많다. 뚜껑이 세트로 발견되는 사례
가 많으며, 구연부에는 주구가 만들
어졌다. 백제 사비기 유물은 부여 관
북리유적, 쌍북리유적, 부소산유적,
익산 미륵사지와 왕궁리유적 등에서
출토되었다. 특히 관북리유적 출토
품 중에는 외면에 '官'이 인각된 것
도 있어 이 곳에 관영 공방이 있었음
을 알려준다. 백제 도가니는 외면이
나 내면 바닥에 남겨진 찌꺼기로 보
아 금, 은, 동, 철, 유리 제품을 만드는
데 사용했으며, 용적상 소형품을 만
드는데 사용했을 것으로 추정되고 있
다.(서현주)

| 도기소 陶器所, Joseon Pottery Manufactories |

조선시대 그릇을 제작하던 곳의 통
칭. 조선시대 각종 지리지에 등장하

는 표현으로 1424~1432년 사이에 자료조사가 완료된 『세종실록지리지』의 경우, 전국 각지에 185개가 있었던 것으로 나타난다. 명칭으로 보아 질그릇과 같은 도기를 만들던 곳으로 생각되기도 하지만, 기록에 등장하는 당시의 가마터로 추정되는 곳을 조사해 보면, 분청사기를 제작했던 가마터가 대부분 발견되고 있어 성격에 대한 문제는 연구가 필요한 상황이다. 도기소와 함께 자기소(磁器所)가 조사, 기록되어 있으며, 두 종류를 도자소(陶磁所)라 표기하고 있다.(전승창)

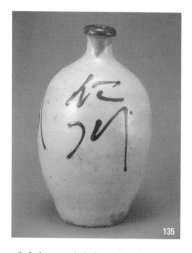

135

| 도기주병 陶器酒瓶, Pottery Liquor Bottle |

도기주병은 일제강점기 세금징수를 위해 전국의 주조업계(酒造業界)를 활성화하려 했던 일제의 정책에 따라 생산량이 매년 증폭된 대표적인 생산품이었다. 즉 일제는 1909년부터 주세법(酒稅法)을 발효하여 생산량에 따라 과세하는 간접세를 부과했다. 이러한 조치는 전국에 양조장을 쉽게 허가하는 대신 조선인들로 하여금 과세를 부담시키는 주조산업을 정책적으로 관장하기 위해서였다. 따라서 강점과 함께 주조업계는 날로 비대

해져서 1916년경에는 전국에 228,404개소에 달하는 소주, 막걸리 전용 양조장이 설립되었으며 일본자본이 투자된 대규모 양조장들까지 가세했다. 주조산업의 활성화는 술을 담을 수 있는 주병을 필요로 하였으며, 특히 도기주병은 주조업자들간에 가격대가 저렴하다는 이유로 애용했다. 일제강점기 유물 가운데 주조장명(酒糟醬名)이 시문된 도기주병을 흔히 볼 수 있는 것도 이 때문이다. 도기주병 생산은 조선 사기장들이 대부분 전담한 것으로 추정되는데, 이는 자기 생산에 비해 일제의 제약이 약소하고 자율적인데다 전국에 산재된 도기토와 특별히 변화되지 않은 제작기술 그리고 자본력과 기술인력 및 판매

등에 큰 구해를 받지 않았던 요인에 따른다.(엄승희)

| '도령화배'명청자 '陶令花盃'銘 靑磁, Celadon With 'Doryeonghwabae(陶令花盃)' Inscription |

'도령화배'명청자는 몸체 외면에 '도령화배'라는 글자가 시계방향으로 흑상감된 청자배이다. 배의 몸체에는 글자 사이사이에 모란절지문이 이중원 안에 흑백상감되어 있다. '도령화배'명 청자배는 기벽이 두껍고, 유면상태가 매끄럽지 않고, 굽다리는 '凵'형으로 굵은 모래를 받쳐 번조하였다. 기형, 문양, 굽의 형태, 번조방법 등에 보이는 특징으로 14세기 3/4분기 경에 제작된 것으로 추정된다. 명문 내용에서 '도령(陶令)'은 도연명(陶淵明, 365~427)이 마지막으로 역임했던 팽택령(彭澤令)이라는 관직 때문에

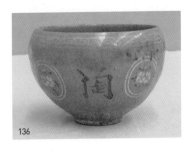

136

붙은 호칭이며, '화배(花盃)'는 문양이 있는 잔을 의미한다. 도연명과 관련된 고사는 중국 원대 청화백자나 칠기, 금속기 등의 문양 소재로 사용되었으며, 고려후기 상감청자에서도 이러한 경향을 볼 수 있다.(김윤정)

| 도립삼각형굽 Inverted Triangle-shaped Foot |

137

조선 초기에 경기도 광주 관요(官窯)에서 왕실용으로 제작된 백자의 굽. 굽의 단면이 거꾸로 선 삼각형, 즉 역삼각형(逆三角形)과 같아 붙여진 이름으로, 땅에 닿는 바닥 면이 좁고 정교하게 다듬어져 있다. 왕실용으로 제작된 백자에 나타나므로 15~16세기 관요에서 갑발(匣鉢) 속에 넣어 만든 최고급품을 상징하는 단어로 사용되기도 한다.(전승창)

| 도마리1호 백자 요지 道馬里 1號 白磁 窯址, Doma-ri

White Porcelain Kiln Site no.1 |

조선 초기에 왕실용 백자를 굽던 가마터 중에 하나. 경기도 광주 퇴촌면 도마리에 위치하며 1964~1965년 국립중앙박물관에 의하여 가마터 조사가 진행되었다. 가마는 확인되지 않았지만 최상질의 백자와 청자, 갑발(匣鉢) 등 요도구(窯道具)가 다수 출토되었다. 설백색(雪白色)의 백자가 대부분이며, 물고기와 당초덩굴을 검게 상감기법(象嵌技法)으로 장식한 파편과 시(詩), 별자리, 매화, 물고기, 새, 칠보(七寶) 등을 그려 장식한 청화백자도 소수이지만 함께 출토되었다. 그릇은 발(鉢), 대접, 접시, 잔, 잔받침, 합(盒), 뚜껑, 항아리, 병, 장군, 반(盤), 향로 등 다양한 종류가 확인되었다. 청자는 연록색으로 순청자와 상감청자가 있으며, 향로, 돈(墩), 화분, 화분받침 등으로 수량이 적고 함께 제작된 백자의 종류와 차이가 있다. 굽은 도립삼각형(倒立三角形)으로 바닥에 고운 모래를 받쳐 구운 흔적이 남아 있다. 대접과 접시의 굽바닥에 '天(천), 地(지), 玄(현), 黃(황)' 등의 문자를 새긴 파편과 '乙丑八月(을축팔월, 1505년)'이라는 글자를 음각한 사각봉(四角棒)이 수습되어, 15세기 말에서 16세기 초에 걸쳐 운영되었던 곳으로 확인되었다.(전승창)

| 도미타 기사쿠 富田儀作, Tomita Geysaku |

19세기 말엽부터 조선에 거주하면서 각종 이권사업에 종사한 일본인 실업가다. 무엇보다 도미타 기사쿠(富田儀作)는 사상 최초로 한국에서 청자재현사업을 구상하여 발족시킨 인물로서 가장 잘 알려져 있는데, 이러한 배경에는 20세기 극초기부터 청자에 대한 관심이 남달라 수집에 몰두했던 그의 취향과 직결된다. 그의 청자사업은 대략 1904년경부터 시작되었지만 1908년 도미타합자회사 개열인 개량도기조합(改良陶器調合)을 운영하면

138

다

141

서 본격화되었고, 이후 진남포와 경성 등지에 전문공장을 설립하여 확장했다. 그의 공장에서 제작된 재현청자들은 국내·외에서 개최된 각종 박람회와 전람회, 공진회 등에 최다 출품되어 입상하는 것은 물론 일본 국왕과 관료들의 헌상품도 대부분 전담할 만큼 명성이 높았다. 따라서 도미타의 청자사업은 19세기 말경, 고려고분의 발굴로 인해 고려청자가 세간에 알려지자 이를 모델로 재현청자를 제작하여 판매할 목적으로 시작되었으며 대성공을 거두었다. 이외에도 그는 1920년대 초기 이왕직미술품제작소를 공동 인수하여 주식회사조선미술품제작소로 개칭한 뒤 운영했다. 도미타 기사쿠(富田儀作)에 관한 기록은 그의 아들인 도미타 세이치(富田精一)가 저술한 『富田儀作傳』(발행자 불명, 1936)과 저자미상의 『富田翁事績』(西鮮日報社, 1915)가 있다.(엄승희)

| 도부호 陶符號, Pottery Marks |

토기의 표면에 표시한 부호를 의미하며 주로 도질토기에 끝이 날카로운 도구로 새겨진다. 토기에 글자가 새겨져 어떤 뜻인지를 나타낸 토기 명문(銘文)과는 구분된다. 중국 신석기시대 토기에 새겨진 부호처럼 그것을 글자의 기원으로까지 해석하는 견해가 있기 때문에 부호인가 명문인가를 엄밀히 구분하는 것은 어려울 때가 있다. 삼국시대 도질토기에 새겨진 도부호는 그것이 무엇을 의미하는지 다양한 견해가 제시되어 있다. 생산물의 주문처를 나타낸다는 견해가 있고 하나의 공방에 여러 명의 도공이 작업할 경우 토기 소성을 위한 가마를 공유하게 되는데 서로 다른 도공이 성형한 토기를 상호 식별하기 위해 새긴 것이라는 의견이 있다. 그리고 토기의 제작 수량을 헤아리기 위해 표시한 것이라는 견해도 있다. 도질토기에 새겨진 기호의 형식은 비교적 간단한 편이다. 문자를 모르는 공인들 사이에 암호와 같이 통용될 수 있으려면 간단한 것일수록 편리할 것이기 때문이다. 고식도질토기 이른 단계의 도부호는 단경호에 집중되어 확인되며, 그 중에서도 함안에서 생산된 암자색의 승문타날문 단경호의 저부에서 많이 새겨짐을 알 수 있다. 함안 우거리(于巨里)유적은 4세기 영남지방을 대표하는 토기요인데 여기에서는 모두 29종류의 도부호가 확인되었다. 이는 지금까지 확인된 4세

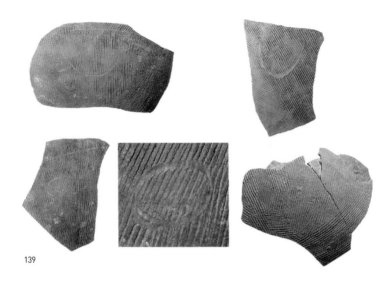

139

기 도부호 32개 중 3개만 빠진 것으로 형태의 일부만 열거하면 '─', '＝', '≠', '○', 'W' 등이 있다. 5세기가 되면 도부호가 새겨지는 그릇의 종류와 부호 자체의 모양에도 변화가 나타나게 된다. 이전시기와는 달리 5세기에는 주로 고배의 대각이나 고배뚜껑에 많이 나타나며 기호모양도 '×', '○', '≠' 등이 주로 보인다. 이러한 부호들은 특히 5세기 후반에서 6세기 초까지 많이 확인된다. 이는 도부호를 새겨서 구분해야 할 만큼 생산량이 많은 기종이 단경호에서 고배로 변화되었음을 말해 준다.(이성주)

| 도요지 발굴조사 陶窯址發掘調査, Investigation and Excavation of Kiln Site |

일제강점기에는 조선총독부와 이왕직의 주관 하에 전국의 가마터가 집중 발굴, 조사되었다. 본격적인 조사사업 전개는 1915년 조선총독부박물관이 설립되고 1916년에 발표된 고적조사사업 5개년 계획안이 통과되면서부터였다. 초창기 발굴조사는 총독부박물관의 세관 및 세무담당 사무관 스에마스 구마히고(末松雄彦)의 지휘 하에 고적조사를 통한 유물보존의 명분으로 시행되었다. 조사된 도요

143

지 가운데 규모가 가장 컸던 사례는 1914년의 전라남도 강진군 대구면 일대(사당리, 계율리)와 칠량면 일대(삼흥리)의 고려청자 요지였으며, 특히 전남 강진의 청자요지는 강점 이후 합법적인 철차에 의해 조사된 최초의 발굴지이다. 이곳은 이왕가박물관에 의해 대부분 발굴조사가 이루어졌지만, 조사가 진행되는 과정에서 총독부 관계자와 고적조사사업단이 일부분 참여했다. 수습된 발굴품은 10세기 후반으로부터 11세기 중엽의 청자유형을 살필 수 있는 도편 및 완제품들이었다. 또한 강진 청자 요지의 핵심지인 대구면의 조사과정을 통해서는 중국 월주요, 여요와의 관계를 파악할 수 있는 도편들이 발견되어, 일본 학계는 물론 세계적인 도자사학자들의 이목을 집중시켰다. 근대전환기부터 실시된 도요지 발굴조사는 한국의 도자계보를 파악하는 주요한 계기를 마련했다. 그러나 조선총독부가 문화정책의 명목으로 실시한 고적조사사업은 조사가 진행되는 과정에서 막대한 양의 유물들을 해외로 밀반출시키는 폐해와 일부 조사지의 경우, 훼손과 도굴로 엄청난 손실을 가져왔다. 실제로 이러한 관행은 식민통치 이전부터 자행되었지만 불법 도굴을 근절하기 위해 시행된 고적조사사업에 의해 오히려 확산되는 양상을 보였다. 1910년대부터 시작된 고적조사로 알려진 도요지와 발굴품의 수습경위 및 내용은 『朝鮮古蹟圖譜』(朝鮮總督府, 1915~1940)에 기록되었다.(엄승희)

| 도자기공동작업장 陶磁器共同作業場, Ceramics common workshop |

1926년부터 총독부의 도자정책에 따라 시범적으로 운영되다가 대략 5년 후인 1931년부터 정식 운영된 지방자치 공동작업장이다. 작업장은 중앙시험소 요업부가 지정해 놓은 심사규정에 부합하면 설립이 가능했다. 즉 설립 후보산지의 주종 상품과 일대의 원료분포, 요업종사인력에 대한 실태조사는 물론이고 산지의 인접도시와의 교류여부, 교통수단, 생산고 등을 일체 고려한 후 설립되었다. 초창기 도자기공동작업장은 중앙시험소 요업부에서 직영하는 경우가 많았고 이 경우 체계적인 운영과 제조기술, 시판 등이 이루어져 비교적 안정적이었다. 작업장은 여주(驪州), 평양(平壤), 시흥(始興) 순으로 설립되었으며, 이

후 영등포(永登浦), 양구(楊口), 혜산(惠山), 봉산(鳳山) 등지에 지역 특산 자기 개발에 주력한 작업장이 설립되었다. 30년대 후반 이후의 작업장 실태는 보고된 바가 없지만, 추가 신설된 지역이 없는 것으로 추정된다. 30년대 중반경에는 중앙시험소 요업부 이외에 지역민이 작업장 운영을 도맡기도 했다.(엄승희)

| 도자기조합 陶磁器組合, Ceramic Association |

도자기조합은 1920년대 말엽부터 지방가마가 주축이 되어 결성된 이래 전국에 확산된 지방자치조직이다. 대다수 조합은 지방가마주들이 출자하여 공동사업체로 운영되었다. 설립취지는 생산력이 부진하거나 이미 폐업한 지방가마들을 통합 회생시킬 수 있는 대안으로서 운영되어, 자체 권익 상승보다는 지방가마의 복원과 활성화였다. 운영자는 대부분 조선인이었을 가능성이 높으며, 이에 따라 생산품도 전승자기로부터 옹기 및 도기에 이르기까지 다양했을 것으로 보인다. 특히 30년대 이후의 도자기조합은 주요 산지는 물론 이로부터 멀리 떨어진 소규모 공방에까지 영향을 미

처 작은 규모이나마 유사 조합체들이 결성된 것으로 보인다. 일제강점기의 도자기조합은 운영성격상 일제의 개입이 비교적 약소했다. 따라서 조합 운영은 대체로 조선인들 간의 협력으로 이루어져, 규모나 생산량이 약소했으며 기술보조 및 정부지원금이 미약했기 때문에 큰 발전을 기대하기 힘들었다.(엄승희)

| 도자소 陶磁所, Joseon Ceramic Manufactories |

조선시대 도자기를 만들던 곳의 총칭. 조선 초기에 작성된 지리지(地理志)에는 '도자소(陶磁所)', '도기소(陶器所)', '자기소(磁器所)' 등의 명칭과 지역별로 가마를 운영하던 곳의 개수를 표기해 두기도 하였다. 예를 들면, 『세종실록지리지(世宗實錄地理志)』에는 자기소 139개소와 도기소 185개소가 있었던 것으로 기록되어 있다. 『세종실록지리지』는 1424~1432년(세종 6~14) 사이에 대내적 통치기반을 확보하려는 의도로 각 지방을 조사하고 관련 자료를 수집하여, 1454년(단종 2)에 간행되었다. 정치, 경제, 군사 등 국가의 통치에 필요한 제반자료들이 수록되어 있는데, 자기소, 도기소

가 적혀 있는 토산조(土産條)의 내용도 위와 같은 필요에 따라 작성되었다. 토산조에는 팔도, 부, 목, 군, 현의 관청소재지를 기준으로 자기소와 도기소의 위치를 동서남북으로 나누어 표기하였고, 각 지역에서 생산되는 도자기를 상품(上品), 중품(中品), 하품(下品)으로 품등(品等)을 나누어 기록하고 있어서, 15세기 전반에 제작활동을 벌이던 도자소의 분포와 위치, 숫자, 그리고 품질 등을 파악할 수 있는 중요한 연구사료로 다루어지고 있다. 도자소는 중부 이남에 집중적으로 분포하는데, 경기도(34개소), 충청도(61개소), 경상도(71개소), 전라도(71개소) 네 지역에 273개소가 밀집되어 있었다. 가마가 집중되어 있는 원인은 연료인 땔나무의 성장과 조달, 재료인 점토의 수급, 수요자 등이 중부 이북보다 상대적으로 유리하거나 풍부하였기 때문으로 추정된다.

『세종실록지리지』에 기록된 전국 324개 자기소·도기소의 존재에서 알 수 있듯이, 조선개국 초기에 이루어진 가마의 수적 팽창은 괄목할 만한 것이다. 그러나 15세기 후반 『신증동국여지승람』에는 전국 자기소·도기소·사기소의 수가 49개에 불과할 정도로 급격한 감소를 보인다. 도자소

의 급격한 증감은 15세기 전반과 후반의 제작여건에 어떤 변화가 있었던 것을 의미하는데, 왕실의 식사에 관한 일을 주관하던 '사옹방(司饔房)'이 '사옹원(司饔院)'으로 개칭되고, 사기장 380명이 사옹원에 소속되어 경기도 광주(廣州) 관요(官窯)에서 왕실용 백자를 본격적으로 제작하기 시작한 것을 요인으로 들 수 있다.

자기소 및 도기소의 성격은 문헌기록의 내용과 함께 현재 전국 각지에 남아 있는 모든 가마터를 비교, 조사한 연구결과가 아직 없어 단정하기 어렵다. 자기소의 경우, 분청사기를 주로 제작하였으며 일부가마에서는 소량의 백자도 함께 만들었던 것으로 추정된다. 그러나 도기소의 경우, 기록에 등장하는 가마터를 조사해 보면 질그릇이나 옹기를 제작했던 흔적이 발견되기 보다는 분청사기를 제작했던 가마터가 확인되기도 하므로, 도자소의 성격규명은 앞으로의 연구가 기대된다.(전승창)

| 도제조 都提調, Head Officer of Ministry |

조선시대 육조의 속아문·군영 등 중요 기관에 설치한 정1품 관직이다. 의

140

지 사용된 그릇 중 환원(還元) 분위기의 가마 안에서 고온으로 소성하여 그릇의 질이 치밀하고 단단한 회청색 토기를 일컫는 말이다. 자연유가 흐를 정도로 단단한 그릇의 질로서 우선적으로 구분되지만 이 토기는 물레질을 이용하여 처음 표준화된 형태로 대량생산된 그릇이기도 하다. 유약을 바르지 않은 도기(陶器)와 바른 자기(磁器)로 구분할 때 도기의 단계에서는 최고조로 발전한 그릇이다. 원삼국시대 말기 변한(弁韓)지역에서 처음 생산에 성공하였고 백제지역에서도 조금 늦게 제작되기 시작했지만 고구려지역에서는 도질토기가 생산되지 않았다. 일본열도의 경우 고분시대 스에키(須惠器)가 도질토기에 해당된다. 그러므로 신라와 가야, 그리고 백제 지역에서는 삼국과 통일신라시대의 기간이 도질토기 생산의 전성기라고 할 수 있다.

정(議政)이나 의정을 지낸 사람을 임명하였으나, 실무에는 종사하지 않았다. 사용원에도 운영을 담당하는 최고 책임자인 도제조가 임명되었는데, 일반적으로 영의정이 이를 겸임하였으나 대군이나 군, 왕자 등도 그 자리를 맡을 수 있었다. 사용원의 경우 도제조 밑으로 제조인 정2품 4명이 구성되는데, 문관 1명이 겸임하고 나머지 3명은 종친이 맡았다. 영조의 경우가 대표적이다.(방병선)

| 도질토기 陶質土器, Dojil-Ware, High Fired Gray Pottery |

원삼국시대 말에서 통일신라 시기까

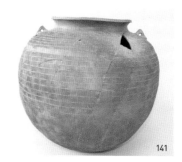
141

147

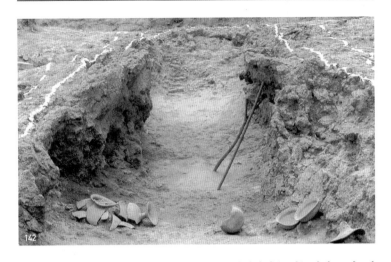

발전의 과정에서 보았을 때 도질토기 대체로 3단계에 걸쳐서 전개되었다. 첫째로는 고식도질토기(古式陶質土器) 단계로, 와질토기 시기였던 3세기 후엽 김해 및 함안 일원에서 처음으로 도질토기가 생산되기 시작하던 시점으로부터 신라양식과 가야양식이 뚜렷이 구분되기까지에 해당된다. 둘째로는 신라와 가야토기로 영남지방의 도질토기가 뚜렷이 양식적인 차이를 보이며 발전하던 전형적인 신라·가야토기 단계이다. 5~6세기에 해당되는 이 단계에 일본열도의 쓰에키는 가야지역의 도질토기 기술이 전수되어 성립한 것이다. 도질토기는 백제지역과 영산강유역에서도 발전하였는데 이 도질토기 생산체계는 독자적

으로 성립하였을 가능성이 크다. 셋째 단계는 도질토기가 그릇의 형태와 질, 그리고 장식에서 최고조로 발전했던 통일신라시기이며 이 단계를 거쳐 자기가 발생한다.

3세기 후반 김해와 함안 일원에서 최초로 생산된 도질토기의 기종은 소형 원저단경호와 타날문단경호 즉 액체 저장용 단지에 한정되어 있었다. 이 단경호류만을 빠른 물레질과 숙련된 타날기법으로 대량 성형하고 고화도로 소성했던 것이다. 점차 도질토기 공방이 전문화되고 확장되면서 다른 와질토기 기종들도 도질토기로 생산하기 시작하였는데 4세기 중엽이 되면 김해의 금관가야 지역과 함안의 아라가야 지역에서는 고배, 파배,

광구소호, 노형토기 등을 도질토기로 제작하기 시작하게 된다. 특정지역의 도질토기 생산공방이 발전하면서 이웃한 지역으로 공방이 확대 운영되고 5세기가 되면 신라·가야 전 지역에 도질토기 제작소가 확산되었음을 고고학적인 조사를 통해서 확인할 수 있다. 이와 같은 생산공방의 발전과 지역적 확산과정 속에서 신라와 가야의 도질토기 기종도 완비되어 갔던 것으로 보인다. 신라와 가야토기의 양식이 정립되는 5세기의 도질토기는 두 가지 특징이 있다. 첫째로는 고분에 부장되는 토기를 중심으로 7~8가지 정도 정해진 기종이 있다는 점이다. 둘째로, 이 시기의 도질토기 기종은 크게 보아 유개고배, 무개고배, 장경호, 대부장경호, 기대, 개배, 파배, 유대호 등인데 기종의 구성과 기종별 형태에 있어서 신라와 가야 양 지역이 양식적으로 뚜렷이 구분된다는 사실이다. 특히 고배, 장경호, 기대, 파배 등은 신라와 가야 도질토기의 공통기종이지만 지역에 따라 양식적인 특징을 뚜렷이 달리하고 있다.

도질토기는 일반적인 도자기 분류명이라고 하기는 어렵다. 도질토기는 도기의 가장 발전된 단계이고 도자기 분류의 일반적 기준에 따르면, 토기(earthenware)와 석기(stoneware)의 중간쯤에 속한다. 도질토기는 그릇의 질에 의거하여 정의된 토기유물군이지만 한국 고대의 일정 토기문화단계를 가리키는 용어이기도 하다.(이성주)

| 도침 陶枕, Kiln Stilts and Setters |

도자기 제작에 사용되는 요도구(窯道具)의 하나. 가마바닥 혹은 갑발(匣鉢)의 안쪽 바닥에 놓은 후 그 위에 그릇을 올려 굽는데 사용하는 도구로 '도지미'라고도 부른다. 그릇의 바닥면이 땅에 직접 닿아 지저분해지는 것을 방지하며 그릇의 높이를 높여 열효율을 좋게 하기 위한 것이다. 도침은 형태에 따라 원주형(圓柱形)과 원반형(圓盤形)으로 나뉘는데, 고려시대와 조선 초기에는 두 종류가 모두 사용되었으나 중기 이후에는 원반형이 많다. 조선시대 광주 관요(官窯)의 경우, 관요설치 이전에 사용되던 원주형은 관요설치 이후 시간이 경과하며 높이가 낮아지는 등의 변화를 보이다가 16세기 이후에는 사라진다. 또한 원반형의 경우에도 관요설치 이후에는 높이가 더욱 낮아져 매우 납작한 형태로 변화되었는데, 필요한

143

경우 납작한 몇 개를 포개어 원주모양으로 높게 만들어 사용하기도 하였으며, 이전에는 볼 수 없었던 크기가 작은 종류도 다수 제작되었다. 요도구는 관요에서 제작된 백자의 종류와 형태, 크기에 따라 변화된 것으로, 결국 백자의 변화와 밀접한 관계가 있다. 이외에도 원주형과 유사하지만, 몸체를 속이 빈 원통형으로 만들고 주둥이를 나팔모양으로 벌인 후 가장자리를 톱니모양으로 깎아, 항아리 뚜껑 등을 제작할 때 받침으로 사용한 예도 있다. 또한 발이나 접시 등 제작과정에서 잘못되어 폐기물로 처리되어야 할 파편을 재활용하여 받침으로 사용하기도 하였다.(전승창)

| '돈장'명청자 '敦章'銘青磁, Celadon with 'Donjang(敦章)' Inscription |

'돈장'명청자는 굽 안바닥에서 왼쪽으로 치우친 부분에 '돈장(敦章)'이라는 명문이 음각되어 있는 매병편이다. 이 청자매병편은 부안 유천리(柳川里) 12호 가마터에서 수습되었으며, 몸체 부분에 음각된 초화문이 남아 있다. 전북 부안(扶安) 유천리 일대 가마터에서 수습된 청자편에서 의장(義藏), 돈치(敦實), 응지(應志), 조청(照淸) 등의 명문이 확인되며, 매병이나 옥호춘병 등 병류가 많다. 이 명문청자편들은 대부분 12세기경에 제작된 것으로 추정되며, 굽 안바닥에 음각된 한 자 내지 두 자의 명문은 제작에 관련된 도공 이름으로 추정된다.(김윤정)

| '돈치'명청자 '敦實'銘青磁, Celadon with 'Donchi(敦實)' Inscription |

'돈치'명청자는 굽 안바닥에 '돈치(敦

實'라는 명문이 음각된 청자 대접이다. 이 대접의 명문 내용이 기존 많은 자료에서 '돈진(敦眞)'으로 알려져 있었지만 '진(眞)'자에 'ᅩ' 부수가 결합된 '치(實)'자로 확인된다. 청자 대접의 내면에는 버드나무, 갈대, 수금(水禽)류인 오리가 조합된 유로수금문(柳蘆水禽文)이 상감되었으며, 구연부에 뇌문대가 흑상감되었다. 대접의 유면(釉面)에 전체적으로 빙렬이 있으며, 유색이 맑고 투명하다. 굽바닥은 전면 시유하였으며 세 곳에 규석

144

을 받치고 번조하였다. 이 대접과 유사한 문양이 시문된 상감청자 대접편이 부안 유천리 요지에서 출토된 예가 있어서 유천리 일대에서 제작되었을 것으로 추정된다. 음각 명문은 굽바닥의 왼쪽 구석에 위치하며, 청자를 제작한 도공의 이름으로 추정하고 있다. 이외에도 12세기경에는 돈장(敦章), 효문(孝文), 효구(孝久), 조청(照清) 등의 음각 명문이 청자의 굽 안바닥에서 확인되며, '조(造)'자나 '각(刻)'자와 함께 표기되는 예들을 볼 때 도공의 이름으로 추정되고 있다.(김윤정)

| 돌대각목문토기
→ 덧띠새김무늬토기 |

| 동대문운동장 유적
東大門運動場遺蹟, The Remains of Dongdaemun Stadium |

동대문운동장 유적은 서울시에서 동대문디자인플라자와 파크 조성사업을 추진하는 가운데 이 일대의 여러 유적 및 유물을 (재)중원문화재연구원이 2008년부터 2009년 사이에 조사한 곳이다. 조사결과, 조선시대 전기부터 일제강점기에 이르는 다양한 유적들이 발굴되었으며, 특히 축구장

145

부지의 건물지에서는 도자기와 와전류, 금속기 등이 다량 출토되었다. 근대 도자기는 동대문운동장 축구장부지에서 한양도성 파괴 후 1925년 경성운동장 건립 이전까지 형성된 퇴적층에서 집중 출토되었다. 즉 유물들은 한양도성이 철거 및 파괴된 이후에 이미 사용된 물품 등이 폐기되면서 발굴된 것이어서, 퇴적 양상에 따라 일제강점기 폐기층으로 분류되는 곳에서 근대의 생활용품으로 쓰인 각종 도자류가 출토될 수 있었다. 출토품은 크게 국산과 수입산으로 나눠진다. 국내산은 백자를 비롯하여 청화백자, 청채백자, 양각백자, 흑자 등이며 이 중 청화백자가 가장 많이 수습되었다. 백자는 색조와 번조상태가 양호한 것에서부터 조질한 것으로 분류된다. 청화백자는 19세기 후반에 유행한 「수(壽)」, 「복(福)」 자 등의 문자문, 영지초화문, 국화문, 산수문, 칠보문, 간략화된 초화문 등 다양하다. 또한 명문자료로는 점각명, 청화명, 음각명, 묵서명 등이 출토되었으며, 그 가운데는 편년자료들도 포함되었는데 예로 「신ㅎ큰던고간이뉴이듁」명의 경우, 1851년(辛亥)임을 말해준다. 출토된 국내산 자기는 굽의 형태와 번조받침 및 방법, 문양장식 등에 있어 분원말기 백자로 추정되며, 따라서 제작시기는 19세기 중, 후반에서부터 20세기 초반으로 볼 수 있다.

중국산 도자기는 청유자, 청화백자, 분채(紛彩), 오채(五彩) 등이 수습되었다. 특히 청유자는 굽바닥에 변형 문자문이 시문되었고 청화백자는 조질한 것과 양질의 것이 동시에 수습되었으며 영지초화문, 보상당초문, 사군자문 등 다양한 시문장식을 보인다. 일본산 자기는 근대기에 조선으로 수출된 제품과 재한일본인의 수요품 등으로 나눠진다. 조선 수출용 자기는 전반적인 유형이 일본풍이지만, 조선인의 선호도를 반영한 제품과 일본 내수용 자기로 구분된다. 조선의 일본 거주민 수요품으로 쓰인 일본산 자기는 재한일본인들이 본국에서 직접 공수하거나 조선에서 일본인이 직접 생산한 제품일 가능성이 없지 않지만 두 유형을 엄밀하게 구분하기는 힘들다.

조선으로 수출된 일본자기들은 대부분 근대 일본에서 대유행하던 화려한 색채로 장식된 특징을 보인다. 기형의 두께는 두꺼운 편이면서 수직으로 깊게 파인 굽의 형태는 전형적인 말기 분원백자와 흡사하다. 문양은 「수(福)」, 「복(壽)」 문자문을 비롯하여 연판문, 모란문, 초화문 등 분원백자에서 흔히 볼 수 있는 문양이 시문장식된 예가 많다. 명문으로는 「ㅇㅇ정

제(ㅇㅇ精製)」,「대일본 ㅇ ㅇ (大日本 ㅇ ㅇ)」가 가장 많으며, 이 명문들은 동일 시기로 추정되는 유적과 가마터에서 흔히 발굴된 것들과 같다. 일본 내수용 자기는 채색이 화려하고 다양한 기종들이 포함되었다. 주문양은 산수문, 용문, 화문, 봉황문, 학문, 인물문, 문자문 등이며 굽 안과 동체 전면에 명문이 있는 경우가 많아 제조사를 추적할 수 있는 근거를 제시한다. 이외에도 근대기에 제작된 바 있는 재현자기와 출처를 파악하기 힘든 양식기 등이 소량 수습되었다. 그 가운데 재현자기는 이왕직미술품제작소로 확인되는 도편이 수습되어 주목을 요한다. 관련 보고서는 2011년 서울특별시와 (재)중원문화재연구원에서 공동 간행한 『동대문역사문화공원부지발굴조사 동대문운동장유적』이 있다.(엄승희)

│'동래'명분청사기 '東萊'銘粉靑沙器, Buncheong Ware with 'Dongrae(東萊)' Inscription │

조선 초 경상도 경주부 관할지역이었던 동래현(東萊縣)의 지명인 '東萊'가 표기된 분청사기이다. 공납용 분청사기에 표기된 '東萊'는 자기의 생산지

146

역 또는 중앙의 여러 관청[京中各司]에 자기를 상납한 지방관부를 의미한다. 조선시대 전기 경상도 경주부 동래현의 읍성관련 유적인 부산 동래구 수안동유적 발굴조사에서 '東萊仁壽府(동래인수부)'명 분청사기가 출토된 바 있다. '東萊'와 함께 표기된 관청명은 인수부 외에 장흥고(長興庫)가 있다. 15세기 동래현의 자기공납과 관련된 기록 중 1424~1432년 사이의 상황인『세종실록』지리지 경상도 경주부 동래현(『世宗實錄』地理志 慶尙道 慶州府 東萊縣)부분에는 자기소 기록이 없고 1469년에 간행된『경상도속찬지리지(慶尙道續撰地理誌)』동래현에는 "자기소 하나가 현 북쪽 구야리에 있다. 중품이다(磁器所一, 在縣北救也里. 品中)"라는 내용이 있다. 이는 1469년 관요의 설치가 완료되기 이전에 경상도 경주부 관할지역 공납용 자기의 생산에 변화가 있었음과 공납용 자기가 중앙으로 상납된 것 외에

지방관아용으로도 충당되었음을 보여주는 자료이다.(박경자)

| 동화·동채 銅畵 銅彩, Underglaze Copper-Red |

동(銅) 또는 동화합물(銅化合物)인 안료를 초벌한 그릇의 표면에 칠[銅彩] 혹은 그림[銅畵]으로 장식하고 그 위에 유약을 씌운 후 환원염(還元焰)으로 구워 장식부분이 붉은 색으로 나타나게 하는 기법. 고려 후기 청자나 조선 후기 백자의 장식에 일부 사용되었다. 자연상태에서 동과 결합된 산소가 분리되어 불꽃 속의 탄소와 반응하며 산소의 비율이 적어진 산화제일동(Cu₂O) 혹은 산소가 포함되

147

지 않은 구리(Cu)로 변화되어 나타나는 것인데, 동은 고온에서 휘발성이 강하여 백자의 표면에 장식이 있었던 약간의 흔적만 남기기도 한다. 동안료(銅顔料)로 장식한 청자 혹은 백자를 '진사청자(辰砂靑磁)'·'진사백자(辰砂白磁)'라고 부르기도 하는데, '진사(辰砂)'라는 명칭은 20세기 초 일본인 학자나 수집가들에 의해 사용되면서 현재까지 일부 통용되기도 한다. 그러나 '진사'는 적색유화수은(赤色硫化水銀, HgS)으로 청자나 백자의 표면장식에 사용되던 동(銅)과는 다르며, 청자와 백자의 붉은 색이 천연광물상태의 '진사'라는 광물과 유사해 잘못 붙여진 이름이다. 자기의 장식에는 '진사'가 아니라 구리[銅]가 안료로 사용되었던 것이다.(전승창)

| 동화기법 → 동화·동채, 동화백자, 동화청자 |

| 동화백자 銅畵白瓷, Porcelain with Underglaze Copper−Red Decoration |

산화동을 사용하여 장식한 백자다. 동화는 진사(辰砂)로도 불리는데, 산화동이나 탄산동이 주원료인 안료를 이용하여 그림을 그리는 장식 기법을 일컫는다. 동화백자는 청화나 철화 백자와는 달리 고려시대에 등장한 이후 조선 전기에 잠시 주춤하다가 17세기 들어 다시 활발하게 제작이 되었다. 이는 동 시기 중국에서 경덕진을 중심으로 원대 후반에서 명·청대까지 동화 안료를 사용한 유리홍자기가 유행했던 것에 비해 사뭇 다른 양상이라 할 수 있다. 이처럼 동화백자가 거의 제작되지 않은 이유에 대해서 현재로서는 밝혀진 바가 없고 다만 몇 가지 추론해 본다면 다음과 같다.

먼저 기술적으로 고온에서 백자를 번조할 때 산화동을 환원염으로 번조하

148

면 제대로 색을 내기가 쉽지 않다. 화학적으로 동은 고온에서 상태가 불안정하고 휘발성이 강하기 때문이다. 특히 상대적으로 산화철이나 코발트보다도 안료 정제가 까다로워 청화나 철화백자에 비해 휘발성이 강한 동화의 색상 구현이 가장 어려웠었을 것으로 추정된다. 그러나 이러한 제작 기술상의 어려움을 극복하는 데 무려 수 백 년이 걸렸다고 보는 것은 무리가 있다고 할 수 있는데, 이는 안료 제작의 어려움이 있다 하더라도 동화백자에 대한 수요가 빈번했더라면 이러한 난제를 극복해서라도 충분히 제작이 되었을 것이기 때문이다.

이는 아마도 동화의 붉은색에 대한 반감 등을 이유로 제작이 거의 이루어지지 않았을 것으로 유추할 수 있다. 『태종실록(太宗實錄)』을 보아도 진상 기완(器玩)에 붉은색의 사용을 금하는 내용이 있어 이러한 풍조가 자기에도 그대로 적용되었을 확률이 높다. 그러나 동국명산화록(東國名産畵錄)의 기록을 보면 문종원년(1451) 안평대군이 강화도에서 선홍(鮮紅)사기를 만들게 하였고, 또한 연산군 역시 교동에서 진홍(眞紅)사기 등을 굽게 했다는 기록도 있어서, 조선 초기에 왕실 행사용으로 동화백자를 전혀 제작하지 않았다고 확신하기는 어렵다. 단지 남아 있는 유물 중에서는 1684년에 제작된 숭정갑자(崇禎甲子)명 동화백자묘지석이 최초의 작품이어서 17세기에 가서야 본격적으로 제작된 것이 아닐까 추정된다. 또한 17세기에 접어들어 붉은색 칠기가 많이 사용된 것으로 보아 이전에 비해 붉은색에 대한 반감이 수그러든 것 또한

150

151

확인할 수 있다. 18, 19세기에 접어들면 청화나 철화 등과 혼용되어 화려한 분위기를 연출하였다. 이러한 시대적 분위기의 변화로 동화백자의 제작이 점차 이루어진 것이 아닐까 여겨진다.(방병선)

| 동화청자, 銅畵靑磁, Celadon with Underglaze Copper-Red Decoration |

산화동(CuO) 안료를 이용하여 도자기 표면에 그림을 그린 청자. 진사(辰砂)청자라고도 한다. 산화동 안료는 환원염으로 구울 때 붉은 색을 띠며, 산화염으로 구우면 녹색을 띤다. 또

동안료의 농도가 옅으면 쉽게 휘발하고 짙으면 번지는 습성이 있어 발색이 까다롭다. 이러한 이유로 고려청자를 제작할 때에는 산화동을 이용한 예가 많지 않았다. 동화는 상감기법과 함께 부분적으로 강조할 때 활용된 예가 대부분으로 그릇 전체를 동안료로 칠한 동채(銅彩)도 존재한다. 동화기법은 12세기 경에 시작된 것으로 알려져 있으나 현존하는 사례는 13세기의 유물이 더 많다. 대표적인 유물로는 삼성미술관 리움 소장품으로 최항(崔沆 ?~1257)의 무덤에서 출토되었다고 전하는 〈청자동화연판문표형주자〉가 있다.(이종민)

157

| 두동리 분청사기 요지,
頭洞里 粉靑沙器 窯址, Dudong-
ri Buncheong WareKiln Site |

경상남도 진해시 웅동면 두동리에 위치한 조선 초기에 운영된 분청사기 가마터. 유적을 발굴한 결과 2기의 가마와 다량의 분청사기 및 소량의 백자, 그리고 요도구(窯道具)가 출토되었다. 가마는 2호의 경우 잔존 길이 24.5미터, 폭 1.3~1.9미터로 돌과 진흙을 이용하여 축조한 등요(登窯)로 확인되었다. 암회록, 연회색, 갈회색의 유색(釉色)을 보이는 귀얄기법으로 장식한 분청사기가 대부분이며, 대접, 접시, 잔, 마상배(馬上盃), 병, 항아리, 제기 등 주로 일상용기를 제작했던 것으로 밝혀졌다. 굽은 직립(直立) 또는 대나무 마디 모양이 변화된 형태로 굽바닥에 내화토를 받쳐 구운 흔적이 있다. 출토품 중에는 일본의 이도다완[井戸茶碗]과 유사한 유물이 많아 주목된다.(전승창)

| 두형토기 豆形土器,
Pottery Stem Cup |

얕은 잔 모양의 몸통에 원통형이나 나팔 모양의 굽이 달린 토기. 굽접시

152

로 불리기도 하는 두형토기는 청동기시대 전기에 등장하는 것으로 알려지고 있지만 청동기시대 전기의 두형토기는 원통형의 굽 위에 작은 항아리모양의 몸통이 달려 있다는 점에서이후에 등장하는 전형적인 형태와는 차이가 있다. 잔 모양의 몸통에 굽이달린 전형적인 형태의 두형토기는 청동기시대 중기 이후에 유행한다. 초기철기시대와 원삼국시대에는 나팔모양으로 크게 벌어지는 두형토기가유행하며, 삼국시대에는 전형적인 굽접시(高杯)가 유행한다.(최종택)

| 등요(자기) 登窯, Climbing kiln |

고려와 조선시대에 도자기를 굽던 가마의 한 종류. 청자와 분청사기, 백자를 굽던 가마는 모두 등요인데, 불을

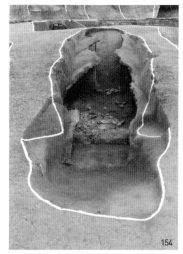

지피는 아궁이에 비하여 연기가 빠져 나가는 굴뚝 부분이 자연경사에 의하여 약간 높게 형성된 가마이다. 약 10~12도 정도의 경사면에 많이 축조되었으며, 오름가마라고도 부른다. 고려 초기에 벽돌을 재료로 축조한 가마인 벽돌가마[塼築窯]가 나타나기도 하지만 얼마지나지 않아 진흙을 재료로 만들기 시작한 진흙가마[土築窯] 이후 조선시대 내내 진흙으로 쌓은 등요(登窯)가 설치, 운영되었다.(전승창)

| 등요(토기) 登窯, Climbing kiln |

가마 구조의 한 종류. 연소부와 소성부가 별도로 갖추어진 구조화된 가마인 실요 중에서 대체로 소성부 바닥의 경사도가 10°를 넘는 것을 보통 등요라고 한다. 그런데 소성부의 경사도만으로 구분하는데에는 한계가 있으며 구조적으로 등요는 가마의 평면형태가 장타원형(또는 舟形), 소성부 바닥이 급한 경사, 연도부의 배연구가 1개이며 대체로 소성부의 경사를 따라 설치된 것으로 보고 있다. 등요는 한반도에서 대체로 3세기대에 나타나 삼국시대에 본격화되는데, 1000℃ 이상의 고온을 낼 수 있는 구조이다. 이러한 등요의 출현에 대해서는 중국 전국시대 원요(圓窯), 삼국시대 남방의 용요(龍窯) 등의 영향이 있었다고 보거나, 자체적으로 발전된

159

것으로 보기도 한다.(서현주)

| 등잔 燈盞, Lamp |

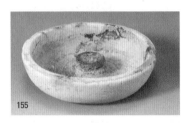

155

특수한 토기의 한 종류. 토기는 소형의 낮은 완 형태로, 내부 중앙에 불룩하게 촉이 있거나 약간 그을려 있어 등잔으로 사용된 것이다. 토제등잔은 중국 기물의 영향으로 삼국시대부터 나타나는데, 백제에서는 사비기에 해당하는 자료들이 확인되었다. 주로 부여 관북리유적, 능산리사지, 익산 왕궁리유적 등 왕궁지 일대나 사지 등의 중요 유적들에서 발견되고, 부여 정암리요지 등의 생산유적에서도 출토되었다. 백제의 토제등잔은 대부분 수날법*으로 만들었으며 흑색와기*의 기술유형에 넣을 수 있다. 토기의 표면에 칠이 된 것도 부여 능산리사지에서 발견된 바 있다. 구연부는 약간 외반된 것도 있지만 대부분 직립된 모습이며, 내부 중앙의 촉은 있는 것과 없는 것이 있고, 촉을 만드

는 방법도 몸통을 눌러 만들거나 점토를 따로 붙여 만든 것이 확인된다. 그리고 통일신라의 경주 안압지 등에도 비슷한 형태의 토제등잔이 발견되는데 대체로 내부에 촉이 없는 것이다.(서현주)

| 라랴러려로료르·도됴두명분 청사기 uncheong Ware with Raryareryeororyore·Dodyodo(라랴러려로료르도됴두) Inscription |

기종(器種)이 대접으로 추정되는 귀얄문분청사기로 한글명문인 '라랴러려로료르'·'도됴두'가 표기되었다. 부산광역시 기장군 하장안 명례리에 위치한 분청사기 생산유적 내 5호 가마 동편 폐기장 1층에서 출토되었다. 태토에 적은 양의 사립이 섞여있으며 바깥 면은 절반인 상단만을, 안쪽 면은 전체를 귀얄기법으로 백토분장하였다. 안쪽 면 아랫부분에서 구연부 쪽을 향하여 비스듬하게 '라랴러려로료르', 직교하는 방향으로는 '도됴두'로 보이는 한글을 백토분장 위에 음각하였다. 이외에 분청사기에 표기된 한글명문은 광주광역시 북구 충효동 가마터에서 출토된 '어존'명과 경북 고령군 사부동 가마터에서 출토된 여

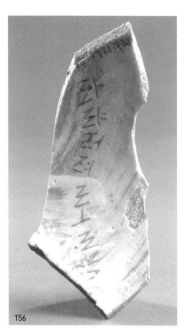

156

러 점의 '소'명이 있다. 이들 명문은 표기방식이 백토분장 위에 음각을 하여 동일하고, 가마의 요업시기가 귀얄기법 위주의 분청사기 소멸기에서 백자로 이행하는 단계인 점 그리고 훈민정음(訓民正音)이 1446년에 반포되어 민간에서 널리 활용되기까지의 시간을 고려할 때 15세기 후반에서 16세기 경 사이에 제작되었을 가능성이 크다.(박경자)

| 레오포드 레미옹 萊米翁,
Leopold Rémion |

레오포드 레미옹(Leopold Rémion, 한국명 래미옹萊米翁)은 1901년 프랑스 국립세브르도자기제작소에 근무한 장식기술자였지만, 동년(同年) 12월 내장원 소관 비기창(砒器廠)의 기술 업무를 협력하기 위해 조선에 고빙되었다. 레미옹은 1901년 12월22일 한국 정부로부터 공식 임명되었으며, 계약에 따르면, 한 달 급료가 200원이며 매년 50원씩 증가하였다. 그와 관련해서는 공업과 기사(技師) 이덕선(李德善)과 사무관 윤봉섭(尹鳳燮)을 대동하고 광주 분원으로 시찰을 나가거나, 주불공사인 콜랑 드 플랑시가 비기창에서 사용할 각종 기계와 물품을 레미옹에게 신칙(申飭)하도록 당부하여 국내산 이외 프랑스에서 각종 장비들을 수입해 사용한 일 등과 관련한 공문서가 남아있다. 그런데 내장원 비기창은 어요(御窯)임에도 불구하고 설립 초기인 1902년부터 경영난에 시달리다 몇 년을 못 버티고 폐요했다. 레미옹은 비기창의 예기치 못한 실태로 계약만료까지 약간의 공백기가 있었으며, 이때 고희동에게 유화를 지도하는 등 그가 조선에 고빙된 사유와 무관한 일과를 보내다 귀국했다.(엄승희)

| '롱개'명분청사기 '籠介'銘粉靑沙器, Buncheong Ware with 'RongGae(籠介)' Inscription |

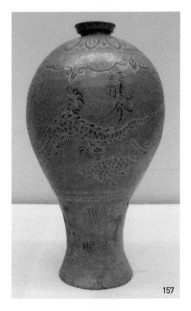

157

'롱개'명분청사기는 매병의 몸체에 '롱개(籠介)'라는 명문이 상감되어 있는 매병이다. 몸체의 반대 면에는 '최원(崔元)'이라는 이름도 함께 흑상감되어 있다. 매명 몸체를 삼단으로 구분하여 상단에는 연판문, 중단에는 물고기와 용을, 하단에는 버드나무와 꽃 무늬를 각각 상감하였다. 매병의 구연부는 수리되었으며, 몸체 일부가 산화 번조되어 부분적으로 갈색을 띠고, 유약이 제대로 녹지 않아서 광택이 거의 없고 유면(釉面)이 거칠다. 매병의 상체 부분이 풍만하게 만들어진 기형이나 거칠게 표현된 흑백 상감선 등은 고려말·조선초에 제작되는 매병의 특징을 보여준다.

'롱개'는 조선초 실록에서 확인되는 야인(野人) 중에서도 홀라온(忽剌溫) 부족의 이름으로 추정된다. 실록에서 '조롱개(趙籠介)', '다롱개(多籠介)' 등의 홀라온 부족의 이름이 확인되지만 '롱개(籠介)'는 추장이었던 '가롱개(加籠介)'일 가능성이 높다. 홀라온은 세종연간(1418~1450)에 강성해져서 동북면의 다른 부족을 공격하거나 회유하

면서 조선의 변경을 약탈해서 세종 재위 초중반에는 변방을 침략하고 백성들을 잡아가는 등 문제가 많았다. 그러나 세종이 1433년에 김종서를 보내서 함길도 일대에 6진을 설치하면서 홀라온 부족들이 세력이 약화되어 연달아 귀순하는 시기가 1430년대 후반 경이다. 이들의 이름이 상감된 분청사기 매병이 제작된 시기는 그들에게 최고의 예우를 해주고 귀순을 독려했던 1430년대 후반으로 추정된다.(김윤정)

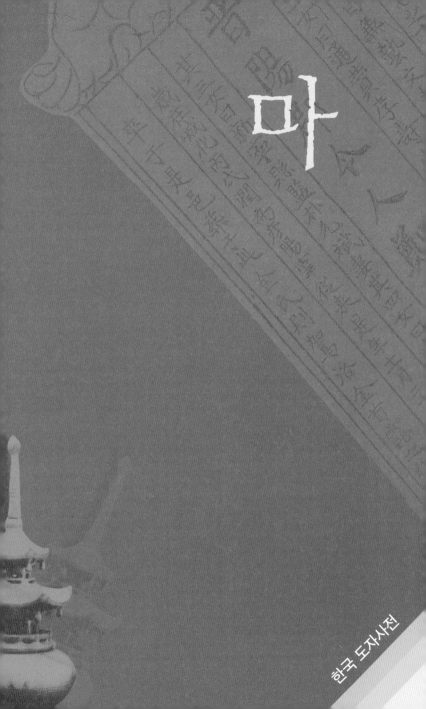

마

| 마각문토기 馬刻文土器, Pottery with Incised Horse Design |

말 모양이 그림이 선각 장식된 토기를 지칭한다. 주로 대부장경호의 어깨부분이나 그릇뚜껑의 겉면에 시문되는 경우가 많다. 거북, 뱀, 용 등 다른 동물들도 시문되어 있는 경우가 있지만 말 그림이 들어가는 경우가 절대 다수를 차지하고 특히 대부장경

158

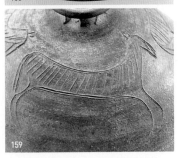
159

호에 규칙성이 있게 시문되어 있는 것을 보면 당시 하나의 유형화된 장식기로 정착했던 것으로 볼 수 있다. 5세기 중엽 이후 특히 경주를 중심으로 한 신라고분에서는 마각문대부장경호가 다수 출토된 예가 있다. 그 중 대다수는 정확한 출처를 알 수 없는 수집품이고 울산 삼광리고분군, 중산리고분군 등 출토지를 알 수 있는 유물은 많지 않다. 마각문토기에 시문된 말은 날카로운 도구를 이용하여 반건조상태에서 새겼는데, 몸통과 다리, 갈퀴, 꼬리 등이 간략하게 표현되었으면서도 달리는 율동감이 느껴진다. 몸통은 빗금으로 채웠으며 몸통의 문양을 통해 갑옷을 착용한 말로 보는 의견도 있다. 대부장경호의 어깨부분에는 5마리, 그릇 뚜껑에는 보통 3마리의 말이 일렬로 열을 지어 배치되는 것이 일반적이다. 다만, 울산 삼광리고분에서 출토된 마각문장경호처럼 어깨부분과 동체부에 걸쳐 이단으로 말문양이 배치되어 있기도 하다. 마각문장식의 대부장경호와 그릇 뚜껑 이외에 신라지역에서는 말과 관련된 장식 요소들이 다양한 토제품에 발현되는 예가 많다. 그 중에는 말문양이 새겨진 원반형토제품, 마형토기, 기마인물형토기(騎馬人物土器), 마

형뿔잔[馬形角杯], 마형토우장식토기(馬形土偶裝飾土器) 등이 있다.(이성주)

| 마형토기 馬形土器, Horse-shaped Pottery |

말[馬]모양으로 제작된 삼국시대 도질토기의 한 종류로 그릇의 용도로 보면 대부분 액체를 담아두었다 따르는 주구토기(注口土器)에 속한다. 마형토기는 그릇의 용도로 사용할 수 있다는 점에서 마형토우와는 다르고 말을 탄 전사가 묘사되지 않았다는 점에서 기마인물상토기와 구분된다. 양산 법기리고분과 상주 청리 C지구 6호분과 같은 무덤에서 출토된 예와 대구 욱수동 1호 유구와 같은 생활유적에서 출토된 사례를 제외하면 마형토기는 출토지가 명확하지 않다. 지금까지 발견된 마형토기는 분류 기준에 따라, 마형토기의 형태에 따라 여러 형식으로 나눌 수 있다. 그 중에도 마구의 착장여부에 따라 두 가지로 나눌 수 있는데 첫째는 말 자체만을 묘사한 간단한 형식이 있고 둘째로는 승마장구(乘馬裝具)로 성장한 마형토기가 있다. 특히 후자에 속하는 유물 중에는 마형토기의 등 부분에 각배(角杯)를 한 개 혹은 두 개 부착한 것

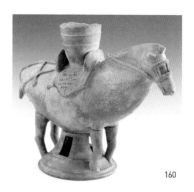

160

이 있다. 첫 번째 형식은 마형의 그릇 몸통이 원통형 대각 위에 올리어져 있는데 반하여 두 번째 형식은 말 그 자체의 네다리가 묘사되어 있고 원통형 대각이 붙더라도 네 다리는 함께 묘사되어 있다. 특히 첫 번째 형식의 마형토기 중에는 양산 법기리 출토품처럼 오리를 묘사한 압형토기(鴨形土器)와 비교하여 머리의 형태는 상호 구분이 어려울 정도로 유사한 사례가 있다. 이런 점에서 압형토기와 마형토기를 동일한 계보의 상형토기로 생각하여 압마형토기(鴨馬形土器)라고 부르기도 한다.(이성주)

| 망뎅이가마 望洞窯, Kiln built with Mangdengyi Clay |

망뎅이라 불리는 진흙 덩어리를 이용하여 만든 가마다. 망뎅이는 가늘고

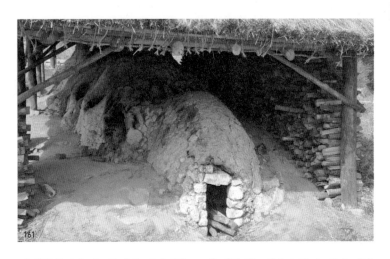
161

긴 원통형이다. 수 백 개의 망뎅이를 차례차례 쌓아올려 가마의 지붕을 매 칸마다 둥글게 짓는데 사용한다. '망생이가마'라고도 하며 조선 말기에는 경상도 문경과 전라도 장흥과 목포 일대에서 사용되었으며 지금도 그 일부가 남아 있다. 지면은 계단식으로 이루어졌으며 칸과 칸 사이가 구분이 명확해서 일명 연실요(連室窯)로 분류된다.(방병선)

| 매납토기 埋納土器, Burial Pottery |

토기 용도 분류의 하나. 매납은 특별한 목적 하에 땅을 파고 유물을 묻는 것으로, 매납 행위는 제사나 의례와 관련되는 것으로 볼 수 있다. 매납유물은 청동기시대부터 청동기, 철기, 토기 등 다양한 종류가 확인되는데, 토기는 다른 물건을 담는 용기로서 활용되기도 한다. 매납토기는 주로 고분이나 건물지 유적에서 발견된다. 삼국시대, 특히 신라와 가야 고분에서는 봉분 내부나 주변에서 호 등의 토기를 매납한 사례들이 발견되는데 이는 무덤 제사와 관련될 것이다. 합천 저포 D지구 고분군에서는 대호 내부에 고배 등의 소형토기들을 넣어 둔 상태로 발견되기도 한다. 생활유적에서도 토기 등을 매납한 사례들이 확인되는데 이는 건물을 짓기 전이나 짓는 중에 지신에게 봉안하기 위한 지진구로 볼 수 있다. 건

물 하부에 토기를 매납한 것은 삼국시대부터 많아지며 통일신라시대에는 왕경지구 등에서 보편화된다. 통일신라시대에는 유개완이 많이 사용되는데 토기는 1점을 단독으로 사용하기도 하지만 여러점을 함께 사용하기도 한다.(서현주)

| 매화문 梅花文, Plum Blossom Design |

162

고려 말기의 청자와 조선시대 청화백자 등에 즐겨 사용되던 소재의 하나. 매화를 비롯해 대나무, 국화, 난초 등은 사군자(四君子)로 일컬어지며 문인화(文人畵)의 그림소재로 주로 채택되었다. 고려시대 청자는 병이나 매병(梅瓶)에 대나무와 함께 상감되었고, 조선초기 청화백자의 경우, 병, 항아리, 연적, 대접, 잔, 접시 등에 절지(折枝) 형

태로 즐겨 그려졌다. 후기에 제작된 백자 중에 병, 필통, 연적, 지통(紙筒) 등 문방구류(文房具類)에 청화안료나 양각기법으로 많이 장식하였다. 유물의 종류나 크기는 물론 제작시기에 따라 각각 다르게 나타난다.(전승창)

| 명기 明器, Burial Ware |

부장할 때 사용하던 그릇 등의 물건. 현실생활에서 사용하던 용기를 넣기도 하지만 실제보다 작게 만들어 부장하기도 하였다. 크기가 작은 명기를 백자로 만드는 풍속은 16세기 중반에서 17세기 사이에 유행하였으며, 그릇 이외에 인물이나 말, 가마 등을 함께 만들기도 하였다. 순백자로 제작된 것이 대부분이지만, 일부에 청화(靑畵)나 철사안료(鐵砂顔料)를 칠해 장식한 것도 있다.(전승창)

| 명문백자 銘文白瓷, Porcelain with Inscription |

명문이 시문되거나 조각된 백자를 말한다. 조선시대에 제작된 왕실용 자기에 각종 명문을 새긴 자기는 자기의 사용처나 제작처, 제작 시기, 운송과정 등을 알려주는 중요한 역할을

마

163

하였다. 명문백자에는 일반적으로 굽의 바닥이나 내저면에 음각, 점각, 양각이나 철화, 청화, 묵서 등의 안료로 명문이 표기되었는데, 한문뿐 아니라 한글 명문이 등장하기도 하였다. 지

164

금까지 발굴조사를 통해 알려진 조선 시대 명문 백자의 종류는 매우 다양하다. 가령 조선 전기 15세기의 우산리에서는 내용(內用), 왕(王), 사(司), 중(中), 내(內), 전(殿) 등의 소용처명이나 二, 三, 五 등의 숫자명문, 견양(見樣), 귀(貴), 전(專) 등의 명문 자료들이 출토되었다. 특히 우산리 9호에서는 견양이라는 명문이 발견되었는데, 이는 관요에서 중요한 의례 용품을 제작할 때 임금에게 미리 문양 장식을 그려 받쳤던 견본 백자로 당시 관요의 도자 제작 시스템을 알 수 있는 중요한 자료다. 이 밖에 조선 전기

한국 도자 사전

168

165

166

한편 조선 말기 고종 연간에는 한글로 연대와 사용처, 수량 등을 새긴 명문 자기들이 있다. 이들은 각 사에서 연회나 행사 등에 사용하기 위해 대여한 자기들로 추정된다.

이처럼 각 명문 자료들을 통해 제작 시기나 분원의 운영 시스템 및 소용처 등을 유추할 수 있어 편년자료 및 도자 산업 관련 문헌 사료가 부족한 조선시대 도자 연구에 도움을 주고 있다.(방병선)

의 분청사기를 비롯해서 조선 전 시기에 걸쳐 경기도 광주 관요 일대에서 다양한 명문자기들이 출토되었는데, 특이할 사항은 다른 요지와는 달리 천(天)·지(地)·현(玄)·황(黃), 左·右, 간지+좌, 간지+우 등과 같은 명문이 새겨진 백자 파편들이 발견되었다. 천지현황은 우산리, 도마리, 번천리, 오전리, 무갑리, 학동리, 열미리, 귀여리 등지에서 출토되었으며, '좌·우'명은 무갑리, 관음리, 정지리, '간지+좌·우'명은 탄벌리, 학동리, 상림리, 선동리, 송정리, 유사리, 신대리 등지에서 발견되었다. 또한 일부 도편에는 한글로 정각한 경우도 발견되었다.

| 명문청자와 銘文靑磁瓦, Celadon Roof Tile with Inscription |

글자가 음각된 청자기와는 1964년과 1965년에 실시한 전남 강진구 대구면 사당리 가마터 발굴조사에서 출토되었다. 당시 출토된 300여점의 청자 기와편들 중에 양·음각기법으로 모란문이 장식된 수막새와 넝쿨무늬가 있는 암막새 등이 포함되어 있다. 일부 기와의 안쪽에 '…누서남면(樓西南面)', '서루(西樓)', '남☐(南☐)', '이(二)', 오(五) 등 건물에 놓일 위치를 표기한 글자들이 음각되었다. 명문 내용은 청자기와가 사용되는 건물이나 놓이는 위치를 의미하기 때문에

167

건물이 만들어지는 시작부터 기와의 문양이나 위치도 함께 계획되었던 것으로 추정된다. 『고려사』 의종 11년(1157) 기사에서도 '의종이 민가 50여 채를 헐어 연못을 만들고 여러 개의 정자를 지었는데, 북쪽에 지은 양이정(養怡亭)의 지붕을 청자 기와로 얹었다'는 내용이 남아 있다.

이외에도 고창 선운사 동불암에서 출토된 청자수막새편에서는 바깥면에 흑상감으로 '…利所造/長中尹英…'이라는 명문 일부가 확인되었다. 명문 내용은 정확하게 알 수 없지만 '…리소에서 만들다[…利所造]'는 부분을 소(所)에서 제작된 것으로 보기도 한다. 고려시대에는 나라에서 필요한 자기를 제작·공급하는 자기소(瓷器所)가 특수행정구역으로 운영되었다. 『신증동국여지승람(新增東國輿地勝覽)』에는 강진현(康津縣)에 대구소(大口所)와 칠양소(七陽所)가 있었다고 기재되어 있다. 대구소는 현재 강진군 대구면 일대이며, 칠양소는 강진군 칠량면 일대인 것으로 추정된다.(김윤정)

| 명문토기 銘文土器, Pottery with Inscription |

특수한 토기의 하나. 글자나 기호들이 새겨진 토기로 한반도에서는 삼국시대부터 나타난다. 명문의 방법은 도구로 기호나 글자를 선각하거나 부조하는 것, 도장처럼 글자를 새겨 찍는 것, 먹이나 붉은 주를 사용하여 직접 글자를 쓰는 것 등이 확인된다. 이러한 유물은 주로 도성이나 지방 중요 지점의 유적, 고분 등에서 출토되는데, 대체로 4세기대부터 나타나기 시작한다. 삼국시대에는 선각의 방법이 가장 많고, 먹을 사용한 묵서명의 토기는 후반기에 나타난다.

고구려토기에는 접시의 바닥에 '後部都 ○ 兄' 등 출신지나 관직, 인명으

로 추정되는 것들을 선각하고, 접시나 완류의 바닥에 '井', '小', '×'명으로 추정되는 글자나 기호를 선각하거나 부조한 것들이 확인된다. 백제토기에서는 한성기의 서울 풍납토성 출토 직구단경호에 '大夫', '井'이 선각된 사례가 대표적이다. 한성기와 웅진기에 화성이나 나주 등 지방의 토기 중에는 '×' 등 다양한 기호들이 선각된 것들이 있다. 사비기에는 부여 관북리 출토 대호의 '北舍' 등을 비롯하여 부여 지역 출토 토기 바닥에 '大', '舍' 등의 글자, '七', '八' 등의 숫자나 기호가 선각된 사례들이 많은 편이다. 지방에서도 자료가 늘어나

고 있는데 익산 왕궁리 출토 대부완의 '官' 등, 나주 복암리 3호분 출토 개배의 주칠된 '卍', 1호분 연도 출토 녹유탁잔의 묵서된 '鷹○', 12-2호 수혈 출토 장군의 '豆肹舍' 등의 글자들이 확인된다.

신라토기에서는 김해 예안리 출토 '井勿'의 병, 창녕 계성 출토 '大干' 또는 '辛'의 고배 개 등이 확인된다. 가야토기에서는 4세기대 함안 우거리 토기요지 출토 단경호에 여러 가지 기호가 새겨진 것이 확인되며, 대가야의 전 합천 삼가 출토 '大王'의 유개대부장경호, 합천 저포리 출토 '下部思利利'의 호 등이 있다. 그리고 통일신라시대에도 안압지 등 왕경지구 출토 토기 중 '洗宅'의 대부완, '十口八瓮'의 대옹 등이 있으며, 묵서 토기들도 확인된다.

토기에 글자와 기호들을 새긴 의미는 다양할 것으로 추정되고 있다. 먼저 기호와 일부 글자는 제작지나 주문

168

처나 사용자를 표시한 것으로 추정되고, 숫자는 용량을 표시하기도 한다. '後部都○兄'과 같은 일부 글자는 그릇을 사용하던 사람의 출신지와 이름 또는 관직명을 표시하기도 하고, '井'이나 '卍' 등은 벽사의 의미가 있었을 것으로 추정되고 있다. 그리고 鷹○이나 豆肹舍처럼 국가의 별칭, 지명과 관련되는 것도 있었던 것으로 보고 있다.(서현주)

| 모란문 牡丹文, Peony Design |

청자와 분청사기, 백자의 장식에 즐겨 사용되던 소재의 하나. 모란은 통일신라부터 장식소재로 등장하며, 고려 중기와 후기의 청자에 절지(折枝)

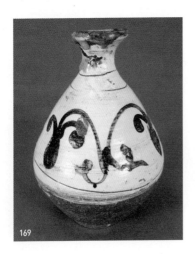

169

나 당초덩굴과 결합된 모양으로 표현되었다. 분청사기에는 꽃이나 잎을 다양하게 변형시켜, 조화(彫花), 박지(剝地), 철화기법(鐵畵技法) 등으로 장식하였다. 조선 초기의 상감백자(象嵌白磁)에 일부 장식되기도 하였으며, 후기에는 청화백자의 소재로 채택되어 화려하고 사실적인 모습으로 각종 그릇에 그려졌다.(전승창)

| 모래받침 沙墊, Sand Spurs |

가마 안에서 그릇을 구울 때 사용하는 받침의 일종으로 그릇 바닥에 모래를 받침으로 사용한 것을 말한다. 고려·조선시대에 도자기를 소성할 때 유약이 녹아내려 그릇이 바닥에 들러붙는 것을 방지하기 위해 모래를 그릇 아래에 깔고 소성하였는데, 이를 모래받침이라고 한다. 모래받침

170

은 시기마다 사용 빈도가 다르다. 고려 때는 후기 청자에 자주 보이며 조선시대에는 전기의 태토와 내화토, 모래 등을 이용한 소성법에서 후기에 들어서는 모래받침을 주로 사용하였다.(방병선)

| '목서만'명분청사기
'木徐万'銘粉青沙器, Buncheong Ware with 'Mokseoman(木徐万)' Inscription |

'木徐万(목서만)'이 표기된 분청사기이다. 불전(佛殿)에 공양용(供養用)으로 사용된 분청사기 향완(香碗)의 동체부 옆면에 표기되었으며 조선시대 왕실사찰이었던 경기도 양주 회암사지(檜巖寺址) 발굴조사에서 6단지 동쪽 석축 2단 상부에서 출토되었다. 명문 중 '木川(목천)'을 『세종실록』지리지 충청도 청주목 목천현(『世宗實錄』地理志 忠淸道 淸州牧 木川縣)의 '자기소가 하나이니, 현 북쪽 오산에 있다. 중품이다(磁器所一, 在縣北烏山, 中品)'라는 내용과 관련하여 지명(地名)으로 보는 견해가 있다.(박경자)

| '목천서만'명분청사기
'木川徐万'銘粉青沙器, Buncheong Ware with 'Mokcheonseoman (木川徐万)' Inscription |

'木川徐万(목천서만)'이 표기된 분청사기이다. 불전(佛殿)에 공양용(供養用)으로 사용된 분청사기 향완(香碗)의 동체부 옆면에 표기되었으며 조선시대 왕실사찰이었던 경기도 양주 회암사지(檜巖寺址)의 발굴조사에서 6단지 동쪽 석축 2단 상부에서 출토되었다. 명문 중 '木川(목천)'을 『세종실록』지리지 충청도 청주목 목천현(『世宗實錄』地理志 忠淸道 淸州牧 木川縣)의 '자기소가 하나이니, 현 북쪽 오산에 있다. 중품이다(磁器所一, 在縣北烏山, 中品)'라는 내용과 관련하여 지명(地名)으로, '徐万'을 인명(人名)으로 보는 견해가 있다.(박경자)

| 묘지석 墓誌石, Epitaph |

죽은 사람의 이름과 태어나고 죽은 일시, 행적 등을 적거나 새겨 무덤 앞에 묻은 돌이나 자기(磁器). 고려시대에는 커다란 장방형의 오석(烏石)에 글을 새겼지만, 조선시대에는 분청사기나 백자로 상감(象嵌)이나 청화(靑畵), 철화(鐵畵) 등의 장식기법을 사용해 주로 제작하였다. 분청사기의 경

172

우, 판형(板形), 원통형(圓筒形), 반형(盤形), 위패형(位牌形) 등 형태가 다양하며, 백자는 장방형의 판형 여러 개가 하나의 세트를 이루는 것이 많다. 묘지석의 내용을 통해 제작시기를 확인할 수 있으며, 선후관계를 통하여 분청사기나 백자의 질, 유색, 제작기법 등이 변화되는 특징을 살펴볼 수 있어 연구를 위한 자료로서도 중요하다.(전승창)

| 무네타카 다케시 宗高猛,
Munetaka Takeshi |

무네타카 다케시(宗高猛)는 일제강점기 진남포의 청자재현공장인 삼화고려소에서 활동한 기술자다. 또한 1932년 제 11회 조선미술전람회 공예부에 청자를 출품한 이래 꾸준하게 입상하여 명성을 얻은 인물이다. 대표적으로 제11회의 특선작인 〈청자주자〉와 제17회의 입선작 〈청자상감진사주자〉가 있으며, 양식은 대부분 전통식에 외래식을 절충한 편이다.(엄승희)

| 무문토기 → 민무늬토기 |

| 무안 도리포 해저 유적
務安 道里浦 海底 遺蹟,
The Underwater Remains of
Doripo, Muan |

무안 도리포 유적은 전라남도 무안군 해제면 송석리 도리포 해역이며, 1995년 10월부터 1996년 11월까지 총 3차례에 걸쳐 조사되었다. 조사 결과 선체는 확인되지 않았으며, 청자 638점과 마제석부(磨製石斧) 1점이 출토되었다. 인양된 청자는 10여점을 제외하고 모두 상감청자이며, 주요 기종은 대접, 접시, 발, 잔, 잔탁 등으로 보고되었다. 도리포 해저 출토 상감청자의 기형·문양·번조 방법 등에서 14세기 후반 강진 사당리 10호 요지 일대에서 제작된 상감청자편과 유사하여, 이 일대에서 제작된 것으로 추정되었다.(김윤정)

| 무안 피서리 백자도요지

務安皮西里朝鮮白磁窯址, Muan Piseo-ri White Porcelain Kiln Site |

무안 피서리 백자 가마터는 2000~2001년 사이 목포대학교 박물관이 서울지방항공청의 의뢰를 받아 시굴조사 및 발굴조사가 시행된 곳이다. 조사결과, 구석기시대 유물을 비롯하여 고려와 조선조의 토광묘 그리고 백자요지가 확인되었다. 그 가운데 백자요지는 가마 구조가 확인되었으며 유물은 백자발, 접시, 제기, 물레 및 요도구 등이 출토되었다. 유구는 중첩된 요지 2기, 공방 4기, 시유공방 1기, 생활유구 4기, 온돌 시설 등이 조사되어 공방 구조와 제작 과정이 밝혀졌다. 가마는 지상식 원추형으로, 망생이 벽돌(높이 14~23.4cm, 지름 5×8~7×14cm)로 축조되었다. 출토 유물 가운데 가장 많은 비중을 차지하는 백자는 생활용기가 대부분이며 특히 발, 접시, 제기 등이 다량 출토되었고 이외 청화백자, 도기 및 옹기가 소량 출토되었다. 굽이 높은 제기는 가마 운영 시기인 조선 말기의 특징을 보이며 기술적으로는 세련된 제작기법을 보여주나 대량 생산을 주목적으로 하여 기벽이 두껍고 무거우며 태토와 유태가 거칠다. 유색 또한 약간 어두운 회청색 및 회갈색을 띠며 대부분 빙렬이 보인다. 번조법은 대체로 포개구이를 하였으며, 초벌 없이 1회 번조로 완성하였고 유약은 완전 용융된 상태이다. 백자는 대부분 문양이 없지만, 청화백자에는 간략한 초화문과 「수(壽)」, 「복(福)」, 「봉(鳳)」, 「인(仁)」 등의 명문이 시문된 것들이 포함되었다. 피서리 가마는 불턱이 없는 봉통부와 뒤로 가면서 넓어지는 번조실, 가마 바닥의 급경사 등에서

마

173

조선 후기 이후에 운영된 가마임을 알 수 있다. 또한 유물의 특징에서도 19세기 후반의 양상을 보여주며, 특히 청화백자에 시문장식된 문양은 광주 분원리 말기백자와 매우 유사하다. 따라서 이 가마터의 운영시기는 1890~1910년 사이로 추정된다. 관련 보고서는 목포대학교 박물관과 서울지방항공청에서 2003년에 공동 발간한 『務安 皮西里 朝鮮 白磁窯址』가 있다.(엄승희)

| '무진'명분청사기 '茂珍'銘粉靑沙器, Buncheong Ware with 'Mujin(茂珍)' Inscription |

조선 초 전라도 장흥도호부 관할지역이였던 무진군(茂珍郡)의 지명인

'茂珍'이 표기된 분청사기이다. 공납용 분청사기에 표기된 '茂珍'은 자기의 생산지역 또는 중앙의 여러 관청[京中各司]에 자기를 상납한 지방관부를 의미한다. 공납용 자기의 생산지와 관련하여 『세종실록』지리지 전라도 장흥도호부 무진군(『世宗實錄』地理志 全羅道 長興都護府 茂珍郡)에는 "자기소 하나가 군의 동쪽 이점에 있다

174

(磁器所一, 在郡東利岾)"는 내용이 있고, 광주광역시 북구 충효동 가마터의 발굴에서 '무진내섬(茂珍內贍)'명 분청사기가 출토되어 공납용 자기의 제작처인 자기소와 가마의 위치가 구체적으로 확인된 바 있다. 무진군은 광주(光州)의 옛 지명으로 고려 말 공민왕 23년(1374)에 광주목(光州牧)으로 승격되었다가 조선 초 세종 12년에 광주 사람 노흥준(盧興俊)이 목사(牧使) 신보안(辛保安)을 구타한 사건으로 광주목에서 무진군으로 강등된 내용이 『세종실록』 47권 12년 3월 26일 기사에 있다. 이후 문종 1년에 다시 광주목이 되었음은 『문종실록』 8권 1년 6월 7일의 기사에서, 또 1488년의 『성종실록』 218권, 19년 7월 12일 기사에서는 광산현(光山縣)으로 강등되어 그 지명이 여러 차례 바뀌었다. 이들 기록에 나타난 무진현의 명칭변경은 충효동 가마터에서 출토된 '茂珍(무진)'·'光上(광상)'·'光公(광공)'·'光別(광별)'·'光(광)' 등의 명문표기와 밀접한 관련이 있으며, '茂珍'명 분청사기의 제작기간은 1430년 3월에서 1451년 6월 사이이다.(박경자)

| 묵서명 백자 墨書銘 白磁, White Porcelain with Black Ink

Inscription |

먹을 사용하여 붓으로 그릇의 표면에 다양한 글자를 적어 놓은 백자. 조선 초기에 제작된 관청용(官廳用) 백자 혹은 지방가마에서 민수용(民需用)으로 만들어진 백자의 굽 안쪽면 태토가 드러난 부분에 먹으로 한 글자 혹은 두 글자 정도를 붓으로 적어 놓은 것이 많다. 묵서의 내용은 그릇의 소유자 등을 간략하게 표기한 것으로 추정된다. 제작지인 가마터에서 발견되는 예는 거의 없고 대부분 그릇을 사용했던 건물지 출토품 등에서 나타난다.(전승창)

175

| 미송리형토기 美松里形土器, Misong-ni Type Pottery |

위아래가 잘린 표주박모양의 청동기시대 민무늬토기. 1959년 평안북

177

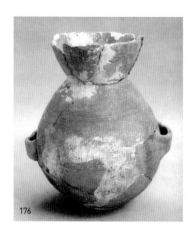

176

석영계 모래가 섞인 점토를 빚어 만든 청동기시대의 대표적인 토기. 신석기시대의 빗살무늬토기에 비해 무늬를 새기지 않는 것을 특징으로 하는 민무늬토기는 바탕흙에 비교적 입자가 굵은 석영계 모래알갱이를 보강제로 첨가하여 표면은 다소 거친 감을 준다. 대부분 서리기나 테쌓기 방법으로 성형하였으며, 아가리 주변에 짧은 빗금무늬를 새기거나 눈을 새긴 경우, 구멍을 뚫어 장식한 경우를 제외하면 표면에는 무늬를 새기지 않는 경우가 일반적이다. 민무늬토기는 밀폐된 가마가 아닌 개방된 야외가마에서 소성하였으며, 소성온도는 섭씨 900도 정도로 추정된다.

최근 민무늬토기를 소성하던 소성 시설이 남한 전역에 걸쳐 발굴되고 있는데, 천정이 없는 개방형 구조의 가마로 확인되고 있다. 확인된 가마의 구조는 모두 수혈식으로 길이 4m, 폭 3m 이내의 원형 또는 타원형이며, 예외적으로 길이가 5m를 넘는 경우도 있다. 청동기시대 전기에는 구덩식 가마에 토기와 연료를 쌓고 바로 소성한 개방형이 주를 이루지만 중기 이후에는 토기와 연료를 쌓고 짚을 덮은 후 그 위에 3~4cm 두께의 점토를 바르고 소성한 덮개형 가마가 주

도 의주군 미송리유적 청동기문화층에서 출토되어 미송리형토기로 명명되었다. 바탕흙에는 고운 모래와 운모가루가 섞여 있으며, 표면은 마연하였고, 표면은 갈색이나 회갈색, 적갈색을 띤다. 몸통 아래쪽에는 띠고리모양이나 젖꼭지모양의 손잡이를 1~2쌍 부착하였으며, 목 부위와 몸통에는 가는 줄무늬를 합친 띠무늬를 1~3조 새겨 장식하였다. 이러한 특징적인 형태의 미송리형토기는 한반도 서북지방과 중국 동북지방에 광범위하게 분포하고 있으며, 비파형동검과 분포지가 대체로 겹쳐서 고조선의 토기양식으로 이해되기도 한다.(최종택)

┃민무늬토기 無文土器, Plain Pottery ┃

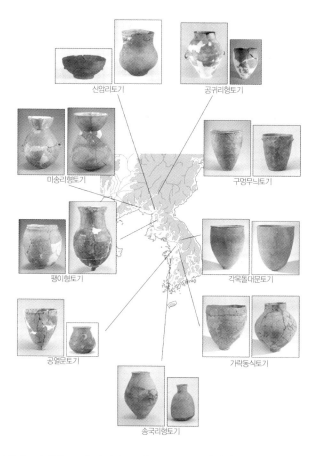

신암리토기

공귀리형토기

미송리형토기

구멍무늬토기

팽이형토기

각목돌대문토기

공열문토기

가락동식토기

송국리형토기

를 이룬다. 이러한 소성 기법은 소성 시 내부의 온도를 높이기 위한 것으로 신석기시대에 비해 토기제작 기술이 한 단계 발전하였음을 보여주는 것이다.

현재까지 알려진 가장 오래된 민무늬토기는 덧띠새김무늬토기(刻目突帶文 土器)로 아가리나 바로 아래에 1줄의 점토 띠를 돌리고 그 위를 일정한 간격으로 눌러 눈을 새긴 둥글거나 납작한 바닥의 바리모양의 토기이다. 덧띠새김무늬토기는 제작기법이나 형태적 특징 등에서 신석기시대 말기의 토기와 일정 부분 특징을 공유하고

있으며, 지역에 따라서는 신석기시대 말기의 유물 및 청동기시대 전기의 토기와 함께 출토되기도 한다.

대략 기원전 13세기부터는 본격적인 민무늬토기가 제작된다. 민무늬토기는 무늬가 없는 바리나 항아리 또는 굽접시 등의 청동기시대 토기를 통칭하는 용어로서 크게 보아 빗살무늬토기와는 다른 제작전통을 공유하지만 지역적·시간적으로 다양한 양식의 토기들이 존재한다. 요동지방과 청천강 이북의 서북지방 일대는 미송리형토기, 압록강중류 유역에는 공귀리식토기, 동북지방의 두만강유역에는 구멍띠토기[孔列土器], 청천강 이남의 황해도 일원에는 팽이형토기 등이 유행한다. 한반도 남부지역에는 동북지방의 구멍띠토기의 영향을 받은 역삼동식토기와 청천강이남의 팽이형토기의 영향을 받은 가락동식토기가 유행하다가 이 두 유형의 토기양식이 결합된 구멍띠토기가 남부지역 전역에 걸쳐 확산된다.

기원전 900년경 충청도 서해안 지역을 중심으로 송국리식토기가 등장하는데, 대소의 차이가 있지만 항아리 모양의 토기가 주를 이룬다는 점에서 기존의 민무늬토기들과는 뚜렷이 구분된다. 또한 송국리식토기는 기존의 장방형주거지와는 달리 원형 또는 방형주거지에서 출토되며, 논농사가 본격적으로 행해지는 등 이전 시기와는 다른 문화내용을 보이고 있어서 이를 기점으로 청동기시대 후기 또는 송국리유형문화로 구분한다.

청동기시대에는 민무늬토기의 거친 바탕흙과는 달리 매우 정선된 바탕흙의 기벽이 얇은 붉은간토기가 제작된다. 붉은간토기는 홍도(紅陶) 또는 적색마연토기(赤色磨研土器)라고도 부르는데, 소성 전이나 후에 산화철을 바르고 문질러서 광택을 낸 것으로 주로 한반도 남부지방에서 유행한다. 붉은간토기는 목이 짧은 소형의 항아리와 굽접시가 주를 이루는데, 주거지에서도 출토되지만 무덤에 부장되는 경우가 많다.

한반도의 민무늬토기는 일본의 야요이토기[彌生土器]의 성립에 직간접적으로 영향을 미쳤다. 일본 야요이시대 조기의 대표적인 토기인 유우스식토기[夜臼式土器]는 한반도 청동기시대 조기의 덧띠새김무늬토기의 영향으로 등장하였으며, 이어 역삼동식토기와 송국리식토기에 이르기까지 각각 일본 야요이토기에 영향을 준 것으로 밝혀지고 있다.(최종택)

| 민요 民窯, Folk Kiln |

관청에서 설치하고 운영하여 왕실용(王室用)과 관청용(官廳用)을 직접 제작하던 관요(官窯)에 상대적인 개념으로 민수용(民需用) 도자기를 주로 만들던 가마. 조선시대 분청사기 가마 일부나 지방에서 운영되던 백자 가마의 일부 등이 해당된다. 관요가 설치되기 이전이나 관요가 설치된 이후 지방에서 운영된 가마에서는 민수품 이외에 토산공물(土産貢物)에 사용하기 위한 분청사기와 백자를 함께 만들기도 하였다.(전승창)

| '밀양'명분청사기 '密陽'銘粉靑沙器, Buncheong Ware with 'Milyang(密陽)' Inscription |

조선 초 경상도 경주부 관할지역이었던 밀양도호부(密陽都護府)의 지명인 '密陽'이 표기된 분청사기이다. 공납용 분청사기에 표기된 '密陽'은 자기의 생산지역 또는 중앙의 여러 관청[京中各司]에 자기를 상납한 지방관부를 의미한다. 공납용 자기의 생산지와 관련하여 『세종실록』지리지 경상도 경주부 밀양도호부(『世宗實錄』地理志 慶尙道 慶州府 密陽都護府)에는 태

178

종 을미(乙未, 1415년)에 밀양군(密陽郡)이 밀양도호부로 승격된 것과 관할지역에 "자기소가 둘인데 하나는 오산리에 있고, 하나는 율동리에 있다. (중략) 모두 부 동쪽에 있다. 하품이다(磁器所二, 一在烏山里, 一在栗洞里. (중략) 皆在府東, 下品)"라는 내용이 있다. 조선 전기 밀양도호부의 부청(府廳)이 있었던 현재 밀양읍 동남쪽에 위치한 밀양시 삼랑진읍 용전리 가마터에서 '密陽長興庫(밀양장흥고)'·'衙(아)'·'官(관)'명 분청사기가 확인되어 『세종실록』지리지의 밀양도호부 율동리 하품 자기소로 추정된 바 있다. 조선 시대 초기인 15세기 자기의 공납과 관련하여 서울시 종로구 훈정동 종묘(宗廟) 앞 광장 시전행랑1 동측칸 마루 바닥 다짐층에서 발(鉢) 내외면 전체를 집단연권 인화기법으로 빈틈이 없이 장식한 '密陽長興庫' 명 분청사

기가 출토되어 경상도 밀양도호부에서 중앙으로 상납한 공납자기의 실례가 확인된 바 있다. 또 조선시대 경주부의 읍성내(邑城內) 북서쪽에 해당하는 경주 서부동 19번지 유적과 세조 5년(1459)부터 선조 25년(1592)까지 경상좌수영의 영성(營城)이었던 것으로 추정된 울산 개운포성지에서도 집단연권 인화기법으로 장식한 '密陽長興庫'명 분청사기가 출토되어 지방관아용(地方官衙用)으로 충당된 공납용 자기의 실례가 확인된 바 있다.(박경자)

| 밀양제도사 密陽製陶社, Milyang Porcelain Factory |

밀양제도사는 1939년 경남 밀양에 설립된 도자기공장이며, 현재의 ㈜밀양도자기의 전신이다. 국내인이 운영하던 중소 도자기공장이 거의 부재하던 일제 말기에 설립되어 산업도자기 생산체의 주역으로 성장했다. 생산품은 반기계수공의 일상생활용품들이다.(엄승희)

179

바

| 바탕흙 胎土, Clay |

토기나 도자기의 원료가 되는 흙. 보통 토기의 바탕흙의 대부분은 점토로 구성되는데, 점토는 암석이 풍화되어 만들어진 고운 입자의 흙으로 입자의 크기는 0.004mm 이하이다. 일반적으로 점토산지에서 채취된 원료점토에는 굵은 입자의 암석 덩어리나 유기물 등의 불순물이 섞여 있는데, 이를 제거한 후 가소성을 높이기 위해 보강제를 첨가하여 바탕흙이 만들어지게 된다. 토기와는 달리 도자기의 바탕흙으로는 흔히 고령토라고 불리는 순도가 높은 카올리나이트가 사용된다.(최종택)

| 박락 剝落, Exfoliation |

자기(磁器) 표면에 씌운 유약이나 칠해진 백토가 부분적으로 벗겨져 떨어지는 것. 분청사기에서 많이 발견되며, 특히 조화(彫花), 박지(剝地), 철화(鐵畵), 귀얄, 덤벙기법으로 장식한 유물에서 주로 나타난다. 태토(胎土)와 유약 사이의 백토(白土)가 충분히 자화(磁化)되지 못하여 밀착이 약화된 상태에서 충격이 가해져 생긴 것이다. 박락된 부분은 짙은 태토의 색이

드러나 전체적으로 얼룩이 생긴 것과 같이 지저분해 보이기도 한다.(전승창)

| 박자 → 받침모루 |

| 박지기법 剝地技法, Sgraffito |

분청사기 장식기법의 하나. 표면을 장식한 소재의 배경 면에 남아 있는 분장(粉粧)한 백토를 긁어내어 장식효과를 낸 것이다. 백토가 필해진 소재 부분과 태토가 그대로 드러나 보이는 어두운 색의 배경 부분은 서로 밝고 어두운 색의 대비와 요철(凹凸)로 장식효과가 나타난다. 조화기법과 함께 사용되며 15세기 후반 전라도에서 크게 유행하였고, 다양한 모양으로 변형된 모란이나 당초 등이 소재로 즐겨 채택되었다.(전승창)

181

| 반도염식가마 半倒焰式窯, Half Down Draft Kiln |

가마 안에서 불꽃이 아래에서 위로 올라갔다 다시 내려와 옆으로 이동하는 것을 반도염식이라 하고 이러한 가마를 반도염식 가마라 한다. 가마는 소성시 불꽃의 흐름의 방향에 의해 분류되는데 반도염식은 등요의 가마 구조에서 불꽃이 반만 도염하는

182

것이다. 반도염식 가마는 조선후기 가마에서 보이는 특징으로 불꽃이 일부는 옆으로 이동하고 일부는 위 아래로 순환한 후 다음 칸으로 이동한다. 바닥은 경사를 이루는 가마 구조에서 이런 현상이 일어난다.(방병선)

| 반상기 飯床器, Table ware |

바

격식을 갖추어 밥상을 차릴 수 있게 만든 한 벌로 구성된 식기를 뜻한다. 일반적으로 반상기는 주발(밥그릇), 탕기(국그릇), 대접(냉수 그릇), 보시기(김치를 담는 그릇), 조칫보, 종지와 갱첩(기타 반찬을 담는 그릇)으로 이루어진다. 대접과 쟁반 말고는 뚜껑을 갖추는 것이 원칙이다. 반상은 갱첩의 숫자에 따라 3첩 반상, 5첩 반상, 7첩 방상, 9첩 반상으로 나뉘며, 임금의 수라상은 12첩 반상에 곁반이 따랐다고 한다.

반상기는 은이나 놋쇠 등의 금속 재료나 혹은 자기기 궁중에서는 은을 이용한 반상들이 제작되었으나 점차 자기로 대체되어 사용되었다. 특히 정조 이후에는 상차림에 있어 반상 기법이 정형화되어 각양 각색의 반찬과 이를 담는 그릇이 필요로 하게 되었다. 또한 조선 후기에는 백자

183

184

의 수요층이 더욱 확대됨에 따라 반상기 같은 실용기명이 많이 만들어졌는데, 순조 이후에는 이런 경향이 더욱 심화되었다. 음식 기명의 수요 증가가 지속적으로 이루어진 것으로 볼 수 있는데, 경제적인 여유로 식생활이 다양해짐에 따라 상차림에 있어서도 다양하고 많은 수의 그릇들이 필요하게 된 것이다. 이런 사회적 풍조가 반상기법(飯床器法)으로 정착되어 유행된 것을 알 수 있다. 증가된 음식 가짓수만큼 자기의 수요 역시 증가했는데, 이는 곧 생활 풍습이나 제도가 자기 제작이나 수요에 영향을 미친 것임을 알 수 있다.(방병선)

┃ 받침모루 拍子, Anvil ┃

토기의 표면을 두드려 성형할 때 그릇 안쪽에 받치는 도구. 둥근 모양의 돌이 많이 사용되지만 버섯모양의 토제품이 사용되기도 한다. 우리나라의 경우 원삼국시대 이후의 유적에서는 자루가 달린 버섯모양의 박자가 많이 사용되며, 통일신라시대 이후에는 무늬가 새겨진 박자를 사용하여 그릇 내부에도 무늬가 남아있는 경우도 있다.(최종택)

┃ 발우 鉢盂, Pātra Bowl ┃

발우는 사찰에서 사용하는 식기로 범어인 파트라(pātra)의 음역인 발다라(鉢多羅)의 약칭이다. 발(鉢), 바루, 바리때 등으로 부르기도 하며, 응량기(應量器), 응기(應器)로 번역되기도 한다. 발우는 일반적으로 승려의 식기를 의미하지만 탁발(托鉢)을 행할 때나 불전에 공양을 드릴 때 사용하기도 하며, 비구(比丘) 18지물(持物)의 하나로 불가에서 중요하게 다루어졌다. 고려시대에는 금속이나 자기로 제작된 발우가 남아 있으며, 자기 발

우는 청자나 흑유자(黑釉磁)로 제작
된 예가 확인된다. 태안 대섬 해저 유
적에서는 3~4개가 한 벌을 이루는 청
자 발우 167점이 출수되었다. 청자 발
우는 다른 그릇에 비해 품질도 우수
한 편이었으며, 그릇과 그릇 사이를
짚으로 채워서 정성스럽게 포장된 상
태였다. 외에도 명문이 있는 국립중
앙박물관 소장 '계축(癸丑)'명 청자발
우가 남아 있다.(김윤정)

| 발해토기 渤海土器, Balhae Pottery |

발해 영역에서 제작되고 사용된 토
기를 말한다. 발해토기는 여러 계통
이 확인되는데, 발해의 성격을 규정
하는 입장에 따라 토기의 분류나 계
통에 대한 인식이 차이를 보인다. 말
갈계의 요소를 강조하기도 하고, 고
구려계의 요소를 강조하기도 하지만,
이것들이 공존하며 여기에 중국 당대
도자기 등의 영향이 있었던 것으로
보고 있다.

발해토기는 토기의 형태, 색조나 소
성상태 등의 제작기법 등으로 보아
크게 말갈계와 고구려계로 나누고 있
다. 말갈계토기는 태토가 조질이고
색조는 갈색계이며, 소성온도가 낮고
대체로 수날법으로 만든 것이다. 주
요 기종으로는 구연부가 짧게 외반되
고 구연 위쪽에 돌대를 붙여 구순이
이중이 된 특징을 갖는 심발형에 가
까운 통형관이 있다. 이 토기는 중국
에서 중순통형관(重脣筒形罐)이라고
부르는데, 속말말갈의 토기에 기원이
있다. 말갈계토기는 전기에 뚜렷하게
나타나지만 점차 약해지는 경향을 보
이며, 전기에는 육정산이나 동청 고
분군 등 상위층의 고분에서도 보이지

185

만 후기가 되면 주로 하위층의 고분에서 발견된다. 이에 비해 고구려계 토기는 태토가 정선되며 회색이나 흑색을 띠고 소성상태도 단단한 토기들이다. 그리고 토기의 성형이나 정면에 물레가 사용되었다. 기종은 다양한 형태의 호, 병, 자배기 등이 보이는데 몸통의 양쪽에 대상파수가 달려 있는 것도 있다. 기본적으로는 무문이지만 어깨부분에 사격자문, 점렬문, 파상문 등 다양한 문양이 장식되었으며 일부 명문 토기도 보인다. 이러한 토기들은 형태나 색조, 문양 등에서 고구려토기를 계승한 것이다. 고구려계토기는 전기보다 중·후기에 더 많이 보이는데, 후기에는 상경성에서도 많이 보인다. 이러한 고구려계토기에는 중국 당대 도자기의 영향도 나타난다. 목이 긴 병은 당대 도자기의 영향이 반영된 기종으로 보고 있는데 상경성에서 발견된 목이 긴 병의 경우 몸통이 작아졌고 손잡이의 수도 줄었지만, 구연이 나팔처럼 벌어지고 몸통의 양쪽에 대상파수가 달려 있어 고구려의 사이장경호와 통하는 요소도 보이기 때문이다. 그리고 토기 외에 유약을 바른 도기와 자기도 보인다. 유약을 바른 도기는 삼채가 대표적인데 당삼채의 영향을 받아

상당히 발전된 모습으로 나타난다. 삼채는 황색·갈색·녹색·자색 등의 유약을 발라 만들었는데 이 기법은 용기를 포함한 여러가지 물건에 사용되기도 하였다. 자기는 백자완 등 소수가 보일 뿐이다. 중국 당의 영향을 받은 용기는 중기나 후기 유적에 많다.(서현주)

| 방산대요 芳山大窯, Siheung Bangsan–dong Kiln Site |

1997~1998년 해강도자미술관에 의해 발굴조사된 경기도 시흥시 방산동의 청자생산가마터. 1차 가마의 규모는 총 길이 39.1m, 내부너비 약 220cm, 가마바닥 평균 기울기 약 15였으나 크게 두 차례의 보수를 거치면서 최종적으로는 길이 35.8m, 너비 90~95cm로 줄여 사용한 모습이 확인되었다. 가마는 굽지않은 장방형의

187

188

생벽돌을 이용해 축조한 전축요(塼築窯)이며 보수과정에서 가마의 하단부를 제외한 측벽면과 상부는 불을 땔 때 자연적으로 구워진 벽돌들을 재활용하여 다시 쌓았다. 이 가마에서는 수 많은 갑발과 더불어 다수의 청자, 소량의 백자가 함께 수집되었으며 특히 완[찻사발]이 가장 많은 비중을 차지하고 있음이 확인되었다. 완은 넓은 굽지름에 접지면의 폭이 좁고 내면 바닥에는 원각이 없는 소위 내저곡면식의 선해무리굽완 계통으로 10세기경의 중국 오대(五代)에 유행했던 옥환저완(玉環底碗)과 동일한 형태를 지니고 있다. 가마의 구조, 출토품

의 종류와 형태는 중국의 청자기술이 수입된 증거와 함께 한국 초기청자가 언제 어떻게 시작되었는지를 알려주는 중요한 단서를 제공해 주고 있다.(이종민)

| 방산동요지 출토 명문청자
芳山洞窯址 出土 銘文靑磁,
Celadon with Inscription
Unearthed from Bangsan−dong
Kiln Site |

시흥 방산동 요지에서는 오②(吳②), 오달②(吳達②) 봉화(奉化), 용②(佣②), 경(京), 촌(村), 주(柱)로 추정되는 다양한 명문 자료들이 출토되었다. 명문은 원통형 갑발이나 청자의 굽 안바닥에 음각되어 있었으며, '吳②'은 오월(吳越)이나 오조(吳造)로 판독되고 '吳達②'과 함께 장인 이름으로 추정되기도 한다. 청자의 굽 안바닥에 음각된 佣②은 '갑술(甲戌)'로 판독하는 경우에, 연대를 914년과 974년으로 추정하는 두 가지 견해가 있다. 각각의 견해에 따라서 방산동 가마의 운영 시기가 10세기 전반과 후반으로 나누어진다.(김윤정)

| 배천 원산리 요지

白川 圓山里 窯址, Baecheon Wonsan-ri Kiln Site |

1989년~1990년, 북한의 사회과학원 고고학연구소에서 발굴조사한 황해도 배천군 원산리 일대의 가마터 유적. 조사의 결과로 현장에서는 1기의 도기 가마와 3기의 청자 가마가 확인되어 학계의 비상한 관심을 불러 일으켰다. 이중 상태가 온전한 2호 가마는 최초의 가마규모가 총길이 38.9m, 너비는 190cm로 벽돌로 축조한 상태를 잘 보여준다. 모두 4차에 걸쳐 보

190

수가 이루어진 이 가마주변에서는 많은 생활용기 및 차도구들이 확인되었고 특히 가마바닥의 최상부에서는 992년에 해당하는 〈순화(淳化)3년명고배〉 등이 발견되어 고려의 태묘(太廟)에 사용될 각종 제기류를 생산한 곳임을 알게 해 주었다. 이 가마터의 수집품들은 한반도의 중서부지역에 퍼져 있는 전축요의 운영시기를 추정하는데 중요한 단서들을 제공해 준다.(이종민)

| 백사기 白砂器, White Porcelain |

조선시대 백자를 가리키는 다른 이름. 1445년(세종 27) 도순찰사 김종서(金宗瑞)가 고령현(高靈縣)에 들렀을 때의 상황을 적어 놓은 기록에서 처음으로 표현이 등장하는데, "을해년 여름 남해 김윤덕과 청도의 공관에서 만나 밤에 이야기를 나누었는데, 공

189

이 이르기를 내가 옛날 고령에 있을 적에 김종서가 당시 도순찰사로 그 현에 들어와서 나를 불러 함께 식사를 하였는데, 김종서가 상 위에 놓인 백사기(白砂器)를 가리키며 "귀현의 사기는 매우 좋다"는 말을 두세 번이나 계속하였다."는 내용을 통해 사용 예를 확인할 수 있다.(전승창)

| '백옥배중'명청자
'白玉盃中'銘靑磁, Celadon with 'Baekokbaejung(白玉盃中)' Inscription |

'백옥배중'명청자는 잔의 몸체 면에 '백옥배중(白玉盃中)'의 명문이 흑백상감된 청자 잔이다. 이 그릇은 크기가 높이가 8.1cm, 입지름이 7.2cm이며, 잔으로 분류된다. 저부가 뾰족한 특이한 형태의 잔을 당시에는 '배(盃)'로 불렀음을 알 수 있다. 명문은 잔의 몸체에 이중의 원을 네 곳에 백상감하고 원 안에 한 글자씩을 시계방향으로 번갈아서 흑백상감하였다. 원 밖에는 당초문을 역상감하였으며, 바닥에는 모래섞인 내화토를 받쳐 구운 흔적이 남아 있다. 기존에 명문의 순서를 '중백옥배'라고 읽었으나 '백옥배중'으로 보는 것이 더 적절하다. 성

종 1년(1470)에 중국 사신이 "백옥반 가운데 앵두를 가득 담아 근시에게 올리노니[白玉盤中, 滿盛櫻桃呈近侍]"라고 하자, 통사 김맹경(金孟敬)이 "황금 술잔 속에 좋은 술 가득 따라 사신에게 권합니다.[黃金杯裏, 盈酙美酒權使星]"라고 대구(對句)하였다고 한다. 이 시의 내용 중에 "백옥반중"이나 "황금배리"와 같이 청자 잔의 명문도 "백옥배중"으로 읽었을 때 '백옥으로 만든 배[잔] 안에'라는 의미로 해석된다.(김윤정)

| 백자 白瓷, Porcelain |

백자는 태토와 유약이 모두 백색이고 1200도 이상에서 소성된 자기다. 일반적으로 백자는 태토나 유약 속에 함유된 철 성분이 1% 안팎이거나 아예 포함하지 않은 것을 말한다. 또한 백자는 환원염으로 소성하여야 태토나 유층 모두 완전한 백색의 효과를 얻을 수 있다.

최초의 백자 출현은 중국에서는 하남성(河南省) 안양(安陽)에서 북제(北齊)의 575년명 범수묘(范粹墓)에서 백자 장경병(長頸瓶)과 사계관(四系罐)이 출토됨에 따라 백자의 출현 상한을 6세기로 보고 있다. 반면 우리나라는

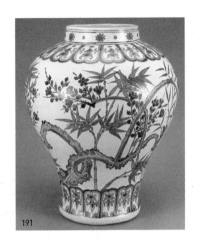

191

고려시대 10세기 이후 백자가 제작되기 시작했다. 경기도 용인 서리 요지에서 백자 해무리굽이 출토됨에 따라 청자의 발생과 거의 비슷한 시기에 제작이 되었음을 알 수 있다. 청자와 마찬가지로 백자가 고려 전기부터 제작될 수 있었던 배경에는 이전 시기부터 계속 유입되어온 중국 백자의 영향이 있었을 것이다.

용인 서리 요지가 증명해 주듯 고려 백자는 고려 전기부터 소성되기 시작하여 고려 말까지 지속적으로 생산되었던 것으로 보인다. 고려청자의 양식을 공유하는 고려시대의 백자는 조선 백자 개념과는 다른 상아색을 띤 연질 백자이다. 동시기 청자의 소성 기술이 매우 뛰어나고 화려한 장식 기술을 지녔던 반면에 백자 청자에 비해 조잡한 면이 보인다. 예를 들어 금강산에서 출토된 1391년명의 이성계 발원문이 새겨진 백자 사리기 일괄품을 들 수 있다. 이 유물은 조선 백자의 태토나 유색에 못 미치며 태토에 잡물이 많이 섞이고 고르게 시유되어 있지 않았다.

그러나 조선이 개국한 이후 고려의 청자와 백자는 분청사기로 대체되고 동시에 중국 명나라의 청화백자가 조선으로 유입되면서 경질의 백자가 제작되기 시작하였다. 경질의 조선 백자가 언제부터 제작되었는지는 확실하지는 않지만 세종 5년(1423), 7년(1425), 11년(1429)에 명나라에서 조선 백자 조공을 요구했던 사실을 통해 15세기 전반 경에는 상당히 세련된 수준의 백자가 제작되었음을 알 수 있다.

조선시대에는 고려백자와는 전혀 다른 백자가 생산되었는데, 그 원인은 태토와 유약의 변화에 있다. 조선 전기 백자 태토는 문헌상의 기록에 의하면 경기도 양근 부근과 충청도 사현에서 백점토를 채굴 사용하였다. 특히 양근 점토는 조선 후기 순조연간까지 꾸준히 사용된 것으로 보인다. 이 외에 영조 20년(1744)에 편찬된

『속대전(續大典)』에는 광주, 양구, 진주, 곤양이 가장 우수한 번토처(燔土處)로 기록되어 있으며, 이 중에서 광주와 곤양은 유약 원료인 수을토(水乙土) 산지로 기록되어 있다. 조선백자 유약의 주성분은 규석, 알루미나, 칼슘, 칼륨, 마그네슘 등이며 색상을 결정짓는 것은 산화철, 티타늄, 망간 등이다. 조선 백자 유약은 중국의 경덕진이나 일본 아리타 백자보다 철분 성분이 높은 편이어서 백색도가 떨어지는 경향이 있다.

조선은 조선 초 백자를 생산하기 시작한 이래로 구한말까지 지속하였다. 조선 왕실은 안정적인 양질 백자의 수급을 위해 경기도 광주에 관요와 사옹원 소속의 분원을 설치하여 백자를 제작하였다. 이런 역사적 사실들은 광주 일대의 관요 유적 발굴을 통해 증명되었다. 관요 유적에는 각 시대적 특징을 지니는 다양한 백자들이 출토 되었다.

조선 백자는 장식으로 청화안료로 장식한 청화백자, 산화철 안료로 장식한 철화백자, 그리고 산화동으로 장식한 동화백자 등으로 나눌 수 있다. 조선 백자는 다양한 장식 기법을 통해 끊임없이 진화하여 500여 년간 왕실과 사대부를 비롯하여 일반 중인들까지 사용이 확산되었다.

조선백자의 시기적 변화를 보면 15세기에는 중국 명대의 청화백자가 조선백자 제작에 영향을 미쳤다. 문종 원년(1451)에 편찬된 『세종실록(世宗實錄)』,「오례의(五禮儀)」를 보면 의기(儀器)의 대부분이 중국의 것과 유사하며, 이는 실제 전세되는 유물 중 일부를 통해 확인할 수 있다. 한편 백자와 철화백자, 청화백자 외에도 순백자들이 제작 되었다. 광주 가마터에서 발견되는 도편을 보면 내용(內用), 왕(王), 사(司), 중(中), 내(內), 전(殿) 등의 소

192

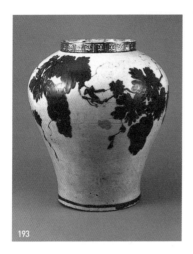

용처 이름이나 이(二), 삼(三), 오(五) 등의 숫자 명문, 그리고 천(天)·지(地)·현(玄)·황(黃), 좌(左)·우(右) 등의 명문 자료들이 출토되어 그 사용처와 제작방법 등을 알 수 있다.

이후 17세기에는 임진왜란과 병자호란을 겪으면서 전적으로 중국에 의존하여 구입했던 값비싼 청화안료가 더 이상 수급이 어려워지자 국내 어디서나 안료를 쉽게 구할 수 있는 철화백자가 크게 유행하였다. 또한 이전 시기와는 달리 백자의 보급이 지방으로까지 널리 확대되어 지방 백자 가마들이 활발하게 운영되었다. 특히 17세기 숙종 후반기에는 지방의 사기장이 광주 분원에 차례로 입역하는 것에 따른 불편함과 일정 수준의 기술

습득 및 유지를 위해 전체 장인을 셋으로 나누어 차례로 입역하는 분원의 분삼번입역제(分三番入役制)에서 일부 장인만이 입역하는 통삼번입역제(通三番入役制)로 개편되었다. 이런 관요체제의 변화로 외방사기장들은 입역하지 않고 장포로 역을 대신하면서 지방요에서 백자를 제작하여 생계를 유지했을 것으로 추정된다.

18세기 이후에는 다시 경제가 안정화되면서 17세기 생산이 부진했던 청화백자의 제작이 활발해졌다. 특히 분원 장인들의 사번(私燔)과 양반 수의 증가로 왕실 뿐 아니라 문인 사대부 취향의 그릇이 다수 제작되었다. 청화백자에는 문인풍의 사대부 취향의 산수문과 길상문 등이 그려졌다. 또

195

196

한 이 시기 조선백자를 대표하는 달 항아리가 유행하며 또 중국의 영향으로 각형 자기들이 제작되었다. 19세기에는 상품 경제의 발달로 소비층의 증가와 중화취향이 선호되면서 다양한 기형이 출현하였으며 문방사우나 일상용품 등이 제작되었다. 또한 화려한 자기들이 선호되면서 길상문을 주문양으로 하는 청화백자가 그 어느 시기보다도 많이 제작되었다.(방병선)

| **백자기** 白磁器, White Porcelain |

조선시대 백자를 가리키는 다른 이름. 『조선왕조실록』에 명칭이 처음 나타나는데, 1447년(세종 29) 예조에 전지하기를 "문소전과 휘덕전에 쓰는 은그릇들을 이제부터 백자기로써 대신하라."고 하였던 기록을 시작으로, 1466년에는 공조에서 "백자기는 진상과 이전에 번조한 것을 제외하고는 지금부터 공사간(公私間)에 이를 사용하지 못하게 하여야 한다"는 기록, 1537년 윤은보가 "서울과 거리가 매우 먼데도 육진(六鎭)에서는 모두 백자기를 사용하기 때문에 저들이 반드시 어물로써 바꾸어 가는데, 그 폐단이 큽니다. 서울의 백자기를 사용하지 못하게 하라고 감사가 있는 곳에 유시를 내리는 것이 옳겠습니다"고 했던 내용을 통해 조선시대의 공식기록에서 '백사기'라는 명칭이 '백자'는 단어와 혼용되고 있었던 것으로 확인된다.(전승창)

| **백자채화창덕궁명호** 白磁彩 昌德宮銘壺, Porcelain Jar with Peony design and 'Changdeok-gung (昌德宮)' Inscription |

백자채화창덕궁명호는 유백색을 띠고 왜색적인 원색 안료를 사용하여

시문장식한 일제강점기의 전형적인 호의 유형을 띤다. 구연은 약간 외반되지만 동체는 풍만하며 하단부가 살짝 좁아 들어갔다. 동체 한면에는 모란문이 시문장식되어 있으며, 그 반대편에는 「창덕궁(昌德宮)」명을 세로로 시문한 뒤 양 옆으로 초화문을 장식했다. 굽 접지면에는 내화토를 바르고 모래를 받쳐 구운 흔적이 남아 있다. 명문에 의거하여 궁에서 사용한 소용품임을 알 수 있다.(엄승희)

| 백점토 白粘土, White Clay |

백자의 재료로 사용되던 백토(白土)의 다른 이름. 1530년 『중종실록』에 "사기를 구워내는 백점토를 예전에는 사현이나 충청도에서 가져다 쓰기도 했는데, 지금은 또 양근에서 파다쓰고 있다"는 기록에 단어가 처음으로 확인되며, 백자의 제작에 사용되었다.(전승창)

| 백제토기 百濟土器, Baekje Pottery |

백제 영역에서 제작되고 사용된 토기를 말한다. 백제의 고대국가 성립과 더불어 나타난 토기 양식으로, 한강 하류지역에서 원삼국시대 후기의 토기생산체계에 새로운 기종이나 기술 등의 혁신이 더해져 성립된 것이다. 백제토기는 고고학 유적의 주요 편년 자료이며, 그 분포 양상은 백제의 영역 확장의 모습을 어느정도 반영한 것으로 보고 있다. 백제토기는 시기에 따라 상당히 다양하게 나타나는데, 대체로 한성기, 웅진기, 사비기로 나누어 연구되고 있다. 먼저 한성기 토기는 연구성과들이 많은 편인데, 성립 시기를 비롯하여 여러 기종들이나 기술의 출현과 변천 양상 등에 대한 연구들이 주류를 이룬다. 그와 함께 백제토기의 분포와 확산을 백제의 영역 변천과 결부시킨 연구들도 이루어지고 있다. 백제토기의 분포가 백제의 정치적인 영역과 꼭 일치된다고 할 수 있는지에 대해서는 이견들이 있지만 대체로 단계적으로

이루어지는 백제의 영역 확장과 결부되어 토기의 파급이 이루어지는 것으로 보고 있다. 웅진기 토기는 자료가 많지 않아 별도로 연구된 것도 많지 않은데, 유적의 시기가 분명하고 유물의 출토량이 많은 공주 정지산유적의 토기를 중심으로 연구가 이루어지고 있다. 이에 비해 사비기는 새로운 토기 기종들이 추가되므로 이 기종들의 출현 시기와 배경을 중심으로 한 연구들이 이루어지고 있다. 아직까지 백제토기는 생산유적의 발견이 많지 않은 편이어서 토기의 생산이나 유통에 대한 연구는 한계가 있다고 할 수 있다. 따라서 토기 기종이나 제작기법을 중심으로 지역양식 등을 파악하려는 시도들이 있다. 백제토기의 편년에 대해서는 다른 유물들과 마찬가지로 공반된 중국 도자기나 가야, 일본 왜 등 외래계 토기들을 활용하여 편년하는 연구방법이 시도되고 있다. 그런데 최근 가야의 고고학 자료와 비교해 볼 때 한성기를 중심으로 백제토기의 연대는 너무 상향된 것이고 공반된 중국 도자기는 전세된 것으로 보는 입장도 있는데, 이에 대해서는 비판도 많은 편이다.

한성기의 토기는 백제의 고대국가 형성에 맞추어 성립되었는데 경질무문 토기도 소수 이어지며 타날문토기 제작기법에 낙랑토기의 제작기법이 더해지고 중국 서진 등과의 교섭을 통해 새로운 토기 기종이 추가되면서 다양한 모습을 보이는 백제토기양식으로 성립된다. 그 성립 시기는 대체로 3세기 중·후반경으로 보고 있으며 4세기 중반을 기점으로 Ⅰ기와 Ⅱ기로 구분하기도 한다. 주요 기종은 직구광견호와 직구단경호, 삼족기, 고배, 개배, 기대, 장경호, 병, 대옹 등 회색계 토기와 장란형토기, 심발형토기, 시루 등 일상생활용의 자비용 토기를 중심으로 거친 태토의 적갈색계 연질토기로 나눌 수 있다. 회색계 토기는 한성기 Ⅱ기부터 경질토기가 주류를 이룬다. 한성기의 기종 중 유개식과 무개식의 고배(무투창), 삼족기, 직구단경호, 직구광견호, 기대, 직구소호, 병 등은 새롭게 나타나는 기종이지만 단경호와 장란형토기, 심발형토기, 시루, 대옹 등은 이전의 원삼국시대 기종이 변화되며 이어진 것이다. 한성기 토기 중에는 새로운 기종을 중심으로 흑색마연의 기법으로 만든 흑색마연토기도 나타난다. 이러한 한성기 토기가 서울 풍납토성, 몽촌토성 등 백제 중앙에서 성립되어 지방으로 광범위하게 확산되

198

는 것은 한성기 Ⅱ기, 대체로 4세기 후반부터이다. 영산강유역에서도 흑색마연토기 등 소수 백제토기가 보이기 시작하지만 재지계 토기가 늦게까지 주류를 이루는 모습이며 한성기말이 되어서야 백제 기종이 늘어난다. 한성기의 토기의 변화 양상은 연구자에 따라 약간의 차이가 있지만, 대체로 한성 Ⅰ기에는 직구광견호, 무개고배, 무뉴식뚜껑, 조금 늦게 직구단경호 등의 기종이 출현하며 흑색마연의 기법도 나타난다. 그리고 Ⅱ기에는 직구광견호는 사라지며 유개고배, 반형과 배형의 삼족기, 평저 개배, 병, 장군, 광구장경호 등의 기종이 출현한다. 원통형의 기대와 단경소호도 대체로 Ⅰ기에 출현하는 것으로 보고 있다. 한성기에 출현하는 중요 기종에 대해서는 삼족기, 직구단경호, 직구광견호를 중심으로 중국의 금속기나 자기, 중국 요령지역의 토기 등에 기원이 있는 것으로 보기도 하고, 직구단경호와 직구광견호, 삼족기와 뚜껑 등이 중국 서진대 이후의 중국 자

기를 모방하여 나타난 것으로 보기도 한다. 그리고 일상 생활용의 적갈색 연질토기인 장란형토기와 심발형토기는 타날문양으로 보아 승문, 평행선문의 토기가 중앙을 중심으로 분포하며 재지계의 격자문을 점차 대체해가는 변화를 보인다. 백제 중앙의 장란형토기는 상부 승문과 하부 격자문, 심발형토기는 승문+횡침선이 주류를 이룬다. 시루도 중앙을 중심으로 승문이 타날된 원저의 동이형이 사용되다가 격자문이 타날되는 평저의 동이형으로 변화하는데, 재지계의 격자문이 타날된 심발형 시루를 대체해가는 변화도 보인다.

웅진기의 토기는 기본적으로 한성기 기종이 이어지며, 형식적으로 변화가 나타나고 좀더 경질화된다. 주요 기종으로는 직구단경호, 삼족배, 고배, 개배, 병, 장경호, 기대 등이 이어지는데, 직구단경호는 몸통이 둥글어지고 어깨의 문양대가 쇠퇴하며, 삼족기는 반형이 소멸되고 배형만이 보이고, 삼족배, 고배, 개배와 병은 앞 시기에 비해 정형화된다. 기대는 발형도 이어지지만 원통형은 장고형으로 변화하고 장경호도 목이 더 길어진다. 이

199

족배, 고배, 개배는 웅진기보다 배신이 더욱 낮아지며, 직구단경호는 문양이 쇠퇴되는 경향을 보인다. 기대는 장고형이 주류를 이루는데 돌대나 돌선, 문양 등이 사라져 단조로워진다. 신기종은 대부완, 대부접시, 전달린토기, 자배기, 대상파수 달린 시루와 파수부호, 벼루, 장경병, 등잔, 호자 등의 변기, 연가 등의 토제연통 등이며 기술적으로는 회색토기와 흑색와기로 분류된다. 그리고 중국 도자기와 연유도기의 제작기법을 적용시킨 녹유탁잔, 장경병 등이 녹유의 시유토기들로 만들어진다. 이러한 신기종은 주로 부여의 비롯한 도성과 지방의 중요 거점유적인 익산 왕궁리유적, 나주 복암리 유적 등에서 출토된다. 사비기의 토기는 전통기종이 점차 줄어들고 신기종이 다수를 점해가는데, 이 때의 토기를 사비양식 또는 백제후기양식으로 부르기도 한다. 신기종은 고구려토기의 기종이나 제작기법과 함께 중국 기물의 영향을 받아 새롭게 나타난 것인데, 벼루, 장경병 등의 특수 기종들이 중국 기물의 영향으로 나타난 대표적인 것이고, 대부완이나 세트를 이루는 보주형꼭지가 달린 뚜껑도 이 시기의 중국 기물과 관련되는 것으로 추정되고 있

와함께 중국제 금속기나 도자기를 모방한 낮은 굽이 달린 대부완도 새롭게 추가된다. 그리고 웅진기에는 영산강유역에도 백제토기가 상당히 포함된 지역양식의 토기가 나타난다.

사비기의 토기는 웅진기에서 이어지는 기종들도 있지만, 새로운 기종들이 추가되며 획일화, 규격화의 추세가 뚜렷한 점이 특징이다. 영산강유역을 포함한 지방까지도 지역색이 거의 사라지고 기종이나 형식이 거의 통일된다. 기종은 전통기종과 신기종으로 구분한다. 전통기종은 삼족배, 고배, 개배, 직구단경호, 기대 등인데 형식적으로 변화도 나타난다. 삼

다. 그리고 고구려토기의 영향은 대상파수 달린 시루와 호, 자배기, 호자, 연가(토제연통) 등의 기종뿐 아니라 암문이나 구연 상부를 밖으로 말아 만드는 기법, 흑색와기의 색조와 소성 기법 등에서도 확인된다. 이와같이 백제 사비기에 고구려토기의 영향이 나타난 시기와 배경에 대해서는 다양한 해석들이 이루어지고 있는데 구체적으로 고구려 문화가 가지는 편의성을 백제가 수용한 것으로 보기도 하고, 6세기 중엽 백제의 한강유역 진출을 통한 고구려토기와의 접촉에 의한 것으로 보기도 한다. 또는 나당연합군에 대항하기 위한 백제와 고구려의 연계에 의한 것으로 보는 견해도 있다. 그리고 웅진기 이래 고구려 치하에 1세대 이상 노출되어 있었던 구백제민들의 사비지역으로의 이주 정착과 관련되는 것으로 보기도 하는데, 여기에는 고구려토기 제작에 능통한 백제 공인뿐 아니라 고구려 공인도 포함되어 있었을 것으로 보기도 한다.(서현주)

| 백태청유자 白胎靑釉磁, White Porcelain with Celadon Glaze |

백토로 제작한 그릇 위에 철분이 포

200

함된 연록색의 투명한 청자 유약을 씌워 구운 자기. 15~17세기 사이에 경기도 광주 관요 등의 가마에서 백자와 함께 제작되었다. 1616년 『광해군일기』에 "대전은 백자기(白磁器)를 쓰고 동궁은 청자기(靑磁器)를 쓴다"는 기록에 근거하여 '조선청자(朝鮮靑磁)'라고 부르기도 하였지만, 근래에는 회색 태토에 유약을 씌워 구운 청자와 구분하기 위하여 '백태청유자'라고 부르기도 한다. 종류는 발, 접시, 병, 항아리 등 다양한 편이지만 수량은 적다. 기록에서처럼 동궁에서 사용할 목적으로 소량 제작되었던 것으로 추정된다.(전승창)

| 백토 白土, Porcelain Clay |

규석과 알루미나 성분이 다량 함유되어 있으며, 상대적으로 철분(鐵分) 등 잡물이 거의 섞여 있지 않은 흙. 백자를 만드는 원료로 사용되었고 묽게 개어 붓으로 찍어 그릇의 표면을 장식하기도 하였다. 도자기의 장식재료로 고려시대 청자에 백화(白花), 연리(練理), 상감(象嵌) 등을 비롯하여, 분청사기의 백토분장(白土粉粧) 등에 사용되었다.(전승창)

| 백토산출처 白土産出處, Porcelain Clay Deposits |

조선시대 백자의 재료인 백토가 출토되던 곳. 백토가 산출되는 곳은 우리나라 전국각지에 광범위하게 존재하였는데, 1530년 『중종실록』에 사현(沙峴), 충청도를 시작으로, 1653년 『비변사등록』에서는 원주, 1690년 『비변사등록』에 경주, 진주, 선천, 1696년 『승정원일기』에 양구와 충주, 1697년 『승정원일기』에 진주, 1701년 『승정원일기』에 양구, 선천, 충주, 경주, 1723년 『승정원일기』에 곤양, 하동, 이규경(李圭景, 1788~?)의 『오주연문장전산고』에 진주, 곤양, 춘천, 양구, 과천 관악산, 『육전조례』에 광주(廣州), 서유구(徐有榘, 1764~1845) 『임원경제지』

에 광주(廣州), 양근(楊根), 죽산(竹山), 안성, 청주, 천안, 목천, 영동, 전의(全義), 정산(定山), 연기, 덕산(德山), 남포(藍浦), 예산, 임실, 곡성, 순천, 광주, 함평, 고창, 능주, 전주, 금구, 흥덕, 부안, 나주, 남평, 군위, 성주, 의흥, 하동, 양구, 서흥, 봉산, 안악, 평양, 선천 등이 기록되어 있다.(전승창)

| 백화기법 白花技法, White Slip Painting Technique |

흔히 퇴화(堆花)기법이라고도 한다. 그릇의 표면에 붓이나 도구로 백토물을 발라 문양을 그리거나 주변을 깎아내어 문양을 완성해 내는 기법으로 문양소재로는 꽃문양이 많다. 철분안료와 혼용하여 문양을 표현하는 경우가 많은데 철화의 경우 검은 색을 띠게 되므로 그에 상응하는 개념으로서 백화라고 부르는 것이 최근의 추세이다. 주로 고려시대 중기에 해당하는 부안 진서리 18호 요지와 1236년에 축조된 순경태후(順敬太后, ?~1236) 가릉(嘉陵), 1237년에 축조된 희종(熙宗, 재위 1234~1211) 석릉(碩陵) 등에서 출토된 사례가 확인되고 있다.(이종민)

| 번조 燔造, Firing |

도자기를 불에 구워 만드는 것을 가리키는 말. 일제강점기부터 사용된 '소성(燒成)'이라는 단어가 동일한 의미로 쓰이기도 하지만, 『조선왕조실록(朝鮮王朝實錄)』의 기록에 따르면 관요(官窯)에서 왕실 혹은 관청에서 사용할 백자를 '굽다', '구워 만든다'는 표현에 '번조'라는 단어를 사용했던 것으로 확인된다. 또한 관요에서 백자의 제작을 관리하던 사용원(司饔院) 소속의 관리를 '번조관(燔造官)' 혹은 '사기번조관(沙器燔造官)'으로 불렀다.(전승창)

┃번조관 燔造官, Supervising Officer of Official Kiln ┃

조선시대 분원에서 자기를 만드는 일을 감독한 종8품 봉사(奉事)인 낭청(郎廳)을 말한다. 이들은 사용원 봉사, 분원낭청, 감관이라고도 불렸다. 번조관은 분원의 실무 책임자로, 분원에 상주하지 않고 일 년에 두 번, 봄과 가을에 분원에서 진상자기를 번조할 때 파견되어 백토를 채취하는 것부터 도자기 번조까지 왕실 진상 자기의 실질적인 제작 업무를 총 감독하였다. 번조관 파견은 고려시대에도 이미 이루어지는데, 이때에도 사용원

관리인 낭청을 파견함으로서 감독 임무를 수행하였다.(방병선)

┃번조소 燔造所, Joseon Official Kilns ┃

조선시대 자기를 굽던 가마의 통칭, 1676년 『승정원일기』에 "분원(分院) 사기(沙器) 번조소(燔造所)는 시장(柴場)을 설치하여 나무를 취하고 10년쯤 되면 주변의 나무가 거의 없어져 사기를 번조하기 어려워 다른 곳으로 이전하는 것이 관례입니다. 현재의 분원 번조소를 설치한 지 이미 12년이 되었습니다."라고 한 기록에서 이 단어가 확인되는데, 이 기록의 번조소는 경기도 광주에 설치되었던 관요(官窯)를 가리킨다.(전승창)

┃번조실 燔造室, Kiln Chamber ┃

한국 도자사전

가마의 중심부에 위치한 도자기를 놓아 굽는 공간. '소성실(燒成室)'이라는 단어와 동일한 의미로 쓰인다. '소성실'은 일제강점기부터 사용되고 있는 '소성'이라는 단어에서 비롯되었지만, 『조선왕조실록(朝鮮王朝實錄)』에서 '굽다'는 표현에 '번조(燔造)'라는 단어를 사용하므로 가마에서 그릇을 놓아 굽는 공간을 '번조실'이라 부르기도 한다.(전승창)

| 번천리 5호 백자 요지 樊川里 5號 白磁 窯址, Beoncheon-ri White Porcelain Kiln Site no.5 |

경기도 광주에 위치한 백자를 제작하던 조선 초기에 운영된 관요(官窯). 1985년에 발굴되었으며 1기의 가마와 작업장 시설이 출토되어 학계에 커다란 주목을 받았다. 가마는 총 길이 23미터, 폭 1.7~2.2미터의 등요(登窯)로 굴뚝 부분은 파괴된 상태였다. 담청(淡青)과 연회백색(軟灰白色)의 발(鉢), 접시, 잔 등 일상용 순백자를 주로 제작한 것으로 확인되었으며, 이 외에 난초를 그린 설백색(雪白色)의 청화백자(青畵白磁)와 철화장식(鐵畵裝飾)이 있는 동물모양 제기(祭器)도 발견되었다. 특히 '嘉靖三十三年(가

정33년, 1554년)'의 글자가 음각으로 새겨진 백자 묘지석(墓誌石) 파편이 출토되어 16세기 중반을 전후한 시기에 운영되던 가마로 밝혀졌다.(전승창)

| 번천리 9호 백자 요지 樊川里 9號 白磁 窯址, Beoncheon-ri White Porcelain Kiln Site no.9 |

경기도 광주에 위치한 왕실용 백자를 제작하던 조선 초기의 관요(官窯). 1998년부터 가마의 조사와 발굴을 세 차례에 걸쳐 진행하였으며, 1기의 가마와 작업장 시설, 다량의 백자 및 갑발(匣鉢)을 비롯한 요도구(窯道具), 그리고 소량의 백태청유자(白胎青釉磁)와 중국 백자 파편 등이 출토되었다. 가마는 잔존 길이 20미터, 폭 2미터의 등요(登窯)였으며, 발굴 당시 이미 불을 때는 봉통, 즉, 아궁이와 굴뚝 일부는 파괴되었다. 설백색(雪白色), 담청색(淡青色)의 순백자가 대부분이지만 상감백자(象嵌白磁)와 말 또는 꽃을 그리거나 시를 적어 넣은 청화백자(青畵白磁)도 소수 발견되었고, 발(鉢), 접시, 잔, 잔받침, 항아리, 마상배(馬上盃), 뚜껑, 합(盒), 병, 편병(扁瓶), 제기(祭器) 등 다양한 종류가 확인되었다. 백태청유자는 대접과 접시

가 많으며 화분과 받침, 제기 등이 출토되어 함께 제작된 백자와 종류에서 약간 차이를 보이기도 하는데, 이러한 현상은 광주 인근에 함께 위치한 도마리 1호나 우산리 9호 관요(官窯)에서도 유사한 현상이 확인된 바 있다. 또한 왕실용 백자를 제작했던 것으로 추정되고 있는 도마리 1호와 우산리 9호 관요의 출토품에서와 같이 대접이나 접시의 굽바닥에 '天, 地, 玄, 黃(천지현황)'의 문자를 새긴 파편이 출토되었다. 특히, '嘉靖壬子(가정임자, 1522년)'등의 글자를 음각한 묘지석(墓誌石)이 발견되어, 이 가마가 16세기 중반을 전후한 시기에 운영되었던 것으로 확인되었다.(전승창)

202

┃변수 邊首, Head Potter of the Royal Kiln ┃

조선시대 왕실용 자기를 제작하던 사옹원 분원에서 자기 생산을 담당하고 있는 장인들의 우두머리. 보통 2명으로 이루어졌으나 조선 말기에 들어서면 그 수가 증가하여 5-10여명에 달하기도 하였다. 변수 밑으로는 각 공정별로 장인들이 배치되었다. 변수는 분원의 제반 사무를 맡아 보는 원역들을 상대하며 분원을 이끌어가는

사실상의 리더였다. 그러나 조선 후기 국가에서 정한 수량을 제때 생산하지 못해 변수들이 이를 변제하느라 파산하는 일이 빈번해지면서 상인들이 변수를 자칭하여 분원 경영에 참여하게 되었다. 이로 인해 분원의 운영이 원래 설치 목적과는 달리 이윤만을 추구하게 되자 장인의 우두머리로서 존재했던 변수들은 폐지되기도 하였다.(방병선)

┃변주국 卞株國, Byeon Ju-Guk ┃

변주국은 조선 말기 도서원(都署員)이자 분원 소속 사기장이다. 그는 분원 민영 이후 독립하여 1916년 변주국자기번조소(卞柱國磁器燔造所)를 설립하고 조선백자 재건을 시도했다. 그러나 분원번소 폐업 이후 설립된

최초의 분원리 소재 백자번소의 운영은 순탄하지 못했다. 번조소의 기술자들은 요업과 무관한 이주민과 농업종사자들이 대부분이었고 생산성은 열악했다. 한때 운영상에 큰 어려움을 겪던 변주국번조소는 1920년대 중반 이후 사기장 출신으로 추정되는 정은한(鄭殷漢), 이희필(李熙弼), 이용선(李用善) 등과 공동 운영체로 전환되면서 폐업위기를 모면했다. 관요 출신 사기장인 변주국은 근대기 전승 백자의 명맥을 유지하려 헌신한 대표적인 인물로 평가된다.(엄승희)

203

| 별번 別燔, Extra Firing |

조선시대 연례 진상하는 자기 이외에 별도로 구워 진상하는 자기다. 연례적으로 진상하는 예번과 상대되는 개념으로 궁중에서 치러지는 각종 의례나 조공 등이 있을 때 특별히 자기를 소성하여 진상하는 것을 말한다. 별번자기는 특별한 용도에 의해 제작되었기 때문에 예번과는 질적으로 차이가 있었음이 문헌상의 자료를 통해 알 수 있다. 가령『승정원일기(承政院日記)』,『분원자기공소절목(分院磁器貢所節目)』등의 기록을 보면 별번자기는 곧 갑번자기임이 확실하

기 때문에 고급 자기다. 조선후기에는 분원 제조인 종친이나 관료들이 별번 자기를 진상시 사사로이 취하면서 분원 경영의 위기를 초래하기도 하였다. 그릇 바닥 등에 別이라는 음각 기호를 새긴 것이나 청화로 쓴 것도 있다.(방병선)

| 병 瓶, Bottle |

액체를 담은 토기의 한 종류. 몸통에 비해 좁은 목이 달린 토기로, 중국 도자기의 영향을 받아 백제에서 나타나 성행했던 기종이다. 백제의 병은 대부분 목이 짧은 단경병이지만, 목이 긴 장경병도 소수 확인된다. 백제 단경병은 중국의 자기 중 계수호나 반구호의 영향을 받았을 것으로 추정되는데, 병의 등장은 술의 보편화 등 음식문화와 관련될 것으로 보고 있다.

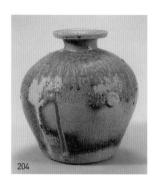

204

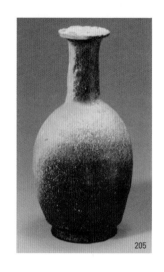

205

한국 도자사전

단경병은 대부분 경질토기로 한성기 후반기에 출현하여 사비기까지 이어지고 있는데, 무덤에 부장되는 사례도 많다. 단경호의 형태는 한성기에는 저부가 넓고 몸통은 아래쪽으로 내려오면서 크게 좁아들지 않는 모습이다가 웅진기에는 저부가 넓은 편이고 몸통은 둥근 어깨가 형성되기 시작한다. 사비기에는 몸통이 전체적으로 길고 저부가 좁은 것이 많으며 몸통이 더 납작해지고 저부가 넓은 것도 있는데, 모두 둥근 어깨가 뚜렷한 특징을 보인다. 한성기에는 몸통에 타날문양이 남아있는 것도 있지만 사비기로 갈수록 몇줄의 횡침선 외에는 문양이 거의 남아있지 않다.

장경병은 웅진기에 출현하여 사비기까지 이어진다. 웅진기로 추정되는 자료는 무령왕릉 출토 중국 청자병과 같은 형태여서 이를 모방하여 만든 것으로 보고 있다. 이후 몸통에 귀가 달리지 않으면서 목이 긴 장경병도 나타나는데 몸통의 형태로 보아 대체로 웅진기(~사비기초)에 해당하는 것으로 추정된다. 해남 용일리 용운 3호분 출토품 등이 이에 해당한다. 그리고 목이 더 좁아져 세장해진 장경병이 나주 대안리 4호분 등에서 출토되었는데 이 토기들은 몸통의 형태로 보아 사비기 후반기로 추정된다. 이때의 장경병 중에는 부여 동남리유적 출토품처럼 녹유를 입힌 것도 있다. 통일신라시대의 보령 진죽리요지에서도 목이 좁고 긴 장경병이 확인된다. 고구려에도 후기에 병이 등장하며, 통일신라에도 장경병 등 다양한

병들이 사용된다.(서현주)

| 보강제 補强劑, Reinforcing Materials |

점토의 가소성을 높이고, 파손을 줄이기 위해 추가하는 물질. 점토의 고운 입자는 표면에 많은 양의 수분이 흡착될 수 있도록 하여 손으로 주물러 빚은 대로 형태를 유지할 수 있게 하는 가소성(可塑性)을 갖게 되는데, 순순한 점토 입자만으로는 가소성이 떨어진다. 점토의 가소성을 높이기 위해 원료 점토에 입자가 굵은 모래(석영)나 석면, 장석, 운모, 석고, 조개껍질 등 무기물이나 식물의 씨앗이나 껍질, 재 등의 유기물, 그리고 깨어진 토기 조각을 잘게 부수어 넣기도 한다. 이러한 물질들은 원료점토의 가소성을 높여주기도 하지만 다른 한편으로는 형태를 갖춘 토기를 말리거나 굽는 과정에서 부피가 줄어드는 정도를 완화시켜 파손을 막는 역할을 하기도 하여 완화제라고도 한다. 또한 직접 불에 올려놓고 조리를 하는 토기에는 굵은 입자의 모래알갱이가 포함된 경우가 많은데, 이는 토기가 열을 받아 부피가 팽창하는 정도를 줄여주어 파손을 막고 열의 전달을

빠르게 해주는 역할을 하기도 한다. 점토의 가소성을 높이고, 파손을 줄이기 위해 추가하는 보강제는 원료 점토에 포함된 것을 그대로 사용하기도 하지만 의도적으로 첨가하는 경우가 많다. 원료 점토에 포함되는 보강제는 시대와 지역에 따라 선호도가 다르기 때문에 보강제의 분석을 통해 토기의 제작시기와 제작지를 추정하기도 한다.(최종택)

| 보령 원산도 해저 유적 保寧 元山島 海底 遺蹟, The Underwater Remains of Wonsando, Boryeong |

원산도 해저 유적은 2004년 11월 17일부터 11월 22일까지 6일 동안 충남 보령시 오천면 원산도리 원산도 인근에서 발굴 조사되었다. 조사 방법은 갯벌 지표조사와 해저잠수조사가 병행되었고, 1차와 2차에 걸쳐 다양한 청자편이 다량으로 수습되었다. 최상의 양질(良質) 청자와 조질(粗質) 청자편이 1000여점 이상 수습되었으며, 대체로 13세기 전반에 제작된 것으로 추정되었다.(김윤정)

| 보은 적암리 분청사기 요지

報恩 赤岩里 粉靑沙器窯址,
Boeun Jeokam-ri kiln site |

보은 적암리 가마터는 충청북도 보은
군 마로면 적암리에 위치하며, 조선
전기에 분청사기 가마가 운영된 곳이
다. 발굴 결과, 분청사기 가마 1기, 폐
기장 2개, 부속 시설물인 공방지 1기,
원형 석축유구 1기 등이 확인되었다.
가마는 반지하식 등요이며, 무단식
단실가마이다. 가마의 잔존 길이는
24.3m, 폭은 1.7m로, 번조실의 경사도
는 약 17°이다. 공방지는 가마 동편으
로 약 27m 떨어진 곳에 위치하며, 가
로 11.1m, 세로 3.1m, 최대 깊이 80cm
이다. 내부공간은 크게 연토장 및 물
레성형 공간, 불을 지피는 아궁이, 아
궁이와 연결된 구들시설 공간으로 구
분된다. 내부에서는 자기류 및 철도
자, 철제긁개, 굽깎음통 등이 발견되
었다. 유물은 대접·접시가 주종을 이
루며, 고족배·장군·병·호·요도구
등이 수습되었다. 문양은 완성도가
떨어지는 인화문이 귀얄기법과 함께
사용되거나 문양이 없는 회청색의 분
청사기류가 대부분이다. 백자가 소량
출토되어서 당시에 백자도 함께 생산
하는 단계에 이르렀음을 알 수 있다.
가마의 운영 시기는 15세기 후반에서
16세기 전반으로 추정되었다.(김윤정)

|'보원고'명청자 '宝源庫'銘靑磁,
Celadon with 'Bowongo(宝源庫)'
Inscription |

'보원고'명청자는 고려 14세기 후반
에 제작된 '보원고(宝源庫)'가 상감된
청자를 의미한다. '보원고'명청자는
현재 매병 2점과 충남 청양 칠갑산
천장리에서 수습된 '보원(宝源)'명청
자병편이 알려져 있다. 개인 소장〈청
자상감해수어문매병〉과 국립중앙박
물관 소장〈청자상감연화유문매병〉
은 기형과 문양 구성에서 고려 14세

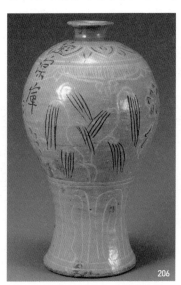

206

기 후반 경에 제작된 것으로 보인다. 보원고는 1342년 이후에 설치되었으며, 주로 공민왕대(1352~1374)와 우왕대(1374~1388)에 왕실 사장고(私藏庫)로 역할을 하였다. 14세기 후반 경에는 고려 왕실의 사장고 역할을 하던 창고 명칭이 상감된 청자들이 제작되었다. 덕천고(德泉庫), 의성고(義成庫), 내고(內庫)의 관사명이 표기된 예가 남아 있다.(김윤정)

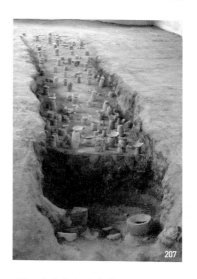
207

| '보원'명청자
→ '보원고'명청자 |

| 부안 유천리 요지 扶安 柳川里 窯址, Buan Yucheon-ri Kiln Site |

1998년 원광대학교박물관에서 발굴조사한 청자가마터. 모두 가마 5기가 확인되었다. 조사결과 구조가 온전하게 남아 있는 가마는 없었으나 대체로 너비 1.2m, 바닥경사도 12°의 완만한 경사를 가진 토축(土築)의 단실 등요임이 밝혀졌다. 퇴적층에서는 무문, 음각, 압출양각, 퇴화, 투각, 상감기법에 의한 청자들이 발견되었고 품질도 양질과 조질이 공존하고 있음을 알 수 있었다. 출토품으로 확인할 수 있는 가마의 운영연대는 12세기 후반에서 13세기 초반 사이로, 청자가마가 지방으로 확산되는 시점에 조성된 것으로 판단된다.(이종민)

| 부안 진서리 요지 扶安 鎭西里 窯址, Buan Jinseo-ri Kiln Site |

진서리에 분포하고 있는 청자가마중 원광대학교 마한·백제문화연구소에 의해 발굴조사된 가마. 진서리 18호와 20호가 조사되었다. 가마의 규모를 보면 18호는 1차 가마 길이가 21.5m, 너비 1.3~1.4m, 바닥경사도 18였으며 보수과정에서 가마길이가 짧아지고 바닥경사면이 완만해지는 양

상을 보인다. 이에 비해 3기가 발견된 20호 요지는 대부분 유실되었으나 그중 2호 가마에서 일부나마 가마구조를 확인할 수 있다. 출토기종은 18호의 경우 발, 완, 접시, 팽이형잔, 원통형잔, 매병, 합, 병, 뚜껑 등이 있으며 음각, 압출양각, 퇴화 등의 기법으로 연판문, 국화문, 모란문 등을 표현하였다. 이에 비해 20호는 발, 완, 접시, 뚜껑, 반구병, 유병, 잔탁, 향로, 항아리 등을 음각, 압출양각, 철화 등의 기법으로 연판문, 모란문, 국당초문 등을 묘사하였다. 품질 상으로는 20호 출토품에서 갑발이 확인되고 태토와 제작상태가 양호하여 품질이 더 우수하다는 것을 알 수 있다. 가마의 운영연대는 대체로 12세기 후반 경에서 13세기 전반 경 사이로 추정된다.(이종민)

| 부여 나령리 유적 扶餘羅嶺里遺蹟, The Remains of BuyeoNaryeong-ri |

부여 나령리 유적은 부여 나령리 골프장 조성부지 내의 문화유적을(주)대국관광개발이 한국전통문화연구소에 의뢰하여 지표조사를 실시했고, 그 결과 조선조 백자가마터, 건물지,

유물산포지 등이 조사되어 이후 백제문화재연구원에서 시굴조사를 실시한 곳이다. 시굴조사에 따르면, 조선시대 가마터 2기와 관련 작업장 4기, 폐기장 4기, 석축유구 2기, 배수로 2기 등이 발견되었다. 출토 유물은 18세기로부터 20세기 초반에 이르는 각종 도자류이며, 기종은 반상기를 중심으로 한 생활용품들이 주류를 이룬다. 19세기 후반 이후의 근대 도자는 주로 1호 가마에서 발굴되었다. 1호 가마는 내부구조가 비교적 잘 남아있으며 총길이 20m에 소성실이 7개의 적벽으로 분리된 운실요(運室窯)이다. 규모면에서는 조선후기의 가마 통계상 상당히 큰 편에 속한다. 또한 조선후기에서 말기의 가마들이 지역마다 규모나 칸 분리에서 서로 다른 방식을 채택하지만 상부로 갈수록 가마폭이 넓어지는 현상에서는 동일한 특징을 지니고 있는데, 나령리 가마 역시 19~20세기 초에 보편적인 가마구조를 보여준다. 출토 유물은 굽바닥은 얇게 깎아 바닥두께가 얇은 것이 특징적이지만 직립한 구연을 지닌 발과 두꺼운 기벽, 간략한 청화안료 시문장식 등이 대다수여서 양구 방산 가마, 충주 미륵리 가마, 전남 무안 피서리 등의 출토물들과 크게 다르지

208

않다. 관련 보고서는 백제문화재연구소에서 2009년에 간행한 『扶餘 羅嶺里 遺蹟』이 있다.(엄승희)

| 분삼번입역제 分三番入役制, The Annual ShiftSystemby Three Alternating Royal Potter Groups |

조선시대 관요(官窯)의 사기장(沙器匠)을 운영하고 관리하던 체계. 조선 초기에 편찬된 『경국대전(經國大典)』에는 광주의 관요에서 왕실과 관청용 백자를 제작하던 사기장(沙器匠) 380명이 사용원(司饔院) 소속으로 기록되어 있고, 1625년(인조 3) 『승정원일기(承政院日記)』에는 "호(戶)와 봉족(奉足)을 합하여 1,140명이던 분원의 사기장이 해마다 핑계를 대고 도망하여 겨우 821명만 남아 있다."고 하고 있어서 총 1,140명의 사기장이 일년에 380명씩 관요백자의 제작에 동원되었음[分三番立役制]을 알 수 있다. 15세기에도 이와 같이 분삼번입역제가 행해졌던 것인지 아니면 지방의 사기장이 관요에 상주했던 것인지에 관한 기록은 남아 있지 않다. 그러나 번역제(番役制)이던 상주(常住)이던 그 주체가 지방의 사기장들이었으므로 전국 제작지에는 어떠한 형태로든 영향을 주었다.(전승창)

| 분원 分院, Royal Kiln : Branch of Saongwon(Royal

Office of Food and reception) |

분원은 조선시대 사옹원(司饔院) 소속의 관요로 왕실 소용 자기를 전문적으로 제작한 곳이다. 분원은 사옹원의 관리가 파견되어 상주하던 곳으로 파견되어 경기도 광주 일대에 분포되어 있으며 운영개시 시기는 정확하지 않으나 민영화가 이루어진 1884년까지이다. 장인들만이 있는 관요와는 그 개념이 중첩될 수도 있고 다를 수도 있다. 즉, 관요의 시설과 장인이 상주하는 시설, 관리가 공존해야 한다. 분원의 설치 목적은 전문적이고 안정적인 왕실 소용 자기를 공급하기 위한 것이다. 분원에서는 자기를 제작하기 위한 태토의 굴취부터 공정이 완성된 이후 출납까지 모두 국가의 감독 하에 이루어졌다. 분원은 1752년 분원리에 고정이 될 때까지 대략 10년에 한 번 씩 광주와 양근 일대의 사옹원 시장(柴場) 안에서 이동한 것으로 추정된다.

분원의 설치시기에 관해서 지금까지 다양한 학설들이 제기되었는데, 크게는 『세조실록』의 기록에 따라 사옹방(司饔房)이 사옹원(司饔院)으로 개칭되고 녹관(祿官)이 설치된 1467년 설립설과 분원이라는 개념이 생긴 것은

사옹원 관리가 정식으로 어용그릇을 만드는데 파견된 후라고 보는 1469년 설립설, 그리고 세조 12년(1466)의 『세조실록(世祖實錄)』 기록 중 백자의 진상 및 사용금지, 백토의 관리 등에 관한 내용을 들어 분원 체제가 이미 완비되었다는 의미에서 1466년 설립설 등이 있다. 현재까지도 의견이 분분하여 확실하게 정해지지 않았지만, 『세조실록』의 기사를 인용한 1467년 설립설이 가장 지배적이다. 문제는 관요와 분원은 경우에 따라 일치하지 않으므로 설치시기를 확정하기는 어렵다.

『경국대전』에 의하면 사옹원 소속 사기장인은 공전(工典)에 경공장(京工匠) 380명, 외공장(外工匠) 99인이라고 정해졌다. 분원 사기장인을 호(戶)라고 하면 외주장인은 봉족(奉足) 또는 보인(保人)이라 하여, 호 1인에 봉족 2인이 딸렸다. 조선 중기에는 『대전후속록(大典後續錄)』 공전 공장조에 사옹원 사기장 자손은 그 업을 세습한다고 하여 분원 전속 사기장인을 법으로 정하여 확보하였다. 즉, 법으로 정한 분원 사기장이 호 1인에 봉족 2인이 한 조를 이루므로 사기장 380명에 봉족 760명까지 분원 경영에 간여하는 인원은 모두 1,140명이었다. 이

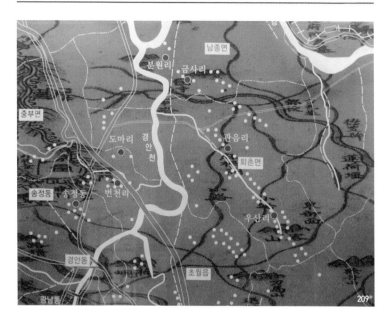

는 안정적인 세원 확보를 위한 것이었다. 그러나 인조 4년(1626)에는 호 1인에 딸렸던 봉족 2인이 1인으로 줄어 분원 종사 사기장인은 호 380명에 봉족 380명으로 도합 760명이었다. 분원 사기장인은 윤번제로 나누어 입역하였으며 경제 사정이 좋지 않은 17세기에는 380명의 정원을 채우지 못한 경우도 있었다.또한 19세기가 되면서 500여명으로 증가되었으며, 셋으로 나누어 입역하기도 하였다.

『경국대전』에는 분원을 담당하는 관리도 지정했는데, 도제조 1인, 제조 4인, 부제조 5인, 정·종3품 제거(提擧)

각 1인, 정·종4품 제검(提檢) 각 1인 등 매우 상세하게 지시했다. 총 책임자격인 도제조는 분원에 직접 파견되지 않고 한양에 머물면서 업무를 감독 지시만 하고 실제 파견된 관리는 제조 이하의 직급이었다. 도제조는 정1품인 영의정, 좌의정, 우의정 중 한 사람이 겸임하거나 대군·군이 겸임하였다. 예를 들어 영조는 이에 해당하는 경우로 왕세자 시절 도제조를 겸임하며 분원 관리에 적극적이었다. 이처럼 왕족이나 고위 관리가 도제조로 임명될 만큼 분원은 매우 중요한 관청이었다. 제조는 종 1품이나

2품이고 4인 중 한 사람은 종친이 맡았다. 부제조 역시 5인 중 4인은 종친이 겸임하였다. 지금의 광주 분원 자료관 앞에 이들의 공덕비가 아직 남아 있다.

분원은 음력 2월부터 10월까지 작업을 하였고 정기적으로 봄과 가을에 자기를 구워서 궁중으로 진상하였다. 이를 예번(例燔)이라 하는데 그 양은 대략 12,000여 점에 달하는 엄청난 양이었다. 정기적인 업무 외에도 수시로 궁중 행사나 가례, 조공 등이 있을 때 특별한 지시에 따라 자기를 구워 진상하기도 하였다. 이를 별번(別燔)

이라 기록하였다.

예번과 별번은 각기 다른 목적에 의해 소성되어 진상되는 자기였기 때문에 품질에도 차이가 있었다. 예번은 상번(常燔)이라 하여 갑발에 넣지 않고 소성하는 다소 품질이 떨어지는 자기였다. 정조 19년(1795) 『일성록(日省錄)』의 기록에 '예번이 가마 천정까지 쟁일 수 없고 갑번은 가마 천정까지 채울 수 있다.'라 하여 아마도 갑번자기처럼 차례대로 쌓을 수 없음을 의미하는 것으로 해석된다. 별번은 숙종 3년(1677) 『승정원일기(承政院日記)』의 기록 중 제조인 종친이나 관료가 왕실에서 특별히 갑기를 번조하도록 할 때 개인용으로 많은 양의 갑번자기를 장인들에게 제작하도록 했다는 것을 보아 별번은 즉 갑기(匣器)자기였을 것으로 보인다. 갑기는 갑발에 자기를 넣어 소성하는 방식으로 최고급 자기 생산에 사용되는 방법이다. 이처럼 예번과 별번의 품질 차이는 1884년에 공표된 『분원자기공소절목(分院磁器貢所節目)』에서 가격 차이를 달리 한 것을 보아도 알 수 있다.

분원에서 사용하는 원료와 연료는 각기 국가에서 조달하였다. 원료는 지역민들에게 일한 만큼의 역가(役價)를 지급하는 대신 점토를 캐서 운반

212

하도록 하였다. 강원도 양구와 경상도 진주와 곤양, 경기도 광주 일대의 백토와 수을토 등은 원료가 우수하여 『육전조례(六典條例)』 등의 법전에 등재되었다. 연료는 가마 부근의 나무를 베어 사용하였고 나무가 고갈되면 분원을 다른 곳으로 이동하였으나 점차 분원 이동의 폐단이 커지면서 한강의 지류인 분원강을 지나는 땔감을 실은 배에서 10%의 세금을 부과하여 나무를 징수하여 사용하는 분원강목물수세제(分院江木物收稅制)를 채택하게 되었다.

분원은 1884년 분원공소가 되어 민영화로 전환이 되는데 그 원인은 경제적인 문제가 가장 크게 작용하였다. 조선 조정은 17세기 말 분원 소속 장인들의 생계문제로 인해 장인들에게 생산품의 일부를 시장에 팔 수 있는 사번(私燔)을 공인하였다. 그러나 실질적으로 사기장들의 경제 형편에 큰 도움이 되지 못하였다. 또한 관리들의 수탈과 부정은 제대로 된 진상을 더욱 어렵게 하였다. 고종 연간에는 분원의 재정이 악화되면서 상인 자본이 개입되고 또 이들에 의한 사번이 주를 이루었다. 이처럼 분원의 설립 목적과는 전혀 다른 방향으로 운영이 되고, 또 왕실 재정의 악화로 더 이상 국가에서 전적으로 그릇 생산을 책임질 수 없게 됨에 따라 결국 1884년 분원 공소(貢所)로 바뀌어 사실상 민영화로 전환되었다.(방병선)

| 분원리 1호 백자 요지 分院里 1號 白磁 窯址, Bunwon-ri White Porcelain Kiln Site no.1 |

조선 후기에 경기도 광주에서 왕실용과 관청용 백자를 제작하던 가마터. 2001년 경기도 광주 남종면 분원초등학교에 위치한 분원리 1호 가마터 일부가 발굴되었으며 이곳에서 3기의 가마와 다량의 백자 및 요도구(窯道具)가 출토되었다. 1-2호 가마의 경우 발굴된 길이만 20미터, 폭 1.7미터인 등요(登窯)로 확인되었다. 출토된 백자는 설백색(雪白色), 담청색(淡

靑色)을 띠는 순백자가 대부분이었으며, 이외에 양각, 음각, 투각기법이나 청화안료를 사용하여 '壽(수)' 혹은 '福(복)'자를 적거나 국화, 모란, 연꽃, 용, 나비, 잉어, 사군자, 당초(唐草) 등을 그려 장식한 파편도 다수가 발견되었다. 발(鉢), 완(盌), 접시, 잔, 제기(祭器) 이외에 향로, 유병(油瓶), 타호(唾壺), 벼루, 연적 등 다양한 기종이 확인되었다. 굽은 직립하며 굽안바닥을 대체적으로 깊게 깎아내고 바닥에 모래를 받쳐 구웠다. 청화안료로 '汾院(분원)', '雲峴(운현)', '大(대)' 등의 글자를 적거나 '上(상)', '元(원)'의 글자를 음각한 예도 발견된다. 경기도 광주 남종면 금사리(金沙里) 가마에서 1752년 이설하여 민영화되던 1884년까지 운영된 곳으로 아직 유적과 유물의 일부만 밝혀진 상황이다.(전승창)

| 분원리가마 分院里窯, Bunwon-ri Kiln |

경기 광주시 남종면 분원리에 위치한 조선 후기 관요 유적이다. 이전 금사리에서 1752년 이곳으로 이설되면서 1884년까지 관요로 운영되었다. 약 130여 년간 운영된 분원리 가마는 일제시대에 초등학교가 세워지며 훼손되었다. 바로 현재의 분원 초등학교 운동장과 신구 교사 일대가 이 시기의 분원이 있었던 곳이다. 그 때문에 분원초등학교 내에 백자 도편이 아직도 즐비하며 분원의 도제조와 제조, 번조관 등의 선정비가 줄지어 서 있다.

분원리 요지는 정식으로 발굴된 바 없으나 2001년 일부가 발굴되어 19세기 운영되었던 가마와 폐기물 일부를 확인할 수 있었다. 발굴 결과에 의하면 가마 4기, 공방지 1곳, 폐기물 퇴적

장 일부가 확인되었다. 출토된 유물은 관요의 성격상 모든 종류의 기종이 출토되었다. 분원(汾院), 운현(雲峴) 등의 명문과 함께 19세기 양식의 청화백자가 출토되었다. 분원리에서 출토된 도편들을 살펴보면 유색은 이전 유백색이 아닌 청백색이 주를 이루며 모래받침을 사용한 그릇들이 많다. 또한 청화백자가 상당수 출토되었는데, 청화백자가 다수 출토된 배경에는 19세기 상품경제의 발달과 함께 수요층이 증가하면서 청화백자의 생산과 유통이 이전에 비해 훨씬 활발해졌기 때문일 것이다. 이들 청화백자는 중화풍 양식에 길상문이 주를 이루었다.(방병선)

| 분원변수복설절목 分院邊首設節目, The Reinstatement of Head Potter at the Royal Kiln |

조선시대 사용원 분원의 기술 책임자인 변수를 다시 폐했다가 다시 설치한다는 절목이다. 고종 11년(1874)에 공포된 자료로 이에 따르면 당시 분원은 원역과 장인, 공인 등의 협조가 제대로 이루어지지 않고, 이미 재력 있는 몇몇 상인 물주들이 직접 변수로 있으면서 진상자기 제작보다는 영

리만을 목적으로 분원을 경영했던 것을 알 수 있다. 즉 분원이 자기 진상이라는 원래의 기능을 제대로 수행하지 못하고 있음을 알 수 있다.(방병선)

| 분원자기공소절목 分院磁器貢所節目, The Regulation of the Tribute System at the Royal Kiln |

조선시대 왕실용 국영 백자 생산 공장인 사용원 분원을 반관반민의 분원공소(貢所)로 바꾼다는 절목이다. 이 절목은 1884년에 한번 발표된 이후 1894년에 재발표된 것으로 12인의 공인을 지정하여 진상을 맡겼다. 또한 진상자기의 번조, 납품, 가격 등의 제반 규정이 정해져 있다. 특히 분원의 민영화 과정과 그 이후를 이해하는데 매우 중요한 사료로 평가받고 있다. 이 절목의 편찬 목적은 이미 분원을 장악하고 있던 일부 상인들의 권리를 인정하면서 과외 침징과 인정잡비의 증가로 어렵게 된 진상을 바로잡는 한편, 국가의 재정 부담을 줄이려는 의도가 엿보인다. 사기 제작에 소용되는 원료 및 연료의 수급과 일부 경비를 국가에서 부담하고 있어 완전한 민영화가 아닌 오늘날의 공기업과

바

같은 형태다. 이를 계기로 분원은 분원공소 체제로 전환된다.(방병선)

| 분원자기주식회사 分院磁器株式會社, Bunwon Porcelain Company |

분원자기주식회사는 광주군 분원리 요업을 복원하여 과거의 위용을 되찾고자 모색하는 가운데 1911년 이 지역 유지였던 윤치성 외 9명의 발기에 의해 설립된 회사다. 회사 운영은 「조선회사령」 폐지 이후 총독부로부터 국가보조금을 지급받으며 한동안 원활한 편이었지만, 자본과 기술의 총체적인 문제점을 극복하지 못해 1916년에 폐업했다. 주생산품은 생활식기였다.(엄승희)

| 분주토기 墳周土器, Burial Pottery Placed Around the Edge of the Tomb |

특수한 토기의 한 종류. 고분의 분구 가장자리에 간격을 두고 둘러세워 놓은 특수한 토기로, 고분의 분구 조영과 직접 관련되는 유물이다. 이와 유사한 유물이 일본의 토제하니와(土製埴輪)이므로 이를 따라 토제식

류, 식륜형토제품으로 부르기도 하고, 형태나 기능에 따라 원통형토기, 분구수립토기 등으로 부르기도 한다. 이 토기는 형태에 따라 호형과 통형으로 분류하고 있는데, 호형은 바닥이 만들어진 것이고, 통형은 바닥이 없이 상하가 완전하게 트인 것이다. 호형은 단일한 형태이지만, 통형은 원통형과 함께 상부에 나팔부, 중부에 호부가 있는 호통형이 나타나기도 한다. 통형은 높이가 50~75cm 정도로 큰 편이며, 투창을 뚫거나 돌대를 붙인 특징을 갖는다. 호형은 크기가 따라 세분되는데 높이 25~30cm와 45~50cm인 것으로 분류된다.

분주토기는 일제강점기 나주 신촌리 9호분에서 확인된 이래 현재 20여곳이 넘는 유적에서 출토되었다. 호형 중 작은 것은 3~4세기대에 군산이나 나주 등 금강이남지역의 저분구묘에서 발견되고, 호형 중 큰 것과 통형은 5~6세기대에 장고분(전방후원분)이나 방대분, 원분 등 영산강유역권의 고총에서 주로 확인된다. 고분 출토 자료는 광주 월계동 1·2호분, 나주 신촌리 9호분, 영암 자라봉고분 출토품이 대표적이며, 주거지, 수혈, 구 등에서 출토되기도 한다. 특히, 통형 중 주로 장고분 출토품은 나팔부도 발달

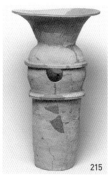

215

하여 일본의 토제하니와와 형태가 상당히 흡사한데 비해 나머지는 나팔부가 발달하지 않아 좀더 재지화된 유물로 볼 수 있다. 따라서 한반도의 분주토기는 호형이 먼저 나타나고, 통형은 장고분 등 왜계 요소와 함께 유입된 것으로 이후 재지적인 성향이 가미되면서 변형되거나 단순해지는 변화를 거치다가 고총고분이 소멸하면서 사라지는 것으로 볼 수 있다. 호형 분주토기의 등장 배경에 대해서는 일본 하니와의 영향이라고 보는 견해도 있고, 일본과 비슷한 시기에 이러한 전통이 등장한 것으로 보기도 한다. 그리고 가야지역에서도 지역적인 특징을 띠고 나타나는데, 고성 송학동 1B호분 출토품이 대표적이며, 일본 유물보다는 영산강유역의 분주토기와 닮은 모습이다.(서현주)

| 분청사기 粉靑沙器, Buncheong Ware |

고려 후기에서 조선 초기에 걸쳐 제작된 자기의 한 종류. 고려시대 (상감)청자의 제작전통을 바탕으로 장식기법과 장식소재, 제작방법 등을 새롭고 다양하게 발전시켜 조선의 도자문화를 더욱 풍요롭게 하였지만, 백자의 유행으로 16세기 전반에는 제작이 중단되었다.

'분청사기'는 학술용어로 청자나 백자처럼 고려시대 문헌이나 조선시대 기록에 등장하는 단어가 아니며, 유물이 제작되던 15~16세기에 사용되던 고유명사가 아니다. 한국인 미술사학자 우현(又玄) 고유섭(高裕燮) 선생이 청자 혹은 백자와 형태, 장식, 유약의 색깔이 비슷하지만 다른 특징을 갖춘 조선 초기의 자기를 '분장회청사기(粉粧灰靑沙器)'라고 이름 붙인 것이다. 그릇 표면에 백토가 칠해져 있고 회청색을 띠는 사기(자기와 같은 뜻으로 혼용됨)라는 의미로 외면의 특징을 적확하게 표현하려고 한 것에서 유래한다. 현재 '분청사기'라는 축약된 명칭으로 널리 사용되지만 청자나 백자와 같이 통일성을 주어 '분청자(粉靑磁)'로 부르기도 한다. 어느 명

바

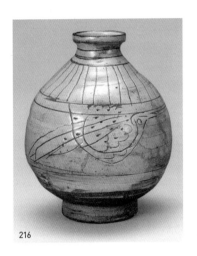

216

칭으로 불리던 분청사기는 '분장(粉粧)' 즉 그릇 표면에 백토를 바르고 그 위에 녹색의 유약을 씌워 구운 자기라는 의미를 담고 있다. 그러나 정의와 다르게 상감기법으로 장식된 분청사기는 그릇 표면에 백토가 칠해지지 않았다. 따라서 장식기법이나 소재, 색깔 등 고려시대 상감청자와 동일하거나 유사하여 구분이 모호하기도 하다. 오히려 분청사기의 정의에서 언급되었던 백토를 얇게 바른 분장은 찾아볼 수 없어, 조선 초기에 제작된 청자라고 부르는 편이 옳다. 고려에서 조선으로 왕조는 바뀌었지만 청자의 제작전통은 분청사기로 이어지고 있었던 것이다.

조선 초기에 왕실과 관청에서 사용할

분청사기는 도자기를 세금으로 거두는 공납제도로 조달하였고, 민간에서는 필요한 수량을 다양한 경로로 구하였다. 특히, 민간에서 수요가 급증하며 급기야 관청 행사에 사용하던 그릇이 1/5 밖에 회수되지 않는 문제가 생기기도 하였다. 따라서 공납자기에 대한 관리를 강화하며 분청사기의 표면에 '장흥고(長興庫)'와 같은 관청의 명칭을 새기게도 하였다. 이 그릇이 민간에서 발견되면 관청의 물건을 훔친 죄로 벌하는 등 분청사기 부족의 문제를 해결하려고 한 것이다. 실제로 대접, 접시, 항아리 중에는 관청의 명칭이 새겨진 유물이 다수 전한다. 궁궐의 여러 관청에서 쓰는 물품을 공급하던 곳이'장흥고'를 비롯하여, 공안부(恭安府), 경승부(敬承府), 인녕부(仁寧府), 덕녕부(德寧府), 인수부(仁壽府), 내자시(內資寺), 내섬시(內贍寺), 예빈시(禮賓寺) 등 명칭이 새겨진 예는 다양하다. 이 중에 관청의 존폐기간이 명확하고 짧은 경승부(1402~1418), 공안부(1400~1420), 인녕부(1400~1421), 덕녕부(1455~1457)의 명칭이 새겨진 분청사기는 구체적인 제작시기를 알 수 있고, 제작기술의 수준과 질, 장식기법, 소재, 구성, 제작방법 등을 확인할 수 있어 연구자료로

더욱 중요하다. 또한 지방의 이름이 함께 나타나기도 하는데, 김해, 경산, 경주, 고령, 밀양, 성주, 양산, 진주, 창원, 합천 등이 대표적이며 제작지 혹은 공납하던 곳을 의미하는 것으로 추정된다.

조선조정은 왕실에서 사용할 분청사기의 수량과 질은 물론 제작과정에도 관여하였다. 제작을 관리할 실무책임자를 뽑아 일부 가마에 파견했는데, 1411년 내수 안화상을 경상도 중모, 화령에 보내어 화기(花器) 만드는 것을 감독하게 했던 것이 대표적이다. 화기는 상림원에서 궁중의 장식이나 행사에 사용하던 화분으로 추정되며, 중모와 화령은 지금의 상주지방으로 분청사기 가마터가 다수 남아 있다. 관리를 파견하여 자기의 제작을 감독하는 체제는 이미 고려 14세기의 기록에도 나타난다. 고려 말기에 왕의 식사와 궁궐연회에 관한 업무를 맡은 사옹방(司饔房)에서 관리를 보내어 청자의 제작을 주관하고 감독했던 것인데, 이 제도가 조선 초기 분청사기의 제작과정에도 지속되었다.

고려 말기에 청자가마의 수가 늘어나기 시작하여 조선 초기인 1424~1432년 『세종실록지리지(世宗實錄地理志)』에 의하면 전국에 324개의 가마가 운영될 정도로 많아졌다. 가마는 14세기 말에서 15세기 초 사이에 빠르고 광범위하게 증가하였으며, 개국 직후 왕실과 관청, 민간에서 분청사기의 수요가 급증했던 상황을 짐작케 한다. 그러나 오래 지나지 않아 15세기 후반, 『경상도속찬지리지』와 『동국여지승람』이 만들어지던 1469~1486년 사이에 크게 가마의 수가 감소하는 반전이 나타난다. 경상도를 예로 들면, 15세기 초에 71곳에 이르던 가마가 후반에는 6곳에 불과할 정도에 지나지 않았다.

이와 함께 분청사기도 변화를 보이는데 질이 거칠어지는 한편 이전에 볼 수 없었던 다양한 장식기법과 소재, 표현방법이 등장하고 유행하였다. 상감과 인화 등 전국에서 공통의 장식기법을 사용하던 개국 직후와는 전혀 다른 상황이 전개된 것이다. 이 변화는 조선백자의 발전과 밀접한 관계가 있는데, 특히 1466년 왕실과 관청용 백자를 제작하던 관요의 설치가 분청사기의 성격, 수요자, 제작지, 질, 형태, 기법, 소재 등 모든 부분에 영향을 주었다. 왕실이나 사대부의 관심이 백자로 옮겨 가고 관심이 커질수록 그에 반비례하여 분청사기의 수요층은 폭과 범위가 좁아져 갔다. 금속

221

기 사용규제도 완화되며 자기로 대체해야할 강제성이나 당위성이 상실되었고, 왕실과 관청, 사대부를 의식하며 일정 수준의 질과 형식을 요구받던 분청사기 역시 더 이상 제작할 필요가 사라졌다. 따라서 분청사기 가마는 일상용기를 생산하는 곳으로 규모가 작아졌고 지역의 수요자 취향에 맞춘 효율적이며 새로운 장식기법과 소재로 빠르게 변화되었다.

전라도에서는 조화(彫花)와 박지(剝地), 충청도는 철화(鐵畵) 등 이전과 다른 기법이 나타나기도 하고, 경상도에서는 인화장식(印花裝飾)이 지속되지만 장식이 성글고 거칠게 변화되며 성행하였다. 이전의 상감(象嵌)과 인화장식은 음각 후 백토를 채워 장식효과를 냈지만, 이제 조화와 박지, 철화기법은 백토를 칠한 후 그 위에 장식하는 획기적인 방법으로 변화된 것이다. 장식 후 백토에서 백토 후 장식으로 백토를 사용하는 오랜 전통과 습관마저 상반된 개념으로 바뀐 것이다. 개념의 전환은 질과 장식, 제작방법 등 여러 특징을 바꾸어 놓았다. 예를 들면, 점토의 질이 거칠어도 백토를 칠하면 단정해지므로 새로운 시각효과를 거둘 수 있었다. 나아가 백토 위에 그림을 자유롭게 그려 표현

하므로 상감과 인화장식보다 장식소재의 선택과 구성, 세부의 표현이 더욱 다양하고 생생해졌다. 무엇보다 적은 시간과 노력으로 파격적인 효과를 거둘 수 있게 되었다. 철화장식은 안료와 붓을 사용해 강렬한 흑백의 대비는 물론 농담(濃淡)과 붓질에서 드러나는 속도감이 신선하기까지 하다. 그러나 백자에 대한 동경과 수요가 증가할수록 분청사기의 변화는 가속화되어, 16세기에는 장식마저 생략한 채 백자처럼 표면을 하얗게 보이려는 귀얄이나 덤벙기법으로 다시 한번 달라졌다. 넓적한 귀얄 붓으로 백토를 대충 칠해 어두운 색과 거친 질감의 표면을 정리할 뿐 지역에 따라 구분되던 개성은 사라졌다. 백토를 칠할 때 나타나는 거칠고 힘찬 붓질의 흔적이 장식을 대신한 것이다. 변화의 바람은 거세져 마침내 그릇 전체를 백토물 속에 담갔다 꺼내어 표면이 백자인 듯 보이는 덤벙기법으로 달라졌다. 분청사기는 백자와 같은 하얀 표면으로 재탄생하였지만 가장자리 곳곳에 드러나는 검붉은 색의 흙, 유약, 제작방법은 그 한계를 넘을 수 없었다. 16세기 전반 분청사기는 제작이 중단되었으며, 이미 조선은 관요백자 뿐만 아니라 전국 각지에서

민수용 백자를 제작하고 사용하며 백자문화를 꽃피우고 있었다.

분청사기는 조선왕조의 개국과 함께 갑작스레 나타난 것이 아니다. 고려청자의 제작전통이 계승되고 조선의 사회분위기와 수요자, 그리고 사기장의 미의식이 더해진 것이다. 따라서 청자의 특징이 보이기도 하며 새로운 종류와 장식기법, 소재 등이 등장하고 백자의 영향까지도 감지되는데, 단순한 전통의 계승이나 변화에서 벗어나 새로운 해석과 표현으로 잠재되어 있던 미감을 거침없이 분출한다. 특히, 소재의 선택에 강한 개성이 강조되며, 전통적, 권위적, 왕실과 양반 지향적이던 것에서 서민적, 해학적, 현대적인 것으로 변모하며 표현의 영역을 더욱 넓혀 갔다.

청자나 백자와는 달리 분청사기는 개성과 특징이 장식에 집중되어 있다. 전통소재를 지속하지만 재해석하고 더욱 발전시켜 조직적이고 짜임새 있는 모습으로 표현한다. 또한 생활주변의 소재를 대충 그린 듯 대상을 바라보는 시각과 표현방법에 구애받지 않는다. 비례나 공간감 등 세부에 개의치 않아도 자연스럽다. 분청사기는 바라보는 사람의 마음을 즐겁고 편하게 한다. 전시에서 마주하는 유물 중에는 마치 내가 만든 듯 만만해도 보이고 내가 서툰 솜씨로 그려 장식한 듯 친근하며, 함께 앉아 작업하는 옆 사람의 작품을 넘겨 보는 듯 재미나다.(전승창)

| 분청사기 가마터 粉靑沙器, Buncheong Ware Kiln Site |

조선시대 15~16세기에 분청사기를 제작하던 가마터. 중부와 남부지방에서 주로 발견되며, 북부지방에도 가마가 소수 설치되었던 것으로 알려져 있다. 각종 조사결과 경기도, 강원도, 충청도, 경상도, 전라도 등지에서 가마터가 다수 확인되었는데, 1424년부터 1432년의 조사기록인『세종실록지리지』에 보이는 도자기 제작지의 숫자가 중부와 남부지방에 집중되어 있는 상황과도 부합한다. 현재까지 분청사기 가마터가 발견된 지역은 경기도 강화, 양주, 광주, 안성, 여주, 용인, 안성, 가평, 연천, 충청북도 충주, 진천, 괴산, 보은, 옥천, 영동, 충청남도 서산, 아산, 천안, 예산, 연기, 청양, 공주, 보령, 부여, 대전, 대덕, 전라북도 완주, 김제, 진안, 부안, 고창, 임실, 전라남도 영광, 장성, 담양, 곡성, 함평, 광산, 광주, 화순, 무안, 나주, 영암, 장

흥, 강진, 고흥, 해남, 경상북도 문경, 예천, 상주, 의성, 칠곡, 경주, 고령, 경산, 청도, 경상남도 울주, 울산, 밀양, 산청, 진주, 양산, 광산, 진해, 김해, 부산, 통영, 하동, 강원도 철원, 횡성, 강릉 등이며, 조사가 거듭될수록 발견되는 지역이 넓어지고 그 수도 증가하고 있다. 이와 같은 분포는 중부와 남부의 경우 연료인 땔나무의 성장이 빠르고 재료인 점토가 풍부하여 수급이 쉬웠으며 수도 한양을 비롯하여 다수 중소도시의 소비지와 수요자가 운영여건에 유리하게 작용했기 때문이다.

이 중에서 현재까지 발굴조사가 진행된 가마터의 조사결과는 다양한 정보를 제공한다. 최초의 가마터 발굴은 1927년 충청도 공주이지만 일본인들의 호기심으로 가마터 곳곳을 파헤치고 파괴하는 결과를 낳았을 뿐이다. 1963년에는 한국학자들이 전라도 광주 가마터를 발굴하였으며 본격적인 학술발굴은 1990년대부터 진행되어 지금까지 수 십 곳에 이른다. 발굴된 자료를 분석한 결과, 제작시기나 제작지에 따라서 장식기법과 특징이 변화되며 뚜렷한 개성을 갖는 것으로 확인되었다. 먼저, 충청도의 경우, 보령에서 상감(象嵌) 및 인화장식(印花裝飾)과 '長興庫(장흥고)'라는 관청의

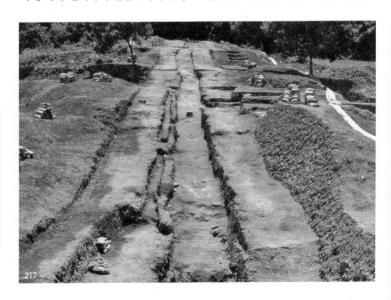
217

명칭을 새긴 파편이 출토되었고, 공주에서는 철화장식(鐵畵裝飾)이 다수 발견되었다. 16세기 초의 제작상황은 천안에서 잘 나타나는데, 대접과 접시를 위주로 만들고 귀얄로 백토를 거칠게 칠해 장식한 것으로 보고되었다. 이 지역의 분청사기는 상감, 인화, 철화, 귀얄기법의 순서로 장식이 변화되었던 것이다. 전라도 완주에서는 인화장식 파편과 '內贍(내섬)'의 관사명칭이 발견되어, 개국 직후에는 충청도 보령의 가마와 유사한 제작경향을 보인다. 그러나 광주에서 15세기 후반에 조화와 박지기법이 유행하여 동시기 충청도의 철화장식과 다른 뚜렷한 차이가 나타난다. 이외에 고흥에서도 상감, 인화, 조화, 귀얄, 덤벙 기법으로 변화되며 일상용기를 장식했던 것으로 알려졌다. 조화와 박지 장식은 전라도의 분청사기를 상징하는 기법이 되었다. 경상도는 울산 가마터 발굴을 통해 충청도, 전라도와는 다르게 15세기 후반에도 인화장식을 지속했지만 장식개체가 거치고 거칠어지는 것으로 밝혀졌다. 16세기 전반 진해에서는 점토에 잡티가 많고 귀얄로 백토만 대충 칠한 그릇을 제작했는데, 이 중 일부는 일본에서 다완으로 크게 주목받는 종류로 확인되

었고 이 가마가 대표적인 제작지 중 하나로 손꼽히기도 한다.

발굴조사에서 출토된 가마는 불을 때는 아궁이, 그릇을 놓는 번조실(燔造室), 연기가 빠져나가는 굴뚝으로 구성되었으며 길이가 길고 폭이 좁은 등요(登窯)였다. 가마의 길이는 시기와 지역에 따라 차이가 있고 15세기 10~20여 미터 전후였지만 16세기에 길어지는 경향도 있다. 그릇을 구울 때 연료인 나무의 재가 불길을 따라 그릇에 붙어 지저분해지거나 질이 떨어지는 것을 막기 위하여 '갑발(匣鉢)'이라는 도구도 사용하였다. 갑발 속에 그릇을 넣고 그 위에 다시 갑발을 쌓아 몇 층으로 재임을 하였으며 질이 좋은 자기를 제작할 때 사용되었다. 그러나 전국 대부분의 가마에서는 그릇 위에 몇 개의 그릇을 포개어 쌓는 방법으로 1,200~1,250℃ 내외의 온도에서 분청사기를 구웠다.(전승창)

| 붉은간토기 赤色磨研土器, Red Burnished Pottery |

표면에 붉은 색을 칠하고 문질러서 광택을 낸 청동기시대의 토기. 민무늬토기의 거친 바탕흙과는 달리 매우

218

窯)이다. 비기창은 가마 운영을 위해 분원의 장인뿐 아니라 외국 기술자도 고용했으며 원주, 여주 등지에서 수을토(水乙土), 보라토(甫羅土) 등을 구입하여 조선자기와 유럽식 자기 등을 제작한 것으로 추측된다. 그러나 설립 초창기부터 장인 수가 적어 고심했으며 운영상에 문제가 많아 3년 후인 1905년경에 폐요했다.(엄승희)

정선된 바탕흙을 사용하였으며, 기벽도 얇아 홍도(紅陶)라고 불리기도 한다. 토기를 소성하기 전이나 후에 산화철을 바르고 문질러서 광택을 낸 것으로 주로 한반도 남부지방에서 유행한다. 붉은간토기는 목이 짧은 소형의 항아리와 굽접시가 주를 이루는데, 간혹 항아리 모양의 토기도 있다. 주로 무덤에서 출토되어 부장용의 특수한 토기로 생각된 적도 있었으나 최근에는 주거지에서도 많이 출토되어 일상생활에서도 많이 사용된 것으로 밝혀지고 있다.(최종택)

| 비기창 砒器廠, Royal Porcelain Manufactory |

비기창은 1902년경 궁내부 내장원에서 서울 대동(帶洞)에 설치한 어요(御

| 비색자기 秘色磁器, Mise Ware |

중국 당말 오대에 제작된 절강성(浙江省) 월주요(越州窯)의 청자를 지칭하는 말. 이 용어는 874년 법문사탑지궁(法門寺塔地宮)에 안치된 황제의 봉헌물중 최상품의 월주청자를 지칭하는 기록에 최초로 등장하였고, 당말(899년)에 쓰인 육구몽(陸龜蒙)의 시(詩) 「비색월기(秘色越器)」에서도 이 명칭을 쓰고 있다. 이 용어는 오대말경 월주요를 보유하고 있던 오월국(吳越國)이 새로 발흥한 대국 송에게 생산품을 대량 바쳤던 까닭에 일반인들은 사용이 어려웠던 상황에서 '비밀스러운 자기'라는 이름으로 불렸던 중의적 의미를 갖고 있다.(이종민)

| 비색청자 翡色靑磁, Bisaek or the color of Goryeoceladon |

고려 중기의 청자를 지칭하는 용어. 1123년 고려에 내방한 송 사신단의 서긍(徐兢)은 『선화봉사고려도경(宣和奉使高麗圖經)』에서 '도기의 색이 푸른 것을 고려인들은 비색(翡色)이라 부른다'라고 서술하였다. 이 책에는 비색이라는 단어가 세 번 등장하는데 모두 최상품의 청자를 지칭할 때 사용하였다. 여기에서 비색이란 푸른 빛의 유색을 가진 도자기라는 의미도 있지만 그러면서도 독특한 조형과 높은 완성도를 가진 고려청자를 지칭하는 말로 이해할 수 있다.(이종민)

| 비원자기 秘苑磁器, Biwon Ware |

1910년대 중반경 이왕직미술품제작소의 도자부에서 제작한 전승자기를 지칭한다. 비원자기를 제작한 도자부는 고려청자를 비롯한 각종 전승자기를 재현하는데 목적을 두고 운영되었으며, 이 시기 청자공장들의 제품과 차별된 제작에 심혈을 기우렸다. 특히 도자부를 주도했던 이왕가박물관

의 초대관장 스에마스 구마히고(末松熊彦)로 인해 고려청자의 재현의지는 강하게 반영되었다. 비원자기라는 명칭이 세간에 알려진 것은 1919년 4월 3일《매일신보》기사에 따른다. 이 기사에 의하면, 미술품제작소는 〈비원자기(秘苑磁器)〉라고 명명되는 재현품들을 시판하여 세간의 호평을 얻는다고 전했다. '종래 이왕가에서 예전에 사기 굽던 법을 연구한 결과로 비원에서 굽던 것이다' 라고 밝힌 바와 같이, 비원자기는 창덕궁의 후원인 비원에서 구워져 비원자기로 불려진 듯하다. 현재까지 알려진 비원자기는 미술품제작소에 재직한 이력이 있는 김진갑옹의 사진첩 속 사진과 몇몇 개인 소장품들을 통해서만 소개되었다. 이들은 대체로 고려조의 청자 양식에 기반을 두고 있지만 일부는 고대 중국 청동기 양식과 일본식 등을

219

바

227

절충하여 전승식에서 벗어난 애매한 양식들도 없지 않다.(엄승희)

| 빗살무늬토기 櫛文土器, Comb Pattern Pottery |

토기의 겉면에 빗 같은 도구로 찍거나 그어서 만든 점·선·원 등의 기하학적인 무늬를 배합하여 장식한 한반도 신석기시대의 대표적인 토기. 형태는 깊은 바리 모양이 주를 이루며, 바닥은 계란처럼 뾰족한 것과 납작한 것이 있다. 빗살무늬토기라는 용어가 만들어질 당시에는 밑이 뾰족하고 빗살무늬가 새겨진 특정 토기만을 지칭하였으나, 현재에는 원시무문토기와 덧무늬토기 등 신석기시대 이른 시기의 토기를 제외한 다양한 형태의 신석기시대 토기에 대한 통칭으로 사용된다.

빗살무늬토기라는 용어는 20세기초 북방유라시아의 캄케라믹(Kammkeramik)을 번역하여 쓴 것이다. 캄케라믹이란 빗(kamm: 영어의 comb)과 도기(keramik: 영어의 ceramic)가 합쳐진 말로 북유럽의 선사시대에 유행한 밑이 뾰족한 깊은 바리모양의 토기에 빗살로 찍어 무늬를 새긴 토기를 말한다. 해방 전 일본인 학자들은 한반도에서 출토된 선사시대의 토기가 이와 유사하다고 보아 즐목문토기(櫛目文土器)라고 불렀으며, 이후 일본식 표현을 고쳐 즐문토기(櫛文土器)라고 불리게 되었다. 아울러 빗살무늬토기는 북유럽의 캄케라믹이 시베리아를 거쳐 한반도로 전파되어 만들어진 것으로 해석하였으며, 이러한 생각은 20세기 중반이후까지 계속되었다. 하지만 이러한 생각은 문화의 변화를 전파론적 시각으로 이해하던 단순한 논리로 많은 반론이 제기되었다. 북유럽과 한반도 사이의 넓은 지역에 유사한 토기가 별로 확인되지 않아 자세한 전파경로를 상정하기 어렵다는 지적이 많이 제기되었다. 이후 한반도 각지에서 다양한 형태의 빗살무늬토기들이 발굴되고, 빗살무늬토기보다 이른 단계의 덧무늬토기와 아가리무늬토기 등이 조사되었다. 이러한 연구 성과에 힘입어 빗살무늬토기가 북유럽에서 전파되었다는 학설은 더 이상 받아들여지지 않고 있으며, 현재는 한반도 신석기시대 초기의 토기 제작 전통을 바탕으로 발생하였다고 이해되고 있다.

빗살무늬토기는 주로 석영이나 운모가 섞인 사질점토를 바탕흙으로 제작하였으며, 지역에 따라 조개가루나

220

석면, 활석, 장석 등을 보강제로 사용하기도 한다. 서리기나 테쌓기 방법으로 성형하였는데, 뾰족밑 토기는 그릇을 엎어놓은 형태로 아가리부터 만든 후 바닥을 마무리하였으며, 납작밑 토기는 바닥을 만들고 그 위에 점토 띠를 쌓아올려 만들었다. 납작밑 토기의 경우 바닥에 나뭇잎 모양이 찍혀있는 점으로 보아 토기를 만들 때 편평한 바닥에 나뭇잎 등을 놓고 그 위에서 토기를 만들었던 것으로 보인다. 토기의 표면에는 뼈나 나무 또는 석재 도구를 사용해 정면하고 문양을 새겼다. 아가리 쪽은 빗살과 같이 이빨이 여러 개 달린 도구를 비스듬히 눕혀서 짧은 점줄무늬(点列文)를 새기거나 이빨이 하나인 도구로 짧은 빗금을 연속적으로 새기는 예가 많다. 몸통에는 생선뼈무늬를 가로나 세로방향으로 새기는데, 이빨이 여러 개인 도구와 하나인 도구가 함께 사용된다. 뾰족한 바닥은 밑을 향하여 짧은 빗금을 방사상으로 새겨넣었는데, 대체로 뾰족 밑 토기는 엎어놓은 채로 무늬를 새긴 것으로 보인다. 무늬를 새기는 방법도 다양하여 눌러 긋기와 찌르기, 훑기 등 여러 가지가 사용되었다.

일부 지역에서 토기를 굽던 시설이 확인되었다는 보고가 있기는 하지만 아직 확실한 형태의 가마시설은 밝혀진 바 없다. 청동기시대 토기 소성 시설의 형태와 비교한 실험적 분석결과를 통해 볼 때 신석기시대 빗살무늬토기는 얕은 구덩이를 판 노천요에서 구웠던 것으로 추정된다. 바탕흙에 대한 암석학적 분석결과 빗살무늬토기는 대략 섭씨 700도 안팎의 온도에서 소성되었으며, 토기질은 무르고 흡수성이 높다.

빗살무늬토기는 용량에 따라 소형(평균 4리터), 중형(17리터), 대형(56리터)의

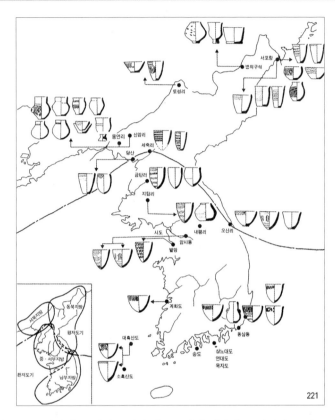

서포항
번의구석
토성리
용연리 신암리
새죽리
담산
금탄리
지탑리
시도 내평리 오산리
암사동
밀망
계화도
대흑산도
송도 상노대도 동삼동
연대도
욕지도
소흑산도

동북지방
평저도기
서북지방
중·서부지방
환저도기
남부지방

221

세 종류로 나뉘며, 소형과 중형은 음식물의 준비와 조리, 대형은 저장 기능에 사용된 것으로 보인다. 빗살무늬토기는 화덕에 세워진 채로 출토된 예들이 있어 불을 피워 음식을 조리했던 것으로 생각되는데, 암사동유적의 경우 빗살무늬토기를 이용해 도토리를 조리했던 것으로 확인되었다. 도토리는 떫은맛을 내는 탄닌 성분을 많이 함유하고 있어서 그대로 먹을 경우 변비에 걸리는 등의 문제가 있으므로 빗살무늬토기에 담아 끓인 후 물로 우려내 탄닌을 제거한 후 먹었을 것이다. 그밖에 신석기시대의 집터에서는 곡물을 가는데 사용한 갈판과 갈돌이 많이 출토되는데, 이렇게 준비된 가루음식 역시 토기에 담아 끓여 먹었던 것으로 추정된다.

빗살무늬토기는 지역에 따라 서로 다른 형태로 제작되는데, 크게는 신의주와 영덕을 잇는 선을 경계로 서남쪽은 뾰족 밑 토기, 동북쪽은 납작 밑 토기가 주를 이룬다. 좀 더 자세히 구분해보면 동북지역과 서북지역, 중서부지역과 남부지역 등 4개 지역으로 구분된다. 서북지역은 청천강 이북에서 압록강하류에 이르는 평안북도일대에 해당하며, 납작 밑 토기가 주를 이룬다. 이른 시기에는 뾰족 밑의 바리모양 토기도 사용되지만 늦은 시기에는 목이 긴 항아리와 둥근 항아리, 바리, 보시기 등으로 다양해진다. 무늬는 생선뼈무늬와 빗금무늬, 덧무늬 등이 사용된다.

동북지역은 강원도 동해안과 함경남북도 지방을 포함하는 지역으로 뾰족 밑 토기는 거의 사용되지 않고 납작 밑 바리모양의 토기가 주로 사용되는 것이 특징이다. 무늬는 아가리나 몸통 위쪽에만 새겨지는데, 짧은 빗금무늬와 생선뼈무늬 등이 새겨진다. 후기에는 몸통에 평행선을 긋고 그 안쪽에만 무늬를 새기는 특징이 있으며 주로 번개무늬가 많이 새겨지는데, 이는 다른 지역과 구별되는 특징이다.

중서부지역은 대동강유역의 평안남도와 예성강유역의 황해도지방, 한강유역의 서울·경기지방 및 충청남북도 지방을 포함하는 넓은 지역으로 전형적인 뾰족 밑 빗살무늬토기가 유행한다. 토기 표면에는 점줄무늬, 손톱무늬[爪文], 짧은 빗금무늬[短斜線文], 문살무늬[格子文], 생선뼈무늬[魚骨文] 등 다양한 무늬를 새기는데, 아가리와 몸통, 바닥 등 부위별로 구분하여 무늬를 새기는 것이 특징이다.

남부지역은 전라남북도와 경상남북도를 포함하는 지역으로 내륙지방보다는 해안지방에 유적이 많이 분포한다. 남부지역의 빗살무늬토기는 밑이 뾰족하거나 둥글며, 이른 시기에는 주로 아가리에만 무늬를 새기다가 점차 몸통 전체에 무늬를 새긴 토기가 유행한다. 늦은 시기가 되면 아가리에 입구가 달린 귀때토기, 붉은 색을 칠한 토기, 아가리를 두 겹으로 말아 접은 겹아가리토기 등이 나타나는데, 이 역시 다른 지역과는 다른 특징이다.

빗살무늬토기는 기원전 6,000년 이후에 등장하여 기원전 2,000~1,500년까지 사용되었는데, 시간적으로도 다양한 양상을 보이며 변화한다. 전형적인 중서부지역의 뾰족 밑 빗살무늬토기는 아가리와 몸통, 바닥을 구분하

여 각각 서로 다른 종류의 문양을 시문하는 구분문계와 토기 전면에 동일한 문양을 시문하는 동일문계 토기로 구분되는데, 두 경우 모두 시간이 흐름에 따라 저부에서부터 시문범위가 점차 축소되는 경향을 보이며 변화한다. 이러한 변화를 바탕으로 하여 빗살무늬토기를 중심으로 신석기시대 문화를 전기(B.C.4,000년 이전)와 중기(B.C.4,000~3,000년), 후기(B.C.3,000~1,500년)의 세 시기로 구분한다. 전기는 전형적인 뾰족 밑 빗살무늬토기가 확대되기 이전 단계로 납작 밑 토기가 주를 이루며, 지자문토기·덧무늬토기·아가리무늬토기 등이 함께 유행한다. 중기는 한반도 전역에 걸쳐 뾰족 밑 빗살무늬토기가 확산되지만 동북지역과 서북지역에서는 납작 밑 토기가 여전히 사용된다. 후기는 뾰족 밑 빗살무늬토기의 문양이 조잡해지고, 무늬가 없거나 아가리에만 무늬를 새기는 토기가 증가하며, 동북지역에는 번개문토기, 남해안지역에서는 겹아가리토기가 유행하기도 한다. 한반도의 빗살무늬토기와 비슷한 토기는 중국 동북지방과 러시아 연해주지역에서도 출토되는데, 동북아시아지역의 신석기시대 토기와 일정한 관계를 가지며 변화 발전하는 것으로 이해된다. 한편 전형적인 뾰족 밑 빗살무늬토기는 일본 죠몬시대의 소바다식토기[曾畑式土器]의 성립에 영향을 준 것으로 이해되기도 한다.(최종택)

| 빙렬 氷裂, Crackle |

어름이 갈라진 것과 같은 모양으로 도자기 표면의 유약(釉藥)에 불규칙한 가는 금이 있는 것. 빙렬은 가마 안에서 달구어진 자기가 급속히 냉각되면서 태토(胎土)와 유약(釉藥)의 냉각속도가 달라 생기는 경우가 대표적이다. 고려시대 청자나 조선시대 분청사기, 백자 등 우리나라 자기의 빙렬은 대부분 그물모양[網狀]으로 크기가 작고 간격이 좁다. 중국 송나라 관요(官窯)에서 장식효과를 위해 인

222

위적으로 유약을 두껍게 씌워 제작
과정에서 빙렬이 나타나게 만든 나
뭇가지 모양[樹枝形]과는 차이가 있
다.(전승창)

사

| 사기 沙器 砂器, Joseon Porcelain |

조선시대 사용되던 분청사기나 백자의 통칭. 1407년『태종실록』에 성석린(成石璘)이 "나라 안이 모두 사기(沙器)와 칠기(漆器)를 쓰게 하자"고 했던 기록에서 명칭을 사용하던 예가 가장 먼저 확인된다. 이후 김종직의『점필재집』에도 "백사기(白砂器)를 진공하였다"고 적고 있으며, 1469년『예종실록』에 "사기(沙器)를 구워 만들 때 회회청과 비슷한 사토를 써서 시험하라"고 하였다. 1530년『중종실록』에는 "사기를 구워내는 백점토를 전자에는 사현이나 충청도에서 가져다 쓰기도 했다"는 기록과 함께, 1538년『중종실록』에도 "함경도 같은 먼 도에서 광주에 와서 사기를 사가니 그 폐가 매우 크다."는 내용 등을 통해 조선시대 사기의 명칭이 어떻게 사용되었는지 확인된다.(전승창)

| 사기번조관 沙器燔造官, Royal Kiln Manufacturing Supervisor |

조선시대 경기도 광주의 관요(官窯)에서 백자의 제작을 관리하던 사옹원(司饔院) 소속의 관리로 '번조관(燔造官)'이라 부르기도 함. 1540년『중종실록』에 "사옹원 봉사(奉事) 한세명(韓世鳴)은 지금 사기번조관으로서 외람된 짓을 많이 저질렀다. 전에 사옹원 직장 정매신(鄭梅臣)이 사기번조관으로 있을 적에는 추호도 사적인 것이 없이 자기 밑에 있는 사람들을 안집시켰다."는 기록에서 사용했던 사례가 확인된다.(전승창)

| 사기소 沙器所, Joseon Royal Kiln |

조선 초기에 경기도 광주에 설치되었던 관요(官窯)를 부르던 명칭. '사기소'의 의미와 사례는 1493년 "사옹원(司饔院) 책임자인 유자광이 왕에게 "부근 고을을 시켜 흙을 광주(廣州) 사기소(沙器所)에 날라 오게 하여 가마를 시험하겠다"고 아뢰는 자리에서 광주의 가마를 '사기소'로 표현던 것으로 확인된다. 또한 군기시 도제조 노사신(盧思愼) 등이 광주의 제사(諸司)에서 관할하는 시장문제(柴場問題)로 왕에게 아뢰면서, 광주 관요를 '사기소' 혹은 '사옹원 사기소'라는 구체적인 명칭을 사용하기도 하였다. 이후 1530년『중종실록』에도 "이제 또 사기소에 차출하는 인원의 숫

자를 항식으로 정하였습니다"라고 적고 있으며, 1595년 『선조실록』에도 "사옹원 봉사(奉事) 윤백상(尹百祥)은 지금 사기소에 있다고 합니다"라고 하는 기록 등으로 보아, 광주의 관요는 16세기까지 '사기소'로 불리고 통용되었던 것을 알 수 있다.(전승창)

| 사기장 沙器匠, Royal Kiln Porcelain Craftsman |

조선시대 국가에 등록된 자기를 만드는 장인이다. 사기장 혹은 자기장이란 명칭으로 문헌에 전해진다. 『경국대전(經國大典)』 공전(工典)에는 '사옹원 소속 사기장 380인'이라 명시되었지만 그 인원수는 시기마다 변동되었으며 19세기에는 500여명으로 증가하였다. 사기장은 분원에 입역하는 분원사기장과 입역하지 않고 장포를 바치는 외방사기장으로 구분되어 윤번제나 삼교대로 입역하는 것이 관례였다. 조선 후기에는 외방사기장의 입역이 점점 줄어들어 진상자기 제작에 어려움이 있었다. 그래서 숙종 23년(1697)경에는 기존의 분삼번입역(分三番入役)에서 분원장인제가 통삼번입역(通三番入役)으로 바뀌면서 사실상 분원에 전속된 장인이 존재하게 되었다. 분원 사기장은 세수(稅收)의 안정과 전문적인 작업 성격으로 자손 대대로 그 역을 맡게 하였다.(방병선)

| '사롱개'명분청사기 '沙籠介'銘 粉靑沙器, Buncheong Ware with 'Saronggae(沙籠介)' Inscription |

237

조선초에 제작된 상감분청사기 매병의 몸체에 '사롱개(沙籠介)'라는 명문이 상감되어 있다. 매병은 세 부분으로 나누어져 문양이 배치되었으며, 어깨에는 연판문대가 흑백상감되어 있고, 몸체부분에는 연화문과 명문이 상감되어 있다. 하단 부분에는 간략화된 삼엽문(三葉文)이 상감되어 있다. 현재 이 매병은 실물이 확인되지 않고 『조선고적도보(朝鮮古蹟圖譜)』에 실린 사진만 확인된다. 이와 유사한 명문으로 〈분청사기상감 용문 '롱개(籠介)'명 매병〉이 남아 있다. '사롱개(沙籠介)'와 '롱개(籠介)'는 조선초 북계(北界)에 거주하면서 여러 문제를 일으키던 야인(野人) 중에 홀라온

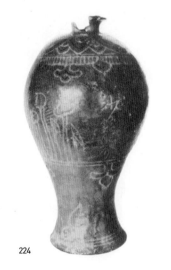

224

(忽剌溫) 부족의 이름으로 확인된다. 사롱개는 홀라온 부족의 추장이었던 '수하사롱개(愁下沙籠介)'를 의미하는 것으로 보이며, '롱개'는 또 다른 홀라온 추장 '가롱개(加籠介)'로 추정된다. 이러한 분청사기 매병이 제작된 시기는 조선조에서 그들에게 예우를 해주고 귀순을 독려했던 1430년대 후반이었을 것으로 추정된다.(김윤정)

| 사번 私燔, Private Firing of Royal Potters |

조선 후기 분원에 소속된 사기장들이 진상자기를 제작하는 공식적 업무 외에 사사로이 자기를 제조하고 판매할 수 있는 경제 활동을 의미한다. 원래 분원에 소속된 사기장은 국가에서 필요한 자기 외에는 제작이 금지되어 있었지만 실제 사대부나 사옹원 고위 관리들의 부탁으로 사사로이 번조할 경우가 심심찮게 있었던 것으로 보인다. 특히 묘지나 명기 등이 사번의 대상으로 추정된다. 사기장들의 이런 사번은 조선 후기에 들어서 더욱 확대되었다. 분원 소속 장인들에게 사번이 공식적으로 인정된 배경에는 17세기 말 조정의 재정 악화와 함께 분원 소속 장인들의 생계문제가 주요

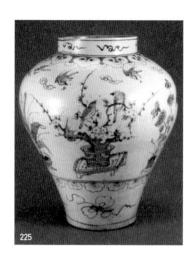

225

현안으로 떠오른 것이 있다. 공식화된 사번은 분원 경영과 유기적 관계를 이루면서 점차 증가하였다. 이에 수요층의 취향을 그대로 반영한 문인 취향의 자기 제작이 주를 이루게 되었다. 18세기 이후에는 일반 사대부들이 이전보다 경제적 여유가 생기면서 많은 양의 사번 자기들이 제작되었다.

사번으로 제작된 자기는 숙종 27년(1701)과 28년(1702) 『승정원일기(承政院日記)』의 기록에 의하면 갑번자기나 청화백자가 주류를 이루었다.

한편 유통 규모가 커지고 사번의 양이 증가했지만 정작 사기장들의 경제 형편에 큰 도움이 되지 못하였다. 이들에게 돌아갈 사번의 이익이 크지

않았으며, 순조 후반 흉년이 들 때는 선혜청으로부터 원조를 받는 등 사기장들의 경제 상황이 어려웠음을 문헌 기록을 통해 짐작할 수 있다. 고종 연간에는 분원의 재정이 악화되면서 상인 자본이 개입되고 또 이들에 의한 사번이 주를 이루었다. 이에 진상품 제작에 대한 의무감마저 소홀해 짐에 따라 분원은 민영화로의 전환이 불가피했다.(방병선)

| 사선 司膳, Government Office of Royal Kitchen |

왕의 식사에 관한 일을 담당하던 관청. 고려시대 상식국(尙食局)이 1362년 사선으로 변하여 조선 초기까지 지속되었으며, 분청사기 대접이나 접시 중에는 표면에 '司膳(사선)'이라는 글자를 상감기법(象嵌技法)으로 새긴 유물이 다수 전한다. 관청의 존속기간이 불분명하여 그릇에 새겨진 글자로 유물의 구체적인 제작시기를 확인할 수는 없지만, 형태나 장식기법, 소재 등으로 보아 현재 전하는 '司膳(사선)'의 글자가 새겨진 분청사기는 대부분 15세기 전반에 제작된 것으로 추정되고 있다.(전승창)

| '사선'명청자 '司膳'銘青磁
Celadon with 'Saseon(司膳)' Inscription |

'사선'명청자는 14세기 말에서 15세기 초에 제작된 대표적인 관사명청자이며, 왕실의 음식을 담당하는 사선서에서 사용된 것이다. 사선서는 1308년에 상식국(尙食局)에서 개편된 것이며, 공민왕 5년(1356)과 공민왕 18년(1369)에 상식국으로 개칭되었다가 공민왕 21년(1372)에 사선서로 확정되었다. 조선 개국 이후에도 왕실 음식을 담당하는 관청으로 존속하였으나 이후에 15세기 후반 경에 주요한 공상(供上) 기능이 사옹원(司饔院)으로 완전히 이속되었다. '사선'명청자는 고려말 명문청자의 특징을 계승하였으나 강진 지역 가마터에서 발견된 예는 없으며 그 이외 지역에 산재하는 경상도, 전라도, 충청도 일대 가마터에서 주로 확인된다. 따라서 강진 일대 가마가 전국으로 퍼지는 고려 14세기 말의 청자 제작 상황을 연구하는데 중요한 자료이다. 현재까지 확인된 '사선'명청자 중에 내외면에 인화문이 빽빽하게 찍힌 예가 없기 때문에 인화분청사기의 등장 이전인 1389년경부터 1410년대 경까지 제

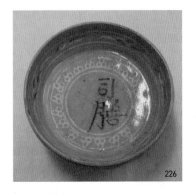

226

작되었을 것으로 추정된다. 발굴 조사된 가마터에서 '사선'명청자가 출토된 예는 칠곡 학하리 요지, 합천 장대리 요지, 연기 송정리 요지 등이다. 이외에도 언양 태기리, 상주 우하리, 나주 신광리, 고령 사부리, 포항 덕성리, 경주 용명리, 옥천 사정리, 진안 두원리, 광주 충효동 버성골 가마터 등지에서 수습된 예가 있다.(김윤정)

| 사옹원 司饔院, Saongwon, Royal Office of Food and Reception |

고려시대부터 조선시대까지 설치되어 왕의 식사와 궁궐의 연회에 관한 일을 담당하던 관청. 1467년 4월 기존의 사옹방(司饔房)이 사옹원(司饔院)으로 개칭되면서, 왕실과 궁중에서

사용할 백자를 제작하는 업무도 맡게 되었다. 이 시기를 즈음하여 전국에서 그릇 잘 만드는 사기장(沙器匠) 380명을 모아 사용원으로 소속시킨 후, 경기도 광주에 왕실소용의 백자를 전담하는 관요(官窯)를 설치하고 제작을 관리, 감독하였다. 관요인 광주의 사기소(沙器所)에는 종8품의 번조관(燔造官)이 파견되어 제작의 실무를 담당하였으며, 이곳을 분원(分院)이라 부르기도 한다.(전승창)

| 사절기법 絲切技法, Cut-off Wire Technique |

토기 성형기법 중 하나. 실끈을 사용하여 성형을 끝낸 토기를 물레에서 분리시키는 기법으로, 이로 인해 실끈에 의해 선주름 자국이 남게 된다. 물레를 정지시킨 상태에서 분리시키는 정지 사절기법과 회전시킨 상태에서 분리시키는 회전 사절기법으로 나뉜다. 이 기법은 중국 한대 이래의 전통으로 낙랑토기에 나타나고 있다. 이 영향을 받아 한반도에서는 원삼국시대에 낙랑계토기에서 가장 먼저 사절기법이 나타나는데 동해 송정동이나 연천 학곡리유적 출토 호나 완 등의 평저토기 바닥에서 확인된다.

중서부지역의 원삼국시대 파수부토기 중 봉형 파수의 편평한 끝면에서도 확인된다. 그리고 백제 사비기 토기에도 사절기법은 소수 나타나는데, 부여 능산리사지, 송국리유적, 지선리고분군 출토 완이나 병 등의 평저토기 바닥에서 확인된다. 이러한 기법은 일본 아스카[飛鳥]시대 이후 토기에도 영향을 주고 있다.(서현주)

| 산수문청화백자 山水文靑畫白瓷, Porcelain in underglaze cobalt blue with landscape design |

조선 후기에 등장하는 청화백자의 새로운 양식으로 백자의 기면(器面)에 청화로 산수문을 전면 시문한 문인풍의 자기를 말한다. 17세기 중국에서 유행한 문인 취향의 산수문양들이 조선에는 18세기에 등장하였다. 처음 산수문이 나타나는 시기는 영조의 재

사

위 기간으로 그는 어느 군주보다 분원과 조선백자에 남다른 애정과 열의가 있었다. 그는 왕세자 시절 도제조를 겸임했는데, 이 때 본인이 스스로 산수와 화훼 등 도자기의 밑그림을 그려 분원에 가서 구워 오라고 명하기도 했다. 또한 18세기에는 사대부 문인 계층이 도자 수요층으로 부상하면서 자연스럽게 문인풍 양식의 자기들이 활발하게 제작되었다. 여기에 중국으로부터 화보의 전래와 진경산수와 남종문인화의 유행 등 회화에서의 변화 및 지속적으로 이루어졌던 연경사행(燕京使行)으로 인한 중국자기의 유입이 한 몫을 했을 것으로 짐작된다.

문인풍의 문양으로는 산수문에서 소상팔경을 들 수 있다. 조선 후기 문인들에게 소상팔경은 인기 있는 시제(詩題)로 그림 또한 많은 사랑을 받았었다. 또한 회화는 직업 화가뿐 아니라 문인들도 그렸기 때문에 소상팔경은 이들 관심의 주 대상이었다. 소상팔경의 여덟 가지 장면 중 동정추월(洞庭秋月)이나 산시청람(山市晴嵐)이 가장 많이 그려졌는데, 회화의 원본에 충실하기보다는 도자기의 기형에 맞게 약간의 변용을 거쳐 시문되었다. 변용되는 과정 중에 일부 모티프는 생략되고 구도도 변형되는 등 도자기 장식으로서 새로운 양식들이 등장하였다. 이 외에도 간송미술관 소장 청화백자떡메병에 그려진 동자조어도(童子釣魚圖)처럼 부벽준의 바위

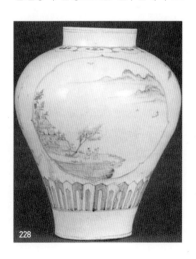

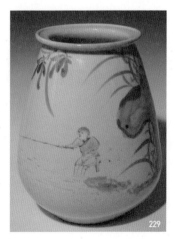

와 간략한 인물이 등장하는 산수화도 시문되었다.(방병선)

| 산예출향 狻猊出香, Incense Burner with Lion-shaped Cover |

서긍(徐兢)의 저서 『선화봉사고려도경(宣和奉使高麗圖經)』의 권32 기명(器皿)3에는 도기향로에 대하여 '산예출향 역시 비색이다. 위에는 짐승이 웅크리고 앉아 있고 아래에는 벌어진 연꽃문양이 이를 받치고 있다. 여러 물건 가운데 이 물건만 가장 정교하고 빼어나다.'라고 기술하였다. 산예는 원래 용의 아홉 아들 중 하나로 연기를 좋아하며 앉아 있기를 잘하고

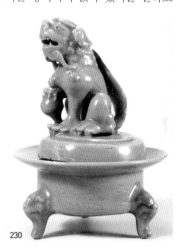

230

사자의 형태를 지니고 있는 것으로 알려져 있다. 현존하는 고려청자 중 사자형태뚜껑향로는 원래 산예를 표현한 향로로써 중국 북송대 여요(汝窯)의 영향을 받아 제작된 것으로 추정된다.(이종민)

| 산화염번조 酸化炎燔造, Oxidation Firing |

231

가마 안의 공기 분위기를 산화로 유지하며 그릇을 굽는 것이다. 도자를 소성하는 방법 중 하나로 가마 내에 충분한 공기가 공급되면서 가열되어 도자의 소지, 유약 등에 포함되어 있는 금속 성분을 산화시키므로 산화염 번조라 불린다. 도자 소성의 가장 일반적인 방법으로 삼국시대의 노천소성도 이와 같은 원리이다. 고려시대 청자가 제작되면서 환원염 번조가 주를 이루지만 환원이 시작되는 800~900도까지는 가마 내의 공기를

조절하여 산화염 번조가 지속적으로 이루어졌다. 화학적으로는 산화염으로 인해 소지나 유약에 포함되어 있는 철분의 경우 산화가 되면서 산화제이철(Fe_2O_3)이 되어 누르스름한 색으로 변화가 된다. 동의 경우에도 성분이 산화가 되면서 녹색으로 색이 변하게 되는 것이다.(방병선)

┃'삼가'명분청사기 '三加'銘粉靑沙器, Buncheong Ware with 'Samga(三加)' Inscription ┃

조선 초 경상도 진주목 관할지역이였던 삼가현(三嘉縣)의 지명인 '三嘉'가 표기된 분청사기로 대부분 '三加'로 표기되었다. 공납용 분청사기에 표기된 '三加[三嘉]'는 자기의 생산지역 또는 중앙의 여러 관청[京中各司]에 자기를 상납한 지방관부를 의미한다. 15세기 삼가현의 자기공납과 관련된 기록 중 1424~1432년 사이의 상황인 『세종실록』지리지 경상도 진주목 삼가현(『世宗實錄』地理志 慶尙道 晉州牧 三嘉縣)에는 "자기소 하나가 현 서쪽 감한리에 있다. 중품이다(磁器所一, 在嘉樹縣西甘閑里. 中品)"라는 내용이 있고, 1469년에 간행된 『경상도속찬지리지(慶尙道續撰地理誌)』 삼가현에는 "자

기소가 군 서쪽 감한리에 있다. 품하이다(磁器所在郡西甘閑里品下)"라는 내용이 있다. 경남 합천군 가회면 장대리 가마터의 발굴에서는 '三加長興庫(삼가장흥고)', '三加仁壽府(삼가인수부)'가 표기된 분청사기가 출토되어 태종 14년에 삼기현(三岐縣)과 가수현(嘉壽縣)이 합쳐진 삼가현에 속한 자기소의 위치가 경남 합천군 가회면과 삼가면으로 분리되어 현재 가회면에 속한 장대리 가마터로 추정된 바 있다. 또 경복궁(景福宮) 침전지역에서 '三加'명 분청사기가, 경복궁 연길당(延吉堂)과 창덕궁 상방지(昌德宮 尙房址)에서는 '三加仁壽府'명 분청사기가 출토되어 경상도 삼가현에서 중앙

232

한국 도자사전

에 상납한 공납자기의 실례가 확인된
바 있다.(박경자)

| 삼각구연점토대토기

三角口緣粘土帶土器, Pottery with
Triangular Clay Band |

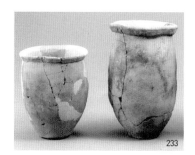

점토띠를 구연부에 말아 붙인 점토대
토기(粘土帶土器: 덧띠토기) 중, 그 단면
이 삼각형을 이루게 한 것을 삼각구
연점토대토기라고 지칭한다. 한반도
남부지방에서 무문토기 최말기의 토
기양식이다. 점토대토기 초기에는 아
가리의 단면이 두툼한 원형이었으나,
점차 타원형으로 변화하여 후기가 되
면 아가리가 '〈'자형으로 밖으로 꺾
어지면서 단면이 삼각형인 덧띠를
붙이는 것으로 점차 변화되었다. 삼
각구연점토대토기는 점토띠의 단단
한 부착을 위해 손으로 누른 지두흔
(指頭痕)이 일정하게 보인다. 높이는
10~30cm 정도이고, 태토는 점토에
가는 모래를 약간 섞었으며, 아래에
서 위까지 손으로 빚은 다음, 아가리
에 점토띠를 붙였다. 토기 표면에는
정면과정에서 나타나는 목판긁기, 목
리흔적이 남아있다. 기종은 심발형토
기나 옹, 시루 등이 있으며, 중·대형
은 옹관으로도 사용되었다. 삼각구연

점토대토기는 기원전 2세기부터 기
원 전후한 시기까지로, 삼천포 늑도
유적, 광주 신창동유적, 해남 군곡리
유적 등 생활유적에서 주로 많이 확
인되었으며, 창원 다호리유적에서는
고분부장품으로도 출토된다.(이성주)

| '삼관'명청자 '三官'銘靑磁
Celadon with 'Samgwan(三官)'
Inscription |

'삼관'명청자는 고려 후기에 왕실에
서 거행되는 도교 의례인 초제(醮祭)

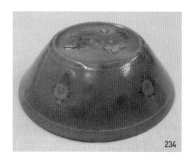

에 사용된 제기이다. 초제는 밤중에 별들이 반짝이는 밤하늘 아래에서 행해지며, 모든 성수(星宿)에 분향한 후 술과 과실, 건육(乾肉) 등을 바치는 의식이다. 삼관은 도교의 신인 천관(天官)·지관(地官)·수관(水官)을 의미한다. '삼관'명칭자는 잔 두 점, 절요형(折腰形) 접시 한 점이 남아 있다. 13세기 4/4분기에서 14세기 1/4분기 경에 제작된 것으로 추정된다.(김윤정)

235

| 삼룡리·산수리요지 三龍里·山水里窯址, Samryong-ri and Sansu-ri Kiln Site |

진천군 이월면 삼룡리와 덕산면 산수리에 위치한 백제시대 토기 요지유적. 유적은 미호천 동쪽의 해발 100m 이하의 완만한 구릉지대로 산수리와 삼룡리는 지리적으로 서로 연결되어 있다. 중부고속도로 건설구간에 포함되어 1986년부터 1991년도까지 발굴조사가 실시되었다. 발굴조사는 단일 지점이 아니라 약간의 거리를 두고 산재한 8개의 지점에 대해 이루어졌는데 요지는 7개 지점에서 20기가 확인되었다. 그 중 소성이 이루어진 것은 삼룡리 87년 1기, 88년 2기, 89년 2기, 90년 6기, 산수리 87년 8기 등 19

기이다. 삼룡리 86년, 88년과 89년, 산수리 87년도 조사구역에서 폐기장과 주거지(공방지 추정)들이 확인되었는데 대체로 요지와 비슷한 시기로 보고 있다.

가마는 5개의 단계, 3개의 시기(1단계:1기, 2~3단계:2기, 4~5단계:3기)로 나누어 보고되었는데, 소형 가마는 대체로 반지하식, 4단계와 5단계의 나머지 가마들은 지하식의 등요이다. 가마의 소성부는 대부분 평면형태가 장타원형이고, 연소부는 가마 입구에서 수직으로 내려가 있는 수직식이라는 점이 특징적이다. 1단계는 가마가 소규모이고 소성부 바닥의 경사도는

10~13°, 3단계에는 대형 가마도 출현하여 군집을 이루기 시작하며, 5단계에는 소성부 바닥의 경사도가 대체로 16~30° 정도이며 소형과 대형 가마가 공존하는 대량생산체계를 보이고 있다.

유물은 1단계에는 타날문토기와 함께 경질무문토기가 공반되다가 4단계부터 소멸되는데, 1단계에는 원저단경호와 심발형토기가 주류를 이룬다. 단경호는 편구형이나 구형이다가 4단계부터 난형호로 되고, 5단계에는 확실한 난형호와 함께 완, 개배, 고배, 병, 유견호, 평저호 등 새로운 기종이 추가되고 있다. 대체로 가마의 조업시기는 3~5세기대로 한성기의 대표적인 토기 생산유적이다. 이 유적에서는 장기간에 걸쳐 조업이 이루어졌으며, 마지막 3기에는 한강유역이나 남한강상류지역까지 유통 범위가 확대되는 것으로 보고 있다.(서현주)

| 삼족토기 三足土器, Tripod Pottery |

백제토기의 한 종류.
접시형의 배신에 3개의 다리가 달린 토기로, 백제의 대표적인 기종이다. 백제에서 삼족토기는 한성기부터 사

236

비기까지 사용되었는데, 중앙에서 먼저 나타나 영역 확장과 함께 지방으로 확산되고 있다. 백제의 삼족토기는 회색계 토기로, 먼저 연질로 나타나지만 경질이 주류를 이룬다. 중앙에서는 풍납토성, 몽촌토성 등 도성을 포함한 중요 생활유적에서도 상당수 보이지만 지방에서는 무덤에 부장된 사례가 많아 제사·공헌용으로 많이 사용되었음을 알 수 있다.

삼족토기는 크게 배신의 형태에 따라 반형과 배형으로 분류되는데, 반형은 구경이 20cm 이상으로 큰 것들이다. 반형과 배형 모두 뚜껑의 유무에 따라 각각 무개식과 유개식으로 구분된다. 백제 삼족토기의 기원에 대해서는 중국 서진대의 청동반[銅洗]과 같은 금속기를 번안한 것으로 보기도 하고, 자기를 모방한 것으로 보기도 한다. 출현 시기는 4세기 전반 또는 후반경으로, 대체로 중국의 것과 유사한 반형 삼족토기가 먼저 나타났을 것으로 추정되지만, 얼마 지나지 않

사

아 배형 삼족기도 나타나 공존한다. 반형 삼족토기는 한성기에만 보이며, 배형 삼족토기 중에서 무개식도 마찬가지이다. 웅진기부터는 유개식의 배형 삼족기가 주류를 이룬다. 가장 오랫동안 사용되었던 배형 삼족기의 변천 양상은 개배나 고배와 마찬가지로 배신이 깊은 것에서 얕아지는 것으로 변화된다. 배신의 턱을 만드는 방법도 돌선으로 만들거나 둥근 어깨를 형성하여 만든 것에서, 턱부분보다 좀더 안쪽에 구연을 올려붙여 만든 것으로 변화된다. 그리고 다리는 굵기가 작고 배신 하부의 가운데에 모여 있는 것에서, 점차 굵기가 크고 배신 하부의 가장자리쪽에 퍼져 있는 것으로 변화된다.(서현주)

237

| 삼채 三彩, Tricolor-Glazed Pottery |

통일신라와 발해의 도자기 중 하나. 중국 한대에 유행했던 저화도의 연유도기 전통이 이어진 만든 당삼채의 영향을 받아 통일신라와 발해에서 만든 도기이다. 통일신라의 삼채는 수량도 많지 않고 갈색이나 흑갈색의 칙칙한 색조이지만, 발해의 삼채는 황색, 갈색, 녹색, 자색 등의 유약을 발라 만든 것으로 많은 편이며 상당히 발전적인 모습이다. 발해의 삼채는 화룡 북대고분군 7호 무덤에서 출토된 삼채병과 삼채완이 대표적이다. 발해에서는 용기 외에도 향로나 도용 등이 삼채로 만들어졌다. 통일신라에서는 자체적으로 만든 삼채보다는 당삼채가 더 많이 발견되는데, 황룡사지, 안압지, 조양동, 월성 등 왕경지구에서 삼족호를 포함한 도기편뿐 아니라 독특한 사람 얼굴을 새긴 방울[鈴] 등의 삼채가 확인되었다. 보령 성주사지와 완도 청해진유적 등 지방의 중요 지점에서도 삼채 파편이 출토되었다.(서현주)

| 삼화고려소 三和高麗燒, Samhwa Celadon Studio |

삼화고려소는 일제강점기 진남포에 설립된 청자재현품 공장으로, 설립자는 19세기 말엽 고려청자 수집에 일

釉)를 사용했고, 염가품이나 대량 생산품은 화학조제유도 겸용했다. 생산품은 전승 재현에 충실한 관상품과 왜색적인 각종 생활기, 저렴한 관광상품 및 기념품 등 다양

가견이 있던 도미타 기사쿠[富田儀作]이다. 삼화고려소의 청자 제품들은 강점 초창기부터 국내·외에서 개최된 각종 박람회와 전람회, 공진회 등에 정기적으로 출품되어 입상될 정도로 명성이 컸고 이로 인해 일본 국왕과 관료들의 진상품들도 대부분 전담 제작할 수 있었다. 청자 제작진들은 일본의 미술학교 출신 조각사와 아리타[有田]에서 청자를 제작해온 기술자 및 일부 조선인 견습생 등이었다. 따라서 전반적인 실무는 일본인 기술자들이 전담했으며 조선인 기술자의 경우, 개요 7~8년부터 제작에 참여하였는데 황인춘, 유근형, 한수경 등이 대표적이다. 사용원료는 제품에 따라 국내,외산을 엄선하여 사용했다. 특히 유약은 고급품일 경우, 비색(翡色) 창출을 위해 재유(灰

했다. 삼화고려소의 청자사업은 30년대 초반까지 활기를 띤 것으로 추정되지만, 도미타가 타계한 30년대 중반 이후 서서히 침체되어 주식회사조선미술품제작소의 폐소 시점과 근접한 1930년대 후반경에 폐업했을 것으로 추정된다.(엄승희)

| 상감 象嵌, Inlay |

청자나 분청사기, 백자의 표면에 백토(白土)나 자토(赭土)를 넣어 장식하

는 기법. 청자의 상감장식은 고려초기부터 나타나 13~14세기에 크게 유행하였으며, 조선시대 17세기까지 분청사기와 백자의 장식기법으로 사용되었다. 상감의 상태에 따라 선상감(線象嵌), 면상감(面象嵌), 역상감(逆象嵌)으로 나누기도 한다.(전승창)

| 상감기법 → 상감 |

| 상감청자 象嵌靑磁, Inlaid Celadon |

상감기법으로 장식한 청자. 상감기법이란 반건조 상태의 태토표면을 조각칼로 파내고 흰 흙[백토], 혹은 붉은 흙[자토]을 원하는 부위에 칠한 후 긁어내는 방법을 말한다. 도자기에 다른 흙을 감입하는 방법은 원래 당대(唐代)에 황보요(黃堡窯), 송대의 자주요(磁州窯), 요대의 혼원요(渾源窯) 등에서도 시도된 바 있다. 이 기법이 꽃

240

을 피운 것은 고려로 초기에는 일부 가마에서 상감을 부분적으로 시문하였으나, 12세기 후반 경부터는 강진과 부안을 중심으로 고급청자에 시도되었으며 고려 말까지 지속되었다. (이종민)

| '상'명분청사기 '上'銘粉靑沙器, Buncheong Ware with 'Sang(上)' Inscription |

'上(상)'이 표기된 분청사기이다. '上'명 분청사기가 확인된 가마터에 서울 강북구 수유동, 전남 나주시 다시면 신광리, 광주광역시 북구 충효동, 경남 창원시 진해구 두동리 등이 있고, 자기의 사용처인 관아지(官衙址)에 조선 전기 경상도 경주부의 읍성 내 영역인 경주 서부동 19번지가

241

250

있다. '上'명의 의미는 '상품(上品)'으로 해석된 바가 있으나 '上'명 분청사기의 양식이 바탕에 여백이 많고 단독인화문을 듬성듬성하게 장식한 초기양식, 조밀한 집단연권인화문의 절정기 양식, 그리고 귀얄문의 쇠퇴기 양식으로 다양하여 품질표기일 가능성은 매우 희박하다.(박경자)

| 상번 常燔, Firing without Saggar |

그릇을 구울 때 갑발에 넣지 않고 포개 굽는 것을 말한다. 상번(常燔)은 갑발에 넣어 굽는 갑번과 상대되는 개념으로 갑발에 넣지 않고 그대로 굽거나 심지어 대량 생산을 위해 포개 구운 자기를 말한다. 따라서 갑번자기보다는 질이 떨어진다. 이 밖에 상사기(常沙器)라는 표현도 문헌에 등장하지만 여기서 상(常)이 의미하는 것은 중하품의 자기를 통칭하는 것이다.(방병선)

242

| 상사기 常沙器, Sangsagi, Low Quality Porcelain |

상사기는 예로부터 각 지방의 영세한 지방가마를 중심으로 번조되었다. 근대기의 상사기는 전대에 비해 생산성이 보다 활성화되는 경향을 보이며, 특히 일제강점기는 조선백자 생산이 침체되면서 지방가마에서 일괄적으로 생산되었다. 이러한 현상은 강점을 전후하여 상사기 수요자와 수요량이 큰 폭으로 증가했음을 의미한다. 즉 막사발 혹은 막사기로 지칭될 만큼 왜사기나 백자에 비해 질이 현격히 낮았던 상사기의 단가가 월등히 저렴하여 서민층의 생활품수품으로 애용되었기 때문이다. 뿐만 아니라 제조공정상 원료구입이나 제작기술에 구애가 없고 2~3명의 인부만으로도 자급자족하여 생산이 가능했던 원인이 크다. 또한 상사기 제작자는 요를 축조할 여력이 없어 임대하는 경우가 많았지만 요의 임대료가 백자에 비해 약 2배 가까이 저렴하여 부담이 적었다. 판매와 유통은 생산자들이 인근 지역을 행상(行商)하면서 대부분 이루어졌고, 구매자와의 물물교환이나 외상도 가능했다. 이외 생산자들이 소속 지역 사기점에 상품을 내

243

어놓고 위탁 판매를 하여 사기점 운
영자와 생산자간의 교류도 활발했다.
상사기를 전문으로 판매하는 사기점
들은 경성, 부산과 같은 대도시 보다
중소도시에 확산 분포되어 도시민 보
다 지역민들이 주로 애용했음을 시사
한다. 유형은 상사기 특유의 질박하
고 소박한 특성이 고스란히 간직되어
있으며 특별한 양식이 고려되지 않았
다. 이를 두고 조선을 방문한 일본 여
행객들은 조선의 상사기를 '무심(無
心)의 경지에서 제작된 최고의 걸작'
이라 평했다. 상사기 생산량은 1920
년대를 전후하여 최대 증폭되었으며,
이후 전시물자 공급으로 인해 전반적
인 요업생산이 감소되어 1940년대 초
에 일시 중단된 것을 제외하면 일정
량이 지속적으로 생산된 편이다. 이
처럼 상사기 생산성이 일제 말기까
지 유지될 수 있었던 것은 전국에 산
재된 공방들의 운영실태가 위태로운

30년대 중반이후 대다수 가마에서 전
승백자와 상사기를 동시 번조하기 시
작했고, 심지어 40년대에는 백자보다
상사기를 번조하는 경향이 높아졌기
때문이다.(엄승희)

| '상약국'명청자 '尙藥局'銘青磁, Celadon with 'Sangyakguk(尙藥局)' Inscription |

'상약국'명청자는 '상약국(尙藥局)'이
라는 명문이 새겨진 뚜껑이 있는 원
통형 청자합이다. '상약국'명청자는
국립중앙박물관과 한독의약박물관
에 각각 완형이 한 점씩 소장되고 있
고, 일본 야마토분카칸[大和文化館]
에는 몸체만 남아 있으며, 강진 사당
리, 용운리 10호, 삼흥리 E지구 가마
터에서 뚜껑편이 확인되었다. 상약
국은 왕실 의료기관으로, 목종(재위
997~1009)부터 충선왕 2년(1310)까
지 존속하였으며, 이후에 장의서(掌
醫署), 봉의서(奉醫署), 상의국(尙醫局)
등으로 개칭되었다. 현재 확인되는
'상약국'명청자의 기형은 모두 뚜껑
이 있는 원통모양의 합(盒)이며, 왕실
의 의약품을 담던 용기로 추정된다.
뚜껑의 편평한 윗면에는 용과 구름이
음각되었으며, 뚜껑과 몸체가 닿는

244

245

부분에 각각 '상약국(尙藥局)'이라는 사용처가 표기되어 있다. 국립중앙박물관 소장품은 '상약국'이 음각되어 있고 굽 안바닥 구석에 '승(丞)'이라는 음각명문도 확인된다. 한독의약박물관 소장품은 '상약국'이 백상감되어 있으며, 기형, 문양, 번조법 등은 국립중앙박물관 소장품과 유사하다. '상약국'명청자의 몸체는 모두 규석을 받치고 번조하였으며, 12세기경에 제작된 것으로 추정된다. 북송대 정요(定窯)에서 제작된 '상약국'명 백자합과 기형, 문양, 크기 등이 유사하여 영향 관계를 짐작할 수 있다.(김윤정)

| 상형, 象形, Figural Type |

도자기의 형태를 동물이나 식물의 모양을 본 떠 만든 것. 상형의 청자는 고려 초기에 제기(祭器) 등의 장식으로 나타나기 시작하여, 12세기에는 각종 그릇의 형태를 표주박, 연꽃, 죽순, 사자, 기린, 오리, 참외, 복숭아 등 수많은 종류로 만들었으며, 13~14세기에 병의 어깨나 뚜껑의 꼭지 등 부분 장식으로 변화되었다. 조선 초기에 분청사기로 제작된 연적이나 주자 등의 주구(注口)와 손잡이에 장식되기도 하였다. 백자는 16세기부터 제기(祭器)나 명기(明器)로 제작되다가 18~19세기에 병과 항아리의 보조장식으로 등장하기도 하였다. 특히 19세기에 잉어, 개, 닭, 나비, 복숭아, 금강산, 반닫이 등 생활주변의 소재를 연적(硯滴)으로 만든 것이 다수 제작되었다.(전승창)

| 상형청자, 象形靑磁, Celadon Figure |

246

독특한 형상을 지닌 청자. 일상적 그 릇의 형태가 아니면서도 실용기로서 의 기능을 갖고 있다. 상형청자는 고 려 중기인 12~13세기경에 강진에서 제작되었으며 요대와 송대 도자의 자 극을 받아 만든 사례도 있으나 고려 만의 특징을 보이는 예도 많다. 상형 청자의 종류로는 동자·원숭이·오 리·복숭아·귀룡 등을 형상화한 연 적, 기린·어룡·산예 등으로 뚜껑을 장식한 향로, 어룡·표주박·죽순 등 을 묘사한 주자, 쌍사자 베개와 필가, 대나무·참외를 디자인한 병 등이 있 다. 상형청자는 대부분 완성도가 대 단히 높고 유색이 좋아 청자제작기 술이 절정기에 올라 있음을 잘 보여 준다.(이종민)

｜상회자기, 上繪瓷器, Porcelain Decorated in Overglaze Enamels ｜

소성된 자기 위에 상회 안료로 장 식하고 다시 구운 자기다. 도자기 에 문양을 장식하는 기법 중 하나 로 유상채(釉上彩)라고도 하며 영어 로 overglaze라고 한다. 제작 방법은 먼 저 유약을 시유하여 1200도 이상의 고화도에서 한 번 소성한 후 채색 안 료로 그 위에 시문 장식을 하고 다시 700~900도의 저화도에서 굽는다. 상 회 전후 소성하는 온도의 차이로 인 해 서로 화학적인 영향을 받지 않기 때문에 가능한 기법이다.

중국에서 상회자기가 처음 등장한 것 은 송·금 시기로 이는 송대 이전에 이루어졌던 연유도기 제작 기술을 바 탕으로 발전한 것이다. 이후 명대에

247

248

들어 경덕진 관요에서 본격적으로 투채(鬪彩)나 오채(五彩)가 소성에 성공하면서 상회자기의 제작이 활발해졌다. 청대에는 이 기술이 더욱 발전하여 서양에서 수입된 법랑, 즉 금속의 에나멜 성분을 이용한 법랑채(琺瑯彩), 양채(洋彩) 및 분채(粉彩) 기술을 성공시켰다. 명대의 채색 안료에서는 구현되지 못했던 다양한 색상으로 자기를 장식할 수 있었다. 가령 서양의 에나멜 안료였던 월백(月白), 백, 황, 녹, 송황(松黃), 흑 등을 포함 모두 9가지의 색을 더 낼 수 있었으며, 이후 색상은 더욱 증가하여 화려한 청대의 자기가 탄생되었다. 다시 말해, 중국 도자사상 청대 자기는 상회자기의 대표가 되었다.

상회자기 기술은 경덕진의 도자 무역과 함께 제작 기술도 같이 교섭이 되어 17세기 후반에는 일본에서도 상회자기 제작에 성공하였다. 조선은 조선 후기 사대부들의 문집이나 기록 등을 살펴보면 북학사상과 함께 청 문물에 대한 경도가 높았기 때문에 청의 상회자기에 대한 열망 또한 대단했던 것으로 보인다. 이에 상회자기를 모방하려는 움직임도 있었지만 결과적으로 조선에서는 만들지 못하였다.(방병선)

| 서삼릉 유적, 西三陵遺跡, Seosamneung Site, Royal Tombs · Royal Tombs of King Injong, Cheoljong and Queen Janggyeong |

경기도 고양시 덕양구 원당동에 위치한 조선시대 정릉(靖陵), 효릉(孝陵), 예릉(睿陵) 즉 서삼릉 유적은 1996년 국립문화재연구소에서 발굴조사한 곳이다. 조사과정은 태실을 보호하기 위해 일제가 설치한 것으로 보이는 담장과 철문을 철거한 뒤 실시되었고 조사결과, 태실 54기가 발굴되고 조선조 태실 봉안의식이 일부 밝혀져 일제에 의한 태실이봉 의도를 비롯한 태호(胎壺), 지석(誌石) 등의 편년 또

사

249

한 구체적으로 밝혀졌다. 서삼릉으로 이장된 54기의 태실 관련 유물들은 일제강점기 이왕직에서 파괴와 손실 방지의 명목 하에 한 곳에 옮겨 놓은 것이다. 그러나 매장구조는 일제의 문화말살정책에 따라 변형되어있어 이장목적에 의문이 제기된다. 발굴된 태호는 14세기부터 20세기 전반기에 해당되며 대부분 백자호이다. 내·외 한 쌍으로 이루어진 구성은 태호의 시기별 제작양상을 보여준다. 근대기의 태호는 19세기 후반과 일제강점기로 구분되어 기존의 전통양식이 변화하는 형태적 특징을 보인다. 우선 19세기 후반은 전반적으로 19세기 전반의 전통을 답습하지만 직립된 목과 구부가 동체보다 넓게 벌어진 발형호(鉢形壺)인 점, 석회가 섞인 모래를 받혀 구운 점 등에서 이전과 다르다. 또한 20세기 전반은 항아리의 기형이 뚜껑을 덮으면 원형(타원형)이며 중앙에 4개의 고리가 달려있는 양식

으로 변화하게 되는데, 예로는 1912년 덕혜옹주의 백자태호(白磁胎壺)와 태지석(胎誌石), 1914년 고종 제8남의 백자태호(白磁胎壺)와 태지석(胎誌石), 1915년 고종 제9남의 백자태호(白磁胎壺)와 태지석(胎誌石), 1932년의 왕세자 청화백자태합(靑畵白磁胎盒) 등을 들 수 있다. 특히 1932년의 청화백자태합은 기존의 전통양식에서 완연하게 벗어난 독특한 합형태호(盒形胎壺)이다. 20세기 전반기에 제작된 태호는 모두 백자호이면서 새로운 대합(大盒)형태로 전환되는 경향을 보이며, 심지어 동체에 화려한 청화문양을 시문장식하기도 했다. 관련 보고서는 1999년 국립문화재연구소에서 발간한『西三陵胎室』이 있다.(엄승희)

┃서울 서대문형무소 취사장터 유적, 西大門刑務所炊事場遺蹟, Seoul Seodaemun Prison Kitchens Site ┃

서울 서대문형무소 취사장터 유적은 서대문구청이 2009년 2월 12일에 수립한 서대문형무소(현재의 서대문형무소역사관, 구 서울구치소)의 보존 및 활용 등과 관련하여, 취사장 복원을 위한 유구터 확인과 문화재 발굴조사를

250

(재)한얼문화유산연구원에 의뢰하여 실시된 곳이다. 조사결과, 1936년에 설립된 서대문형무소 배치도와 동일하게 취사장, 기관실, 소독실로 구분된 건물임이 확인되었다. 발굴된 유물은 일본 수입자기와 생필품, 철기유물, 적벽돌 등 총 50여 점이다. 이 가운데 근대 도자기로 분류되는 일본 자기류는 일제강점기를 전후한 시기에 수입되거나 조선에서 생산된 것으로 추정되는 기계성형품들이 취사장에서 수습되었다. 유형은 일본 양식으로 제작된 것이 많지만, 조선백자의 고유한 문양을 답습하거나 변형시킨 것들도 포함되었다. 문양은 식물문, 조문(鳥文) 등이 주를 이루며 이외 기하학문이나 전사기법을 응용한 것들도 있다. 특히 청색을 띠는 백자편에는 고려청자의 제작기법과 유사하게 화문(花文)을 압착 성형한 것도 일부 확인되었다. 그러나 동 시대 유적 및 가마터와는 달리 수습 유물들

이 대부분 도편들이기 때문에 유형과 제작기관 및 연도를 정확하게 유추하는데 한계가 있다. 관련 보고서는 (재)한얼문화유산연구원과 서대문구청에서 2011년 공동 발간한 『서대문형무소 취사장터 발굴조사보고서』가 있다.(엄승희)

| 서울 종로 중학구역 유적, 鐘路中學區域遺蹟, Site of Jongno Junghak-Area in Seoul |

서울종로 중학구역 유적은 ㈜인크레스크에서 종로 중학구역 도시환경정비사업을 추진하기 위해 이 일원의 문화재 지표조사를 (재)한울문화재연구원에서 실시한 곳이다. 발굴 결과, 중부학당과 관련이 있는 것으로 판단되는 건물지를 비롯하여 조선시대에서 일제강점기까지의 건물지 14개소와 우물 2기가 조사되었으며, 중학천의 동측 호안석축이 확인되었다. 근대 도자기는 1차 발굴조사 시 근·현대층에서 발굴되었다. 제작 시기는 19세기 말에서 20세기 초·중반경으로 보이며, 백자잔, 백자청화영지문잔, 도기소호 등이 소량 수습되었다. 전반적으로 태토는 정선된 편이지만 문양이 생략되거나 간략하여 전형적

251

산된 일본식 자기들도 함께 출토되었다. 기종은 접시, 발 등 생활자기가 대부분이며 소량의 양식기들도 포함되었다. 시문은 다채로운 문양장식이 일반적이며 전사기법이 사용된 것들도 보인다. 확인되는 국내, 외 자기의 상표는 주로 굽 내부에 장식되어 있으며, 일본산으로는 「일도류(日陶類)」, 「경질도기(硬質陶器)」, 「석도경질도기(石陶硬質陶器)」 등이 있으며, 이 중 경질도기와 관련한 명문은 이 시기 일본의 경질도기 생산이 비약적으로 발전했던 것과 관련된다. 또한 조선산으로는 「경성특제(京城特製)」, 「식 ○ 특(食○特)」 등이 있다. 상표명문은 일본산이 화려하고 깔끔하여 수입품으로서의 면모를 보이는 반면, 조선산은 이에 비해 다소 질이 떨어진다. 관련 보고서는 (재)한울문화재연구원에서 2011년에 간행한 『종로중학구역유적』이 있다.(엄승희)

인 조선 말기 유형을 보인다. 또한 중학지역의 건물지에서는 다량의 일본 수입자기가 동제반상기와 동시에 발굴되었다. 이들은 한 항아리 속에서 함께 출토되었고 퇴장(退藏) 유구형태로 볼 때 의도적으로 매납되었을 가능성이 있다. 이러한 출토 유형은 전시경제체제에 따라 범국가적으로 시행된 유기공출이 강화되던 30년대 중반 이후의 시국상황에 부합된다.

한편 일본 수입자기는 20세기 전반 일본 규슈[九州]지방을 비롯하여 혼슈[本州], 세토[瀬戸], 미노[美濃], 나고야[名古屋] 등지에서 제작된 것들이며, 일부이긴 하지만 조선에서 생

┃서울 종로 한국불교태고종 전통문화전승관 신축부지 유적

(사간동112호 가마터) **韓國佛敎太古宗傳統文化傳承館新築敷地遺蹟, Sagan-dong Kiln Site no. 112** |

서울 종로 한국불교태고종 전통문화전승관 신축부지 유적은 상명대학교박물관에서 2005년 발굴조사한 곳이다. 조사결과, 대상지에서 일부 잔존하는 적심 석렬이 발굴되어 유구가 확인되는 지점을 중심으로 추가 발굴조사를 실시했고, 이 일대의 기존건물 하부시설의 잔존여부도 확인하였다. 조사지인 사간동은 조선조의 사간원(司諫院)이 위치한 곳이면서 경북궁의 인접지역인 만큼 유구 및 유물에 대한 왕실관청과의 연관성이 주목되었다. 발굴 유물은 도자기, 기와 등이다. 특히 도자기는 조선백자, 분청사기, 조선청자, 근대기에 수입된 일본자기, 흑유, 석간주, 옹기 및 중국제 청화백자 등 다양하지만, 조선백자가 전체 유물의 70%를 차지할 만큼 절대적으로 많다. 근대기 도자는 일본 수입자기와 중국 청화자기로 구분된다. 우선 일본자기는 잔, 접시, 호, 발 등 각종 생활용품들이 상당량 발굴되었으며, 일본의 도자기제작소, 공방, 상호 등으로 추정되는 「대일본대판임병조제조(大日本大阪林兵造製造)」, 「○제(○製)」, 「환음정제(丸音精製)」, 「대음정○(大音精○)」 등이 굽 안에 표기되어있다. 그 중 「대음정○」명 백자는 경복궁 태원전지를 비롯한 다수 유적에서 동일하게 출토된 대표 유물이다. 이처럼 일본 수입자기에는 「정제(精製)」명이 시문된 백자들이 상당수 있는데, 이는 일본 메이지시대를 전후하여 대략 50여 년간(1870~1920) 조선으로 수출되던 일본 자기공장의 회사명 뒤에 대중적으로 덧붙인 용어로 파악된다. 제작기법은 정선된 태토를 사용한 기계성형 즉 석고성형이 대다수를 차지하며, 전반적으로 설백색에 화려한 안료를 사용하여 도안화된 문양을 시문장식했다. 드물게는 분원 말기백자에서 흔히 등장하던 「수(壽)」, 「복(福)」 자문 백자 발편도 동반 수습되었는데, 이들은 조선에서 운영되던 일본인 도자기공장 제품일 가능성도 없지 않다. 반면 중국 청화자기는 접시, 잔 등 단 2점 정도만 출토되었으며 모두 청대 민간 도자기공방에서 제작된 것으로 추정된다. 이들은 외저에는 청화방인(靑畵方印)을 시문하고 영지운문(靈芝雲文)을 기물 외면에 장식했다. 관련 보고서는 상명대학교박물관에서 2007년에 간행한 『서울 종로 한국 불교 태

고종 전통문화전승관 신축부지 유적』이 있다.(엄승희)

| 서울 창덕여중 증·개축 부지 유적 昌德女中 增·改築敷地遺跡, Remains of Changdeok Girls' Middle School in Seoul |

서울 창덕여중 증·개축부지는 2009년 12월 (재)서경문화재연구원에서 지표조사를 실시하였고, 이후 (재)한강문화재연구원이 2010년 3월 16일부터 4월 3일까지 시굴조사를 실시한 유적이다. 시굴조사 결과, 멸실된 서울 성곽 기저부가 일부 확인되었고 더불어 조선시대에서 근·현대에 이르는 건물지 7동도 확인되었다. 이에 서울중부교육청에서는 창덕여자중학교 증·개축부지에 대한 발굴조사를 (재)고려문화재연구원에 의뢰하여 2010년 9월 1일부터 10월 30일에 까지 현장조사를 실시하였다. 근대 도자기는 현재의 창덕여자중학교 건물의 북쪽 끝단면에 위치한 프랑스공사관 건물지에서 발굴되었다. 출토유물은 용도를 알 수 없는 도편, 국화모양의 석고 장식, 장식용 타일 등이 극소량 발굴되었으며, 유물들은 이 지역 동남쪽의 근대문화층에서 다

량 출토된 외래자기와 연관되어 외국인의 생활용품이었을 가능성이 높다. 이밖에도 건물지 2호(북쪽 외적지)에서 일본 수입자기가 소량 출토되었다. 관련 보고서는 (재)고려문화재연구원에서 2012년에 간행한 『서울 정동유적: 창덕여자중학교 증·개축부지 문화재 발굴조사 보고서』가 있다.(엄승희)

| 서촌요 西村窯, Xicun Kiln |

중국 광동성(廣東省) 광주시(廣州市) 북면 구릉지에 위치한 가마터. 북송년간에 수출용 자기뿐 아니라 내수용 자기를 생산한 곳이다. 1956~1957년 사이에 발굴조사로 36.8m 짜리의 가마 1기와 다양한 관련 시설물, 두꺼운 퇴적층이 확인되었다. 도자기로는 요주요 풍의 청자, 경덕진요 풍의 청백자, 흑유자기, 저화도 연유도기 등이 포함되어 중국 북방, 남방의 다양한 제품을 생산한 곳임을 알 수 있다. 청자에는 철화로 문양을 넣은 사례가 알려져 있어 고려청자와 비교의 대상이 되기도 한다.(이종민)

| 석간주 石間硃, Iron-brown pigment |

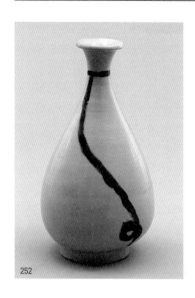
252

금은 회청(回靑)을 쓴다'라는 기록이 등장한다. 여기서 석간주로 그림을 그린 자기는 바로 지금의 철화백자를 의미 하는 것으로 조선시대에 폭 넓게 사용된 도자 안료 중 하나였다. 이밖에 불화, 벽화, 단청 등에도 붉은색 안료로 사용되었다.(방병선)

| 선동리 2호·3호 백자 요지
仙東里 2號·3號 白磁 窯址,
seondong-ri no.2·3 white
porcelain kiln site |

산화철을 주성분으로 하는 철화 안료의 다른 이름이다. 자연 합성물로 산화철이 많은 적색 점토질을 일컫는다. 또한 석간주는 철사(鐵砂), 적철광(赤鐵鑛) 등으로도 칭하며 가루가 되면 붉은 색이 되어 다른 광물과 쉽게 구분된다. 비교적 철분의 순도가 높은 안료로서 고급에 속하며, 도자공예에서는 철화백자에 문양을 시문하는 용도로 사용이 되었다. 우리나라에서 석간주라는 명칭은 17세기 현종연간 「숭정원일기」에 처음 등장한다. 1754년 『영조실록(英祖實錄)』에서 '자기에 그림을 그려 넣음에 옛날에는 '석간주'를 사용했는데 듣자하니 지

경기도 광주 초월면 선동리에 위치한 조선 중기에 운영된 관요(官窯) 중에 하나. 1986년 2호와 3호 가마터의 발굴이 진행되었다. 2호 가마는 파괴되어 구조를 확인할 수 없었지만, 학술적으로 중요한 의미를 갖는 백자와 소량의 청자 및 요도구(窯道具) 등이 출토되었다. 유물은 연회백색(軟灰白色)의 순백자가 대부분이지만 용, 대나무, 난초, 포도 등을 그려 장식한 철화백자(鐵畫白磁)와 그릇 안바닥에 '祭(제)'자를 적은 청화백자 접시도 발견되었다. 청자는 암록(暗綠), 연록색(軟綠色)을 띠는 대접과 접시, 그리고 인화장식(印花裝飾)이 있는 제기 등이 발견되어 17세기까지 조선

청자가 제작되었던 것으로 밝혀졌다. 특히, 접시나 대접의 굽바닥에 간지(干支)가 음각된 파편이 출토되어 1640~1649년에 운영되었던 곳으로 밝혀졌으며, 이를 통해 관요(官窯)가 땔나무를 조달하기 위하여 대략 10년 단위로 가마를 이설(移設)하였다는 조선시대의 기록이 입증되기도 하였다. 3호 가마는 번조실(燔造室) 일부만이 확인되었는데, 폭 1.8미터에 계단 모양으로 3단이 놓여 있는 구조였다. 연회백색의 순백자가 대부분으로 대접, 접시, 잔과 같은 일상용기를 주로 제작하였지만, 철안료(鐵顔料)로 그릇 바닥에 '祭(제)'자를 적어 놓은 파편도 출토되었다. 굽의 모양과 받침, 그릇의 형태 등 2호 출토품과 유사하며, 운영시기 역시 17세기 중엽으로 추정되고 있다.(전승창)

| '선산'명분청사기 '善山'銘粉靑沙器, Buncheong Ware with 'Seonsan(善山)' Inscription |

조선 초 경상도 상주목 관할지역이었던 선산도호부(善山都護府)의 지명인 '善山'이 표기된 분청사기이다. 공납용 분청사기에 표기된 '善山'은 자기의 생산지역 또는 중앙의 여러 관청(京中各司)에 자기를 상납한 지방관부를 의미한다. 공납용 자기의 생산지와 관련하여 『세종실록』지리지 경상도 상주목 선산도호부(尙州牧 善山都護府)에는 "자기소가 둘인데, 하나는 부 동쪽 우물곡리에 있고, 하나는 해평현 동쪽 구등제리에 있다. 모두 하품이다(磁器所二, 一在府東亏勿谷里, 一在海平縣 東鳩等堤里. 皆下品)"라는 것과 선산지역이 태종 13년 계사년에 선산군(善山郡)이 되었고, 태종 15년 을미년에 도호부(都護府)가 되었으며, 구등제리가 있는 해평현이 선산도호부의 속현(屬縣)이라는 기록이 있다. 구등제리는 경북 구미시 해평면 창림리로 추정된바 있다.(박경자)

| 설백색 雪白色, snow white color |

경기도 광주의 관요(官窯)에서 제작된 백자의 색을 표현하는 단어 중에 하나. 조선시대 15~16세기 혹은 18세기 전반에 제작된 왕실용 백자의 흰색을 가리키는 것으로, 눈이 온 후 맑게 개인 날 햇살에 반사되어 빛나는 눈의 색깔과 유사하다고 한 것에서 비롯되었다. 설백색의 백자라고 지칭하는 것은 조선시대 경기도 광주의

관요에서 왕실용으로 제작된 최상품을 의미하는 것이기도 하다.(전승창)

| '성'명청자 '成'銘靑磁, Celadon with 'Seong(成)' Inscription |

명청자군의 문양은 음각이나 양각기법이 사용되었으며, 번조받침은 규석과 모래 섞인 내화토 빚음이 사용되었다. 전세품 중에 상감청자합이나 병 등이 남아 있어서 '성'명청자가 제

253

'성'명청자는 굽 안바닥 중앙에 산화철 안료로 '성(成)'자를 써 넣은 청자이다. '성'명청자는 현재 37점이 확인되며, 전세품 5점과 백토로 명문이 쓰여진 '성'명청자편 1점 외에 나머지 청자편은 모두 강진 사당리 7호 요지에서 수습된 것이다. '성'명청자의 기종은 완, 대접, 접시, 잔, 합, 병, 통형잔 등으로 다양하다. 명문은 사당리 21호요지에서 수습된 백토로 쓰여진 1점을 제외하고 모두 철화로 쓰여졌다. 사당리 7호요지에서 수습된 '성'

작된 시기는 12세기 중후반에서 13세기 전반 경까지 넓혀 볼 수 있다. '성'자의 필체가 다양하여 도공의 이름은 아닐 것으로 생각되며, 사용처나 제작 공방을 표기하였을 것으로 추정되고 있다.(김윤정)

| 성상 城上, Seongsang, Keeper of the Government Collection of Vessels |

성상은 각 관청에서 기물(器物)을 맡

263

아 지키는 사람이다. 조선초에는 각 전(殿)이나 연회 등의 행사에 배치되어 기명(器皿)을 관리하는 성상이 있었으며, 인(人), 자(者), 노예(奴隸), 노비(奴婢), 하전(下典) 등으로 기록되었다. 조선초에 이들은 왕실에 속한 공노비(公奴婢)가 아니라 양인으로 천역을 하는 기인(其人)의 신분이었다. 『경국대전(經國大典)』에서 성상은 사옹원에 속하며, 대전·왕비전·세자궁·빈궁에 배치된 은기성상은 정9품·종9품 잡직 체아직으로 기록되어 있다. 은기(銀器)와 자기(磁器)를 관리하는 은기성상과 사기성상(沙器城上)이 확인된다.(김윤정)

| '성상소'명청자 '城上所'銘青磁, Celadon with 'Seongsangso(城上所)' Inscription |

'성상소'명 매병은 매병 몸체에 '성상소(城上所)'가 흑상감되어 있는 조선초에 제작된 상감청자이다. 〈'성상소'명매병〉은 상감분청사기로 분류되기도 하지만 기형·문양·시문기법 등은 고려 14세기 후반에 제작된 관사명(官司銘) 상감청자의 계보를 잇고 있다. 〈'성상소'명매병〉은 이전 시기에 제작된 매병들에 비해서 동체의

풍만한 양감이 줄어들고 전체적으로 안정감 있는 형태로 변화되었다. 문양구성은 어깨부분의 이중연판문대, 선문대(線文帶), 몸체에 연화문, 하부 문양대가 있는 4단 구성이다. 연화문은 호림박물관 소장 〈청자상감'덕천'명매병〉과 비교하여 연꽃이나 연잎의 형태가 간략해져서 시기적인 변화를 볼 수 있다. 성상소는 조선초에 사헌부와 사간원의 관원이 그날의 공사(公事)를 출납하던 곳이며,『동국여지비고(東國輿地備攷)』에는 사헌부에 속한 기구로 다시청(茶時廳), 제좌청(齊坐廳)과 함께 언급되어 있다. 이익(李瀷, 1681~1763)의 『성호사설(星湖僿說)』에 의하면, 성상소는 경복궁 정문의 오른편 담 위에 있었고 임진왜란 이전에 사헌부 대관들이 모여서 회의를 하는 장소였다. 또한 '성상소감찰다시(城上所監察茶時)'는 감찰 관원들이 성상소에 모여 차를 마시고 헤어지던 관례에서 나온 말이라고 하였다. 〈'성상소'명매병〉은 조선 개국 이후에 사헌부의 감찰 기능이 강화되면서 대관들이 성상소에 모여 차를 마시는데 사용된 것으로 추정된다.(김윤정)

| '성주'명분청사기 '星州'銘粉青沙器, Buncheong Ware with

'Seongju(星州)' Inscription |

조선 초 경상도 상주목 관할지역이였던 성주목(星州牧)의 지명인 '星州'가 표기된 분청사기이다. 공납용 분청사기에 표기된 '星州'는 자기의 생산지역 또는 중앙의 여러 관청[京中各司]에 자기를 상납한 지방관부를 의미한다. 공납용 자기의 생산지와 관련하여『세종실록』지리지 경상도 상주목 성주목(『世宗實錄』地理志 慶尙道 尙州牧 星州牧)의 기록에는 고려 충선왕 2년에 경산부(京山府)가 되었고, 조선 태종 원년에 어태(御胎)를 부 남쪽에 안장하고 성주목(星州牧)으로 승격되었다는 것과 "자기소가 하나인데 주 동

254

쪽 흑수리에 있다. 중품이다(磁器所一, 在州東黑水里. 中品)"라는 내용이 있다. '흑수(黑水)'와 관련하여 조선 순조 때인 1833년 경 편찬된『경상도읍지(慶尙道邑誌)』에 성주목에서 40리(里)의 거리이고 고령(高靈)과의 경계에 있으며,『한국지명총람(韓國地名總攬)』에는 성주군 흑수면이 1914년 행정구역 폐합에 따라 경북 고령군 운수면 신간동에 포함되었다는 내용이 있다. 경북 고령군 운수면 신간동에 있는 사붓골 가마터에서는 '長興庫(장흥고)'명 분청사기가 수습되어 성주목 동쪽 흑수리의 중품자기소로 추정된 바 있다.(박경자)

| 세종실록 지리지 世宗實錄地理志, Sejong Sillok Jiriji (Geography text of Annals of King Sejong) |

『세종장헌대왕실록(世宗莊憲大王實錄)』제148권에서 제155권에 실려 있는 전국 지리지(地理志)이다. 세종이 즉위 6년(1424) 11월 15일에 대제학 변계량(卞季良)에게 주·부·군·현의 지지와 연혁을 지어 바치라고 명(命)하여 보름 후인 12월 초하루[朔]에 『경상도지리지(慶尙道地理志)』가 작

성되었다. 이를 참고하여 작성된 각 도(道)의 지리지를 취합하여 편찬한 『신찬팔도지리지(新撰八道地理志)』를 세종 14년(1432) 1월 19일에 맹사성(孟思誠), 권진(權軫), 윤회(尹淮), 신장(申檣) 등이 세종에게 바쳤다. 이후 일부 내용이 수정되어 단종(端宗) 2년(1454) 3월에 『세종실록(世宗實錄)』이 편찬될 때 부록되었다. 『세종실록』지리지는 『세종실록』과 상관없이 독자적으로 편찬된 조선 초기의 전국 지리지로 내용 중에 세종 당시의 상황임을 의미하는 '금상(今上)'으로 표기된 사료와 세종 사후의 기록임을 의미하는 '세종(世宗)'이라는 묘호(廟號)를 사용한 것이 공존하지만 서문(序文)에 밝힌 것처럼 1432년 이후 변동 사항으로 그 도(道)의 끝부분에 붙인 양계의 주(州)와 진(鎭)에 관한 것을 제외하면 현전하는 내용은 세종 14년(1432)에 편찬된 『신찬팔도지리지』와 동일한 것으로 볼 수 있다.

『세종실록』지리지는 인문지리, 자연지리, 경제, 군사 등 국가통치에 필요한 여러 자료가 도총론(道總論)과 각 군현(郡縣)으로 나뉘어 기술되었다. 전체 산물의 종류는 도총론에서는 수취체제상의 용어인 궐공(厥貢)·궐부(厥賦)·약재(藥材)·종양약재(種養藥

材) 등의 항목으로 구분되었고, 각 군현에서는 토의(土宜)·토공(土貢)·약재(藥材)·토산(土産)의 네 항목으로 기재되었다. 이 중에는 팔도(八道)에 흩어져 있는 총 139개소의 자기소(磁器所)와 185개소의 도기소(陶器所)에 관한 내용이 포함되었는데 자기소와 도기소는 토산항 다음에 어량(魚梁)·염장(鹽場)·철장(鐵場)과 함께 별도의 항목으로 구분되어 그 위치, 수, 품등(品等)이 구체적으로 표기되었다. 이 중 상품(上品)·중품(中品)·하품(下品)으로 구분된 자기소의 품등에 관해서는 자기의 품질(品質)차이라는 견해와 자기를 제작하는 장인호(匠人戶)의 규모에 따른 공물의 부과기준이라는 견해가 있다.(박경자)

| '소'명분청사기 Buncheong Ware with 'So(소)' Inscription |

경북 고령군 성산면 사부리 가마터의 발굴 조사에서 백토분장 위에 한글인 '소'를 음각한 분청사기가 여러 점 출토되었다. 이들은 명문의 형태와 표기방식 외에 명문의 위치가 발과 접시로 추정되는 기종의 내저면 중앙원 안쪽인 점, 명문을 중심으로 인화기법의 주름문이 방사형으로 장식된

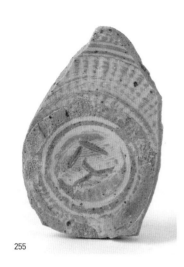

255

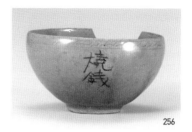

256

'소전'명청자는 소전색(燒錢色)이라 는 도교 기관에서 사용된 청자이다. '소전(燒錢)'은 '돈을 태운다[불사르 다]'는 의미이며, 중원(中元, 7월 15일) 에 민간에서 행해지던 도교 의식 중 하나였다. 도교에서 중원절은 불교에 서는 우란분절(盂蘭盆節)이라고 하는 데, 속칭 귀절(鬼節)이라고도 한다. 민 간에서는 중원절에 망인(亡人)을 보 낼 때 종이돈[紙錢]을 준비해서 위로 해주고 제사를 지낼 때 분소(焚燒)하 는 의식을 행하였다. 즉, 소전은 혼귀 (魂鬼)을 위로하고 저승으로 보내주 는 의식 중에 하나이다.(김윤정)

점 등이 동일하여 같은 시기에 제작 된 것으로 판단된다.

이 외에 분청사기에 표기된 한글명문 은 광주광역시 북구 충효동 가마터에 서 확인된 '어존'명, 부산광역시 기장 군 하장안 명례리 가마터에서 확인된 '라랴러려로료르'·'도됴두'명이 있 다. 이들은 훈민정음(訓民正音)이 1446 년에 반포되어 민간에서 널리 활용 되기까지의 시간을 고려할 때 15세기 후반에서 16세기 경 사이에 제작되었 을 가능성이 크다.(박경자)

| '소전'명청자 '燒錢'銘靑磁,
Celadon with 'Sojeon(燒錢)'
Inscription |

| '소전색'명청자 '燒錢色'銘靑磁,
Celadon with 'Sojeonsaek(燒錢色)'
Inscription |

'소전색'명청자는 고려후기에 설치 된 소전색이라는 도교 기관에서 사 용된 의례용 청자이다. 청자의 몸체

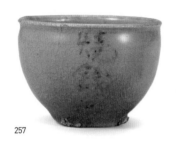

257

외면에 '소전(燒錢)'이나 '소전색(燒錢色)'이 상감·철화·음각 기법으로 표기된 예가 10여점 남아 있다. 소전색은 고려 충렬왕4년(1278)에 설치되어 운영되다가 1392년에 폐지되었으며, 초주(醮酒, 도교 의례에서 사용되는 술)를 요청하여 제단에 진설(陳設)하는 등 초제(醮祭)와 관련된 일을 담당하였다. 현재 남아있는 '소전'명 청자는 잔(盞)이 8점으로 가장 많은데, 초주를 담는 의례 용기로 사용된 것이다. '소전색'명청자는 모두 안바닥을 얕게 깎아서 굽다리가 짧고 굽접지면이 좁아서 굽다리 단면은 'Ⅴ'형이다. '소전'명청자는 기벽이 얇은 편이고 번조 받침은 대부분 굽바닥에 유약을 훑어 내고 모래 섞인 내화토 빚음을 받쳐 번조하였다. 충렬왕 재위(1274~1308) 기간 중 1274년에서 1295년 사이에 도교 의례가 집중적으로 시행된 점 등을 고려하면, '소전'명청자는 13세기 4/4분기 경에 제작된

것으로 추정된다.(김윤정)

| 손곡동요지 蓀谷洞窯址, Songgok-dong Kiln Site |

경주 손곡동과 물천리 일대에 위치한 신라·통일신라시대의 토기생산유적으로 당시 대규모 요업단지이다. 이 유적에서는 여러 기의 토기가마를 비롯하여 공방지, 채토장, 토기 저장공간, 그리고 제작공인의 주거지 등이 확인된 바 있으며, 엄청난 양으로 폐기된 토기 외에도 토우(土偶) 및 작업도구 등이 함께 발견되었다. 토기 가마는 구릉지에서 47기가 발견되었는데, 1기를 제외하고는 반지하식이다. 지하식은 구릉의 완만한 경사면을 이용하여 등고선과 직교되는 방향으로 축조되었다. 길이 7.6m, 최대폭 2.1m, 깊이 0.8m, 경사도 15°로 터널형태로 생토의 아래에서 위를 향해 굴착된 등요(登窯)이다. 반지하식은 폭 1.5m 내외, 깊이 0.5m 내외의 규모이며, 가마벽채의 소결정도, 관련시설물의 유무 등에 따라 여러 가지 유형으로 구분된다. 토기 제작과 관련된 시설인 공방지와 부속건물지는 구릉 정상부에서 확인되고, 채토장은 구릉 정상부와 구릉 남쪽 논바닥에서 확인되었

다. 공방지는 여러 개의 기둥구멍[柱穴]과 수혈들로 구성되어 있다. 내부에는 주변 흙과 전혀 다른 점토가 일정범위에 걸쳐 퇴적되어 있었는데 이는 토기제작을 위해 쌓아둔 원료점토로 추정된다. 또한 물레축을 끼우기 위한 자리와 배수를 위한 고랑도 공방지 내부에서 확인되었다. 그밖에 토기를 말리고 저장하는 건물터 46

기와 공인들의 거주공간으로 보이는 주거지 16기, 관리자가 사용한 것으로 보이는 건물터 2기가 함께 발견되었다. 이 유적에서 출토된 1,500여점의 유물 대부분이 토기이지만, 토기제작과 관련된 토기받침대, 계측도구 등이 출토되어 주목을 끈다. 토기받침대로 가마 바닥에 직접 놓고 그 위에 토기를 받쳐주는 용도로 사용된

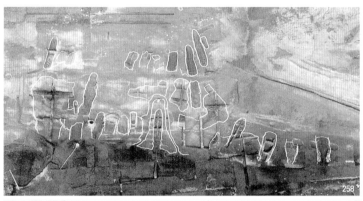
258

259

것[離床材]이 있는가 하면, 소형 장구 모양으로 토기와 토기사이에 놓아 소성과정에서 토기의 엉킴을 방지하기 위한 용도로 사용된 것[離器材]도 있다. 손곡동유적은 우리나라에서 현재까지 조사된 유적 중 최대 규모의 토기제작소로, 토기생산과정에 대한 복원 뿐 아니라 고대 요업관련 기술의 발달과정에 대한 전반적인 이해에 큰 도움이 되는 유적이다.(이성주)

| 송도도기회사, 松都陶器會社, Songdo Ceramic Company |

송도도기회사는 1922년 4월 황해도 개성시 청교면(靑郊面) 덕암리(德岩里) 정동(井洞)에 설립된 청자재현품 제조사다. 설립자는 개성 출신의 김원배, 김정호와 경성 출신의 김용배이며, 자본금 5만원을 투자하여 각종 고급 관상용 청자와 청황와(靑黃瓦)를 생산하였다.(엄승희)

| 송정리 분청사기 요지, 松亭里 粉靑沙器 窯址, Songjeong-ri Buncheong Ware Kiln Site |

충청남도 연기군 전동면 송정리에 위치한 조선 초기의 분청사기 가마터.

1990년 가마터가 조사되었는데, 가마는 번조실(燔造室)만이 발굴되었으며 길이 12.5미터, 폭 2.5미터인 등요(登窯)로 돌과 진흙을 혼용하여 축조한 것으로 밝혀졌다. 이곳의 분청사기는 연록(軟綠), 회록색(灰綠色)을 띠며 표면에는 상감(象嵌)과 인화기법(印花技法)으로 국화와 연꽃, 풀꽃, 곡선을 장식한 대접, 접시 등 일상용기가 주류를 이룬다. 특히, '司膳(사선)' 혹은 '膳(선)'이라고 줄여 쓴 관사(官司) 명칭이 있는 파편이 발견되어, 관사가 존속했던 1420년을 전후한 시기에 그릇이 제작되고 가마가 운영되었던 것으로 추정되고 있다.(전승창)

| 수날법, 手捏法, Hand Building Technique |

바탕흙을 손으로 주물러 형태를 만드는 가장 단순한 성형기법. 두 손으로 점토 덩이를 감싸 쥐고 엄지손가락을 이용해 오목한 형태를 만드는 방법이 일반적이다. 이 방법으로도 아가리가 넓은 둥근 형태의 그릇을 만들 수는 있으나 큰 그릇을 만들기는 어렵다. 주로 작은 그릇을 만드는데 사용되며, 선사시대에 사용되던 성형기법이다.(최종택)

| 수비, 水飛, Levigation |

도자기의 제작에 사용될 흙에서 돌이나 모래 등 이물질을 정제하는 과정. 조선시대에는 가마 부근의 공방에 한 개 혹은 몇 개의 웅덩이를 만들어 수비통으로 사용했던 것으로 확인된다. 물이 채워진 수비통에 흙덩이를 넣고 휘저어 바닥에 가라앉은 고운 흙만을 골라 사용하였을 것으로 추정된다.(전승창)

| '수영'명분청사기, '水營'銘粉靑沙器, Buncheong Ware with 'Suyoung(水營)' Inscription |

조선시대 수군절도사(水軍節度使)의 군영인 수영(水營)을 의미하는 '水營'이 표기된 분청사기이다. 경상도 경주부 동래현 부산포(富山浦)에 설치되었다가 세조 5년(1459)에 울산군 개운포(開雲浦)로 이전한 경상좌수영(慶尙左水營)이 위치했던 개운포성지(開雲浦城址)와 인접한 울산광역시 울주군 삼동면 하잠리 분청사기 가마터에서 수습되었다. 영명분청사기(營銘粉靑沙器) 참조.(박경자)

| 수을토, 水乙土, Glaze stone |

조선시대 백자 유약의 원료다. 수을토(水乙土)는 우리말의 물토를 한문식으로 풀이한 것으로 백자 유약의 주원료다. 영조 20년(1744) 편찬된『속대전(續大典)』에는 광주와 곤양의 수을토를 언급하고 있어 이들 지역의 수을토가 최상급이었던 것으로 보인다. 수을토는 백자 유약 성분의 70% 이상을 차지하는 주원료로 여기에 장석이나 재, 석회석, 규석 등이 첨가되어 백자 유약을 이루게 된다. 시기적으로는 곤양토가 현종에서 정조까지 사용된 것으로 보이고 그 이후에는 광주 수을토가 상대적으로 많은 양이 쓰인 것으로 여겨진다.(방병선)

| 수출도자기, 輸出陶磁器, Export Ceramics |

일제강점기의 수출도자기는 1914년경부터 유망 공업으로서 요업이 주목되고 이후 수출제조공업으로 지정

사

됨에 따라 생산이 시작되었다. 특히 1916년경 일부 제품이 만주와 동남아 방면에 수출되어 연간 약 2,000만 원의 소득을 달성하자 제3국을 향한 수출지향책이 구체적으로 거론되었다. 조선총독부는 수출증진과 관련하여 전문 기술자가 정교한 기기(器機)를 사용하여 우수 제품을 대량 생산하고 도료회사(陶料會社)에서 원료를 염가로 다량 구입하며, 기술촉진을 위해 중앙시험소 요업부의 원료조합법을 이용하거나 소속 기술자를 파견하는 방안 등으로 국내 도자기공장을 지원했다. 특히 중앙시험소에서 육성된 수출전문기술자들은 국가에서 지급하는 보조금을 할당받고 전국의 공장이나 회사에 파견되었다. 또한 시험소 내부에 시제품진열소(試製品陳列所)를 설치하고 수출도자기를 진열하여 제품홍보 및 실태를 알려나갔다.

261

강점 극초기의 수출량은 대량 생산체제가 구축되지 못한 관계로 미미했다. 이후에도 수출용 도자기의 개발은 여전히 취약한 부분이 많아 개선이 요구되었지만 1917년에 신설된 일본경질도기주식회사가 수출도자기 생산에 주력하던 20년대 중반부터는 이전에 비해 물량이 대폭 증가했다. 1930년대 이후는 보다 활성화되어 도자기와 법랑철기가 국내 수출품 가운데 고수익을 보장하는 품목으로 취급되었으며, 특히 경질도기는 외국 상

선들이 부산항에 기선(寄船)하여 직수출할 정도였다. 주요 수출국은 만주, 중국, 인도 등 약 20여 개국이었다. 30년대 중반이후 약 5년간은 일본의 전시(戰時) 자금 확보를 위해 수출이 더욱 강화되며, 이를 위해 총독부는 1935년부터 일본요업회의를 연간 개최하였다. 이 회의를 통해 교토요업시험소(京都窯業試驗所)와 중앙시험소가 수출무역에 대한 주요업무를 담당하게 되었고, 총독부에서 지정한 경상남도와 평안남도의 우수공장 제품들이 집중적으로 수출되는 방안이 검토되었다. 이밖에도 1939년에는 수출품을 전문으로 생산하기 위한 공예품분공장(工藝品分工場)이 설립되었다. 그러나 전시(戰時)가 본격화되던 1940년대 이후는 원료와 자본력의 한계로 수출품 제작은 한계에 부딪쳤다. 특히 총독부가 지정한 공산품에 관한 제조금지조항으로 인해 생산과 수요처가 제한되어 도자기의 수출은 막대한 타격을 입었다. 더욱이 전세(戰勢)가 불리해지면서 일본인 기술자와 업주들은 본국 귀향을 서둘렀고 이로 인해 수출을 전담하던 공장들은 속속 폐쇄되었으며, 나머지 제조장들도 도자원료공급의 차질이 심화되어 수출은 극감했다.(엄승희)

| '순계조부'명청자 '純关造付' 銘青磁, Celadon with 'Sungyejobu(純關造付)'Inscription |

'순계조부'명청자는 굽바닥에 '순계조부(純关造付)'라는 명문이 음각되어 있는 청자 정병이다. 정병은 원래 깨끗한 물을 담는 병을 의미하며 불교에서 승려들이 가지고 다니는 18개의 불구(佛具) 가운데 하나였다. 범어로 kundikā라고 하여 한자로 군지(軍持)라고 표기하기도 한다. 고려시대에는 정병이 불교 사원뿐만 아니라 관청 및 도관(道觀), 민간에서 물을 담는 용기로 사용되었으며, 청자, 백자, 도기 등으로 다양하게 제작되었다. 이 청자정병은 몸체 전면에 모란당초문이 음각되어 있고, 다른 종속문양은 없으며, 형태가 단정하고 유색이 맑고 빙렬이 거의 보이지 않는다.

'순계조부(純关造付)'는 '순계가 만들어서 보낸다'는 내용으로 해석하여 순계는 제작과 관련된 인물의 이름으로 추정된다. '关'자는 계(癸)의 약자로 추정되며, 부안 유천리 일대에서 수습된 기와의 음각 명문 중에서 '계묘(关卯)'라는 글자체가 확인된다. 고려시대 문인인 최자(崔滋, 1188~1260)의 『보한집(補閑集)』에는 귀정사(歸正

273

寺)에 딸린 장원(莊園)에 도공(陶工)이 있어서 안융(安戎) 태수가 질그릇 준(瓦樽) 항(缸)을 구하니 만들어 시와 함께 보내줬다는 기록이 남아 있다. 이 청자매병의 경우도 '순계'가 도공인지 제작을 부탁받은 사람의 이름인지 알 수 없으나 당시 청자 제작 환경을 이해하는데 도움을 준다.(김윤정)

| '순마'명청자 '巡馬'銘靑磁, Celadon with 'Sunma(巡馬)' Inscription |

'순마'명청자는 '순마(巡馬)'가 상감되어 있는 작은 크기의 청자편이다. 이 상감청자편은 현재 소장처가 미상이며, 1939년에 출간된 고유섭의 책에 언급되어 있다. 순마는 원래 원(元)의 주현(州縣)에서 도둑을 잡는 포도(捕盜) 기관이었으며, 원의 제도를 따라서 충렬왕 3년(1277) 경에 설치되었다. 청자편에 흑상감된 '순마'는 순마군이 배속되었던 순마소(巡馬所)를 의미하는 것으로 추정된다. '순마'와 '홀지(忽只)'는 모두 충렬왕 재위(1274~1308) 초기에 원(元) 관제(官制)를 따라서 설치되었으며, 왕의 측근 세력으로 왕권과 밀착되어 있었다. '순마'명청자와 '홀지'명청자는 충렬왕

대 제작된 것으로 추정된다.(김윤정)

| '순'명자기 '順'銘磁器, Porcelain with 'Sun(順)' Inscription |

'순'명자기는 고려말에서 조선초 경에 제작된 청자나 백자에 '순(順)'자가 표기된 일군의 자기이다. 칠곡 학하리 요지와 울산 하잠리 요지에서는 그릇의 내면 바닥에 '순'자가 상감된 청자가 출토되었다. 양구 방산 장평리 요지에서는 굽 안바닥에 철화로 '순'자가 쓰인 백자가 수습되었다. '순'명자기는 조선초 왕실부 중에 '순(順)'자가 포함된 순승부(順承府), 경순부(敬順府), 인순부(仁順府) 등과 관련될 가능성이 제기되었다. 그러나 순승부와 경순부의 존속 기간은 채 2개월이 안되기 때문에 관련 명문자기가 제작될 수 있었던 가능성은 매우 낮다. 인순부는 1421년부터 1464년까지 존속하였지만 '순'명청자의 양식적인 특징과 시기적으로 맞지 않다. 또한 경복궁 용성문지(用成門址)에서 그릇의 안바닥에 '인순(仁順)'명이 표기되고 내외면에 인화문이 빽빽하게 시문된 전형적인 인화분청사기편이 출토되어서, '순'명청자는 인순부와 관련된 명문청자는 아니다. 고려말에

서 조선초에 제작되는 명문자기가 소
용되는 관사는 왕실 공상(供上)의 기
능을 하면서 재원(財源)을 가지고 있
다는 공통점이 있다. 이러한 점을 고
려하면 '순'명청자는 조선초에 왕실
공상(供上)을 위해 운영된 사고(私庫)
나 고려말 왕실 공상을 하던 오고(五
庫) 중에서도 의순고(義順庫)와 관련
될 가능성도 있다.(김윤정)

사

| 순청자 純靑磁, Plain Celadon |

장식을 거의 하지 않은 청자. 기본적
으로는 무문(無文)의 청자를 말하나
장식을 하더라도 미세한 음각 등과
같은 기법에 의해 문양이 잘 드러나
지 않는 청자를 포함한다. 유약에 의
한 푸른 청자 빛이 장식효과의 중심
을 이루는 청자를 지칭한다.(이종민)

| '순화삼년'명청자
'淳化三年'銘靑磁, Celadon with
'Sunhwasamnyeon(淳化三年)'
Inscription |

황해도 배천 원산리 2호 가마터에서
'순화삼년(淳化三年)'이 음각된 청자편
들이 출토되었다. 명문청자편들은 모
두 태묘에서 사용된 제기로 추정되

며, 이중에서 청자두(靑磁豆)만 거의
완형으로 복원되었다. 두(豆)는 받침
위에 둥글고 넓적한 쟁반 형태의 그
릇이 얹혀 있는 형태의 제기이다. 원
산리 2호 가마터에서 출토된 청자두
의 바닥에는 '순화3년(992, 임진년)에
태묘 제4실 제기이며, 장인 왕공탁 만
듦(淳化三年壬辰太廟第四室亨器匠王公
托造).'이라는 명문이 확인되었다. 이
외 다른 청자편에서도 "淳化三年壬
辰太廟器匠李味巨造", "淳化三年壬

262

辰太廟(第)三室享器匠沈邦(祁)","淳
化…匠崔金桓造","享器匠崔金曼
造" 등의 명문이 확인되었다. 순화는
북송 태종(太宗)의 연호이며, 순화3년
(992)과 순화4년(993)에 해당하는 청자
제기만 확인되었다. 명문 내용 중에
제작시기와 사용장소 뿐만 아니라
왕공탁, 이미거, 심방(기), 최금환, 최
금만 등 청자제기를 만든 장인의 이
름이 함께 표기되었다. 성종2년(983)
에 박사(博士) 임노성(任老成)이 송에
서 가져온 태묘당도(太廟堂圖)와 제
기도(祭器圖)를 모본으로 제작되었
을 가능성이 높다. 성종 11년(992)년
에 태묘의 완공 이후에 청자제기가
제작되었음을 알 수 있다. 고려 초기
청자가마터의 운영시기와 청자의 제
작시기를 편년하는데 중요한 자료이
다.(김윤정)

263

┃'순화사년'명청자,
'淳化四年'銘靑磁, Celaron with
'Sunhwasanyeon(淳化四年)'
Inscription ┃

'순화사년'명 청자 굽바닥에 '순화4
년 계사년에 태묘 제1실 제기이며, 장
인 최길회 만듦.(淳化四年癸巳太廟第一
室享器匠崔吉會造)'이라는 내용의 음각

명문이 남아 있는 청자호이다. 현재
까지 조사된 초기 청자 가마중에서
황해도 배천군 원산리 2호 가마터에
서 '순화삼년(淳化三年)'명 청자편들
이 출토되었다. 고려 초기에 운영된
용인 서리요지나 시흥 방산동요지에
서도 백자나 청자제기편 출토되었지
만 명문이 확인된 유물은 없다. 성종2

년(983)에 박사(博士) 임노성(任老成)
이 송에서 가져온 태묘당도(太廟堂圖)
와 제기도(祭器圖)를 가져온 이후에
성종 11년(992)년에 태묘가 완공되었
다. 태묘에서 사용될 청자제기가 992
년과 993년에 연달아 제작되었음을
알 수 있다. 〈청자호〉의 기형은 북송
대 섭숭의(聶崇義, 998~1042)가 편찬한
『삼례도(三禮圖)』에 도해된 태준(太
尊)과 유사하여, 박사 임노성이 가져
온 제기도가 『삼례도』였을 가능성이
높다. (김윤정)

264

| '순흥'명분청사기, '順興'銘粉
青沙器, Buncheong Ware with
'Sunheung(順興)' Inscription |

조선 초 경상도 안동대도호부 관할
지역이었던 순흥도호부(順興都護府)
의 지명인 '順興'이 표기된 분청사기
이다. 공납용 분청사기에 표기된 '順
興'은 자기의 생산지역 또는 중앙의
여러 관청[京中各司]에 자기를 상납
한 지방관부를 의미한다. 공납용 자
기의 생산지와 관련하여 『세종실록』
지리지 경상도 안동대도호부 순흥도
호부(『世宗實錄』地理志 慶尙道 安東大
都護府 順興都護府)에는 "자기소 하나
가 부 북쪽 사동리에 있다. 하품이다

(磁器所一, 在府北沙洞里. 陶器所一, 在府東加
耳里. 皆下品)"라는 내용이 있다. 또 『세
조실록』 8권 3년 8월 2일 계사(癸巳)에
는 순흥부를 혁파하였다(吏曹啓, 曾奉傳
旨革順興府)는 내용이 있어서 '順興'이
표기된 공납용 자기가 1457년 이전에
제작되었음을 알 수 있다. (박경자)

| 스기미즈 타케에몬, 杉光武右
衛門, Sgimiz Takeoemon |

277

스기미즈 타케에몬[杉光武右衛門]은 일제강점기 대전에서 청자공장을 운영한 인물이다. 스기미즈는 조선으로 이주하기 이전부터 아리타[有田]에서 도자기 기술을 익혔고 조선에 정착한 1913년경에는 진남포의 삼화고려소에서 청자 기술자로 일시 재직하고 1918년경에는 중앙시험소 요업부에서 잠시나마 청자 전문기술을 습득한 것으로 알려진다. 청자 제조기술에 관한 다양한 실무경험이 있던 그는 1925년 대전에 계룡요원을 개요(開窯)하고 청자, 분청사기 등을 제작했다. 그가 대전에 정착한 데는 계룡산 주변에서 산출되는 우수한 요업원료들에 주목했고 계룡산 학봉리 일대

高麗青磁花瓶

265

가 분청사기 가마터라는 점을 감안했기 때문이다. 한때 계룡요원의 전승품들은 대전의 특산물인 〈계룡도기〉로 불리면서 세간에 주목을 받았다. 그 외에도 〈조선미술전람회〉 공예부에 작품을 출품하고 다수 입상했는데, 작풍은 전승식과 중국식, 절충식 등으로 다양했다.(엄승희)

| 스에키계토기, 須惠器系土器, Sueki Style pottery |

외래계 토기의 하나. 한반도 남부지역에서 출토되는 일본 고분시대의 경질토기인 스에키[須惠器] 또는 스에키와 유사하게 만들어진 토기를 가리킨다. 일본에서 스에키는 한반도 도질토기의 영향으로 5세기를 전후하여 출현하는데, 한반도의 스에키계토기는 5세기 전반부터 6세기의 자료들이 많으며 백제, 가야의 여러 유적들에서 확인된다. 스에키계토기는 한반도에서 출토되는 고대 일본 자료 중 가장 많은 수를 차지하는 유물이므로 이를 통해 고대 일본과의 관계를 설명하기도 한다. 그리고 최대 스에키 생산유적인 스에무라[陶邑]요지군에서 출토된 토기를 형식분류하고 각 형식에 세부적인 연대를 부여한 일

266

267

본 스에키의 편년은 한반도 남부지역 고고학 자료의 편년에 활용되기도 한다.

스에키계토기는 크게 일본의 스에키와 형태가 거의 흡사하여 반입되었을 가능성이 큰 것과 기종이나 형태, 제작기법 등에서 상당부분 스에키와 유사한 것으로 구분하고 있다. 스에키계토기는 개배, 고배, 유공광구소호 등이 있으며, 자라병[提甁]은 스에키의 기종이 들어온 것으로 볼 수 있다. 이러한 유물은 고분에서 출토된 사례가 많다. 특히 영산강유역은 스에키계토기의 수량과 종류도 많지만 고분뿐 아니라 취락에서도 상당수 출토되고 있다. 그리고 일본 스에키를 모방한 형태의 토기나 자라병과 같이 스에키의 기종을 모방한 토기도 보인다. 백제와 가야 지역의 스에키계토기는 대부분 스에키 편년상 스에무라[陶邑] TK23~MT15단계(5세기 후반~6세기 전반의 이른시기)의 자료이며, 부여 정동리유적처럼 6세기 중반~7세기 초로 보는 자료도 확인된다.

백제지역의 스에키계토기는 서울 몽촌토성 3호 저장공의 개배, 청주 신봉동 90B-1호분의 개배, 공주 정지산유적의 개배와 유공광구소호, 부안 죽막동유적의 개배와 고배, 고창 봉덕유적 방형추정분 주구의 개배와 유공광구소호, 광주 동림동유적 구의 개배와 고배, 유공광구소호, 나주 복암리 3호분 96석실의 유공광구소호, 장흥 상방촌유적 주거지의 개배, 고배, 고흥 방사유적의 개배 등이 확인된다. 그리고 부여 정동리 7호 건물지에서는 스에키 옹이 출토되었다. 가야지역의 스에키계토기는 고령 지산동 I-5호분의 유공광구소호, 합천 봉계리 20호분의 고배, 의령 천곡리 21호분의 자라병, 고성 송학동 1호분의 개배, 고배, 유공광구소호, 산청 생초 9호분 개배, 고배, 유개소호 등이 있다. 이러한 스에키계토기로 보아 5~6세기대 백제, 가야와 고대 일본의 교류가 상당히 활발했음을 알 수 있다. 스

에키계토기가 취락에서 출토되는 사례도 많은 편이고, 스에키를 모방한 토기도 보이는 점에서 일본으로부터 주민 이주도 있었던 것으로 추정되는데, 5세기대 영산강유역의 양상이 대표적이다.(서현주)

| 승렴문, 繩簾文, Straw-rope Pattern |

268

분청사기 인화기법(印花技法)에 사용된 장식소재의 하나. 새끼줄이나 밧줄이 꼬여 있는 연속모양과 같은 문양을 가리키며, 병이나 항아리, 대접, 접시 등의 표면을 장식하는데 사용되었다. 분청사기의 중앙에 주문양으로 사용되기도 하지만, 병이나 매병, 항아리 등에는 어깨에 보조문양으로 많이 장식되었다.(전승창)

| 시목, 柴木, firewood |

도자기 제작에 연료로 사용되던 나무. 조선시대 관요(官窯)가 경기도 광주(廣州)에 설치된 이유 중에 하나가 이 지역에 연료로 사용할 땔나무, 즉 시목이 무성하기 때문이었다. 가마 주변에서 연료인 나무를 채취하던 장소를 시장(柴場)이라 하는데, 관요는 약 10년을 주기로 광주 내에서 숲이 무성한 곳을 찾아 옮겨 다니기도 하였다.(전승창)

| 시유, 施釉, Glazing |

성형한 기물이나 그릇에 유약을 입히는 방법. 일반적으로는 덤벙 담그는 기법이 가장 많이 쓰이며 흘리는 방법, 붓으로 칠하는 방법, 뿌리는 방법, 대롱을 이용하여 특정 부위에 입으로 부는 방법 등 여러 가지가 있다. 고려, 조선시대에는 고급품의 경우

269

그릇을 유약 통에 모두 담가 굽까지 시유한 후 굽바닥을 닦아내고 구웠으나 저급품은 굽을 잡고 시유하여 굽 부분에 유약이 묻지 않도록 부분 시유한 사례가 많다. 그 이유는 포개구이[疊燒]때에 유약에 의해 그릇끼리 들러붙는 것을 최소화하기 위해서였다.(이종민)

| 시유도기, 施釉陶器, Glazed Pottery |

토기 기술유형 중 하나. 토기에 유약을 발라 만든 그릇으로, 한반도에는 백제에 중국의 시유도기가 들어오면서 나타나고 있다. 중국에서 반입된 시유도기는 서울 풍납토성, 몽촌토성, 석촌동 고분군, 홍성 신금성, 공주 수촌리고분군, 부안 죽막동 제사유적 등에서 현재까지 70여점이 출토되었다. 풍납토성 경당지구에는 30여점이 출토되었다. 기종은 목이 없거나 짧고, 둥근 어깨에 좁은 평저를 갖는 중·대형의 옹으로, 큰 것은 높이가 50~60cm인 것도 있다. 시유도기는 몸통에 격자문이 타날되고 흡착을 위해 유약을 바른 후 다시 한번 유약을 발라 만들었는데 몸통 하부쪽은 시유되지 않았다. 그 중에는 몸통에 동전

270

문양이 장식된 것도 포함되어 있는데 이는 전문(錢文)도기라고 한다. 유색은 올리브 흑색, 흑갈색을 띠며 붓질로 유약을 발랐는데 전문도기는 흑갈유도기에서 나타난다. 태토는 자기에 비해 조질이지만 경도는 비교적 높은 편이다. 백제에서 발견되는 시유도기는 중국 서진대까지 올려보기도 하지만, 전문을 포함한 시유도기는 3세기 후반~4세기 후반 이후이며 4세기대 자료가 많은 편이다. 중국에서 시유도기는 액체 등을 담아두는 생활용기였지만, 백제에서는 풍납토성의 사례로 보아 어류 등을 저장·보관하는 용도로 사용되기도 하였고, 지방에서는 위신재, 부장용, 제례용의 목적으로 사용되었다.

삼국시대 후반기에는 한반도에서도 많지는 않지만 일부 기종이 시유(연유)도기로 제작되었다. 연유도기는 토기에 연유(鉛釉)를 발라 700~800℃의 저화도에서 소성하여 녹색이나

황갈색을 내는데 녹유가 대표적인 것이다. 중국에서 연유도기는 전국시대에 제작되어 한대에 유행하였다. 그 영향을 받아 고구려에서는 사이장경호, 장경호, 이배, 시루, 솥, 화덕 등, 백제 사비기에는 기대, 장경병, 탁잔, 대부완, 벼루, 서까래기와 등이 녹유를 중심으로 한 연유도기로 제작되었다. 통일신라에서도 녹유의 전돌, 벼루, 골호 등이 만들어졌다.(서현주)

┃시정5주년기념조선물산공진회┃ 施政五週年記念朝鮮物産共進會, Joeseon Exposition on the Fifth Anniversary of the Government ┃

1915년에 개최된 일제강점기의 대표 공진회다. 조선통치 5주년을 기념하여 개최된 〈조선물산공진회〉는 국내를 비롯하여 일본과 만주 상공업가의 출품이 허가되어 거국적인 행사로 개최되었다. 총 3만점에 이르는 출품물은 일반인에게도 관람을 허용했고 구매를 희망하는 입장객에게는 즉매(卽賣)했다. 도자기는 전국 13도(道)에서 균일하게 출품되었다. 도자기를 출품한 국내인 수는 174명이며, 출품 수는 각종 요업제품 568점이었다. 이 중 경기도가 가장 많은 도자기를 출품하였고 그 다음으로 평안남도, 전라남도, 경상북도, 경상남도 순이었다. 이밖에 국내에 거주한 일본인들 가운데 가장 많은 도자기를 출

271

한국 도자사전

품한 지역은 경기도이며, 최다 출품 제작장은 진남포와 경성의 삼화고려 소와 한양고려소였다. 요업품은 공진 회장 내부 제1호관 공업부에 진열되 었다. 기종은 중앙시험소와 공업전 습소의 재현품 및 산업자기를 비롯 하여 각 도에서 제작된 전승자기, 도 기, 옹기 등이었다. 이밖에 참고관(參 考館)에는 일본 구다니[九谷]와 아리 타[有田] 등지에서 출품한 백자와 도 제인형(陶製人形), 다기 등이 진열되 었고, 공진회장 외부 경성공립공업학교 교육실습관에는 국내 실업학교 생도 가 제작한 요업품 약 3천점이 진열되 었다.(엄승희)

| 식기 食器, Table Ware |

토기 용도 분류의 하나. 식기는 음식 을 조리하고 담는데 사용하는 그릇 으로, 형태와 크기, 사용흔적 등에 따 라 대체로 조리용, 저장이나 운반용, 배식이나 공헌용 등으로 나눌 수 있 다. 한반도에서는 대체로 원삼국시대 부터 토기의 기종 분화가 본격화되기 시작하며 그 이전의 토기들은 용도를 분명하게 제시하지 못한 것들도 많 다. 이러한 경우 토기의 명칭은 '~형 토기'로 부르기도 한다. 조리용 토기

는 자비용이 주류를 이루는데 심발형 토기, 옹형토기, 장란형토기, 시루, 자 배기 등, 저장용이나 운반용은 호(형 토기), 옹(형토기), 병(형토기), 동이 등, 배식이나 공헌용은 완(형토기), 개배, 고배, 접시 등이 포함된다.(서현주)

| 식민도자정책 植民陶磁政策, Ceramic Policy under Japanese Imperial Rule of Korea |

일제 치하에서 전개된 식민도자정책 은 조선총독부와 산하기관이 주관 이 되어 조선 요업 전반을 통치하기 위한 일환으로 시행되었다. 이 정책 은 일반공업과 미술공예를 동시에 융 합·성장시키기 위한 목적으로 강점 초기부터 시행되었지만, 주된 본질은 식산흥업(殖産興業)에 있었다. 따라서 조선총독부는 과학적이고 창의적인 연구를 통해 조선 요업의 실리기득권 을 장악하는데 목적을 두고 도자정 책을 전개했으며, 그 역할은 관립중 앙시험소를 통해 대부분 이루어졌다. 시행범주는 도자기를 비롯한 연와(煉 瓦), 초자(硝子), 내화물(耐火物) 등 요 업 전 분야의 제조 및 연구개발, 조 사, 감정 등을 포함했다. 그런데 조선 에서의 공업화를 적극적으로 전개시

사

키는 문제에 대한 조선총독부와 일본 본국간의 입장차가 적어도 1930년대 중반까지 이어진 관계로, 총독부는 조선의 공업화를 위한 유효한 정책을 적어도 20년대 중반까지 구현하지 못했다. 따라서 강점 전반기의 도자정책은 주로 원료에 관한 연구조사와 도자산업의 분포 등을 파악하는 기초조사에 치중되었다. 또한 전통도자공예의 복원과 산업자기의 양산(量産)이라는 두 가지 측면을 동시에 쇄신하고 점유한다는 목적 하에 연구기관과 교육전수기관간의 상호보완체제를 유지시켜 나갔다. 그러나 강점 후반기에 접어들어서는 실질적인 이권을 달성하기 위해 원료 유출을 확대하고 신제품 개발을 강화하는 대신, 지방가마 회생을 위해 도자기공동작업장을 설립하거나 실지개량지도 등이 실시되어 시기에 맞는 도자정책들이 체계적으로 시행되었다. 일제강점기의 도자정책은 일제의 이권을 쟁취하기 위해 시기별로 다양한 방식으로 전개되었으며, 동시에 조선 요업 회생을 위한 복원사업을 실시하여, 근본적으로는 개발을 통한 수탈을 실현하려 했다.(엄승희)

| 신고려자기 新高麗磁器,

New Koryo Celadon |

신고려자기(新高麗磁器) 혹은 신고려소(新高麗燒)는 일제강점기에 제작된 청자재현품을 일컫는다. 이 명칭이 불리게 된 계기는 정확하게 알려지지 않지만 청자재현에 종사하던 재한일본인들에 의해 생겨난 신종어로 추정되며, 이 같은 용어를 지칭했던 것은 고려청자와는 다른 새로운 개념과 양식의 청자라는 의미를 표방하기 위한 목적 때문으로 추측된다. 또한 1920년대에 경성미술구락부의 진품 고려청자 경매와 구분하기 위해 얻어진 별칭이기도 하다. 신고려자기는 일본인의 청자공장을 비롯하여 이왕직미술품제작소, 중앙시험소, 공업전습소 등에서 제작되었다.(엄승희)

| 신구형토기 神龜形土器, Black Tortoise-shaped Pottery |

273

경주 황남동 미추왕릉(味鄒王陵) C지구 3호분에서 출토된 상형토기(象形土器)의 하나로 상상의 동물인 현무(玄武)를 형상화한 주구토기(注口土器)를 말한다. 1973년도부터 시작된 경주 대능원 일대의 정화사업을 위해 이루어진 발굴조사 중에 발견된 유물이며 보물 636호로 지정되어 있다. 낮은 2단 투창의 대각으로 받쳐 올린 납작한 몸통의 가장자리에는 6개의 영락(瓔珞)으로 장식되어 있고 꼬리 가까운 부위에 위로 펼쳐진 주구(注口)가 달려 있다. 몸통에서 뻗어나간 목과 꼬리에는 불꽃모양의 돌기로 장식되어 있고 용모양의 머리는 불을 뿜어 내는듯한 형상을 하고 있다. 특히 현무의 입에서 불꽃이 뿜어져 나오는 모습은 천마총에서 출토된 장니(障泥)에 묘사된 천마도의 머리 부분을 연상시킨다.(이성주)

┃신당동 토기요지 新塘洞 土器窯址, Shindang-dong pottery Kiln Site┃

대구시 달서구 신당동 산39-3번지 일원에 위치하는 토기 가마유적으로, 삼국시대에 조성되었다. 1981년도에 지표조사에 의해 승석문타날문 단경호가 다수 채집된 적이 있어 토기가마에 대해 인지하고 있었으며, 2003년 유적에서 토기가마 4기가 발굴조사되었다. 가마는 반지하식구조를 가지며, 길이 8~10m이고, 폭은 1.6~1.8m 로 세장한 편이다. 연소실과 소성실이 단차 없이 연결되는 무단식이고, 소성실에도 계단시설이 없는 무계단식이다. 소성실바닥에서는 다수의 도지미가 확인되었지만 점토나 할석 위에 토기를 얹거나, 토기편을 깔고 그 위에 토기를 안치하여 소성하기도 하였다. 직경 2~3cm 크기의 점토덩어리를 경사가 낮은 쪽에 드문드문 배치한 것이나 바닥을 오목하게 처리한 것은 신당동 토기가마에서만 볼 수 있는 양상이다. 출토된 유물로는 옹, 장경호, 대호, 기대 등이 있으며 유물로 보면 발굴구간의 토기가마는 5세기 전반의 짧은 기간 동안 조업했던 것으로 보인다. 1호 토기가

사

마에서는 고배와 단경호가 주로 출토
되었으며, 2호와 4호에서는 단경호의
비중이 다른 기종에 비해 높은 편이
다.(이성주)

| 신라토기 新羅土器,
Silla Pottery |

삼국시대 신라의 영역에서 생산되고
소비된 토기를 말한다. 신라토기는
생산지인 토기요지(土器窯址)와 소비
지인 취락지, 혹은 고분군에서 출토
된다. 고분 부장토기는 정형화된 제
사용 그릇과 저장용 호와 옹 등의 회
색토기가 주를 이루지만 생활 유적에
서는 조리용, 식사용, 운반용의 적갈
색, 혹은 회색의 연질토기들을 포함

한다.

신라의 영역에서는 다른 어느 지역보
다 많은 양의 토기를 분묘에 부장하
기 위해 생산하였다. 고분부장품으로
본 신라토기는 약 20여 주된 기종(器
種)으로 구성되어 있는데 회색토기로
서 유개고배, 무개고배, 장경호, 대부
장경호, 대부직구호, 단경호, 소형평
저단경호, 파수부배, 완, 유대파수부
완, 개배, 통형기대, 유대발형기대, 대
옹 등과 적갈색토기로서 바리 혹은
유개바리, 파수부옹, 시루 등이 있다.
이 주기종에 덧붙여 토우장식토기(土
偶裝飾土器)나, 상형토기(象形土器)와
같은 이형토기들이 상위의 고분에서
자주 출토되곤 한다.

신라토기는 도자기 분류상으로 일종

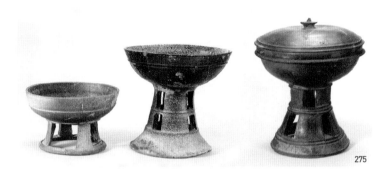

275

의 도기(陶器)에 속한다. 수성퇴적물로 여겨지는 2차점토를 원료로 사용하여 토기 태토에는 순수한 점토뿐만 아니라 실트성 사질이 많이 포함되어 있고 불순물도 섞여 있어 색깔이 짙은 편이다. 성형법으로 물레를 돌려 점토덩이로부터 그릇을 뽑아 올리거나 점토띠를 돌려 쌓으며 성형하는 방법을 썼고 바닥이 둥근 그릇은 기벽이 약간 굳은 상태에서 타날하는 방법으로 만들었다. 처음부터 발전된 물레질법이 토기 성형에 적용되지는 않았다. 점토덩이에서 그릇을 뽑아내는 방법은 5세기 후엽에 경주지역의 소형토기 제작에서부터 시작되었다. 그러나 큰 항아리와 같은 대형토기의 제작에는 늦은 시기까지 점토띠를 쌓아올리는 방법이 쓰였다. 토기를 소성할 때는 밀폐할 수 있는 가마를 사용하였다. 가마는 바닥이 아궁이로부터 굴뚝까지 경사져 올라가는 이른바 터널형 등요(登窯)의 구조이며 다양한 방식으로 운영되어 여러 질의 토기가 함께 생산되었다. 회색계 토기는 일반적으로 도질토기(陶質土器)라고 불리지만 소성의 조건은 균일하지 않다. 매우 고온으로 소성되어 경도가 높고 표면에 녹색계통의 자연유가 흐르는 것이 있는가 하면 소성지속시간 짧아서 다공질에 무른 회색토기도 있다. 대개 5세기 중엽까지 신라토기는 그릇의 벽이 두텁고 고온소성의 석기(stoneware)에 가까운 것이 많지만 5세기 후엽부터는 불충분한 소성의 회색토기가 다량으로 생산된다.

삼국시대 영남지역이 신라와 가야의 세력으로 양분되었듯이 5세기와 6세기 전반까지 토기양식의 분포권도 낙동강을 경계로 이동지역과 이서지역으로 나뉜다. 4세기의 고식도질토기

287

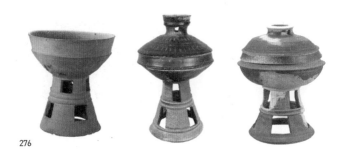

276

단계에는 토기양식으로 지역권을 가르기 어려운 편이었지만 5세기에 들어서면서 낙동강을 경계로 양식적인 차이가 뚜렷해지고 각각의 지역 안에서는 그 하위지역마다 양식권이 형성된다. 그래서 서안지역에 대가야, 소가야, 아라가야 양식이 있듯, 이동지역에서는 창녕양식, 의성양식, 경산양식 등이 소지역별로 구분된다. 그러나 6세기 중엽 이후에는 신라의 고대국가 통합 및 가야의 멸망과 함께 지역별로 구분되는 토기양식은 존재하지 않게 된다. 신라와 가야토기의 공통 기종으로는 유개고배, 무개고배, 장경호, 단경호, 파수부배 등이 있고 가야토기에는 유개장경호와 고배형기대가 많은데 비해 신라토기에는 대부장경호가 특징적인 기종이다. 개별 기형(器形)을 비교해 본다면 유개고배의 경우, 신라토기는 그릇뚜껑에 대각형 꼭지가 부착되고 기하학적 무늬가 새겨지는데 비해 가야토기는 단추모양 꼭지가 달리고 애벌레무늬[幼蟲文]이 찍혀 있다. 신라토기에 붙는 대각이 직선적인 원통형이고 대각을 이등분하여 아래위 엇갈리게 사다리꼴의 큰 투창을 대각 하단까지 뚫는다면 가야토기는 보통 곡선적인 나팔모양 대각을 3단으로 구획하고 상·중 2단에만 세장방형의 투창을 상하 일직선으로 뚫는다.

신라토기의 전체적인 변천과정은 몇 시기로 나누어 설명할 수 있다. 전형적인 신라토기의 기종구성이 완비되는 시점은 5세기 중엽으로 그 대표적인 토기상을 우리는 황남대총(皇南大塚) 남분(南墳)에서 확인할 수 있다. 바로 이 5세기 중엽부터 6세기 중엽까지 약 100년간을 가장 전형적인 단계, 즉 신라토기 전성기, 또는 중기로 설정할 수 있다. 그 이전은 전형적인 양식으로 발전하는 신라토기 형성기

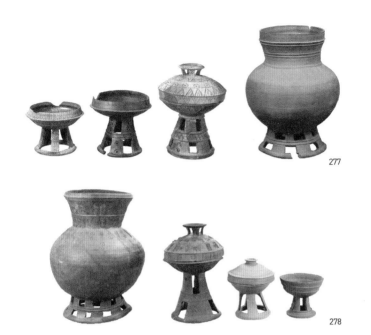

277

278

에 해당되며, 6세기 중엽 이후부터를
신라토기 후기라 할 수 있다.

신라토기 전기는 4세기 초에서 5세기
중엽까지이다. 이 기간을 거치면서
신라토기의 고유한 기종구성이 완성
되고 신라토기 양식이 정돈된다. 특
히 5세기 전반이 되면 낙동강 이동지
역 일대에서 토기양식의 유사성이 높
아지고 신라토기의 특성들이 나타나
게 된다. 5세기 전반 신라토기의 시원
적인 양상이 어떻게 정립되는가는 황
남동 109호분 3·4곽과 월성로 가–13

호분에서 황남동 110호분에 이른 토
기유물군에서 뚜렷이 확인되고 있다.
중기는 신라토기의 대표적인 기종구
성과 그 기형적인 특징이 완전히 갖
추어지는 5세기 중엽경으로부터 단
각고배가 출현하는 6세기 중엽 이전
까지이다. 이 중기의 기간 동안 경주
일원의 신라토기에는 장식문양이 화
려하게 발전한다. 애벌레문이나 파
상문이 전부인 가야지역 토기에서는
전혀 볼 수 없는 삼각집선문, 격자문,
송엽문을 비롯한 다양한 기하학적 무

늬들이 선각된다. 특히 고배의 뚜껑이나 장경호 및 대부장경호에 다양한 문양을 새기고 토우나 수식물을 부착하여 토우장식토기, 마각문토기, 영락장식토기 등의 화려한 장식토기로 제작된다. 기마인물

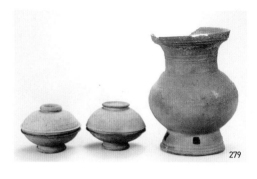
279

형토기(騎馬人物像土器)라든가 선형토기(船形土器), 마형토기(馬形土器), 가형토기(家形土器)와 같이 동물이나 사물을 본떠 만든 상형토기를 비롯하여 영부배(鈴附杯), 등잔모양토기와 같이 특이한 형태의 이형토기들도 제작된다. 중기의 기간 동안 토기의 장식성은 크게 발전하는 것이 분명하지만 토기의 소성은 오히려 퇴보하는 경향이 있다. 물레의 사용으로 성형공정은 현저하게 효율적이 되고 대량생산도 용이하게 되지만 5세기 후반이나 6세기 전반 토기 중에는 소성공정을 단순화 하고 소성지속시간을 짧게 하여 토기질이 훨씬 물러진다. 후기단계에 접어들면 물레질 기법은 한층 안정화되어 토기 생산에서 제품의 표준화는 완전히 정착된다. 이 단계의 토기는 주로 고신라 후기의 묘제인 횡혈식석실분과 소형석곽묘에

서 발견된다. 신라가 횡혈식묘제를 채용하게 되면 부장품의 종류나 내용이 전반적으로 소박해지고 축소되는 경향을 보이지만 토기 역시 소형화되고 종류도 간소화된다. 이시기의 무덤에서 출토되는 토기는 유개고배, 대부장경호, 평저단경호, 완 등으로 기종이 단순화 된다. 그릇의 크기가 전반적으로 소형화되었을 뿐만 아니라 장식이 크게 줄어 간단한 기하학적 도안이 선각(線刻)되는 정도에 그치게 된다. 고분부장용 토기들이 어느 정도 명기화(明器化)되는 경향을 뚜렷이 보여주는 셈이다. 그릇의 크기로서 고분의 등급, 혹은 피장자의 위세를 나타내 주었던 그릇받침이나 대부장경호와 같은 기종들은 크기가 축소되어 버리고 통형기대, 파배, 대형의 호와 옹 등은 부장품 목록에서 사라진다. 후기의 신라토기는 진흥왕

의 영토확장을 따라 낙동강을 건너 가야지역으로 확산되고, 한강유역에도 진출하며, 멀리 함경도지역에 까지 퍼진다. 신라식으로 변형된 횡구·횡혈계 묘제와 함께 단각고배(短脚高杯)라고 하는 짧은 대각의 고배와 아가리에 이중으로 턱을 만든 부가구연(附加口緣)의 대부장경호(臺附長頸壺)가 동반되어 신라의 영토확장을 따라 진출하는 것이다. 특히 6세기 말이나 7세기 초 쯤에 나타나는 찍은 무늬는 신라통일기에 대표적인 토기인 인화문토기(印花文土器)의 전주로서 이 시기에 있어서 신라토기의 변화를 단적으로 보여 주는 것이다.(이성주)

| '신묘'명도범 '辛卯'銘陶範, Mould with 'Sinmyo(辛卯)' Inscription |

'신묘'명도범은 능형(菱形)접시를 만들 때 사용하는 틀이며, 바닥에 '辛卯 十一月 日造 ②守'라는 명문이 음각되어 있다. 도범(陶範)은 그릇의 문양뿐만 아니라 형태까지 찍어낼 수 있는 일종의 틀이며, 12세기 이후에 제작되는 고려청자에 사용되었다. 이 도범은 고운 점토로 옅은 적갈색을 띠며, 인면(印面)에는 능형의 선과 모란문이 깊게 음각되어 있어서, 그릇에 찍었을 때 양각의 문양 효과를 내는 것이다. 이와 같은 형태의 능형접시가 간송미술관에 소장되어 있다. 이 〈청자능형접시〉는 전체적으로 기벽이 두꺼워지고 문양 표현도 섬세하지 못한 점 등이 13세기에 제작된 것으로 추정되고 있다. 따라서 도범의 '신묘'는 1291년으로 보는 견해가 일반적이다.(김윤정)

| 신안 방축리 해저 유적 新安 防築里 海底 遺蹟, The Underwater Remains of Sinan |

신안 해저 유적은 전라남도 신안군 증도면(曾島面) 방축리(防築里) 도덕도(道德島) 앞바다에서 발견되어 중국 원대(元代) 침몰선과 많은 양의 도자류가 확인되었다. 1976년부터 1984

년까지 11차례에 걸친 발굴 조사를 실시하였다. 이 침몰선은 1323년 중국 절강성(浙江省) 경원(慶元, 현재 영파寧波)에서 출항하여 일본 하카다(博多)로 가는 무역선이었으며, 황해(黃海)에서 길을 잃어 신안 해역에 침몰한 것으로 밝혀졌다. 배에 선적된 주요 화물은 20,661점에 달하는 원대 자기와 약 28톤 정도의 동전이었으며, 이외에도 금속기, 석제 기물 등이 확인되었다. 특히, 원대 자기는 중국 각 지역에서 제작된 다양한 품종의 용천요(龍泉窯) 청자, 경덕진(景德鎭) 청백자, 경덕진 난백유자(卵白釉磁), 자주요(磁州窯)나 길주요계 자기, 공주요(贛州窯) 흑유자, 균요(鈞窯) 자기, 잡유기, 도기 등이 확인되어 세계적인 주목을 받았다.(김윤정)

| 신증동국여지승람 新增東國輿地勝覽, Sinjeungdongguk Yeoji Seungnam (New Augmented Survey of the Geography of Korea) |

조선 전기의 대표적인 관찬지리서(官撰地理書)이다. 1477년(성종 8)에 편찬된 『팔도지리지(八道地理志)』에 『동문선(東文選)』에 수록된 동국문사(東國

文士)의 시문을 첨가하여 1481년(성종 12)에 『동국여지승람(東國輿地勝覽)』이 편찬되었다. 이후 내용상 큰 변동이 없는 두 차례의 교정을 거쳤으며 증보(增補)를 위해 1528년(중종 23)에 수정작업에 착수하여 1530년(중종 25)에 신증(新增) 두자를 삽입하여 간행하였다.

내용은 각 도의 연혁과 총론·관원을 적은 후 목·부·군·현의 연혁과 토산(土産) 등의 지리적인 여러 항목에 정치·경제·역사·예술·인물 등 다양한 방면의 내용을 더하여 서술하였다.

특히 토산항에는 함경도를 제외한 일곱 개 도(道) 32개 군현에서 자기(磁器)가, 4개 현에서 사기(沙器)가, 13개 군현에서 도기(陶器)가 생산되고 있음을 표기하였다. 그러나 『동국여지승람』 편찬 이후에 증보된 '신증(新增)' 부분에 자기·사기·도기에 관한 내용이 없기 때문에 1530년에 편찬된 『신증동국여지승람(新增東國輿地勝覽)』 토산항의 자기·사기·도기 관련 내용은 1477년에서 1481년 사이의 상황에 해당한다.(박경자)

| '신축'명벼루 '辛丑'銘硯, Celadon Inkstone with 'Sinchuk

(辛丑)' Inscription |

'신축'명벼루는 굽바닥 안쪽면에 세 줄의 명문이 확인되며, 전반부 두 행은 백상감되었고, 마지막 행은 음각되었다. 청자벼루의 양면에 모란당초문이, 앞면에는 국화당초문이 흑백상감되고 윗면에도 국화절지문이 음각되어 있다. 명문은 오른쪽에서 왼쪽으로 새겨졌으며, 명문 내용은 " 辛丑五月十日造 / 爲大口前戶正徐敢夫 / 淸沙硯壹隻黃河寺"이다. 제1행 "신축오월십일조(辛丑五月十日造)"는 '신축년 5월 10일에 만듦.'이라는 내용으로, 년·월·일을 구체적으로 명시한 매우 이례적인 예이다. '신축'의 연대는 청자벼루의 문양·유약·번조법 등에 보이는 특징을 고려할 때, 1181년으로 추정된다. 제2행 "위대구전호정서감부(爲大口前戶正徐敢夫)"는 '대구에서 전에 호정을 역임하던 서감부를 위하여'라고 해석되어 청자벼루가 서감부를 위해 제작되었음을 알 수 있다. 대구는 현재 전라남도 강진군 대구면이며, 고려시대에는 대구소(大口所)라는 자기소(瓷器所)가 있었다. 호정은 호장(戶長)과 부호장(副戶長) 아래에 위치하는 지방 향리로, 서감부가 대구에서 호정을 지낸 인물

임을 알 수 있다. 제3행 "청사연일척(淸沙硯壹隻)"은 '맑은 사기(沙器) 벼루 한 개'라는 의미이며, 마지막에 황하사(黃河寺)라는 사찰 이름이 표기되어 있다. 황하사라는 사찰에 대해서는 알려진 자료가 없지만 당시 사찰에 속한 가마에서 청자를 제작했을 가능성도 있다. 고려시대 문인인 최자(崔滋 1188~1260)의 『보한집(補閑集)』에는 귀정사(歸正寺)에 딸린 장원(莊園)에 도공(陶工)이 있어서 안융(安戎) 태수가 질그릇 준(樽), 항(缸)을 구하

281

니 만들어 보내줬다는 기록이 남아 있다.(김윤정)

| 실지개량지도 實地改良指導, Practical Guidance for Quality Improvement |

실지개량지도는 일제강점기 관립 중앙시험소 요업부에서 시행한 핵심 업무 가운데 하나이다. 개량실지지도란 제조방식이나 운영상의 개선이 필요하다고 판단되는 우수산지를 대상으로 기술진들을 직파하여 지원하는 체제였다. 실지지도는 1920년대 후반경 최초 시작되었고 30년대에 보다 활성화되어 파급효과도 월등했다. 즉 실지지도를 받은 지방산지의 공장, 공동작업장, 조합에서는 생산고와 품질이 향상되는 경향을 보였다. 실지지도 영역은 생활자기, 옹기 및 도기, 전통자기, 내화물 등 요업 전제품을 대상으로 했다. 요업부에서 실시한 실지지도의 유형은 유망 산지를 자체 선정하여 제조능력 일체를 보조, 후원하거나 요업부가 지역 유지나 관할 도청과 협력하여 도자기공동작업장를 설립하면서 실시하기도 했으며, 사업주가 직접 건의하여 지원받는 경우 등 다양했다. 실지개량지도가 시

행된 대표적인 곳은 여주도자기공동작업장과 평양도자기공동작업장 등을 들 수 있다.(엄승희)

| '십일요전배'명청자 '十一曜前排'銘靑磁, Celadon with 'Sipilyojeonbae(十一曜前排)' Inscription |

'십일요전배'명청자는 고려 후기에 왕실에서 거행되는 도교 의례인 초제(醮祭)에 사용된 제기이다. 십일요는 화(火)·수(水)·목(木)·금(金)·토(土)의 오성(五星)에 일(日)·월(月)을 더해서 칠요(七曜)가 되고, 계도(計都)·나후(羅睺)를 합하여 구요(九曜), 월패(月孛)·자기(紫氣)까지 합해서 11개의 별자리를 의미하는 것이다. 도교에서 십일요는 중요한 천체를 모두 포함하는 성수[星宿]의 대표이며, 십일요에 제를 드리는 것이 십일요초이다. '십일요전배'명청자는 현재 접시 두 점이 확인되며, 명문은 몸체 외면에 시

282

계방향으로 흑상감하였다. 문양은 두
점 모두 내면바닥에 이중원문과 국
화문이 백상감되었으며, 규석을 받쳐
번조하였다. 『고려사』에서 십일요초
는 의종연간(1147~1170)에 4회, 원종14
년(1273) 5월과 11월, 원종15년(1274) 5
월, 충렬왕14년(1288) 12월을 포함하
여 13세기 후반에 4회가 설행되었다.
현재 남아 있는 '십일요전배'명청자
는 양식적으로 13세기 후반 경에 제
작된 것으로 추정되어, 당시 시행된
의례에서 사용하기 위해 제작된 것임
을 알 수 있다.(김윤정)

| 십장생문 十長生文, Ten Longevity Symbols Design |

장생불사(長生不死)한다는 열 가지 사
물로 조선 후기 백자장식에 즐겨 사
용되던 장식소재. 해[日], 물[水], 돌
[石], 산(山), 구름[雲], 소나무[松], 불
로초[不老草], 거북[龜], 학[鶴], 사슴
[鹿] 등을 산수화풍(山水畵風)으로 도
안한 것으로, 백자에 청화(靑畵), 양
각, 음각 등으로 장식하였다. 열 가지
요소가 되는 일월(日月)과 산악(山岳),
창해(滄海), 구름, 그리고 계곡의 바위
틈에 흐르는 물 등은 모두 생명의 근
원을 나타내며, 소나무와 불로초, 거

283

북, 사슴들은 장수의 상징물로 여겨
졌다. 항상 열 가지 소재가 모두 그려
진 것은 아닌데, 이 경우 장생문(長生
文)이라 부르기도 한다.(전승창)

아

|아리타자기 有田瓷器,
Arita Ware |

일본 아리타에서 제작된 자기로 청화
백자가 주류를 이룬다. 아리타[有田]
는 일본 큐슈[九州]의 작은 마을로 일
본 제 1의 도자기 산업 도시다. 아리
타가 일본 최대 요업 도시가 된 시기
는 임진왜란과 정유재란 때 납치되
었던 조선장인 이삼평을 비롯한 수
많은 장인들이 일본 큐슈의 아리타
에 자리를 잡게 되면서부터이다. 일
본은 16세기 말경 조선 장인들에 의
해 최초로 이즈미야마[泉山] 자석장
(瓷石場)에서 백자 원료가 발견된 후
에야 백자를 제작할 수 있었다. 초기
에는 조선풍의 그릇을 제작하였는데,
대표적으로 가라츠야끼[唐津燒]를 들
수 있다. 가라츠야끼에는 오쿠고라이
다완[奧高麗茶碗]이나 조센카라츠하
나이케[朝鮮唐津花生] 같은 고려와 조
선의 이름이 들어간 자기들이 생산되
었다. 이는 아마도 피랍된 조선 장인
들에 의해 제작되었기 때문으로 보인
다. 그러나 얼마 안가 중국의 기술과
양식을 받아들여 중국풍의 화려한 청
화백자와 오채자기를 주로 생산하였
다. 실제로 아리타에 위치한 덴구다
니요(天狗谷窯)를 비롯한 아리타 지역

284

285

의 가마에서 출토되는 히젠[肥前]자
기들은 대다수가 중국 복건성(福建省)
의 장주요(漳州窯) 계열의 명대 청화
백자와 유사하다는 연구 성과들이 이
를 뒷받침한다.

이후 17세기 들어 이마리[伊萬里]를
중심으로 중국 명대 도자 양식과 기
법에 바탕을 둔 난킨소메츠케[南京染
付]가 제작이 되면서 포르투갈과 네
덜란드를 중심으로 수출용 도자가
활발히 제작되었다. 17세기 후반에

1964)는 일본 야마나시현 출생으로 근대기 일본과 조선에서 활동했던 도자사학자이자 조각가, 도예가이다. 그는 1924년 야나기 무네요시가 주도한 조선민족미술관의 설립을 협력했으며, 특히 전국 300여 곳의 조선조 백자 가마터를 답사하고 조사하여 여러 논고들을 발표했다. 또한 조선미술전람회 공예부에 도기를 출품하여 도예가로서 활동한 바 있다. 한때 그의 한국 도자사 연구는 일제강점기 일본인들이 제작하던 재현청자에 대한 문제제기로 이어졌고, 이후 그는 이의 시정을 통해 도자맥락을 재조명할 것을 주창했다. 대표적인 도자사 논고로는 『백화(白樺)』(1922.7, 이조도자기 특집호), 「이조도자기의 가치 및 변천사」, 『백화(白樺)』(1922.9), 「이조도자기의 사적 고찰」(『동명(東明)』 1926.5), 「이조백자 항아리」(『조(朝)』 1926.5), 「조선고도기의 연구에 대해서」(『부산요(釜山窯)와 대주요(對州窯)』, 1934.10), 「조선미술공예에 관한 회고」(『조선의 회고』, 1945.3) 등이 있다.(엄승희)

는 가끼에몽[柿右衛門]으로 대표되는 색채 상회자기들이 제작되었다. 18세기의 아리타는 고이마리[古伊万里] 양식의 자기들이 유럽 왕실과 귀족들 사이에서 큰 호응을 받으며 수출 도자로서 그 위치를 확고히 하였다.(방병선)

| 아사카와 노리다카 淺川伯敎, Asakawa Noritaka |

아사카와 노리타카(淺川伯敎, 1884~

| 아사카와 다쿠미 淺川巧, Asakawa Takumi |

아사카와 다쿠미(淺川巧, 1891~1931)는

일제강점기 조선총독부 산림과에 근무한 관료이자 공예연구자다. 그는 조선에 머무는 동안 조선 문화에 심취하여 이에 관한 다양한 연구를 시도했다. 대표적으로 조선 도자기에 매료된 친형 아사카와 노리타카[淺川伯敎]와 함께 조선의 민속공예품 수집 및 연구에 주력했는가 하면 조선민족미술관 건립에도 적극 협력했다. 무엇보다 아사카와 노리다카와 함께 '조선 도자기의 신'이라고도 불릴 만큼 도자공예에 깊은 애정을 지녀 전국의 도요지를 순방하며 도편을 수집, 조사했으며, 조선의 소반에 관해서도 이에 못지않은 관심을 가지고 연구했다. 조선 문화의 독자성과 창의성을 인정하고 사랑했던 그는 40세의 나이에 요절하여 서울 중랑구 망우리 공동묘지에 묻혔다. 이후 그의 고향인 야마나시현에 아사카와 형제 기념관이 세워졌다. 그의 대표 저서로는 『조선도자명고』와 『조선의 선(膳)』 등이 있다.(엄승희)

| 안료 顔料, Mineral Pigments |

청자나 분청사기, 백자의 그림장식 혹은 채색에 사용된 광물. 고려와 조선시대 자기에 사용된 안료는 철(鐵), 동(銅), 코발트 세 종류이며, 물에 개어 붓으로 찍은 후 흙으로 만든 그릇 위에 장식하고 그 위에 유약을 씌워 굽는 순서로 사용되었다. 환원염(還元焰)으로 구워지면 철안료는 검은색, 동안료는 진홍색, 코발트는 푸른색을 띠게 된다. 철안료는 청자와 분청사기, 백자의 장식에 모두 사용되었으며, 동안료는 청자와 백자, 코발트는 백자의 장식에만 나타난다. 세 종류의 안료는 모두 자기(磁器)가 익는 고온에서도 휘발하거나 성질이 바뀌지 않는 특성을 갖고 있어 고화도(高火度) 안료라고도 부른다.(전승창)

| 압출양각기법 壓出陽刻技法, Press Mould Technique |

288

흙으로 만들어 구운 틀[도범(陶範)이라 한다]을 활용하여 내면이나 외면, 혹은 내외면 전체를 찍어 문양을 양각하는 기법. 양인각, 압인양각, 형압양

각 등으로 불리기도 한다. 이 기법은 원래 북송대인 11세기경 요주요(耀州窯)에서 발달한 기법으로 다양하면서도 복잡한 식물문, 동물문, 인물문 등을 틀에 새겨 문양을 완성하였다. 이 기법의 등장으로 벌어진 그릇들은 크기가 규격화되었으며 대량생산의 길을 열게 되었다. 고려에서는 중국 자기제작 기술의 영향을 받아 강진에서 처음 시작된 것으로 보이며 12~13세기에 전국의 가마에서 가장 많이 시도된 기법이 되었다. 고려 중기에 청자기술이 지방으로 확산되고 강진스타일의 도자기가 지방에서도 만들어질 수 있었던 것은 이 기법의 보급이 큰 역할을 하였다.(이종민)

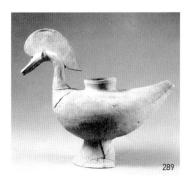

289

| **압출양각청자** 壓出陽刻靑磁,
→ **압출양각기법**壓出陽刻技法 |

| **압형토기** 鴨形土器,
Duck-shaped Pottery |

부리를 넓적하게 묘사했기 때문에 오리[鴨]로 볼 수 있는 새의 형상을 본뜬 토제용기(土製容器)로서 3세기 중엽 경에 경주를 중심으로 한 지역에서 출현하여 6세기 전반까지 신라·가야의 제 지역에서 사용되었던 토기를 말한다. 등에 어떤 액체를 부어 몸통을 용기로 삼아 채우고, 꽁지 쪽의 작은 아가리를 통해 부을 수 있도록 된 일종의 주구토기(注口土器)이며 토기를 분류할 때 보통 상형토기(象形土器)로 분류된다.

그릇의 제작의 기술적 전통과 유행 시기에 따라 와질토기 단계의 것과 도질토기 단계의 것으로 구분된다. 와질제 압형토기는 3세기 중엽 경, 사로국과 주변에서 출현하여 4세기 초까지 이 권역 안에서 유행했다. 경주-포항-울산권 밖에서 출토된 사례는 경산 임당EⅠ-3호 목곽묘와 부산 복천동38호 목곽묘에서 출토된 예가 있을 뿐이다. 경주를 중심으로 한 사로국 권역에서 목곽묘의 부곽이 형성되고 그 안에 배치되는 제사용 그릇 종류가 늘어날 때 와질토기의 기종 중에 하나로 출현했다. 와질토기 단

아

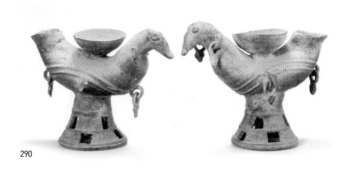

290

계의 압형토기의 대부분은 목곽묘 부곽에서 출토되며 한 점씩 출토된 예도 있지만 한 쌍으로 부장되는 경우가 많다. 경우에 따라서는 두 쌍이 출토된 사례도 있는데 경주 황성동(慶州 隍城洞) 20호 목곽묘와 덕천리(德川里) 120호 목곽묘 출토품이 대표적이다. 와질토기 단계의 압형토기는 몸통 전면을 마연하였으며 깃과 눈을 따로 붙이고 구멍을 뚫어 눈과 코를 표현하기도 한다. 압형토기 초기 형식은 보통 늘씬한 목과 몸통을 가졌고 목과 나란히 붙였으며 상대적으로 높은 원통형 대각을 붙인 형태이다. 시간이 가면서 대각의 높이가 낮아지는 것이 일반적이고 깃이 과장된 형식들도 제작된다. 주둥이가 넓적하게 표현되고 머리에 깃을 형상화 하고 있어서 압형토기로 부르기는 하지만 구체적으로 어떤 조류를 형상화 하였는지 알 수 없기 때문에 최근에는 서조형토기(瑞鳥形土器)로 부르자는 제안도 있다. 하지만 이 압형토기는 조류, 혹은 계절적으로 이동하는 수조류에 대해 고대인이 지닌 상징성, 혹은 관념이 투영된 기물이라고 보는 입장에 있어서는 이견이 없는 편이다. 발굴조사된 유물은 주로 울산 중산리(蔚山 中山里)와 하삼정(下三亭) 그리고 하대(下垈) 분묘군 등에서 출토되어 이 지역이 제작의 중심권으로 파악되기도 했지만 경주 황성동, 사라리, 그리고 최근 덕천리 목곽묘군에서 출토되기 때문에 사로국 권역에서 유행한 부장용 기물로 보는 것이 옳다.

4세기 중엽 이후 도질제의 압형토기가 제작되기는 하지만 와질토기 단계의 정형성을 살펴보기는 어렵다. 5세기 후반에서 6세기 전엽에 걸쳐 신라 권역의 주변지역에 해당하는 달성 현

한국 도자사전

풍, 상주 청리, 양산 법기리 구미 신당리유적 등지에 출토된 예가 있다. 이 단계의 압형토기는 어느 정도 정형화된 기형을 갖춘 것으로 1단, 혹은 2단투창의 대각 위에 오리형상의 용기를 얹은 형식이다. 도질제 압형토기도 등에 액체를 부어 꼬리쪽으로 따르는 주구토기의 기본형을 취한다는 점에서 와질토기 단계의 것과 동일하다. 다만 와질제 압형토기에 비해 크기가 작고, 머리와 몸통의 비율이 과장되지 않게 사실적으로 제작했다는 점이 다르다. 이와 같은 신라권역의 도질제 압형토기에 비해 가야지역에서도 비슷한 시기에 나름대로 유형화된 압형토기가 제작되었는데 함안 말이산34호, 김해 망덕리, 대성동 2구역 24호, 합천 성산리 출토품이 그것이다. 이 압형토기들은 대각이 없고 몸통이 길게 만들어 표면에 선각문이나 압인문을 장식한 형식에 속한다.(이성주)

| 앙드레 빌르캥 Andre Billequin |

앙드레 빌르캥(Andre Billequin)은 근대 프랑스의 중국학 및 한국학 학자다. 한국학과 관련해서는 1896년에 발표된 「한국 도자기의 연구」(원제 : Note sur la porcelaine de Corée, 『T'oung pao』)가 있으며, 이 논고는 근대 유럽에서 발표된 최초의 한국 도자사 연구로 평가된다. 이 논고의 출판은 기메박물관의 설립자인 에밀 기메(Émile Guimet)와 주불공사였던 빅토로 콜랑 드 프랑시 등의 주선으로 이루어졌다. 그러나 세브르박물관의 중국 도자기 수집에 일시 참여한 전적 이외에 조선을 방문한 적이 없음은 물론 조선 문물을 접한 적도 없던 그는 선학들의 연구와 중국에서 출간된 학술자료들에 의존하여 논고를 저술했고 이에 따라 한국도자의 맥락을 독자적인 시각으로 해석해 내지는 못했다. 그럼에도 이 논고를 통해 유럽사회에 한국 도자사의 계보를 새롭게 조망하는 직접적인 계기는 마련되었다.(엄승희)

| 야나기 무네요시 柳宗悅, Yanagi Muneyosi |

야나기 무네요시(柳宗悅, 1899~1961)는 일본의 민예연구자이자 미술사 및 미술공예평론가다. 그의 대표적인 업적은 일본 도쿄[東京]에 민예관을 설립하여 공예의 대중화에 크게 기여했으며, 조선에서는 1924년 경성에 조선

민족미술관을 설립하고 〈이조도자기전람회〉를 비롯한 각종 공예미술전람회와 강연회 등을 개최하여 조선의 예술 대중화에 앞장섰다. 주요저서로는 『조선과 그 예술』, 『종교와 그 진리』, 『신에 대하여』, 『다(茶)와 미(美)』 등이 있다.(엄승희)

| 양각 陽刻, Relief |

도자기의 표면에 글자나 문양을 도드라지게 보이도록 주변의 흙을 제거하여 장식하는 기법. 장식을 위한 도구로 대게 칼이 사용되지만, 고려 전기에서 후기 사이에는 양각으로 문양이 장식된 일정한 모양의 틀이 채택되기도 하였다. 장식이 있는 틀을 사용하는 경우, 물레에서 막 만들어진 그릇

291

을 엎고 외면에서 꾹꾹 눌렀다가 떼면 장식이 새겨져 나오는 효과를 낸다. 복잡한 장식을 짧은 시간에 효과적으로 낼 수 있어 고려시대 청자의 장식기법으로 유행하였다. 조선시대에는 후기에 연적과 필통 등 주로 문방구류(文房具類)의 백자장식에 양각 기법이 사용되었다.(전승창)

| 양곡리(陽谷里) 분청사기 가마터 Yanggok-ri Buncheong Ware Kiln Site |

충청남도 천안시 북면 양곡리에 위치한 조선 초기의 분청사기 가마터. 1996년 발굴되었으며 4기의 가마와 다량의 분청사기 및 요도구(窯道具)가 출토되었다. 가마는 일부가 파괴되었으며, 1호의 경우 잔존 길이 19.3미터, 폭 1.3~1.8미터인 등요(登窯)로 돌과 진흙을 사용하여 축조하였다. 미백(米白), 갈백(褐白)의 색깔을 띠며 표면에 귀얄로 백토를 얇게 칠한 것이 대부분이지만, 우점(雨點), 국화 등을 거칠게 인화기법(印畵技法)으로 장식한 파편도 소수 발견된다. 대접과 접시 등 일상용기가 절대적으로 많으며 잔과 항아리 등은 소수에 불과하다. 인화기법으로 장식한 분청사

한국 도자사전

기 중에는 '內贍(내섬)'이라는 관사(官司)의 명칭을 상감기법(象嵌技法)으로 적어 넣은 예도 있다. 15세기 후반에서 16세기 초반 사이에 운영되었던 곳이다.(전승창)

| 양구 방산 도요지 楊口方山陶窯址, Yanggu Bangsan Kiln Site |

대략 14세기부터 20세기 전반에 이르기까지 운용된 가마터다. 양구군 일대 가마터는 이화여자대학교 박물관이 2000년에 지표조사를 시행하였으며 조사결과, 40기의 가마터가 확인되었으나, 양구군 내 방산면 소속의 장평리(長坪里), 칠전리(漆田里), 현리(縣里), 송현리(松峴里), 금악리(金岳里) 등 7개 지역만이 조사대상지였다. 수습된 도편은 대부분 무문백자, 청화백자이며, 그 외 철화백자, 진사백자, 도기 등이 포함되었다. 그 가운데 18세기 이후 백자 가마는 대부분의 지역에서 발견되었다. 기종은 무문에 낮은 굽다리 접시, 대접, 병, 호, 잔, 완, 각진 제기류 등 다양하며, 문양 또한 청화로 쓴 「수(壽)」, 「복(福)」, 「기(己)」, 「하(下)」, 「영(永)」 등의 문자문을 비롯하여 화문, 초화문, 어문, 기하문 등 매우 다양하다. 유색은 회백색을 띠며 태토는 정선된 것과 잡물이 있으면서 회백색과 담청회색을 띠는 것이 동시에 수습되었다. 양구 방산 및 일대 가마터는 고려시대로부터 15세기 후반 조선관요 설립 이전시기 백자의 제작양상과 관요 설치 이후 지방요업의 실태를 파악할 수 있으며, 특히 조선 후기로부터 근대로 이행되면서 전개된 요업활동이 일부 확인된다. 관련 보고서는 2001년 이화여자대학교 박물관과 양구군에서 공동 발간한 『楊口方山의 陶窯址』가 있다.(엄승희)

| '양산'명분청사기 '梁山'銘粉靑沙器, Buncheong Ware with 'Yangsan(梁山)' Inscription |

조선 초 경상도 경주부 관할지역이였던 양산군(梁山郡)의 지명인 '梁山'이 표기된 분청사기이다. 공납용 분청사기에 표기된 '梁山'은 자기의 생산지역 또는 중앙의 여러 관청[京中各司]에 자기를 상납한 지방관부를 의미한다. 공납용 자기의 생산지와 관련하여 『세종실록』지리지 경상도 경주부 양산군(『世宗實錄』地理志 慶尙道 慶州府 梁山郡)에는 고려 태조 23년부터 유래된 '양주(梁州)'라는 지명이 조선 태종

292

13년에 양산군으로 바뀐 것과 "자기
소 하나가 군 남쪽 금음산리에 있다.
중품이다(磁器所一, 在郡南今音山里, 中
品)"라는 내용이 있다. 이와 관련하여
'梁山長興庫(양산장흥고)'명 분청사기
가 수습되었고『세종실록』지리지가
작성될 당시 행정중심지였던 현재 양
산읍의 남쪽에 위치한 양산시 동면
가산리 호포요지가 '군 남 금음산리
(郡南今音山里)'의 중품자기소로 추정
된 바 있다.(박경자)

| '양온'명청자 '良醞'銘靑磁, Celadon with 'Yangon(良醞)' Inscription |

'양온'명청자는 양온서에서 사용된
청자를 의미하며, 14세기 후반 경에
제작되었다. 양온서는 술과 감주의
공상(供上)을 담당하던 관청으로, 관

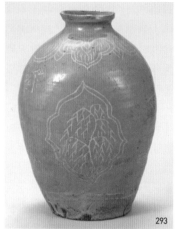

293

제 개편시에 사선서와 번갈아 개칭되
기도 하였다. '양온'명 그릇은 14세기
후반 청자의 조형적 특징을 보이는
청자 편병 두 점과 도기 편병 한 점이
남아 있다. 대전 계족산성에서 '양온
납(良醞納)'명청자편이 출토되어, 고
려 말기에 관사명(官司銘) 청자가 각
관사별로 납입(納入)되었던 상황을
알 수 있다. 14세기에 양온서의 관사
명이 사용된 시기는 1356년에서 1362
년, 1369년에서 1372년까지이다. 따라
서 현재 남아 있는 '양온'명청자는 14
세기 3/4분기 경에 제작된 것임을 알
수 있다.(김윤정)

| '양온납'명청자 '良醞納'銘靑 磁, Celadon with 'Yangonnap

(良醞納)' Inscription |

대전 계족산성(鷄足山城) 건물지에서 '양온납(良醞納)'의 명문이 흑상감된 청자편이 출토되었다. 양온은 술과 감주의 공상을 담당하던 양온서(良醞署)를 의미하며, 양온서에 공납된 그릇임을 알 수 있다.(김윤정)

| 양이부호 兩耳附壺, Jar with two Lugs |

양이부호는 보통 짧은 목과 구형(球形) 동체부를 가진 단경호의 어깨 양쪽에 구멍이 뚫린 귀모양의 꼭지를 붙여 놓은 기종을 말한다. 와질토기도 있지만 흔히 도질토기로 제작된다. 양이부호는 지역에 따라 제작하는 방식에 차이가 있다. 김해와 함안 지역에서는 도질토기 승문타날단경호가 양이부호로 제작된 예가 많지만 와질토기 단계에도 격자문타날단경호로 제작되는데 특히 귀를 두 개씩 쌍으로 붙이거나 종으로 배치하지 않고 횡으로 부착하는 경우도 있다. 특히 김해지역에서는 도질토기 소문단경호에 양이(兩耳)를 붙이는 경우가 많다. 경주와 그 주변지역에서 귀모양 꼭지의 절대다수는 와질토기 격자

294

문 타날단경호에 붙는다. 귀모양 꼭지는 끈을 걸어 액체를 운반할 때 쓰거나 달아 둘 수 있도록 한 용도인 것으로 보인다. 진변한 지역에서는 양이부호가 3세기 후반에 등장하여 5세기 초 어느 시점에 소멸한 듯 하며 마한지역에서도 비슷한 시기에 제작되었던 것 같지만 사례는 훨씬 적은 편이다. 중국의 장성 밖 북방지역의 토기에서 많이 볼 수 있는데 중국 본토 안에서는 동한 시대의 자기로부터 자주 나타난다. 낙랑지역의 토성동45호 출토 청자에서 볼 수 있으므로 마한이나 진변한 지역의 양이부호는 낙랑지역의 기물을 모방하여 나타난 것 같다.(이성주)

| 양자 洋瓷, Yangcai |

307

서양의 양식을 모방한 중국 청대 법랑채 자기다. 양자라는 문구는 헌종 4년(1838) 『비변사등록(備邊司謄錄)』에 등장하는데 서양식 장식 주제와 기법을 사용한 법랑채 자기인 양자(洋瓷) 및 골동들은 연행시 금조물명(禁條物名)에 오를 정도로 조선에 상당량 유입되었던 것으로 보인다. 중국 청대 상회자기 중 서양 인물과 필치, 농담 등이 주로 사용되어 이름을 양자로 붙인 것으로 특히 법랑채 자기들이 이에 속한다. 법랑채는 강희(康熙, 1662~1722)말부터 옹정 6년(雍正, 1728) 이전에 개발된 것으로 서양에서 에나멜을 수입하여 사용하였다. 주로 서양 인물이나 풍경 등을 주로 묘사하였다. 조선후기에는 이런 상회자기

(上繪磁器)를 상당히 선호했던 것으로 생각된다.(방병선)

| '어건'명청자 '御件'銘靑磁, Celadon with 'Eogeon(御件)' Inscription |

'어건'명청자는 청자의 굽 안바닥에 '어건(御件)'이라는 글자가 음각된 예이다. '어건'은 왕의 물건이라는 의미이기 때문에 왕에게 공상(供上)되는 청자 그릇임을 알 수 있다. '어건' 명청자는 강진 사당리 7호 가마터에서 수습된 접시편과 대접편 각 한

점, 국립중앙박물관에 소장된 대접편 한 점이 남아 있다. 청자는 세 점 모두 규석을 받쳐 번조하였으며, 기벽이 얇고 유약이 전면에 고루 시유된 품질이 우수한 양질청자이다. 문양은 조금씩 다르지만 세 점 모두 그릇의 안쪽 바닥면에 용문이 음각되어 있고, 몸체 부분이 많이 남아 있는 접시와 대접의 경우에는 내측면에 음각된 모란절지문을 볼 수 있다. '어건(御件)'은 굽 안바닥의 중앙에 음각되어 있으며, 굽은 얕은 다리굽으로 매우 정성들여 깎은 듯이 정돈된 형태이다. '어건'명청자는 현재 확인된 세 점 모두 12세기경에 제작된 것으로 추정된다.(김윤정)

┃어기창 御器廠, Ming Imperial Kiln at Jingdezhen ┃

명대 황실 관요의 명칭으로 청대에는 어요창(御窯廠)이라 개칭되었다. 어기창은 강서성(江西省) 요주(饒州) 부량(浮梁) 경덕진(景德鎭), 지금의 경덕진시에 위치한다. 명대 어기창에 관한 문헌 사료는 소실되거나 극히 드물어 그 실체를 파악하는데 많은 어려움이 있다. 먼저 어기창의 설립 시기와 관련하여 여러 가지 학설이 있는데, 첫 번째는 홍무 2년(1329)설이다. 이는 청대 남포(藍浦)가 저술한『경덕진도록(景德鎭陶錄)』에서 "洪武二年, 設廠於鎭之珠山麓, 制陶供上方, 稱官窯, 以別民窯"라는 기록에 근거한 가설이다. 두 번째는 홍무 말년 설로 명대 첨산(詹珊)의 저서『중건칙만석제사주우도비기(重建敕封萬碩侯題師主佑陶碑記)』의 "我朝洪武之末, 始建禦器廠, 督以中官"의 기록에 의한 것이다. 세 번째로 홍무 35년(1402)설은 명대의 왕종목(王宗沐)이 저술한『강서대지(江西大志) 도서(陶書)』의 "洪武三十五年開始燒造..... 有禦窯廠一所"라는 기록에 의한 주장이다. 마지막으로 선덕 초년설로『명사(明史)』권43『지리지』의 기록 중 "西南有景德鎭, 宣德初, 置禦器廠於此"에 근거한다. 상기 가설들 대부분이 홍무년간을 가리키고 있어 대체적으로 홍무년간에 설립되었다는 의견이 지배적이다.

어기창은 공부(工部) 영선소(營繕所) 소속으로 주로 궁중의 주문을 전달하고 제작된 품목을 인수하는 역할을 담당하였다. 제작된 품목은 인수 후에 황제의 식사를 담당하는 상식(尙食), 물품을 관장하는 상방(尙房) 등으로 전달되었다. 상식은 황제의 음식,

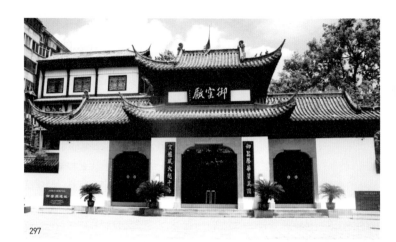
297

의복 등 개인적인 보조 역할을 하는
광록시(光祿寺) 소속으로 환관이 그
주요 임무를 맡았다. 즉, 공부에서 어
기창을 운영하지만 실질적으로 생산
품을 사용하는 것은 광록시였다. 그
렇기 때문에 경덕진의 어기창은 공부
영선소임에도 황제의 측근인 환관의
감독 하에 운영이 되었다. 300~500명
에 달하는 장인들은 윤번제(輪番制)로
작업하였다.(방병선)

| 어룡 魚龍, dragonfish |

물고기를 용의 형상으로 변형시킨 상
상 속의 짐승. 머리는 용의 모습이며
몸체가 물고기의 형태로 나타나는 것
이 대부분이다. 고려청자의 경우. 향

로의 상형장식으로 나타나기도 하고
어룡의 모습을 한 주전자로 제작되기
도 하였으며 세반(洗盤)의 바닥 전면

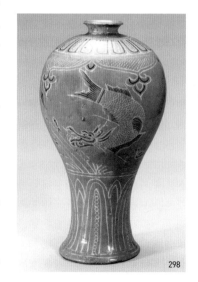
298

에 음각으로 시원스럽게 묘사되기도 하였다. 15세기에 제작된 분청사기 중에는 매병의 몸체 중앙에 물속을 헤엄치는 모습으로 상감된 예가 알려져 있지만, 백자의 장식에서는 발견되지 않는다.(전승창)

| '어존'명분청사기 | Buncheong Ware with 'Eojon(어존)' Inscription |

광주광역시 북구 충효동 가마터의 W2지역 3층에서 출토되었다. 사립이 섞인 어두운 태토에 귀얄기법으로 백토를 분장한 고족배(高足杯)의 바깥면에 '어존'을 세로방향으로 음각하였다. '어존'의 의미를 왕(王)과 관련된 말머리에 쓰이는 '어(御)'자와 술

299

잔 또는 높이는 뜻의 '존(尊)'자의 한 자음을 한글로 표기한 것으로 추정하여 왕이 사용하는 술잔 또는 왕을 높이는 의미일 가능성이 제시된 바 있다. 그러나 '어존'명 고족배의 품질이 조질(粗質)인 점과 출토 위치인 W2지역 3층에서 함께 출토된 '성화(成化)'명 묘지(墓誌)의 제작시기가 1477~1483년으로 이미 경기도 광주에 관요(官窯)가 설치되어 왕실용(王室用)의 진상백자가 제작되고 있는 시기임을 고려할 때 '어존'의 의미가 왕과 관련이 있을 가능성은 매우 낮다. 이 고족배 외에 한글이 표기된 분청사기에는 경북 고령군 성산면 사부리 가마터에서 출토된 분청사기인화주름문 '소'명편, 부산광역시 기장군 하장안 명례리 가마터에서 출토된 분청사기귀얄문'라랴러려로료르'·'도됴두'명편이 있다. 한글이 표기된 분청사기는 훈민정음(訓民正音)이 1446년에 반포된 이후 민간에서 널리 활용되기까지의 시간을 고려할 때 15세기 후반에서 16세기 경 사이에 제작되었을 가능성이 크다.(박경자)

| '언양'명분청사기 '彦陽'銘粉靑沙器, Buncheong Ware with 'Eonyang(彦陽)' Inscription |

300

조선 초 경상도 경주부 관할지역이였던 언양현(彦陽縣)의 지명인 '彦陽'이 표기된 분청사기이다. 공납용 분청사기에 표기된 '彦陽'은 자기의 생산지역 또는 중앙의 여러 관청[京中各司]에 자기를 상납한 지방관부를 의미한다. 공납용 자기의 생산지와 관련하여 『세종실록』지리지 경상도 경주부 언양현(『世宗實錄』地理志 慶尙道 慶州府 彦陽縣)에는 "자기소가 하나인데 현 남쪽 대토리에 있다. 하품이다(磁器所一, 陶器所一, 皆在縣南大吐里, 下品)"라는 내용이 있다. 이와 관련하여 '彦陽(언양)', '彦陽仁壽(언양인수)', '長興(장흥)'이 표기된 분청사기가 수습되었고 조선 전기 언양현 읍성의 남쪽에 위치한 울산광역시 울주군 삼동면 하잠리 가마터가 '대토리 하품자기소'로 추정된 바 있다.(박경자)

| 여요 汝窯, Ru Kiln |

중국 하남성 보풍현(寶豊縣) 청량사(清涼寺) 부근에 위치한 가마터. 11세기 말경에 개요되어 1127년 북송의 멸망과 함께 폐요된 궁정 납품용 자기를 생산한 가마이다. 서긍의 『선화봉사고려도경』에는 고려청자가 여요의 새로운 그릇을 닮았다고 기록되어 있다. 1987~2000년까지 발굴조사된 청량사 여요의 경우는 가마의 평면이 말발굽형[마제형]을 이루며 연료는 석탄을 땐 것으로 알려져 있다. 생산품으로는 발, 완이 주류를 이루며 청자의 유색은 불투명한 회청색을 띤다. (이종민)

| 여주도자기공동작업장
驪州陶磁器共同作業場, Yeoju Common Ceramics Workshop |

여주도자기공동작업장은 1932년경 조선총독부 부속 중앙시험소에서 경기도 여주군 오금리에 설립한 지역 자치작업장이다. 설립 초기 작업장은 소규모였으나, 인근 오학리로 이전되면서 중형공장으로 변모했다. 생산품은 생활자기가 주였으며, 운영 실태는 30년대 중반까지 인근지에 제품을

301

302

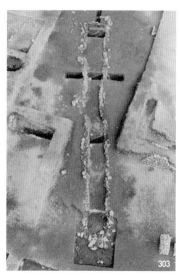

303

공급할 만큼 순탄했다.(엄승희)

| 여주 중암리 요지 驪州中岩里 窯址, Yeoju Jungam-ri Kiln Site |

2001년 경기도박물관에서 발굴조사한 고려초의 도요지. 최후의 규모는 길이 20.4m, 내부너비 1~1.7m, 바닥경사도 11~13°의 단실등요로 처음에는 벽돌을 활용한 전축요를 운영하였으나 3차 개축이후 토축요로 바꾸어 도자기를 생산한 것이 확인되었다. 일부 청자를 포함하여 대다수는 백자를 생산하였으며 완, 발, 화형

잔, 호, 뚜껑, 화형접시, 장고, 제기, 합 등의 제작품을 만들었다. 퇴적층에서 볼 수 있는 완은 내저곡면식의 선 해무리굽완에서 내저원각이 있는 해무리굽완쪽으로 바뀌는 양상을 보이고 있어 약 10세기 후반에서 11세기 초반사이에 운영된 것으로 판단된다.(이종민)

| 여초리 토기요지 余草里 土器 窯址, Yeocho-ri pottery Kiln Site |

창녕군 창녕읍 여초리에 소재한 삼국시대 초기의 토기가마터 유적이다.

1991년과 92년에 두 차례에 걸쳐 2기의 토기가마가 국립진주박물관에 의해 발굴 조사됨으로서 그 구조가 잘 밝혀졌다. 발굴 결과 유적의 연대가 4세기로 추정되기 때문에 신라·가야 토기 초기의 생산방식과 소성기술을 해명하는데 있어서 대단히 중요할 뿐만 아니라 삼국시대 가마터로서는 처음 체계적으로 발굴 조사된 유적이어서 의미가 크다. 토기 가마는 낮고 완만한 구릉의 사면에 자연경사를 이용하여 설치된 세장한 타원형의 터널식 등요(登窯: 오름가마)이다. 여초리B 유적의 경우, 조사된 토기 가마의 전체 길이가 12.2m이지만 최대 폭은 불과 1.9m 밖에 되지 않으므로 매우 세

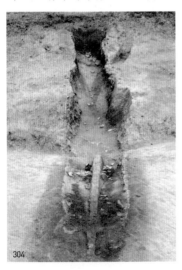

304

장한 편이다. 지표면을 어느 정도 파고 가마바닥을 설치하였기에 반지하식에 속하는데 바닥의 경사도는 11° 정도 된다. 연소실와 소성실은 수평으로 연결되어 서로 구분되지 않을 정도이며 바닥의 경사도는 소성실 위로 갈수록 서서히 증가하여 가파르게 된다. 소성실의 천정부가 많이 남아 있지는 않지만 단면을 보면 바닥에서 각이 없이 둥글게 벽체로 연결되며 천정은 궁륭형을 이룬다. 거의 동시기의 유적이라 추정되는 백제지역의 산수리·삼용리(山水里·三龍里) 토기 가마와 비교해 보면 여초리 가마가 훨씬 세장한 편이고 소성실과 연소실이 수평으로 배치된다는 점에서 차이가 있다. 가마바닥의 경사도가 소성실 가운데서 한번 변하는 점도 여초리 가마가 좀 더 발달된 형식이라 할 수 있다. 이 여초리 요지에서 출토된 유물에는 자연유가 흐르도록 매우 단단하게 소성된 회청색 경질토기가 주류를 이루지만 회색연질이나 적갈색연질토기도 상당수 포함되어 있다. 따라서 삼국시대의 가마에서는 소성조건을 달리하여 도질토기와 적갈색연질 토기를 같은 구조의 가마 안에서 소성하였음을 알 수 있다. 토기는 회청색경질의 대호(大壺)

가 많고 도질의 타날문단경호, 무개
고배, 노형토기, 및 유개고배와 뚜껑,
컵형토기 등이 있으며 적갈색 연질의
옹형토기, 시루, 파수부토기, 발형토
기 등이 있다. 그밖에 여러 점의 도지
미[陶枕]와 함께 내박자(內拍子)도 출
토되었다. 특히 출토토기의 형식으로
유적의 연대는 4세기 후반으로 추정
할 수 있다.(이성주)

| '연례'명청자
→ '연례색'명청자 |

| '연례색'명청자 '宴禮色'銘靑磁, Celadon with 'Yeonryesaek (宴禮色)' Inscription |

'연례색'명청자는 고려 14세기 후반
경에 연례색에서 사용된 청자이다.
연례색은 고려 왕실의 연회나 행사
등을 담당하는 관청이었다. 고려조에
서 '색'자가 붙은 관사는 왕실의 의
례나 행사 등의 일을 위해 임시로 설
치된 것이었지만 혁파되지 않고 계
속 유지되는 경우가 많았다. 왕실 연
회나 행사시에 사용되는 그릇을 제작
할 때 '연례색'이라는 관사 명칭을 표
기한 것이다. 이러한 현상은 고려 14
세기 후반 경부터 보이기 시작하며,

305

현재 남아있는 '연례색'명 청자 대접
과 접시도 14세기 후반의 조형적 특
징을 보인다. '연례색'명청자는 단면
이 ⊔형인 굽다리의 형태와 굵은 모
래를 받쳐 구운 점, 간지명청자의 규
격화된 문양 구성에서 벗어나지 않은
점 등에서 14세기 3/4분기 경에 강진
일대 요지에서 제작된 것으로 추정된
다.(김윤정)

| 연리문자기 練理文瓷器, Marbled Ware |

백색과 갈색으로 발색되는 두 가지의
태토를 계속 엇갈려 섞은 후, 성형하
고 표면을 칼로 깎아 마무리하여 유
약을 씌우고 구운 자기. 흔히 교태자
기(絞胎瓷器)라고도 하며 나무의 나이
테나 대리석의 질감과 같은 효과를
보인다. 중국 당대에 제작된 예가 남

306

아 있으며 고려의 경우에도 드물게
몇 예가 남아 있다.(이종민)

| 연적 硯滴, Water Dropper |

연적은 벼루에 먹을 갈 때 필요한 물
을 담는 문방구 중의 하나이다. 고려
시대에 동자·동녀·원숭이·귀룡·복
숭아 등 여러 가지 형태의 청자 연적
이 제작되었다. 이규보(1168~1241)가
1209년에서 1212년경에 남긴 '녹자연
적자(綠甆硯滴子)'이라는 시에서, 평소
시를 쓸 때 〈청자동자형연적〉을 사용
하는 상황을 생생하게 묘사하고 있어
서 당시 문인들의 필수품이었을 것으
로 생각된다. 이규보가 아낀 동자모
양 연적처럼 물병을 품에 안고 무릎
을 꿇고 공손하게 앉아서 벼루에 물
을 따라 주는 듯한 형태의 연적이 일
본 오사카동양도자미술관에 소장되
어 있다. 또한 당시 청자는 '녹빛 자
기'를 의미하는 '녹자(綠甆)'라고 불
리기도 했음을 알 수 있다.(김윤정)

| 연주문 連珠文, Beads Pattern |

307

작은 원(圓)을 가로 혹은 세로의 일렬
로 장식한 문양. 고려 후기의 청자와
조선 초기의 분청사기 상감장식(象嵌
裝飾)에 보조문양으로 많이 사용되었
다. 지름이 작은 원형의 붓 대롱 같
은 도구로 꾹꾹 눌러 작은 원을 연속
으로 배치한 후 백토(白土)나 자토(赭
土)를 채워 효과를 낸 것이다. 병이나
대접, 접시 등의 어깨나 주둥이, 저부
등에 나타나는데, 특정한 패턴의 장
식을 도장으로 찍어 장식하는 이 기
법은 조선 초기에 크게 유행하였던
분청사기 인화기법(印花技法)의 원류
가 되기도 한다.(전승창)

| 연판문 蓮瓣文, Lotus Petals Design |

연꽃의 잎을 펼쳐 놓은 형상을 도안
화시킨 문양. 고려와 조선시대 도자

기에 두루 사용되었는데, 청자의 경우 초기에는 전면에 크게 양각 혹은 음각의 주문양(主文樣)으로 장식되다가 시간이 경과하며 점차 작아져 후기에는 병이나 대접, 접시의 어깨나 저부에 도식화된 작은 크기의 보조문양(補助文樣)으로 장식된다. 조선 초기에 분청사기의 장식소재로 즐겨 사용되었으며, 후기에는 백자에 일부 그려지거나 양각으로 장식되기도 하지만 사용빈도는 점차 줄어든다.(전승창)

| **연화문** 蓮花文, lotus design |

연꽃의 형태를 사실적으로 묘사하거나 일정한 형식으로 도안화한 장식. 연꽃은 불교의 상징물로 고려 초기부터 청자의 장식에 등장해 중기에 크게 유행하여 사실적인 모습으로 그려지기도 하였고, 후기에는 도안화된 상감(象嵌)장식으로 변화되며 주류를 이루었다. 조선시대 분청사기의 소재로도 사용되었으며, 후기에 백자의 그림장식으로 나타난다. 특히, 조선 후기에는 연(蓮)과 연(連)의 발음이 같아 장수를 상징하는 의미의 한자(漢字)로 유행하였다.(전승창)

| **영등포토기조합** 永登浦土器組合, YeongdeungpoPottery Association |

일제강점기에 운영된 영등포토기조합은 포구가 인접해 있고 인근의 토양이 옹기토로 둘러싸인 경기도 시흥군 영등포리에 설립된 도기(토기)공장이다. 영등포는 예로부터 도기 생산이 활발하여 이 일대는 수많은 도

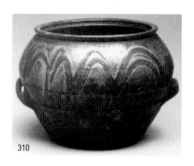

310

기 및 옹기공방이 운영되었다. 그러나 생산성에 비해 판매실적이 부진하자 이를 극복하기 위해 1926년경 유지 정인환(鄭寅煥)이 도당국의 보조금을 지원받아 영등포토기조합을 결성했다. 토기조합의 설립을 시작으로 제산(製産) 능력의 증진은 물론 품질 개량이 적극적으로 이루어졌으며, 판로가 전국으로 확대되어 설립 초기 생산고는 대략 23만원에 달했다. 토기조합의 주종 상품은 주주조합에서 의뢰한 주류용기들이 대부분이었다. 영등포토기조합은 창설된 지 2년 만에 130명에 달하는 직원을 수용하여 이무렵 영등포리 인구가 900여명이었던 점을 감안한다면 이 지역민의 상당수가 조합의 일원이었던 것으로 보인다. 이후 1930년대에는 조선총독부가 옹기 생산에 직접 관여하여 보조금을 지원하고 실지지도를 시행함에 따라 고급 주산조용(酒酸造用) 도

기를 제작할 수 있었다. 영등포토기조합은 지역 유지의 의지로 결성된 후 전통을 고수한 질 좋은 도기를 해방직전 까지 생산했다.(엄승희)

| '영'명분청사기 '營'銘粉靑沙器, Buncheong Ware with 'Young(營)' Inscription |

조선시대 각 도(道)의 감사(監司; 觀察使)가 거처한 관청인 감영(監營), 병마절제사(兵馬節制使)의 군영인 병영(兵營), 수군절도사(水軍節度使)의 군영인 수영(水營)을 의미하는 '營(영)'자가 표기된 분청사기이다. 관요(官窯)가 설치되기 이전에 전국에 소재한 자기소(磁器所)에서 제작된 공납용 자기는 중앙의 여러 관청에 상납(上納)된 공물(貢物) 외에 지방관아용(地方官衙用)의 관물(官物) 또는 공물(公物)로도 충당되었다. 제작단계에서부터 사용처로 감영·병영·수영을 의미하는 '營'자를 표기한 예로 울산광역시 울주군 삼동면 하잠리 가마터에서 수습된 '水營(수영)'명 분청사기가 있다. 하잠리 가마터에서는 중앙상납용의 '彦陽(언양)'·彦陽仁壽(언양인수)·長興(장흥)명 분청사기가 확인되어 『세종실록』지리지 경상동 경주부 언양

311

Celadon with 'Ryeong(寧)' Inscription |

'영'명청자는 '영(寧)'자가 상감된 고려말 조선초 경에 제작된 청자를 의미한다. 국립중앙박물관에 '영'명청자 접시가 소장되어 있으며, 최근에 칠곡 학하리 가마터에서 여러 점 출토되었다. 승령부(承寧府)는 태조의 부(府)이며, 정종2년(1400) 6월에 설치된 뒤에 태종3년(1403) 6월에 고려왕실의 창고였던 내장고(內藏庫)가 합속되었다. 이후 1408년에 태조가 사망하자 태종11년(1411) 6월에 승령부를 아예 혁파하여 전농시에 합속시켰다. 하지만 왕실의 개인 재산과 같은 승령부의 토지와 노비를 전농시에 합속한 것이 명분과 실상에 어긋난다고 하여 태종15년(1415) 8월에 승령부의 토지와 노비를 당시 세자부였

현(『世宗實錄』地理志 慶州府 彦陽縣)에 기록된 하품자기소(下品磁器所)로 추정된 바 있다. 하잠리 가마터는 1454년 이전에 동래현 부산포(東萊縣 富山浦)에 설치되었다가 세조 5년(1459)에 울산군 개운포(蔚山郡 開雲浦)로 이전한 경상좌수영(慶尙左水營)이 위치했던 개운포성지(開雲浦城址)와 인접해 있다. 또 조선 전기에 울산군과 언양현을 관할한 경주부의 읍성 안쪽 북서편 지역인 경주 서부동 19번지 유적에서는 '營(영)'명 분청사기가 출토되었다. 이들은 조선 전기에 군현제(郡縣制)에 입각하여 지방관부(地方官府)를 매개로 시행된 공납제(貢納制)의 한 단면인 자기공납(磁器貢納)의 실체를 보여주는 자료이다.(박경자)

312

| '영'명청자 '寧'銘靑磁,

던 경승부(敬承府)에 이속시켰다. 그 릇의 안쪽 바닥면에 '영(寧)'자가 흑 상감되고, 바닥면과 측면에 연주문(連珠文)·삼원문(三圓文)·칠원문(七圓文)·방사형 선문(線文)이 상감되는 것은 '사선'명청자나 1403년이 하한인 '덕천'명청자와 유사한 양상이다. 이러한 조형적인 특징과 함께 승령부가 1400년에서 1411년까지 존속되었던 점을 고려하면, '영'명청자는 1400년에서 1411년경 사이에 승령부에 공상(供上)된 그릇이었을 것으로 추정된다.(김윤정)

| 영산강유역토기 榮山江流域土器, Yeongsan River Basin Pottery |

백제의 지역양식 토기의 하나. 백제 중앙과 달리 영산강유역에서는 한성기와 웅진기에 독특한 특징을 지닌 토기들이 제작되어 사용되고 있어서 이를 영산강유역양식토기 또는 영산강양식토기 등으로 부르고 있다. 한성기와 웅진기의 영산강유역토기는 원삼국시대의 토기 양상이 잔존하기도 하고, 가야나 왜 등의 외래계 토기 영향으로 새로운 기종이 추가되기도 하여 백제토기와는 다른 기종이 보이

거나 동일 기종이라 하더라도 다른 형식적 특징을 보인다. 그러나 사비기가 되면 이전단계의 양상이 남아있는 부분도 있지만 대체로 기종과 형식에서 백제 중앙과 동일한 양상이 나타난다. 이러한 토기와 고분의 양상을 바탕으로 웅진기까지 영산강유역의 정치적인 독자성을 주장하기도 하고, 백제 기종도 포함되고 있는 점에서 백제의 영역화과정, 그리고 주변지역과의 활발한 교류에 참여하게 되면서 나타난 것으로 보기도 한다.

영산강유역은 원삼국시대부터 이중구연호, 광구평저호 등이 성행하여 다른 지역과는 차이를 보이는 부분도 있다. 그러나 대체로 원저단경호와 양이부호, 완, 그리고 자비용의 적갈색계 연질토기인 심발형토기와 장란형토기, 평저시루의 형태와 타날문양(격자문)으로 보아 금강이남지역의 토기문화권에 포함되는 것으로 볼 수 있다. 이 지역에 백제의 중앙이나 다른 지방과 구별되는 토기문화가 본격적으로 보이는 것은 4세기 후엽부터로, 5세기 전·중엽까지의 한성기 후반에 광구소호, 장경소호, 유공광구소호, 개배 등의 새로운 소형토기들이 시차를 보이면서 나타난다. 그리고 원삼국시대부터 사용되었던 양이

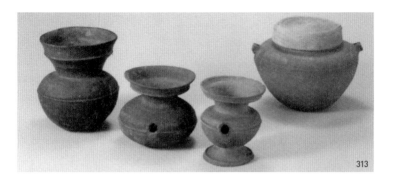

313

부호도 경질화되면서 이어진다. 이 시기에는 편구형의 원저단경호도 구형화되고 있으며, 평행선문이나 격자문 외에 타날문양도 조족문을 포함하여 다양화되기 시작한다. 주로 생활유적에서 출토되는 적갈색계 연질토기인 심발형토기나 장란형토기, 평저시루는 기본적으로 이전단계의 형태가 유지되면서 평행선문, 조족문 등 타날문양이 다양화된다. 이러한 토기문화는 백제의 근초고왕대 남방으로의 영역 확장과 관련되는 것으로 이해되는데, 영암, 나주 등 일부 지역적인 성향이 강한 지역에서는 가야토기 등의 영향으로 영산강유역의 독자성이 두드러지지만, 함평, 광주 등 일부 지역에서는 흑색마연토기, 직구호 등에서 백제적인 성향도 나타나기 때문이다. 광주지역에서 5세기 중엽경에 점렬문이 시문된 개 등의 가야계토기, 개배, 고배, 유공광구소호 등의 왜계토기가 나타나기도 한다.

그리고 웅진기(5세기 후엽~6세기 전엽)에는 이전단계의 유공광구소호와 타날문 구형의 단경호가 이어지면서 개배, 고배, 기대, 병, 삼족배 등이 본격적으로 사용되고, 통형의 분주토기도 보이고 있다. 유공광구소호와 구형의 단경호는 형태적으로 변화가 나타나는데, 유공광구소호는 몸통에 비해 목이 길어지고, 단경호는 구형이지만 이전단계에 비해 바닥쪽이 좁아지고 몸통 상부가 부푼 모습으로 변화된다. 특히, 이 시기에는 개배, 고배, 유공광구소호, 자라병 등의 왜 스에키[須惠器]계토기의 영향이 강하게 나타나는데 분주토기도 일본 하니와[埴輪]의 영향을 받은 것이다. 이 시기의 토기들은 세부적인 형식에서 지역적인 차이도 나타나지만, 유공광구소

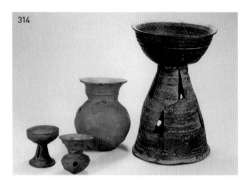
314

호의 존재, 타날문 단경호의 성행, 평저화된 개배, 무개식 투창고배, 삼각형투창 발형기대의 존재 등은 백제와는 차이를 보이는 특징적인 모습이다. 약간 늦게 바닥이 둥글고 구순이 내경사면을 이루는 개배, 유개식의 무투창고배, 삼족배, 병, 횡병 등 백제와 직접적으로 관련되는 기종이나 형식도 나타난다. 또한 이 시기에는 소수이지만 점렬문이 시문된 개배 등의 가야계토기, 반원문과 삼각집선문이 시문된 개, 부가구연장경호 등 신라계토기도 나타나는데 직접 반입된 토기도 있지만 현지에서 제작된 것으로 추정되는 것도 있다. 주로 적갈색계 연질토기인 심발형토기, 장란형토기, 평저시루도 이전단계와 마찬가지로 이어지는데 타날문양은 평행선문, 조족문 등이 더 많아지는 모습이고 회색계 경질토기도 약간 늘어

나고 있다. 형태적인 변화 양상을 살펴보면, 심발형토기는 바닥이 넓어져서 구경과 저경 차이가 크지 않으며, 장란형토기는 몸통의 세장도가 줄어들고 장동화되고 있다. 시루도 몸통은 장동화되면서 구연부가 짧게 외반되고 시루공은 중앙과 가장자리 것이 크기와 형태에서 구별되는 것이 주류를 이룬다. 자비용의 적갈색계 연질토기에서 나타나는 변화 또한 백제토기의 영향이 반영된 것이다. 웅진기의 영산강유역토기는 상당히 다양하고 복잡한 양상을 띠는데, 이전부터 이어지는 재지토기, 백제토기, 왜계토기의 요소들이 혼재되어 나타나는 모습이다. 한성기에 비해 백제토기의 비중도 좀더 늘어나고 있으며 외래계토기도 다양해지고 특히 왜계토기의 영향은 좀더 커지고 있다. 따라서 이 시기의 토기문화는 재지성향이 잔존하면서도 영산강유역이 백제의 지방으로서 상당히 영역화된 모습을 보여주는 것으로 볼 수 있으며, 이와함께 백제와 왜, 가야, 신라 등 주변지역과의 교섭과정에서 상당한 역할을 했던 결과로 이해된다.(서현주)

| '영산'명분청사기 '靈山'銘粉靑沙器, Buncheong Ware with 'Yeongsan(靈山)' Inscription |

조선 초 경상도 경주부 관할지역이였던 영산현(靈山縣)의 지명인 '靈山'이 표기된 분청사기이다. 공납용 분청사기에 표기된 '靈山'은 자기의 생산지역 또는 중앙의 여러 관청[京中各司]에 자기를 상납한 지방관부를 의미한다. 공납용 자기의 생산지와 관련하여 『세종실록』지리지 경상도 경주부 영산현(『世宗實錄』地理志 慶尙道 慶州府 靈山縣)에는 "자기소가 하나인데, 현 동쪽 신현리에 있다. 하품이다(磁器所一, 在縣東新峴里. 下品)"는 내용이 있다. 이와 관련하여 경남 창녕군 부곡면 청암리 69번지에 소재한 가마터에서 수습된 '靈山(영산)'·'靈山仁壽(영산인수)'·'庫(고)'명 분청사기가 1968년 정징원(鄭澄元)에 의해 도면(圖面)으로 소개된 바 있어서 공납용 분청사기에 '仁壽府(인수부)'와 '長興庫(장흥고)'가 '靈山'과 함께 표기되었음을 짐작할 수 있다.(박경자)

| 영암 남해신사 유적 靈巖南海神祠遺蹟, Youngam Namhae Shrine Site |

영암 남해신사 유적은 전라남도 영암군 시종면 옥야리 남해포에 위치한 남해신사지에 대한 발굴조사를 1997년부터 1998년 사이에 목포대학교에서 시행한 곳이다. 전남 영암군의 지방기념물 제97호로 지정된 남해신사지는 고려 현종 때부터 국가 주도의 제사를 지낸 곳으로 이 행사는 일제강점기까지 지속되었다. 유물은 제사유적에 관한 발굴조사를 실시함으로써 정확한 성격과 규모 등이 파악되었고, 이를 토대로 제사유구와 관련된 유물들을 수습할 수 있었다. 출토유물은 자기류, 기와류가 가장 많았고 이외 금속류, 토제류 등이 소량 포함되었다. 그 중 자기류는 대부분 백자편이며 소량의 청자, 분청자기편 그리고 일본자기편 등이 속한다. 백자는 17~18세기의 오목굽과 18~19세기의 평저굽의 잔, 접시, 발, 호 등이며, 일본자기는 소량이기는 하지만 완형에서부터 도편에 이르기까지 매우 다양하게 발굴되었다. 기종은 잔, 접시, 발 등이며, 전반적으로 회전물레를 사용하여 만든 흔적이 보인다. 시문은 청색안료로 장식하고 유색은 백색으로 표면이 정연하다. 굽 내부에는 일본문자명이 있는 것도 포함되었는데 대부분 제작지, 도공명(陶工

315

316

名)을 의미하는 것으로 추정된다. 그 릇의 두께는 평균 0.8cm로 이 당시 일 본 내수용 자기의 평균 두께가 0.3cm 인 점을 고려할 때, 일본에서 생산되 던 수출용자기와 내수용자기와의 구 분이 가능하며, 이들 대부분은 일제 강점기 일대 지역민들에 의해 소비된 것으로 보인다. 관련 보고서는 2000 년 목포대학교박물관과 영암군에서 공동 발간한 『靈巖 南海神祠址』가 있다.(엄승희)

┃영암 상월리 분청사기 요지
靈巖 上月里 粉靑沙器 窯址,
YoungamSangwol-riBuncheong
Ware Kiln Site ┃

영암 상월리 가마터는 전라남도 영암 군 학산면 상월리에 위치하며, 조선 15세기경에 분청사기를 제작한 가마 이다. 가마터는 면적이 협소하고 농

작물 경작 등으로 유구가 훼손되어 가마를 제외한 시설은 뚜렷하게 확 인되지 않았다. 가마의 잔존 길이는 248cm, 너비 144cm, 잔존 높이 12cm, 경사도는 15°이다. 수습된 유물은 인 화, 조화, 박지, 귀얄 기법 등이 사용 된 분청사기류이며, 특히, 인화분청 사기에서 '사(司)', '인수(仁壽)' 등의 명문이 확인되어 주목되었다. 가마의 운영 시기는 15세기 전중반경으로, 관사명(官司銘) 분청사기가 확인되어 서 조선 초 공납용 자기를 제작하였 던 것으로 추정된다.(김윤정)

┃'영천'명분청사기 '永川'銘粉靑
沙器, Buncheong Ware with
'Yeongcheon(永川)' Inscription ┃

조선 초 경상도 안동대도호부 관할 지역이었던 영천군(永川郡)의 지명인 '永川'이 표기된 분청사기이다. 공납용 분청사기에 표기된 '永川'은 자기의 생산지역 또는 중앙의 여러 관청[京中各司]에 자기를 상납한 지방관부를 의미한다. 공납용 자기의 생산지와 관련하여 『세종실록』지리지 경상도 안동대도호부 영천군(『世宗實錄』地理志 慶尚道 安東大都護府 永川郡)에는 "자기소가 하나인데 군 동쪽 원산곡리에 있다. (중략) 하품이다(磁器所一, 在郡東原山谷里. 陶器所一, 在郡東蒲背谷里. 皆下品)"라는 내용이 있다. 경상도 영천군에서 자기를 상납한 관청에는 '永川'과 함께 표기된 '仁壽府(인수부)'와 '長興庫(장흥고)'가 있다. 경복궁 남쪽인 서울 종로구 청진동 2-3지구유적 발굴에서는 267번지 건물지3

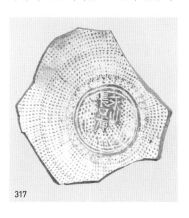

317

에서 '永川長興庫(영천장흥고)'명 분청사기가, 267번지 서북부에서 '永川仁壽府(영천인수부)'명 분청사기가 출토되어 경상도 영천군에서 장흥고와 인수부에 상납한 공납자기의 실례가 확인된 바 있다.(박경자)

| 예번 例燔, Annual Firing |

예번(例燔)은 관요인 분원에서 궁중으로 연례 진상하는 자기다. 『승정원일기(承政院日記)』에 의하면 조선시대 사옹원 분원에서는 봄, 가을로 1년에 두 번 춘번(春燔)과 추번(秋燔)으로 나누어 해마다 정기적으로 진상하였다. 예번을 통해 진상되는 자기의 질은 정조 19년(1795) 『일성록(日省錄)』의 기록에서도 알 수 있듯이 '예번이 가마 천정까지 쟁일 수 없고 갑번은 가마 천정까지 채울 수 있다.'라 하여 아마도 갑발에 넣지 않고 포개 굽지도 않기 때문에 갑번만큼 많은 양을 생산할 수 없다는 것으로 여겨진다. 즉, 예번자기는 갑발을 사용하지 않는 자기일 것으로 추정된다.(방병선)

| 예빈시 禮賓寺, Yaebinsi, Government Office of Envoy Reception |

아

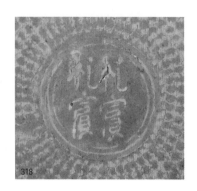

칼 모양이 일반적이지만 짐승의 뼈를 이용하는 경우도 있다. 평안남도 온천군 운하리 궁산마을의 신석기시대 조개더미유적에서는 70여 점의 골제 예새가 보고된 예가 있다.(최종택)

| 오량동요지 五良洞窯址, Oryang-dong Kiln Site |

나주시 오량동에 위치한 백제시대 토기 요지유적. 유적은 영산강중류의 남안, 해발 20m 내외의 낮고 완만한 구릉 지대에 위치하는데, 상당히 대규모이며 강 건너 북쪽에 복암리고분군이 위치하고 있다. 유적 일대는 유

고려 921년에 설치되어 조선 1894년에 폐지된 관청. 분청사기 중에 '禮賓 (예빈)' 혹은 '예빈시(禮賓寺)'라는 글자가 새겨지거나 적혀 있는 유물이 소수 전한다. 전세유물과 함께 충청도 계룡산 일대의 분청사기 가마터에서 관청의 이름을 그릇의 표면에 철사안료(鐵砂顔料)로 적은 파편이 나타나며, 충청도 연기의 가마터에서도 도장에 새겨 찍어 넣은 유물이 발견되기도 하였다. 관청의 존속기간이 길어 이름만으로 유물의 제작시기를 파악하는 것은 어렵다.(전승창)

| 예새 木刀, Potter's Wooden Knife |

토기나 도자기를 성형할 때 표면을 깎거나 문질러 다듬을 때 사용하는 도구. 끝이 뾰족하거나 넓적한 나무

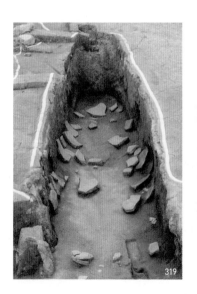

물과 유구가 확인된 구릉 3개소를 각각 A, B, C지구로 명명하고 조사가 이루어졌다. 중앙 구릉인 B지구에서는 2001과 2002년 동신대학교 문화박물관에 의해 서쪽 일부 구역에서 19기의 가마가 확인되었고 그 중 5기가 발굴조사되었다. 2007년 국립문화재연구소에 의해 다시 시굴조사가 시작되어 2008년부터 연차적으로 서북쪽 구역에 대해 발굴조사가 실시되고 있다. 현재(2010년 보고분)까지 전체적으로 확인된 가마는 49기, 그 중 발굴조사가 이루어진 것은 가마 13기, 가마 부속유구 2기이며 주변에서 석곽묘, 석실묘 등 무덤도 확인되었다.

가마는 대체로 일부 중복되거나 재사용된 경우가 많은데, 반지하식이며 기본적인 구조가 등요에 속한다. 가마는 요전부를 포함한 전체 길이가 10m가 넘는 것이 5기가 넘을 정도로 큰 편이며, 연소부와 소성부의 구분이 거의 없는 구조이다. 소성부는 평면형태가 장타원형이고 소성부 바닥의 경사도는 2~10°에 분포한다. 연도부는 소성부 끝에서 경사져 올라가는데 연도는 지상에 노출되었을 것으로 추정되고 있다. 다른 등요와는 달리 소성부 바닥 경사도가 완만하고 소성부와 연소부의 측벽이 상당한 높이까지 수직에 가깝게 올라가는 특징을 보이는 것은 대옹을 소성했기 때문이라고 추정되고 있다.

유물은 소성부 바닥에서 다량의 대옹편과 함께 완(대부분 외반형)이 많으며, 개배, 소호들, 파수부동이, 와형토제품 등이 출토되었다. 대옹은 경질이며 기벽이 상당히 두꺼운 U자형으로 대형 옹관묘의 중심지인 영산강 중 하류지역에서 5세기 중엽~6세기 전반에 전용 옹관으로 사용되었던 것이다. 유적이 규모가 크고 가까운 곳에 영산강 본류가 흐르고 있는 점에서 이 유적에서 5~6세기대 대형의 전용 옹관을 상당량 생산하여 유통하였던 것으로 추정된다.(서현주)

| 오름가마 Oreumgama, Climbing Kiln |

고려와 조선시대에 도자기를 굽던 가마의 한 종류로 등요(登窯)를 우리말로 풀어 쓴 명칭. 청자와 분청사기, 백자를 굽던 가마는 모두 오름가마인데, 불을 지피는 아궁이에 비하여 연기가 빠져나가는 굴뚝 부분이 자연경사에 의하여 약간 높게 형성되었다. 약 10~12도 정도의 경사면에 많이 축조되었다. 고려 초기에 벽돌을 재료

327

로 축조한 가마가 나타나기도 하지만 얼마가지 않아 진흙을 재료로 만들기 시작한 이후 조선시대 내내 진흙으로 쌓은 오름가마가 설치되어 운영되었다.(전승창)

| 옥벽저완 玉璧底碗, Bowl with Jade Bi(disc)-shaped Footring |

320

중국 만당(晩唐)기에 해당하는 8세기 후반~9세기 전반에 유행했던 완의 현재 명칭. 당대에는 전다(煎茶)법의 유행에 따라 가루차를 끓는 물에 넣어 풀은 다음 소금으로 간을 한 후 다완에 담아 마셨다. 이때 사용한 다완은 차를 담아 불면서 먹기 위해 내면이 둥글고 넓은 사발형의 그릇을 활용하였다. 당시 사용된 다완의 굽 형태는 한대(漢代)의 부장용 옥공예품중 시신에 올려놓는 납작하고 둥근 고리형의 옥벽(玉璧)을 닮았다하여 옥벽저완이라는 별칭을 얻었다.(이종민)

| 옥환저완 玉環底碗, Bowl with Ring-shaped Footring |

321

322

중국 오대(五代) 시기인 10세기경에 유행했던 완의 현재 명칭. 다완의 굽 형태는 오대에 이르러 굽 내면을 더 많이 깎아 내는 쪽으로 바뀌었는데 굽의 접지면이 마치 손목에 차는 옥장식 고리처럼 폭이 좁아지게 되었다. 국내의 경우 중서부지역 초기청자 가마터에서 수집되는 선해무리굽완이 중국의 옥환저완과 같은 계통에 속한다. (이종민)

| 온녕군 溫寧君, Prince

Onnyeong |

온녕군(溫寧君) 이정(李裎)은 태종(太宗)과 신녕궁주 신씨(慎寧宮主辛氏) 소생으로 태종의 세 번째 서자(庶子)이다. 『단종실록(端宗實錄)』 11권 2년 5월 12일 임술(壬戌)에 그의 졸기(卒記)가 실려 있으며 1397년에 태어나서 1454년에 사망하였다. 그의 무덤을 서울 강북구 미아리에서 경기도 고양시(高陽市) 대자동(大慈洞)으로 이장(移葬)할 때 분청사기귀얄연판문호, 분청사기귀얄선문호, 분청사기인화문접시, 분청사기와문접시 등 4점의 분청사기가 출토되었다. 이 분청사기들은 잡물이 섞인 태토, 두께가 얇고 고르지 않은 백토분장, 호(壺)의 태토 빚음 받침, 접시의 포개어 번조한 흔적 등 품질이 조질(粗質)에 해당한다. 온녕군의 몰년(沒年)인 1454년 이전 인화문(印花紋) 위주의 공납용 분청사기의 양식과는 다른 분청사기의 일면을 보여주는 자료이다.(박경자)

| 와도겸업 瓦陶兼業, Production of both Pottery and Roof Tile |

가마의 생산체계 중 하나. 동일한 가마에서 기와와 토기를 굽는 생산체계로, 기와 생산과 사용이 본격화되는 백제 사비기가 되면 상당수확인된다. 유적들은 사비기에 도성과 그 인근에서 주로 확인되는데 부여 정암리요지가 대표적이며, 부여 정동리, 쌍북리, 동남리, 신리, 청양 왕진리와 관현리 요지 등에서도 확인된다. 백제 한성기의 인천 불로동 요지에서도 대호등과 함께 기와편이 출토되어 와도겸업의 생산이었을 가능성이 있다.(서현주)

| 와부 臥釜, Climbing Kiln |

조선시대 오름가마인 등요(登窯)를 가리키는 말. 1493년 『성종실록』에 유자광이 "와부는 불꽃이 어지럽게 굽이쳐 사기가 찌그러지기 쉬운데, 중국에서 입부(立釜)로 구워 만드는 방법은 불기운이 곧게 올라가므로 구운 그릇이 그대로여서 매우 유리하다"고 한 기록에 명칭이 처음 등장한다. 왕실용 백자의 제작과 가마의 운영을 맡고 있던 사옹원의 책임자인 제조가 임금을 설득하여 어기제작(御器製作)에 사용되던 기존의 가마를 중국식으로 바꾸고자 했던 중요한 내용이기도 하다. 그러나 조선 후기의 이희경(李喜經, 1745~1805)은 『설수외사』에서 "분

원을 지날 때 자기 굽는 것을 본 적이 있는데 모두 와요(臥窯)였다. 소나무로 불을 때 불꽃의 기세가 등등하며 연일 식지 않았다. 내가, 불꽃은 위로 올라가는데 가마는 누워 있으니 번조하면 불길이 굽어 퍼지지 못하며, 불꽃이 맹렬하니 자기가 찌그러지고 터지는 것이 많다. 어찌 입요(立窯)를 만들어 약한 불로 때지 않는가? 중국의 벽돌 가마도 모두 입요이다. 자기는 정교하고 약하니 와요에 맹렬한 불로 굽는 것은 옳지 못하다고 하였더니, 번관(燔官)이 웃으며 지금 당신의 한마디 말을 따라 어찌 옛 것을 폐하고 그렇게 고칠 수 있겠는가 하였다"고 적고 있다. 왕실용 백자 가마는 15세기와 마찬가지로 19세기까지도 변함없이 와부, 즉 와요가 사용되고 있던 것이다. 조선 후기의 관요는 1752년부터 1884년까지 현재의 경기도 광주군 남종면 분원리(分院里)에 설치, 운영되었으므로, 이희경은 이곳에 들러 가마를 보고 관리와 이야기를 나누었던 것이다. 최근 분원리 가마발굴에서도 등요가 출토되었다. (전승창)

마다. 와요(臥窯)는 성종 연간 사옹원 제조 유자광이 처음 언급한 와부(臥釜)와 같은 의미로, 등요 혹은 용요의 다른 표현으로 추정된다. 와요는 대개 언덕 등지에 터널형으로 길게 뻗은 가마를 말하며 고려와 조선 모두 와요를 이용하여 자기를 소성하였다. 산등성이에 길게 뻗은 구조적인 특징으로 인하여 다량의 자기 소성이 가능했으며, 가마 내의 온도가 올라가고 내려가는 것이 빨라 환원 소성이 비교적 용이하였다. (방병선)

| **와요** 臥窯, Low Roofed Kiln |

지붕이 낮고 옆으로 길게 연결된 가

| **와질토기** 瓦質土器, Soft-paste Gray Pottery |

와질토기는 원삼국시대 진·변한지역을 중심으로 발달했던 토기이다. 초기철기시대까지는 거친 태토를 사용하여 적갈색으로 구어 낸 무문토기가 널리 사용되었지만 원삼국시대에 접어들면 한반도 남부 각지에서는 고운 원료점토로 빚고, 회색, 회백색으로 토기를 소성하기 시작했다. 그릇의 색깔이 회색을 띠는 이유는 태토에 포함된 철분이 환원되어 버렸기 때문인데 가마[窯] 안에서 환원소성을 했지만 낮은 온도로 처리되어 무른 편에 속하므로 와질토기(瓦質土器)라고 부른다.

와질토기의 범주를 명확히 정의하기는 어렵다. 영남지역에서는 주거유적에서 발견되는 토기 외에 분묘에 부장되었던 매장의례용의 회색토기들이 다량으로 제작되었다. 우리가 와질토기라고 했을 때 주로 진·변한지

324

역의 무덤에서 출토되는 다양한 종류의 제사용 토기들을 가리키는 경우가 보통이다.

1980년대 초 경주 조양동(慶州 朝陽洞)과 밀양 내이동(密陽 內二洞)유적과 같은 원삼국시대의 분묘유적에서 무른 질의 부장용 회색토기들이 발굴 및 수습되면서 이를 와질토기라고 부르기 시작했다. 원삼국시대 남한지역의 주거와 분묘, 그리고 패총유적 등에서 출토되는 토기는 꽤 여러 부류의 토기유물군으로 나뉠 수 있는데 점토대토기(粘土帶土器), 경질무문토기(硬質無文土器), 타날문토기(打捺文土器), 와질토기(瓦質土器), 도질토기(陶質土器) 등이 그것이다. 이러한 토기유물군은 서로 구분할 때 제작기술과 포함하는 그릇종류(器種)를 기준으로 하는 것이 보통이지만 명확한 정의는 어렵다. 특히 원료점토, 성형기술, 기종구성 등에서 어떤 차이가 있는지 연구가 진척될수록 토기유물군을 구분해서 정의하는 일이 쉽지는 않다.

와질토기의 제작이 언제, 어떻게 시작되었을까 하는 문제는 여러 가지 설이 있다. 일찍부터 낙랑의 토기제작기술이 남부지방으로 보급되어 와질토기가 시작되었다는 의견이 제출되어 있으며 지금도 많은 연구자들

325

한강중류역과 영남지방 등 남한의 제 지역에서 각각 서로 다른 과정을 통해 등장했을 것이다.

원삼국시대 초기에 남한지역으로 확산되어 와질토기 출현의 토대가 된 새로운 토기제작기술은 다음과 같이 세 가지로 요약해서 설명할 수 있다. 첫째, 원료점토의 선택과 가공기술이다. 이때부터 점토를 임의로 채취하는 것이 아니라 일정 수준 이상의 곱고 치밀한 점토를 선택 사용하고 필요에 따라 가공하기도 한다는 점이다. 둘째로는 성형기술의 혁신이다. 점토띠를 쌓아올려 토기의 일차적인 형태를 만드는 방식은 이전과 마찬가지이지만 그릇을 물레 위에 놓고 돌리면서 그릇의 균형을 잡는다. 그리고 그릇 안쪽을 받치면서 표면을 두드려 둥근 형태를 자유자재로 만드는 타날기술이 적용된다. 셋째로는 소성기술의 큰 변화이다. 신기술체계에서 토기의 소성은 밀폐할 수 있는 가마에서 이루어졌다. 아직 원삼국시대의 와질토기를 소성했던 가마의 실체가 발굴된 사례는 없다. 다만 외부로부터 공기의 유

이 동의하고 있다. 하지만 환원소성이나 타날기술과 같은 신기술요소들이 이른 시기부터 도입되었을 것이라는 주장도 나름대로의 설득력을 가지고 있다. 사실 낙랑의 토기제작기술은 동시대 한(漢)의 제도기술(製陶技術)을 바탕으로 했다고 하기 어렵고 그 기원을 따지자면 전국시대 말 요동(遼東)과 서북한(西北韓)지역에 확산된 연(燕)나라의 회도기술(灰陶技術)과 연결된다. 남한 토착사회에 새로운 토기 제작기술의 도입이 낙랑 설치 이전이든 이후이든 그 신기술의 기원은 전국계 회도기술에 있다는 점은 부정할 수 없다. 남한의 제 지역에서 회색의 환원소성 토기로서 가장 먼저 등장하는 기종은 승문타날단경호(繩文打捺短頸壺)이다. 이 승문타날단경호가 와질토기의 출현과 확산이라는 문제의 열쇠가 되는 셈인데

326

입을 차단할 수 있는 실요(室窯)이었을 것으로 추정되며 원삼국시대 말기에 등장하는 도질토기 가마처럼 소성온도를 고온으로 높이지는 못했던 것으로 보인다.

와질토기의 출현과 발전, 그리고 소멸의 과정은 진·변한지역의 분묘유적에서 출토되는 자료를 중심으로 잘 살펴진다. 원삼국시대 진·변한지역의 분묘는 전기와 후기로 나누어지는데 전기의 분묘구조는 목관묘(木棺墓)이었다가 후기가 되면 점차 목곽묘(木槨墓)로 대체되어 간다. 전기 목관묘에서 출토되는 고식와질토기(古式瓦質土器)의 기종으로는 타날문단경호(打捺文短頸壺), 조합식우각형파수부호(組合式牛角形把手附壺), 주머니호,

옹(甕), 그리고 완(盌) 등이 대표적이다. 이에 비해 후기 목곽묘 단계가 되면 이전시기의 기종들은 소멸해 버리고 새로운 신식와질토기(新式瓦質土器)의 기종은 이전보다 훨씬 다양화되어 타날문단경호, 유개대부호(有蓋臺附壺), 노형토기(爐形土器), 대부직구호(臺附直口壺), 파수부옹(把手附甕), 고배(高杯), 컵형토기, 옹(甕) 등과 함께 특수한 형태의 기종으로 오리모양토기(鴨形土器)와 신선로형토기(神仙爐形土器) 등도 제작되었다.

고식와질토기 중에 처음으로 등장하는 기종은 승문타날단경호이며 진·변한의 주거지와 분묘유적에서는 무문토기의 마지막 단계인 삼각형점토대토기의 유물군과 동반된다. BC 1

333

327

세기까지 회색의 와질토기는 타날문 단경호 단일기종에 한정되었으나 점차 무문토기의 그릇 종류도 와질토기로 제작된다. 원래 무문토기 기종이었던 조합식우각형파수부호와 주머니호 등이 와질토기 제작되기 시작하는 단계의 분묘로서 대표적인 것이 경주 조양동(慶州 朝陽洞) 38호묘이다. 이 분묘에서는 가장 이른 시기에 속하는 와질토기 조합식우각형파수부호와 주머니호가 함께 출토되었는데 교차연대를 추정해 볼 수 있는 전한경(前漢鏡) 4매가 출토되었다. 이체자명대경(異體字銘帶鏡)이라고 하는 전한경 조합의 연대에는 AD 1세기 전반으로 추정된다.

진·변한지역에서는 신식와질토기의

기종이 하나 둘씩 갖추어지는 단계에 처음으로 대형의 목곽묘가 축조되기 시작한다. 이 단계의 분묘로 대표적인 양동리162호묘에서는 타날승문이 동체부에 남아 있는 대부장경호가 등장하여 신식와질토기 단계로서는 가장 이른 시기에 속하는 분묘로 볼 수 있다. 후한경(後漢鏡)이 동반 출토되었는데 특히 이 중호문경(重弧文鏡)의 연대에 대해서는 대체로 2세기 중엽이라는데 의견의 일치를 보인다. 2세기 후반에서 3세기에 걸치는 시기에 분묘 부장토기로 대유행한 신식와질토기는 장식이 풍부한 것이 특징이다. 신식와질토기 장식수법으로는 슬립, 마연암문(磨研暗文), 침탄(浸炭)과 같이 무문토기 단계의 홍도(紅陶)나 흑도(黑陶)의 제작에서 볼 수 있는 기법도 있지만 흑채가칠(黑彩加漆)도 적용되고 특히 선각문(線刻文), 부가첨문(附加添文) 등이 다양하게 시문된다. 선각문이 많이 시문되는 기종으로는 노형토기와 유개대부호가 대표적이며 노형토기의 견부(肩部)와 유개대부호와 대부직구호 등의 동체부와 그릇 뚜껑에 주로 시문된다. 문

한국도자사전

양은 크게 능형집선문(菱形集線文), 삼각집선문(三角集線文), 사격자문(斜格子文), 종집선문(縱集線文), 횡집선문(橫集線文) 등으로 분류되며 그릇의 종류, 시문부위, 그리고 시기에 따라 문양의 종류와 구성이 달라진다. 부가첩문은 사례가 많지는 않지만 점토를 오려서 간단한 장식물을 제작하여 그릇에 붙이는 수법이다. 울산 하대 35호묘에서 출토된 대부직구호의 뚜껑에 오리모양의 점토판을 네 방향으로 붙인 사례가 대표적이다.

진·변한지역 안에서도 와질토기가 발달한 지역과 그렇지 못한 지역이 구분된다. 낙동강 중하류역과 금호강 유역 일대는 전기에서 후기에 걸쳐 와질토기가 비교적 다양하게 생산되었던 지역이고 영남 서부와 북부 내륙지방에서는 와질토기의 발전양상을 확인하기 어렵다. 와질토기가 발달한 지역에서도 전기의 목관묘 단계에는 어느 지역에서나 비슷한 기종과 기형의 와질토기를 볼 수 있지만 후기 목곽묘단계가 되면 지역에 따라 차이가 커진다. 경주를 중심으로 한 울산-경주-포항권역은 신식와질토기가 가장 발달한 지역으로 앞에 설명한 모든 종류의 와질토기를 볼 수 있지만 그 외의 지역에서는 타날문

단경호의 제작이 중심이 되고 다른 기종의 와질토기는 생산이 활발하지 않았다. 특히 경주를 중심으로 지역권과 금호강 유역권에서는 주거유적에서 출토되는 일상용토기의 모든 기종이 와질토기의 기술로 제작되었다.(이성주)

| 완(토기) 盌, Bowl |

토기의 한 종류. 완은 구경이 5~15cm이며 높이는 그 절반 이하 정도로 낮은 토기로, 배식용기의 일종이다. 한반도에서 완이 성행한 것은 원삼국시대부터이며 백제까지 이어지면서 다양한 모습을 보인다. 완은 무덤에서도 출토되기도 하지만 오히려 생활유적에서 많이 확인된다. 먼저 경질무문토기의 완은 바닥이 좁은 편이고 몸통이 나팔처럼 벌어지는 형태로 그 이전 시대부터 이어진 것이다. 이에 비해 타날문토기단계의 완은 색조가 회색계가 많고 바닥이 넓어 몸통의 벌어지는 정도가 크지 않은 것들이다. 몸통은 대부분 무문양이다. 타날문토기단계의 완은 형태나 색조 등으로 보아 낙랑의 완에서 영향을 받아 나타난 것으로 추정된다. 이 단계의 완은 높이가 10cm와 5cm를 전후

328

한 것으로 구분해 볼 수 있는데 전자는 연질이 많고, 후자는 경질이 많아 형태적인 차이는 시기적인 양상을 반영한 것으로 추정된다. 대체로 전자는 원삼국시대부터 한성기 전반까지, 후자는 4세기 후반부터 나타나 한성기 후반에 상당히 성행한 것으로 추정된다. 전자는 구연부가 외반된 것이 많고, 후자는 직립된 상태로 끝나는 것이 더 많다.

웅진기 이후 완에서 나타나는 가장 큰 변화는 낮은 굽이 달린 대부완이 출현하는 것이다. 이는 중국 금속제나 도자기 완을 모방한 것으로, 웅진기에는 수량이 많지는 않지만 고분에서 출토되기도 한다. 사비기의 완은 형태와 소성상태 등에서 크게 2가지로 구분할 수 있다. 구연이 직립하고 높이가 상당히 낮으며, 굽이 달리지 않은 무대완은 색조나 소성상태에서 대체로 흑색와기로 분류되는 것이다. 그리고 낮은 굽이 달린 대부완은 회색 경질의 회색토기로 사비기 신기종의 대표적인 토기이다. 대부완은 사비기에 상당히 성행하며, 웅진기 대부완과 달리 뚜껑이 세트되어 사용되었고 뚜껑에는 주로 보주형꼭지가 달려있다. 대부완과 뚜껑은 세트를 이루며 구절기법으로 만들었다. 이러한 유개대부완은 이 시기에 백제에 들어와 있던 중국의 금속기 완 등의 영향을 받아 나타난 것으로 보고 있다. 부여 관북리유적을 포함한 도성 일대, 익산 왕궁리유적 등에서 주로 출토되는 양상으로 보아 유개대부완은 왕실이나 귀족들의 반상기로 사용되었을 것이다.(서현주)

| 완도 어두리 해저 유적 莞島 어두리 海底 遺蹟, The

Underwater Remains of Eoduri, Wando |

완도 어두리 해저 유적은 전라남도 완도군 약산면 어두리 앞바다 일대이며, 1983년과 1984년에 2차에 걸쳐 고려선박 1척과 함께 청자 30,645점을 비롯한 각종 고려시대 유물이 인양되었다. 기종은 발(鉢)이 19,256점으로 전체 수량의 60%, 접시는 9,879점으로 32.6%, 완은 1,096점으로 3.6%의 비중을 차지하였다. 완도 어두리 출토 청자 중에 철화문이 시문된 매병 11점과 장고 4점 등 특수 기형의 청자가 포함되어 있다.(김윤정)

| 완주 화심리 분청사기 요지
完州 花心里 粉靑沙器 窯址,
Wanju Hwasim-ri kiln site |

완주 화심리 가마터는 전라북도 완주군 소양면 화심리 산 80번지 일대에 위치하며, 조선 15세기 전반 경에 운영된 분청사기 가마이다. 발굴조사 결과, 분청사기 가마 1기, 소형 숯가마 15기, 폐기물 퇴적구 등이 조사되었다. 가마는 많이 훼손되었지만 자연경사면을 이용한 지상식으로 추정되며, 전체길이 33.4m, 너비 1.3m, 아궁이·번조실·굴뚝부를 갖춘 전형적인 단실 등요이다. 유물은 분청사기가 주를 이루고 적은 양의 조선청자가 확인되었다. 분청사기는 대부분 그릇 내외면에 인화문이 빽빽하게 찍힌 전형적인 인화분청사기이다. 조선청자는 발과 접시 외에 고족배, 편병, 대접시 등이 극소량 출토되었다. 청자의 문양은 여의주형 운문과 당초문 등을 음각한 것이 확인되었다. 자연과학적 분석으로 통해서 화심리 가마에서 제작된 분청사기와 청자가 동일한 태토와 유약으로 제작된 것과

329

330

전혀 다른 성분을 보이는 두 가지 경우가 확인되었다. 명문은 분청사기에서 다수 확인되었다. 국봉(國峯), 막생(莫生), 막삼(莫三), 위강(委釭), 김건지(金巾之) 등 사람 이름으로 추정되는 예는 장인의 이름으로 추정되기도 한다. 외에도 대(大), 국(國), 진(眞), 군(君), 묘(卯) 등 의미를 알 수 없는 명문과 관사명으로는 내섬시(內贍寺)에 공납되는 '내섬(內贍)'명이 유일하게 확인되었다. 화심리 요지는 출토 유물의 양상으로 보아 상감분청사기가 쇠퇴하는 단계부터 조화나 박지분청사기가 유행하기 전까지 운영되었던 것으로 추정되었으며, 대체로 15세기 2/4 분기 경에 운영된 것으로 비정되었다.(김윤정)

| 왜관요 倭館窯, Kiln in Waeguan: Japanese Residence in Busan |

왜관은 조선시대에 쓰시마번 사람들을 중심으로 한 일본인들의 생활을 보장해 주고, 약탈 행위 등을 다스리기 위해 설치한 일종의 무역 특구로 지금의 부산 일대에 설치되었다. 왜관을 통해 조선은 일본과 교역을 하였는데, 특히 도자 무역과 관련해

서는 임란이 끝나고 국교가 재개되면서 일본은 왜관을 통해 조선에 다량의 사기 번조를 요청했다. 광해군 3년(1611) 왜관의 동관과 서관을 신축하자마자 양국간의 도자 무역이 이루어졌는데, 이때 왜인이 요청한 것은 다완(茶碗)이었다. 이후 인조 17년(1639) 일본은 각종 다완의 견양을 가지고 와서 왜관 안에서 다완을 제작해 줄 것을 요청했으나 이루어지지 않고, 효종 원년(1650)이 되어서야 왜관 안에서 그릇 번조가 시작되었다.

18세기 들어 일본은 계속해서 다완 제작을 요청했으나 조선이 거절하는 예가 빈번했다. 이에 일본은 대마도

331

332

와 큐슈 안에 조선 다완을 모방하는 가마들을 만들면서 자연스럽게 왜관 도자 무역은 막을 내리게 되었다. 왜관 내의 요는 그 설치연대가 정확하지 않으나 대략 1639년에 대마도(對馬島)를 지배하던 소우[宗]씨가 두모포 왜관으로 사기장과 흙을 운반하는 것을 구청(求請)하면서 소위 '釜山窯'가 시작되었다. 그러나 이 시기의 부산요는 왜관 외부에 있었고, 왜관 내로 들어온 시기는 효종 원년(1650)으로 보인다. 이후 1717년 숙종 43년에 폐요(閉窯)될 때까지 다완 수출의 본거지 역할을 하였던 것으로 추정된다.(방병선)

| 요도구 窯道具, Kiln Furniture **|**

도자기를 제작하기 위하여 가마에서 사용하는 도구의 총칭. 고려 혹은 조선시대 가마터를 조사하면 가마 바닥이나 퇴적에서 도자기 파편과 함께 요도구가 다수 발견된다. 요도구는 그릇을 구울 때 외부의 이물질로부터 그릇을 보호하는 갑발(匣鉢)과 그릇의 바닥에 받쳐 지저분해지는 것을 방지하는 받침류로 크게 나눌 수 있다. 갑발은 고려시대 질이 좋은 청자나 조선시대 왕실용 백자를 제작했던 가마터에서 다량 출토되며, 형태는 높이보다 입지름이 큰 원통형으로 높이 10~20cm, 너비 20~30cm, 두께 1~2cm가 대부분이다. 받침류는 형태와 크기가 다양하지만 그 중에서도 대표적인 것이 원주형(圓柱形)

334

과 원반형(圓盤形)이다. 원주형 받침
은 고려청자 가마터와 분청사기 가마
터, 그리고 조선 초기의 백자가마 일
부에서 발견되는데, 높이 10~15cm,
윗면지름 8~15cm, 바닥지름 8~10cm
내외이다. 대체로 높이가 높고 윗면
이 약간 넓은 것이 특징으로 시간이
경과하며 전체크기가 약간 작아지는
경향을 보인다. 원반형 받침은 높이
1~5cm, 입지름 4~15cm가 대부분으
로 매우 납작하다. 요도구는 시대나
상황에 따라 조금씩 다른 질의 점토
로 제작된다.(전승창)

요업강습회 窯業講習會, Ceramics classes

일제강점기 관립 중앙시험소 요업부
는 민수 요업종사자들과 일반인들의
도자기술 저변확대를 위해 1920년대
부터 요업강습회와 요업전수회를 개

최했다. 최초의 요업강습회는 지방가
마 운영자들을 위해 소규모로 시작
되었지만, 중반 이후부터는 각 도청
의 보조가 더해지면서 개최범위와 규
모가 조금씩 확대되었다. 강습회에서
연수를 마친 강습생들은 지방 유지나
기존 공장주들과 공조하여 설립한 도
자기조합이나 도자기공동작업장에
서 주요 제조 업무를 담당하거나 재
래수공기술을 개량하고 지역상품 개
발 및 수출품 고안 등에 참여할 수 있
었다.(엄승희)

요업협회 窯業協會, Ceramics Association

요업협회는 1920년대에 발족된 도자
산업 관련 민간협력단체이다. 특히
요업협회는 도자기조합, 도당국 관계
자 및 유지가들과 협력하여 도자산업
전반에 새로운 동향을 지향하고 동년
(同年)에 발족된 공업협회와도 친밀
한 교류관계를 유지하면서 한국 공업
발전에 기여했다.(엄승희)

요주요 耀州窯, Yaozhou Kiln

중국 섬서성(陝西省) 동천시(銅川市)
황보진(黃堡鎭)에 위치한 가마터. 9세

한국
도자사전

335

기경에 개요하여 북송대에 전성을 이루고 금, 원대까지 요업을 지속하였으나 원말, 명초기에 생산이 정지되었다. 생산품은 청자, 백자, 흑유자기, 황갈유자기, 삼채, 유리유 등으로 매우 다양하며 생활용기뿐 아니라 부장용품, 건축자재 등 생활 전반에 걸친 기물을 생산하였다. 틀로 찍어내는 기법인 압출양각기법과 정교한 음각기법으로 유명하며 중국 북방의 여러 가마에 많은 영향을 끼쳐 송대의 5대 명요(名窯)로 분류되기도 한다.(이종민)

| 융기문토기 → 검은간토기 |

| 용산리 분청사기 요지 龍山里 粉靑沙器 窯址, Yongsan-ri Buncheong Ware Kiln Site |

전라북도 고창군 부안면 용산리에 위치한 조선 초기의 분청사기 가마터. 2001년에 발굴되었으며 4기의 가마와 다량의 분청사기 및 소량의 백자, 흑자(黑磁)가 함께 출토되었다. 1호 가마의 경우 총 길이 24.5미터, 폭 1.6미터로 진흙을 사용하여 축조한 등요(登窯)로 확인되었으며, 다른 가마는 부분적으로 파괴되었지만 1호 가마와 유사한 구조와 크기로 추정되고 있다. 분청사기는 무문(無文), 인화(印花), 조화(彫花), 박지(剝地), 귀얄, 분장(粉粧) 등 다양한 기법으로 국화, 우점(雨點), 승렴(繩簾), 모란, 물고기 등을 장식한 대접과 접시, 발, 완, 잔, 항아리, 병, 편병(扁甁), 마상배(馬上盃), 제기 등이 제작되었다. 인화장식이 있는 분청사기 중에는 '礼賓(예빈)', '内贍(내섬)' 등 관사(官司)의 명칭이 적힌 파편이 소량 있다. 특히 흑자가 다수 출토되어 주목되는데, 소병(小甁), 편병, 주병(酒甁)이 주류를 이루며 이외에도 주전자와 뚜껑이 소량 확인되었다. 15세기 후반에 운영되던 곳으로 추정된다.(전승창)

| 용인 보정리 요지 龍仁 寶亭里 窯址, Yongin Bojeong-ri Kiln Site |

336

2002~2003년 기전문화재연구원에서 발굴조사한 고려시대 중기의 가마터. 청자가마 1기와 도기가마 1기, 공방지 등이 확인되었다. 청자가마의 규모는 약 16m, 내벽너비 1.1~1.4m, 경사도 15°이며 진흙으로 축조한 반지하식의 단실등요에 해당한다. 도기가마는 잔존길이 4.5m, 최대폭 1.66m로 바닥면이 편평하며 풍화암반층을 파고 조성한 지하식의 평요에 가깝다. 가마에서는 청자와 일부의 백자를 함께 생산하였으며 양질과 조질이 공존한다. 생산된 기종으로는 발, 완, 접시, 팽이형잔, 잔탁, 뚜껑, 병, 주자, 호, 합, 대발, 장고, 향로, 정병, 두침, 타호, 벼루, 연적, 화분 등 뿐 아니라 불상까지도 제작한 흔적이 확인되었다. 장식기법은 일부 기물에 음각, 압

출양각, 철화, 철채, 상감기법 등으로 연판문과 앵무문, 모란절지문, 연당초문, 당초문, 화판문 등을 묘사하였다. 출토품들은 강진의 고려중기 생산품과 기종, 기형, 문양소재 면에서 일치하고 있어 12세기 후반에서 13세기 전반 사이에 운영한 가마로 추측한다.(이종민)

| 용인 서리(중덕) 요지
龍仁 西里(中德) 窯址, Yongin Seo-ri(Jungdeuk) Kiln Site |

사적 329호로 1984, 1987, 1988년 3차에 걸쳐 호암미술관에 의해 발굴조사된 고려시대 가마터. 처음에는 청자를 제작하였으나 점차 백자생산 가마로 전환하였다. 발굴조사결과 최초 가마는 길이 40m, 너비 1.8m의 전축요로 조성되었으나 이후 가마벽의 상부를 정리하고 토축요로 축조하여 운영하였다. 토축요의 최종길이는 83.26m, 너비 1.2~1.5m로 대단히 긴 편이나 길이방향으로 여러 가마가 중첩되어 있을 가능성이 높다. 6m에 달하는 퇴적층에서는 4개의 층위가 확인되었는데 생산량이 가장 많은 완의 형식을 보면 선해무리굽→한국식해무리굽→퇴화해무리굽→윤형

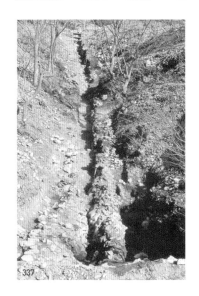

굽으로의 변화가 나타나고 있다. 출토유물은 완, 발, 접시류가 가장 많고 병, 항아리, 제기, 합, 향완, 잔, 잔탁, 뚜껑, 타호 등 다양한 기물이 생산되었음을 보여준다. 운영기간은 10세기~11세기로 추정되며 여러 이견이 있다. 이곳의 가마와 출토품은 고려 초기에 축요방식은 물론 청자 및 백자 양식이 변화하는 과정을 잘 보여주고 있어 고려도자연구에 중요한 기준이 된다.(이종민)

▎용천무요 龍泉務窯, Longquanwu Kiln ▎

북경시 서쪽 교외의 문두구(門頭溝) 부근 용천무촌(龍泉務村)에 소재한 가마터. 1990년대의 대규모 발굴조사로 13기의 말발굽형[마제형] 가마가 발견되었다. 요대(遼代)에 개요하여 금대(金代)에 활동이 중지된 가마로 각종 생활용기와 소형 완구류, 인물, 동물상 등을 제작하였으며 다양한 장식기법이 활용되었다. 유색은 백색, 회백색 이외에 장유, 흑유, 갈유, 삼채 등을 띠는 자기를 생산하였다. 요대 초기작품은 거친 편이나 만기의 작품은 정교하다. 북경주변에 생산품을 공급한 가마로 절강성과 복건성 사이에서 활동한 용천요와는 다른 것이다.(이종민)

▎우각형파수부호 牛角形把手附壺, Jar with Horn-shaped Handles ▎

우각형파수부호는 보통 목이 있는 항아리의 어깨 양쪽에 쇠뿔모양의 봉상파수(棒狀把手) 붙여 손잡이로 삼은 토기를 말한다. 우각형파수부호는 초기철기시대 점토대토기와 함께 등장하여 사용되다가 뒤에는 영남지방에서 와질토기로 제작되어 유행하였다. 물론 초기의 것 중에는 쇠뿔모양

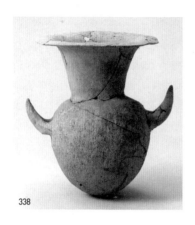

338

이 아니라 고리모양으로 부착한 파수도 있고 쇠뿔모양의 손잡이 둘을 연결한 조합형이 아니라 봉상파수 단독으로 쓰인 예도 있다. 하지만 우각형파수부호의 기종은 기본적으로 장경호이고 파수의 제작은 보통 조합식으로 이루어지기 때문에 흔히 조합식우각형파수부장경호(組合式牛角形把手附長頸壺)가 이 종류의 그릇을 대표한다. 사실 우각형파수는 원삼국·삼국시대의 주거유적에서 출토되는 일상용 토기 가운데 옹과 시루, 분형토기(盆形土器), 귀때토기 등에 흔히 부착된다. 액체를 담아 운반하거나 끓이거나 할 때 사용하는 그릇에 붙여 손잡이로 사용한 것이다. 하지만 여기서 말하는 우각형파수부호는 파수부장경호를 의미하여 초기철기시대 주

거지에서 사용되다가 원삼국시대 영남지방의 목관묘 부장토기의 한 종류로 전통이 이어진 기종을 말한다. 가장 이른 형태의 우각형파수부장경호는 중부지방의 남양주 수석리(南陽州 水石里)유적이나 안성 반제리(安城 盤諸里)유적에서 출토된 예처럼 고리모양의 형태이지만 점차 쇠뿔모양 둘을 붙인 형태로 바뀐다. 이 우각형파수부호는 원래 점토대토기 취락지에서 사용되던 일상용기의 하나였다. 대구 팔달동, 경산 임당동, 창원 다호리, 대구 월성동분묘군 등 원삼국시대 초기부터 집단화되는 목관묘군에서 무문토기 우각형파수부장경호가 부장용 토기로 등장한다. 기원 전후의 시기가 되면 우각형파수부호가 서서히 와질토기로 제작된다. 무문토기 단계의 우각형파수부호는 바닥에 낮은 굽을 가지는 좁은 평저가 일반적이지만 와질토기로 되면서 원저로 바뀐다. 와질토기 우각형파수부호도 처음에는 무문토기처럼 마연 정면법으로 마무리 되었다. 그러나 얼마 안 있어 승문타날구로 동체부를 타날하는 방법이 도입되고 이 성형법이 정착하게 된다. 초기의 우각형파수부호는 동체부의 최대폭이 아래로 처져 있었지만 타날법이 도입되면서 최대폭이 위로

올라가 그릇 몸통이 구형에 가깝게 된다. 늦은 시기의 것은 오히려 위가 불룩한 형태의 동체부로 바뀌고 아래위로 길어지게 된다. 이상과 같은 기형의 변화를 거치다가 원삼국시대 후기 목곽묘 단계가 되면 소멸하게 된다.(이성주)

| 우거리 토기요지 于巨里 土器窯址, Ugeo-ri pottery Kiln Site |

경남 함안군 법수면(法守面) 우거리(于巨里)에 위치한 4세기의 가야토기 생산유적이다. 함안 법수면 일대는 남강 연변의 저습지와 잔구성 구릉이 교대되는 지형이 조성되어 있는데 구릉 사면 여러 곳에서 4세기 전후의 도질토기 가마터를 발견할 수 있다. 2004년에 국립김해박물관이 우거리에 소재한 가마터유적에서 토기요 3기와 폐기장 1개소를 발굴 조사한 바 있다. 가마는 3기 모두 그 상부는 삭평된 상태인데 그 중 1호가마의 잔존상태가 가장 불량하다. 2호 가마는 장타원형으로 무계단식 등요구조이다. 길이 6.6m, 최대폭 1.9m, 잔존고 0.95m이다. 내부에서는 고배 대각, 완, 타날문 단경호, 컵형토기, 뚜껑, 시루 등이 출토되었다. 2호 가마에서 12m 떨어진 곳에 위치한 폐기장은 동-서 16.5m에 이른다. 생토층을 굴착하여 구덩이를 만들고 그 내부에 가마조업 과정에서 생겨난 폐기물을 갖다 부었다. 폐기장에서는 토제 용기류 외에

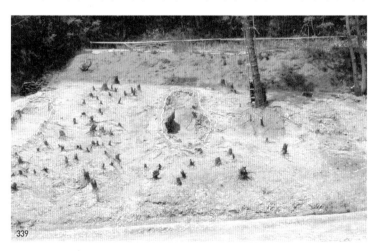
339

아

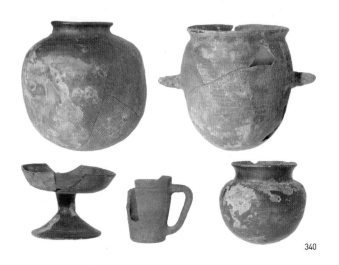

340

도 토제 내박자 46개체와 방추차 17점이 확인되었다. 이는 그릇들과 함께 토기제작도구를 비롯한 도구류들도 가마에서 함께 구워졌다가 폐기된 것으로 보인다. 출토 유물을 살펴보면 단경호류가 대부분이며, 고배, 완, 컵형토기, 뚜껑, 시루, 노형토기, 방추차 등이 있다.

우거리 토기 가마에서 가장 많은 수량을 차지하는 기종은 승문타날 단경호로, 승석문 양이부호, 승석문호, 승문단경호 등이다. 특히 소성상태가 양호하며, 저부에는 공인들 간에 공유하는 기호인 도부호(陶符號) 29종류가 확인되었다.

4세기 가야토기 요지로서 발굴된 것

은 우거리 토기가마와 군집을 이루면서 함께 운영되었을 것으로 추정되는 함안 묘사리요지(苗沙里窯址), 그리고 창녕 여초리요지(余草里窯址) 등 2개 유적만이 확인되고 있다. 특히, 우거리 토기가마의 폐기장에서 출토된 다량의 토기는 4세기 함안지역 고분군인 황사리고분군, 윤외리고분군, 의령 예둔리고분군 등에서 출토되고 있는 토기와 유사한 형태를 하고 있어, 이 유적에서 생산된 토기에 대한 분배 혹은 유통과정에 대한 추론을 가능케 해준다.(이성주)

| 우동리 분청사기 요지
牛東里 粉靑沙器 窯址, Udong-ri

Buncheong Ware Kiln Site |

전라북도 부안군 보안면 우동리에 위치한 조선 초기의 분청사기 가마터. 1983년과 1984년 지표조사가 진행되었으며, 가마터로 추정되는 유적에서 분청사기와 요도구(窯道具) 파편이 수습되었다. 회록(灰綠), 갈록색(褐綠色)이 대부분으로 표면에는 (면)상감(面象嵌), 인화(印花), 조화기법(彫花技法)으로 물고기, 모란, 연꽃, 새, 우점(雨點), 국화, 삼원(三圓) 등을 장식하였으며, 대접, 접시, 마상배, 병, 편병(扁甁), 항아리, 장고, 장군, 합, 벼루, 제기가 확인되었다. 특히, 편병과 항아리 등에 물고기나 모란 등을 면상감한 독특한 분청사기가 제작되던 곳이다. 대접 바닥에 '公(공)'자가 새겨진 파편도 있으며, 15세기 전반에 운영되던 곳으로 추정되고 있다.(전승창)

| 우산리 2호 백자 요지
牛山里 2號 白磁 窯址, Usan-ri
White Porcelain Kiln Site no.2 |

경기도 광주 우산리에 위치한 조선시대 관요로 왕실용 백자를 제작하던 가마터. 1993년 가마터가 발굴되었으며, 잔존 길이 3.2m, 폭 1.8m의 등요(登窯)와 대접, 접시와 같은 일상용 백자파편이 출토되었다. 연회백, 담청백색의 순백자가 많지만 당초를 장식한 상감백자(象嵌白磁)도 소수 발견되었는데, 모두 죽절형(竹節形) 굽에 태토(胎土) 비짐을 받쳐 번조하였다. 특히, 관용(官用)을 의미하는 '內用(내용)'이라는 문자를 그릇 안바닥 중앙에 인각(印刻)한 파편이 발견되었으며, 15세기 전반에서 중반 사이에 운영된 곳으로 추정되고 있다.(전승창)

| 우산리 9호 백자 요지
牛山里 9號 白磁 窯址, Usan-ri
White Porcelain Kiln Site no.9 |

경기도 광주 우산리에 위치한 조선시대 관요로 왕실용 백자를 제작하던 가마터. 1992년 가마터가 발굴되었으며 3기의 가마와 백자, 청자, 갑발(匣鉢)과 갑발뚜껑을 비롯한 요도구(窯道具) 등이 출토되었다. 가마는 9-3호의 경우 전체 길이 26미터, 폭 1.7미터인 등요(登窯)로 완전한 구조를 갖추고 있었다. 설백(雪白), 담청백색(淡靑白色)을 띠는 다양한 종류의 순백자가 대부분이지만 용(龍)과 소나무, 매화, 보상화 등이 그려진 청화백자 파편도 소수 발견되었다. 청자는 접시와 화

347

분 등에 음각, 투각으로 선이나 당초를 장식하기도 하였지만, 수량도 적고 종류도 백자와 차이가 있다. 발과 접시의 굽 안쪽 바닥에 '天, 地, 玄, 黃(천지현황)'의 문자 중에 한 글자를 음각으로 적어 놓은 파편이 다수 출토되었으며, 특히, '壬寅(임인, 1542년)' 명 묘지석(墓誌石) 파편이 수습되어 16세기 전반에 운영되었던 곳으로 추정되고 있다.(전승창)

| 우산리 17호 백자 요지
牛山里 17號 白磁 窯址, Usan-ri White Porcelain Kiln Site no.17 |

경기도 광주 우산리에 위치한 조선시대 백자 가마터. 1997년에 발굴하였으며 총 길이 27미터, 폭 1.3미터의 등요(登窯)와 연회백, 연황색을 띠는 순백자, 그리고 당초, 연꽃, 물고기를 흑상감한 파편이 소수 출토되었는데, 모두 대나무 마디모양의 굽에 태토(胎土) 비짐을 받쳐 구운 흔적이 남아 있다. 접시와 대접에 '司(사)' 혹은 '仁(인)'자를 인각(印刻)한 파편이 있으며, 15세기에 운영되던 곳으로 밝혀졌다.(전승창)

| 우점문 雨點文,

Raindrop Design |

341

빗방울이 떨어지는 형상을 수많은 점으로 묘사한 듯 보이는 상감장식(象嵌裝飾). 고려 말기의 상감청자와 조선 초기에 인화(印花)기법으로 장식된 분청사기에 나타난다. 원래는 청자를 장식하던 구름과 학이 시간이 지나며 도안화되고 그 크기나 세부의 표현이 간략해졌는데, 구름은 점차 수많은 작은 점으로 변화되어 빗방울이 떨어지는 모습으로 나타난 것이다.(전승창)

| 욱수동·옥산동 토기요지
旭水洞·玉山洞 土器窯址, Uksu-dong and Oksan-dong Kiln Site |

신라토기 생산유적으로, 행정구역

상 대구 욱수동과 경산 옥산동 경계에 걸쳐서 위치한다. 이 유적에서는 4세기 말에서 6세기 전반에 걸친 토기가마 38기 뿐 아니라 토기생산과 관련된 수혈유구와 폐기장 등 68기의 유구가 확인되었다. 가마는 지하식 5기, 지상식 5기, 반지하식 28기인데, 지하식에 비해 반지하식의 구조를 가진 가마가 폭이 넓다. 가마 중복관계로 보았을 때 지하→반지하→지상식의 순서로 축조되었음을 알 수 있고 가마의 배치상태를 보면 동시기에 비슷한 규모의 가마 2~3기씩 무리지어 조업하였다는 사실도 확인된다. 출토유물은 고배, 대호, 단경호, 뚜껑, 기대 등이 있으며, 그 중 고배가 36%로 가장 많다. 소성과 관련된 요도구(窯道具)들이 다수 확인되는데 주로 가마 바닥에 배치하여 토기와 가마바닥이 들어붙지 않도록 하는 받침과 소성 시 그릇과 그릇이 사이를 받치는 도구도 발견되고 있다. 이 유적에서 생산된 제품들은 경산지역의 임당고분군과 시지동유적은 물론이고 주변의 경산 북사리고분군, 신상리고분군, 그리고 대구 불로동고분군에 까지 유통되었기 때문에 토기의 생산지와 소비지에 대한 관계를 살펴보기 좋은 자료이다. 용기류 외에도 토우, 어망추, 방추차, 토구(土球) 등도 생산하였고, 가마와 주변 수혈유구에서 장고형 토제품, 토제마 등이 출토

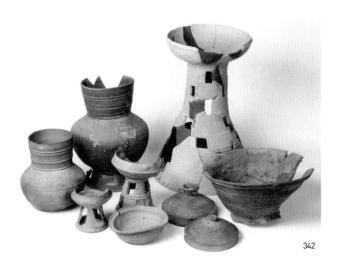

342

349

된 것으로 보면 가마의 왕성한 조업을 기원하기 위한 제사가 있었음을 알 수 있다. 경주 이외의 신라지역에서 발굴 조사된 토기요지로서는 최대 규모의 유적이다.(이성주)

| 운대리 분청사기 요지
雲垈里 粉靑沙器 窯址, Undae-ri Buncheong Ware Kiln Site |

전라남도 고흥군 운대리 일대에 산재해 있는 분청사기 가마터. 2000~2001년에 걸쳐 가마터 두 곳이 발굴되었다. 2000년에 발굴된 한 곳에서는 총 길이 21미터, 폭 1.3미터 정도 크기의 진흙으로 축조된 등요(登窯)와 다량의 분청사기 및 소수의 백자가 출토되었다. 분청사기는 회록, 회청, 미백의 유색이 많고, 상감, 인화, 조화, 귀얄, 덤벙 등 다양한 기법을 사용하여 승렴, 연판, 국화를 장식한 대접과 접시, 잔, 병, 호 등이 발견되었다. 출토품 중에 접시가 가장 많은 수를 차지하며, 특징으로 보아 15세기 후반을 중심으로 제작활동을 벌였던 곳으로 추정되고 있다. 한편, 2001년에 조사된 가마터에서는 3기의 가마가 운영되었던 것으로 확인되었는데, 그 중 1호 가마는 총 길이 24.4미터, 폭 1.2~1.6미터 정도의 크기를 갖춘 등요로 역시 진흙을 사용하여 축조한 것으로 밝혀졌다. 분청사기만 제작하였으며, 회록, 회청, 미백의 유색이 주류를 이루고 표면에는 상감과 인화, 귀얄기법으로 우점, 연판, 승렴, 국화, 나비, 초화, 모란, 연주 등을 장식하였다. 대접과 접시가 다수이며, 이외에도 잔, 종지, 마상배, 병, 호, 벼루, 제기를 제작하였다. 15세기에 운영되었던 곳으로 알려져 있다.(전승창)

| 운룡문 雲龍文, Dragon and Cloud Design |

조선시대 분청사기, 백자에 사용된 구름과 용이 함께 등장하는 장식소재. 분청사기 중에는 상감기법으로 항아리나 매병에 장식된 예가 있으며, 백자는 청화(靑畵)와 철화기법(鐵畵技法)으로 병과 항아리 등에 사용되

343

었다. 조선시대 구름과 용이 그려진 백자항아리를 '용준(龍樽)' 혹은 '화룡준(畵龍樽)'이라 불렀으며, 궁중의 행사에 왕의 권위를 상징하는 장식물로 사용되었다.(전승창)

| 운룡문백자호 雲龍文白磁壺, Porcelain Jar with Dragon and Cloud design |

구름과 용이 함께 그려진 철화백자 혹은 청화백자 항아리다. 운룡문은 상서로움과 권위를 상징하므로 왕실용으로 주로 사용되었다. 따라서 조선 왕실의 공식적인 행사에 사용되었던 화준(花樽)이나 화룡준에 필수적으로 시문되는 대표적인 왕실 취향의

344

345

문양으로 자리하였다.

현재 전세되는 운룡문항아리는 편년을 알 수 있는 작품이 단 한 점도 남아있지 않지만, 동시기 기타 공예품이나 회화, 의궤 등의 자료에 시문된 운룡문으로 그 시대적 특징을 짐작할 수 있다. 조선 초기 운룡문항아리의 양상을 알 수 있는 것으로 1451년 간행된 『세종실록(世宗實錄)』 「오례의(五禮儀)」 가례(嘉禮) 중 청화백자운룡문주해의 그림이 있다. 다만, 이것이 명대의 청화백자인지 혹은 조선 전반기 청화백자인지에 대해 여러 시각이 존재하지만 당시 사용되었던 운룡문항아리의 실체를 파악하는데 도움이 된다. 또한 이와 유사한 운룡문 파편이

아

346

347

우산리 9호에서 출토되어 조선시대 운룡문의 양식을 알 수 있다.

이후 17세기에는 철화백자운룡문항 아리로 그 실상을 파악할 수 있으며, 후기에 들어서는 다시 청화로 시문 된 청화백자운룡문항아리가 대세를 이룬다. 철화백자로 시문된 운룡문 은 전체적으로 삼조용(三爪龍)으로 입호, 원호, 편병 등에 시문되며 대범하 고 해학적인 모습에 안경을 쓴 듯한 눈의 묘사가 특징이다. 또한 굵은 필 선으로 용의 대략적인 특징만 윤곽선 만 따내서 구름, 여의주와 함께 신속 하게 시문하였다. 18세기의 청화백자 운룡문은 삼조용에서 사조(四爪)나 오조(五爪)용으로 바뀌었으며 원호,

연적, 접시, 필통 등 다양한 기형에 시문되었다. 참고적으로 동 시기 제 작된 산릉도감의궤 사수도의 용 문양 이나 원행을묘정리의궤의 화준에 나 타난 용문을 보면 청화백자에 등장하 는 것과 유사하다. 반면 19세기의 운 룡문은 다소 도식화되고 과장되어 마 치 중국의 용과 같이 표현되며 이전 에는 보이지 않던 쌍룡(雙龍)이나 교 룡(蛟龍)이 등장하였다.(방병선)

| '울산'명분청사기 '蔚山'銘粉 靑沙器, Buncheong Ware with 'Ulsan(蔚山)' Inscription |

조선 초 경상도 경주부 관할지역이였

348

던 울산군(蔚山郡)의 지명인 '蔚山'이 표기된 분청사기이다. 공납용 분청사기에 표기된 '蔚山'은 자기의 생산지역 또는 중앙의 여러 관청[京中各司]에 자기를 상납한 지방관부를 의미한다. 공납용 자기의 생산지와 관련하여 『세종실록』지리지 경상도 경주부 울산군(『世宗實錄』地理志 慶尙道 慶州府 蔚山郡)에는 고려 때 울주군(蔚州郡)이었던 것을 조선 태종 13년 계사에 울산군으로 고친 것과 "자기소가 하나인데 군 북쪽 제여답리에 있다. 하품이다(磁器所一, 陶器所一, 皆在郡北齊餘沓里, 下品)"라는 내용이 있다. '蔚山仁壽府(울산인수부)'명 분청사기가 출토된 부산광역시 기장군 장안읍 상장안 가마터는 『세종실록』지리지에 기록된 '울산군 북쪽 제여답리 하품자기소'와는 방위(方位), 분청사기의 양식이 일치하지 않아 자기소의 운영과

관련하여 가마의 위치가 이동한 구체적인 사례에 해당한다.(박경자)

│ 원권 圓圈, Roundel Design │

349

장식의 윤곽을 정의한 도식화된 동그라미 문양. 청자나 분청사기, 백자의 장식을 위한 구획선으로 많이 사용되었다. 청자는 동그라미 속에 국화나 모란, 학 등을 상감한 경우가 많고, 분청사기에서는 다양한 소재나 특별한 글자를 새겨 넣기도 하였다. 백자에는 학이나 거북, 혹은 건강과 복(福)을 비는 글자를 적어 놓기도 하였다.(전승창)

│ 원삼국토기 原三國土器, Proto-Three Kingdoms Period Pottery │

기원전 1세기부터 기원후 3세기까지

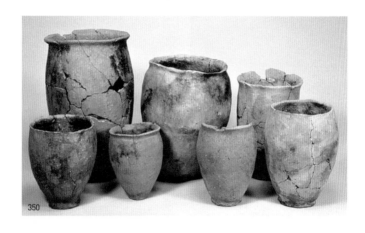

350

약 400년간에 해당되는 원삼국시대에 우리나라 남부지방에서 생산되고 사용된 일군의 토기를 말한다. 1980년대 이전까지는 일제강점기에 발굴된 김해패총(金海貝塚)의 토기를 이 시대의 표지유물로 삼고 원삼국시대 토기를 김해식토기(金海式土器)라고 불렀다. 김해패총에서는 왕망(王莽)의 신(新: AD 8-24)나라 화폐인 화천(貨泉)이 출토되었는데 이 화폐의 연대가 유적의 편년에 적용되어 원삼국시대를 대표하는 유적이 된 것이다. 김해식토기를 대표하는 유물은 이 유적에서 많이 출토된 타날승문이 있는 도질토기(陶質土器)였다. 1970년대 말과 80년대 초 무렵 경주 조양동(慶州 朝陽洞)분묘군과 김해 예안리(金海 禮安里)분묘군이 발굴되면서 원삼국시대와 그 직후에 해당하는 분묘의 일괄유물군이 확인되었다. 이 토광묘의 일괄유물을 통해 영남지역의 고고학자들은 원삼국시대를 대표하는 토기는 목관묘와 목곽묘에서 출토되는 와질토기(瓦質土器)이며 도질토기는 원삼국시대 말기에 등장한다는 견해를 내놓았으며 이 주장은 원삼국토기의 실체에 대한 생각을 근본적으로 바꾸게 되는 계기가 되었다.

1990년대 후반이 되면 그동안 축적된 자료를 토대로 와질토기의 편년이 어느 정도 체계화 된다. 이 와질토기 유물군의 편년은 패총이나 주거지와 같은 생활유적에서 발견되는 토기의 편년에도 하나의 기준이 되고, 타 지역의 원삼국시대 토기의 편년에도 참고가 된다. 한강유역과 영동지방, 그리

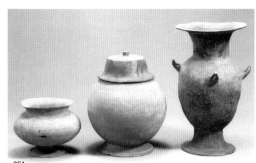
351

기의 도질토기 등이 서로 비중을 달리하여 사용되었던 시대였던 것이다.

원삼국시대가 되면서 토기에 나타나는 변화는 단순히 형태와 장식에 그치는 것은 아니다. 토기의 제작과 분배, 그리고 사용의 방식 전반에 걸친 변화였고 그것은 당시 사회문화의 총체적인 변동과 맞물려 진행되었음이 분명하다. 원삼국시대는 토기 생산의 기술과 조업방식에서 혁신적인 변화가 이루어졌던 시대였다. 청동기시대의 무문토기(無文土器)는 점토의 선별이나 성형 및 소성의 기술이 원시적인 수준이었고 제대로 갖추어진 공방에서 숙련된 기술을 익힌 전문도공이 그릇을 만드는 생산시스템과는 거리가 멀었다. 이에 비해 원삼국시대가 되면 양질의 점토를 채토해서 사용하였고, 그릇의 성형에는 꽤 숙련된 타날기법(打捺技法)과 물레질법을 적용할 수 있게 되었으며, 토기 가마[窯]의 축조와 운영에도 새로운 기술이 응용되기에 이르렀다. 시간이 지나면서 점차 숙련된 전문도공이 나타나 토기생산을 전담하게 되었

고 호서와 호남지방에서는 원삼국시대의 분묘보다는 취락유적에서 이 시기의 토기 자료가 많이 출토되는 편이어서 와질토기를 중심으로 한 영남지방의 토기 양상과는 유물군의 성격에서 차이가 많다. 원삼국시대 대부분의 기간 동안 이 지역의 주거유적에서는 이전 시대의 무문토기 전통이 이어지는 가운데 지역에 따라 출현시기가 다르긴 하지만 타날문단경호가 함께 사용되었음이 확인된다. 그래서 이 지역에서는 원삼국시대를 대표하는 토기를 분묘에 부장되었던 와질토기로 보지 않고 타날문토기라고 이해하고 있다. 원삼국시대는 그 직전의 초기철기시대와는 달리 제 지역과 각 시기에 따라, 그리고 유적의 성격에 따라 다양한 성격의 토기가 사용되었다. 경질무문토기, 타날문토기, 와질토기, 적색연질토기, 그리고 말

으며 이러한 발전을 거쳐 삼국의 고대국가에서는 표준화된 형태로 대량 생산된 도질토기의 출현을 볼 수 있게 된다.

원삼국시대에 시작된 새로운 토기 제작기술의 기원은 전국시대 요동지역까지 파급된 중원(中原)의 회도(灰陶) 기술에서 찾을 수 있다. 원삼국 초기 남한지역의 무문토기 제작자들은 한편으로는 무문토기 기술체계를 그대로 이어가면서 다른 한편으로는 회도의 기술체계를 받아들여 새로운 유형의 토기유물군을 생산하기 시작했다. 원삼국시대 초기의 토기유물군은 기술체계의 차이에 따라 종전의 무문토기군과 새로운 회색토기군으로 나뉜다. 이 무렵 새로 도입된 그릇 종류와 토기제작의 새로운 기술이 적용된 방식은 크게 둘로 나뉜다. 첫째, 타날문원저단경호처럼 새로운 기종에 승문타날, 환원소성, 및 회전물손질 등과 같이 모든 신기술 요소가 한꺼번에 적용되는 방식이 있다. 둘째로는 파수부장경호나 주머니호, 또는 옹형토기(甕形土器)나 발형토기(鉢形土器)와 같이 종전의 무문토기 기종에 새로운 기술요소가 일부만 수용되는 방식이 있다. 원삼국시대 후기가 되면 전통적인 무문토기 기술과 새로 도입

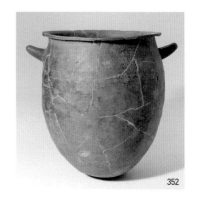

352

된 회도 기술이 융합되어 새로운 기술체계로 정비되는 한편 토기 제작자도 전문도공으로 성장하여 제작행위의 숙련도를 높여갔다. 이러한 과정을 통해 특히 원삼국시대 말기가 되면 도질토기 승문타날단경호처럼 매우 숙련된 기술행위를 익힌 전문도공에 의해 표준화된 제품으로 대량 생산되기도 한다.

옹(甕)이나 발(鉢)과 같은 일상생활용 토기는 지역에 따라 기술적인 변화가 다르게 진행된다. 한강유역과 영동지역에서는 원삼국시대 취락유적에서 중도식무문토기라고 부르는 옹과 발 등의 일상용 토기가 출토된다. 거친 적갈색 태토에 손으로 빚어 올려 마연으로 마무리하는 중도식무문토기는 물레질과 타날기법으로 성형되고 환원소성된 타날문단경호와 함

께 사용되었다. 호서와 호남지역에서도 일상용 토기는 무문토기였지만 원삼국시대 후기가 되면 타날기법이나 물레질법으로 제작된 일상용토기가 생산된다. 이에 비해 진변한지역은 생활용 토기 제작에서 무문토기 기술 요소가 일찍 소멸하고 타날기법이나 물레질법 등이 채용되는데 지역에 따라 제작기술이 큰 차이를 보인다. 마한(馬韓)과 예(濊) 그리고 진변한(辰弁韓), 모든 지역에서 원삼국시대 생활용 토기는 무문토기 기종을 계승하였고 새로 생긴 그릇 종류는 많지 않다. 취락이나 패총에서 발견되는 일상용 토기의 종류는 무문토기의 기종에도 있던 대·중·소형의 옹(甕)과 발형토기, 그리고 완(盌) 등이다. 원삼국시대에 새로 추가되는 기종은 대·소형 원저단경호와 시루 등이며 단경호의 사용은 원삼국시대에 들어 폭증하는 경향을 보인다.그리고 이러한 일상용 토기의 양상은 남한 어느 지역이나 비슷하다.

그러나 분묘에 부장하기 위한 토기의 종류는 시기와 지역에 따라 큰 변화를 보여준다. 한강유역과 영동지역은 원삼국시대 분묘라고 할 만한 것이 없어서 따로 부장용토기가 존재했는지도 불분명하다. 마한지역의 경

353

우 주구토광묘, 분구묘가 축조되면서 여기에 부장된 토기를 볼 수 있다. 이 지역의 원삼국시대 후기 분묘에서 발견되는 부장용 토기는 기종구성이 무척 단순하여 타날문단경호와 발형토기, 2종밖에 없다. 진한과 변한지역, 그 중에도 경주를 중심으로 한 지역의 원삼국시대 후기 분묘에는 가장 다양한 종류의 그릇이 부장되어 있다. 이 지역 원삼국 전기 목관묘에는 파수부장경호와 주머니호, 타날문단경호 등이 부장되지만 후기의 목곽묘에는 대부장경호, 노형토기, 단경호,

357

354

소옹, 고배, 신선로형토기, 컵형토기,
완, 오리모양토기 등 실로 다양한 와
질토기의 기종이 부장품으로 사용된
다. 이 모든 와질토기 기종은 공이 많
이 드는 마연법으로 표면을 다듬었으
며 암문(暗文)이라고 하는 은은한 장
식적인 효과도 내었다. 목곽묘 출토
와질토기 제작에는 특히 전문적이고
숙련된 마연기술이 동원되었는데 당
시에도 와질토기 제작의 전문도공이
있었던 것 같다.

원삼국시대에는 지역에 따라 토기의
유형이 달랐고 같은 지역에서도 그릇
의 종류에 따라 서로 다른 유형의 토
기가 공존하였다. 토기의 유형에 따
라 기술체계가 전혀 다르기 때문에
질감이나 형태가 서로 달랐고 그릇의
종류나 용도도 서로 달랐다. 유형별
로 원삼국토기를 구분해 보면 와질토
기, 타날문토기, 적색연질토기, 도질

토기 등이 있다.

영남지방의 분묘유적에 발견되는 회
색의 연질토기가 와질토기이며, 고온
소성의 도질토기가 등장하기 전에 유
행했던 토기 유형이다. 와질토기 중
에는 일상생활에서 사용되는 것도 많
지만 그릇의 형태나 질감에서부터 실
용적이라고 보기 어려운 토기도 있는
데 이런 토기는 주로 변진한 특히 진
한지역의 무덤에서 많이 나온다.

타날문토기(打捺文土器)는 한마디로
성형할 때 타날하는 방법으로 제작
된 토기를 말하며 지역에 따라 원삼
국시대를 대표하는 것은 타날문토기
라는 의견도 있다. 물론 와질토기가
원삼국시대를 대표하는 토기라는 생
각을 가진 사람도 많지만 와질토기는
그 용도나 분포지역에서 한정된 토기
유형인 것은 사실이다. 남한 전역에
서 공통적으로 볼 수 있는 토기라고
한다면 타날하여 둥근 몸통으로 만들
고 짧은 목을 붙인 타날문단경호이
다. 영남지역에서는 목관묘로부터 승
문단경호가 처음 등장하는데 원삼국
시대 후기의 목곽묘에서는 격자타날
된 단경호가 대세이다. 중서부지방의
원삼국 시대 후기 토광묘나 분구묘에
서는 격자타날문의 단경호가 많이 나
오는 편이다. 원삼국시대 전기간 동

안 회색의 타날문토기를 대표하는 것은 타날문단경호였다. 그러다 원삼국시대 후기에 접어들면서부터 옹과 발과 같은 일상생활용 토기들이 타날문토기로 제작된다. 타날문 옹과 발 등이 가장 먼저 제작되는 지역은 영남지방이고 중부지방 및 호서와 호남지방은 늦은 편이다.

경질무문토기(硬質無文土器)는 원삼국시대까지 이어진 무문토기 전통의 기술에 의해 제작된 토기 유물군이다. 전남 해남군 군곡리패총에서는 중국화폐인 화천(貨泉)이 출토되어 유적의 형성된 연대를 짐작하게 하는데 여기서 호남지역 원삼국시대의 일상생활용 토기를 대표하는 유물이 출토되었다. 옹형토기, 발형토기 및 시루 등 생활용토기는 원삼국시대 꽤 늦은 시기까지 타날기법과 물레질법이 적용되지 않고 바닥은 여전히 무문토기처럼 납작바닥이며 마연과 목리 정면기술로 그릇 표면을 다듬었다. 무문토기의 태토와 성형 및 정면기법으로 제작되었지만 소성을 단단하게 했기에 경질무문토기라는 이름이 붙여졌다. 강원도 춘천의 중도유적에서는 회색의 타날문단경호와 함께 나온 옹과 발 등은 모두 무문토기 기술로 제작된 것이었다. 겉모습으로 보면 무

문토기 그대로기 때문에 이 토기군에는 중도식토기(中島式土器) 혹은 중도식무문토기(中島式無文土器)라는 이름이 붙여졌다. 이처럼 원삼국시대 주거 유적에서는 무문토기 전통의 옹과 발형토기들이 사용되었고 일정시기에 타날문토기로 대체되었는데 그 변화의 시기는 지역에 따라 달랐다. 이른 지역은 2세기가 되면 무문토기 전통이 사라졌고 늦은 지역에서는 5세기까지 지속되었다.

도질토기(陶質土器)는 가마 안의 온도를 극대화 하여 표면에 자연유가 흐를 정도로 단단하게 소성한 토기로 진번한 지역에서 와질토기가 발전하여 등장한 유형이다. 초기 도질토기에는 몇 가지 특징이 있다. 첫째로는 아주 한정된 지역, 즉 김해와 함안에서만 생산되었을 것이라는 점이고, 둘째로는 다른 기종이 없고 단경호류 즉, 소형원저단경호나 타날문단경호만 제작되었다는 점, 그리고 셋째로는 고온 소성에 성공한 것이 중요한 특징이기도 하지만 성형기술의 혁신에 의해 대량생산되었을 것이라는 점이다.

적색연질토기(赤色軟質土器)는 산화염으로 소성하여 적색이나 갈색을 띠는 토기로 무문토기의 전통 기종을 계승

한 옹과 발형토기가 이러한 질로 제작되었다. 그러나 무문토기에 비해 원료점토에 모래알갱이가 그리 많지 않아 태토가 고운 편이고 타날기법으로 1차 성형한 뒤 물레질로 다듬었다는 점에서 무문토기의 성형기법과는 판이하다. 무문토기 전통이 원삼국시대까지 지속되어 왔는데 일정시점이 되면 무문토기 기종에도 타날기법과 물레질법이 채용된다. 무문토기의 기술로 제작되던 옹과 발이 새로운 타날법과 물레질법으로 제작되면 그것이 바로 적색연질토기인 셈이다. 따라서 남한의 대부분 지역에서 적색연질토기의 등장은 경질무문토기의 소멸과 관련이 있다.(이성주)

| 원주 귀래2리 백자 도요지
原州貴來二里陶窯址, Wonju Guyre-2ri White Porcelain Kiln Site |

강원도 원주 귀래 2리 백자가마터는 귀래에서 매지간 도로 확·포장공사로 인해 2000년 한림대학교박물관이 (주)한신공영의 의뢰를 받아 지표조사를 실시한 곳이다. 조사결과, 귀래면 귀래 2리 254-39번지 일대에서 다량의 백자편, 초벌구이편, 요벽편,

도지미 등이 발굴되었다. 이에 따라 2001년 6월부터 약 2달간 이 지역 백자가마터 2기에 대한 시굴조사가 시행되었다. 가마구조는 가마의 평면형태가 굴뚝부로 갈수록 폭이 넓은 사다리꼴이며, 이는 순천 문길리, 승주 후곡리, 곡성 송강리, 안성 화곡리, 보령 늑전리, 충주 미륵리, 무안 피서리와 관요인 광주 분원리 2호 가마 등에서도 확인되는 전형적인 조선 중, 후기 구조와 동일하다. 길이는 21cm 가량으로 비교적 큰 규모이며 소성실은 장방형으로 불창 수가 굴뚝부로 갈수록 증가하는 구조이다. 출토 유물은 대부분 백자이며 기종은 발, 대접, 완, 접시, 제기를 비롯한 항아리, 병, 뚜껑 등이 소량 출토되었다. 특히 근대기 백자로는 분원리(1752~1883)시기에 유행하던 「복(福)」자명 백자들이 일부 속해있으며, 이들은 형태와 굽받침법, 시유법, 번법 등에서 이전과는 다른 새로운 양상을 보여준다. 백자 유태는 대체로 회청, 회녹색을 띠며 광택과 빙렬이 있고 굽은 오목굽이 많으며 비교적 정선되었다. 귀래리 가마터의 운요(運窯) 시기는 조선 중기형식이 잔존해있는 18세기 후반으로부터 20세기 초에 이르는 것으로 추정된다. 관련 보고서는 2004년

한림대학교박물관과 원주지방국토관리청에서 공동 발간한 『원주 귀래2리 백자 가마터』가 있다.(엄승희)

| 월산대군 月山大君, Prince Wolsan |

월산대군(月山大君) 이정(李婷)은 추존왕 덕종(德宗)과 소혜왕후(昭惠王后) 한씨(韓氏)의 맏아들로 성종(成宗)의 친형이다. 세조 6년(1460)에 월산군(月山君)에 봉해졌고, 성종 2년(1471)에 대군(大君)에 봉해졌으며 35세인 성종 19년(1488) 12월에 사망하였다. 『성종실록(成宗實錄)』 223권, 19년 12월 21일 경술(庚戌)에 그의 졸기(卒記)가 실려 있고 무덤은 경기도 고양시 덕양구 신원동(新院洞)에 있다. 그의 태비(胎碑)에는 '月山君婷胎室 天順六年五月八日立石(월산군정태실 천순육년오월팔일입석)'이, 태지(胎誌)에는 '皇明景泰伍年甲戌拾貳月十捌日子時生 月山君婷胎 皇明天順陸年拾壹月捌日酉時藏(황명경태오년갑술십이월십팔일자시생 월산군정태 황명천순육년십일월팔일유시장)'이 새겨졌으므로 경태 5년(1454)에 태어났고 태(胎)를 천순 6년(1462)에 묻었음을 알 수 있다. 일본 오사카시립 동양도자미술관에는 태

지 탁본(拓本)과 출토 경위가 알려지지 않은 월산대군의 태호(胎壺)가 소장되어 있다. 태지의 내용을 근거로 태호가 1454년에서 1462년 사이에 제작되었음을 알 수 있다. 월산대군태호(月山大君太壺) 참고.(박경자)

| 월산대군태호 月山大君胎壺, Placenta Jar of Prince Wolsan |

월산대군(月山大君) 이정(李婷)의 태호(太壺)로 서울특별시 서초구 우면동에 있는 태봉(胎封)으로부터 출토된 경위는 알려지지 않았다. 분청사기(粉靑沙器) 항아리로 구연부가 수평에 가깝게 밖으로 젖혀졌으며 어깨가 당당하고 몸통은 아래로 내려오며 좁아졌다. 바닥은 굽다리가 없는 평저(平底)이다. 몸통의 상부와 하부에 형태가 다른 연판문대(蓮瓣紋帶)를 상감기법으로 장식하였고 그 사이를 단독인화기법(單獨印花技法)의 국화문으로 빈틈이 없이 채웠다. 이 분청사기태호의 형태는 조선 전기 백자호의 전형적인 형태와 동일하고 장식기법과 문양은 절정기 인화문분청사기의 양식에 해당하기 때문에 1450년대부터 뚜렷하게 나타난 분청사기에서 백자로 이행하는 시기의 특징을 잘 보여

준다. 이 태호와 동일한 양식의 분청
사기호가 광주광역시 북구 충효동 가
마터의 발굴에서 여러 점 출토되어
그 제작지로 추정된 바 있다.(박경자)

| 월주요 越州窯, Yue Kiln |

중국 절강성 옛 월주지방에 해당하
는 지역에서 운영된 청자가마의 총
칭. 기원은 한대(漢代) 이전까지 올라
가며 남송 초에 이르기까지 광범위한
지역을 옮겨가며 약 1,200년 이상 요
업이 지속되었다. 월주요라는 명칭은
당대부터 시작되었고 오대와 송대에
는 황실에 납품되던 공자(貢瓷)를 생
산하기도 하였다. 중국 청자생산의
대명사로 고려청자 발생기에 영향을

355

준 유명한 가마이다.(이종민)

| 유공광구소호 有孔廣口小壺, Jar with a Small Hole on Body |

액체를 담는 토기의 한 종류. 구연부
가 길고 크게 벌어진 소호의 몸통 중
간에 작은 원공이 뚫린 토기로, 영산
강유역의 특징적인 기종이다. 몸통에
는 돌선이나 침선이 있고 그 위나 아
래, 사이에 파상문이나 점렬문이 시
문되기도 한다. 유공광구소호는 몸통
의 원공에 나무대롱을 꽂아 사용했던
것으로 추정되고 있다. 토기의 기능
에 대해서는 술 등의 액체를 따르는
주자(注子), 마시는 음기(飮器), 제사
용기 등 여러 견해들이 제시되었는
데 주기(注器)와 관련되는 것으로 보
는 견해가 많다. 이 토기는 가야에서
도 상당수 출토되었고, 일본 고분시
대의 경질토기인 스에키[須惠器] 중
하소우[𤭖]가 동일한 기종이다. 특히,
일본 스에키에는 유공장군과 동일한
기종도 있다. 비슷한 시기에 나타난
신라의 주구부토기도 기능이 같을 것
으로 추정된다. 과거에는 유공광구소
호의 사용 시기에 대해 3세기까지 올
려보면서 대체로 영산강유역을 포함
한 백제지역에서 기원한 토기로 추정

356

하였다. 그러나 영산강유역에서 5세기경에 출현하여 일본에서의 출현 시점과 비슷하고 일본에서도 상당히 성행한 토기여서 일본의 스에키에서 전해진 기종으로 추정하는 견해가 제기되었다. 이에 대해서는 영산강유역에 장경소호라는 기종이 있었고, 비슷한 시기에 백제에는 중국으로부터 수입된 긴 주구가 달린 계수호가 있어 그 사용법의 영향을 받아 백제와 가까운 영산강유역에서 이 기종이 출현했을 가능성이 있다는 견해도 있다.

백제지역에서 유공광구소호는 한강유역과 금강유역에서도 소수 출토되지만, 영산강유역에서 집중적으로 출토되어 5~6세기대 영산강유역의 토기문화와 함께 주변지역과의 관계를 잘 보여주는 자료이다. 한강유역과 금강유역에서는 일본의 스에키계 토기와 함께 영산강유역의 자료로 추정되는 것들이 확인된다. 전북 일부

지역에서도 많지 않지만 이 지역에서 제작된 것으로 추정되는 자료가 발견된다. 영산강유역에서 출토된 유공광구소호는 현재까지 보고된 유물이 200점을 넘는다. 출토 유구는 고분, 구(溝), 주거지나 수혈 등 다양한데, 그 중 스에키계토기도 포함되어 있다. 가야나 일본의 자료에 비해 구연부 형태, 몸통과 바닥 형태, 몸통의 돌선(또는 침선) 유무 등에서 다양한 모습을 보이는데 그 중에서도 평저나 말각평저, 몸통에 돌선이 있는 것이 많은 점이 특징이며, 대각이 달린 것도 있다. 영산강유역의 유공광구소호 중 비교적 이른 자료는 영암 만수리 4호분과 무안 사창리고분 출토품이며, 대체로 몸통 최대경에 비해 구경이 작은 것에서 큰 것으로 변화되는데 그 시기는 6세기를 전후한 시기로 추정된다. 이는 일본 하소우의 변화 양상과도 동일하다. 유공광구소호는 영산강유역에서 고총고분이 소멸하는 6세기 중엽 이후에는 거의 사라지고 있다.

그리고 가야의 유공광구소호는 하동, 산청, 진주, 고성 등 경남서부지역에서 주로 출토되었는데, 스에키계, 영산강유역산 등도 포함되어 있다. 영산강유역보다 약간 늦게 나타나며 소

가야지역을 중심으로 지역적인 특징을 가지며 정형화되는데, 몸통에 비해 구연부가 긴 편이고, 원저이며 몸통에 돌선이 없이 〈형이나×형의 점렬문 등이 시문되기도 한다.(서현주)

| 유근형 柳根瀅, Yu Geun-Hyeong |

해강 유근형(柳根瀅, 1894~1993)은 1911년부터 고려청자를 중점 제작한 전승도예가다. 그는 일찍이 청자에 관심을 가져 전국의 가마터를 답사했으며, 일제강점 초기에는 도미타 기사쿠[富田儀作]가 운영하던 한양고려소에 소속되어 기술자로 활동했다. 당시에 연마한 기술력으로 1928년 일본 별부박람회(別府博覽會)에 청자를 출품하여 금메달을 수상했으며 이외에도 해외에서 개최된 여러 전시회나 박람회에서 수차례 입상했다. 해방 이후는 한국미술품연구소

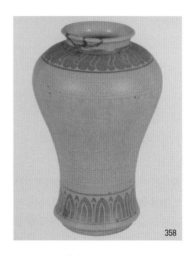
358

(1956~1958)에서 청자제작에 매진했으며, 이후 1960년에는 경기도 이천시 신둔면 수광리에 해강고려청자연구소를 설립하고 청자 기술자의 배출 및 재현청자 제작과 발전에 크게 기여했다. 1988년 경기도 무형문화재 제3호 청자장 기능보유자로 선정되었다. 현재는 그의 아들인 유광열(이천 명장 1호)이 가업을 이어가고 있다. (엄승희)

| 유럽수입자기 西歐羅巴輸入磁器, European Import Porcelain |

유럽 도자기는 황실 전용 용기들과 외국 공사 및 고위 관료 접대용으로

357

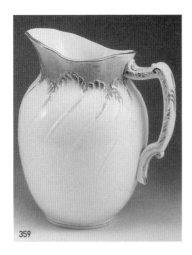
359

360

제작사는 프랑스의 삘리뷔(Pillivuyt), 지앙(Gien), 윌리엄 게린(William Guerin & Company factory) 등과 영국의 존슨 브러더스(Johnson Bros), 비레로이 보흐(Villeroy & Booh) 등이다. 유럽자기들은 대부분 굽 내부에 회사상호 및 제작년도 등을 명문으로 남겨놓았다. 유럽수입자기 생산지는 현지에서도 최고급 자기를 생산하는 요업 집성지인 경우가 대부분이다.(엄승희)

사용하기 위해 대한제국년간을 전후하여 수입되었다. 따라서 수입시점은 강화도조약을 기점으로 구미 각국과의 수교가 체결된 이후부터다. 대한제국 황실에서는 원활한 국가 교류를 위해 각종 생활용기와 관상자기 일부를 프랑스, 영국, 독일 등 유럽 각국을 통해 수입했으며, 수입품의 유형은 대한제국 국장인 이화문(李花文)이 시문장식된 것과 생활용품 완제품으로 대분된다. 특히 이화문이 시문된 그릇들은 전선사(典膳司)에서 황실 전용품으로 사용하기 위해 주문의뢰한 것으로 보고 있다. 현재 국내가 보유하고 있는 유럽자기들은 국립고궁박물관의 소장품에 국한된다. 소장품 분포는 프랑스산이 가장 많으며,

| 윤적법 輪積法, Slab–Building Technique |

넓적한 점토 띠를 한 층씩 쌓아올려 토기를 성형하는 방법. 테쌓기라고도 한다. 점토 띠의 폭은 그릇의 크기에 따라 다르지만 보통 3~7cm 가량이며, 아주 큰 토기의 경우 15cm 가량 되는 것도 있다. 수날법에 비해 상당히 발전된 방식으로 비교적 큰 그릇도 안정적으로 만들 수 있다. 삼국시대 토기의 경우 테쌓기로 일차적인 형태를 갖춘 후 물레를 이용해 표면을 마무

아

리하는 경우도 흔히 관찰된다.(최종택)

| '을유사온서'명청자
'乙酉司醞署'銘青磁, Celadon with 'Eulyusaonseo(乙酉司醞署)' Inscription |

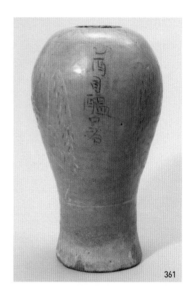
361

'을유사온서'명청자는 매병의 몸체면에 '을유사온서(乙酉司醞署)'라는 명문이 상감된 청자이다. 매병의 주둥이는 파손되어 없어진 상태이며, 매병 아랫부분은 번조 과정에서 유약이 제대로 유리질화되지 못하여 옅은 갈색으로 보인다. 몸체는 3단으로 나누어서 문양을 구성하였으며, 어깨에는 연판문, 몸체에는 간략화되고 해체된 형태의 버드나무 무늬가 상감되어 있다. 명문 내용은 '을유년 사온서에 납입된다'는 의미이며, 제작 시기와 사용처를 알 수 있는 중요한 자료이다. 사온서는 술과 감주 등을 왕실에 공상(供上)하던 관청으로, 양온서(良醞署)와 같은 관청이다. 충선왕 복위년(1308)에 이루어진 관제 개편시에 양온서에서 사온서로 개칭된 후에도 여러 번 명칭이 바뀌었지만 사온서가 존속한 시기와 양식적인 특징으로 을유년은 1345년으로 추정된다. 간지와 납입처가 함께 표기되어서, 1329년에

서 1355년 사이에 제작되는 간지명청자의 소용처가 왕실 관련 관청이나 의례였음을 추정할 수 있는 근거 자료가 된다.(김윤정)

| 음각기법 → 음각청자 |

| 음각청자 陰刻青磁, Celadon with Incised Decoration |

조각도구를 이용하여 도자기 표면의 홈을 파내 문양을 장식한 청자. 중국에서는 세분화하여 가늘게 판 음각을 획화(劃花), 깊게 판 음각을 각화(刻花)라 부른다. 고려청자로는 11세기에

362

완, 향로, 반구병 등에 연판문을 넓은 조각도구로 파서 장식한 사례가 비교적 이른 예에 속하며, 12~13세기에는 다양한 그릇에 각종 식물문, 동물문 등을 정교하게 시문한 사례들이 남아 있다.(이종민)

| 음성 생리 요지 陰城 笙里 窯址, Eumsung Seng-ri Kiln Site |

1999년 충북대학교 박물관에서 발굴 조사한 고려 중기의 청자가마터. 가마유구는 유실되었으나 아궁이 앞의 재층[회구부]과 퇴적층 일부, 수비통 추정유구, 점토굴토지 등이 확인되었다. 수습유물로는 발, 완, 접시, 반구형잔, 통형잔, 병, 매병, 뚜껑류, 주자, 장고, 베개, 물레부속품 등이 포함되어 있다. 압출양각기법에 의한 모란문, 화문, 철화기법에 의한 당초문, 음각연판문 등은 고려 중기의 강진 용운리, 대전 구완동, 부안 진서리, 용인

보정리 등의 요지에서 볼 수 있는 양상과 같다. 최근에 수집된 비교자료를 통해 볼 때 12세기 후반~13세기 전반 사이에 운영된 가마로 추측된다.(이종민)

| '응지'명백자 '應志'銘白磁, White Porcelain with 'Eungji (應志)' Inscription |

'응지'명백자는 부안 유천리 요지에서 출토된 접시편에 '응지(應志)'라는 명문이 음각된 백자이다. '응지'명 백자편은 국립중앙박물관에 2점, 같은 필치의 '지(志)'명백자편이 국립중앙박물관과 이화여대박물관에 각각 1점씩 소장되어 있다. 4점 모두 부안 유천리 요지에서 출토되거나 수습된 백자이며, 명문은 굽바닥에서 확인된다. 기형은 저경 10cm 내외의 접시이며, 접시의 내면 바닥에 운학문이, 바닥 둘레에 여의두문이 음각되어 있다. 운학의 형태와 구성이 4점 모두 동일하여 같은 도공의 솜씨로 보이며, '응지'와 '지'는 같은 도공의 이름일 가능성이 높다. 고려 12세기에서 13세기경에 제작된 청자나 백자의 굽 안바닥에 장인 이름으로 추정되는 인명이 음각된 예가 다수 남아 있다.(김윤정)

|'의령'명분청사기 '宜寧'銘粉青沙器, Buncheong Ware with 'Euiryeong(宜寧)' Inscription |

조선 초 경상도 진주목 관할지역이었던 의령현(宜寧縣)의 지명인 '宜寧'이 표기된 분청사기이다. 공납용 분청사기에 표기된 '宜寧'은 자기의 생산지역 또는 중앙의 여러 관청[京中各司]에 자기를 상납한 지방관부를 의미한다. 공납용 자기의 생산지와 관련하여 『세종실록』지리지 경상도 진주목 의령현(『世宗實錄』地理志 慶尙道 晉州牧 宜寧縣)에는 "자기소가 하나인데 현 동쪽 원당리에 있다. 하품이다(磁器所 一, 在本縣東元堂里. 下品)"라는 내용이 있어서 '宜寧'명 분청사기의 제작지역을 추정할 수 있다. 의령현으로부터 공납자기를 상납은 관청으로 '宜寧'명과 함께 표기된 관청명에 '仁壽

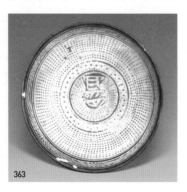

363

府(인수부)'가 있다. 이와 관련하여 조선시대 시전행랑(市廛行廊)이 있었던 서울 종로구 청진동 2-3지구 유적에서 여러 점의 '宜寧'명 분청사기가 출토된 바 있다.(박경자)

|'의성고'명청자 '義成庫'銘青磁, Celadon with 'Euiseonggo(義成庫)' Inscription |

'의성고'명청자는 몸체에 '의성고'라는 명문이 상감된 청자이다. 의성고는 덕천고나 내고와 같은 고려후기 왕실 재정 창고이다. 충선왕 원년(1309)에 내방고(內房庫)를 고쳐 의성창으로 설치되었으며, 내자시(內資寺)로 개칭되는 1403년까지 운영되었다. 청자의 명문으로 '의성고'가 표기된 예는 국립중앙박물관에 소장된 매병이 있으며, 14세기 후반 경에 제작된 것이다. 고려 14세기 후반에는 의성고뿐만 아니라 덕천고(德泉庫), 내고(內庫), 보원고(寶源庫) 등 왕실 재정과 관련한 창고 명칭이 상감된 청자들이 많이 제작되었다. 이러한 왕실 창고들은 고려 말기에 왕실 공상(供上)과 관련된 일들을 하면서 청자 그릇이 필요했으며, 소용처를 표기하는 방식으로 자체적으로 수취하였을

한국 도자사전

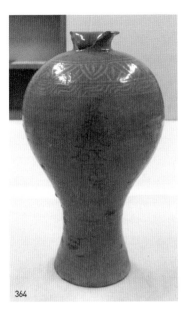

364

| '의성'명분청사기 '義城'銘粉靑沙器, Buncheong Ware with 'Uiseong(義城)' Inscription |

조선 초 경상도 안동대도호부 관할 지역이였던 의성현(義城縣)의 지명인 '義城'이 표기된 분청사기이다. 공납용 분청사기에 표기된 '義城'은 자기의 생산지역 또는 중앙의 여러 관청[京中各司]에 자기를 상납한 지방관부를 의미한다. 공납용 자기의 생산지와 관련하여 『세종실록』지리지 경상도 안동대도호부 의성현(『世宗實錄』地理志 慶尙道 安東大都護府 義城縣)에는 "자기소가 하나인데 현 서쪽 금석리에 있다. 하품이다(磁器所一, 陶器所一, 皆在縣西金石里. 下品)"라는 내용이 있다. 공납용 분청사기에 '義城'과 함께 표기된 명문에 관청의 이름으로 추정는 '國興庫(국흥고)'가 있으나 『조선왕조실록(朝鮮王朝實錄)』에서 그 존재를 확인할 수 없다.(박경자)

| '의장'명자기 '義藏'銘磁器, Ceramic with 'Euijang(義藏)' Inscription |

'의장'명청자는 '의장(義藏)'명이 음각된 부안 유천리 요지에서 수습된

것으로 추정된다. '의성고'명 청자 매병은 몸체 윗부분이 공처럼 둥글고 아래로 가면서 급격하게 좁아졌다가 다시 벌어지는 형태이다. 매병의 기형도 불안정한 비례감을 보이고 문양도 어깨부분에 연판문대와 뇌문대만 남아 있어서 14세기 4/4 분기경에 제작되었을 가능성이 높다. 『고려사』에서도 우왕 2년(1376)에는 의성창으로, 우왕 13년(1387)에 의성고라고 기재되어 있기 때문에 의성고라는 관명이 사용된 시기는 14세기 4/4분기경에서 내자시로 개편되는 1403년까지이다.(김윤정)

청자와 백자 매병편이다. 청자 매병편 두 점과 백자 매병편 한 점이 알려져 있으며, 명문은 모두 매병의 굽 안바닥에 음각되어 있다. 매병의 굽부분만 남아 있지만 대략 12세기경에 제작된 것으로 추정되며, 비슷한 시기에 제작되는 청자에서 도공의 이름으로 추정되는 효문(孝文), 조청(照淸), 돈장(敦章) 등의 음각 명문이 확인된다.(김윤정)

| '의흥'명분청사기 '義興'銘粉靑沙器, Buncheong Ware with 'Euiheung(義興)' Inscription |

조선 초 경상도 안동대도호부 관할 지역이였던 의흥현(義興縣)의 지명인 '義興'이 표기된 분청사기이다. 공납용 분청사기에 표기된 '義興'은 자기의 생산지역 또는 중앙의 여러 관청(京中各司)에 자기를 상납한 지방관부를 의미한다. 공납용 자기의 생산지와 관련하여 『세종실록』지리지 경상도 안동대도호부 의흥현(『世宗實錄』地理志 慶尙道 安東大都護府 義興縣)에는 "자기소가 하나인데 현 남쪽에 있고, (중략) 하품이다(磁器所一, 在縣南, 陶器所一, 在縣東巴立田. 皆下品)"라는 내용이 있다. 공납용 분청사기에 '義

興'과 함께 표기된 관청명에는 '仁壽府(인수부)'와 '長興庫(장흥고)'가 있다.(박경자)

| 이삼평 李參平, Yi Sam Pyeong |

임진왜란 때 강제 피납되어 일본에서 자기를 소성하게 된 조선인 도공이다.(도 374) 이삼평은 특히 아리타의 이즈미야마[泉山] 자석장(도 375)에서 백자 원료를 처음 발견한 사람으로 알려져 있다.

이삼평(李參平)의 일본 도래에 관해서는 여러 가지 많은 설들이 전해진다. 이삼평과 관련된 사료들은 1654년에 이삼평 자신이 직접 작성하여 다꾸가[多久家]에 제출한 문서의 사본인 『覺』를 비롯하여 『乍恐某先祖之由緖以御訴訟申上口上覺』『口達覺』『金ヶ江三兵衛由緖之事』『丹邱邑誌』 등이 있다. 이상의 기록들을 기초로 하여 그 이후에 나온 『金ヶ江三兵衛由緖書』『有田町史』 등의 사료들은 위의 내용들을 답습하고 있다. 위의 사료에 나와 있는 기록들을 종합하여 살펴보자면 李參平은 임진왜란 이후 조선에서 히젠[肥前] 다꾸[多久]로 오고, 1616년 아리타[有田] 사라

야[皿屋]에서 자기 제작을 감독하였다고 한다. 또한 이삼평의 출신에 관해 문헌 및 정황 근거에 의거해 몇 가지 설이 존재하는데, 먼저 『金ヶ江三兵衛由緖之事』에 의하면 그의 고향을 금강도(金江島)라 기록하고 있다. 『아리타마치사[有田町史]』에 의하면 이삼평은 1598년 나베시마나오시게[鍋島直茂]가 조선에서 철군할 때 충청남도 계룡산의 금강(金江) 부근에서 잡혀 번주(藩主)의 가노(家奴) 다구안슌[多久安順]에게 맡겨져 다구 가라쓰계[多久唐津系] 도자기를 제작하였다. 그후 도석(陶石)을 찾아 헤매다가 1605년 아리타[有田] 이즈미야마[泉山]에서 도석을 발견하고 수목이 풍부하고 유약의 원료가 되는 시로가와[白川] 암석을 채굴하는 데 편리한 가미시로가와[上白川] 덴구다니요[天狗谷窯]를 열어 일본 최초의 백자기를 구웠다고 한다.

이밖에 이삼평이 금강 출신이라는 기록을 근거로 충청남도 학봉리에서 온 사람으로 추정하면서 학봉리 원류설이 제기되었다. 실제로 공주에는 금강(錦江)이라는 강이 있고 『신증동국여지승람(新增東國輿地勝覽)』 공주 토산조에 도기가 있던 기록으로 보아 이러한 가능성을 배제할 순 없지만, 사료의 신뢰성에는 문제가 있다고 판단된다. 그러나 학봉리 원류설은 이후 20세기 이후 한국과 일본 내의 활발한 발굴이 이루어지고 문헌 연구도 이전 보다 심도 있게 진행되면서 점차 수그러들게 되었다.(방병선)

| 이왕가박물관 李王家博物館, Lee Dynasty Museum |

이왕가박물관(1908~1945)은 한국 최초

의 정식 박물관으로 1908년 9월 현재의 창경궁 내에 설립되었다. 설립 초창기에는 고려청자와 삼국시대 이전의 불교공예품, 조선조의 회화 등이 일부 수집, 공개되었으나, 1911년 박물관 본관이 건립되면서 우수한 미술품들을 포괄적으로 전시하여 박물관의 진면모를 갖추게 되었다. 운영은 1910년 12월에 공포된 이왕직 관제에 따라 이왕직 예식과에서 담당했다. 이왕직은 박물관 규모 확대를 위해 미술품 수집에 열의를 보였으며, 특히 도자유물의 수집 및 발굴사업에 매우 특별한 관심을 보였다.(엄승희)

이왕직미술품제작소

李王職美術品製作所, Lee Royal Family Craft Manufactory |

이왕직미술품제작소는 일제강점기에 운영된 관영 미술공예품 제작소이다. 운영은 궁내부의 모든 업무를 전적으로 승계한 이왕직이 대략 10년여 정도 도맡았고, 초대 전무취체(현재의 대표이사)는 일본인 오가와 츠루치[小川鶴治]가 역임했다. 이왕직에 의해 운영되기 시작한 제작소는 이왕가의 찬조금과 경성에 거주하던 부호와 상인 등이 공동 투자한 출자금으로 규모와 기술인원을 확충시켰다. 설립취지는 한국 전통공예사업을 관장하고 동시에 우수 제품을 염가로 판매해 고유한 미술공예품 사용을 대중화하는 것이었다. 그러나 실제 운영은 일본인 관리와 기술자들에 의해 대부분 이루어졌고 조선인은 견습생을 일부 채용하는데 그쳐 기술전수자에 따른

368

전승문화 복원 및 유포에는 한계가 있었다. 설립 초기는 금공부(병설 목공부), 염직부 만을 두었다. 이후 1910년대 중반 경에 이르러 제묵부와 도자부를 추가 신설했는데, 제묵부를 신설할 당시 '유망한 제묵사업의 전개'를 특별히 강조했고, 도자부는 '재현 청자사업의 선두주자'임을 주창했다. 부서를 추가 신설한 제작소는 비로소 조선의 대표 공예분야를 모두 섭렵하게 되었고, 더불어 완전한 미술공예제작소로서의 면모와 위상을 다지게 되었다. 그러나 1910년대 중반 이후의 제작소 운영은 제작력의 한계와 판매 부진으로 운영이 순탄하지 못했다. 특히 제작소는 민수공장과의 경쟁력에서 뒤처지면서 심각한 경영난에 빠져든 1919년을 전후하여 총체적인 운영위기에 직면했고, 결국 1922년 진남포와 경성 등지에서 청자공장

을 운영하던 도마타 기사쿠[富傳儀作] 등 일본 상인들에 의해 매도되어 민간 회사로 전환되었다.(엄승희)

| 이윤규 李潤奎, Lee Yun–Gyu |

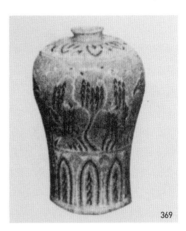

369

이윤규는 제17회 조선미술전람회 공예부에 〈청자상감화병(青磁象嵌花瓶)〉을 출품하여 입상한 인물이다. 입상작은 12세기 중엽의 매병 형태를 따르고 있어 전승식으로 제작되었음을 알 수 있다.(엄승희)

| 이조도기전람회 李朝陶器展覽會, Joseon Ceramic Exposition |

이조도기전람회는 1922년 10월 5일 경성의 귀족회관에서 개최된 도자기

373

370

전시회다. 도자유물 전문전시로는 거의 최초로 평가되는 이 전람회는 야나기 무네요시[柳宗悅]의 조선민예에 대한 관심으로 설립된 조선민족미술관(朝鮮民族美術館)을 기념하는 차원에서 개관 직전에 개최되었다. 전시품들은 관장인 야나기가 1920~1922년 사이에 수집한 것과 청자사업가인 도미타 기사쿠[富田儀作]의 개인 수집품이었다. 당시에 출품된 도자기는 약 400점 이상이었고 입장객의 다수가 국내인으로 대성황을 이루었다.(엄승희)

| 이중구연호 二重口緣壺, Double-rimmed Jar |

마한토기의 한 종류. 구연부 중간에 턱이 돌려진 독특한 토기로, 경부돌대부가호(頸部突帶附加壺), 대경호(帶頸壺)로 불리기도 한다. 이중구연의 구연부는 여러 기종에서 보이지만 평저나 말각평저의 단경호가 가장 많고 원저의 단경호, 난형호, 소옹 등에서도 확인된다. 이중구연은 점토띠를 붙여 만드는 경우도 있지만, 대부분 아래 구연부를 외반시킨 후 그 위에 윗 구연부를 올려 붙여 만들어진다. 윗 구연부가 짧은 직구이고, 주거유적에서 토제 뚜껑이 함께 출토되기도 하여 뚜껑을 덮기 위한 실용적인 기능이 있었던 것으로 추정된다.

이중구연토기는 연질이 많지만 경질화된 것도 소수 보이며, 몸통은 대부분 무문이다. 3~4세기대에 한강유역에서 영산강유역에 넓게 분포하는데, 영산강유역을 중심으로 한 호남서부지역에서 여러 기종의 이중구연토기가 무덤과 생활유적에서 많이 출토되고 있다. 이 토기의 기원에 대해서는 유사한 구연을 갖는 중국의 후한대 요령반도의 절경호에 주목하거나 낙랑의 평저호의 영향으로 나타났을 것으로 보고 있다. 현재의 분포 양상으로 보아 낙랑에서 서해안을 따라 유입되었으며, 여러 기종 중 이중구연평저호가 먼저 나타나고 다른 기종에 이중구연의 요소가 채용되었을 가능성이 크다. 특히, 수량도 많고 기종도 다양하며, 함평 예덕리 만가촌고분군

등 중요 고분에서 상당수 출토되는 점에서 서남부의 해안지역을 포함한 영산강유역에서 가장 성행하였으며 초출하였을 가능성도 있다.(서현주)

| 이형토기 異形土器, Rare-shaped Pottery |

일반적인 용기의 모양을 벗어나 변형된 형태를 갖거나, 인물이나 동물 또는 특정 사물의 형상을 본떠 만든 토기를 지칭한다. 상형토기(象形土器, 혹은 像形土器)라고 부르기도 하는데 이 용어는 물건을 표현한 토기에 한정시키자는 의견이 있다. 특별히 무엇을 모방한 것인지 알 수 없는 모양의 토기까지 포괄하는 개념으로 사용하기에는 이형토기라는 명칭이 적절하다. 백제나 고구려보다는 신라·가야지역에서 훨씬 많은 이형토기가 생산되었고 원삼국시대부터 볼 수 있지만 5세기 후반에서 6세기 전반 걸쳐 집중

제작되었다.

신라·가야지역에서는 실로 다양한 종류의 이형토기가 제작되었다. 흔히 이형토기는 어떤 것을 형상화 하였는가에 따라 일차적으로 분류되고 이름이 붙여진다. 이형토기의 모델로는 수레, 집, 배, 신발, 복숭아, 등잔, 방울, 대나무, 물지게 등의 다양한 사물이 있으며 여러 동물형토기도 제작되었는데 특히 오리와 말을 형상화 한 것이 그중 가장 많고 신구(神龜)와 같은 상상의 동물을 모델로 한 것도 있다. 그리고 기마인물토기나 동물형에 각배(角杯)가 추가되는 복합형도 제작되었다. 아무리 사물 그대로의 모양을 하거나 특이한 형태를 가졌어도 그것이 무엇을 담아내는 그릇의 기능을 갖지 못한다면 그것은 토우(土偶)나 소조품(塑造品)이지 이형토기라고는 할 수 없다. 그러므로 그릇이 어떤 용도인가 하는 것이 이형토기를 분류할 때 중요한 기준이라 할 수 있다. 기능적인 측면에서 보았을 때 이형토기 중에는 액체를 담아두었다 따르는 주구형토기(注口形土器)가 가장 많다. 압형토기(鴨形土器: 오리모양토기), 마형토기(馬形土器), 기마인물형토기(騎馬人物形土器), 거형토기(車形土器: 수레모양토기), 신구형토기(神龜形土器) 등은

아

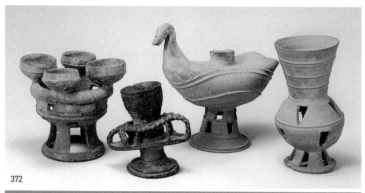

372

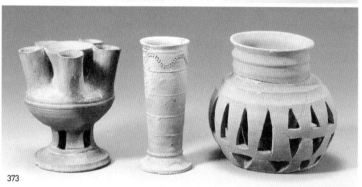

373

주구형토기로 제작되었다. 이들은 모두 내부가 빈 중공형태(中空形態)로, 액체를 담고 부을 수 있도록 제작되거나, 각배 혹은 잔이 부착되기도 하여 술과 같은 음료를 따를 때 사용하였을 것으로 추정된다. 사물의 형상을 그대로 본뜬 이형토기 중에는 그것이 그릇으로서 어떤 용도였을까 의문이 드는 유물도 있다. 아주 드문 경우로 고구려와 백제에서 제작된 가

형토기(家形土器)는 집모양 그 자체이고, 경주 계림로 25호 출토 수레모양 토기, 호암미술관과 호림미술관 소장의 배모양토기와 신발모양토기 등도 사물의 형태 그대로 제작된 경우에 해당된다.

이형토기 중 가장 이른 시기부터 제작된 것은 압형토기라고 할 수 있으며, 3세기부터 경주와 주변지역의 목곽묘에서 출토된다. 다른 형식의 이

형토기들은 5세기에서 6세기 전반에 걸쳐 신라와 가야지역의 규모가 큰 고분에서 주로 출토된다. 이형토기가 매장의례에서 권위의 상징물로 사용되었다고 단정지을 수는 없지만 흔하게 제작된 것도 아니고 아무 무덤에나 껴묻어준 토기도 아닌 것은 분명한 사실이다. 이형토기를 만들어 고분에 부장한데는 무언가 중요한 상징적 의미가 있을 것이다. 특히 이형토기 중에 배, 수레, 말, 그리고 신발 등 교통 혹은 이동수단이 많은 것은 이승에서 저승으로 영혼을 운반하고자 하는 의도가 담겨져 있을 것이라는 견해가 있다.(이성주)

374

도 등장한다. 대표적으로 〈백자금채 이화문유개발〉를 들 수 있다.(엄승희)

︱ 인녕부 仁寧府, Innyeong-bu, Government office of King Taejong(太宗, r. 1400~1418) ︱

조선 초기에 설치되었던 관청의 하나. 1400년에 세워졌다가 1421년에 폐지되었는데, 이 관청에서 사용되던 것으로 보이는 '仁寧(인녕)'이라는 글자가 새겨진 분청사기 한 점이 전하고 있다. 이와 같이 관사의 명칭이 새겨진 유물을 관사명이 있는 분청사기라고 부르는데, 이 작품은 1400~1421년 사이에 제작된 것을 알 수 있으므로 분청사기의 제작경향이나 발전과정을 파악하는데 중요한 자료가 된다.(전승창)

︱ 이화문 李花文, Plum Blossom Design ︱

대한제국의 국장(國章)인 오얏꽃[李花]을 도자기에 장식한 문양을 일컫는다. 대체로 도안화된 이화문을 그릇 중앙에 상감기법으로 장식하지만 드물게는 양각으로도 표현했다. 이화문이 시문장식된 경우 황실 전용품 혹은 국빈 대접용으로 간주된다. 이화문은 유럽 및 일본에서 주문 제작된 각종 서양식기에 주로 장식되었고 소량이긴 하나 국내산 생활용기들에

︱ '인녕부'명분청사기 '仁寧府' 銘粉靑沙器, BuncheongWare

with 'Innyoungbu(仁寧府)'
Inscription |

'仁寧府(인녕부)'가 표기된 분청사기
로 일본인 笠井周一郎이 1938년에
처음 소개한 '인녕부명대접(仁寧府銘
大楪)' 한 점이 도면(圖面)으로 전한다.
인녕부는 정종(定宗) 2년 11월에 설치
되고 세종(世宗) 3년 10월에 폐지되므
로 '인녕부'명분청사기의 제작시기는
1400년 11월-1421년 10월 사이이다.
태종(太宗)은 정종 2년 11월 13일에
수창궁(壽昌宮)에서 국왕으로 즉위(卽
位)한 후 같은 날 상왕(上王)이 된 정
종의 부로 공안부를 세우고, 왕비가
된 원경왕후 민씨(元敬王后 閔氏)의 중
궁부로 인녕부를 세웠다. 이와 관련
된 두 기사는 『정종실록(定宗實錄)』 6
권, 2년 11월 13일에 함께 실려 있다.
특히 인녕부는 "주상을 높여 상왕을
삼고, 부를 세워 공안부라 하고, 중궁
의 부를 인녕부라 하였다(尊上爲上王,
立府曰恭安, 中宮府曰仁寧)"는 내용과
관련하여 정종비(定宗妃)의 중궁부로
알려져 왔다. 그러나 인녕부는 세종 3
년인 1421년 10월에 문종(文宗)의 세
자부인 경순부(慶順府)로 바뀌어 동
궁(東宮)에 속하여 없어진다. 이 시기
는 정종비 순덕왕대비 김씨(順德王大

375

妃 金氏)가 사망한 1412년 6월 이후 9
년이 지난 때이고, 태종비 원경왕후
민씨의 대상(大喪)을 마친 1421년 6월
에서 넉 달이 지난 때이다. 또 세종이
즉위한 직후인 1418년 8월에는 "순승
부를 인수부라 고치어 상왕전에 소속
케 하고, (중략) 인녕부는 예전대로 대
비전에 소속시키되...[『世宗實錄』 1卷,
卽位年 8月 15日 壬辰, 改順承府爲仁壽府,
屬上王殿, (중략) 仁寧府依舊屬大妃殿]"라
고 하여 대비(大妃)가 된 원경왕후 민
씨를 위해 중궁부였던 인녕부를 그대
로 대비전에 속하게 하였다. 이상의
내용은 인녕부가 태종비 원경왕후 민
씨의 중궁부임을 알려준다.(박경자)

| '인동'명분청사기 '仁同'銘粉靑
沙器, Buncheong Ware with
'Indong(仁同)' Inscription |

조선 초 경상도 안동대도호부 관할 지역이였던 인동현(仁同縣)의 지명인 '仁同'이 표기된 분청사기이다. 공납용 분청사기에 표기된 '仁同'은 자기의 생산지역 또는 중앙의 여러 관청[京中各司]에 자기를 상납한 지방관부를 의미한다. 공납용 자기의 생산지와 관련하여『세종실록』지리지 경상도 안동대도호부 인동현(『世宗實錄』地理志 慶尙道 安東大都護府 仁同縣)에는 "자기소가 하나인데 현 동쪽 막곡리에 있다. 하품이다(磁器所一, 在縣東莫谷里. 下品)"라는 내용이 있다. 공납용 분청사기에 '仁同'과 함께 표기된 관청명에는 '仁壽府(인수부)'와 '長興庫(장흥고)'가 있다.(박경자)

| 인수부 仁壽府, Insunbu, Government Office of the Crown Prince |

조선 초기에 설치되었던 관청의 하나. 1400년에 잠시 설치되었다가 폐지되었지만, 1457년 다시 설치되어 1556년까지 존속하였다. 분청사기 중에 '仁壽府(인수부)'라는 글자가 새겨진 것이 다수 전하는데, 인화기법(印畵技法)으로 장식된 것이 대부분이다. 특히, 고령, 언양, 울산 등 경상도의 지명과 함께 관사의 이름이 새겨진 예도 전한다. 이 유물들은 장식기법이나 소재, 형태 등으로 보아 15세기 중반을 전후한 시기에 주로 제작된 것으로 추정되며, 분청사기의 제작경향이나 발전과정을 파악하는데 중요

한 자료로 다루어진다.(전승창)

| 인순부 仁順府, Insunbu, Government Office of the Crown Prince |

378

세종(世宗)의 원자(元子) 이향(李珦, 文宗)의 세자부(世子府)이다. 세종 3년 (1421) 10월 27일에 원자를 왕세자로 책봉하고 같은 해 12월 4일에 원자부인 경순부(敬順府)를 세자부인 인순부(仁順府)로 개칭하였다. 인순부는 그 하한시기가 정확하지 않으나 『성종실록(成宗實錄)』 239권 21년(1490) 4월 7일에 인순부의 종[奴] 김생(金生)에 관한 내용이 있어서 문종이 즉위한 1450년 2월 이후에도 폐지되지 않고 한동안 존속하였음을 알 수 있다.

관요(官窯)가 설치되기 이전에 내용(內用) 및 국용(國用)의 자기를 공납(貢納)으로 충당하던 시기에 제작된 '仁順'이 표기된 분청사기가 있다.(박경자)

| '인순'명분청사기 '仁順'銘粉靑沙器, Buncheong Ware with 'Insun(仁順)' Inscription |

인순부(仁順府)를 의미하는 '仁順'이 표기된 분청사기이다. 인순부는 문종(文宗)의 세자부(世子府)로 『세종실록(世宗實錄)』 14권 3년 12월 4일 "경순부를 인순부로 개칭한다[改敬順府爲仁順府]"는 기록에 의거해 1421년 12월 이후부터 제작되었음을 알 수 있다. 실례로 경복궁 용성문 남편 담장지 동편초석 건물내부에서 출토된 분청사기인화연주문인순명편(粉靑沙器印花連珠紋仁順銘片)이 있다. '仁順'명분청사기는 명문의 위치와 문양구도 등 양식적인 특징이 '공안부(恭安府, 1400~1420년)'·'인녕부(仁寧府, 1400~1421년)' 명 분청사기와 유사하다.(박경자)

| 인천 경서동 요지 仁川 景西洞 窯址, Incheon Kyungseodong Kiln Site |

1965~1966년, 국립중앙박물관과 인천시립박물관이 발굴조사한 고려시대의 가마터. 확인된 규모는 길이 7.3m, 너비 1.05~1.2m, 경사도 22°의 가마바닥이 전부로 지표면을 살짝 파서 정리하고 가마를 조성한 반지하식 단실등요에 해당한다. 출토 자기류는 발, 접시, 반구병, 자배기, 항아리 등으로 단순하며 초벌, 재벌 과정을 거치지 않고 단벌 번조하였다. 제작품들은 대충 성형하여 건조 상태에서 재성분이 함유된 유약을 발라 산화 번조한 듯 갈색을 띠며, 유약이 말려있어 품질이 좋지 않다. 발굴 직후 경서동 청자는 녹청자라고 불리었고 중국 북방계 조질청자의 영향을 받은 유형으로 해석하기도 하였다. 최근의 연구결과에 따르면 경서동 청자는 11세기 후반에서 12세기 전반 경, 도자기의 품질이 다양화되는 단계에서 지

방의 수요를 위해 값싸게 제작한 조질계 청자라는 것이 밝혀졌다. 해남 진산리에서 제작된 청자와 같은 품질을 지니고 있으며 12세기경의 분묘에서 많이 발견되고 있다.(이종민)

| 인화기법 chnique |

도식화된 단순한 문양을 새긴 도장을 도구로 사용하여 그릇의 표면에 반복적으로 문양을 찍고, 그 홈에 백토(白土)를 채워 장식효과를 내는 기법. 고려 후기 상감청자에 여의두(如意頭)나 연주(連珠)와 같은 단순하고 반복적인 보조문양을 편하게 장식하는 것에서 시작하여, 14세기에 운학(雲鶴)과 같은 주문양(主文樣)을 장식하는 기법으로 발전하였다. 조선시대 15세기에는 분청사기의 전면에 국화나 동그라미 등이 새겨진 도장을 가득 찍

379

380

381

어 장식하며 전성기를 맞았지만, 15세기말부터 점차 소략해지다가 사라져 갔다. 넓은 의미로 보아 상감기법과 동일하다.(전승창)

| 인화문토기 印花文土器, Pottery with Stamped Design |

통일신라토기의 하나. 문양판을 도장처럼 눌러 찍어 문양을 시문한 토기로, 통일신라시대를 대표하는 토기이다. 인화문토기는 삼국통일 이전인 7세기를 전후하여 출현하여 통일신라시대가 되면 상당히 성행하다가 점차 소멸되면서 9세기대까지 이어지는 것으로 보고 있다. 신라의 인화문토기는 중국 江西省 洪州窯 등 남조나 수대의 도자기에 이중원문 등의 인화문이 보이므로 그 영향도 있었던 것으로 이해되고 있다.

신라의 인화문은 완(合)이나 병, 호 등 소형이나 중형의 여러 기종에 시문되었는데, 문양의 종류, 시문구의 형태, 시문방법 등에 따라 분류되고 있다. 문양의 종류는 원문, 삼각집선문, 수적형문, 마제형문(U자형문), 연주문, 점렬문, 파상문, 화문(花文) 등이 보인다. 시문구의 형태는 문양이 1개인 단일문과 문양이 연속적으로 이어진 연속문으로 구분된다. 시문방법은 단일문은 한줄로 찍기, 밀집찍기, 연속문은 한번찍기, ㅅ자형찍기, 지그재그찍기 등으로 구분된다.

신라에서 인화문토기의 문양은 여러 종류가 상당기간 공존하면서 변화된 것으로 추정되고 있다. 대략적인 변화를 살펴보면, 그어 시문하던 문양이 이어지는 가운데 원문, 그 중에서도 이중원문이 가장 먼저 찍은 문양으로 출현하고 있다. 즉, 이른단계의 인화문은 그은 삼각집선문과 공존하며, 점차 삼각집선문과 원문이 모두 찍은 문양으로 나타나다가 수적형문이 나타나 각종 원문들과 결합되는 모습을 보인다. 그리고 수적형문은 7세기 전반의 늦은시기에 나타나는 것으로 보고 있다. 그러다가 삼국통일을 전후하여 세로로 긴 종장연속문이 나타나는데, 문양은 원문이 보이다가

382

정렬화된 마제형문이 주류를 이룬다. 전형적인 마제형의 종장연속문이 나타나면서 화려한 인화문이 시문되는데 이 때부터를 통일신라의 개시기로 보기도 한다. 통일신라시대의 인화문토기는 여러 마제형문, 연주문, 약간 늦게 점렬문 등의 다양한 문양을 한번찍기로 시문한 것들이 보이고, 화문도 이어진다. 인화문토기는 대체로 8세기 후반부터 쇠퇴되기 시작하는데 점차 문양의 종류나 형태가 단순화되며 무문화된다. 늦은단계에는 점렬문, 파상문이 이어지는데 한번찍기 외에 ㅅ자형찍기, 지그재그찍기도 나타나고 화문도 약간 변형되면서 이어진다.(서현주)

| 일본경질도기주식회사 日本硬質陶器株式會社, Japan Ironstone Chinaware Mfg. Co. Ltd |

1917년 부산 영도구에 설립된 경질도기 전문 제조사다. 원래 이 회사는 일본 가나자와[金澤]시에 있는 일본도기회사(日本陶器會社)의 지사로서 설립되었으나, 1920년 이후 비약적인 발전을 거듭하여 본사에 필적할 만한 규모로 성장했다. 최초 설립자는 마수가제 요시사다[松風嘉定]였

고, 1925년 본사로 교체될 당시는 이토 히로부미[伊藤博文]의 일가로 알려진 카이 겐타로[香椎源太郎]가 사장을 역임했다. 회사규모는 2,000평 부지에 100만원을 투자하여 근대적 설비를 거의 완벽하게 갖추고 있었다. 이후 지속적인 발전과 투자로 1927년경에는 회사부지가 24,390평으로 늘어났으며 유치자본금도 750만원으로 증가해 동양 최대 규모로 성장했다. 경영 전략은 교통여건, 원료 수급, 식민지국의 노동력 활용, 입지조건 등을 최대 활용하여 최고 판매수익을 달성하는 것이었다. 사내 인적구성은 제품 제작의 분업화와 전문화로 인해 임시공원(臨時工員), 공원(工員), 견습공(見習工), 기공(技工), 견습기사(見習技師), 기사(技師), 주임감독

등으로 구분되었는데, 기술전문직은 대부분 일본인들이 전담하였고 조선인은 임시공원에서 견습공에 국한된 편이다. 제조공정은 반기계 공정설비를 완비했으며, 특히 석고성형(Drain Casting, Solid Casting)제조 시스템은 완벽했다. 주종품은 상회, 하회기법 및 전사기법 등 첨단 기법과 고난도 시문장식이 혼용된 수출용품과 내수용 식기, 위생도기, 타일, 법랑칠기, 기념품, 답례품, 왕실품 등 매우 다양했지만, 1930대 부터는 수출품 위주의 고급 식기와 타일 등의 생산에 주력한 편이다. 생산량은 1927년 기준, 하루 평균 27,000개 정도였으며 이후 점차 증가했다. 요는 석탄을 주 연료로 하는 승염식과 도염식의 원형요(圓形窯, beehive kiln), 터널요를 동시에 가동했다.(엄승희)

384

| 일본근대미술공예전람회
日本近代美術工藝展覽會, Japan Modern Crafts Exposition |

일본 근대 미술품들을 상설 진열하기 위한 목적으로 건립된 덕수궁미술관 석조전에 유명 일본 작가의 일본화(日本畫), 서양화(西洋畫), 조각, 공예품들을 1933년부터 1943년까지 전시한 전람회다. 특히 이 전람회는 기념도록이 출간되면서 일반대중들에게도 호응을 받았으며, 1932년 조선미술전람회 공예부가 신설되면서 개최되어 일본 근대 작가들의 작품이 한국 작가들에게 영향을 미치는 직접적인 계기가 되었다. 도자공예 부문에서는 일본의 명공(名工) 이시노 우잔[石野龍山], 이토 도산[伊東陶山], 카와이 칸지로[河井寬次郎], 미야카와 고잔[宮川香山], 이타야 하잔[板谷波山], 도미모토 겐기치[富本憲吉] 등의 작품들이 전시되었으며, 이후 조선미술전람회 입상작 가운데는 이들 작품을 모방하는 사례가 빈번했다.(엄승희)

| 일본 수입자기 | 日本輸入磁器(倭沙器), Japanese Import Porcelain |

일본 수입자기(일명 왜사기)는 17세기 중반 이후부터 국내에 서서히 유입되다 1876년 강화도조약 체결에 따른 개항으로 본격 유입되었다. 개항 이전에 국내로 유입된 일본자기의 경우, 대부분 조선과 일본 정부의 사인(使人) 및 관리들에 의한 교류차원에서 무역된 것으로 보이며 이외 진상과 증여 등의 각종 국가행사차원에서도 유입되었다. 개항 이후는 말기 분원백자의 쇠락으로 인해 일본자기의 선호도가 높아지면서 대량 수입되었다. 근대기의 일본 수입자기는 현재까지 밝혀진 여러 가마터의 출토 유물과 전세품을 토대로 제작처, 시기, 물량 등을 유추할 수 있으며, 특히 가마터의 경우, 관방유적지와 분묘유적지 및 기타 소비유적지 등에서 다종 다양한 유물들이 출토되어 수입 경향과 양식이 파악된다. 유형은 개항 이전과 이후 모두 「수(壽)」,「복(福)」명이 시문된 각종 생활용기들이 상당량을 차지하며, 이로써 조선인의 선호도를 고려한 제품들이 수입되었음을 짐작할 수 있다. 일본자기의 수입이 증폭되던 시기는 분원 민영화를 기점으로 볼 수 있는데, 이 당시는 국내에 유통되던 일본자기의 전체 물량이 이전과는 확연히 차이를 보인다. 이 무

385

렵 자유무역 및 통상이 허가된 한일 교류관계로 일본자기의 조선시장 점유가 본격화되자 분원백자의 재건이 힘들어지고, 수요공급량이 황실을 비롯해 민간에게도 부족하게 되자 값싸고 질 좋은 일본산 그릇들은 조선인들에게 상당한 호응을 얻었다. 여기에 기존 신분제도가 변동됨에 따라 사기전 설립 및 운영과 식생활의 개선 등이 시기적 변수였고, 대한제국 황실에서조차 일본은 물론 유럽자기를 애용하는 경향을 보임으로써 조선백자 대신 일본자기를 비롯한 수입자기의 공급량이 날로 증가할 수 있었다. 근대 일본은 메이지유신을 계기로 전통 수공업 생산체제를 벗어나 기계화된 대량생산을 주도적으로 이끌어냈고 특히 요업에 있어서는 유럽으로부터 도입한 기술공정을 적극적으로 수용하여 이미 세계대열에 합류한 상태였다. 따라서 조선으로의 자국상품 수출은 일본의 입장에서 대규

모 자본획득을 달성할 수 있는 주요 무역정책으로 대두되었다. 일본 규슈(九州)지방을 비롯한 각 명산지에서는 조선을 겨냥한 각종 생활용기들을 무제한적으로 생산하여 19세기 후반부터 20세기 전반에 걸쳐 국내를 최대 소비시장으로 삼고 수출에 박차를 가했다. 일본자기의 유형은 저급한 식기를 비롯하여 고급품에 이르기까지 매우 다양했으나, 일제 중반 이후에는 일본의 경제 및 전시체제상황으로 인해 극감하는 양상을 보였다.

한국 근대기의 일본 수입자기는 개항기인 근대전환기부터 본격적으로 유입되었으며 기종은 일상생활용기들이 대부분을 차지하는 가운데, 양식은 일본식 외에도 조선적 취향으로 제작된 것들도 다수였다. 제작은 일본의 우수 생산지에서 지역별 특징을 가진 제품들이 석고성형 및 기계물레로 대부분 생산되었으며, 조형적으로는 한국 수출자기와 일본 내수자기가 다소 차별되지만, 전반적인 양식, 즉 형태 및 시문장식 등에서는 동일한 편이다. 근대 조선인의 주요 소비생활품인 일본 수입자기는 국내 요업실정을 전환시키는 기준이었지만, 무엇보다 전통자기에 대한 인식 및 주체성을 상실시키는 동기로 작용한 바가

크다.(엄승희)

| 일제강점기 광주 분원리 요업 Gwangju Bunwon-ri Ceramic Industry during Japanese Colonial Period |

경기도 광주군 남종면 분원리는 조선조 마지막 관요가 설치된 곳으로서 근대기에도 그 잔재가 남아 요업활동이 이어졌다. 그러나 관요의 민영 이후 경기도 광주군 일대의 요업은 구천면 풍납리, 실촌면 오향동, 향척면 관촌 등에 10여 기의 가마만이 운용되어 거의 몰락한 상태였다. 제조실태는 19세기 말엽 이후 분원백자가 왜사기와의 경쟁에서 크게 밀리게 되어 대다수 사기장들은 분원을 이탈한 상태였고, 그나마 남아있던 번조소는 사기그릇과 옹기를 함께 번조할 정도로 열악했다. 강점 이후는 분원리의 침체된 요업을 극복하기 위해 일부 잔존하던 사기장들과 지방 유지들이 규모 있는 번소와 공장을 설립시켜 새로운 활동을 전개하였다. 대표적으로 1916년에 설립된 변주국자기번조소(卞柱國磁器燔造所)와 경기도 최고유지 윤치성이 설립한 분원자기주식회사(分院磁器株式會社) 등을 들 수 있다.

그러나 이외에는 제대로 운영된 공장이나 번조소가 설립되지 못해 200호 가까운 나머지 가마들은 1~2명의 사기장에 의해 매우 영세하게 운영되었다. 또한 대다수가 부업 차원에서 요업활동을 연명하여, 생산품도 조질백자와 상사기, 옹기 정도였다. 1920년대 중반 이후는 전반적으로 기존 제작장들의 운영이 위태롭거나 폐업하여 실정은 여전히 고전을 면치 못했고, 30년대 이후는 보다 악화되어 사기점과 번소들 대부분이 휴업 혹은 폐업했다. 이후 40년대 초반에 이르면 서민들의 생활용품이었던 상사기만을 생산해오다 그나마 이의 생산도 중지되다시피 했다.(엄승희)

| 일제강점기 지방요 日帝强占 期地方窯, Provincial kilns during Japanese Colonial Period |

일제강점기의 지방요(지방가마)는 전국에 산재한 민간인 운영 가마를 말한다. 지방요는 산업자기 생산공장과는 구별되며, 이전부터 백자 및 도기, 옹기 등을 제작하여 온 지방 가마터 일체를 일컫는다. 지방요의 실태는 생산 공정, 생산품, 규모 그리고 운영자 및 운영방식 등에 따라 구분될 수 있다. 우선 생산 공정은 재래방식과 반기계 수공방식으로 구분되며, 규모는 대략 사기장 1인과 보조공 2~3명의 5인 이하 소규모 공방에서부터 20인 이하 기술자로 운영되던 중규모 공방으로 나뉠 수 있다. 그러나 드물게는 30명 이상의 기술자가 소속된 대규모 공장들도 있었는데, 이들은 주로 조선인과 일본인이 공동 운영하던 합자공장(合資工場)이었다. 생산품은 소규모일수록 조악한 사기그릇, 찻잔, 제기, 병, 요강 등 서민들의 일상용품 위주였고, 규모가 커질수록 반수공 반기계제의 그릇 일체와 변기, 대형 화병 등 근대 품종을 포함하였다. 운영방식은 조선인이 단독 경영할 경우 전문 기술자가 참여하지 못한 가운데 인근 업자들이나 친족 간의 자급자족형이 대부분이었고 그나마 부업 차원에서 제도(製陶)에 종사할 경우, 전 제조공정과 판매를 생산자 단독으로 해결했다. 또한 일본인 소유 제작장이나 조선인 전주(錢主)가 운영하던 공방을 사기장이 임대 운영하는 방식도 애용되었다. 규모는 중소도시 인근일수록 비교적 컸으며, 이 경우 인근에는 종속요가 밀집되었다. 그러나 대도시와 멀리 떨어진 산간지대의 지방요들은 생산과

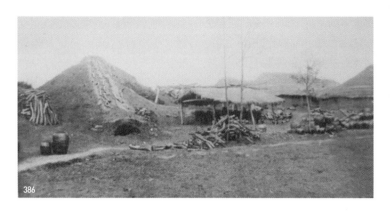
386

운영이 매우 열악했다. 경기도 여주군(驪州郡), 연천군(漣川郡), 분원리(分院里) 일대를 비롯하여 경상북도의 선산(善山), 자인(慈仁), 청도(淸道), 현풍(玄風), 금산(金山), 경주(慶州), 평안도의 성천군(成川郡), 명천군(明川郡) 일대 및 황해도 전역을 중심으로 형성된 가마들은 그나마 생산이 안정적으로 유지된 대표 산지들이다.

한편 1920년대 초반부터는 지방요에 대한 조선총독부의 기술 협력지원이 이루어져 일본인 기술자나 관립 연구소 기술진 등이 파견되기도 했다. 또한 총독부는 농촌 부업의 3대 업종 중 하나로 요업을 지정하면서 중앙시험소로 하여금 전국의 우수 지방요를 선정하고 반기계 생산체제와 특수안료 등을 이용할 수 있는 시스템을 도입하였다. 그러나 이러한 지원책으로 생산된 백자 역시 대부분 조잡하긴 마찬가지였으며, 오히려 이 무렵 저급한 일본풍의 청화백자들이 유난히 많이 생산되어 조선백자의 전통성은 더욱 혼란해졌다. 이후 1930년대 이르면 일제의 성공적인 대공업화정책의 결실이 산업 전반에 표출되지만 지방요는 이와 무관했다. 이에 총독부는 지방 요업의 회생이 지방 산업의 발전과 직결될 수 있음을 인지하고 일말의 자구책을 고안했다. 대표적으로 기존의 소규모 공방들을 개별적으로 회생시키지 않고 도자기공동작업장과 도자기조합 등의 단위조합제로 개편시켜 생산자를 일괄 회생하는 방안이 검토되었다. 30년대 이후 실제 설립되기 시작한 도자기공동체에서는 지방색이 강하게 드러나는 생활자기들이 대량 생산되어 인근지로

공급되었으며 드물게는 수출로 이어졌다. 그러나 30년대 말경에 이르면 시국사정으로 인해 이들 역시 재구실을 못했고 대다수 지방요들도 점차 운영이 중지되었다. 결국 1940년대에 접어들면 상황이 더욱 악화되어 신흥공장을 제외한 전국의 지방요들은 일제히 휴·폐업에 들어갔다. 이로써 해방 무렵에는 백자를 굽던 가마를 찾아보기 힘들며, 설령 운영되고 있다 하더라도 백자보다는 상사기나 도기였을 가능성이 높다.(엄승희)

| 일훈저완 → 해무리굽 |

| 입부 立釜, Hemispherical Kiln |

중국에서 설치 운영된 반구형에 가까운 가마. 조선시대인 1493년 『성종실록(成宗實錄)』에 사옹원(司饔院) 제조(提調) 유자광(柳子光)이 "와부(臥釜)는 불꽃이 어지럽게 굽이쳐 사기가 찌그러지기 쉬운데, 중국에서 입부(立釜)로 구워 만드는 방법은 불기운이 곧게 올라가므로 구운 그릇이 그대로여서 매우 유리하다"고 한 기록에 명칭이 처음 등장한다. 왕실용 백자의 제작과 가마의 운영을 맡고 있

던 사옹원의 책임자인 제조가 임금을 설득하여 어기제작(御器製作)에 사용되던 조선의 전통적인 가마를 중국식으로 바꾸고자 했던 의도에서 언급된 것이다. 조선 후기에 이희경(李喜經, 1745~1805) 역시 『설수외사(雪岫外史)』에서 "분원(分院)을 지날 때 자기 굽는 것을 본 적이 있는데 모두 와요(臥窯)였다. 소나무로 불을 때 불꽃의 기세가 등등하며 연일 식지 않았다. 내가, 불꽃은 위로 올라가는데 가마는 누워 있으니 번조하면 불길이 굽어 퍼지지 못하며, 불꽃이 맹렬하니 자기가 찌그러지고 터지는 것이 많다. 어찌 입요(立窯)를 만들어 약한 불로 때지 않는가? 중국의 벽돌 가마도 모두 입요이다. 자기(磁器)는 정교하고 약하니 와요에 맹렬한 불로 굽는 것은 옳지 못하다고 하였더니, 번관(燔官)이 웃으며 지금 당신의 한마디 말을 따라 어찌 옛 것을 폐하고 그렇게 고칠수 있겠는가 하였다"고 적고 있다. 효율이 좋은 중국식의 입부, 즉 입요로 바꾸고자 하였으나 조선의 백자 가마는 15세기와 마찬가지로 19세기까지도 변함없이 와요가 사용되었던 것이다.(전승창)

| 입사기법 入絲技法,

387

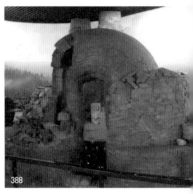
388

Silver Wire Inlay Technique |

청동이나 철 등의 금속제품에 가느다란 금, 은실 등을 이용하여 문양을 넣는 세공 기법. 보통 끌로 금속표면에 문양을 파내고 금, 은실을 대고 두드려 감입하는 방법을 말한다. 입사기법은 특히 고려시대의 생활용구나 사찰에서 필요로 하는 청동기물의 표면에 정교하게 시도된 예가 남아 있으며 청자의 상감기법과 매우 유사하다.(이종민)

| 입요 立窯, High Roofed Kiln |

지붕이 높은 가마다. 입요(立窯)는 성종 24년(1493) 『성종실록(成宗實錄)』에 사용원 제조 유자광(柳子光)이 처음 언급했던 입부(立釜)와 와부(臥釜) 중 입부와 같은 의미의 가마다. 당시 유자광은 중국식과 조선식의 가마 구조를 비교하면서 입부와 와부라는 표현을 썼는데, 이는 가마의 형태를 묘사한 유자광식의 표현이라 추정된다. 즉, 입부는 중국의 만두요처럼 출입구의 지붕이 높은 입식요이며 와부는 조선에서 널리 사용되었던 지붕이 낮고 긴 등요를 뜻하는 와식요를 칭하는 것으로 이해되고 있다.(방병선)

자

| 자기소 磁器所, Joseon Porcelain Manufactories |

조선시대 그릇을 제작하던 곳의 통칭. 조선시대 각종 지리지에 등장하는 표현으로 1424~1432년 사이에 자료조사가 완료된 『세종실록지리지(世宗實錄地理志)』의 경우, 전국 각지에 139개의 자기소가 있었으며 각각의 가마는 상품, 중품, 하품으로 구분하여 표기되어 있다. 명칭으로 보아 분청사기와 백자가 서로 다른 제작지의 가마에서 제작된 것으로도 생각되지만, 기록에 등장하는 당시의 가마터로 추정되는 곳을 조사한 결과, 대부분 분청사기를 제작했던 곳은 맞지만 오직 백자만 제작했던 가마가 있었는지는 아직 분명하지 않다.(전승창)

389

| 자라모양병 Terrapin-shaped Bottle |

조선 초기에 분청사기로 소수 제작된 자라와 유사한 형태의 병. 납작한 타원모양의 몸체 한 쪽에 불쑥 솟은 짧은 주둥이가 있어, 마치 자라를 연상시킨다고 하여 붙여진 이름이다. 조선 초기인 15~16세기에 분청사기와 청자, 백자로 극소수 만들어졌으며,

표면에는 병의 제작시기에 유행하던 상감이나 인화, 철화 등의 장식기법과 소재가 나타난다.(전승창)

| 자라병 扁瓶, Terrapin-shaped Bottle |

액체를 담는 토기의 한 종류. 몸통이 양쪽에서 눌려 납작해진 형태를 갖는 병으로 휴대용 용기로 추정된다. 납작해진 몸통은 한쪽은 편평하고 반대쪽은 약간 둥글게 만들어졌으며, 몸통 위쪽에 귀가 달리지 않은 것, 귀가 고리형인 것과 장방형이고 종방향으로 구멍이 뚫린 것 등이 있다. 현재까지 한반도에서 10여점 정도 확인되었는데, 주로 6세기 전반의 고분에서 출토되었다. 광주 월계동, 무안 맥포리, 해남 용일리 용운, 신안 신양리 유적

392

390

등 영산강유역 출토품이 많은 편이며 부안 죽막동유적, 의령 천곡리고분군이나 전 경주 등 가야와 신라 지역 출토품도 있다. 제사유적인 부안 죽막동유적을 제외하면 아직까지 백제 중앙이나 가까운 곳에서 출토된 자료가 거의 없어서 백제토기로 보기는 어려운 상태이다. 유사한 기종으로 일본의 고분시대 스에키[須惠器] 제병(提瓶)이 있는데 한반도 출토품 중 의령 천곡리고분군 등에 스에키 반입품으로 볼 수 있는 것이 포함되어 있고, 일본과 관련이 많은 영산강유역에서 주로 출토되는 점으로 보아 이 토기는 일본 스에키 기종의 영향으로 나타난 것으로 추정된다.(서현주)

| **자비용기** 煮沸容器,
Pottery for Boiling |

토기 용도 분류의 하나. 불에 얹어 사용하는 토기들로, 토기의 외면에서 그을음이나 피열흔이 확인된다. 삼국시대까지도 이러한 토기들은 대체로 거친 태토를 사용해 산화염계로 소성된 경우가 많은데, 거친 태토 등이 열충격을 완화시키는 작용을 하기 때문이다. 한반도에서 자비용 토기가 다른 기능의 토기들과 형태적으로 구별되기 시작하는 것은 초기철기시대이지만, 기능에 따라 다양해지고 정형화되며 본격적으로 사용되는 것은 원삼국시대부터이다. 초기철기시대에는 자비용 토기가 다른 토기들과 형태적으로 구분되지 않지만 시루나 주구토기가 추가되는 변화가 나타난다. 그리고 원삼국시대에는 장란형토기(또는 긴 장동옹), 심발형토기, 주구부동이, 시루 등의 자비용 토기들이 나타나며, 삼국시대에도 이러한 토기들이 형태적으로 변화하면서 이어지다가 후반기에는 장란형토기나 긴 장동옹 대신에 전달린 솥[釜]이 등장하여 사용되기 시작한다.

먼저 불에 직접 얹는 솥 용기를 대표하는 장란형토기(장동옹)과 심발형토기는 원삼국시대에는 경질무문토기로 만들어지다가 3세기대에 타날문토기로 이어지는데 그 형태는 낙랑의 취사용기인 화분형토기 등에서 영향

자

391

을 받은 것으로 보고 있다. 바닥이 상당히 좁은 원저인 장란형토기는 백제지역의 경우 원삼국시대에 한강유역을 중심으로 승문 타날된 것이 보이고, 금강유역과 그 이남지역에서는 격자문 타날된 것이 사용된다. 그리고 백제 한성기에는 백제 중앙을 중심으로 전체적으로 몸통이 부풀고 승문, 평행선문 등이 타날된 토기가 이어지면서 지방으로 확산되고 있다. 심발형토기는 장란형토기와 기능이 유사하지만 확실하게 용량이 작으므로 보조적인 자비용기로 볼 수 있다. 이 토기 또한 장란형토기와 마찬가지로 원삼국시대에는 지역적으로 문양 차이가 확실하며, 백제 한성기에는 백제 중앙을 중심으로 승문+횡침선, 평행선문 등이 주류를 이루고 점차 확산되는 모습을 보인다. 심발형토기는 형태적으로 구경에 비해 저경이

넓어지고 몸통 최대경의 위치가 상부에서 중부로 내려오는 변화도 나타난다. 그리고 신라·가야지역에서는 원삼국시대에 장란형토기와 유사한 몸통이 긴 장동옹이 보이다가 삼국시대가 되면 점차 몸통이 짧고 하부쪽이 넓은 주머니형으로 변화된다.

전달린 솥은 삼국시대 후반기에 나타나는데 고구려에서 가장 먼저 나타난다. 삼국시대의 솥은 토제나 철제로, 높이에 비해 최대경이 큰 몸통의 상부쪽에 전이 돌려지고 구연부는 직립하는 모습을 보인다. 바닥에는 굽이 달린 것도 있다. 통일신라시대 이후의 솥은 전체적인 형태가 반원형이며 그 상부쪽에 전이 돌려진 형태여서 약간 차이가 난다. 고구려에서는 이러한 솥이 생활유적뿐 아니라 고분 부장품으로 사용되기도 한다. 신라에서도 천마총에서 청동시루와 함께 철부가 출토되기도 하였는데, 이는 고구려의 유물로 추정되고 있다. 백제에서는 사비기가 되어야 생활유적에서 전달린 솥 자료들이 소수 보이기 시작한다.

그리고 주구토기도 불에 얹어 사용하는 토기로, 구연부 한쪽에 작은 주둥이가 만들어졌고 몸통 양쪽에 우각형 등의 손잡이가 달려 있다. 이 토기는

초기철기시대에 심발형으로 나타나 원삼국시대에 동이형으로 변화하며 5세기대에 금강이남지역을 중심으로 사용되다가 소멸되고 있다.

마지막으로 시루는 장란형토기(장동용)와 세트로 사용되는 토기로, 한반도 남부지역에서는 초기철기시대에 심발형의 무문토기로 나타나며 원삼국시대 경질무문토기로 이어지고, 3세기경 타날문토기로 나타나는데 타날문토기에서는 형태도 다양하다. 백제지역의 경우 원삼국시대에 한강유역에서는 승문의 동이형(원저) 시루가 사용되고, 금강유역과 그 이남지역에서는 무문이나 격자문의 심발형(평저) 시루가 사용된다. 백제 한성기가 되면 중앙을 중심으로 승문계의 동이형(원저) 시루가 이어지다가 격자문의 동이형(평저) 시루가 주류를 이루면서 지방으로 확산되고 있다. 시루공은 원삼국시대에는 소원공이 주류이며, 점차 가장자리 구멍에 삼각형, 반원형이 추가되는 양상이다. 백제에서는 사비기가 되면 평행선문이나 무문의 동이형(평저) 시루가 주류를 이루는데 흑색 연질토기로 대상파수가 달리는 변화가 나타나며 시루공도 원형, 타원형이 추가되어 다양해진다. 시루의 크기도 다양해지며

대형품들도 보인다. 이 시기의 시루 변화는 다른 토기들처럼 고구려 시루의 영향에 의한 것으로 보고 있다. 그리고 신라·가야지역은 원삼국시대 이후 동이형(원저)의 시루가 이어지는데, 시루 바닥이 둥글고 째진 장타원형의 시루공이 주류를 이루는 점이 특징적이다. 고구려 시루도 5세기 이후 정형화, 대형화가 이루어지는데 대상파수가 달린 동이형(평저) 시루가 특징적이며, 시루공은 원공이 주류를 이루다가 점차 가장자리에 타원형이 추가되고 있다.(서현주)

| 자주요 磁州窯, Cizhou Kiln |

중국 하북성(河北省) 자현(磁縣) 자주(磁州) 지방의 요장에서 유래한 명칭으로 중국 북방에 광범위하게 퍼져있는 민요계 자기생산지를 총칭하는 용어. 당 말경에 개요하여 송, 금, 원시대에 왕성한 활동으로 주변 가마에 많은 영향을 주었고 현재까지도 자주지방에서는 작업을 지속하고 있다. 말발굽형[마제형] 가마에서 석탄으로 도자기를 구웠으며 생활에 필요한 모든 그릇들을 생산하였다. 생산품은 태토위에 백토를 바른 후 문양을 그리거나 파내고, 흑유를 씌우거나 유

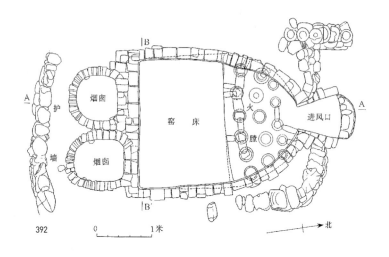

護墙

烟囱

窯床

火膛

进风口

烟囱

392

0　　　　1米

北

약 위에 상회(上繪)를 한 예도 있다. 중국 도자사상 가장 다양한 종류의 표현기법을 구사한 가마로 알려져 있다.(이종민)

| 자토 赭土, Porcelain Clay |

청자나 분청사기, 백자의 상감(象嵌) 장식에 재료로 사용되는 흙의 한 종류. 자연상태에서 생성된 산화된 철분(鐵分)이 다량 포함되어 붉은 색을 띠므로 자토(赭土)라고 부르는데, 이것을 환원염(還元焰)으로 굽게 되면 검은 색으로 나타난다. 이 경우 흑상감(黑象嵌)이라고 부르지만, 장식에 사용된 흙은 흑토(黑土)라고 하지 않

고 '붉은 흙'이라는 의미의 '자토'라고 부른다.(전승창)

| 장경호 長頸壺, Long-necked Jar |

장경호는 목이 길고 바닥이 둥근 항아리를 일컫는 말이며 원삼국·삼국시대에 주로 유행했다. 우리나라 선사시대 토기 중에는 장경호라는 그릇이 극히 희소하고 통일신라시대를 전후하여 병이 등장하면서 이 기종은 소멸되었다. 장경호는 초기철기시대 토광묘에서 주로 출토되는 흑색마연토기로 제작된 것이 시초이다. 원삼국시대에는 흑색 혹은 회백색의 와질

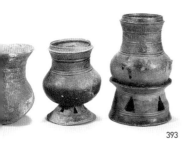

393

토기로 제작되다 신라·가야지역에서는 4세기 후반 도질토기 장경호가 출현한다. 바닥이 둥글고 목이 긴 기형 때문에 물레질로 제작하는데 어려움이 있어 늦은 시기에 대량생산이 이루어진다. 5세기부터는 대형의 장경호가 생산되는데 신라와 가야의 제 지역에서는 독특한 지역양식의 장경호가 제작된다. 경주를 중심으로 한 신라지역에서는 목이 직선적으로 뻗은 원저장경호와 둥근 바닥에 대각이 붙은 대부장경호가 유행하며 고령을 중심으로 한 대가야지역에서는 대부장경호는 없지만 뚜껑을 덮을 수 있도록 된 유개장경호가 생산되었다. 가야지역에는 대부장경호는 없지만 아라가야와 소가야지역에서도 나름대로 특징적인 기형의 장경호를 제작했다. 백제지역에서도 장경호가 4세기 후반경에는 생산되었지만 늦은 시기까지 발달하지는 못하였다.(이성주)

| 장고 杖鼓, Hourglass-shaped Drum |

장고는 한 면은 채[杖]를 들고 치고, 다른 한 면은 손으로 북[鼓]을 치는 양면의 북을 가느다란 통으로 잇는 형태의 타악기이다. 고려시대에는 장고를 청자나 백자로 제작하였으며, 시흥 방산동, 용인 서리 중덕·상반 가마터에서 철화백자 장고편이 출토되었고, 강진 용운리 9호, 10호, 강진 삼흥리, 부안 유천리, 해남 진산리 17호, 음성 생리, 용인 보정리, 칠곡 봉계리 가마터 철화청자 장고편이 출토되었다.

고려 초기 가마터인 시흥 방산동이나 용인 서리 가마터에서 청자와 백자 장고편이 확인되기 때문에, 적어도 10세기 중후반 경부터 제작된 것으로 추정된다. 청자나 백자로 만든 장고편은 제작지인 가마터뿐만 아니라 익산 미륵사지나 남원 실상사지, 경주 불국사 등의 사찰 유적과 영암 월출산, 부안 죽막동 등의 제사 유적 등에서 출토되었다. 따라서 고려시대 도자기 장고는 제사와 관련하여 제의적 성격이나 연회 등에서 연주되는 악기로 사용되었을 것으로 생각된다. 조선 초기 가마터에서는 장고편이 출토

자

되지만 이후 가마터에서는 거의 확인되지 않는다.(김윤정)

| 장군(자기) 獐本, Barrel-shaped Jar |

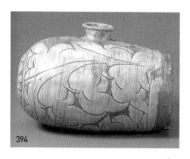
394

술 등의 액체를 담는 병의 한 종류. 몸체는 원통을 뉘인 것과 같고 윗면 중앙에 작은 주둥이가 있는 독특한 형태이다. 조선시대에 분청사기와 백자로 제작되었으며, 한자로는 조선 초기에 '獐本(장본)'이라고 하였고 후기에는 '長本, 張本(장본)'으로 적었다. 명칭의 한자표기가 다른 것은 민간에서 부르던 이름을 음차(音借)하여 한자로 옮기는 과정에서 나타난 것으로 보인다. 『세종실록』에는 장본의 용도를 술병[酒甁]이라고 하였으므로, 후기에 분뇨 등을 운반할 목적으로 만들어진 대형의 질그릇 장군과는 차이가 있다.(전승창)

| 장군(토기) 橫甁, 缶 janggun bottle |

액체를 담는 토기의 한 종류. 그릇의 몸통이 옆으로 넓게 퍼진 독특한 형태의 병으로, 크게 몸통의 양쪽 측면이 둥근 것과 한쪽 또는 양쪽이 편평한 면을 이루는 것으로 나뉜다. 이러한 몸통의 형태 차이에 대해서는 사용방법의 차이로 보기도 하지만, 제작상의 편의를 위한 것으로 추정되기도 한다. 한반도에서는 삼국시대부터 나타나는데 5세기경부터 사용되어 사비기까지 이어지는 백제의 기종이다. 백제의 장군은 몸통의 한쪽 측면이 편평해지는 변화가 나타나며, 몸통에 타날문양이 있는 것도 많지만 점차 무문양화되는 경향을 보인다. 삼국시대 장군은 현재까지 30여 개체가 출토되었는데 경기와 충청, 전라 지역의 여러 유적에서 출토되며 금강 유역을 경계로 그 남쪽에서는 무덤에 부장된 사례가 많다. 대표 유적으로는 서울 몽촌토성, 양주 장흥면 송추(수습), 천안 두정동유적, 공주 산의리고분군, 군산 산월리고분군, 부안 죽막동유적, 나주 신촌리 9호분, 함평 월계리 석계고분군 등을 들 수 있다. 장군 중에는 양쪽 측면이 확실하게

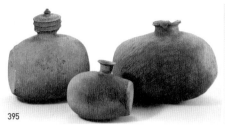
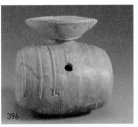

395

396

편평하며 몸통의 중간에 작은 원공이 뚫린 유공장군도 있다. 대체로 몸통은 돌선들로 구획되고 그 사이사이에 파상문이나 점렬문이 시문되었다. 이 토기는 보통의 장군과 달리 유공광구소호처럼 원공에 나무대롱을 꽂아 사용했던 것으로 추정된다. 유공장군은 영암 만수리고분군 등 영산강유역권의 5세기대 유적들에서 출토되고 있어서 이 지역의 특징적인 토기로 볼 수 있다. 최근 서울 풍납토성의 경당지구 206호 우물에서 출토된 토기도 영산강유역권에서 유입된 것으로 보고 있다. 또한 유공장군은 일본 고분시대의 스에키[須惠器] 타루[樽]와 형태, 사용 방법과 시기 등이 비슷하여 관련성이 주목되고 있다. 이 토기의 출현 문제는 유공광구소호와도 연관되는데 이에 대해서는 견해들이 엇갈리고 있다. 영산강유역권에서 먼저 출현한 것으로 보는 견해가 많지만, 일본열도에서의 출토량이 많은 편이고 한반도에서 스에키에 가까운 것도 출토되므로 倭로부터 전해진 토기로 보는 견해도 제시되고 있다.(서현주)

| 장규환 張珪煥, Jang Gyu-Hwan |

장규환은 경기도 분원리 출신의 사기장으로 본관은 인동이다. 그는 일제강점기 잠시나마 중앙시험소에 적을 두었으며 이후 낙향하여 여주 오금리에서 주로 왜사기풍 그릇들을 구

397

자

위, 1930년대 초 여주도자기공동작업장이 설립되기 이전까지 여주 요업에 있어 주도적 위치에 있었다. 또한 그는 제14회 〈조선미술전람회〉 공예부에 유색도기로 추정되는 〈화병〉을 출품하여 입상하였다. 입상작은 12세기의 〈청자철화초화문광구병(靑磁鐵畵草花文廣口瓶)〉을 답습하여 전승식으로 제작되었다.(엄승희)

| '장'명청자 '莊'銘靑磁, Celadon with 'Jang(莊)' Inscription |

'장'명청자는 굽 안바닥 한쪽 구석에 '장(莊)'자가 음각되어 있는 청자 매병편이다. 이 청자매병편은 굽 부분을 포함하여 매병의 하부만 남아 있으며, 부안 유천리 일대에서 수습된 것으로 전해진다. 몸체 네 면에 모란절지문을 흑백상감하였으며, 꽃은 백토(白土)로, 줄기와 잎은 자토(赭土)로 면상감하였다. 굽은 안굽 형식이며, 접지면의 유약을 훑어내고 모래 섞인 내화토 빚음을 받쳐 번조하였다. 유천리 가마터 일대에서 굽 안바닥에 음각 명문이 있는 청자편들이 다수 확인되며, 명문은 청자를 제작한 도공(陶工)의 이름으로 추정되고 있다. 유색은 담록색이며, 유약은 약

398

간 불투명하지만 유면에는 빙렬이 없이 깨끗하다. 굽 안바닥까지 시유하고 접지면에 모래섞인 내화토 빚음받쳐 번조하였다. 제작 시기는 12세기 후반에서 13세기 초경으로 추정된다.(김윤정)

| 장사요 長沙窯, Changsha Kiln |

중국 호남성(湖南省) 망성현(望城縣)에 위치한 가마터. 가마터의 중심지

한국 도자사전

399

역은 와사평(瓦渣平)과 동관진(銅官鎭)에 위치해 있다. 당대에 주로 활동했던 가마로 벽돌을 이용한 용요(龍窯)로 장작을 때서 자기를 구웠다. 청자 이외에 백유, 장유자기 등도 생산하였고 단채색 이외에, 다채색의 유약도 구사하였다. 문양은 채색 이외에 첩화장식을 붙여 문양을 표현한 자기가 많다. 생활용기를 주로 만든 이 가마제품은 내수뿐 아니라 수출이 이루어져 생산품의 일부가 한반도에서도 발견되고 있다.(이종민)

| 장성 수옥리 백자도요지
長城水玉里朝鮮白磁窯址,
Jangseong Suok-ri White Porecelain Kiln Site |

장성 수옥리 백자 가마터는 2002년 목포대학교 박물관에서 한국수자원공사의 의뢰를 받아 지표조사 및 발굴조사를 실시한 곳이다. 위치는 팔암산(八庵山) 기슭 경사면 인근이며, 조사결과 요지 1기, 공방 5기, 시유공방 1기, 수비공방 2기 등이 확인되었다. 출토 유물의 대다수는 백자 및 도지미가 차지하며 소량의 도기와 옹기, 요도구 등이 동반 수습되었다. 그 가운데 문양이 생략된 백자는 출토유물 가운데 가장 많은 비중을 차지하며, 발, 접시, 종지 등 생활용기와 호, 병 등이 일부 포함되었고, 소량이긴 하지만 청화백자와 철화백자도 속해있다. 기종 가운데 고족접시는 가마 운영 시기인 조선 말기의 양식적 특징을 보이며 대부분 제기로 활용된 것으로 보인다. 유물들은 세련된 제작기법을 보여주고 있지만 대량 생산되어 대체로 기벽은 두껍고 태토와 유태가 거칠다. 유색은 약간 밝은 회청색 및 어두운 회청색과 회백색으로 대부분 빙렬이 있다. 번조는 모래 위에 원형의 개막형 도지미를 놓고 그 위에 포개 구웠으며, 초벌 없이 1회 번조로 완성되었다. 가마의 운영시기는 요의 유실로 인해 정확하게 알 수 없으나 유물의 형태 및 번조 등이 무안 피서리 가마와 유사하여 근접시기

자

400

인 조선말기, 즉 1884년부터 1900년대 극초기에 운영된 것으로 추정된다. 특히 수옥리 가마는 지방가마에서 청화백자가 일반적으로 등장하는 분원 민영(1884, 고종 21년) 즈음의 분원백자 양상과 매우 유사한 그릇들이 출토되고, 공방 역시 무안 피서리, 광주 분원리의 공방 1기에 수비공(水飛孔)과 온돌(溫突), 연토장(煉土場) 등의 조합으로 이루어진 구조와 유사하여 이러한 추정에 신빙성을 더해준다. 관련 보고서는 2004년 목포대학교박물관과 한국수자원공사에서 공동 발간한『長城 水玉里 朝鮮 白磁窯址』가 있다.(엄승희)

▎장성 추암리 분청사기·백자요지 長城 鷲岩里 粉靑沙器 窯址, Jangseang Chuam-ri kiln site ▎

장성 추암리 요지는 전라남도 장성군 서삼면 추암리 일대에 위치하며, 분청사기와 백자 가마터가 각각 1기씩 조사되었다. 분청사기 가마는 아궁이와 번조실 일부만 남아서 잔존 길이 가 약 6m 정도만 남아 있으며, 경사도는 약 24°로 다소 급경사이다. 폐기장은 가마의 우측 하단부에 형성되어 있으며, 유물은 분청사기와 소량 흑유자기로 구분된다. 분청사기는 문양 없이 백토만 분장된 발·대접·접시류 등이 주종을 이루며, 굽은 대나무 마디와 같은 형태의 죽절굽이고, 번조 받침은 모래가 섞인 내화토 빚음을 사용하였다. 소량 출토된 소호(小壺)·병·대발·제기 등은 귀얄기법으로 백토가 분장되어 발·대접 등과 차이를 보인다. 흑유(黑釉) 자기는 소호·병·대발·뚜껑 등의 기종이 확인

되었다. 분청사기 가마는 16세기 전반 경에 운영된 것으로 추정되었다. 백자 가마는 번조실 3칸 정도만 남아 있어 정확한 구조 파악은 어려운 상태이며, 잔존 길이 7m, 너비 2m, 번조실의 경사도는 9°이다. 가마 우측에 형성되어 있는 폐기장에서는 발·대접·종자·접시류와 함께 소호와 병 등이 대량 출토되었다. 굽은 오목굽 형태에 번조 받침은 손가락 한마디 크기의 태토 빚음을 3~5개씩 사용하여 포개구이 하였다. 출토 유물 중에 소호(小壺)와 병(瓶)에 철화기법으로 원문(圓文)·파상문(波狀文)·초문(草文)·화문(花文) 등 다양한 문양이 시문되었다. 백자 가마터에서 백자와 철화백자 등이 출토되었고, 유물은 굽의 형태, 번조 받침, 기형 등으로 볼 때 조선 17세기 중후반 경에 제작된 것으로 추정된다.(김윤정)

| 장수 명덕리 분청사기 요지
長水 明德里 粉青沙器 窯址, Jangsu Myungduk-ri kiln site |

장수 명덕리 가마터는 전라북도 장수군 장계면 명덕리 1175-3번지 일대에 위치하며, 15세기경에 운영된 분청사기 가마이다. 발굴 조사 결과, 분청사기 가마 1기, 도기 가마 1기와 가마 주변에서 수혈 유구 7기가 확인되었다. 분청사기 가마는 길이 22.3m, 너비 1.4m 규모로, 아궁이 부분과 번조실 외에 굴뚝부나 기타 폐기장은 확인되지 않았다. 기종은 접시, 발 등이 많은 편이며, 완, 초벌한 발, 호 등이 소량 확인되었다. 문양은 방사선문(放射線文), 와선문, 국화문 등이 조밀하거나 선명하게 시문되어 있다.(김윤정)

| 장흥고 長興庫, Jangheunggo Governmant Materials Procureiment Administration |

고려시대에 설치되어 조선시대까지 지속되었던 관청의 하나. 궁궐의 여러 관청에서 쓰는 물건을 조달하는 역할을 했다. 분청사기 중에는 '長興(장흥)' 혹은 '長興庫(장흥고)'라는 글자가 새겨진 유물이 많은데, 이중에는 경상도 경주, 김해, 양산, 고령 등

지명이 함께 쓰인 것도 다수 포함되어 있다. 1417년부터 관물(官物)의 도용(盜用)이나 사장(私藏)을 막기 위해 그릇의 표면에 '장흥고' 글자를 새기게 하였고, 다른 관청에 공물로 납품되는 분청사기에도 관청의 이름을 적게 하였다. 인화기법으로 장식된 분청사기에 관청의 이름이 많이 등장한다.(전승창)

| 재 灰, Ash |

나무를 때워서 나오는 것으로 도자기 제작시 유약 원료로 쓰인다. 도자공예에서 유약을 만들 때 매용제로서 납과 재를 사용하는데, 재를 기본으로

로 하는 것을 회유(灰釉)라고 한다. 고려청자와 조선백자 모두 회유를 사용하였으며, 대략 1200도 이상의 온도에서 구울 때 표면에 잘 밀착되며, 유약 안에 포함된 금속 산화물에 의해 색상을 낸다. 조선시대에 사용된 유약 원료인 수을토가 광주와 곤양 등지에서 나오는 것으로 보아 이를 재와 함께 썼을 것으로 보인다. 회유에 쓰이는 재를 어떤 나무로 만들었는지 정확히 알 수 없으나 소나무, 밤나무 등을 쓴 것으로 보인다.(방병선)

| 재현청자 再現靑磁, Reproduction Celadon |

한국 근대기 고려청자를 재현한 청자들 일컫는다. 발단은 19세기 말엽부터 시행된 고려고분 발굴로 청자에 관한 인식이 일본 사회와 학계에 새롭게 조명되자 청자매입과 관련한 전람회 개최 및 관련 책자 등이 발행되고 수집과 불법유출 등 청자에 관한 관심도가 높아지면서 부터였다. 대표적으로 일본인 거상 이토 야시부로[伊藤彌三郎]와 니시무라 쇼타로[西村庄太郎]가 공동 개최한 〈고려소전람회(高麗燒展覽會)〉에는 고려자기가 무려 900점이나 출품되고 이를 홍보하

한국 도자사전

403

는『고려소(高麗燒)』가 발간되는가 하면, 조선의 미술품을 수출하는 한미흥업주식회사가 설립되어 고려청자의 해외유출을 촉진시킨 예를 들 수 있다. 당시 이와 같은 계기는 고고취미 열풍에 젖어있던 일본 중산층을 자극했다. 그리고 조선 고문화를 탐닉하고 애완(愛玩)을 충족시키기에 고려청자가 손색이 없다고 판단한 일본인 실업가들 간에는 청자를 재현하여 판매하려는 사업이 구상되었다. 사업의 초점은 재현된 청자가 진품 청자를 구입하지 못한 일본인의 대리만족에 초점 맞춰졌으며 나아가 조선

을 여행하는 일본인들을 위한 관광상품화에 있었다. 청자재현사업은 1908년경 일본인 도미타 기사쿠[富田儀作]에 의해 발족되었다. 이후 이 사업은 일제강점기 총독부가 인정한 전통문화사업으로서 주목받았고, 1910년대 이왕직미술품제작소, 중앙시험소, 공업전습소 등 연구·교육기관에서도 동일하게 제작되었다. 이후 1920년대에도 경성미술구락부를 통해 여전히 고려청자 수집 열기가 이어지자, 그 열기로 인해 청자재현품들은 신고려소(新高麗燒)라는 별칭을 얻어가며 더욱 생산이 활성화되며, 각종 전람회를 통해서도 인정받는 등 최고의 입지를 굳혔다. 그런데 근대기의 청자재현문화는 일부 조선인을 제외하고는 전승문화의 계승 및 복원에 초점 맞춰지지 못했고 오히려 조선의 고유문화를 변질시키거나 왜곡시키기 위해 조장된 일면이 많았다. 따라서 전승도자의 발전과 새로운 문화창출은 구현되지 못했으며, 단지 일본인들의 청자소유 욕구를 충족시키기 위한 고부가가치품(高附加價値品)에 국한되는 경향이 컸다.(엄승희)

| 저장용토기 貯藏用土器 pottery for storing |

토기 용도 분류의 하나. 저장용토기는 대체로 몸통에 비해 구경이 좁은 토기들로, 호(항아리), 옹(독)이 대표적이다. 호와 옹은 대체로 형태 또는 크기(높이)에 따라 구분되고 있다. 형태의 경우 호는 상당히 배부른 몸통에 목이 달린 것이며, 옹은 약간 배부른 몸통에 목도 뚜렷하지 않은 편이다. 높이의 경우 45~50cm를 기준으로 작은 것은 호, 큰 것은 옹으로 구분하기도 한다. 특히 원삼국시대부터는 높이가 1m에 가까운 대옹이 저장용토기로 등장하기 시작한다.(서현주)

404

| 적색마연토기 → 붉은간토기 |

| 전달린토기 extended rim pottery |

특수한 토기의 한 종류. 낮은 굽이 달린 완의 양쪽에 손잡이 모양의 전이 달린 특이한 형태의 토기로, 백제 사비기 신기종의 하나이다. 이와 유사한 기종이 중국이나 고구려에도 있는데, 이배(귀잔)라고 부르고 있다. 백제의 전달린토기는 완의 직립하는 구연부에 전체적으로 전을 붙인 후 양쪽 일부를 잘라내어 2개의 큰 손잡이 모양으로 만들었는데, 이와 유사하게

제작되기도 하는 고구려토기의 영향을 받아 나타난 것으로 보고 있다. 익산 왕궁리유적 출토품처럼 전이 3개로 나누어진 것도 있다. 이 토기는 주로 사비기에 성행하는데, 고구려토기와 유사하게 전의 위치가 구연부의 최상부에 있는 것에서 약간 아래로 내려온 것으로 변화된다고 추정되고 있다. 또한 부여 관북리유적과 능산리사지, 익산 왕궁리유적, 나주 복암리 2호분 등 위상이 높은 유적에서 주로 출토되는 점으로 보아 상류계층의 음식문화와 관련되는 토기로 이해되고 있다. 능산리사지에서는 칠이 된 토기가 출토되기도 하였다.(서현주)

| '전'명분청사기 '全'銘粉靑沙器, Buncheong Ware with 'Jeon(全)' Inscription |

'全(전)'자가 표기된 분청사기이다. 공납용 분청사기에 표기된 명문의 종류는 자기의 사용처인 관사명(官司

405

名), 생산지역 또는 공납주체인 지명(地名), 제작자의 이름인 장명(匠名) 등이다. 이들 명문이 표기된 분청사기는 팔도(八道)에 소재한 자기소(磁器所)에서 생산되어 대부분 수도(京都)인 한성부(漢城府) 안에 있는 여러 관청[京中各司]에 상납(上納)되었고 일부는 지방관청[外方各官]에 납부되었다. '全羅道(전라도)'의 약식표기로 추정되는 '全'명분청사기는 조선 초기에 전라도 감영(監營)에 납부되었거나 또는 전라도 감영에서 중앙관사에 상납한 공납용 자기일 것으로 추정된다. 광주광역시 북구 충효동 가마터에서 여러 점이 출토되었고 전북 김제시 금산면 청도리 가마터에서는 '全'자를 음각한 백자가 출토되었다. 또 서울 종로구 청계천 북측 변에 위치한 관철동 38, 40번지 일원 발굴조사에서 '全'명 분청사기가 출토된 바 있다. '全'명 외에 분청사기에 표기된 도명(道名)에는 '경상도(慶尙道)'가 있다. 경상도(慶尙道)명분청사기 참고.(박경자)

| 전사기법 轉寫技法, Transfer Printing Technique |

406

유럽에서 최초로 유래된 전사기법은 목판인쇄법으로 시작되어 이후 동판 및 석판으로 발전한 인쇄술의 일종이다. 도자기의 전사기법은 채색안료를 사용하여 복제한 전사지를 도자기 표면에 부착하고 소성하는 방식으로 활용된다. 현재 도자기에는 하회전사와 상회전사가 가장 많이 애용되는데, 하회전사는 건조된 기물에 전사지를 부착하고 초벌 후 시유와 재벌을 거치며, 상회전사의 경우, 재벌된 기물에 전사지를 부착한 후 3차

자

소성을 하는 형식이다. 국내에서 전사지를 이용한 도자기가 최초로 제작된 시기는 대략 19세기 말엽으로 보고 있으며, 이때 사용된 전사지 대부분은 수입품이었다. 일제강점기에도 전사지를 제작할 수 있는 시스템은 국내에 마련되지 못해 수입품에 의존했다. 다만 일본인이 경영하던 대형공장에서는 사내(社內)에 전사지제작소가 설치되어 자체적으로 수요공급이 이루어졌으며 일본경질도기회사가 대표적인 예다. 근대기 수입 전사지 사용이 지방가마에서도 일부분 사용된 것을 파악할 수 있는데, 예로는 충주 미륵리 가마터에서 수습된 백자사발편을 들 수 있다.(엄승희)

로 알려진 전축요로는 용인 서리, 배천 원산리, 시흥 방산동, 여주 중암리 요지 등이 있다.(이종민)

| 점토대토기 → 덧띠토기 |

| 정동리요지 井洞里窯址, Jeongdong-ri Kiln Site |

부여군 부여읍 정동리에 위치한 백제시대의 요지유적. 유적은 정동리 뒤낮은 야산의 남쪽 기슭에 위치하는데 상당히 넓은 범위에 해당하며 동쪽에서 서쪽으로 A, B, C지구를 구분하고 있다. 1970년 정동리에 거주하는 주민이 A지구에서 전돌을 수습하여 신고하면서 유적이 알려졌는데, 발견 당시에는 분묘유적으로 추정되었다가 1988년 국립부여박물관이 실시한 지표조사를 통해 요지로 밝혀졌고,

| 전축요 塼築窯, Brick Kiln |

벽돌을 주 재료로 활용하여 축조한 가마. 벽돌은 중국의 전역에서 가마를 축조할 때 사용된 재료로서 남방지역에서는 나무를 때는 긴 용요(龍窯)의 구조로, 북방지역에서는 석탄을 때는 짧은 말발굽형요[마제형요]의 구조로 만들어 활용하였다. 우리나라에서는 10세기경에 중서부지역에서 처음으로 청자를 제작할 때 벽돌로 축조한 용요가 도입되었다. 발굴조사

백제 건물지유적으로 알려졌던 C지구도 요지로 밝혀졌으며, B지구도 새롭게 확인되었다. 이를 통해 정동리 요지는 전돌, 기와, 토기를 생산했던 요지가 분포된 것으로 알려져 왔지만 아직까지 유적에 대한 발굴조사는 이루어지지 않은 상태이다.

A지구에서는 명문전, 연화문전을 포함한 전돌, 암·수키와, 토기편 등이 수습되었으며 지하식 가마가 있는 것으로 추정되었다. 수습된 유물 중 명문전(中方, 大方)이나 문양전은 공주 무령왕릉과 송산리 6호분의 전돌과 유사하여 웅진기에 공주지역의 전돌이 이 일대에서 생산되었던 것으로 추정되고 있다. B지구와 C지구는 주로 사비기에 해당하는 것으로 추정되고 있다. B지구에서는 연화문과 파문의 수막새, 인각와(毛, 己肋)를 포함한

408

암·수키와, 토기편 등이 확인되었는데, 이 곳의 연화문 수막새는 부여 용정리사지로의 수급 관계가 추정된 바 있다. C지구에서도 인각와(己肋)를 포함한 암·수키와, 토기편 등이 확인되는데, 토기는 대부완, 호, 병, 삼족토기 등이 수습되었다.(서현주)

┃'정릉'명청자 '正陵'銘靑磁, Celadon with 'Jeongreung(正陵)' Inscription ┃

'정릉'명청자는 노국공주의 능호(陵號)인 정릉(正陵)이 상감되어 있는 청자 제기이다. '정릉'명청자는 노국공주의 몰년인 1365년부터 공민왕의 몰년인 1374년 사이에 제작된 것으로 추정되어, 14세기 후반 고려청자의 중요한 편년 자료이다. '정릉'명청자가 출토되는 유적은 일본 대재부(大宰府), 관세음사(觀世音寺)가 있으며, 국내에는 개성 현릉·정릉 정자각지, 나주 금성관, 강화 선원사지 등이다. '정릉'명청자는 강진 사당리와 용운리 가마터에서 출토된 예가 확인되기 때문에 강진 일대에서 제작된 것으로 추정된다. '정릉'명청자의 기종은 대접, 외반접시, 원형접시, 화형전접시, 통형 용기 등으로 생활 용기와 다

409

르지 않지만 능실(陵室)에서 사용된 제기임을 알 수 있다. '정릉'명청자에 명문을 새긴 이유는 정릉이라는 사용처를 표기하여 다른 곳에서 사용되는 폐해를 막고자 했던 것으로 추정된다. '정릉'명청자는 간략화된 연화문이나 도장을 사용한 인화문(印花文)이 사용되었고, 태토빚음이나 모래를 받치고 번조되어 대체적으로 품질은 떨어지는 경향을 보인다.(김윤정)

| 정병 淨瓶, Kundika |

정병은 깨끗한 물을 담는 병을 의미하며, 불교에서 승려들이 가지고 다니는 18개의 불구(佛具) 가운데 하나였다. 범어로 kundikā라고 하여 한자로 군지(軍持)라고 표기하기도 한다. 중국에서 정병은 주로 불교 사원에서 사용되었으며, 송대 불교 사원의 사

리탑지에서 백자 정병이 발견된 예가 있다. 또한 원래의 용도대로 승려들이 물을 담아서 가지고 다닐때나 부처에게 꽃을 공양할 때, 속가(俗家)에서 꽃을 꽂아서 사용했다는 기록이 남아 있기도 하다. 정병은 불·보살이 가지는 지물(持物)로도 사용되었는데, 고려 불화에서도 수월관음과 함께 그려진 정병을 확인할 수 있다. 정병은 원래 불교 용구이지만 고려에서는 종교적인 성격을 떠나서 맑은 물을 담는 물병으로 폭넓게 사용된 듯하다. 정병이 주로 불교 용기로 사용된 중국과 달리 고려에서는 신분의 높고 낮음이 상관없을 뿐만 아니라 종교적인 영역을 넘어서서 도교 사원에서도 사용되었다. 또한 부잣집의 귀부인들이 더운 날에 큰 자리를 깔고 앉아 있으면 그 옆에서 시중드는 하인이 수건과 정병을 들고 서 있었다고 하여 생활 속에서 정병이 자연스럽게 사용되었음을 알 수 있다. 고려에서는 귀족, 관리에서부터 일반 백성들까지 사용 계층이 넓었기 때문에 금속, 청자, 백자, 도기 등 다양한 재질의 정병이 많이 제작되었다.(김윤정)

| 정소공주 貞昭公主, Princess Jeongso |

세종(世宗)과 소헌왕후(昭憲王后) 심씨(沈氏)의 장녀로 세종 6년 2월 25일에 궁중(宮內)에서 13세의 나이로 사망하였다. 『세종실록(世宗實錄)』 6년 3월 23일에 실려 있는 예문관 제학 윤회가 찬(藝文提學尹淮所撰)한 묘지명에는 정소공주가 영락(永樂) 22년(1424) 2월에 병으로 사망하여 같은 해 4월에 경기도 고양현 북쪽 산리동에 장사한다(王女墓誌銘曰, 永樂二十二年甲辰二月庚子, 今我主上殿下之長女, 以疾卒, 年甫十有三歲矣. 特贈公主, 以是年四月辛酉, 葬于高陽縣北酸梨洞之原)는 내용이 있고, 『세종실록』 6년 3월 10일에는 '왕녀의 예장에 묘표도 세우고 지석도 묻었다(王女禮葬, 立墓表埋誌石)'는 기사가 있다. 이와 관련하여 윤회가 찬(撰)한 묘지명과 같은 내용을 새긴 정소공주의 석제(石製) 묘지(有明朝鮮國貞昭公主墓誌)가 고려대학교 박물관에 소장되어 있고, 국립중앙박물관에는 1939년 덕수궁미술관 예식과(禮式課)에서 인계할 당시 출토지를 '세종제일녀정소공주묘출토, 영

락이십이년매장(세종6년), 고양군벽제면대자리출토[世宗第一女貞昭公主墓出土, 永樂二十二年埋藏(世宗6年), 高陽郡碧蹄面大慈里出土]'라고 기록한 분청사기상감초화문사이호(粉靑沙器象嵌草花紋四耳壺)와 분청사기인화집단연권문사이호(粉靑沙器印花集團連圈紋四耳壺)가 소장되어 있다. 이 두 항아리는 네 개의 고리가 달린 형태를 근거로 태호(胎壺)일 가능성이 제시된 바 있으며 태호가 태묘(胎墓)가 아닌 묘(墓)에서 출토된 연유는 명확하지 않다. 분청사기상감초화문사이호와 분청사기인화집단연권문사이호는 정소

410

411

공주의 생몰년(1412~1424년)과 관련하여 15세기 초 분청사기의 양식을 대표하는 기준자료이다.(박경자)

정암리요지 亭岩里窯址, Jeongam-ri Kiln Site

부여군 장암면 정암리에 위치한 백제시대의 와도겸업 요지유적. 유적은 부여읍의 남쪽을 흐르는 금강 남안에 있는 야산의 능선 말단부에 위치하며, A~D의 4개 구역에 걸쳐 많은 가마들이 분포하고 있다. 1987년 매장문화재 신고로 요지의 존재가 알려진 후 국립부여박물관에 의해 발굴조사가 3차례 실시된 바 있다. 1차 조사는 1988년 A지구에서 백제시대 가마 2기(1호만 세부조사), 2차와 3차 조사는 1990년과 1991년에 그 서쪽인 B지구에서 백제시대 가마 8기, 고려시대(B-4호)와 조선시대(B-10호) 가마를 각각 1기씩 발굴조사하였다.

백제시대 가마는 모두 지하식이며 구조적으로 차이를 보이는 평요(6기)와 등요(3기)가 공존하고 있다. 평요는 A-1호, B-1·2·3·5·6호로 대체로 소형이다. 연소부는 수평식이며, 평면형태가 소성부와 뚜렷하게 구분되는 좁은 터널형이다. 소성부는 평면형태가 장방형이고 바닥의 경사도는 7~10°이다. 소성부 바닥에 계단이 설치된 것이 많으며 기와편 등이 깔려 있다. 연도부는 2~3개의 배연구를 나란하게 설치하였는데 끝부분은 기와

411

나 석재로 막아 마무리하였다. 등요
는 B-7·8·9호로, 연소부는 모두 수
평식이며 평면형태가 소성부와 뚜렷
하게 구분되는 좁은 터널형이다. 소
성부는 평면형태가 타원형이고 바닥
의 경사도는 21~24°이다. 소성부 바
닥에는 계단을 설치한 것도 있으며
기와편 등이 깔려 있다. 연도는 배연
구가 1개 설치되어 있다.

정암리요지의 가마는 2기가 세트를
이루기도 하며 순차적으로 조영된 것
으로 파악되고 있는데 조업 시기는 6
세기 후반경으로 추정되고 있다. 특
히, 평요는 구조적으로 보아 중국의
영향을 받은 것으로 보고 있다. 가마
에서 소성된 유물은 기와류가 주류를
이루지만 토기류도 확인되므로 와도
겸업요이다. 유물은 연화문 수막새,
암·수키와, 서까래기와, 치미 등의
기와류, 상자모양의 전돌과 무문의
전돌, 자배기, 완, 접시, 벼루 등의 토
기류가 출토되었다. 정암리요지는 부
여 군수리사지, 동남리사지, 관북리
등 사비도성 내의 수요에 대응하는
대규모 생산체계를 잘 보여주는 기와
생산유적으로 판단되고 있다.(서현주)

| 정요 定窯, Ding Kiln |

412

중국 하북성(河北省) 곡양현(曲陽縣)
간자촌(澗磁村)과 북진(北鎭) 일대를
중심으로 퍼져 있는 가마터의 집합
체. 만당시기에 형요(邢窯)가 쇠퇴할
무렵 뒤를 이어 개요하였고 금대까
지 활동한 후 생산이 정지되었다. 정
요에서는 주변에 석탄이 풍부하여 말
발굽형[마제형] 가마를 이용하였고 단
단하며 얇은 기물을 생산하여 명성
이 높았다. 틀을 이용한 성형법과 갑
발안에 규격화된 기물을 엎어 굽는
복소법(覆燒法)은 주변의 많은 가마
들에게까지 영향을 주었다. 생산품은
내수뿐 아니라 수출에도 기여하여 한
반도의 여러 유적에서도 정요자기가
많이 발견되고 있다.(이종민)

| '정윤이'명분청사기 '丁閏二'銘

粉靑沙器, Buncheong Ware with 'Jeongyuni(丁閏二)' Inscription |

'丁閏二(정윤이)'가 표기된 분청사기이다. 광주광역시 북구 충효동 가마터의 퇴적층위 중 W2지역 6층에서 여러 점이 출토되었다. 명문의 표기방식은 모두 음각(陰刻)기법으로 동일하고, 표기위치는 굽다리 안쪽으로 그릇을 사용할 때 글자가 보이지 않는다. '丁閏二'는 정유년(丁酉年) 윤이월(閏二月)을 의미하는 것으로 해석된 바 있으며 구체적인 시기는 동일한 층위에서 출토된 분청사기 '成化丁酉(성화정유)'명묘지를 근거로 1477년으로 제시되었다. '丁閏二'명 분청사기의 안쪽 바닥에는 당시 충효동 가마터가 속한 지역인 광주목(光州牧)을 의미하는 '光(광)'자가 함께 표기되었으며 '丁閏二'명 외에 특정한

413

시기를 표기한 것으로 '丁三(정삼)'명과 '丁四(정사)'명이 있다. '丁閏二'명은 분청사기 외에 백자에도 동일하게 표기되어 조선 전기에 분청사기에서 백자로 이행하는 과정을 보여주는 중요한 자료로서 그 가치가 크다.(박경자)

| 제사토기 祭祀土器, Ritual Pottery |

제의의 과정에서 사용되거나 그것과 관련된 행위가 가해져서 변형된 토기, 혹은 제의의 장소에 봉헌되거나 폐기된 토기를 포괄하여 제사토기라고 할 수 있다. 경우에 따라서는 봉헌토기(奉獻土器), 또는 공헌토기(貢獻土器)라고도 한다. 토기가 일상용으로 사용되었다고 보기에는 어려운 형태나 장식을 가졌을 경우 제사토기로 볼 수 있는 여지가 있다. 이를테면 삼국시대 백제와 신라, 가야지역에서 사용하던 통형기대(筒形器臺)는 그 형태만으로도 제의를 위해 특별히 제작된 것으로 볼 수 있다. 실생활용으로 만들어졌다가 제사에 사용되는 토기도 많은데 그와 같은 일상용토기도 제의의 행위에 의해 변형되었거나 제의 과정에서 퇴적되었다는 증거를 통

414

해 제사토기로 판단할 수 있다.

토기가 제사에서 사용된 사례는 신석기시대 조기로 거슬러 올라간다. 강원도 고성 문암리(文岩里)유적의 매장유구(埋葬遺構)에서 출토된 대접과 같은 예가 있는데 동시기의 다른 토기와는 달리 압인기법으로 특이한 문양이 가득 장식되어 있다. 청동기시대가 되면 제사용으로 따로 제작되는 토기도 현저히 늘어나지만 제의의 장소로 파악되는 유적의 사례도 많아지고 그 장소에는 예외 없이 다수의 토

기가 퇴적되어 있음을 살필 수 있다. 붉은간토기와 가지무늬토기, 검은간토기 등은 일반 취락에서는 쉽게 발견되지 않고 분묘에서 주로 출토되므로 지석묘와 움무덤에 제사를 지내는데 사용하기 위해 제작된 것으로 볼 수 있다.

원삼국시대가 되면 매장의례에 더 많은 수의 토기가 봉헌되고 부장용토기 종류도 늘어나게 된다. 영남지방의 목관묘에서는 시신과 함께 꺼묻어준 토기와 함께 목관을 덮고 묻는 과정에서 공헌된 토기도 매장시설 상부에서 발견된다. 원삼국 후기 목곽묘부터는 매장의례에 사용된 토기가 두세 점에서 그치는 것이 아니라 대형목곽묘의 경우 수십 점의 토기 부장되기 시작한다. 특히 대형목곽묘에 부곽이 나타나면서 그 안에는 음식을 담는 그릇만이 아니라 커다란 저장용기도 함께 나란히 배열하여 제사를 지낸다. 삼국시대 접어들면 매장의례가 더욱 복잡해지면서 토기와 관련된 제사행위도 다양화된다. 물론 신라와 가야지역의 대형고분에는 부장된 토기의 수량도 엄청나서 황남대총 남분과 같은 경우 3천여 점의 토기를 무덤 제사에 소비하였다. 주곽과 부곽에 나누어 수십 종의 토기를 대량으

자

415

로 부장하였으며 고분을 축조하는 각 단계에서 토기를 사용한 제의를 올렸다. 매장시설을 밀봉할 때나 봉분의 성토를 하는 과정에서, 그리고 고분을 완성하고 난 후에도 토기를 이용한 제사가 있었다. 봉분 주위에 주구나 작은 구덩이를 파고 토기를 묻는 방식의 제의 흔적은 신라와 가야 지역의 고분에서는 흔하게 볼 수 있다. 원삼국시대부터 우리나라 서해안을 따라 분포해 있던 주구묘의 경우 매장시설 안에 부장하는 토기는 많지 않으나 분구 둘레의 주구에서 제사를 지내고 폐기한 토기가 다수 발견되고는 한다. 특히 삼국시대 들어와 영산강유역에서 발달한 고총의 분구묘의 둘레에서 발견되는 키가 큰 분주토기는 분묘제사를 위해 그렇게 배치한

토제품일 것이다.

원삼국·삼국시대에는 무덤에서 지내는 제사만이 아니라 다양한 성격의 제사유적에서 제의에 사용된 토기가 발견된다. 백제 지역의 경우 풍납토성에서는 국가적 제사를 지냈던 경당지구 44호 유구와 웅진시기 왕실의 빈전이었던 정지산 유적에서는 제의에 사용되었던 다수의 제사토기가 출토된 바 있다. 항해의 안전, 혹은 풍어를 빌었던 부안 죽막동유적도 백제의 영역에 자리잡고는 있으나 여기서는 타 지역의 제사토기도 다수 발견된 바 있다. 신라와 예지역에서도 제사유적이 발굴되고 다수 제사토기가 퇴적된 양상이 확인되는데 기장 청강대라리유적이나 강릉 강문동유적 등이 대표적이다.(이성주)

| 조선고려자기주식회사 朝鮮高麗磁器株式會社, Joseon Goryeo Ceramic Company |

평양자기주식회사와 함께 일제 강점 초기인 1910년 중반까지 국내 도자기업의 양맥을 이룬 산업자기 전문 제조회사다. 설립 당시 국내 최초의 한일 합자(合資) 주식회사로서 크게 주목받았다. 설립자는 서상룡(徐相龍)과 오카다 류쿠다[岡田類藏] 외 8명이며, 이들은 1913년 4월경 설립인가를 얻어 대구 금정(錦町)에 공장을 신축하고 1914년 3월경부터 생활자기들을 제조하였다. 설립취지는 경상북도 일대에서 산출되는 우수한 도자원료를 활용하여 지역 도자산업을 재흥하고, 무엇보다 도자기를 대구 특산물로 개발하려는 의도였다. 이러한 취지는 일제 당국의 호응을 얻어 지원을 받게 되지만, 설립과 동시에 시작된 자본난은 결국 주주들은 분산시켰으며, 이후 설립자의 일인(一人)이었던 서상룡만이 자력으로 회사를 위태롭게 운영하다 지속된 내부갈등과 운영자금 부족으로 1915년 폐업하였다.(엄승희)

| 조선도기주식회사 朝鮮陶器株式會社, Joeseon pottery company |

1936년 12월경 조선과 일본이 합자(合資)한 50만원으로 여주군(驪州郡) 북내면(北內面) 오학리(五鶴里)에 설립된 산업자기 제조공장이다. 설립 당시는 일본인 나가시마 다나(長島明白)가 초대사장직을 역임하고 최기영이 취체역사장을 맡았다. 생산품은 여주군 일대의 우수한 도자원료로 제작된 생활자기들이었다. 회사 운영은 1941년부터 자금난으로 차질이 빚어졌고, 이를 극복하기 위해 총독부로부터 사업자금을 보조받아 새로운 주금(株金)을 증집시키는 등 부단히 노력하였다. 현재는 동소(同所)에 극동애자주식회사(極東碍子株式會社)가 설립되어 제조분야가 변경되었다.(엄승희)

| 조선물산박람회 朝鮮物産博覽會, Joseon Products Exposition |

조선물산박람회는 1927년 1월, 오사카[大阪]의 미츠코시상점[三越商店]에서 총독부가 후원하는 가운데 대규모로 개최된 전시회다. 일제강점기 도쿄[東京], 나고야[名古屋]와 함께 국내

417

물산의 최대 유통지인 오사카에서의
박람회 개최는 국산품을 일본에 소
개할 수 있는 더 없이 좋은 기회였다.
박람회는 엄청난 판매실적을 달성하
며 성황리에 마쳤다. 특히 출품된 도
자류는 주식회사조선미술품제작소
제품을 비롯하여 유명 회사와 공방들
이 다수 참여하여 호평받았다. 이후
조선물산박람회는 같은 해 6월 도쿄
에서 순회 개최되었으며, 이곳에서는
당시 국내에서 제작된 각종 특산품
과 고급원료 등이 더욱 다양하게 진
열되었다. 대표적으로 경기도 강화군
의 백자재현품과 황해도, 평안도, 함
경도 일대의 고령토, 규사, 규석 등 약
20여 종의 고급원료들이 이에 속한
다. 일본에서 순회 개최를 마친 박람
회는 이듬해인 1928년 10월, 경성에
서 성대하게 재개최되었다.(엄승희)

| 조선미술전람회 공예부
朝鮮美術展覽會 工藝部, Joseon

문화정치의 일환으로 1922년에 창립
된 〈조선미술전람회〉는 국내 최초로
창작의지에 기반을 둔 미술, 공예분
야의 등용문이었다. 신설당시 공모분
야는 동양화부와 서양화부, 서예부의
3부를 두었으며, 1932년 제11회 부터
는 서예부를 폐지하는 대신 공예부
(工藝部)를 신설하였다. 공예부는 도
공(陶工)을 비롯한 금공(金工), 칠공(漆
工), 목공(木工), 염색공(染色工), 초자
공(硝子工), 지공(紙工), 석공(石工) 등
분야가 다양했다. 조선미전 공예부의
설치는 일본 〈문부성전람회(文部省展
覽會)〉와 〈제국미술전람회(帝國美術展
覽會)〉 공예부의 제도정책과 운영방
침을 답습하는데서 비롯되어, 공예부
가 신설된 1932년부터 종전(終展)되
는 1943년까지 제전 및 문전의 체제
를 철저하게 도입했다. 한편 공예부
의 도자공예 출품은 목공(칠공을 포함)
이나 금공에 비해 입상작이 매우 적
어 실적이 저조했다. 특히 입상자의
대부분은 우수 공방의 일본인 기술자
들이 차지하여 조선인의 참여도는 현
저하게 낮았다. 국내인 입상자가 희
박했던 근본 원인은 일본인으로 구

성된 전문학교 교사, 중앙시험소 기사(技師), 미술사학자 등의 심사위원은 물론 주요 관계자들조차 모두 일본인들이 도맡아 편파적으로 운영되었기 때문이다. 이러한 병폐에도 불구하고 공예부 신설에 대해 일본 당국은 '조선공예 부흥에 자극이 될 수 있는 요인'으로 규정짓고 홍보하는 등 조선미전과 관련하여 허위표방을 일삼았다.

도자공예부 입상작의 전반적인 양상은 일본인 기술자들이 출품한 청자재현품과 제전과 문전의 모방작, 전승식과 외래식이 혼합된 절충작 등으로 대분된다. 그러나 입상작의 90% 이상이 재현청자에 치중되어 일제침략기에 형성된 일본인들의 청자애호 열풍과 무관하지 않음을 확인시켜준다. 따라서 공예부 설치에 따른 파급효과는 본래 취지인 미술공예의 창작의지를 저해시키고 모방과 답습으로 일관시키는데 그쳤다. 더불어 1930년대 이후 최고의 권위를 자랑하던 전람회가 일반인들에게 변질된 공예관 및 예술관을 인지시킬 수밖에 없었으며, 무엇보다도 당시에 형성되었던 공예문화와 이에 따른 문제점들이 현재에 이르러서도 종식되지 못하고 현안과제로 남아있다는 점에서 상당한 병폐를 남겼다고 볼 수 있다.(엄승희)

| 조선미술품제작소(주식회사) 株式會社朝鮮美術品製作所, Joseon Craft Manufacturing Company |

주식회사조선미술품제작소는 1920년대 초반까지 이왕직에 의해 운영되던 이왕직미술품제작소가 도미타 기사쿠(富田儀作)를 비롯한 일본인 사업주 4명에게 매도되면서 개칭된 미술공예품 판매전문회사이다. 1922년 이왕직으로부터 제작소를 공식 인수한 재조선일본인 경영자들은 민영화 직후부터 업무를 확대하여, 미술공예품의 판매와 제작은 물론 공예 제작용 원료를 제조 연구하는 등 공예품 제작에 관련된 모든 분야를 섭렵했다. 특히 공예품 생산의 저변화를 위해 다품종 고품질을 지향한 결과, 5, 6전(錢)의 염가품에서부터 수천만원대의 고가품과 관료들의 진상품이 두루 생산될 수 있었다. 주종 상품은 이전과 마찬가지로 도자류, 금, 은제품, 나전칠기 등이었고, 제작품들은 '타의 추종을 불허할 만큼 훌륭하다'는 호평을 받았다. 1922년 제1회 창립총회를 시작으로 주주들에 대한 이익분배

417

| 조선민족미술관 朝鮮民族美術館, JoseonFolk Art Museum |

조선민족미술관은 야나기 무네요시[柳宗悅]가 주축이 되고 그의 동료 아사카와 형제, 도미타 기사쿠[富田儀作] 등이 협력하여 조선의 공예품을 전시하는 공간으로서 1924년 4월 9일 경복궁 내의 집경당(緝敬堂)에 개관했다. 조선민족미술관이라는 명칭은 설립자인 야나기의 조선 민족에 대한 동경과 이해에 따라 결정되었지만, 조선총독부로부터 상당한 반감을 가지게 되었다는 일화가 전해진다. 개관 이후 매년 봄, 가을에 특별전람회를 개최하고 아울러 당시에 발굴된 도요지의 도편 등도 수집하여 일부 전시하였다. 주목되는 대표전시로는 1927년 7월 21일 미술공예품 2,000점을 전시한 〈초대전〉과 1928년 7월에 개최된 〈조선시대도자전〉을 들 수 있다. 조선민족미술관은 태평양전쟁 중 집경당에서 근정전으로 이전되었다가 해방 이후 국립중앙박물관으로 소장품들이 이관되었다. 조선민족미술관은 한국의 민족문화를 새롭게 인식하고 조선 미술공예품의 우수성을

와 총 매출액이 공시되었다. 그러나 1928년을 기점으로 주주 배당금이 극감하게 된다. 즉 20년대 후반 이후의 판매실적은 점차 부진해 이익에 따른 배당금이 점차 줄어들었으며, 30년대로 넘어가면서는 매출이 더욱 부진하여 심한 불황에 시달렸고 이후에도 극복되지 못해 후반 경에 이르러 폐소된 것으로 추정된다. 1930년대의 판매부진은 지나친 규모 확장과 최고 주주였던 도미타 기사쿠의 사망에 따른 경영악화 등을 원인으로 들 수 있다. 그러나 주식회사조선미술품제작소는 전문 판매장을 설치하고 각종 공예품들을 제작하여 상류층과 일본인들에게 10여 년간 호평받은 일제강점기의 유일한 민간 공예품 제작 회

전파하려는 의도를 지닌 일본인들에 의해 설립되었다는 점에서 의미가 있다.(엄승희)

| 조선수출공예협회 朝鮮輸出工藝協會, Joseon Export Craft Association |

공예품 수출 진흥과 협력을 위해 설립된 협회다. 조선총독부와 중앙시험소는 1940년대에 공예제작업자에게 풍부한 공예자료와 기술력 홍보 등을 제공하기 위해 조선수출공예협회를 창설하였으며, 창설 이후 조선공예진흥회와 함께 조선 물산 수출을 촉진하는데 일부분 기여했다. 대표적으로 1939년부터 국내·외 공예품들을 일반인들에게 관람하도록 유도한 〈조선수출공예품전람회〉와 〈수출품공예전〉을 매년 개최하여 관련 종사자들의 안목을 넓혀 주었다. 이밖에도 1942년부터 조선에서 생산되던 공예품의 진흥을 촉구하는 협의안이 매년 조선총독부 식산국에 제출되었다. 그러나 시기적으로 총독부에 제출된 안건들이 수용되기에는 한계가 있어 대부분 기대에 미치지 못하고 무산되었다.(엄승희)

| 조선청자, 朝鮮靑磁, Joseon Celadon |

418

백토로 제작한 그릇 위에 철분이 포함된 연록색의 투명한 청자 유약을 씌워 구운 자기. 15~17세기 사이에 경기도 광주 관요(官窯) 등에서 백자와 함께 제작되었다. 1616년 『광해군일기』에 "대전은 백자기(白磁器)를 쓰고 동궁은 청자기(靑磁器)를 쓴다"는 기록에 근거하여 '조선청자(朝鮮靑磁)'라고 부르기도 하였지만, 근래에는 회색(灰色) 태토(胎土)에 유약을 씌워 구운 청자와 구분하기 위하여 '백태청유자(白胎靑釉磁)'라고 부르기도 한다. 종류는 발, 접시, 병, 항아리 등 다양한 편이지만 수량은 적다. 위의 기록에서처럼 동궁에서 사용할 목적으로 소량 제작되었던 것으로 추정된다.(전승창)

자

| 조족문토기 鳥足文土器, Pottery with Bird-foot Pattern |

특수한 토기 중 하나. 몸통의 타날문양에 새의 발모양과 유사한 것이 포함된 특징적인 토기로, 문양은 대체로 평행선문(수직집선문)에 3줄의 횡선이 새 발모양으로 벌어져 조합된 모습으로 나타난다. 문양은 대부분 3줄의 횡선으로 이루어지지만 2줄의 횡선만으로 나타나거나 각 횡선들이 여러 줄로 나타나는 변형된 것들도 있다. 이 문양은 단경호나 소호, 심발형토기, 장란형토기, 시루 등 여러 기종에 사용되었다. 조족문토기는 5세기를 전후한 시기에 한반도 중서부지역에서 나타나 서남부지역으로 전파된 것으로 보고 있으며, 타날문양의 토기가 점차 소멸되는 사비기에는 거의 사라지고 있다. 백제 한성기에 서울 풍납토성, 하남 미사리유적, 이천 설성산성 등 한강유역에서도 출토되었지만, 이천 설성산성, 천안 용원리나 청주 신봉동 고분군 등 경기 남부나 호서 지역에서도 상당수 출토되었다. 특히, 영암 만수리, 나주 덕산리, 복암리 고분군 등 영산강유역권에서는 6세기대까지 이어지고, 상당히 성행하며 변형된 문양이 보이기도 한다. 이

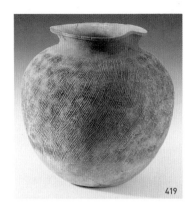
419

러한 분포 상황 때문에 마한계토기로 보기도 한다. 일본이나 가야 지역에서 종종 보이는 조족문토기에 대해서는 영산강유역을 중심으로 한 마한계 또는 백제의 주민이 이동하거나 교류한 결과로 이해되고 있다.(서현주)

| '조청'명청자 '照淸'銘青磁, Celadon with 'Jocheong(照淸)' Inscription |

'조청'명청자는 굽 안바닥 한 쪽 구성에 '조청(照淸)'이라는 명문이 음각된 청자이다. 현재 '조청'명이 확인되는 청자는 부안 유천리에서 수습된 매병편과 토쿄국립박물관에 소장된 〈청자음각연화문매병〉이 알려져 있다. 특히 토쿄국립박물관에 소장된 매병의 굽 안바닥에는 '조청조(照

清造)', 즉 '조청이 만들었다'는 의미
의 '조(造)'자가 함께 표기되어 주목
된다. 즉, 조청이라는 인물이 청자 매
병을 제작한 도공임을 알 수 있다. 또
한 다른 청자의 굽바닥에 음각된 한
자 내지 두 자의 명문을 도공의 이름
으로 볼 수 있는 근거도 될 수 있다.
유천리에서 수습된 매병편은 굽바닥
일부만 남아 있지만 명문의 글자체는
토쿄국립박물관 소장품과 같다. 토쿄
국립박물관 소장 매병은 구연 일부가
수리되었으나 보존 상태는 양호한 편
이다. 주문양은 몸체 양면에 음각된
연화절지문이며, 저부에 뇌문대 외에
다른 보조 문양은 없다. 따라서 이 청
자매병은 고려 12세기경에 부안 유천
리 일대에서 '조청'이라는 도공에 의
해 제작된 것임을 알 수 있다.(김윤정)

|조형명기 竈形明器,
Pottery Model of a Stove |

불을 지펴 조리할 수 있는 부뚜막의
토제모형(土製模型)을 말한다. 중국에
서는 부뚜막을 뜻하는 조(竈)를 붙여
도조(陶竈)라고 일컫는다. 중국에서
는 서한(西漢) 시기 목곽묘에서 등장
하여 동한(東漢) 시기의 전축분의 부
장토기로 크게 유행했다. 부뚜막모양

420

명기를 부장하는 풍습이 낙랑지역으
로 유입되어 낙랑의 후기 고분과 고
구려의 석실분에서만 출토되고 있다.
양한(兩漢) 시기의 조형명기는 보통
평면 직사각형이고 단면에 아궁이가
하나가 있으며 그 반대편에는 위로
짧게 솟은 굴뚝을 표현했다. 그릇을
걸 수 있는 구멍은 보통 2개 이지만 3
개도 있다. 이에 비해 낙랑 고분의 조
형명기는 원통형 혹은 직육면체의 한
쪽에 아궁이를 내고 반대편에 짧은
굴뚝을 내는 것이 일반적이다. 특히
낙랑고분에서 출토되는 조형명기는
짧은 발을 붙여놓은 것이 특징이다.
고구려 고분에서 출토된 예로는 장천
(長川) 2호분과 삼실총(三室塚), 마선
구(麻線溝) 1호분, 그리고 만보정(萬寶
汀) 1368호분의 출토품이 유명하다.
이 고구려의 조형명기는 바닥이 없는
직육면체에 장변 한쪽 측면에 아궁이
를 내고 단변 쪽으로 짧은 굴뚝을 표
시했다. 그릇을 거는 구멍은 아궁이

쪽에만 1개 마련한 것이 특징이다. 아주 한정된 시기의 부장용토기로 제작되어 사용했던 특수한 기종이라 할 수 있다.(이성주)

| 조형토기 鳥形土器, Bird—shaped Jar |

421

마한토기의 한 종류. 전체적으로 새의 몸통을 간략하게 형상화한 토기로, 계형(鷄形)토기로 불리기도 한다. 옆에서 누른 몸통의 양쪽 끝을 위로 들리도록 만들어 새의 머리와 꼬리를 표현하였다. 머리쪽은 뾰족하게 마무리되고 반대쪽인 꼬리부분은 주구처럼 구멍이 뚫려 있다. 토기는 비교적 작은 편이며 적갈색계의 연질토기가 많다. 모두 평저이며 몸통의 가운데에 좁은 구연부가 달려 있고, 몸통은 대부분 무문이지만 격자문이 타날된 것도 있다. 현재까지 금강이남지역에

서 10여점 출토되었는데, 서천 오석리, 익산 간촌리, 나주 용호, 영암 금계리 유적 등 무덤 출토 자료가 많으며, 해남 군곡리패총, 전주 송천동 주거지에서도 출토되었다. 이 유적들은 대체로 3~4세기대에 해당된다. 이와 형태적으로 통하는 것으로 변·진한지역의 압형토기가 있다. 압형토기는 대부분 대각이 달려 있고, 오리의 모습이 사실적으로 표현된 점에서 차이가 나지만 새를 표현한 점이나 꼬리부분의 주구용 구멍, 구연부의 모습은 유사하다. 따라서 두 토기는 기능적으로 유사할 것으로 추정되는데, 장송의례에 사용된 의식 용기로 보고 있다.(서현주)

| 조화기법 彫花技法, Incising Technique |

조선 초기에 제작된 분청사기의 장식기법 중에 하나. 흙으로 그릇을 만들고 그 위에 백토를 얇게 발라 분장한 후, 뾰족한 도구로 표면에 그림이나 선을 그려 장식하는 기법이다. 청자나 백자의 음각기법과 동일하지만 분청사기에서는 조화기법이라 부른다. 15세기 후반에 전라도에서 크게 유행하였으며, 소재가 다양하고 표현이

자유롭고 장식소재의 배경 면에 칠해진 백토를 긁어 장식효과를 내는 박지기법(剝地技法)과 함께 사용된 경우가 많다.(전승창)

| 주름무늬병 鎬文瓶, Bottle with Ribbed Design |

통일신라토기의 한 종류. 몸통에 세로의 줄무늬가 시문된 병으로, 몸통은 상당히 부푼 구형이고, 바닥에 낮은 굽이 달려 있다. 이 토기는 줄무늬병, 덧띠무늬병, 덧줄무늬병 등 다양하게 불리고 있는데 줄무늬와 덧띠무늬 병을 별개의 기종으로 나누기도 하지만, 포괄하여 주름무늬병으로 부르기도 한다. 통일신라시대 후기에 다른 병들과 함께 성행한 토기로, 대체로 9세기대에 사용되며 청자의 출현과 함께 기형이나 문양이 변화되면서 소멸되고 있다. 문양의 변화는 덧

띠문이 인화문과 함께 사용되다가 인화문이 사라지고, 점차 덧띠문과 점렬문이 함께 사용되며, 이후 덧띠문이 사라지고 점렬문 또는 음각선이 나타나는 것으로 추정되고 있다. 이 토기가 출토된 대표적인 유적은 경주 안압지, 보령 진죽리나 영암 구림리 요지 등이다.(서현주)

| 주머니호 袋狀壺, Pocket-shaped Pot |

원삼국시대 영남지방의 목관묘에 부

장되는 토기 종류 중에 하나로 그릇의 외형이 주머니를 연상시켜 주머니호라는 이름을 가지게 되었다. 일본의 대마도(對馬島)를 제외하면 영남 이외의 지역에서는 거의 출토된 바가 없기 때문에 주머니호는 진·변한 지역의 고유 기종이라고 할 수 있다. 1980년대 초 경주 조양동(朝陽洞)유적에서 와질토기 주머니호가 처음 발견되었을 때 무문토기 홍도(紅陶)에서 기원한 기종일 것으로 막연히 추정해 왔다. 그러나 대구 팔달동(八達洞), 경산 임당동(林堂洞)과, 창원 다호리(茶戶里), 그리고 성주 백전·예산동(栢田·禮山洞)목관묘군 등에서 무문토기 단계의 소형옹, 대부소옹, 혹은 발형토기와 같은 그릇 종류 가운데에서 기형의 변화를 거쳐 와질토기 주머니호로 정형화되었음이 분명해졌다. 무문토기 단계의 주머니호는 바닥에 낮은 굽이 있거나 평저의 기형을 가지지만 와질토기로 제작되면서 바닥이 원저화되는 변화를 보인다. 와질토기 주머니호는 보통 바닥과 그릇 윗부분을 따로 만들어 부착하는 성형법을 취하기 때문에 부착부위에서 한번 꺾여 올라가는 형태를 가진다. 와질토기 주머니호는 원래 목이 없는 밋밋한 소형옹(小形甕)의 형태에서 출

424

425

발하지만 시간이 흐름에 따라 목이 축약된 소형단경호에 가깝게 변해가는데 늦은 시기의 것은 경부가 크게 외반하여 나팔상으로 벌어지게 된다.(이성주)

주형토기 舟形土器, Boat-shaped Pottery

삼국시대 상형토기의 한 종류로 배의 모양을 본떠 만든 토기를 말한다. 정

식 발굴조사를 거쳐 수집된 주형토기로는 경주 금령총 출토품 두 점이 대표적이다. 두 점의 주형토기는 세부적인 차이는 있지만 동형식이라 할 수 있다. 그릇받침 위에 길게 얹혀있는 배는 선수와 선미가 서로 다르게 묘사되어 있고 양쪽에 영락이 하나씩 달려 있다. 선체 내부의 한쪽에는 노를 젓는 인물이 앉아서 뱃전을 가로질러 있는 막대기를 두 손으로 쥐고 있다. 호암 미술관 소장품 중에는 굽다리가 있는 것과 없는 것이 있는데 여러 개의 노를 거치할 수 있는 돌출부와 위로 치켜 올려진 선수와 선미의 묘사가 특징적이다. 그 중 한 점은 좌우현에 바퀴가 묘사되어 있어 운반수단으로서의 상징성을 표현한 것으로 이해된다. 죽은 사람의 영혼을 이승에서 저승으로 태워 보낸다는 의미로 주형토기를 제작하여 부장한 것으

로 볼 수 있다.(이성주)

426

| 죽절(竹節) 굽 Bamboo Joint-shaped Foot |

427

조선 초기 백자의 굽 모양 중에 하나. 굽의 측면이 대나무의 마디를 연상시킨다고 하여 붙여진 이름이다. 경기도 광주 관요(官窯)에서 관청용(官廳用)의 거친 백자를 다량 제작할 때 깎던 굽 모양으로, 왕실용 백자의 도립삼각형(倒立三角形) 혹은 역삼각형(逆立三角形) 굽과 대비된다.(전승창)

| '준'명청자
→ '준비색'명청자 |

| '준비'명청자
→ '준비색'명청자 |

| '준비색'명청자 '准備色'銘靑磁,

자

Celadon with 'Junbisaek(准備色)' Inscription |

'준비색'명청자는 고려 14세기 후반경에 준비색에서 사용된 청자이다. 고려조에서 '색'자가 붙은 관사는 왕실의 의례나 행사 등 대사(大事)를 위해 설치되는 임시 기구이며, 준비색은 14세기경에 존속하다가 공양왕(재위 1389~1391)이 준비색을 파하고 제용고를 설치하면서 혁파되었다. '준비색'이라는 관사명이 모두 상감된 예도 있지만 '색'자가 생략되고 '준비'만 상감된 예도 확인된다. '준비색'명

428

청자는 매병, 통형잔, 접시 등의 기종이 알려져 있다. '준비색'명청자는 14세기 전반에 제작된 간지명청자의 조형성을 이어서 제작되었지만, 'ㄴ'형 굽다리 형태와 굵은 모래를 받쳐 번조한 점 등에서 제작 시기는 '을미(乙未)'명청자가 제작되는 1355년 이후부터 준비색이 혁파되는 1390년까지로 볼 수 있다. '준비색'명청자는 강진 삼흥리 일대 지표 조사에서 수습된 예가 있어서, 강진 지역 가마에서 제작되었을 것으로 추정된다.(김윤정)

| 중국수입도자기 中國輸入陶磁器, Import Chinese Ceramics |

외래계 도자기의 하나. 삼국시대부터 한반도에 들어오기 시작한 중국 도자기는 시유도기, 청자, 흑자, 백자 등 다양하다. 백제에서는 200점에 가까운 유물이 확인되며, 고구려, 신라, 가야에서도 발견되고 있다. 통일신라나 발해에서도 완, 당삼채 등 중국 도자기들이 확인된다. 삼국시대의 중국 도자기는 중국 서진대부터 동진을 포함한 남조대의 자료가 가장 많고, 수와 당대의 자료들도 많은 편이다. 유물은 도성을 중심으로 한 중요 유적들, 중앙과 지방의 중요 고분들에서

발견된다.

고구려에서는 集安縣 禹山下 3319호분의 청자 반구호, 2208호분의 백자 호 등이 대표적이다. 신라와 가야는 극히 소수인데, 신라는 경주 황남대총 북분의 소형의 흑자반구병, 가야는 남원 월산리고분군의 청자계수호 등이 있다. 백제에서는 한성기부터 사비기에 걸쳐 도성이나 중요 고분들에서 상당수가 확인되는데, 중국을 제외하면 당시 동아시아에서 가장 많은 수량이 확인되었다. 백제에서도 특히 고분 등에서 출토되는 한성기 자료가 가장 많고 종류도 다양하다. 한성기에는 전문도기를 포함한 대형의 시유도기, 청자와 흑자의 반구호, 이부호, 벼루, 완, 양형기, 계수호, 호자 등 다양한 기종들이 확인되는데, 서울 풍납토성, 몽촌토성, 석촌동고분군, 공주 수촌리고분군, 익산 입점리고분군 등에서 출토되었다. 웅진기에는 공주 무령왕릉 출토품이 대표적인데, 청자 육이호, 등잔 등이 출토되었고 해남 용두리고분에서도 시유도기편이 출토되었다. 사비기에는 청자와 백자의 완, 육이호, 연화준(樽) 등이 출토된 부여 부소산성, 익산 왕궁리유적 등의 자료가 대표적이다. 백제에서 출토되는 중국 도자기

429

는 기종으로 보아 중앙에서는 실용적인 측면, 지방에서는 위세적인 측면이 강했을 것으로 보고 있다. 이는 백제인들의 중국 고급문화에 대한 향유욕을 엿볼 수 있으며, 중국 도자기의 수입과 사용은 차문화를 비롯한 중국 음식문화와 관련이 있을 것으로 보고 있다.

중국 도자기가 많이 출토된 백제에서는 이를 통해 유적과 유물의 편년뿐 아니라 중국과의 교류 내용과 성격, 백제 중앙과 지방과의 관계 등 다양한 연구들이 이루어지고 있다. 특히 중국에서 자기는 기년명이 있는 무덤에서 출토되는 경우가 많은데, 백제를 비롯한 삼국의 도자기는 중국 유물들과의 비교를 통해 교차편년 자료로 활용되고 있다. 백제의 중국 도자

430

기에 대해서는 전세되어 교차편년 자료로 활용하는데 문제가 있다는 견해도 있지만, 극히 일부를 제외하고는 전세되지 않았을 것으로 보는 견해가 대세이다. 그리고 백제 한성기에 중국 도자기가 중앙 외에도 지방의 재지계 무덤에서 주로 출토되는 양상에 대해서는 백제 중앙이 입수하여 지방지배을 위해 분여했다고 보는 견해가 주류이지만, 지역세력이 직접 견사 등에 참여하여 입수했다고 보는 견해도 있다.(서현주)

▎중앙시험소 中央試驗所, Central Laboratory ▎

관립 중앙시험소는 1912년 조선총독부에 의해 설립되어 해방 무렵까지 운영된 일제강점기의 공업 연구·조사기관이다. 특히 이 기관은 공업의 범주에 공예 관련 산업을 포함시켜 이 분야의 기술혁신을 도모하고 이를 토대로 식민지 조선에 대한 개발을 구현하고자 했다. 조선총독부는 1905년에 설립된 관동의 남만주철도회사 부속 관립시험장을 모본으로 시험소를 설립하였는데, 이는 식민지 지배를 단순 무력에 의존할 것이 아니라 문사적(文事的) 시설로 대표되는 교육, 위생, 학술 등의 구비를 강조한 만철 초대총재 고토 심페이[後藤新平]의 식민지 경영철학에 주목하고, 문사적 시설의 핵심을 과학적 조사활동에 둔 만철의 운영방침을 따른 것이다. 따라서 총독부가 설립한 시험소는 인적 규모와 연구범위, 활용도 등에서 만철과는 비교될 수 없을 만큼 협소했지만 '식산개발' 혹은 '식산흥업'의 공통된 목적 하에 운영된 것만은 동일했다. 위치는 서울 동숭동이었으며, 설립 초창기 소장과 전문 연구원 10여 명으로 출발했다. 그러나 이후 점차 규모가 확장되어 1938년경에는 전문 연구진만도 112명에 달했다. 인적 구성은 95% 이상이 일본인이었던 반면, 조선인은 강점 중반 이후 전 부서에 1명 정도 충원되는데 그쳤다. 구성의 배치를 고려하면 시

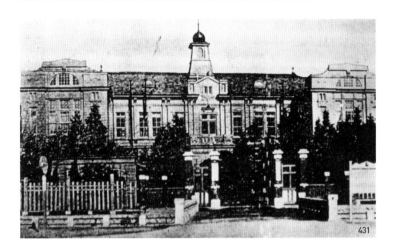

험소에서 개발된 고급기술의 일본 독점은 거의 완벽했다고 볼 수 있다. 설립 시의 부서는 분석부, 응용화학부, 염직부, 요업부, 양조부였으며, 이후 1915년에는 위생부, 1938년에는 공예부 등이 추가 신설되었다. 개설 부서는 원료공급지로 개발되면서 한편으론 일본의 공업과 경합되지 않는 재래수공업과 관련되었다. 또한 조선의 공예가 이미 오래전부터 일본인과 일본문화에 지대한 영향을 미친다고 판단하여, 그들의 문화에 융합되어 일본 내의 수요는 물론 무역품으로 잠재력을 갖춘 산업을 개발하려는 의도가 내재되었다. 이밖에도 전습생 양성소인 공업전습소와 기타 여러 교육기관 및 강습소 등과 연계하면서

시제품 개발과 기술연수에 앞장섰다. 또한 전 부서의 연구성과와 업무현황들은 『조사보고서』와 『연보(年報)』로 발간되어 학술조사사업을 전개시켰을 뿐 아니라 양국 종사자와의 정보교류에도 적지 않게 기여했다.(엄승희)

| 중앙시험소 요업부 中央試驗所 窯業部, Ceramic Departmentat Central Laboratory |

중앙시험소 요업부는 일제강점기의 요업 관련 정책을 주도한 대표 부서이다. 도자산업을 총괄 주도한 요업부는 폐지되던 1945년까지 존속하면서 활발한 업무를 수행했다. 그것은

1915년부터 시행·보고된 연구 실적을 비롯하여, 매년 요업시험실을 증축하고 다양한 특수요 설치 및 전문 도자실험실의 확충 등 다른 부서에 비해 탁월했던 외적 규모를 통해서도 알 수 있다. 특히 원료 조사연구와 응용시험 및 분석, 감정은 물론이고 도자기, 내화품, 초자, 법랑, 연와, 토관 등의 시제품 개발 및 제조기술 저변화에 힘썼다. 이와 관련된 업무는 조선 요업의 기득권 확보와 도자원료 유출증진 차원에서 전략적으로 시행되어 참여 연구원 또한 일본의 관립시험장과 대학교수진 등이 동원되고 경우에 따라 분석부, 응용화학부 그리고 부속 지질조사소 등과의 공조연구로도 이루어졌다. 이밖에도 식민

경영 기초자료 수집차원에서 도자기업 실태 조사를 주도면밀하게 시행했으며, 1930년대 이후부터는 지방가마의 복원차원에서 개량실지지도와 도자기공동작업장 설립 등을 추진했다. 또한 교육계와의 연계교류도 주요 업무로 수행했는데, 공업전습소 도기과와의 교류를 시작으로 지방의 강습소나 전습소 등 직업교육센터로 확산되었다. 1930년대 후반에는 신설된 공예부와 함께 수출품 개발증진을 도모하기 위해 다각적으로 협력했으며, 유기대용품으로 쓰일 도자제 연구개발에도 총력을 기울였다.(엄승희)

| 즐문토기 → 빗살무늬토기 |

| '지'명청자 '地'銘靑磁,
Celadon with 'Ji(地)' Inscription |

434

'지'명청자는 고려 후기에 왕실에서 거행되는 삼계초(三界醮)나 중원일(中元日)에 올리는 초제에 사용된 제기이다. 삼계초는 천계(天界)·지계(地界)·인계(人界)를 의미하는 삼계와 관련된 것이며, 중원일(中元日)에 죄를 용서해주는 지관에게 제(祭)를 올린다. 현재 남아 있는 '지'명청자는 주로 원형접시와 잔이며, '천'명청자와 유사한 조형적 특징을 보인다. 고려시대 도교의례가 어떤 방식을 진행되었는지 정확하게 알 수 없지만 조선초에 설행된 초제의 모습에서 그 모습을 추정할 수 있다. 태종 13년(1413)에 초제는 오경(五更, 새벽3시~5시)에 향과 초를 켜고 정과(淨果), 대추(棗), 탕(湯)를 각 신 앞에 올리는 모습으로 기록되었고, 성종 15년(1484)에 소격서에서 시행한 삼계초제(三界醮祭)는 내외단(內外壇)에 3백 51개의 신위가 모셔져 있으며 신들에게 각각 차[茶]·탕[湯]·술[酒]을 올리는 과정으로 진행된다. 기록에서 이러한 초제의 유래가 이미 오래되었다고 하여 고려

시대에도 이와 유사하게 초제가 설행되었을 것으로 생각된다. 따라서 현재 남아 있는 도교와 관련된 고려청자는 초제에서 각각의 신들에게 과일, 대추, 차, 탕, 술과 같은 음식을 올리는데 사용된 것임을 알 수 있다.(김윤정)

지자문토기 之字文土器, Pottery Incised with Z-shapedPattern

납작바닥의 바리모양 또는 항아리모양의 토기로서 동체부에 '之'자와 같은 지그재그무늬를 연속적으로 시문한 신석기시대 이른 시기의 토기. 주로 남해안과 동해안의 여러 유적에

435

자

433

서 출토되며 일부는 중부내륙지방에서도 출토된다. 빗살무늬토기보다 이른 시기에 덧무늬토기와 함께 유행한 것으로 생각된다. 같은 무늬의 토기가 중국 동북지방 랴오허유역[遼河流域]에서도 많이 출토되고 있어서 신석기시대 이른 시기에 양 지역 사이에 문화적 교류가 있었음을 보여준다.(최종택)

436

┃'지정11년'명청자 '至正11年'銘靑磁, Celadon with 'Jijeong 11nyeon(至正11年)'Inscription ┃

'지정11년'명청자는 몸체 외면에 '지정11년'이라는 명문이 음각되어, 제작 시기를 1351년으로 정확하게 알 수 있는 고려 14세기 청자의 대표적인 편년 유물이다. 〈'지정11년'명대접〉의 정식 명칭은 〈청자상감포류수금문'지정11년'명대접〉으로, 내면에 버드나무, 갈대, 오리로 구성된 포류수금문이 상감되었고, 외면에는 네 줄의 백상감선과 음각 명문이 확인된다. 대접의 일부분은 번조 과정에서 유약이 제대로 녹지 않아서 광택이 없으며, 간략해진 문양 표현 등이 14세기 중후반경에 제작된 청자의 특징을 보인다. 〈'지정11년'명대접〉은 명

문 위치나 명문을 음각한 점 등으로 보아서 14세기에 제작되는 간지명, 관사명, 의례명 청자 등과 같이 왕실 관련 명문청자와는 계통이 다르고, 개인의 특정 목적에 의해 제작된 것으로 추정된다. 명문은 대접의 외면에 두 줄로 음각되어 있으며, '지정11년'이라는 글귀 외에도 더 확인되지만 유약에 묻혀서 판독이 쉽지 않은 상태이다.(김윤정)

┃'지정'명청자 '至正'銘靑磁, Celadon with 'Jijeong(至正)' Inscription ┃

'지정'명청자는 간지명청자와 청자 그릇의 내면 바닥에 '지정(至正)'이라는 명문이 상감된 일군의 청자이다. 지정이 원나라의 마지막 황제인 혜종(惠宗) 순제(順帝)의 연호이기 때문에

'지정'명칭자는 간지명칭자와 같이 제작 시기를 의미하는 명문이 표기된 것이다. 지정연간은 1341년부터 1367년까지이지만 공민왕 5년(1356)에 지정연호를 사용하지 말라는 명이 내려지기 때문에 '지정'명칭자의 제작 시기는 1341년에서 1356년 사이로 볼 수 있다. 전세품은 확인되는 예가 없고 강진군 사당리 7호요지 일대에서 수습된 청자접시편이 있다. 접시의 내면 바닥에 이중의 원을 백상감하고 그 안에 '지정'을 흑상감하였다. 굽 바닥면과 굽다리의 유약을 훑어내고 모래를 받쳐 구운 점이나 투박하게 깎인 다리굽 모양은 전형적인 14세기 중후반경의 특징을 보인다.(김윤정)

│ 직구단경호 直口短頸壺, Short-necked Jar │

백제토기의 한 종류. 짧고 곧은 구연부를 가진 호로, 백제의 대표적인 기종이다. 몸통의 형태에 따라 직구광견호를 따로 구분하고 있는데, 직구광견호는 한성기에 사라지지만 직구단경호는 형태가 변화하면서 사비기까지 이어진다. 직구광견호는 확실한 평저이며 몸통 아래쪽에 타날문이 없는 것이다. 이에 비해 직구단경호는 몸통이 구형이며 말각(오목)평저에 가까운 것(몸통 하부에 타날문양이 남아 있음)으로, 몸통의 최대경이 상부쪽에 있으며 평저인 토기로 변화된다. 두 토기 모두 어깨부분에 문양이 있는 경우가 많다. 한성기에는 2줄의 음각선을 그어 문양대를 만든 후 그 사이에 격자문이나 파상문을 시문한 것이 많으며, 웅진기에는 음각선만 있거나 파상문만 있는 것, 사비기에는 여러 줄의 파상문이 있는 것이 보인다.

한성기의 이른단계부터 직구광견호와 직구단경호가 모두 출현하는 것으로 보는 견해도 있지만, 직구광견호가 먼저 출현한 후 직구단경호가 늦게 나타나는 것으로 보는 견해도 제기되었다. 직구광견호의 기원에 대해서는 형태와 어깨문양 등의 유사성으로 보아 중국 서진대 자기를 모방한 것으로 보는 점에서 공통된다. 그러나 직구단경호의 기원에 대해서는 차이를 보이는데, 전자는 후한말~서진대 중국의 동북지역에 유사한 토기가 있는 점에서 요령지역의 토기가 수용된 것으로 보고 있으며, 후자는 직구광견호가 재지 기종인 원저호에 영향을 미쳐 나타난 토기로 보고 있다. 직구광견호나 직구단경호는 백제의 대표적인 토기로서 영역 확장 양상을

437

잘 보여주는데, 한성기에 흑색마연토기로 제작되어 지방의 중요 무덤에 부장되기도 한다.(서현주)

| 진도 오류리 해저 유적 珍島 五柳里 海底 遺蹟, The Underwater Remains of Oryuri, Jindo |

진도 오류리 해저 유적은 2012년 전라남도 진도군 고군면 오류리 앞바다에서 발굴·조사되었다. 이 해역은 1597년에 명량대첩(鳴梁大捷)이 일어났던 울돌목에 인접해 있는 곳으로, 임진왜란과 관련된 소소승자총통(小小勝字銃筒) 등 유물도 확인되었다. 양질의 순청자(純青磁)와 상감청자(象嵌青磁) 등 다양하게 출수되어서 원산도 해저 유적과 유사한 양상을 보인다. 특히, 오리나 기린이 장식된 청자향로, 연봉오리가 장식된 붓꽂이, 연꽃

무늬가 음각된 매병편, 잔탁 등 고려청자의 최전성기인 12세기에서 13세기 전반 경에 제작된 우수한 청자편들이 확인되었다.(김윤정)

| 진사기법 → 동화·동채 |

| 진사청자 → 동화·동채 |

| '진주'명분청사기 '晉州'銘粉青沙器, Buncheong Ware with 'Jinju(晉州)' Inscription |

조선 태조 원년에 현비(顯妃) 강씨(康氏)의 내향(內鄕)이라서 진양대도호부(晉陽大都護府)로 승격되었다가 태종 2년에 다시 진주목(晉州牧)이 된 경상도 진주목의 지명인 '晉州'가 표기된 분청사기이다. 공납용 분청사기에 표기된 '晉州'는 자기의 생산지역 또는 중앙의 여러 관청[京中各司]에 자기를 상납한 지방관부를 의미한다. 공납용 자기의 생산지와 관련하여 『세종실록』지리지 경상도 진주목(『世宗實錄』地理志 慶尙道 晉州牧)에는 "자기소가 셋인데 하나는 주 북쪽 목제리에 있고, 하나는 주 서쪽 중전리에 있고, 하나는 주 동쪽 월아리에 있다. 모두 하품이다(磁器所三, 一在州北目提里, 一在州

西中全里, 一在州東月牙里. 皆下品)"라는 내
용이 있다. 경남 진주시 수곡면 효자
리 중전(中田) 3호 가마터 일대에서는
'晉(진)', '壽(수)', '長(장)', '晉(진), 長
興(장흥)'이 표기된 분청사기가 수습
되어 『세종실록』지리지의 진주목 서
면 중전리에 있는 '하품자기소'로 추
정된바 있다.(박경자)

| 진죽리요지 眞竹里窯址,
Jinjuk-ri Kiln Site |

보령군 청소면 진죽리 축하마을에 위
치한 통일신라시대 도기 요지유적.
이 일대는 1970년대부터 통일신라토
기들이 채집되어 대규모 요지군이 존
재하는 것으로 알려졌는데, 서해안고
속도로구간에 유적 일부가 포함되어
1998년 충남대박물관에 의해 발굴조
사되었다. 그 결과 구릉의 남사면 하

438

439

단부와 평지에 해당하는 2지구와 3지
구에서 통일신라시대의 도기 요지와
폐기장이 확인되었다.
2지구에서는 요지 5기와 폐기장 8곳
이 조사되었는데, 그 중 1호 가마는
반지하식의 등요이며 평면형태는 표
주박 또는 고구마에 가까운 형태여서
구조가 영암 구림리요지와 유사하다.
아궁이에서 연도부까지의 총 길이는
8.12m, 소성부 최대너비는 2.9m, 벽체
잔존높이는 1.2m 정도이며, 소성부의
상면 경사도는 18°이다. 폐기장은 가
마의 아래쪽에서 확인되며, 도로너머
3지구에서도 확인된다. 폐기장은 구
덩이를 파고 조성되었는데, 평면형태
는 구상이나 타원형에 가깝다.
유물은 주름무늬병, 편병, 완, 동이류
가 주종을 이룬다. 토기의 문양을 보
면, 2지구 가마들과 폐기장은 지그재
그 점렬문과 인화문으로 대표되며, 3

지구 폐기장은 주름무늬가 주종을 이루고 있는데, 방사성탄소연대가 각각 650~775년, 760~885년에 집중되어 문양 구성상의 차이는 시기와 관련되는 것으로 추정하였다. 따라서 진죽리요지의 편년적 위치는 대체로 8세기대에 조업이 시작되어 9세기를 중심으로 대규모의 생산이 이루어진 것으로 판단되었다.(서현주)

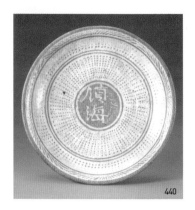
440

| '진해'명분청사기 '鎭海'銘粉靑沙器, Buncheong Ware with 'Jinhae(鎭海)' Inscription |

조선 초 경상도 진주목 관할지역이었던 진해현(鎭海縣)의 지명인 '鎭海'가 표기된 분청사기이다. 공납용 분청사기에 표기된 '鎭海'는 자기의 생산지역 또는 중앙의 여러 관청[京中各司]에 자기를 상납한 지방관부를 의미한다. 진해현은 고려 현종 무오년(1018) 이래 진주 임내(任內)에 속하여 중앙의 행정관이 파견되지 않았고, 공양왕 경오년(1390)에 두었던 감무(監務)가 조선 태종 계사년(1413)에 현감(縣監)으로 바뀌어 현(縣)이 되었다. 그러나 공납용 자기의 생산과 관련하여 세종 7년(1425)에 편찬된 『경상도지리지(慶尙道地理志)』에는 진주목관(晉州牧官) 관할지역에 진해현이 기록되지 않았으며, 세종 14년(1432)에 『신찬팔도지리지(新撰八道地理志)』로 편찬되었다가 단종 2년(1454)에 『세종실록』에 부록된 지리지(『世宗實錄』地理志)와 1469년에 간행된 『경상도속찬지리지』 경상도 진주목 진해현(『慶尙道續撰地理誌』慶尙道 晉州牧 鎭海縣)에는 자기소(磁器所)에 관한 내용이 없다. 또 '鎭海'명 분청사기가 제작된 15세기 전반 경 진해현은 서쪽에 진주, 북쪽에 함안, 동쪽에 창원, 남쪽에 고성이 있는 위치이다. 이 지역의 진해군은 1908년 창원군에 편입되어 폐지되었고 이후 새로이 진해시가 된 현재 경남 창원시에 속한 진해와는 전혀 다른 지역이다. 국립중앙박물관 소장의 '분청사기인화집단연권문진해인수부명접시(粉靑沙器印花集團連圈紋鎭海仁

壽府銘樏匙)'와 같이 문헌에서 그 제작 배경을 확인할 수 없으나 시문기법과 문양, 명문 등이 공납용 자기의 뚜렷한 특징을 지닌 분청사기는 조선 초 공납자기의 다양한 생산양상을 보여주는 자료이다.(박경자)

| 진흙가마 土築窯, Mud Kiln |

고려와 조선시대에 진흙[점토]을 재료로 축조된 가마. 고려시대 청자가 처음 제작되던 시기에는 서남해안을 따라 벽돌가마[塼築窯]가 설치되었지만 이후 얼마 지나지 않아 11세기경부터는 전라남도 강진의 청자가마를 비롯하여 전국 각지의 가마가 모두 진흙가마[土築窯]로 변화되었다. 조선시대의 분청사기와 백자가마도 모두 진흙으로 축조되었으며, 시대에 따라 가마 크기와 구조 등에는 차이가 나타난다.(전승창)

차

한국 도자사전

| '창녕'명분청사기 '昌寧'銘粉靑沙器, Buncheong Ware with 'Changnyeong(昌寧)' Inscription |

조선 초 경상도 경주부 관할지역이였던 창녕현(昌寧縣)의 지명인 '昌寧'이 표기된 분청사기이다. 공납용 분청사기에 표기된 '昌寧'은 자기의 생산지역 또는 중앙의 여러 관청[京中各司]에 자기를 상납한 지방관부를 의미한다. 『세종실록』지리지 경상도 경주부 창녕현(『世宗實錄』地理志 慶尙道 慶州府 昌寧縣)에는 "자기소가 하나인데 현 남쪽 남곡리에 있다. 하품이다(磁器所一, 在縣南南谷里. 下品)"라는 내용이 있다. 공납용 자기의 사용처로 '昌寧'과 함께 표기된 관청의 이름에는 '仁壽府(인수부)'와 '長興庫(장흥고)'가 있다. (박경자)

| 창덕궁 인정전 외행각지 유적 昌德宮仁政殿外行閣址遺跡, The Remains of Injeongjeon Woehaenggak, the Royal Villaat Changdeok Palace |

창덕궁 인정전 외행각지 유적은 1995년 문화재관리국에서 실시하는 인정전 행각 복원 정비사업의 일환으로 발굴 조사된 곳이다. 문화재관리국으로부터 발굴조사 위촉을 받은 한국문화재보호재단이 조사에 착수했으며, 그 결과 진선문지, 숙장문지, 동행각지, 서행각지, 남행각지, 정청지 등의 훼손된 유구들이 확인되었으며, 유물은 어골, 와당류 30여 점과 도자류 235점, 동전 14점 등이 출토되었다. 도자류는 대체로 자기편에 국한되며 어도지를 제외한 진선문지, 숙장문지, 외행각지 등에서 출토되었다. 특히 서행각지(진선문지 포함), 남행각지, 동행각지(숙장문지 포함)로 구분되는 외행각지에서 가장 많은 도편들이 출토되어 이 일대에서 사용되던 왕실 및 관아품의 양상이 일부 파악되었다. 출토 유물은 순백자, 청화백자, 상감청자, 분청사기, 흑유자, 옹기편 등 다양하지만, 백자편이 80%로 가장 많은 비중을 차지한다. 제작시기는 15세기로부터 20세기 초반경으로 추정된다. 근대 도자기는 발, 접시, 잔, 제기, 병 등의 청화백자 30여 점이며, 한글명문과 「수(壽)」, 「복(福)」자 명문이 있는 여러 도편들이 수습되어 사용자, 생산지, 소장처, 시기 등을 추정할 수 있다. 시문은 주로 원권(圓圈) 안에 글자를 넣거나 간략한 초화문 등으로 장식한 조선 후기 분원백자 양식

을 계승한 것들이 많다. 유형은 발과 잔의 경우, 굽다리는 수직이며 굽 안쪽은 깊게 깎고 내저에 이중 원권과 「수(壽)」자 명문 등이 있다. 접시류는 원권이 있는 것과 원권 없이 글자만 넣은 것도 포함되어 다른 기종에 비해 양식이 보다 다양하며, 제기의 경우 원권 안에 「제(祭)」자를 넣은 것만이 수습되었다. 관련 보고서는 1995년에 문화재관리국에서 발간한 『昌德宮 仁政殿 外行閣址 發掘調査報告書』가 있다.(엄승희)

| '창원'명분청사기 '昌原'銘粉靑沙器, Buncheong Ware with 'Changwon(昌原)' Inscription |

조선 초 경상도 진주목 관할지역이었던 창원도호부(昌原都護府)의 지명인 '昌原'이 표기된 분청사기로 대부분 '昌元'으로 표기되었다. 공납용 분청사기에 표기된 '昌原'은 자기의 생산지역 또는 중앙의 여러 관청[京中各司]에 자기를 상납한 지방관부를 의미한다. '昌原'명 분청사기의 생산지와 관련하여 세종 14년(1432)에 『신찬팔도지리지(新撰八道地理志)』로 편찬되어 단종 2년(1454)에 『세종실록』에 부록된 지리지 경상도 진주목 창원도

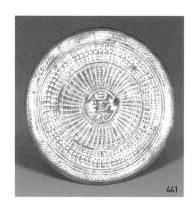
441

호부(『世宗實錄』地理志 慶尙道 晉州牧 昌原都護府)에는 "자기소가 하나이니 부북쪽 산북촌리에 있다. 하품이다(磁器所一, 在府北山北村里. 下品)"라는 내용이 있다. 또 창원도호부가 공납용 분청사기를 상납한 중앙의 관청으로 장흥고(長興庫)가 있는데 경복궁 어구(御溝)지역 발굴조사에서 집단연권인화기법으로 내외면이 빼꼭하게 장식된 '昌元'명 분청사기가 출토된 바 있다.(박경자)

| '천'명청자 '天'銘靑磁, Celadon with 'Cheon(天)' Inscription |

'천'명청자는 고려 후기에 왕실에서 거행되는 삼계초(三界醮)나 상원일(上元日) 등 도교 제사에서 사용된 제

차

443

기이다. 삼계초는 천계(天界)·지계(地界)·인계(人界)를 의미하는 삼계와 관련된 것이며, 상원의 초제는 천관(天官) 자미대제(紫微大帝)가 태어난 1월 15일에 지내는 도교 의례이다. 현재 남아 있는 '천'명청자는 주로 원형접시와 잔 기종이 확인되며, 규석 받침이 사용된 경우에 굽다리는 접지면이 좁아서 단면이 'Ｖ'형인 경우와 접지면을 둥그스름하게 깎아서 단면이 'Ｕ'형인 경우로 나눌 수 있다. 강진과 부안 유천리 12호에서 수습된 '천'명접시는 굽 안바닥의 유약을 훑어내고 모래를 받쳐 번조하였으며, 굽다리의 접지면을 평평하게 깎은 'Ｕ'형의 굽이다. 고려후기에 제작된 청자의 굽다리 형태가 'Ｖ'→'Ｕ'→'Ｕ'형으로 변화하는 점을 고려하면, '천'명청자에서 13세기 후반에서 14세기 전반까지 시기적인 선후관계를 볼 수 있다. 실제, 『고려사』에서 삼계초를 지낸 기록은 총 39회로, 이중에 고종대(1214~1259) 5회, 원종대(1260~1274) 6회, 충렬왕대(1275~1308) 10회이다. 즉, 1260년에서 1308년경에 16회가 설행되어, 고려시대 삼계초 시행 회수의 41% 정도가 13세기 후반 경에 집중되었다.(김윤정)

｜'천황전배'명청자
'天皇前排'銘靑磁, Celadon with 'Cheonhwangjeonbae(天皇前排)' Inscription ｜

'천황전배'명청자는 고려 후기에 왕실에서 거행되는 도교 의례인 초제(醮祭)에 사용된 제기이다. 강진청자박물관 소장 〈청자상감'천황전배'명과형병〉은 구연과 동체, 저부 일부가 수리되었지만 몸체를 네 부분으로 구분하여 각각 면에 천(天)·황(皇)·전(前)·배(排)를 시계방향으로 흑상감하였다. 굽바닥과 접지면의 유약을 닦아내고 접지면에 모래빚음을 받쳐 번조하였다. '천황'은 북두(北斗)의 별 중에 중앙에 위치하는 하늘의 고위 성신(星神)이다. 고려에는 천황당이라는 도교 의례를 지내는 초소(醮所)가 따로 있어서 고종 14년(1227)에 전쟁의 승리를 기원하는 초제(醮祭)가 거행되기도 하였다. 초제는 밤중에 별들이 반짝이는 밤하늘 아래에서 행해지며, 천황뿐만 아니라 모든 별에 분향한 후 술과 과실, 건육(乾肉) 등을 바치는 의식이다. 이규보(李奎報)의 『동국이상국집(東國李相國集)』에는 천황에게 올리는 초례문이 5편정도 남아 있어서, 고려시대 도교의례에서

천황초의 비중이 작지 않았음을 알
수 있다.(김윤정)

| **철사안료** 鐵砂顔料, Iron Oxide Pigment |

442

산화(酸化)된 철분(鐵分)이 다량 포함
된 안료. 산화번조(酸化燔造)할 경우
붉은색으로 나타나지만 환원번조(還
元燔造)의 경우, 검은색을 띠는 것이
일반적이다. 우리나라에서 쉽게 구할
수 있는 안료 중에 하나로 청자나 분
청사기, 백자의 장식에 고루 사용되
었다. 안료로 그림을 장식한 경우에
철화(鐵畵)라고 하며, 일부 혹은 전면
에 칠한 경우에는 철채(鐵彩)라고 나
누어 부른다.(전승창)

| **철화기법** 鐵畵技法, Underglaze Iron Painting

Technique |

철안료를 사용해 청자와 분청사기,
백자의 표면을 장식하는 기법. 산화
된 철안료를 물에 개어 붓에 찍은 후
표면을 장식하고 유약을 씌워 환원으
로 구워 검은색으로 나타나게 한 것
이다. 청자의 경우, 전라남도 해남 등
지방가마에서 제작된 예가 다수를 차
지하며, 분청사기는 충청남도 계룡산
일대에서 주로 제작되었고 전라남도
고흥에서도 소수 만들어졌던 것으로
확인된다. 백자는 광주 관요(官窯)에
서도 만들어졌지만 지방의 가마에서
조선 중기와 후기에 다수 제작되었
다.(전승창)

443

| **철화백자** 鐵畵白瓷, Porcelain in underglaze iron brown |

445

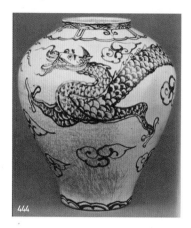

444

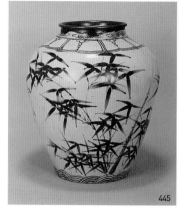

445

철화백자란 백자의 태토에 산화철 안료를 이용하여 시문한 후 환원염으로 소성한 백자를 말한다. 여기서 안료는 문헌에는 석간주(石間硃)로 불리는데 비교적 철의 순도가 높은 안료로서 고급에 속하며, 도자공예에서는 철화백자에 문양을 시문하는 용도로 사용되었다. 1754년『영조실록(英祖實錄)』에는 '자기에 그림을 그려 넣음에 옛날에는 석간주를 사용했는데 듣자하니 지금은 회청(回靑)을 쓴다'는 기록이 등장한다. 여기서 "옛날에는 석간주를 사용했는데"는 바로 17세기에 크게 유행했던 철화백자를 의미하는 것으로 풀이된다. 실제로 17세기 현종 연간『승정원일기』에도 석간주 사용의 기록이 등장한다.

조선 철화백자처럼 철을 이용한 시문 기법의 기원은 고려시대로 거슬러 올라간다. 고려 철화청자는 약 11세기경으로 추정되는 철화청자 파편이 강진을 비롯 부안 등지에서 출토되었고, 12세기 전반경에는 더욱 다양화되어 왕실용으로 사용되는 규석받침의 상품(上品)에서도 찾아 볼 수 있다. 이는 적어도 11세기에는 이미 철화기법이 사용되고 있었음을 의미한다. 조선백자에 철화백자가 사용된 가장 이른 예로는 경기도 광주 도마리 1호 요지에서 중국 성화(成化)년간(1465~1487)의 청화백자편이 수습되었는데, 여기서 당초문 철화백자편이 함께 수습되어 대략 15세기 3/4기에는 철화백자가 생산이 되고 있었음을 알 수 있다.

철화백자가 본격적으로 유행하기 시

작하는 17세기는 철화백자의 전성기라고 할 수 있다. 이러한 배경에는 청화안료의 수급과 상당히 밀접한 관계가 있다. 청화는 조선 전기부터 꾸준히 사용되었지만 안료인 회회청(回回靑) 자체가 전적으로 중국으로부터의 수입에 의존하는 것이어서 수입가와 청화의 정제(精製) 상태에 따라 사용량과 색상이 좌우 되었다. 이런 와중에 17세기 조선은 임진왜란과 병자호란의 양대 전란을 겪으면서 중국과의 관계도 소원해지고 또 양란의 후유증을 겪으면서 엄청난 인적·물적 손실을 감수하여야만 했다. 즉, 이런 경제·사회적 분위기 하에 전대에 크게 유행하였던 청화백자는 중국으로부터의 회회청 확보가 어려워지자 제작이 사실상 중단되기에 이르렀다. 이를 대체하여 왕실 그릇에 대한 수요를 충족시키기 위해 조선 어디에서도 손쉽게 구할 수 있는 석간주를 이용한 철화백자들이 대량으로 생산될 수 있었다. 결과적으로 중국으로부터 청화 안료의 수입이 어려워지면서 청화백자 제작이 중단되고 자연스럽게 철화백자 및 동화백자 등이 제작되면서 철화백자의 시대를 맞게 되었다.

이를 반영하듯 현존하는 이 시기 철화백자에는 다양한 양식과 문양들이

446

다채롭게 시문되었다. 그 중 대표적으로 시문된 것은 종속문으로 주로 쓰인 당초문을 비롯해서 운룡문, 각종 꽃과 호랑이와 사슴 등 동물을 그린 화훼·영모문, 매죽문과 같은 문양이다.

이 시기 철화백자는 관요는 물론 지방가마에서도 상당수 출토되었다. 먼저, 경기도 광주 관요 중에서는 주로 선동리와 상림리 이후의 가마들이 보고되었다. 그릇 외면에 명문이 표시된 도편과 가는 모래받침의 갑번이 확인된 가마터와 명문이 나타나지 않는 가마터에서 모두 철화백자가 수습되었다. 이후 17세기 후반의 유사리, 신대리, 지월리, 궁평리 등지와 17세기 말에서 18세기 전반의 관음리, 금사리 등의 가마터에서 철화백자 파편이 수습되었다. 이 외에 중앙 관요뿐

447

만 아니라 지방의 여러 가마, 즉 충주 미륵리, 영동 사부리, 노근리, 곡성 송강리, 순천 문길리 등지 등 전국 곳곳에서도 철화백자가 생산되었다. 이처럼 관요는 물론 지방 가마까지 폭 넓게 철화백자가 생산된 이유는 원료 자체가 손쉽게 구할 수 있고 다루기 쉽기 때문이다.

철화 안료인 석간주는 현종 14년 (1673) 『승정원일기(承政院日記)』에 나타난 것 같이 번조 상태에 따라 까맣게 되기도 하고 노랗게 될 수도 있다. 실제 유물에서도 검거나 노란 상태의 철화백자가 종종 보이는데, 이는 안료와 유약의 두께와 환원염이나 산화염이냐 하는 번조 상태에 따른 것이다. 또한, 안료를 너무 두껍게 채색하면 그 부분이 까맣게 타는데, 이는 유층이 얇아 안료가 유약 밖으로 표출

되어 불에 직접 닿을 때 발생하는 현상이다. 기술적으로 조선 백자에서 철화 안료를 사용할 때는 철화청자보다 번조 온도가 높으므로 이를 보완하기 위해 카올린과 규석 등을 분쇄, 혼합해야 한다. 이런 이유로 초기의 조선 백자 중에는 아직 안료의 정제가 원활하지 않아 색상이 제대로 발현되지 않는 철화백자가 적지 않게 발견되기도 한다. 이 밖에 석간주는 철화의 안료 역할을 하기도 하지만 도기와 자기 유약의 착색제로도 사용되었다. 유약으로 사용되는 것은 안료보다 후에 나타나고 있으며, 시기적으로는 순조 이후와 지방가마에서 주로 발견된다.(방병선)

| 철화청자 鐵畫靑磁, Celadon in Underglazed Iron Brown |

철분안료를 이용하여 문양을 장식한 청자. 청자에 철화로 장식을 한 시기는 청자발생기인 10세기경부터로 장고(長鼓)에 당초문이나 점열문을 묘사한 사례가 나타난다. 철화청자는 11세기 후반~12세기에 이르러 해남 진산리요를 중심으로 제작량이 증가하는데 철화가 그려진 기종으로는 매병, 반구병, 장고, 소병, 합, 접시, 베개

448

'Cheongdo(清道)' Inscription

조선 초 경상도 경주부 관할지역이었던 청도군(淸道郡)의 지명인 '淸道'가 표기된 분청사기이다. 공납용 분청사기에 표기된 '淸道'는 자기의 생산지역 또는 중앙의 여러 관청[京中各司]에 자기를 상납한 지방관부를 의미한다. 조선 초 공납용 자기의 생산과 관련된 기록 중 세종 7년(1425)에 편찬된 『경상도지리지(慶尙道地理志)』청도군에는 토산공물(土産貢物)항에 자기(磁器)가 포함되어 있지 않고, 세종 14년(1432)에 『신찬팔도지리지(新撰八道地理志)』로 편찬되어 단종 2년(1454)에 『세종실록(世宗實錄)』에 부록된 지리지(地理志) 청도군에는 자기소(磁器所)에 관한 내용이 없다. 그러나 1469년에 간행된 『경상도속찬지리지(慶尙道續撰地理誌)』청도군에는 "자기소가 군 동쪽 북곡리에 있다. 품하이다(磁器所在東北谷里. 品下)"라는 내용이 있다. 문양을 집단연권인화기법으로 장식하고 지명(地名), 관사명(官司名), 장명(匠名) 등의 명문을 표기한 공납용 분청사기는 관요의 설치가 완료되는 1469년 이전에 집중적으로 제작되었으므로 '淸道'명 분청사기는 공납용 자기의 생산처인 자기소의 변화를

등이 있다. 고려 중기에는 해남 일대를 포함하여 강진, 부안, 음성, 제천, 칠곡, 부산, 강릉, 양구 등지의 가마에서도 제작된 사례들이 보고되고 있어 국내 전역에 걸쳐 철화청자가 생산되었던 것으로 보인다. 이처럼 철화청자가 제작된 배경은 중국과의 교류 속에서 북방의 자주요계(磁州窯系) 및 남방의 서촌요(西村窯), 조주요(潮州窯), 굴두궁요(屈斗宮窯), 자조요(磁竈窯)의 자기에 의한 영향으로 알려져 있다.(이종민)

| '청도'명분청사기 '淸道'銘粉靑沙器, Buncheong Ware with

차

449

449

구체적으로 보여주는 자료이다. 경상도 청도군이 상납한 공납용 분청사기에 '淸道'와 함께 표기된 관청명에 '長興庫(장흥고)'가 있다. 조선시대 중요한 관청이 있던 자리인 육조거리와 인접한 서울 종로구 청진동 1지구 유적 발굴조사에서 '淸道長興(청도장흥)'명 분청사기가 출토되어 청도군에서 장흥고에 상납한 공납자기의 실례가 확인된 바 있다.(박경자)

| '청림사'명청자 '靑林寺'銘 靑磁, Celadon with 'Cheongrimsa (靑林寺)' Inscription |

'청림사'명청자는 몸체 양쪽 면에 산화철 안료로 각각 방형을 구획하고 '청림사(靑林寺)'와 '천당화☐(天堂花 ☐)'라는 명문을 써 넣었다. 청림사는 부안 변산(邊山)에 있었던 사찰로 추

450

정되며, 이 명문청자는 부안 일대 청자가마에서 제작되었을 가능성이 높다. 직각으로 꺾인 구연(口緣)은 일부 원형이 남아 있으나 반이상 수리되었고, 연판문이 양각된 받침은 모두 수리되어 원형을 알 수 없다. 천당은 불교에서 극락을 의미하기 때문에 청림사의 불당에서 사용된 화기(花器)로 추정된다. 청림사와 관련된 유물은 1222년에 제작된 동종이 현재 부안 내소사에 남아 있다.(김윤정)

| '청'명청자 '淸'銘靑磁, Celadon with 'Cheong(淸)' Inscription |

451

'청'명청자는 굽 안바닥 한쪽 구석에 '청(淸)'자가 음각되어 있는 청자 매병이다. 정식 명칭은 〈청자음각연화절지문매병(靑磁陰刻蓮花折枝文梅瓶)〉이며, 국립중앙박물관에 소장되어 있다. 주문양은 몸체 네 면에 음각된 연화절지문이며, 종속문은 어깨부분에 음각된 여의두문과 모란문, 저부에 연판문대와 뇌문대가 음각되어 있다. 굽 안바닥까지 시유하고 접지면의 유약을 닦아내고 내화토 빚음을 8군데 받쳐 번조하였으며, 제작 시기는 12세기경으로 추정된다. 비슷한 시기에 제작된 청자의 굽 안바닥에는 장(莊)·혜(惠)·효문(孝文)·효구(孝久)·호달(乔達)·조청(照淸) 등 한 자 내지

두 자의 음각 명문이 다수 확인된다. 이러한 음각 명문은 굽 안바닥의 한쪽 구석에 작게 표기되며, '조(造)'나 '각(刻)'자와 함께 음각된 예들을 볼 때 제작에 관여한 도공의 이름으로 추정되고 있다.(김윤정)

| 청백자 靑白磁, Qingbai Ware |

중국 경덕진요(景德鎭窯)에서 생산된 송, 원대의 백자중 푸른 빛이 도는 유약이 씌워져 있는 백자를 지칭하는 말. 경덕진 주변 고령산의 자토와 장석질 원료인 백돈자(白墩子)를 혼합한 후 철분이 미량 함유된 유약을 발

452

라 구웠는데 유약에서 푸른 빛이 돌기 때문에 붙여진 이름이다. 12세기 북경의 시장에서 푸른 그림자[影靑]라고 불리우기도 하였다.(이종민)

| 청자 번조 靑磁燔造, Celadon Firing |

번조란 도자기를 굽는 과정과 행위. 소성(燒成)이라고도 한다. 고려시대에는 청자를 굽기 위해 고급품은 갑발(匣鉢)이라 불리우는 보호케이스에 넣어 재와 직접적인 불로부터 그릇을 보호하면서 굽고, 저급품은 유사한 그릇끼리 포개어 굽는 방법을 이용하였다. 보통 청자의 번조온도는 1,170 내외로 알려져 있다.(이종민)

| 청자상감모란문매병 靑磁象嵌牧丹文梅瓶, Celadon Meiping Vase with Peony design |

〈청자상감모란문매병〉은 일제강점기 진남포의 삼화고려소에서 제작된 청자재현품이다. 형태는 고려청자 매병의 문양과 장식을 답습했다. 문양은 동체 중앙 네 곳에 모란절지문을 흑백상감과 동화기법으로 장식하였으며, 저부에는 국화문이 들어간 연판

453

문대를 흑백상감으로 장식하였다. 굽 내부에는 「삼화(三和)」명이 시문되어 있어 삼화고려소 제품임을 입증한다. 전체적으로는 고려청자를 충실하게 재현했지만 유색 및 시문장식 등에서는 일부 차별된다.(엄승희)

| 청자양각도철문향로 靑磁陽刻饕餮文香爐, Incense Burner with Ferocious Animals Design |

〈청자양각도철문방형향로〉는 중국 상대(商代)의 고동기(古銅器)를 모방하여 만든 방정형(方鼎形) 청자이다. 투명한 청자유가 다소 두껍게 시유되었으며, 바닥에 7군데 규석을 받쳤으며, 다리 두 개는 후에 보수된 것이다. 송대 선화연간(1119~1125)에 편찬

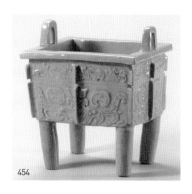

454

455

된 『선화박고도(宣和博古圖)』에 수록된 상소부정(商召夫鼎)과 형태, 모양, 크기가 유사하다. 방형의 몸체에 원주형(圓柱形) 다리가 부착되었으며, 몸체는 2단으로 나누어서 상단에는 기(夔), 하단에는 도철(饕餮)이 한 면에 두 마리씩 대칭적으로 표현되었다. 특히, 청자향로의 안쪽 면에 명문은 그림처럼 보이지만 상소부정에 새겨진 '소부(召夫)'와 '자(子)', '신(辛)', '월(月)'의 형상을 따라서 음각한 것이다. 고동기를 모방한 청자향로는 도범(陶範)을 이용하여 제작된 것이다. 중국 항주(杭州)에서도 상소부정의 명문이 있는 고려청자 도철문향로편이 출토된 예가 있다.(김윤정)

| 청자양형기 靑磁羊形器, Sheep-Shaped Chinese Celadon |

중국 도자기의 한 종류. 중국으로부터 반입된 자기로, 백제 한성기의 원주 법천리 2호분에서 출토된 자료가 대표적이다. 법천리 2호분 청자양형기는 중국 동진대의 南京 象山 7호분 출토품(322년 사망한 王廣 묘로 추정)과 유사하지만 세부적인 모습에서 약간 늦다고 볼 수 있어서 4세기 중엽경에 제작된 것으로 보고 있다. 중국에서 양형기는 양머리에 난 작은 구멍에 밀납으로 만든 촉(燭)을 꽂아 사용하는 삽촉대라는 견해가 유력하다.(서현주)

| 청자요도구 靑磁窯道具, Celadon Kiln Furniture |

청자를 굽기 위해 가마에 넣어 재임할 때 사용하는 부속도구. 지소구(支燒具)와 점소구(墊燒具)로 나뉜다. 지소구는 구울 그릇들을 배열하거나 받치는 도구들로 갑발(匣鉢), 갑발받침[匣鉢臺], 갑발뚜껑[匣鉢蓋], 버섯형받

침, 도침 등이 있다. 점소구는 유약으로 인해 기물들이 지소구에 달라붙지 않도록 이격시키는 역할을 하는 작은 부속도구들로 점권(墊圈), 점병(墊餅), 족좌(足座) 등이 해당된다. 청자의 요도구는 고려 초기에 중국기술의 영향으로 다양한 종류가 활용되었으나 시간이 흘러 점차 단순화되었으며 저급 품일수록 도침 이외에는 별로 사용하지 않는 양상을 보인다.(이종민)

│ 청자이화문병 靑磁李花文瓶, Celadon Bottle with Plum Blossom Design │

〈청자이화문병〉은 대한제국시기에 제작된 청자다. 항아리 형태이며, 문양은 어깨와 굽 주변에 한 줄의 뇌문 및 음각선이 시문되었고, 동체 중앙

456

에 비교적 큰 이화문(李花文)이 양각되었다. 이화문은 대한제국 국장(國章)이었음으로 이 병의 사용처는 황실이었을 가능성이 높다. 원래는 목이 있는 병으로 추정되지만 현재 목부분이 결실되어 정확한 유형을 파악하기 힘들다. 제작처는 청자재현공장이나 관요지였던 광주 분원 등지였을 것으로 보인다.(엄승희)

│ 청자토 靑磁土, Celadon Clay │

태토는 그릇의 골격을 이루는 흙을 말하며 소지(素地)라고도 한다. 청자의 태토는 풍화된 암반층에서 흘러온 미세한 점토입자가 충적(沖積)을 이루면서 유기물질 등과 결합된 2차 점토를 사용한다. 청자의 태토는 모암(母岩)이 있는 고산지대보다는 침적이 이루어지는 지대에서 주로 굴토되는 경우가 많고 불순물이 함유되어 있어 백자태토에 비해 용융점이 낮다.(이종민)

│ '청주'명분청사기 '淸州'銘粉靑沙器, Buncheong Ware with 'Cheongju(淸州)' Inscription │

충청도 청주목(淸州牧)의 지명인 '淸

457

州'가 표기된 분청사기이다. 공납용 분청사기에 표기된 '淸州'는 자기의 생산지역 또는 중앙의 여러 관청[京中各司]에 자기를 상납한 지방관부를 의미한다. 조선 초 공납용 자기의 생산과 관련하여 세종 14년(1432)에 『신찬팔도지리지(新撰八道地理志)』로 편찬되어 단종 2년(1454)에 『세종실록』에 부록된 지리지 충청도 청주목(『世宗實錄』地理志 忠淸道 淸州牧)에는 자기소(磁器所)에 관한 내용이 없고 청주목 관할 2개 군(郡)과 17개 현(縣)에 총 스물 세 곳의 자기소가 기재되었다. 공납용 분청사기에 표기된 지명(地名)은 경상도가 많고 전라도와 충청도는 적다. '淸州'명 분청사기는 경기도 양주 회암사지에서 출토되어 청주목 목천현(木川縣)의 지명으로 보는 견해가 있는 '木川(목천)'명 외에 유일한 충청도 지명이 표기된 예이다.(박경자)

| 청화백자 靑畫白瓷, Blue and White: Porcelain in underglaze Cobalt blue |

청화백자는 초벌구이한 백자위에 코발트를 안료로 그림을 그린 후 백자유약을 시유하여 구운 자기다. 중국의 경우 청화백자는 원대 후반기인 14세기에 본격적으로 제작되었는데, 중국 역시 이슬람에서 수입한 코발트 안료를 중국인들이 정제하여 백자의 표면에 그림을 그린 후 시유하여 고온에서 구운 것이다. 중국의 청화백자는 고려 말에서 조선 초에 처음 우리나라에 유입된 것으로 여겨진다. 15세기 전반의 기록을 보면 당시 중국 사신이 주고 간 백자의 대부분이 청화백자였으며 종류도 다양하였다. 이를 반영하듯 세조 원년(1455)의 기록을 보면 중궁 주방에서 금잔(金盞) 대신 화자기(花磁器)를 사용토록 하였는데, 여기서 화자기란 청화백자를 일컫는 것으로 보인다.

조선에서 청화백자를 처음 제작한 시기는 확실하지 않으나, 현재까지 청화백자의 가장 이른 편년 자료는 국립중앙박물관 소장의 정통 10년(1445)명 청화백자평원대군(平原大君)묘지석이지만 청화 발색이 좋지 않다. 이

458

에 비해 고려대학교 박물관 소장의 경태 7년(1456)명 청화백자인천이씨묘지석(青畵白磁仁川李氏墓誌石)은 청화의 발색이나 번조 상태가 우수하다. 따라서 이미 이 시기에는 백자 도공들의 청화 사용법이 상당히 익숙하여 적어도 조선에서도 청화백자 제작이 개시되었을 것으로 판단된다. 이 외에도 성현(成俔)의 『용재총화(慵齋叢話)』에는 세조 연간(1455~1468)에 청화백자가 제작되었다고 기록하고 있다. 또한, 현재까지의 발굴 자료에 의하면 청화백자가 출토된 광주 도마리 5호에서 '을축팔월명(乙丑八月銘)'사각봉편이 출토되었는데, 여기서 을축

년을 1445년으로 보고 청화백자 제작 시기를 15세기 전반으로 보는 견해도 제기되었다. 그러나 동반 출토된 16세기 전반으로 추정되는 중국 도자 등을 고려할 때 한 갑자 뒤인 1505년으로 보는 시각도 있다.

일반적으로, 조선 전기의 청화백자는 명초의 청화자기의 문양을 모방한 양식이 주를 이루었다. 가령 어문이나 매죽문, 당초문 등을 기면(器面) 전체에 가득 시문하는 등 전형적인 명초 청화백자 양식을 지향한 것으로 보인다. 그러나 15세기 후반 청화백자 제작의 성숙기를 거치면서 조선만의 독자적인 양식으로 이행되었다. 예를 들어 화조화의 경우 사계화조화라는 유행 양식을 따르긴 했어도 중국처럼 기면(器面) 전체에 시문하는 것이 아니라 여백을 충분히 남기며 그린 것이 그 예라고 할 수 있다.

당시 조선에서 청화를 제작하려면 반드시 중국에서 청화안료를 수입하여 제작했어야만 했다. 그렇기 때문에 고가인 청화안료를 다룰 수 있는 것은 왕실 화원들의 몫이었다. 성종 17년 『동국여지승람(東國輿地勝覽)』경기도 광주목 토산조(土産條)의 기록에서 "해마다 사옹원의 관리가 화원을 거느리고 어기로 쓰일 그릇을 감

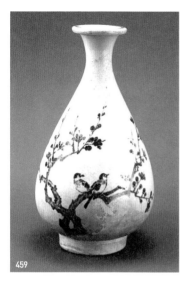 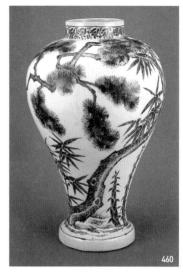

459

460

조하였다"라는 내용에서 알 수 있듯이, 왕실 소용 자기를 제작했던 관요에 사옹원 관리가 인솔한 화원은 도화서(圖畵署) 소속의 화원일 것이다. 따라서 관요에서 제작되었던 청화백자의 문양은 궁중 화원을 통해 시문되었음을 알 수 있다. 또한 궁중화원들이 시문한 까닭에 당시 화단의 화풍이 엿보인다는 점이 특징이다. 다시 말해, 조선백자에 등장하는 문양이 동시기 화단에서 유행하였던 주제와 필법 등이 그대로 등장하였다. 가령, 조선 전기 청화백자에 시문된 소나무와 대나무, 매화 등은 당시 화풍을 반영하였다. 물론 전체적으로 차

지하는 비중이 운룡문이나 화조문에 비해 떨어지지만 남아있는 작품의 품격은 상당한 수준이다.

백자에 시문된 문양의 범주는 매우 한정적인데 예를 들어 산수문은 18세기 이전에는 등장하지 않았다. 이는 당시 회화에서 나타난 다양한 산수문의 도입이나 변천과 달리 백자는 왕실용으로 제작되었기에 훨씬 보수적이고 의례용의 성격이 강한 탓이다. 당연히 운룡문이나 매죽문이 주를 이루었다. 즉, 개인의 취사선택이나 예술적 취향에 따라 움직일 수 있는 회화와는 달리 관요의 성격상 신속하게 양식이 유입되거나 왕실 이외 수요

457

461

층의 취향이 바로 반영되는 것은 힘들었던 것으로 여겨진다. 그러나 17세기 이후 분원 체제가 정비되면서 장인들의 생계문제와 분원 경영난을 해소하기 위해 장인들에게 사사로이 그릇을 생산할 수 있는 사번이 허용되면서 일반 사대부들의 주문 생산이 가능하게 되자 새로운 양식이 선보이기 시작한 것으로 판단된다.

게다가 조선 후기에는 상업 경제가 왕성해지고 양반의 수가 증가하면서 자연스럽게 문인 수요층이 전면으로 부상했다. 이러한 수요층의 욕구를 반영하기 위해 조선 후기 청화백자에는 문인풍의 격조있는 산수화가 장식문으로 등장하게 되었다. 조선 후기 청화백자에 등장하는 산수문은 회화적 완성도가 상당히 높다. 가장 많이 등장하는 소재로는 중국 호남성과 호북성의 경계에 있는 동정호의 여덟 장면을 그린 소상팔경(瀟湘八景)이 있다. 조선시대 문인들에게 소상팔경은 인기 있는 시제(詩題)였기에 그림 또한 많은 사랑을 받았다. 백자에 소상팔경의 여덟 장면이 모두

462

표현되는 경우도 있지만 대부분은 동정추월(洞庭秋月)이나 산시청람(山市晴嵐)의 장면이 장식되었다. 소상팔경도는 원래 중국 당대 이후의 시에 주로 나타나다가 송대 이후로 회화에 등장하기 시작했다. 우리나라에서는 조선 전기 회화의 주제로 꾸준히 등장하였고, 조선 후기에 들어서는 도자기를 장식하는 문양으로 사랑을 받았다. 도자기에 시문된 소상팔경도는 회화의 원본에 충실하기보다는 도자기의 기형에 맞게 약간의 변용을 거쳐 시문되었다. 변용되는 과정 중에 일부 모티프는 생략되고 구도도 변형되는 등 도자기 장식으로서 새로운 양식들이 등장하였다. 산수화 외에도 길상문이나 사군자문이 크게 증가하여 거의 모든 기형에 걸쳐 시문되었다.

이처럼 조선 전 시기에 걸쳐 청화백자는 상당히 애호되었으며, 전기에는

진귀한 대상으로서 왕실을 중심으로 소용되었다. 그러나 조선 후반기 영정조 시기에 들어서는 경제가 부흥하면서 청화백자가 하나의 상품이자 사치품으로 인식되어 폭넓게 사용되었다.(방병선)

| 청화백자소림산수문병 靑畫白磁小琳山水文瓶(小琳 趙錫晉, 1853-1920), Porcelain Bottle with Landscape design and Poem (painted by Cho Sukjin, 1853~1920) |

463

<청화백자소림산수문병>은 1911년에 제작된 병으로서, 도화서의 마지막 화원이었던 조석진(趙錫晉)이 직접 도화(陶畫)와 시명(詩名) 그리고 제작연대(1911년) 및 묵서명(墨書名)인 「송하문동자 언사채락 지재차산중 운심불지처 신해하일 소림사(松下問童子 言師採樂 只在此山中 雲深不知處 辛亥夏日 小琳寫)」을 남겼다. 소나무와 암산, 구름 등 동체 전면을 가득 채운 산수문은 18세기의 유형을 답습한듯 하지만, 이전 양식에서 볼 수 없는 특이한 구연부로 제작되어 전통양식에서 벗어난 애매한 형태를 취한다. 그럼에도 이 병은 근대기의 몇 안 되는 편

차

년자료로서 주목되며, 강점 초기 분원리에서 제작된 상품자기(上品磁器)의 제작양상을 유추할 수 있을 뿐 아니라 전승자기가 일본적인 취향으로 변질되어가는 양상을 파악할 수 있는 주요 유물로 간주된다.(엄승희)

| 청화백자양각호 靑畫白磁陽刻壺, Porcelain Jar with Relief Decoration |

<청화백자양각호>는 동체 전면을 과형으로 양각처리하고 전사지를 사용하여 시문장식한 호다. 동체 전면을

메우고 있는 전사시문이 매우 특징적이며, 사용된 전사지는 설빙(雪氷)과 오렌지 등 매우 이국적인 문양들로 다양하게 구성되었다. 근대기 국내에 전사지가 유입된 시기는 대략 19세기 말엽부터지만, 대중화되기 시작한 때는 1920년대이다. 따라서 이 유물의 제작시기는 전사지 유입이 보편화되던 일제 중기로 볼 수 있다. 전반적으로 조질한 백자에 외래적인 전사문양이 매우 어색하게 조화를 이룬다.(엄승희)

| 청화안료 靑畵顔料, cobalt |

코발트(Co)를 비롯하여 철(Fe), 망간(Mn), 동(Cu), 니켈(Ni) 등 여러 가지 금속 화합물로 구성된 청색의 안료. 청화백자의 그림장식에 사용되었다. 우리나라는 15세기부터 경기도 광주의 관요(官窯)에서 왕실용 백자의 장식에 본격적으로 사용하였으며, 중국에 이어 세계에서 두 번째로 청화백자의 제작에 돌입하였다. 청화안료는 페르시아산과 중국산으로 크게 나뉘는데, 전자를 회회청(回回靑), 회청(回靑)이라 하고 후자를 석청(石靑)이라 한다. 조선의 청화백자 장식에는 중국에서 수입한 회회청을 사용하였으며, 중국안료의 구입이 어려워 국내산 토청(土靑)을 개발하려는 노력이 시도되기도 하였다.(전승창)

| 초마선 哨馬船, Transport Ship |

고려시대와 조선 전기에 곡물이나 물건 등을 실어 나르는 조운선(漕運船). 고려의 조운선은 배 밑이 편평한 평저선과 바닥이 깊은 초마선이 있었으며 초마선이 평저선보다 5배 정도 컸

다. 초마선은 고려 국초부터 12개 조창(漕倉)의 세곡을 실어 나르던 배로 적재량은 약 1,000석 가량 되는 것으로 알려져 있다. 주로 연안항로에서 활용한 것으로 추측되고 있다.(이종민)

| 초벌구이 初燔, Biscuit Firing |

도자공예에서 유약을 시유하기 이전 소지만을 800도 전후의 온도에서 구워내는 것을 말한다. 초벌구이를 함으로서 소지의 흡수성과 강도가 강해지기 때문에 이후 유약을 시유하거나 장식을 할 때 안전하다. 중국에서는 당삼채, 요주요 등 일부 요장에서 초벌구이를 하였지만, 명·청대의 경덕진은 초벌구이 없이 한 번에 소성을 마쳤다. 우리나라에서는 초벌구이를 하고 다시 재벌구이를 하였지만 일부 지방 가마에서는 초벌 파편이 보이지 않아 아마도 신속한 제작을 위해 초벌을 생

466

략한 것으로 추정된다.(방병선)

| 최면재 崔冕載, Choi Myeon-Jae |

함경북도 회령 출신의 최면재는 일제 강점기 도기제조 분야의 권위자였다. 친일파로 알려진 그는 조선인으로서는 드물게 강점 초기 중앙시험소 요업부에 근무한 이력이 있었다. 1920년대에는 귀향하여 회령소도기조합(會寧燒陶器組合)을 설립하고 회령도기의 재현을 위해 많은 연구를 거듭해 '회령도기 제2의 창시자'로 불렸다. 30년대 중반 이후에는 국내는 물론 일본에서도 그의 제품들은 호평받았다. 최면재는 근대 요업기술을 활용하여 다양한 제품 개발에 매진했으며, 한편으로는 일제로부터 많은 권한을 부여받으면서 회령도기를 국외로 알려나간 인물로 평가된다. 이밖에도 〈조선미술전람회〉 공예부에 조선인으로서는 최다 입상한 경력도 보유했다. 입상작

467

은 제12회(2점), 제13회(1점), 제14회(2점)에 이르기까지 그가 회령에서 생산했던 도기와 유사했을 각종 유색 도기를 출품한 것으로 보인다. 양식은 제13회에 출품한 〈존식화병(尊式花瓶)〉을 제외한 나머지가 모두 전승식에 바탕을 둔 창의적인 면모를 지니고 있다.(엄승희)

| '최신'명청자 '崔信'銘靑磁, Celadon with 'Choesin(崔信)' Inscription |

'최신'명청자는 굽 안바닥에 '최신(崔信)'이라는 명문이 음각된 반구병(盤口瓶)이다. 반구병은 병의 주둥이가 쟁반처럼 직립된 원형반의 모양을 한 것이며, 광구병(廣口瓶)으로 불리기도 한다. 이 반구병은 성형후에 기면을 잘 다듬지 않아서 유면(釉面)이 고르지 않을 뿐만 아니라 기포도 많고 유색도 황록색을 띠는 등 전반적으로 품질은 떨어진다. 번조 받침은 내화토 빚음을 사용하였으며, 12세기경에 제작된 것으로 추정된다. 명문은 굽안바닥에 시유를 한 후에 음각하였으며, 사용자나 소장자의 이름으로 추정된다.(김윤정)

468

| 충북제도사 忠北製陶社, Chungbuk porcelain factory |

충북제도사는 1943년 충청북도 청주시 우암동에 설립된 산업자기 공장이다. 최초의 공장 설립자는 일본인이었으나 곧바로 조선인이 인수하여 운영되었는데 인수자에 대해 밝혀진 바는 없다. 공장은 3,000평 대지에 건평 450평 규모로 일제 말기 국내인이 운영한 공장으로는 최대 규모라 할 수 있다. 초창기 주종품은 생활식기, 변기 등의 생활용품들이었으나 이후는 서양식기 제작에도 착수하였다. 한편

469

1948년부터는 충남 홍성 출신의 김지준이 회사를 인수하였고, 이후 1959년에는 그릇 도매점으로 명성이 높았던 삼광사(三光社) 사장 김종호에게 최종 인수되면서 사명(社名)이 (주)한국도자기로 개칭되어 현재까지 존립한다.(엄승희)

| 충주 구룡리 도요지
忠州九龍里陶窯址, Chungju Guryong-ri Kiln Site |

충청북도 충주시 소태면 구룡리에 위치한 조선시대 백자가마터다. 가마터는 2002년 중앙문화재연구원에서 시굴 및 발굴조사하였다. 구룡리 가마는 총 2기가 조사되었으나 구간이 약 1km 이상 떨어져 있어 동일한 유구로 보기 어려웠다. 따라서 총 2개 지역으로 나뉘진 가마터는 구분되어 조사되었다. 1지구의 경우, 도기가마 1기, 숯가마 2기, 소성유구 1기가 조사되었으며, 가마터에서 100m 정도 떨어진 곳에 계곡과 참나무 숲 등이 발달되어 입지조건이 좋은 지역으로 확인되었다. 2지구는 백자가마흔과 도편폐기장 1개소, 수비공 7기, 소성유구 4기 등이 확인되었다. 조사결과, 가마 구조와 규모는 두 지구가 매우 유사하여 동 시기에 운영되었을 것으로 추정되었다. 출토유물은 수비공, 도편폐기장 그 밖의 작업장 주변 지표에서 수습되었다. 유물은 백자, 옹기, 도기, 각종도구 등으로, 가마가 운영되던 당시에 폐기된 1,900여 점이다. 백자가 주류를 이루며 기종은 사발, 대발, 접시 등 일상생활용기가 대부분이다. 유형은 대량생산을 짐작하듯, 기벽이 두툼하고 형태는 단순하면서 소형화되고 태토는 정선된 편이다. 대체로 회백색의 순백자들로 모래받침 흔적이 확인되어 포개구이한 것으로 추정된다. 문양은 양질의 백자에서 간략한 초문 및 글씨 등이 청채로 시문된 경우가 있으며, 굽은 대개 오목굽이다.

구룡리 가마에는 분원 민영 이후 전국의 지방가마에서 볼 수 있는 시문장식과 생산구조가 거의 동일하게 나타난다. 따라서 무안 피서리, 장성 수옥리 등의 가마터와 같이 19세기 후반에서 20세기 초반까지 운영된 민수용 자기 생산지임을 추정할 수 있으

차

며, 충주 일대의 지방가마로 발전하
면서 근대기까지 유지되어 인근 지역
민들에게 생필품을 공급한 가마터로
보인다. 관련 보고서는 2005년 중앙
문화재연구원과 농업기반공사에서
공동 발간한 『忠州 九龍里 白磁窯
址』가 있다.(엄승희)

| 충주 미륵리 요지 忠州彌勒里 陶窯址, Chungju Mireuk-ri Kiln Site |

충주 미륵리 가마터는 월악산 국립공
원 내의 미륵리 종합개발계획의 일환
으로 1993년부터 1994년까지 충북대
학교 박물관에서 발굴조사한 곳이다.
조사결과, 조선후기에서 근대기를 걸
치는 시기의 가마구조와 변화과정이
파악되고, 특히 20세기 전반기에 운
용된 가마형태와 도자유형 등이 확
인되어 한국 근대 도자 계통을 밝히
는 주요한 실마리를 제공했다. 유물
은 백자, 청화백자로 분류되는 근대
자기들이 1호 가마 퇴적층에서 출토
되었으며, 출토물들은 1호 가마 밑에
위치한 일본식 벽돌가마인 4호 가마
의 영향을 받은 것으로 추측된다. 1호
퇴적층은 층위가 4층으로 형성되었
지만 시간 폭이 크지 않아 기형과 시
문 등에서 큰 차이를 보이지 않는다.
유형은 사발, 대접, 종지 등의 생활용
기가 주종을 이룬다. 문양은 포도문,
초문(草文), 문자문, 외래문 등 다양하
다. 특히 포도덩쿨문의 경우, 간략하
면서 추상적인 양식으로 변모하여 대
량으로 생산되었을 가능성을 시사한
다. 또한 문자문은 「수(壽)」, 「복(福)」
자명 사발과 대접이 대부분이며, 외

면 구연부에 1줄의 청화선을 돌려 쓰여진 것들이 많다. 그릇은 투박하고 모래를 받쳐 포개구이를 했지만 유태는 비교적 정결한 편이다. 기법은 다양하지 않지만 반기계 성형 흔적이 보인다. 그 외에도 1호 퇴적층에서는 4점의 청화백자 전사문 도편이 수습되어 전사기법의 청화백자들이 소량 제작된 것으로 확인되었다. 그러나 한국 근대기에는 조선인에 의해 전사지를 제작할 수 있는 여건이 구비되지 못해 사용된 전사지 대부분이 일본으로부터 수입되었다. 따라서 이들은 태토, 유약, 굵은 모래받침 등으로 미루어 보아 미륵리산 백자에 일본산 전사지를 사용해 제작된 것으로 보인다. 퇴적 상층으로 올라갈수록 외래풍의 청화백자는 감소하고 문양장식이 생략되거나 단순한 백자들이 수습되었다. 외래적 요소의 극감은 강점 말기 전시체제에 따른 생산성의 한계와 제한, 지방가마의 운영상의 변화 등 다양한 원인에 따른다. 이상의 특징으로 보아 1호 가마의 운용시기는 일제강점기 전반에 걸쳐진다고 보며(1920~1950), 1호 퇴적층은 1920~1930년대, 4호 가마는 1920년대로 보고 있다.

19세기 말에서 20세기 전반의 근대백

자 양상을 가장 잘 파악할 수 있는 미륵리 가마터는 분원 민영화 이후 전국에 흩어진 사기장들에 의해 민수용 생활용기가 활발하게 제작되던 지방가마의 전형이다. 또한 일제강점기에 조선에서 도자기제작업에 종사하던 일본인이 생산에 함께 참여한 곳으로서 출토 유물들은 근대기의 과도기적 흐름이 반영되어있다. 관련 보고서는 1995년 충북대학교 박물관에서 발간한 『충주 미륵리 백자가마터』가 있다.(엄승희)

┃충효동 분청사기 요지
忠孝洞 窯址, Chunghyo-dong Buncheong Ware Kiln Site ┃

전라남도 광주시 북구 충효동에 위치한 분청사기를 위주로 소량의 백자를 함께 제작했던 조선 초기의 가마터. 1963년 부분적인 학술발굴이 시행된 이후 1991년 전면적인 재발굴이 이루어졌다. 모두 4기의 가마가 운영되었으며, 2호 가마의 경우 총 길이 20.6미터, 폭 1.3미터의 등요(登窯)로 봉통과 번조실(燔造室), 굴뚝, 출입시설 등이 갖추어져 있었다. 회록(灰綠), 회갈(灰褐), 암록(暗綠) 등의 유색을 보이는 대접, 접시, 마상배, 합, 뚜껑, 매병, 병, 편병, 장군, 항아리, 벼루, 보(簠)와 같은 제기 등이 출토되었다. 표면에 상감과 인화, 조화, 박지, 귀얄 등 다양한 기법으로 국화, 나비, 모란, 물고기, 연꽃, 새, 물 등을 장식한 파편이 다수 발견되어, 학계의 주목을 받았다. 특히, '光(광)', '公(공)', '山(산)', '丁閏二(정윤이)' 등 제작지나 제작시기 등을 의미하는 다양한 글자를 새겨진 파편이 다수 있으며, '成化丁酉(성화정유)'의 문자가 있는 묘지석(墓誌石) 파편이 출토되어 가마의 운영시기를 추정하는데 중요한 자료가 되었다. 백자도 함께 제작되었으며, 15세기 전반에서 16세기 초기까지 운영되던 요지로 추정된다.(전승창)

| 칠곡 학하리 요지 漆谷 鶴下里 窯址, Chilgok Hakha-ri kiln site |

칠곡 학하리 요지는 경상북도 칠곡 학하리에서 발굴·조사된 14세기말 15세기초 청자가마터이다. 출토 유물이 고려말 상감청자 계통이면서 인화분청사기류는 확인되지 않은 점이나 명문의 내용으로 14세기 말에서 15세기 초에 운영된 것으로 추정되고 있다. 학하리 가마터에서 '사선(司膳)', '령(寧)', '공(公)', '순(順)', '정(定)', '금(金)' 등의 명문청자가 출토되었으며, 특히 '사선'명청자가 40여점이라는 많은 양이 출토되어 주목되었다. 학하리 가마터 출토 청자는 명문의 위치나 사용된 문양 형태 등에서 고려말 강진에서 제작된 상감청자의 계보를 잇고 있다. 그릇의 내면에는 같은 문양의 도장을 반복적으로 찍는 인화문이 보이지만 외면에는 문양이 없거나 간단한 횡선이나 뇌문대가 상감되는 예가 많다. 즉, 인화문이 사용되기는 했지만 그릇의 내외면에 인화문을 빽빽하게 찍는 전형적인 인화분청사기는 출토되지 않았다. 따라서 전형적인 인화분청사기가 제작되기 이전에 폐요되었으며, 1417년 이전에

운영된 것으로 추정된다.(김윤정)

| 칠보문 七寶文, Seven Treasures Design |

고려, 조선시대 청자와 백자의 장식 소재로 사용되던 길상문(吉祥文)의 하나. 다복(多福), 다수(多壽), 다남(多男) 등 도교적 이념에서 비롯된 삼다사상(三多思想)에 의한 도안이다. 길상여의(吉祥如意), 자손길경(子孫吉慶), 장명부귀(長命富貴) 등을 뜻하며, 청자에 투각, 상감, 백화(白畵) 등의 기법으로 병, 배게, 합(盒) 등에 장식되었으며, 조선시대 제작된 청화백자 잔받침이나 문방구, 제기(祭器) 등에 보조문양으로 그려졌다.(전승창)

| '칠원전배'명청자 '七元前排'銘 靑磁, Celadon with 'Chilwonjeonbae(七元前排)' Inscription |

'칠원전배'명 청자는 고려 후기에 왕실에서 거행되는 북두칠성에게 드리는 초제(醮祭)에서 진설된 의례 용기이다. 칠원의 정식 명칭은 '북두대성 칠원성군(北斗大聖 七元星君)'이며, 일명 북두칠성으로 도교에서 사람의 운명과 죽음을 관장하는 최상위신이다. 청자 접시 한 점이 남아 있으며, 내면 바닥에 국화문이 백상감되었고, 명문은 몸체 외면에 시계방향으로 흑상감되었다. '칠원전배'명 청자접시는 규석을 받쳐 번조하였으며, 13세기 후반 경에 제작된 것으로 추정된다.(김윤정)

차

467

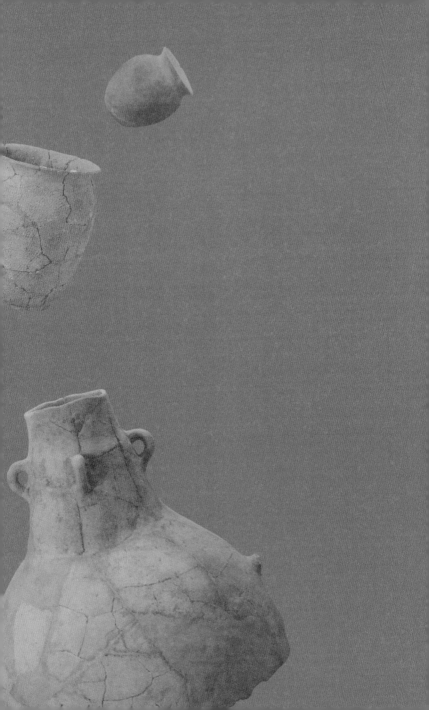

카
타

| 코발트 cobalt |

청화안료의 다른 이름. 조선시대 왕실용 백자의 장식안료로 사용되었으며, 회청(回靑), 회회청(回回靑), 토청(土靑) 등으로 불리기도 하였다. 회청, 회회청은 회회족(回回族)인 위그르족이 살던 곳에서 나던 청료(靑料)라는 의미에서 비롯되었으며, 중국을 통하여 조선에 유입되었다. 토청은 우리나라 땅에서 나던 청료를 지칭하기도 하는데, 조선 초기인 1460년대를 전후하여 국내산 청화안료를 찾으려는 노력이 집중되기도 하였으며 관련된 기록이 조선왕조실록(朝鮮王朝實錄)을 통해 확인된다.(전승창)

| 타날기법 打捺技法, Paddle and Anvil Technique |

토기의 몸통을 다지거나 부풀리기 위해 그릇 안쪽에 받침모루를 대고 바깥쪽을 두드리는 성형기법. 그릇의 바깥쪽을 두드리는 타날구는 흔히 나무를 이용하며, 타날구에 격자문을 새기거나 노끈을 감아서 사용하기 때문에 토기 표면에 격자문이나 노끈무늬가 새겨진다. 그릇 안쪽에 받치는 받침모루는 박자라고도 불리며, 돌이나 버섯모양의 토제품이 사용된다. 우리나라의 경우 원삼국시대부터 본격적으로 타날기법이 사용된 것으로 보인다.(최종택)

| 타날문단경호 打捺文短頸壺, Round Jar with Paddling-mark |

474

초기철기시대 처음 등장하는 기종으로 둥근 몸통의 전면에 타날문이 베풀어진 목이 짧은 항아리이다. 바닥이 둥글어서 타날문원저호(打捺文圓底壺)라고도 하고 일찍이 북한 학계에서는 회색배부른단지라고 이름 붙여왔다. 물레 위에 놓고 회전시키면서 그릇의 목부분을 다듬고 동체부를 타날한 다음 최종적으로 그릇 바닥을 두드려 원통형의 동체부를 완성하는 것이 타날문단경호의 기본적인 성형공정이다. 보통 가마 안에서 환

원 분위기로 소성하기 때문에 회색이나 회청색을 띄는 것이 보통이다. 전국시대 말, 요서와 요동, 한반도 서북한 지역에는 철기문화에 포함된 회도(灰陶)기술의 영향으로 정질의 점토 사용, 물레질과 타날 성형, 그리고 가마 안에서의 환원소성 등 토기제작의 신기술이 도입된다. 제작기술의 변화만이 아니라 종래의 무문토기에서는 볼 수 없었던 새로운 종류의 그릇도 등장하게 되는데 그 대표적인 것이 타날문단경호이다. 철기문화가 확산된 지역에서는 어디에서나 볼 수 있는 기종이며 요동과 서북한 일부지역에서는 초기철기시대부터 등장하고 남한지역에서는 원삼국시대에 들어와 와질토기로 제작된다. 삼국시대 고구려에서는 타날문단경호를 볼 수 없다. 남한의 일부지역에서는 도질토기로 대량생산이 이루어지기도 하며 취락과 분묘유적에서 가장 흔히 보는 기종 중에 하나가 되지만 삼국시대 후기가 되면 서서히 소멸하게 된다.

철기문화와 함께 요동과 서북한지역에 등장하는 타날문단경호는 노끈을 감은 타날도구로 두드려 승문(繩文, 노끈무늬)이 찍힌다. 이후 원삼국시대에 들어와 낙랑지역과 중부지방, 그리고 영남지방에 처음 등장하게 되

475

는 것도 승문타날단경호이다. 낙랑지역의 기술로 제작된 타날문단경호는 특히 한강유역을 중심으로 한 중부지방의 주거유적에서 흔히 볼 수 있기 때문에 낙랑의 토기제작기술이 이 지역에 많은 영향을 끼쳤음을 알 수 있다. 영남지역에서도 완벽한 기술이 구사되는 것은 아니지만 타날문단경호가 원삼국시대 초기부터 생산이 이루어지는데 비해 호남지역의 경우는 상당히 늦어져 원삼국시대 후기부터 제작되는 것으로 알려져 있다. 원삼국시대 전기까지는 남한 전역에서 승문타날단경호만 생산되지만 원삼국시대 후기가 되면 격자문과 평행타날에 의한 의사승문이 등장한다. 영남의 일부지역에서는 3세기 후반부터 도질 승문타날단경호가 대량생산 생산되지만 남한의 전역에서 본다면 격자타날과 평행타날의 단경호

의 비율이 높은 편이다. 남한 제 지역의 주거유적에서는 가장 많이 볼 수 있는 기종이었고 분묘에 부장되는 토기로도 흔히 사용되었다. 특히 마한지역의 4세기를 전후한 토광묘에서는 토기부장칸을 마련하여 이 타날문단경호만 10여점 넘게 껴묻어주기도 했다.(이성주)

| 타날문토기 打捺文土器, Pottery with Paddled Pattern |

토기 제작의 공정에서 점토띠의 이음매를 단단하게 붙이거나 그릇의 벽을 자연스런 곡면으로 만들기 위해 그릇 안쪽을 받침모루(內拍子)로 받치고 그릇 외면을 타날구(打捺具: 外拍子)로 두드리는 기법으로 성형된 토기를 말한다. 타날 공정을 거친 토기는 그릇 외벽에 타날구의 무늬가 규칙적으

로 남아 있고 그릇 내벽에는 내박자로 받친 흔적이 보인다. 타날기법은 전통적인 기술로 토기를 생산하는 세계 도처의 공방에서 지금까지도 채용되고 있으며, 특히 동남아 일대의 전통 토기제작자들에게서 흔히 볼 수 있다. 타날문토기는 중국 강남지역의 신석기시대 조기에 처음 등장하며 만기가 되면 타날문에 의해 장식적 효과가 크게 발휘된 인문경도(印文硬陶)가 등장한다. 한국에서는 타날문토기가 초기철기시대 철기와 함께 서북한 쪽으로 먼저 들어오지만 남부지역까지 퍼지는 시기는 원삼국시대 초기이다. 청동기시대 송국리식토기(松菊里式土器)와 이후 점토대토기(粘土帶土器)에도 타날문토기가 보이지만 원삼국시대에 등장하는 것과는 성격이 다르다. 원삼국시대 이후 타날문토기는 타날도구에 새겨진 무늬에 따라 승문(繩文), 격자문(格子文), 평행타날문(平行打捺文)으로 나뉜다. 원삼국시대 최초로 도입되는 것은 승문으로 주로 바닥이 둥근 단경호(短頸壺)를 제작하는데 적용되었다. 격자문은 승문에 비해 조금 늦은 시기에

476

도입되지만 처음에는 주로 단경호를 제작하는데 사용되다 일상생활에서 흔히 쓰는 옹(甕)과 발(鉢)을 제작하는데 적용되었다. 평행타날문은 두 가지가 있는데 자루방향으로 굵은 평행선을 그어 두드린 것이 있고 가는 평행선을 자루와 직교하도록 새긴 타날구로 두드린 것이 있다. 전자는 중서부 해안지대에서 청동기시대부터 사용되다 원삼국시대 남해안지역을 중심으로 적색연질토기 제작에 응용되었다. 철기문화와 함께 중국 동북지방으로부터 확산되어 들어온 타날문토기 제작기술이 처음부터 능숙하게 적용되지는 못하였지만 물레질법과 함께 기술의 적용이 발달되고 숙련되면서 토기의 대량생산을 가능하게 했다. 토기생산이 더욱 전문화되면서 물레질만으로 토기를 성형하는 기술이 보급되자 타날문토기는 점차 쇠퇴하게 되지만 자기의 사용이 보편화되는 고려시대 이후에도 허드레질그릇을 제작하는데 흔히 적용되었다.(이성주)

| 타호 唾壺, Spittoon |

타호는 타우(唾盂)라고도 하며 이름 그대로 침 그릇이며, 침이나 가래를 뱉는 용도로 사용되었다. 타호의 몸체는 둥근 항아리 같고, 주둥이 부분에 나팔형의 넓은 받침이 부착되어 있어서 침을 뱉기에 알맞은 형태이다. 고려시대 타호는 금속기로도 제작되었지만 현재 남아 있는 대부분은 청자나 백자이다. 타우는 기본적으로 관료들의 생활 속에 기본으로 갖춰져야 하는 그릇 중의 하나였다. 서긍(徐兢)은 『고려도경』에서 중국 사신들이 머물렀던 관사(館舍)의 방 안에는 은으로 만든 향렴(香奩, 향을 넣어두는 그릇)·주합(酒榼, 술을 담는 그릇)·타우(唾盂, 침 뱉는 항아리)·식이(食匜, 음식 담는 그릇)가 구비되어 있었다고 한다. 타호가 당시 관료나 상류층 사람들의 생활공간 속에 일상적인 그릇이었음을 알 수 있다. 고려중기 문인이었던 이규보(李奎報, 1168~1241)의 『동국이상국집』에는 술에 취하여 시를 읊조릴 때마다 타호를 치면서 장단을 맞추다가 너무 세게 쳐서 타호가 이지러졌다는 내용이 곳곳에서 보인다. 타호는 중국에서도 남북조시기에 유행하기 시작하여 수·당대 이후부터 보편적으로 사용되었다. 초기에는 금·은·동과 같은 금속이나 칠기로 만들어지다가 보편화되기 시작하는 당대 이후부터 백자나 청자로 많이 만들어

졌다. 당대 이후부터 차를 마시는 풍습이 유행하면서 타호에 차 찌꺼기를 버리기도 하였기 때문에 사두(渣斗)라고 불리기도 한다.(김윤정)

| 태묘 太廟, Ancestral Shrine of Royal Family |

고려의 시조인 태조(太祖)를 비롯하여 선대 왕 들을 제사지내기 위해 만든 사당. 고려의 경우 성종(成宗, 982~997 재위) 8년(989) 4월에 송의 제도를 기본으로 태묘를 짓기 시작하여 11년(992) 12월에 완공하였다. 현종(顯宗) 말년인 1031년, 태묘의 수축기사와 신주를 다시 봉안한 내용을 보면 태조와 왕후는 1실, 혜종(惠宗)과 왕후는 2실, 정종(定宗)과 왕후는 3실, 광종(光宗)과 왕후는 4실, 대종(戴宗)과 왕태후는 5실, 경종(景宗)과 왕후는 6실, 성종과 왕후는 7실, 목종(穆宗)과 왕후는 8실로 규정하고 있다. 명문으로 제작연대와 사용장소, 제작자 등이 잘 알려진 〈순화명청자〉류는 이들의 제실에 넣기 위한 제기였음을 알 수 있다.(이종민)

| 태안 대섬 해저 유적 泰安 竹島 海底 遺蹟, The Underwater

Remains of Daeseom, Taean |

태안 대섬 해저 유적은 충청남도 태안군 근흥면 대섬 남서쪽 약 200m 지점에서 발견되었다. 2007년부터 2008년까지 3차에 걸쳐 발굴·조사된 유물은 고려시대 선체를 포함하여 모두 23,815점에 이르고, 이중에 23,771점이 고려청자이다. 주요 기종은 접시, 대접, 완, 잔, 발우, 주자, 향로, 벼루 등으로 구성되었으며, 수 천점에 이르는 청자파편까지 헤아리면 3만여 점에 가까운 수량이다. 대섬 해저 유적은 3만여 점의 고려청자를 실은 선박과 함께 청자의 화물표로 쓰인 목간 20여점도 발견되었다. 목간의 내용 중에 청자의 생산지, 발송자, 수취인, 화물의 종류와 수량 등이 확인되어 고려시대 청자의 유통 과정을 밝히는데 중요한 자료가 되었다. 목간에서 "탐진⎕재경대정인수호(耽津⎕在京隊正仁守戶)", "⎕재경안영호사기일과(⎕在京安永戶沙器一裹)" "최대경댁상(崔大卿宅上)" 등의 내용이 확인되었다. 탐진은 현재 강진의 옛이름이며, 대표적인 청자 제작지이다. 수취지는 개경의 대정(정9품 무반) 인수나 안영의 집으로 되어 있다. 수취인에게 사기일과(沙器一裹), 즉 청자 한

꾸러미를 보낸다는 물목과 수량도 표기되어 있다. 특히 "최대경댁상"은 최대경(정3품이나 종3품의 고위관직을 총칭하는 명칭) 댁에 올린다는 간단한 기록만으로 강진에서 개경까지 청자의 운송과 수취가 가능했음을 알 수 있다. 따라서 대섬 해저 유역에서 출수된 청자는 강진에서 제작되어 청자 운송 전용선에 실려 개경에 사는 여러 계층의 사람들에게 수취되는 화물이었음을 알 수 있다. 대섬 해저에서 출수된 청자는 대부분 내화토 빚음을 번조받침으로 사용하였으며, 일부 소량의 청자에서 규석받침이 확인되었다. 청자의 기형, 문양, 번조방법 등의 특징으로 볼 때 제작 시기는 대략 12세기 전반 경으로 추정된다. 목간에 쓰인 간지(干支)를 신해(辛亥)나 신미(辛未)로 판독하여 태안선의 연대를 1131년이나 1151년으로 추정하기도 한다.(김윤정)

| 태안 마도 1호선 해저 유적
泰安 馬島 1號船 海底 遺蹟,
The Underwater Remains of Mado, Taean Shipwreck No.1 |

태안 마도 1호선 해저 유적은 충청남도 태안군 해역에서 2009년에 Ⅰ구역

으로 명명된 조사 지역에서 선체편과 목간·죽찰 69점과 함께 청자 대접과 접시·잔류 323점, 일부 도기류 54점, 백자 3점 등이 확인되었다. 화물표로 추정되는 목간과 죽찰에서 청자와 관련되는 내용은 없었으나 정묘년(丁卯年) 10월부터 무진년(戊辰年) 2월까지 화물을 실었고, 그 해가 1207년과 1208년으로 추정되었다. 따라서 마도 1호선에 적선된 청자들의 제작 시기도 1207년과 1208년경으로 압축되었다. 이 유적에 대한 종합 결과 보고자는 마도 1호선의 용도는 각 지방에서 주요 물품을 선적하여 개경의 무인(武人) 실력자에게 보내는 공물(貢物) 운반선일 가능성이 매우 높다고 판단하였다. 특히, 목간 판독으로 고려시대 조세·수취·운송 관계 등 구체적인 역사적 사실 내용을 소상하게 알려주고 있다.(김윤정)

| 태안 마도 2호선 해저 유적
泰安 馬島 2號船 海底 遺蹟,
The Underwater Remains of Mado, Taean Shipwreck No.2 |

마도 2호선에서 발견된 자기류는 총 140여 점이며, 배 밖에서 수습된 도자기류는 40점으로 보고되었다. 배 밖

에서 수습된 자기류는 수량이 작고 조사 상황으로 볼 때 선상에서 발견된 유물들과 관련되지 않을 것으로 추정되었다. 선상에서 조사된 자기류는 모두 고려청자이며, 기종은 역시 발·대접·접시·잔 등의 생활용기가 주를 이룬다. 주목되는 점은 마호 2호선이 자기 운반선이 아니라 곡물을 실어 나르는 배였기 때문에 포장목으로 묶인 자기류와 선상에서 생활용기로 사용된 자기류로 구분되었다. 목간 47점이 동반 출토되어 분석한 결과, 마도 2호선은 공적인 성격의 조운선과 개인의 지대를 싣고 가던 선박이었으며, 적어도 1213년 이전에 난파한 선박으로 추정되었다.(김윤정)

| 태안 마도 해저 유적 泰安 馬島 海底 遺蹟, The Underwater Remains of Mado, Taean |

마도 Ⅱ지구에서 발견된 도자기류는 넓은 지역을 대상으로 하여 시굴·조사되었기 때문에 한국은 물론 중국 일본의 유물들도 포함되며, 고려 초기부터 20세기 초까지 근 1000여 년 동안 제작된 자기류가 모두 총 670점으로 보고되었다. 고려청자가 64.03%로 많은 비중을 차지하며, 조선시대

백자와 분청사기가 각각 7%에 정도를 차지하고 있다. 오히려 중국 복건성을 중심으로 한 남방지역에서 제작된 도자류 131점(19.55%)이 발견되면서 이제까지 조사된 다른 해저 유적과 기종과 품종에서 큰 차이를 보인다.(김윤정)

| 태안반도 근해 해저 유적 泰安半島 近海 海底 遺蹟, The Underwater Remains of Taean |

충청남도 태안반도 해역은 신진도리, 마도, 납대지도, 장고도, 죽도 일대를 의미하여, 1981년부터 1987년 사이에 고려청자 40여점이 출토되었다. '기사(己巳)'명 청자 대접과 접시류가 포함되어 있어서 주목되었다.(김윤정)

| 태토 胎土, Clay Body |

도자기를 만드는데 사용되는 흙으로 질 혹은 바탕이라고도 함. 크게 두 종류로 대별할 수 있는데, 하나는 지표에서 채집되는 것으로 기본적인 성분이외에 다양한 불순물이 포함되어 있는 것이고, 다른 하나는 땅 속에서 특정성분만이 다량 함유되어 있고 불순물이 극히 적은 흙을 선별하여 채굴

한 것이다. 각종 도기를 비롯하여 청자, 분청사기, 흑자 등은 지표에 퇴적된 점토를 선별하여 사용하며, 백자는 지하에 형성된 불순물이 극히 적은 백토(白土)가 재료가 된다.(전승창)

| 태토(胎土) 비짐 Clay Stilts |

477

가마 안에서 도자기를 구울 때 사용하던 받침재료의 하나. 그릇의 바닥이 가마 바닥에 직접 닿아 손상되는 것을 막기 위해 고려와 조선시대에 사용하였다. 그릇의 제작에 사용되는 태토(胎土)는 손톱만한 크기로 빚어 굽바닥 3~4곳에 붙여 사용한다. 14세기 청자의 받침으로 일부 나타나기 시작하여, 15~16세기 분청사기와 백자에서 크게 유행했으며 17세기 일부까지 사용되었다.(전승창)

| 태항아리 胎壺, Placenta Jar |

아기의 태를 담는 항아리. 아기가 태어나면 태를 항아리에 담아 잘 밀봉하여 태봉(胎封)에 묻는 풍습에 사용되었다. 청자, 분청사기, 백자로 제작되었으며, 태를 밀봉하고 겉면을 잘 감싸기 위해 항아리의 어깨와 뚜껑의 윗면에 끈을 묶어 단단히 고정시킬 수 있는 작은 고리가 달려 있는 것이 특징이다. 조선시대 왕실용 백자의 경우, 내호(內壺)와 외호(外壺)가 하나의 세트로 구성되어 있다.(전승창)

| 터널요 Tunnel kiln |

터널요는 가마 내부가 레일(rail)로 이동하도록 설계되어 제품을 연속적으로 번조하는데 적합한 첨단요다. 한국에서는 일제강점기에 부산 영도구에 설립된 일본경질도기주식회사에 최초로 설치되었다. 주로 고급식기와 고품격 내화물 등을 대량 소성하는데 효율적이며 파손율은 물론 인력, 전력 소비량을 최소화할 수 있는 장점이 있다.(엄승희)

| 토기 土器, Pottery |

점토를 물에 개어 빚은 후 불에 구워 만든 다공질의 그릇. 반면에 표면

타

에 유약을 발라 높은 온도에서 구워내 전체가 유리질화 된 그릇은 자기(磁器)라고한다. 점토를 빚어 만든 그릇을 통칭하는 개념인 도자기를 구분하는 명칭은 나라마다 다소 차이가 있다. 우리나라에서는 토기와 자기로 구분하지만 중국에서는 도기(陶器)와 자기로 구분하고, 서양에서는 토기(earthenware pottery)와 석기(炻器: stoneware pottery), 자기(porcelain)로 구분한다. 이러한 구분은 원료 점토의 성분과 유약을 발랐는지 여부, 구워진 온도 등의 차이에 따른 것인데, 결과적으로는 그릇의 단단한 정도와 액체를 흡수하는 정도의 차이를 반영하는 구분이다. 우리나라의 경우 분야별로도 사용하는 용어에 차이가 있으나 낮은 온도에서 구워진 무른 질의 선사시대 그릇은 토기, 삼국시대의 단단한 석기질 토기는 도기, 그릇 전체가 유리질화 된 것은 자기로 구분할 수 있다.

인류가 흙을 빚어 토제품을 만든 것은 후기구석기시대까지 거슬러 올라가지만 그릇으로서의 토기는 이보다 한참 뒤인 신석기시대에 처음 등장한다. 가장 오래된 토기는 지금으로부터 약 1만 2천년 전으로 추정되는 일본 큐슈(九州)지역의 동굴유적

에서 출토되었다. 이때는 신석기시대가 시작되는 시기로, 비슷하거나 조금 늦은 시기에 우리나라 동남해안지역과 러시아 연해주지역, 터키의 아나톨리아지역, 중국 동북부와 남부지역 등 세계각지에서 토기가 제작되기 시작한다. 신석기시대 인류는 식량자원을 따라 떠돌아다니던 구석기시대의 생활방식을 버리고 정착생활을 영위하게 되었다. 식량생산과 정착생활로 인해 저장용 그릇의 필요성이 높아졌으며, 단단하고 형태가 변하지 않는 토기는 이러한 용도에 적합하였다. 토기의 발명은 점토와 불에 대한 오랜 관찰을 통한 경험적 지식이 축적된 결과이며, 신석기시대의 도래와 더불어 발생한 생활방식의 변화는 토기의 발명을 재촉한 요인이라고 할 수 있다.

흔히 토기를 질그릇이라고도 하는데, 이는 질흙으로 빚어 만든 그릇이라는 의미를 내포하고 있다. 토기를 만드는데 가장 중요한 재료는 질흙 즉, 점토이다. 점토는 암석이 풍화되어 만들어진 고운입자의 흙으로 입자의 크기는 0.004mm 이하이다. 암석이 풍화작용을 통해 분해되면 실리카(규소)나 알루미늄과 같은 광물질이 만들어지며, 물과 결합하여 점토광물이 만

태토 준비
불순물 걸러내기

모양 만들기

박자로 두드리기

무늬 새기기

말리고 굽기

타

들어진다. 점토는 운모와 같이 몇 개의 층을 가진 구조를 이루고 있으며, 보통 2층 또는 3층의 구조를 가지고 있다. 2층 구조의 점토로는 카올리나이트, 3층 구조의 점토로는 몽모릴로나이트(맥타이트라고도 함)와 일라이트라고 불리는 것이 대표적인데, 카올리나이트가 가장 흔한 형태이며, 순도가 높은 카올리나이트는 자기의 원료로 사용된다.

원료점토가 준비되면 바탕흙[胎土]을 준비하게 된다. 선사시대에는 순도가 높은 점토를 구하기 어려우므로 채취된 점토에는 자갈과 같은 굵은 입자

의 광물질과 유기물 등 불순물이 포함되어 있기 때문에 이를 골라내는 작업이 필요하다. 많이 사용되는 방법 중의 하나는 원료점토를 말린 다음 빻아서 입자를 고르게 한 후 체로 걸러내는 방법이다. 또는 원료점토나 빻은 점토를 물에 풀어서 잘 저은 후 수면 위에 떠오른 가벼운 유기물과 바닥에 가라앉은 무겁고 굵은 입자의 불순물을 제거하는 방법을 쓰기도 하는데 이를 수비(水飛)라고 한다.

불순물이 제거된 점토의 가소성(可塑性)을 높이기 위해 보강제를 첨가해야 하는데, 보강제의 종류와 양은 제작할 그릇의 형태와 기능에 따라 선택된다. 일반적으로 점토에 첨가되는 보강제의 양은 바탕흙의 50% 이내로 알려져 있으며, 조리용기와 같이 열을 직접 받는 토기는 굵은 모래 알갱이나 석면 등을 보강제로 첨가하며, 다른 종류의 그릇에 비해 첨가하는 양도 많다. 보강제가 첨가된 점토는 적당양의 물과 함께 골고루 반죽하게 되는데, 이 과정에서 점토입자와 보강제 사이에 공기가 남아있으면 소성과정에서 부풀어 오르거나 찌그러지게 되므로 발로 밟거나 망치로 두드리는 작업을 여러 차례 반복하게 된다.

이상과 같은 작업과정을 통해 바탕흙이 준비되면 본격적으로 그릇의 형태를 빚게 되는데 이를 성형(成形)이라고 한다. 보통 성형과정은 그릇의 형태를 만드는 1차 성형과 만들어진 그릇의 표면에 장식을 하거나 문질러 광택을 내는 등의 2차 성형으로 나뉜다. 가장 단순한 성형방법은 준비된 바탕흙을 손으로 주물러 형태를 만드는 손빚기법[手捏法]으로 작은 그릇을 만드는데 적당한 방법이며, 선사시대에 주로 사용되는 방식이다. 이보다 좀 더 발전된 성형법으로 바탕흙을 편평한 바닥에 놓고 손으로 문질러서 가늘고 긴 점토 띠를 만든 후 용수철처럼 연속으로 쌓아올리는 서리기법[捲上法]이 있다. 유사한 방식으로 테쌓기법[輪積法]이 있는데, 바탕흙을 바닥에 놓고 눌러서 납작한 점토 띠로 만든 후 한 층씩 쌓아올려 형태를 만드는 것이다. 점토 띠의 폭은 그릇의 크기에 따라 다르지만 보통 3~7cm 가량이며, 아주 큰 토기의 경우 15cm 가량 되는 것도 있다. 이러한 방법 외에도 이미 제작된 틀에 점토를 붙여 찍어내는 방법 등 다양한 방법이 그릇의 성형에 사용되었다.

선사시대 토기는 편평한 바닥이나 작업대 위에서 제작하는 것이 일반적이

지만 홈이 파인 바닥에 둥근 판을 놓고 손으로 돌려가면서 작업하는 경우도 있다. 이와 같은 회전판은 흔히 도자기 제작에 사용되는 물레[轆轤]의 초보적인 형태인데, 둥근 형태의 토기를 제작하는데 편리할 뿐만 아니라 작업 속도를 높이는 역할을 한다. 우리나라의 경우 원삼국시대에는 물레가 사용되기 시작하였는데, 물레는 발로 회전판을 돌리면서 두 손으로 작업을 할 수 있기 때문에 효율성이 높다. 한편 통일신라시대에는 회전하는 물레의 원심력을 이용해 점토덩이로부터 직접 토기의 형태를 뽑아 올리게 되는데, 고려시대 이후의 자기는 모두 이와 같은 방식으로 성형이 이루어진다.

이상과 같은 과정을 통해 토기의 일차적인 형태가 완성되면 토기 표면을 다듬는 작업이 이루어진다. 손빛기나 서리기, 테쌓기 등으로 성형된 토기의 표면은 매끄럽지 못하거나 두께도 고르지 않은 경우가 많다. 그래서 예새라고 불리는 나무 칼 등의 도구를 이용해 표면을 긁어내거나 깎아내어 고르게 다듬는다. 또는 넓적한 나무판을 이용해 토기 표면을 두드려 모양을 조정하는 타날(打捺)기법을 이용하기도 한다. 토기 표면을 두드릴 때는 버섯같이 생긴 내박자(內拍子)를 그릇 안쪽에 대고 바깥쪽을 넓적한 나무판 등으로 두드리는데, 이때 두드리는 판에 문살무늬를 새기거나 노끈을 감아서 두드리면 토기 표면에 문살무늬나 노끈무늬가 새겨지게 된다. 타날기법을 이용하면 그릇의 두께를 일정하게 하는 것 외에도 점토에 남아있는 공기를 제거하고, 기벽을 단단하게 하여 소성시 파손율을 낮추는 등의 효과가 있으며, 몸통의 모양을 둥글게 늘이거나 부피를 크게 조정하는 것도 가능하다. 때문에 토기 제작기술이 전문화되면 토기의 형태를 조정하는데 타날기법이 주로 사용되게 된다. 우리나라의 경우 원삼국시대 이후에 제작된 토기에는 거의 모두 타날기법이 사용되었다.

2차 성형을 통해 토기 표면이 다듬어지면 고운 점토를 묽게 풀어 표면에 바르거나 채색을 하기도 하며, 무늬를 새기거나 장식을 만들어 붙이기도 한다. 토기를 장식하는 방법이나 무늬의 종류는 시대와 지역에 따라 특색을 띠게 되는데, 이를 통해 토기의 제작시기와 제작지 등을 밝혀내기도 한다. 우리나라의 경우 신석기시대의 토기에는 기하학적무늬가 주로 새겨지며, 청동기시대에는 무늬가 없

타

는 토기가 주를 이룬다. 원삼국시대 이후에는 토기 표면을 두드려 조정할 때 생긴 노끈무늬나 문살무늬 등이 그대로 남아있는 예가 많은데, 이는 장식효과 뿐만 아니라 조리에 이용할 때 불이 닿는 표면적을 늘려 열효율을 높이는 효과를 내기도 한다.

그밖에 반건조된 상태의 토기 표면을 단단한 도구로 문지르거나 특정 성분의 물질을 바르고 문지르기도 한다. 이처럼 표면을 문지르게 되면 소성 후에 표면이 반짝이며 광택을 내게 되는데, 이를 통해 토기 표면의 미세한 구멍을 차단하여 흡수율을 낮추는 효과를 거둘 수 있기 때문이다. 우리나라 청동기시대의 붉은간토기[赤色磨研土器]는 표면에 산화철을 바르고 문질러 광택을 낸 것이고, 초기철기시대의 검은간토기[黑色磨研土器]는 흑연을 바르고 문질러 광택을 낸 것으로 밝혀지고 있다. 그밖에 옹기의 일종인 오지그릇과 같이 유약을 바르지 않고 소성 마무리 단계에서 젖은 솔잎 등을 태움으로써 많은 연기를 내어 토기 표면에 달라 붙도록 하는 방법도 있는데, 이 과정에서 연기가 토기 표면에 잘 달라붙도록 소금을 뿌리기도 한다. 이러한 착탄법(着炭法) 역시 토기 표면의 구멍을 막아

흡수율을 낮추기 위해 개발된 방법 중의 하나이다.

형태를 마무리하고 장식이 완성된 토기는 상당량의 수분을 함유하고 있으므로 그대로 구우면 갑작스런 수분의 증발로 뒤틀리거나 파손될 위험이 크다. 따라서 토기를 소성하기 전에 충분히 건조시키는 과정을 반드시 거쳐야만 한다. 토기의 건조는 바람이 잘 통하는 그늘진 장소를 이용하게 되는데, 그렇더라도 일정한 간격을 두고 토기를 돌려놓아 전체적으로 고르게 건조가 되도록 해야 한다. 건조과정을 통해 바탕흙에 포함된 수분은 대부분 증발하게 되지만 점토입자의 결정구조에 단단히 흡착된 결합수(結合水)는 남아있으며, 이는 소성과정에서 증발하게 된다.

건조가 완료되면 토기제작의 마지막 단계인 소성(燒成) 작업이 이루어진다. 소성은 토기에 열을 가하여 바탕흙의 화학적 성질을 변화시켜 단단하게 하는 과정으로 다양한 시설과 방법이 사용된다. 가장 간단하고 단순한 방법은 야외에서 별다른 시설 없이 연료와 토기를 쌓아놓고 굽는 방법으로 노천요(露天窯)라고 하는데, 이러한 방법으로는 높은 온도를 내기 어렵다. 야외에서 토기를 구울 때 땅

바닥을 약간 파서 웅덩이를 만들기도 하는데 온도를 높이기 위한 방법의 하나이다. 온도를 높이기 위한 또 다른 방법으로는 연료와 토기를 쌓은 후 주변을 볏짚 등으로 둘러싸고 진흙을 바른 후 불을 피우는 방법이 있는데, 앞의 두 방법에 비해 훨씬 높은 온도를 낼 수 있다. 온도를 높이기 위한 가장 좋은 방법은 밀폐된 가마를 만드는 것인데, 우리나라의 경우 원삼국시대에 들어와서야 발달된 구조의 밀폐된 가마가 등장한다.

토기를 소성할 때 온도를 높이기 위한 노력을 기울이는 것은 바탕흙에 포함된 점토광물이 온도에 따라 화학적 반응을 일으키는 정도가 다르기 때문이다. 즉, 고온에서 구워질 경우 바탕흙에 포함된 실리카 등이 녹아 유리질화가 이루어져 토기가 훨씬 단단해 진다. 일반적으로 섭씨 500도 정도의 온도에서 점토광물의 결정구조가 변화가 시작되며, 900도가 넘으면 점토광물의 본래 구조를 잃고 새로운 규산질 광물로 변화된다. 동시에 규산질이 다른 산화물과 함께 녹아내리는 유리질화 현상이 일어나 토기 표면에 투명한 피막이 형성되고 광택을 내게 된다.

소성 과정에서 토기의 강도에 영향을 미치는 요소는 소성온도가 가장 중요하지만 소성 지속시간과 소성분위기도 상당한 영향을 미친다. 소성 지속시간이란 연료에 불을 붙인 후 가열이 끝나는 시점까지 걸리는 시간 또는 소성이 시작된 후부터 최고온도에 도달할 때까지의 시간을 말한다. 소성이 빠르게 이루어질 경우 바탕흙에 남아있던 수분이나 각종 휘발성 물질이 급격히 빠져나가게 되어 그릇이 찌그러지거나 파손될 수 있으므로 주의해야하며, 냉각하는 과정도 마찬가지이다. 소성분위기란 소성과정에서 공기의 소통여부와 관련된 것으로 소성이 이루어지는 동안 산소가 지속적으로 공급되는가 여부를 의미한다. 토기를 소성할 때 산소가 지속적으로 공급되면 바탕흙에 포함된 철분 등이 산화되어 토기는 붉은 색조를 띠게 되고, 산소의 공급이 차단되면 반대로 환원 반응이 일어나 회색이나 흑색 등 어두운 빛을 띠게 된다. 물론 토기의 색깔은 원료 점토의 성분과도 밀접한 관계를 가지고 있지만 소성분위기의 영향을 많이 받는다. 선사시대의 토기는 대체로 개방된 야외의 노천요에서 구워지므로 산화분위기에서 제작되어 붉은색을 띠게 되는 것이고, 밀폐된 가마가 등장한 이후

483

의 토기들은 대체로 회색이나 회청색을 띠게 되는 것이다. 소성분위기는 토기의 색깔을 좌우하기도 하지만 그릇의 경도나 흡수율 및 수축에 영향을 주기도 한다.

소성이 끝나고 냉각된 토기는 표면에 붙은 재나 숯 등의 이물질을 제거하는 등 간단한 처리를 거친 후 사용되지만 목탄이나 타르 등을 바르기도 한다. 소성 후에 토기 표면에 특정한 처리를 하는 것은 대체로 흡수율을 낮추기 위한 것이다. 물론 자기의 경우에는 유약을 바르고 재벌구이를 하지만 선사시대의 토기는 1차 소성으로 제작이 완료된다. 완성된 토기는 제작자나 주변에서 바로 사용하기도 하지만 물물교환이나 시장을 통해 분배되기도 하고, 주문자에게 납품되기도 하는데, 선사시대의 토기는 대체로 제작지 주변에서 사용되는 것이 일반적이다.

토기는 비록 깨어지더라도 부식되지 않으므로 형태를 보존하고 있어 신석기시대 이후의 거의 모든 유적에서 출토된다. 토기는 가죽이나 식물로 만든 용기에 비해 무겁고 깨어지기 쉬워서 장거리 이동이 어려우므로 공간적으로 제한된 지역에서 사용되기 때문에 토기에는 강한 지역색

이 반영되어 있다. 또한 토기는 깨어지기 쉬운 특성 때문에 제작과 폐기의 순환이 빠르며, 시간에 따른 제작기술과 형태의 변화가 심하다. 토기 고유의 기능은 음식물을 조리하고, 저장하거나 운반하는 것이지만 계층에 따라 사용하는 형태가 다르고, 음식을 담아 제사를 지내거나 죽은 자를 위해 무덤에 넣어주기도 하며, 토기로 종교적 상징물을 만들기도 한다. 이러한 이유로 고고학자들이 과거 사회를 연구하는데 있어서 토기보다 유용한 자료는 없다. 현재 토기의 연구는 다양한 분야에 걸쳐 다양한 관점 하에 이루어지고 있다. 토기문화의 기원 및 형성과정과 편년에 대한 연구는 전통적인 연구주제이면서도 현재까지도 핵심적인 연구주제이다. 특히 편년 분야의 연구에는 상당한 진척이 있어서 삼국시대의 경우 25년 또는 50년을 단위로 하는 안정적인 편년체계가 구축되었다. 토기의 제작 기술 역시 연구자들의 주된 관심 분야의 하나이며, 선사시대 토기와 역사시대 토기의 변화 과정을 포함한 각 시대별, 지역별 토기 제작기술의 변화과정이 다양하게 연구되고 있다. 이러한 토기제작기술체계의 복원은 토기의 생산과 유통과정에 대한

연구로 이어지고 있으며, 집단의 이동이나 집단 간의 접촉에 의한 문화 변동의 연구도 토기를 바탕으로 이루어지는 경우가 많다. 최근에는 삼국시대 토기양식의 형성이 고대국가의 형성과 궤를 같이하는 것으로 보아 고대국가의 형성 시점을 추론하기도 하고, 특정한 토기양식의 확산과정을 통해 고대국가 영역의 확대를 유추하는 등 토기의 연구는 다양한 관점 하에 폭넓게 이루어지고 있다.(최종택)

| 토기가마 土器窯, Pottery Kiln |

토기를 굽는 구조물. 유사한 것으로 기와나 벽돌을 굽던 기와가마[瓦窯], 목탄을 만들기 위한 탄요(炭窯)도 있다. 일반적으로 가마라 하면 구울 대상물을 쌓아 놓는 밀폐된 구조의 소성실과 연료를 투입해 연소시키는 연소실로 구성되어 있다.

인류가 처음으로 흙을 구워 토기나 토제품을 만들 당시는 밀폐된 가마가 아니라 개방된 야외에서 연료와 기물을 함께 쌓아놓고 소성하였으므로 엄밀한 의미에서는 가마라고 할 수 없지만 토기를 굽던 시설이라는 의미에서 노천요(露天窯)라고 부른다. 야외

에서 별다른 시설 없이 연료와 토기를 쌓아놓고 굽는 노천요에서는 높은 온도를 내기 어렵다. 그렇기 때문에 야외에서 토기를 구울 때 땅바닥을 약간 파서 웅덩이를 만든 구덩식 가마를 사용하기도 한다. 온도를 높이기 위한 또 다른 방법으로는 연료와 토기를 쌓은 후 주변을 볏짚 등으로 둘러싸고 진흙을 바른 후 불을 피우는 방법이 있는데, 앞의 방법에 비해 훨씬 높은 온도를 낼 수 있다. 온도를 높이기 위한 가장 좋은 방법은 밀폐된 가마를 만드는 것인데, 우리나라의 경우 초기철기시대에 들어와서야 천정이 있는 실요(室窯)가 등장한다.

처음 토기가 제작하기 시작한 신석기시대에는 가마시설이 확인되지 않아 노천요를 사용한 것으로 생각되었다. 그러나 최근 실험을 통해 신석기시대 유적에서 자주 확인되는 부석시설들 중 일부는 토기를 굽던 시설이라는 주장이 제기되었다. 또한 평양시 삼석구역 호남리 표대유적에서는 발달된 구조의 신석기시대 가마 2기가 조사되었다. 1호 가마는 수혈구덩이 내부에 방형의 연소실과 원형의 연소실을 갖춘 평요(平窯)로 연소실과 소성실 사이는 돌로 쌓은 사이 벽이 있었다. 2호 가마는 평면 타원형의 구덩

식 가마(竪穴窯)로 땅을 타원형으로 파낸 후 위쪽에 돌을 쌓아 벽체를 만들었으며, 위가 아래보다 좁은 플라스크 모양을 하고 있다. 두 가마 모두 천정시설이 있었던 것으로 보고되고 있는데, 이 가마들이 신석기시대 것이 분명하다면 한반도에도 이른 시기부터 천정구조를 갖춘 발달된 형태의 가마가 사용되었음을 의미하는 중요한 자료이다.

신석기시대와는 달리 청동기시대에는 남한지역 곳곳에서 토기 가마가 조사되고 있는데, 구조는 대체로 구덩식 가마이며, 벽체와 천정 구조가 확실히 밝혀진 것은 없다. 가마의 평면 형태는 원형·타원형·방형·장방형 등 다양하며, 긴 도랑의 형태를 띠는 것도 있다. 가마의 크기는 100~400cm 정도이며, 깊이는 14~80cm 가량 된다. 청동기시대 후기에 해당하는 충남 서천군 옥북리유적의 경우 8기의 가마가 4기씩 2개의 군을 이루고 조성되어있었는데, 이 중 2호 가마의 경우 불에 탄 점토 덩어리들을 복원해본 결과 가마의 상부에 진흙으로 만든 벽체가 있었던 것으로 밝혀지고 있다. 초기철기시대에 들어오면 확실한 형태의 벽체와 천정구조를 가진 실요가 등장하는데, 강원도 강릉시 방동리유적에서 2기의 실요가 조사되었다. 방동리 가마는 길이 170cm, 너비 160cm의 규모이며,

480

가마의 형태는 중국 전국시대의 원요와 유사한 것으로 추정되고 있다. 원삼국시대에는 이전시기에 비해 발달된 구조의 등요(登窯)가 등장한다. 충북 진천의 삼룡리와 산수리유적에서는 기원후 3세기부터 4세기 중반까지 사용된 20여기의 가마와 작업장 또는 공인의 거처로 추정되는 주거지가 군을 이루며 조사되었다. 가마는 모두 바닥이 경사진 등요이며, 연소실은 초기에는 수평이거나 약간 경사진 형태였으나 시간이 흐를수록 수직으로 깊게 파여진 형태로 변화되었다. 연소실과 소성실 사이는 얕은 단이 만들어져 있는 것도 공통된 특징이다. 가마는 반지하식이나 지하식이

며, 길이 3~4m의 소형 가마들과 함께 대형 가마들도 사용되었다. 호남지역에서도 여러 곳에서 토기 가마가 조사되었는데, 구조적 특징은 삼룡리·산수리유적의 가마와 대동소이하다. 즉 한반도 원삼국시대의 가마는 장타원형 평면의 등요로 수직이거나 경사진 연소실과 한단을 턱을 두고 소성실과 이어지는 구조를 하고 있으며, 이러한 구조는 삼국시대를 거쳐 조선시대까지 이어지게 된다.

백제초기에서 5세기대까지의 가마는 기본적으로 원삼국시대 가마의 구조를 그대로 계승하고 있는데, 장타원형계 평면에 요상바닥이 직선적인 형태의 등요가 사용되었으며, 가마 바닥의 경사도는 10~25도 정도이다. 6

481

세기대가 되면 원삼국시대 이래의 전통인 연소실과 소성실 사이의 얕은 턱이 없어지고, 가마의 형태가 세장해지고, 가마의 밀집화가 진행되는 등 변화가 나타난다. 한편 토기와 기와를 함께 제작하였던 충남 부여군 정암리가마군의 경우 6세기 중엽부터 7세기대까지 중국의 영향을 받은 것으로 보이는 평요와 계단식 등요가 재구축되면서 오랫동안 사용되었다. 신라·가야지역의 4세기대 이른 시기 토기 가마의 구조는 경남 함안군 여초리유적에서 확인된다. 여초리유적의 가마는 중서부지역의 원삼국시대~백제 토기 가마와는 달리 폭이 좁고 세장한 형태의 가마가 사용되는데, 연소실과 소성실 사이의 턱이 없

는 것이 특징이다. 6세기대에 접어들면서 경주지역에서는 손곡동 가마군으로 대표되는 것과 같이 대규모 토기생산지들이 조성되며, 신라 중앙에서 토기 생산을 직접 관할하였던 것으로 추정된다. 손곡동 가마는 폭이 좁고 세장하며 요체를 깊이 굴착하던 형태에서 점차 가마의 폭이 넓어지고 깊이가 얕아지며 연소실 아궁이에 냇돌을 쌓은 형태로 변화된다. 통일신라시대의 가마는 이전 시기 가마의 전통을 그대로 계승하고 있으며, 녹유나 회유계통의 시유도기들이 생산되기 시작한다.(최종택)

| 토우 土偶, Clay Figurine |

흙으로 만든 인형이라는 뜻으로, 토용(土俑), 혹은 도용(陶俑)이라고도 하며 사람의 모습 뿐 아니라 동물·생활용구·집모양 등 갖가지 다양한 모습이 있다. 선사시대와 삼국시대 신라지역에서 제작된 것은 토우라고 하지만 고대 중국의 것이나 통일신라시대 당나라 복식을 한 것은 토용이나 도용이라고 부르는 것이 일반적이다. 토우의 용도에 대해서는 장난감, 주술적인 우상(偶像), 혹은 무덤 부장용(副葬用) 등으로 구분하기도 한다. 선사시대에는 대부분 주술적인 용도로 만들어졌다고 할 수 있는데, 신석기시대의 울산 신암리유적에서 출토한 토우는 유방과 엉덩이를 크게 과장한 여성의 몸을 표현하였다. 양양 오산리유적에서는 작은 점토판을 꾹꾹 눌러서 인면을 표현한 것이 발견된 바 있고 같은 오산리유적의 다른 지점과 부산 동삼동패총에서는 곰 모양을 한 토우가 출토된 바 있다.

역사적으로 토우가 활발히 제작되어 그 사례가 많은 시기와 지역은 5~6세기의 신라영역이라고 할 수 있다. 신라의 토우는 그 자체로서 제작되기도 하지만 그 대다수는 그릇의 장식을 위해 만들어 붙였던 작은 흙인형이라 할 수 있다. 특히 일제 강점기에 발굴

483

조사된 경주 평지고분군에서는 토우로 장식된 장경호나 고배가 대량으로 출토된 바 있다. 그릇의 어깨와 목 또는 뚜껑 위에 작은 토우가 붙어 있었으나 따로 뜯어내 보관하는 바람에 원 배치 상태는 알지 못한다. 이 토우들은 인물과 동물이 주류를 이루고 있으며, 모두 2~10cm 미만의 것이다. 손으로 간단히 주물러 빚는 방식으로 제작되었는데 대상의 핵심적 특징을 잘 잡아낸 솜씨는 주목할 만하다.

특히 인물모양 토우는 인체의 어느 부분을 과장해서 표현하기도 하고 관

타

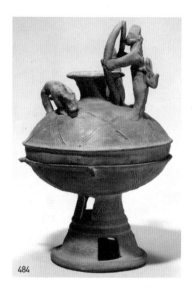

484

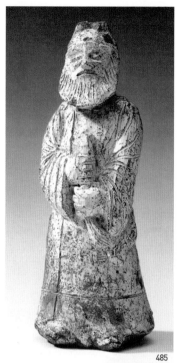

485

(冠) 혹은 의복을 입은 모습을 묘사하기도 했는데 유난히 간결하면서도 특징을 잘 드러내어 한 번에 알아볼 수 있게 하였다. 성행위를 사실적으로 묘사하기도 하고 육체의 동작을 역동적으로 표현하기도 하는데 풍부한 감정표현까지 실리기도 한다. 대다수의 토우는 사냥하는 모습, 가야금을 켜는 동작, 성교의 장면 등 일상적 생활의 모습을 담고 있다.

동물모양 토우는 뱀·개구리·새·거북·오리·개·돼지·말 등이 있다. 쭉뻗은 다리, 쫑긋하게 세운 귀, 늘어진 혀 등 귀여운 개의 모습이 있는가 하면, 먹이를 쫓듯 맹렬한 기세로 뛰

어오르려는 사냥개의 모습은 박진감이 넘친다. 이들 토우에서 보이는 멧돼지는 날카로운 주둥이나 등줄기가 잘 표현되고 있는데, 사냥에서 잡힌 듯 네 다리가 묶인 채 말 잔등에 실린 모습도 있다. 이상의 토우들은 그 공예적인 기법의 우수성 뿐 아니라 당시의 우주관(宇宙觀)이나 사생관(死生觀)을 해석하는 데 중요한 구실을 하며, 외형상의 관찰만으로도 생활상·

사회상을 짐작하게 하는 좋은 자료가 되고 있다.

통일신라시대가 되면 사자(死者)에 대한 봉사자로서 무인(武人)·예인(藝人), 그리고 동물이나 생활용구들이 토용으로 제작되었는데 그 중에는 장례나 무덤을 지키기 위한 독특한 인물용(人物俑)이 부장되기도 한다. 경주 장산의 석실묘, 용강동과 황성동의 석실고분에서 출토된 사례들은 부장용으로서의 토용이 지닌 성격을 잘 말해준다. 이 토용들은 신분을 드러내는 복식과 자세를 보이고 있으며, 서역인의 모습은 실크로드를 통한 동서문화의 교류도 잘 대변해 주고 있다. 수레바퀴나 여인상이 가지고 있는 병 등은 당시의 생활상과 아울러 조형예술 수준도 말해 주는 자료이다.(이성주)

┃토우장식장경호 土偶附長頸壺, Long-necked Jar with Figurines ┃

경주 계림로 30호분에서 출토된 유물로 그릇 어깨와 목이 토우로 장식된 장경호이다. 회청색 경질이고 물레질로 성형한 흔적이 뚜렷하다. 구형의 동체부에 직선적으로 올라가는

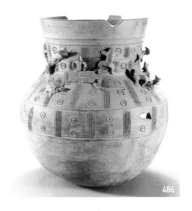

486

경부를 가졌으며 어깨와 목의 바탕문양은 교대로 배치된 짧은 종집선문과 1~3개씩의 원형 컴퍼스문이다. 그릇 어깨에는 사실적으로 묘사된 가야금을 들고 연주하는 사람, 그리고 성행위를 하고 있는 남녀 토우가 배치되고 거북이, 뱀, 개구리, 개 등의 토우가 적당한 간격으로 부착되었다. 국보 195호로 지정된 유물로 국립경주박물관에 소장되어 있다.(이성주)

┃토제벼루 陶硯, Pottery Inkstone ┃

특수한 토기의 한 종류. 묵서의 존재를 나타내는 문방사우의 하나인 벼루는 삼국시대에 토제품으로 나타난다. 낙랑과 삼국시대 자료 중 석제품

타

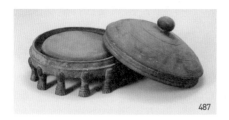
487

도 있지만, 대부분 토제품이며 도자기도 소수 보인다. 현재까지 백제에서 발견된 벼루의 수가 많은 편이다. 한성기에는 가장자리의 물담는 부분이 뚜렷하지 않은 방형계의 토제품들이 몇점 보이며, 원형의 청자 제품이 서울 몽촌토성에서 출토되었는데 이는 중국에서 반입된 것으로 추정된다. 사비기가 되면 각종 제도의 정비, 한자의 보급 등으로 벼루가 본격적으로 사용되는데 중국에서 반입된 청자 제품을 제외하면 대부분 원형의 토제품이어서 앞 시기와는 계통이 다르다고 보고 있다. 사비기에는 도성과 지방의 거점이나 산성 등 중요 유적들에서 출토되었다.

사비기의 토제벼루는 중앙의 먹을 가는 부분과 가장자리의 물담는 부분이 확실하게 구별되는 형태로, 하부의 형태에 따라 5개 이상의 다리가 달린 다족연, 아래쪽에 다리나 대각이 없는 무각연, 짧은 대각이 있는 단각연, 대각에 일정한 간격으로 투창이 뚫

린 권각연 등으로 나누고 있다. 다족연은 물방울형[水滴形], 동물다리형이 변화된 것으로 추정되는 양각연판문양의 동물다리형, 단순원주형의 다리가 확인된다. 다족연 중 물방울형과 양각연판문양의 동물다리형은 중국 수·당대의 다족연에서 계보를 구할 수 있다. 이에 비해 단각연은 중국에서는 찾아보기 어렵고 백제에서 가장 많이 보이는 형태이다. 사비기에 제작되는 벼루는 대체로 7세기경부터 정착, 보급되는데 다족연이 먼저 나타나고, 무각연, 권각연이 이어지며, 단각연이 가장 늦게 나타나는 것으로 보고 있다. 고구려에도 대각이 달린 단각연으로 볼 수 있는 것이 있고, 합모양의 몸통에 다리 없는 합식(盒式) 벼루도 있다. 통일신라시대에는 단각연, 동물다리형과 상당히 간략해진 다리를 갖는 다족연 등이 확인된다.(서현주)

┃토제연통 土製煙筒, Pottery Chimney┃

특수한 토기의 한 종류. 수혈주거지나 건물지에서 연통으로 사용하기 위해 만든 원통형의 토제품으로, 원삼국시대부터 출현하며 삼국시대 고구

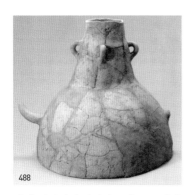
488

려와 백제에서 다양한 모습으로 나타
난다. 한반도 남부에서는 원삼국시대
마한지역에서 나타나 성행하고, 백제
한성기 이른시기까지 호서와 호남 지
역에서 이어지며, 사비기에도 나타난
다. 원삼국시대 자료는 하부가 넓고
상부는 좁은 원통형으로, 주로 2개나
4개의 우각형이나 고리형의 손잡이
가 달려 있다. 이러한 원통형은 한성
기에도 지속적으로 사용되며, 사비기
가 되면 맨 위에 보주형 꼭지의 연가
(煙家)를 얹은 연가형이 주로 사용된
다. 연가형은 손잡이가 달려있지 않
고 연가 중간이나 하부쪽에 돌대가
돌려져 있는 것이 많다. 원통형은 1단
으로 된 것과 상·하 2단으로 조립된
것이 있으며, 후자의 연가형은 대체
로 조립된 것으로 추정된다.

원통형 중 1단인 것은 천안 용원리(A
지구)주거지, 2단인 것은 광양 용강리

489

석정유적 출토품이 대표적이다. 연가
형은 백제 사비기에 부여 관북리, 능
사, 정림사지, 부소산성, 익산 왕궁리
등 주로 왕궁이나 사찰 등 중요 건물
에서 확인되고 있다. 연가형 토제연
통은 集安縣 禹山下 M2325호묘 출
토품 등 고구려에서도 확인되므로 그

영향을 받아 백제에 나타난 것으로 볼 수 있다. 서울 아차산 보루유적에서 대상파수가 달린 원통형 등이 발견되므로 고구려에는 연가형 외에 원통형에 가까운 것도 있었음을 알 수 있다. 원삼국시대(마한)~백제의 토제 연통은 일본에도 영향을 주게 되는데 주로 원통형이다. 비교적 이른 자료가 산인(山陰)지역에서 보이며, 5세기대에는 오사카 후시오[大阪府 伏尾]유적, 6세기 후반에는 나라 난고[奈良縣 南鄕]유적 출토품이 대표적이다. 이는 백제인의 이주 등으로 생활문화가 일본에 전파된 결과로 추정되고 있다.(서현주)

| 토청 土靑, Domestic or Chinese Cobalt Pigment |

청화안료의 명칭 중에 하나. 청화안료는 조선시대 왕실용 백자의 그림장식에 사용되었는데, 주로 중국에서 수입되었다. 수입안료의 경우 회청(回靑), 회회청(回回靑)이라고 안료가 나던 회회족(回回族), 위그르족이 살던 곳의 이름을 붙여 부르기도 하였으며, 이들 명칭은 청화안료를 나타내는 대명사로 사용되기도 하였다. 한편, 수입안료의 부족으로 국내산 청화안료를 찾으려는 노력도 경주되었는데, 이 경우 수입산 청화안료에 상대적인 개념으로 토청이라 부르기도 하였다.(전승창)

| 토축요 土築窯, Mud Kiln |

흙을 주재료로 축조한 가마. 전축요(塼築窯)의 상대적 용어. 11세기경부터 청자를 굽는 시설로는 지표면을 일부 파내고 진흙을 이용하여 천정을 궁륭형으로 조성한 가마가 이용되기 시작하였다. 가마의 길이는 강진지역의 경우 대체로 10m 내외, 해남지역은 25m, 대전지역은 17m 가량으로

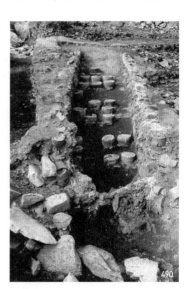
490

지역과 운영시기에 따라 규모에 차이가 있음을 알 수 있다. 10세기경 중서부지역을 중심으로 운영된 대형의 전축요를 제외하고 고려시대의 청자가마들은 대부분 토축요에 해당하며 내부가 번조실 한 칸으로 구성된 단실(單室)의 구조로 구성된 것이 특징이다.(이종민)

┃통일신라토기 統一新羅土器, Unified Silla pottery ┃

통일신라의 영역에서 제작되고 사용된 토기를 말한다. 통일신라시대에 사용된 토기를 통칭하는 것으로, 통일기 이전부터 기종이나 문양 등이 이어지면서 변화되는 양상을 보이고 있다. 대표적인 토기 출토 유적은 경주의 동천동, 인왕동과 지방의 고분들, 경주 안압지 등 왕경유적, 대구 동천동과 시지동 유적, 부여 정림사지, 익산 미륵사지, 완도 청해진 등 지방의 사찰과 중요 거점, 그리고 경주 손곡동·물천리, 보령 진죽리, 영암 구림

리 요지 등이다.

통일신라토기는 전반적으로 회색계의 경질토기가 주류를 이루지만, 기능에 따라 일부 연질토기도 있으며 녹유 등의 시유도기도 제작되어 사용되었다. 이전단계의 토기에 비해 실용성이 강조된 특징을 보이는데, 기능에 따라 식기를 중심으로 한 생활용기, 무덤 부장 토기와 장골기로 구분된다. 기종에는 낮은 굽이 달린 대부완(합)과 장경호, 장경병, 대옹 등이 있는데 낮은 굽달린 토기와 인화문이 통일신라토기의 중요한 특징이다. 특히 많은 생활용기 중에서도 이전 시기에 비해 완의 빈도가 높아지는 것은 식문화의 변화를 반영한 것으로 보고 있다. 그리고 시루 등의 자비용 토기는 이전과 달리 경질이며 평저 토기로 변화된 모습이다. 무덤 부

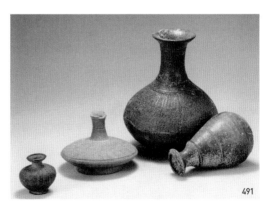

491

495

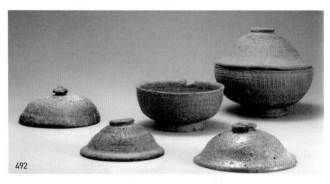

492

장 토기는 유개완, 병 등으로 단조로
우며 문양도 단순하다. 장골기로 사
용된 토기는 장식성이 뛰어난데 유개
완, 유개호 등이 골호로 사용되기도
하고 전용 골호인 연결고리유개호 등
이 만들어지기도 하였다.

신라토기는 일찍부터 고신라양식과
통일신라양식으로 구분하였는데 그
기준은 삼국통일 시점이었다. 그런
데 자료들이 축적되면서 통일신라양
식 토기의 시작이 통일 시점보다 이
른 것으로 밝혀지면서 통일신라를 포
함한 신라토기의 시기 구분에 변화가
나타나게 되었다. 즉, 삼국통일이라
는 역사적 사건보다 오히려 신라토기
에서 큰 변화가 나타나는 것은 6세기
이후 경주에서 횡혈식석실분이 출현
한 것과 연관된다고 보고, 이를 기준
으로 신라토기를 분기하는 견해들이
나타났다. 이러한 입장에서 신라토기

를 종합적으로 정리한 최병현은 신
라토기를 전기양식, 횡혈식석실분 출
현 이후부터 통일신라시대의 토기를
후기양식으로 구분하고 있는데, 후
기양식(6세기2/4분기~8세기 중엽)은 다
시 1~4기로 세분하였으며 8세기 후
엽 이후는 나말여초양식으로 구분하
고 있다. 그리고 山本孝文과 윤상덕
도 신라토기를 통일 시점과 관계없이
고분이나 토기 등 물질자료의 변천에
따라 전기양식, 중기양식, 후기양식,
말기양식으로 구분하였는데, 중기양
식은 각각 6세기 중엽~7세기전반, 6
세기 중엽~7세기3/4분기, 후기양식
은 각각 7세기 전반~8세기, 7세기4/4
분기~8세기말, 말기양식은 각각 8세
기~10세기, 9세기초~10세기 전반으
로 보고 있다. 이러한 연구성과들에
서는 고신라에서 통일신라로의 점진
적인 변화가 강조되고 있다. 이와 달

한국 도자사전

493

을 전후한 시기에 시작되어 이어지고 있다. 그리고 편병류, 주름무늬병 등 병류가 유행하고 경부에 침선이 있는 대옹류가 출현하며 인화문의 시문이 감소하면서 무문화되기 시작하는 단계는 8세기 후반부터이다. 이 시기의 소형기는 대부분 대부완을 주로 사용했을 것으로 추정되며 말기에는 자기류로 대체되었을 가능성이 크다고 보

리 홍보식은 신라토기를 전기양식에 이어 후기양식(6세기초~통일시점), 그리고 통일양식(660년 이후)으로 구분하고 있다. 따라서 통일신라시대의 토기를 나타내는 용어가 신라 후기양식, 후기와 말기양식, 통일양식 토기 등으로 혼란이 있는 상황이다.

이와같이, 세부적인 연대나 시기 구분에서 차이가 있지만 대체적인 토기 변화 양상은 비슷하다. 먼저 통일신라 이전인 6세기초나 6세기 중엽경부터 단각고배가 나타나고 6세기 후반이나 7세기를 전후하여 문양으로서 인화문이 시작된 단계가 있고, 점차 대부완과 대부병이 유행하며, 인화문이 화려하게 시문되는 단계는 통일

기도 한다. 이와같이 통일신라토기의 세부적인 편년은 기종의 출현과 유행, 주로 문양의 종류와 시문방식의 분석에 근거해 오고 있는데, 특히 인화문이 토기 연구의 가장 중요한 편년 기준이 되고 있다. 인화문을 중심으로 한 통일신라토기의 편년 연구는 주로 문양의 구성과 시문기법에 따라 이루어지고 있어서 기형 변화가 간과된 문제점이 지적되기도 한다.(서현주)

| 퇴화기법 → 퇴화청자 |

| 퇴화청자 堆花靑磁, Celadon with Slip Painted Decoration |

타

497

494

498

백점토나 철분이 포함된 점토물로 그림을 그리거나 점을 찍어 문양을 장식하는 방법. 이 기법에 의한 문양소재로는 꽃과 같은 식물문양이 많다. 강진과 부안의 가마터에서 이 기법을 활용하여 문양을 장식한 청자가 발견되었다. 1236년에 축조된 순경태후 가릉, 1237년에 만들어진 희종 석릉 출토품에 퇴화기법에 의한 청자가 포함되어 있어 이를 기준으로 보면 12세기 후반에서 13세기 전반 경 사이에 제작된 것으로 보인다. 퇴화청자는 상감청자가 제작되던 시점과 시기를 함께하고 있어 문양을 장식하는 또 다른 방법으로 활용된 듯하다.(이종민)

| **투각** 透刻, Openwork |

그릇의 벽면을 안팎이 뚫리도록 하는

장식기법. 고려시대 청자와 조선시대 백자 장식에 일부 사용되었다. 청자의 경우에는 고려 초기부터 말기까지 지속적으로 나타나며, 잔받침, 돈(墩), 화분받침, 필가(筆架), 베개, 향로 등의 장식에 사용되었다. 조선시대에는 초기에 만들어진 백자병(白磁瓶)에 극히 드물게 나타나지만, 19세기에는 연적이나 필통 등 문방구류(文房具類)의 장식에 유행하기도 하였다.(전승창)

| **투각청자** 透刻靑磁, Celadon with Openwork Decoration |

성형한 기물의 표면을 뚫어 장식을 한 청자. 투각은 반건조 상태의 태토를 날카로운 조각칼로 뚫어 시도하므로 상당히 노련한 솜씨가 있어야 가능하며 문양을 작고 섬세하게 투각할 경우 유약에 의해 매몰되는 경우가 있다. 투각청자는 주로 고려 중기

496

에 강진과 부안의 가마에서 제작된 사례가 알려져 있으나 제작이 까다로워 전하는 유물은 적은 편이다. 현전하는 유물 중에는 〈청자투각당초문사각합〉과 〈청자투각돈〉 등이 있다.(이종민)

타

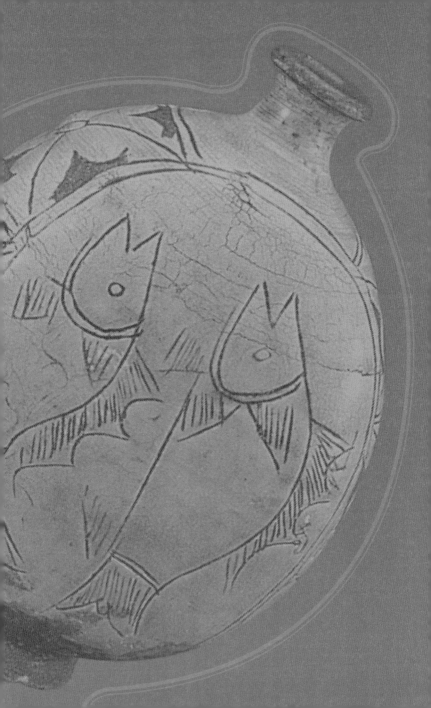

파

| 파리만국박람회 玻璃萬國博覽會, Exposition Universelle of 1900 in Paris |

497

1900년 파리에서 개최된 박람회다. 조선은 서구 열강에 맞서면서 대한제국의 근대화를 추진하기 위한 목적으로 이 박람회에 참가했다. 만국박람회 출품 규모로는 역대 최대였으며, 고종은 박람회의 성공적인 참여를 위해 대규모 파견단을 구성했고 경복궁 근정전을 모티브로 한 한국관을 현지에 설치했다. 도자 역시 최다 출품을 기록했으나 전시품들은 그다지 우수하지 못했던 것으로 보고된다. 한편 박람회 폐막 이후 전시된 도자기들은 프랑스측에 일부 기증되었다. 현재까지 정확하게 파악되는 기증품들은 프랑스국립기술공예박물관에 소장되어 있는 약 30여 점으로 유형은 분원백자 계열이 가장 많다. 조선은 도자 분야에서 1개의 은메달을 수상하였다.(엄승희)

| 팽이형토기 角形土器, Top-shaped Pottery |

아가리에 비해 몸통 아래쪽이 넓은 팽이모양의 청동기시대 민무늬토기. 전체적인 모양이 쇠뿔과 유사한 것도 있어 각형토기라고도 불린다. 다른 형태적인 특징으로는 겹아가리와 그 위에 짧은 빗금무늬를 새긴 것을 들 수 있으며, 이러한 특징은 랴오닝[遼寧]지방의 영향을 받은 것으로 추정된다. 주로 대동강유역에서만 유행하며, 한강유역에서는 변형된 형태의 팽이형토기가 일부 출토된다. 형태적인 특징에 따라 네 개의 시기로 유행을 구분하기도 하는데, 대체로 기원전 10~9세기경에 출현하여 기원전 4~3세기까지 사용된 것으로 추정된다.(최종택)

498

| 편병 扁瓶, Flask |

편병은 도자기의 양쪽 면이 평평하고 납작하며, 상면에 주둥이가 달린 도자기다. 편병은 조선시대 내내 제작되었다. 전기에는 분청사기와 순백자로 제작되었고 후기에는 철화백자와 청화백자에도 그 예를 찾아볼 수 있다. 조선 시대 편병은 시대별 양식적 특징을 보인다. 먼저 조선 초의 분청사기 편병이 물레를 차서 항아리를 만든 다음 양 옆을 두드리는 방식으로 몸체를 납작하게 만들었다면, 백자 편병은 처음부터 두 개의 접시를 만들어 접합하는 방식을 취하였다. 그렇기 때문에 몸체의 옆면에는 접합부가 선명하게 보인다. 18세기 들어서는 몸체의 측면에 다람쥐나 고리 등을 첩화하여 장식한 편병도 등장하였다. 다른 장식을 도자기 몸체에 첩화하여 장식하는 것은 아마도 동시기 청나라 도자기에서 자주 보이던 첩화장식에서 영향을 받은 것으로 보인다. 문양으로는 17세기까지 대나무나 당초문 등이 주를 이루었고 18세기에는 산수화의 유행으로 동그란 몸체 전면에 산수문이 시문되었다. 특히 기형의 특징상 산수화의 구도가 변형되어 회화적 산수화와 차별을 이룬다.(방병선)

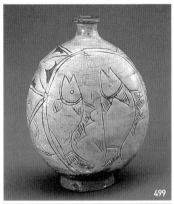

499

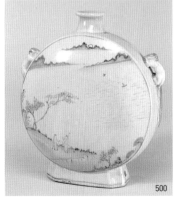

500

| 평안남도공업시험소 平安南道 工業試驗所, Industrial laboratory in Pyongyeongnam-Do |

1932년경 관립 중앙시험소의 체제정비가 단행되면서 폐소논란이 불거질

파

무렵 평양 기림리(箕林里)에 설립된 최초의 도립시험소다. 중앙시험소는 시험소 이용수수료를 인하하여 지역 민간기업인들과 일반인들의 관심 및 참여를 높이고 동시에 밀접한 유대관계를 맺을 수 있는 방편으로 평남공업시험소를 설립했다. 특히 설립 당시부터 중앙시험소의 협력으로 요업부와 부설요업시험소가 설치되어 평남요업 발전에 큰 기대를 모았다. 실제 요업부의 설치로 인해 인근 지역에는 수시로 요업강습회가 개최되었고, 주변에는 '요업촌락'이 형성되는 등 상당 부분 영향을 미쳤다. 그러나 시험소의 설립 이후 평남 일대의 원료조사는 이전 보다 강화되고 일본 유출이 촉진되어, 지역 요업 개발 못지않게 원료착취에 따른 폐해도 심화되었다.(엄승희)

| 평양도자기공동작업장 平壤陶磁器共同作業場, Pyeongyang Common Ceramics Workshop |

1932년 평양에 설립된 도자기공동작업장이다. 공동작업장으로는 3번째 설립되었지만 생산량과 규모, 판로 등은 다른 작업장에 비해 상대적으로 앞섰다. 운영은 중앙시험소 요업부가

주축이 되었으며 일본인 관계자들이 다수 개입하였다.(엄승희)

| 평양자기주식회사 平壤磁器株式會社, Pyeongyang Porcelain Company |

1908년 평양시 마산동에 설립된 평양자기주식회사는 실업가 이승훈을 비롯하여 애국지사, 상인지주 등의 결집으로 탄생된 한국 최초의 산업자기 공장이다. 실질적인 근대형 공장의 시조로서, 설립취지는 20세기 초 국란을 극복하기 위해 주창된 부국지술(富國之術)이 공예산업의 쇄신을 통해 극복될 수 있다는 의지를 담고 있다. 최초의 자본금은 1만원 정도였고, 주생산품은 「수(福)」, 「희(喜)」자문의 조선식 식기와 왜사기풍 식기 등 생활용품이며 소량이기는 하지만 관상품도 생산되었다. 성형은 대부분 반기계 수공이었으며, 원료는 조선산과 일본산을 모두 사용했다. 구조는 사내에 총무실, 사무실을 비롯하여 신

식 건축으로 지은 조선인과 일본인 직원 기숙사가 있었고, 제작장에는 일본에서 수입한 동력물레[轆轤]로 설비를 갖춘 녹로장(轆轤場), 3마력의 석유발전기로 가공할 수 있는 원료분쇄장, 개량식 6실 연속 대형요를 갖춘 요장(窯場) 등을 완비했다. 직원은 사무직에 조선인만을 고용했지만 실무직원, 즉 기술자로는 조선인과 일본인을 각각 10명씩 채용했다. 고용된 일본인 직공의 경우 1년 계약직이었으며, 이들은 주로 비젠[肥前]과 아리타[有田] 출신이었다. 특히 이들은 주생산을 담당했음은 물론 조선인 견습생들에게 제조법을 전수시키는 업무도 겸했다. 이밖에도 평양자기회사는 공업전습소 졸업생들을 책임 고용하고 우선적으로 견습시켜 제조에 종사할 수 있도록 배려함으로써 관립교육기관과도 밀접하게 교류했다.

한편 일제강점기 이후는 회사 운영권이 김남호(金南鎬)에게 양도되었고, 운영상의 누적된 여러 가지 문제들이 해결하지 못해 설립 초기와는 달리 상당한 고충을 겪었다. 당시 조선총독부는 평양자기회사에 대한 각별한 관심을 보여 1913년부터 정부 지원금 1,200원 가량을 연간 보조했으며, 점토소성실, 수파(水簸), 요 등의 증축

및 개량, 동절기의 작업실 구조 보완 등 제조공정 확충과 내부 설비 보수를 지원했다. 특히 강점 직전 보유 요가 1기 밖에 남아 있지 않은 점을 고려하여 일본인 기술자를 특별 고빙하고 도염식요(倒焰式窯) 3기를 확충해 주었다. 그 외에도 1914년에는 평안남도청에서도 재정을 후원하기 시작했는데, 이러한 보조책은 강점 초기 상공업정책의 일환으로「조선회사령」을 공포하고 민간자본 및 민족자본의 성장을 강경하게 저지하던 시점에 이루어진 매우 이례적인 경우로 볼 수 있다. 경영상황이 잠시 회복세에 접어든 1915년에는〈시정5주년조선물산공진회(施政五週年朝鮮物産共進會)〉에 참여하여 제품을 홍보하고 더불어 신제품 개발에 주력했다. 그러나 운영 실태는 다시 악화되어 경영난에 시달렸으며, 1917년경에 이르러서는 유치 자본금 6만원마저 소진하여 3만여 원 정도만이 남겨진 상태였고, 그마저 몇 달도 지나지 않아 모두 소진하여 은행차입금으로 유지되었다. 이 무렵 총독부는 회사 폐업을 막기 위한 막바지 지원책을 강구해 보지만 평양자기회사는 1918년 일본인에게 결국 매각되었다.(엄승희)

| 평요 平窯, Kiln with Flat Floor |

가마 구조의 한 종류. 연소부와 소성부가 별도로 갖추어진 구조화된 가마인 실요 중에서 소성부 바닥의 경사도가 10°보다 낮아 완만한 것을 가리킨다. 삼국시대 등요가 본격화되는 것에 비해 원삼국시대의 구조화된 가마는 평요라는 견해도 있었지만, 한반도에서 등요와 대비되는 확실한 평요는 백제 사비기 가마에서 확인된다. 평요는 대체로 평면형태가 장방형에 가까우며, 소성부 바닥이 10°이하로 완만한 경사이고, 연도부의 배연구도 대체로 2~3개가 나란하게 설치되며 뒷벽의 하단부에서 시작하여 직각으로 꺾여 올라가는 특징을 보인

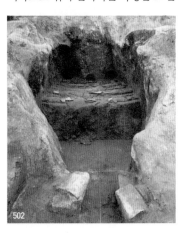

502

다. 대표적인 평요는 부여 정암리와 청양 왕진리 요지에서 확인된다. 이러한 백제의 평요는 중국 반도염식 가마(진한대 馬蹄窯 등)의 영향을 받은 것으로 보고 있다.(서현주)

| 포개구이 疊燒, Stack Firing |

503

가마 안에서 품질이 떨어지는 도자기를 구울 때 적재하는 방식의 하나. 보통 유사한 형태의 그릇을 겹쳐서 적재하며 그 사이에는 구워진 후 그릇들을 쉽게 떼기 위해 이물질에 해당하는 내화토나 모래, 태토비짐 등을 끼워 넣어 받친다. 완성된 도자기의 내외 면에는 이러한 이물질과 재가 앉은 흔적이 지저분하게 붙어 있어 상대적으로 저급한 수요층을 대상으로 저가에 공급할 때 사용하는 방법이다.(이종민)

| 포도덩굴문 grape Scroll design |

504

포도덩굴 혹은 포도송이를 도안화한 장식. 고려와 조선시대 청자와 백자의 장식에 즐겨 사용되었다. 청자의 경우, 고려 중기에 대접이나 완(碗)의 장식에 등장하기 시작하는데, 압인양각(壓印陽刻)으로 포도덩굴 혹은 덩굴 사이에서 놀고 있는 어린아이의 모습이 나타나기도 한다. 후기에는 병, 매병, 베개 등에 포도동자(葡萄童子)가 상감기법으로 장식되었다. 백자의 경우, 조선 중기에 다양한 기종에 철사안료(鐵砂顔料)로 간략하게 그렸으며, 후기에는 동안료(銅顔料)로 항아리에 붉은 색의 포도덩굴을 장식한 예가 전하고, 19세기에는 청화안료로 접시에 화려하게 그리거나, 필통이나 연적 등 문방규류에 양각하기도 하

였다.(전승창)

| 포천 길명리 도요지
抱川吉明里陶窯址, Pocheon Gilmyeong-ri Kiln Site |

포천 길명리 도요지는 서울지방국토관리청의 의뢰로 2001년 세종대학교 박물관에서 지표조사가 시행되면서 유물산포지 3개소 및 고인돌 등이 확인되어, 2002년 기전문화재연구원에서 시·발굴 조사한 곳이다. 주요 조사는 건물지에 대한 시굴과 폐기장 및 일부 가마 부속유구 등을 필두로 시작되었으며, 2003년에 재조사에 착수하여 실측 및 보완조사와 유물분류 작업을 마쳤다. 조사결과, 흑유자 가마 1기, 공방지 유구를 비롯하여 가마 폐기장 2기, 주거지, 원형수혈 3기 등을 확인했다. 가마구조는 잔존길이 16.5m에 아궁이와 5개의 소성실, 연도부로 되어있다. 출토유물은 주생산품으로 보이는 흑유자가 총 2,689점 (94.1%)이며, 기종은 발, 종자, 편구발, 병 등 생활용기들이다. 이외 백자 141점(4.1%)과 소량의 도기류와 요도구가 출토되었다. 출토물 가운데 흑유자는 세련된 제작기법과 성형은 물론 초벌구이를 하고 포개구이를 하지 않

505

은 것이 특징이다. 백자는 흑유자와
동시 번조된 여부를 알 수 없지만 수
량이 적은 것에 비해 반상기와 항아
리, 제기 등 다양한 기종이 수습되었
다. 대부분의 백자는 문양장식이 없
으나 소량의 청화백자가 확인된다(2
점). 태토는 회색조로 비교적 정선되
고 치밀하며 유약은 대부분이 회색이
나 상아색, 갈색 등이 포함되었다. 흑
유자와 백자 모두 굽 깎음새가 예리
하고 단정하며 조선후기 백자와는 달
리 굽의 내·외면을 비슷하게 깎았다.
포천 길명리 유적은 가마 구조로 본
다면 18세기 이후의 분실요로 추정되
며 유물 양상 등에서도 19세기적 특
징을 보인다. 따라서 18세기 이후에
개요(開窯)하여 19세기에 요업활동을
전개한 가마로 추정할 수 있다. 관련
보고서는 2006년 경기문화재단 부설
기전문화재연구원, 서울지방국토관
리청, (주)효자건설에서 공동 발간한

『抱川吉明里黑釉瓷窯址』가 있다.(엄
승희)

| 품평회 品評會, The Fair |

일제강점기에 개최된 〈품평회〉는 지
방 특산물들을 진열하고 품질을 평
가하는데 목적을 둔 전시회였다. 조
선총독부는 지방산업 촉진을 위해 생
산성 있는 제품을 개발하거나 개량하
고 동시에 권업정책을 활성화할 수
있는 자치행사로서 〈품평회〉를 관장
하여, 품평회는 도별, 지역별로 활발
하게 개최된 편이다. 〈품평회〉는 특
정 상품만을 선정하여 전시하는 행사
여서 규모는 박람회, 전람회와 비견
될 수 없을 만큼 소략했지만, 출품물
에 대한 심사는 다른 전시와 차별 없
이 엄정하고 규정 또한 까다로웠다.
출품 자격은 비교적 자유롭고 자율
적이었기 때문에 조선인의 참여율이

높았다. 일반적으로 요업 관련 제품들은 품평회에 꾸준히 출품되었으며, 금은세공품, 유리, 연와(煉瓦) 등과 함께 전시되는 것이 일반적이었지만, 도자기만 별도 전시되는 경우도 많았다. 도자기에 관한 심사는 자기, 석기, 도기를 구분하여 실시했고, 심사기준은 각 제품들이 지니고 있는 특질, 즉 광택, 기형, 시문장식, 발색, 선명도 등이었다. 따라서 〈품평회〉에서 좋은 평가를 받기 위해서는 참신한 도안과 종래제품에 비해 개량 여부가 확실히 드러나야만 했다. 〈품평회〉를 통해 검증된 제품들은 특산품이나 토산품으로서 개발될 수 있는 특권을 누릴 뿐 아니라 드물게는 수출품 개발로 이어졌다. 일제강점기의 〈품평회〉는 지방 자치행사로서 빈번히 개최되어 지역사회 발전과 참여에 긍정적인 효과를 가져다주었다. 그러나 여타 전람회와 마찬가지로, 1930년대 중반 이후의 개최 빈도는 극감하였고, 제2차 세계제대전의 종전(終戰)을 목전에 둔 40년대 초에는 수출품 중심의 〈품평회〉가 일부 개최되는데 그쳤다.(엄승희)

| 피납도공 被拉陶工,
Kidnapped Potters during

Japanese Invasion Period
(1592~1597) |

소위 도자기 전쟁이라고도 불리는 임진왜란 때 일본으로 강제 피납되어 일본에서 자기를 소성하게 된 조선인 도공들을 일컫는 말이다. 이들의 기술과 인력 제공에 힘입어 큐슈 지역을 중심으로 일본은 도기에서 자기의 시대로 전환을 맞게 되었다. 조선 장인들이 피납된 배경에는 임진왜란에 참가했던 일본의 여러 무장(武將)들이 귀국과 함께 자신들의 영지(領地)로 조선 장인들을 참가하여 자기 생산에 투입하였기 때문이다. 이들은 이삼평처럼 백자를 제작할 수 있는 태토광을 찾아내어 안정된 백자 생산의 토대를 마련했으며, 가마 구조를 비롯한 제작 기술에서도 한 차원 높은 기술을 선보였다.

파

506

일본의 조선계 가마들은 주로 큐슈를 중심으로 분포하였다. 그러나 다카도리야끼[高取燒]처럼 그들을 납치해 간 무장들과의 관계에 따라 여러 곳으로 이동하기도 하였다. 또한 심수관과 관련되는 사쓰마야키[薩摩窯]처럼 여러 부류의 장인들을 데려간 지역도 있고, 아카노야키[上野窯]처럼 백자와 분청계 도기 뿐 아니라 상감기법으로 제작한 가마도 있으며 청자를 제작한 예도 상당히 많다. 납치된 장인들의 도자 제작 기술은 일본의

510

도공들보다도 훨씬 뛰어났기 때문에 나베시마번[鍋島藩]에서는 대부분 일본 도공을 배제하고 조선 장인을 중심으로 13개의 가마로 체제를 개편하기도 하였다. 특히 나베시마번은 청화백자와 오채자기의 생산 효율을 높이기 위해 가마를 아리타 분지 기슭에 집중 배치한 후 이를 관리하는 대관(代官)을 설치하였다. 또한 주변에 진사마을을 형성하여 분업 체제를 완성하였다. 이처럼 일본의 도자 제작에 있어 유약과 안료의 개발 등에서 당시 일본의 자기 기술과 장식 기법의 수준을 한 단계 끌어올리는데 조선 장인들이 일조했음은 의심의 여지가 없다.(방병선)

파

하

| 하재일기 荷齋日記, Diary of Hajae Ji Gyushik |

509

조선말기 공인이었던 지규식(池圭植)이 20여년에 걸쳐 쓴 일기다. 현재 서울대학교 규장각에 소장되어 있다. 1891년 1월 1일부터 1911년 윤 6월 29일까지 작성한 것으로 지규식이 간여했던 조선 말기 백자 생산 관영 공장이었던 분원공소(分院貢所)와 민영회사인 번자회사(燔磁會社)의 운영은 물론 제작과 기술에 관한 내용이 담겨져 있다. 이 밖에도 당시 사회의 정치, 사회, 경제 등 다양한 분야의 사건들이 소상하게 기록되어 있어 조선말기부터 대한제국까지의 상황을 파악하는데 중요한 자료로 평가받고 있다.(방병선)

| 하지키계토기 土師器系土器, Hajiki Style Pottery |

외래계 토기의 하나. 일본 고분시대 연질토기인 하지끼[土師器]와 기종이나 형태, 제작기법이 유사한 토기로, 왜인이 가지고 온 반입품, 왜인이나 현지인이 한반도에서 제작한 모방품이 있다. 기종은 옹(파수부옹), 직구호, 소형환저발, 고배, 소형기대, 소형환저호(광구소호) 등으로 3세기 후반~5세기 전엽에 해당되는 자료들이다. 하지키계토기는 한반도에 넓게 분포하는데, 주로 영남지역에서 많이 확인된다. 부산이나 김해의 패총들에서는 유물이 세트를 이루면서 반입품과 모방품이 모두 보이지만, 고분 자료는 김해 대성동이나 부산 복천동 고분군 등 금관가야권에서 확인되며 주로 모방품이 보인다. 이러한 자료들 중에는 북부큐슈[九州]와 관련되는 자료가 많아 왜가 변진의 철을 입수하기 위해 북부큐슈를 창구로 하는 교섭을 한 결과 나타난 것으로 추정하고 있다. 신라에서도 경주(월성로 고분군)나 경산 지역의 고분에서 출토되었는데, 직접적인 교류보다는 가야 등 제3자가 개재된 간접 교역으로 추정하기도 한다. 호남지역에서도 비슷

510

한 시기에 함평 소명동, 군산 여방리, 고창 장두리 등 주거지나 패총에서 여러점의 하지키계토기가 출토되었다. 이에 대해서는 가야를 통해 들어온 것으로 보기도 하며, 북부큐슈에서 출토되는 마한계토기의 존재로 보아 두 지역간의 교류가 있었다고 보기도 한다.(서현주)

| 학봉리 분청사기 요지
鶴峰里 窯址, Hakbong-ri Buncheong Ware Kiln Site |

충청남도 공주군 반포면 학봉리에 위치한 조선 초기의 대규모 분청사기 가마터. 1927년 조선총독부박물관에 의하여 여섯 개의 가마터가 10여 일에 걸쳐 조사된 이후, 유적과 유물의 중요성이 새롭게 대두되면서 1992년과 1993년 국립중앙박물관과 호암

미술관에 의하여 재발굴이 진행되었다. 이 과정에서 과거 잘못 알려졌던 5호 가마의 구조가 원래의 모습으로 올바르게 밝혀지기도 하였다. 가마는 길이 19~42미터, 폭 1~2.3미터 크기의 등요(登窯)로 확인되었다. 이 가마터는 철화장식(鐵畵裝飾)이 있는 분청사기의 제작지로 널리 알려져 있는데, 연록, 미백, 연갈색의 유색에 물고기, 연꽃, 초화, 당초를 그려 장식한 병, 항아리 등을 비롯하여, 인화와 귀얄기법으로 장식된 분청사기가 함께 제작되었다. 특히, 철안료로 '成化二十三年(성화이십삼년, 1487)', '弘治三年(홍치삼년, 1490)', '嘉靖十五年(가정십오년, 1536)'의 글자를 적은 묘지석(墓誌石) 파편 등이 출토되어 운영시기가 대략 1410~1540년까지 지속되었던 것으로 알려져 있다.(전승창)

| 한글 정각 백자 韓語釘刻白瓷, Porcelain with HangeulInscription |

한글정각자기란 이미 소성된 자기 위에 뾰족한 정 같은 것으로 한글을 쪼아 만든 것을 말한다. 조선 15세기 후반에서 16세기에 제작된 것으로 추정되는 天·地·玄·黃명 백자에 한글

511

로 정각한 백자가 서울의 종로와 회암사 등지에서 발굴되어 이 시기에 널리 사용된 것을 알 수 있다. 이들 백자에는 천자문에 사용처와 장인의 이름으로 추정되는 인명, 사용목적 등이 한글로 점각된 경우가 대부분이다. 이후 철화나 청화로 한글을 시문하다가 19세기 헌종(憲宗, 1834~1849) 이후부터 다시 본격적으로 나타났다. 백자에 한글 정각이 등장했다는 것은 아마도 한글 사용의 확대라는 시대 분위기를 반영한 것으로 보인다. 정각자기는 일반적으로 명문백자가 굽바닥이나 내저부에 새겨진 반면 이를 포함하여 측면에도 한글로 수량과 최종 진상처, 시기, 심지어는 장인 등이 정각되어 있어 조선시대 백자의 생산과 소비에 관한 다양한 정보를 제공해 준다. 이들 한글 정각자기는 대부분 가례와 궁의 신축을 기념하는 연회에 주로 사용된 별번(別燔) 자기로

고급자기에 속한다. 정각이 새겨진 시기는 분원에서 제작할 당시가 아니라 자기가 궁중으로 진상 된 이후 소용처에서 새겨진 것으로 보인다.

정각이 새겨진 이유에 대해서는 몇 가지로 유추해 볼 수 있다. 첫째는 갑작스런 다량의 별번 주문 수량을 채우기 위해 기존 재고품을 진상한 경우이다. 애초에 예정된 진상이었다면 이미 분원에서 제작 시에 기존 방식처럼 청화나 음각으로 표시했을 것이다. 둘째는 중간 사취를 통한 매매를 방지하기 위한 방편으로 제작이 끝난 후 개수에 진상 개수에 맞추어 표시를 했을 것으로 유추할 수 있다. 이때 한자보다는 정각하기 쉬운 한글로 표시했을 가능성이 있다. 세 번째는 각사(司)와 전(殿)에서 소용되는 자기들을 상호 대여해주는 과정에서 분실이나 제때 돌려받기 위한 방편으로 정각했을 가능성이다. 마지막으로

512

백자에 대한 인식이 이전과는 달리 단순한 상품자기로 바뀌면서 정으로 한글을 쪼아도 될 정도로 도자관이 바뀌었을 가능성을 제기할 수 있다.(방병선)

| 한성미술품제작소 漢城美術品製作所, Hansung Art Factory |

한성미술품제작소는 1908년에 설립되어 1913년경까지 운영된 한국 최초의 관영 미술공예품 제작소다. 설립 취지는 관청수공업체제가 붕괴되고 수입품 유입의 여파로 전통 수공기술이 쇠퇴되자 이를 복원하고 보존, 계승하기 위해서였다. 무엇보다 미술품제작소를 통해 최고의 미술공예품을 제조하여 황실의 위상과 국권 회복의 자긍심을 구축하고자 했다. 내부 구조는 도안실, 제작실, 사무실을 두었고, 주실무를 담당한 제작실은 금공부, 염직부, 제묵부를 설치했으며 이외 부속기관으로 금은세공공장(金銀細工工場)과 철금도금공장(鐵金鍍金工場)을 가동했다. 표면적인 운영권은 대한제국 황실에 있었으나 이미 통감부가 설치된 이후에 설립되어 일제로부터 자율권을 보장받지 못했다. 식민 통치 이후에는 이왕직이 궁내부의 업무를 계승하여 한성미술품제작소의 운영권도 이왕직에게 양도되었다.(엄승희)

| 한수경 韓壽景, Han Su-Gyeong |

개성 출신의 한수경은 일제강점기에 활동한 청자장인이다. 그는 도미타 기사쿠[富田儀作]가 운영하던 진남포의 청자공장인 삼화고려소의 기술장인으로 잠시 적을 두었고 이후 개성박물관에 재직하면서 독자적으로 고려자기를 연구, 실험했을 뿐 아니라 봉산자기공장(鳳山磁器工場)에서도 오

랜 기간 청자를 제작했다. 또한 평남
공업시험소와 중앙시험소에서 무수
한 실험 습작물들을 제조하여 1940년
대에는 재현에 완벽하게 성공했다고
전한다. 그의 청자재현작업 성공은
개성 유지들의 절대적인 후원으로 가
능했으며, 생산품들은 개성특산물로
서 인정받았다.(엄승희)

| 한양고려소 漢陽高麗燒, Hanyang Celadon Workshop |

한양고려소는 1910년경 서울 묵정동
(墨井洞)에 설립된 청자공장이다. 청
자공장으로서는 진남포의 삼화고려
소와 마찬가지로 규모와 상품성, 판
로 등 모든 면에서 단연 최고였지만,
설립 시기는 진남포의 삼화고려소보
다 약 2년 정도 늦었고 인지도에서도
다소 뒤졌다. 운영자는 일본인 도미

타 기사쿠[富田儀作]이며, 기술장인은
일본인이 주로 담당했지만 조선인도
일부 기용했다. 제품들은 일제강점기
에 개최된 각종 전람회에 거의 빠짐
없이 출품했으며, 소속 일본인 기술
자들은 〈조선미술전람회〉에 재현청
자를 출품하여 입상하기도 했다. 생
산품은 관상용 청자를 비롯해 각종
생활용품, 관광기념품, 헌상품 등이
다.(엄승희)

| 함경남도공업시험장 요업부 咸鏡南道工業試驗場 窯業部, Hamgyeongnam-doIndustrial Laboratory of Ceramics |

함경남도공업시험장은 1940년대 초
관립 중앙시험소의 분소로 설립되었
다. 시험장이 설립된 시기는 산업 전
반이 불안정하고 자본고갈로 시험소
의 예산이 부족한 때였지만, 천혜의

지하자원이 풍부하면서 병참기지로
도 용이했던 함경남도를 개발한다는
시험소의 취지가 반영되어 설립될 수
있었다. 시험장의 요업부는 함남산
장석, 규석 등을 중점적으로 시험·연
구한 것으로 보고된다.(엄승희)

| 함북요업조합 咸北窯業組合, Hambuk Ceramics Association |

1920년대에 함경남도 갑산군(甲山郡)
운흥면(雲興面) 대상리(大上里)에 설
립된 도자기 공동제조 조합이다. 조
합의 최초 운영자인 강영준은 설립
초기 경영악화로 채무위기에 놓여있
던 부락민들을 직공으로 고용하여 급
료와 사업이익을 배분하는 소위 채무
반제체제를 도입하면서 조합 본래의
합리적인 경영을 이끌어냈다. 그 결
과 30년대 이후에는 조합체로서는 드
물게 높은 수익을 창출시켰다. 특히
중앙시험소 요업부는 조합 특산품인
김치항아리와 물항아리의 제조력 향
상을 위해 실지지도를 시행하는 한편
향토품으로 인정받을 수 있도록 지원
했다.(엄승희)

| '함안'명분청사기 '咸安'銘粉靑 沙器, Buncheong Ware with

515

'Haman(咸安)' Inscription |

조선 초 경상도 진주목 관할지역이였
던 함안군(咸安郡)의 지명인 '咸安'이
표기된 분청사기이다. 공납용 분청사
기에 표기된 '咸安'은 자기의 생산지
역 또는 중앙의 여러 관청[京中各司]
에 자기를 상납한 지방관부를 의미
한다. '咸安'명 분청사기의 생산지와
관련하여 『세종실록』지리지 경상도
진주목 함안군(『世宗實錄』地理志 慶尙
道 晉州牧 咸安郡)에는 "자기소가 하나
인데 군 동쪽 대산리에 있다. 하품이
다(磁器所一, 在郡東代山里. 下品)"라는
내용이 있다. 이와 관련하여 경남 함
안군 대산면 대사리에 위치한 분청사
기 가마터에서는 문양을 집단연권(集
團連圈) 인화기법으로 장식한 '咸安'
명 분청사기가 수습된 바 있어서 15
세기에 공납용 자기를 생산한 '함안

하

519

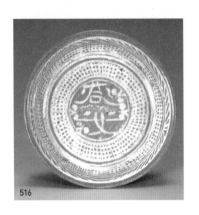

516

군 동쪽 대산리 하품 자기소'일 가능성이 있다. 또 함안군 자기소에서 생산되어 장흥고(長興庫) 등의 중앙 관청에 상납된 것으로 경복궁 소주방지(燒廚房址)에서 '咸安(함안)', '咸安長興(함안장흥)'명 분청사기가, 조선시대 시전행랑지역인 서울 종로구 청진동 2·3지구유적 267번지에서는 '咸安長興'명 분청사기가 출토되었다.(박경자)

| '함양'명분청사기 '咸陽'銘粉靑沙器, Buncheong Ware with 'Hamyang(咸陽)' Inscription |

조선 초 경상도 진주목 관할지역이었던 함양군(咸陽郡)의 지명인 '咸陽'이 표기된 분청사기이다. 공납용 분청사기에 표기된 '咸陽'은 자기의 생산지역 또는 중앙의 여러 관청[京中各司]에 자기를 상납한 지방관부를 의미한다. 조선 초 공납용 자기의 생산과 관련하여 세종 14년(1432)에 『신찬팔도지리지(新撰八道地理志)』로 편찬되어 단종 2년(1454)에 『세종실록』에 부록된 지리지 경상도 진주목 함양군(『世宗實錄』地理志 慶尙道 晉州牧 咸陽郡)에는 자기소(磁器所)에 관한 내용이 없고, 1469년에 간행된 『경상도속찬지리지(慶尙道續撰地理誌)』함양군에는 "자기소가 군 남쪽 휴지리에 있다. 품하이다(磁器所在南休知里. 品下)"라는 기록이 있다. 또 경복궁 훈국군영직소지(訓局軍營直所址)의 발굴 조사에서는 '분청사기인화문함양명편(粉靑沙器印花紋咸陽銘片)'이 출토되었다. 이들 자료는 경상도 함양군에서 1432년에서 1469년 사이에 공납용 자기를 생산하기 시작하여 중앙으로 상납하였음을 보여준다.(박경자)

| '합천'명분청사기 '陜川'銘粉靑沙器, Buncheong Ware with 'Hapcheon(陜川)' Inscription |

조선 초 경상도 상주목 관할지역이었던 합천군(陜川郡)의 지명인 '陜川'이 표기된 분청사기이다. 공납용 분청사

기에 표기된 '陜川'은 자기의 생산지역 또는 중앙의 여러 관청[京中各司]에 자기를 상납한 지방관부를 의미한다. 공납용 자기의 생산과 관련하여 세종 14년(1432)에 『신찬팔도지리지(新撰八道地理志)』로 편찬되어 단종 2년(1454)에 『세종실록』에 부록된 지리지 경상도 상주목 합천군(『世宗實錄』地理志 慶尙道 尙州牧 陜川郡)에는 "자기소가 1이니, 군 서쪽 수개곡리에 있다. (중략) 모두 하품이다(磁器所一, 在郡西樹介谷里. (중략) 皆下品)"라는 내용이 있고, 1469년에 간행된 『경상도속찬지리지(慶尙道續撰地理誌)』 합천군에는 "자기소가 군 서쪽 장곡리에 있다. 품하이다(磁器所在郡西獐谷里. 品下)"라는 기록이 있다. 공납용 자기에 '陜川'과 함께 표기된 관청명에 '長興庫(장흥고)'가 있다.(박경자)

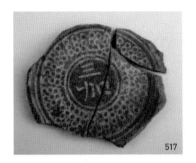
517

▍합천 장대리 분청사기 요지
陜川 將臺里 粉靑沙器 窯址,
Hapcheon Jangdae-ri kiln site ▍

합천 장대리 가마터는 경상남도 합천군 가회면 장대리 일대에 위치하며, 14세기 말부터 조선 15세기 전반경까지 운영된 분청사기 가마이다. 발굴조사 결과, 분청사기 가마 1기, 폐기장 2기, 수혈유구 21기, 구상유구 9기가 확인되었다. 가마는 반지하식 단실 등요이며, 길이 24m, 너비 2.38m 내외로 조사되었다. 기종은 대접, 접시, 종지, 병, 호, 뚜껑, 잔, 발, 합 등의 생활용기가 대부분이고, 이외에 벼루 등의 문방구류, 그리고 잔탁, 고족배, 제기, 명기 등의 특수용기가 확인되었다. 문양은 상감과 인화기법으로 시문되었으며, 상감분청사기에서 인화분청사기로 이행하는 경향을 볼 수 있다. 특히, 분청사기의 명문에서 사선(司膳), 인수부(仁壽府), 장흥고(長興庫), 경승부(敬承府) 등의 관사 명칭과 '삼가(三加)'라는 지명(地名)이 확인되었다. '사선'명분청사기는 고려말 상감청자의 여운이 남아 있으며, 조선의 왕실부 관청인 '인수부'나 '경승부'명이 있는 분청사기는 인화문이 그릇의 내외면에 빽빽하게 찍힌 전형적인 인화분청사기로 제작되었다.

'삼가'는 『세종실록(世宗實錄)』지리지 (地理志)에 중품(中品) 자기소(磁器所) 가 있던 삼가현(三嘉縣)으로 추정되어서(磁器所一 在嘉樹縣西甘閑里中品), 관청에 공납되는 자기를 번조하였음을 알 수 있다. 가마의 중심 운영 시기는 1390년대 경부터 15세기 1/4분경으로 추정된다.(김윤정)

| 항와요 缸瓦窯, Gangwa Kiln |

중국 내몽고자치구 적봉시(赤峰市) 서남쪽 70리에 있는 가마터의 집합체. 자토와 지하수가 풍부하며 석탄을 이용한 마제형요가 발달하였다. 1970년대~1990년대까지의 발굴조사를 통해 주로 요대(遼代)에 운영된 가마임이 확인되었다. 여기에서는 백자, 백유, 장유, 황유, 흑유자기, 삼채, 연유계 도기 등을 생산하였으며 품목은 일상생활용기로부터 도용, 완구류, 건축자재 등이 포함되어 있다. 거친 태토를 보완하기 위해 자주요처럼 분장토를 바른 후 철화장식을 하였으며 압출양각기법에 의한 제작기법도 눈에 띈다. 출토품 중 중원지역에서는 이미 사라진 옥벽저완(玉璧底碗)의 예는 한국의 해무리굽완을 이해하는 데 도움을 준다.(이종민)

| 해남 신덕리 요지 海南 新德里 窯址, Haenam Sindeuk-ri Kiln Sites |

해남 화원면 신덕리 일대에 분포하고 있는 고려 초기청자 요지군. 2000년대 이후 지표조사로 56개소가 알려졌다. 발굴조사가 이루어지지 않아 정확한 정보는 알 수 없으나 대부분 해무리굽완을 동반하는 청자가 제작되었으며 흑유자기, 도기 등도 생산되었다. 청자기종은 발, 완, 화형접시, 병, 유병, 편병, 항아리 등으로 타지역에 비해 단순하고 해무리굽완은 품질이 우수하나 나머지는 조질에 가깝다. 양식으로 볼 때, 10세기 말부터 요업을 시작하여 11세기 대에 왕성하게 청자를 생산했던 지역으로 판단된다.(이종민)

| 해남 진산리 요지 海南 珍山里 窯址, Haenam Jinsan-ri Kiln Sites |

해남군 산이면 진산리에 분포하고 있는 청자요지군. 이중 17호가 1991년 목포대학교박물관에 의해 발굴조사되었다. 발굴결과 가마는 길이 24.5m, 너비 1.0~1.2m, 측면출입구 6개, 20~

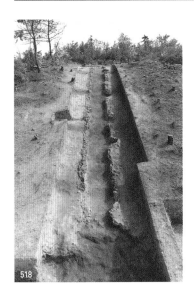

518

Bowl with Doughnut-shaped Footring Ⅰ

해무리처럼 생긴 굽을 가진 완. 한자식으로는 일명 일훈저완이라 표현하기도 한다. 국립중앙박물관장을 지낸 혜곡(兮谷) 최순우(崔淳雨, 1916~1984) 선생이 한국의 초기청자 중 완(碗)의 굽모양이 해무리가 진 것처럼 넓게 깎였다고 표현하면서 학계의 용어로 사용되기 시작하였다. 찻사발용으로 제작되었으며 한국 초기청자의 표식유물로 용인, 여주, 강진, 고흥, 해남,

25°의 바닥경사도를 갖는 지상식 단실요로 진흙을 이용하여 축조한 후 약 4차에 걸쳐 보수한 흔적이 확인되었다. 생산품은 발, 완, 접시, 소호, 반구병, 매병, 유병, 합, 장고 등이며 초벌을 하지 않고 단벌번조로 완성하였다. 품질은 완성도가 떨어지는 조질로서 인천 경서동 생산품과 유사하나 철화안료로 장식한 장고, 합 등은 상대적으로 품질이 좋은 편이다. 발굴 당시에는 10세기말~11세기 전기로 편년하였으나 최근에는 12세기에 운영된 가마로 파악하고 있다.(이종민)

Ⅰ 해무리굽완 日暈底碗,

519

523

장흥, 고창 등지의 가마터에서 발견
되고 있다. 이 완의 종류로는 넓은 굽
지름과 좁은 접지면, 내면이 곡면인
완형식을 선해무리굽완, 넓은 접지면
을 가진 굽과 내면이 곡면형인 중국
식해무리굽완(혹은 과도기형 해무리굽
완), 줄어든 굽지름과 넓어진 접지면,
내저원각을 가진 완을 한국식해무리
굽완, 전체적으로 크기가 줄어든 완
을 퇴화(변형)해무리굽완으로 구분하
여 부른다.(이종민)

| 해주백자 海州白磁,
Haeju porcelain |

황해도 해주군 일대에서 생산된 백자
를 일컫는다. 유래는 조선 후기부터
시작되지만, 특히 일제강점기에는 지
방 특산품으로 취급되어 생산이 매우
활성화되었다. 해주백자는 옹기의 쓰
임새를 갖추고 있으면서 사기(沙器)
로 구워진 특징을 지니고 있다. 또한
형태 및 양식과 기법이 모두 청화백
자의 영향을 받아 제작되었다는 점
도 주목된다. 해주백자는 기면 중앙
에 목단문을 장식하는 경우가 대표적
이지만, 그밖에도 초화문, 누각문, 어
문 등 매우 다양한 문양들이 혼용되
었다. 문양은 주로 청채와 녹색 안료

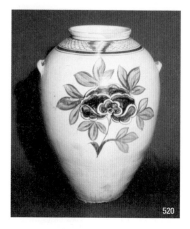

520

등을 이용하여 대략 표현했지만 대범
함을 느끼게 표현하는 특징이 있다.
유태는 전반적으로 회백색에 가깝다.
비록 섬세한 장식이나 정교한 마무리
는 찾아보기 힘들지만 나름대로 시원
스럽고 민예적인 시문장식으로 지방
색을 강하게 느낄 수 있다. 주요 판로
는 해주를 중심으로 한 관서지방 일
대였으나 경성의 웬만한 대가(大家)
에서 흔히 애용하여 전국에 유통된
것으로 보인다. 용도는 주로 간장, 된
장, 김치 등을 저장하는 용기로 쓰여
옹기와 동일했다. 가격은 대형인데다
사기로 구워져 저렴하지 않았다. 해
주백자는 겨울이 유난히 긴 함경도의
기후 때문에 장신(長身)으로 제작되
는 편이었고, 그 보다 옹기의 용도를
지녔지만 청화백자와 같은 풍취를 느

낄 수 있는 미감을 지녀 매우 독특한 맛이 난다.(엄승희)

| 행남사 杏南社, Haengnam porcelain factory |

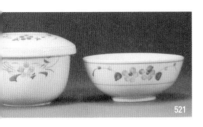
521

행남사는 1942년 전남 목포에 설립된 산업자기 공장이다. 920평 대지에 설립된 공장은 30여 명의 종업원과 요로 1기, 성형기 10대를 구비하고 있었다. 창업자인 김창훈은 설립 초기 아리타[有田]의 도자기공업시험소에서 연수한 바 있으며 당시 습득한 기술력을 바탕으로 제품개발에 주력했다. 특히 그는 고급자기를 생산하기 위해 전남 장흥, 경기 안양 등지에서 도석과 장석 등을 구입하여 썼으며, 필요에 따라서는 일본에서 수입한 원료를 사용하기도 했다. 생산품은 일반 생활용기인 「수(壽)」, 「복(福)」명 사발 및 주발을 비롯한 각종 식기류였으며 더러 전승도자를 재현하기도 했다. 6.25 사변 당시 일시 휴업상태에 들어

갔으나 이후 재계하면서 제품 수요량이 급증하였고 판로도 서울, 대전, 대구, 광주, 부산 등 대도시로 확산되었다. 행남사는 밀양제도사, 충북제도사와 함께 근대기 3대 산업자기공장으로 분류된다.(엄승희)

| 행암동요지 杏岩洞窯址, Haengam-dong Kiln Site |

광주시 남구 행암동에 위치한 백제시대의 토기 요지유적. 유적은 광주 효천2지구 주택부지에 포함되어 2006년부터 2009년까지 발굴조사되었는데 신석기시대~조선시대의 유구 등이 확인되었다. 백제시대 토기요지는 3개 지구에서 22기가 조사되었다. 가마는 1지구에서 6기(1~6호), 2지구에서 9기(7~15호), 3지구에서 7기(16~22호) 등이 확인되었고 폐기장도 조사되었다.

가마는 지하식 등요로 다른 유적들에 비해 천장까지 잘 남아있어 구조를 잘 파악할 수 있다. 가마의 연소부는 수평식이 많고 일부 수직식도 확인된다. 특히 3호 가마에서는 아궁이부터 연소부 양쪽 벽을 석재로 쌓은 구조도 확인되었는데 이는 주로 삼국시대 영남지역 가마에서 확인되는 특징이

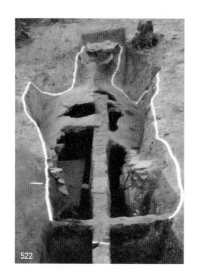
522

다. 소성부는 모두 평면 장타원형이며, 바닥이 계단식인 것도 있다. 바닥의 경사도는 10~37°까지로 다양한데 1지구는 15와 25°, 2지구는 30°, 3지구는 35°에 집중되는 편이다. 연도부는 소성부에서 급하게 경사져 올라가며 끝부분에 판석형 할석으로 마무리된 것이 확인된다. 2·3지구의 가마에서는 소성부 측벽에서 단이 확인되기도 한다. 1지구와 3지구의 가마는 여러 번 사용되었지만, 2지구의 가마는 대개 한번의 소성 후 폐기된 것으로 추정된다.

유물은 대부분 경질토기로, 다양한 크기의 단경호, 양이부호, 사이부호, 유공광구소호, 고배, 완(직립, 외반 구

연), 기대, 파배, 뚜껑, 개배, 삼족배, 토제방울 등이 확인된다. 이외에도 다양한 이상재나 이기재가 출토되었는데 초본류, 모래 및 점토, 점토, 토기편 외에도 쐐기형(삼각형), ㅣ자형, Y자형의 토제품이 확인된다. 이 유적의 가마는 5세기 중엽에 초축되어 5세기 후반~6세기초에 가장 활발하게 사용된 것으로 추정되고 있다. 1지구 가마들이 먼저 형성된 후 2지구 가마들, 그리고 3지구 가마들이 형성되었고, 1지구의 3호 가마가 가장 늦은 6세기 중엽경에 조업된 후 폐기되었다. 이 유적에서 생산된 토기들은 주로 영산강상류지역에 유통되었을 것으로 추정된다.(서현주)

| 헌상자기 獻上磁器, Tribute porcelain |

일제강점기 이왕(李王)과 일왕(日王) 그리고 관료들에게 헌상된 도자기다. 헌상품들은 주로 당대에 제작된 전승자기가 대부분이었으나 외래양식으로 제작되는 경우도 많았다. 가령 외래식으로 제작될 경우, 일본식과 중국식을 매우 선호한 것으로 보이며 경우에 따라서는 전통식과 일본식이 혼용되기도 하였다. 그러나 자

.523

기의 헌상빈도는 다른 공예품에 비해 빈약했다. 제작처는 이왕직미술품제작소, 공업전습소와 같은 관립기관과 유명 청자공방 등이었으며, 특히 일왕의 헌상품은 관립기관에 소속된 우수 기능자를 발탁하여 제작하게 했을 뿐 아니라 각종 전람회에 출품된 중앙시험소와 공업전습소의 시제품들도 종종 채택되었다. 대표적인 예로는 1917년 11월 이왕에게 헌상된 중앙시험소의 재현청자, 백청자(白靑磁), 백자과자기(白磁菓子器)와 1930년 7월 사이토[齋藤]총독이 이왕께 헌상하기 위해 중앙시험소에서 제작한 중국식 백자화병이 있다.(엄승희)

| 형주요 邢州窯, Xingzhou Kiln |

중국 하북성(河北省) 내구현(內丘縣)에 위치한 백자생산 중심가마의 집합체. 보통 형요라 부른다. 남북조시기에 개요한 후 융성하다가 만당기에

대규모의 홍수와(835년) 전란으로 요업이 쇠퇴하여 오대시기에 요업이 정지되었다. 육우(陸羽)의 『다경(茶經)』에 "형요의 백자는 은과 같고 눈과 같다."라고 한 것처럼 태토는 희고 입자가 치밀하여 당시 내수는 물론 한국, 동남아시아, 심지어 이집트에 이르기까지 수출될 정도로 인기가 높았다. 생산품은 백화장토를 바른 자기, 백자, 흑유자기 등이 있으며 다양한 생활용기를 제작하였다.(이종민)

| '혜'명청자 '惠'銘靑磁, Celadon with 'Hye(惠)'Inscription |

'혜'명청자는 굽 안바닥 한쪽 구석에 '혜(惠)'자가 음각되어 있는 청자 매병이다. 이 청자 매병은 국립중앙박물관에 소장되어 있으며, 몸체 두 곳에 대나무 무늬, 두 곳에 대나무와 국화 무늬가 상감되어 있다. 대나무와 국화 무늬는 지선(地線)을 묘사하여 땅 위에 서 있는 형상이 자연스럽게 회화적으로 표현되었다. 상대적으로 어깨부분에 국화문과 하부에 연판문 및 뇌문은 도안화된 문양을 사용하였다. 정식 명칭은 〈청자상감국죽문매병(靑磁象嵌菊竹文梅瓶)〉이며, 굽바닥 한쪽에 음각된 '혜(惠)'자는 정확

하

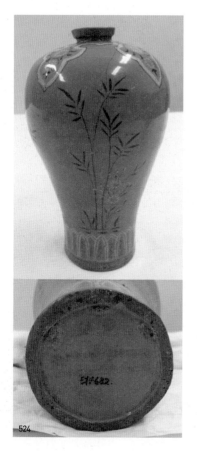

524

| '호달'명청자 '介達'銘靑磁, Celadon with 'Hodal(介達)' Inscription |

'호달'명청자는 굽 안바닥에 왼쪽으로 치우친 부분에 '호달(介達)'이라는 명문이 음각되어 있는 청자이다. 이 명문은 국립중앙박물관 소장 〈청자음각반룡문화형발(靑磁陰刻蟠龍文花形鉢)〉과 강진 사당리(沙堂里) 당전(堂前) 부락 청자와요지(靑瓷瓦窯址)에서 발견된 청자 저부편에서 확인되었다. 두 점 모두 내면에는 반룡문(蟠龍文)이, 외면에는 모란절지문이 음각되어 있고, 굽바닥에 유(釉)를 닦아낸 후에 번조하였다. '호달'명 청자화형발은 유색이 약간 어두운 갈녹색을 띠지만 기벽이 얇고 문양이 매우 섬세하게 음각되었다. 내면에는 잔잔한 파도 속을 헤엄치는 듯한 두 마리의 반룡이 음각되었으며, 외면에는 커다란 모란이 양 면에 각각 한 송씩 시문되었다. 문양의 윤곽은 조각도를 옆으로 눕혀 선을 깊게 파내어 짙게 보이며, 세부 문양은 가는 선을 사용하였다. 명문은 힘있고 날카롭게 음각되어 다른 음각 명문들과 차이를 보인다. 특히, 강진 사당리와 부안 유천리 가마터에서 12세기경에 제작된 청자

한 의미를 알 수 없다. 그러나 12~13세기에 제작되는 품질이 우수한 청자 중에 바닥면에 한 자 또는 두 자의 한자(漢字)가 음각되는 예가 많고, 일부 명문 중에 '~刻'이나 '~造'자가 함께 나타나기 때문에 제작에 관여한 도공의 이름으로 추정되기도 한다. (김윤정)

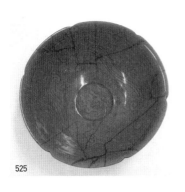
525

526

의 굽바닥에 인명으로 추정되는 명문이 다수 확인된다.(김윤정)

| 호자 虎子, Chamber Pot |

특수한 백제토기의 한 종류. 남성의 소변용 변기로, 호자라는 명칭은 토기의 전체 모습이 호랑이와 유사하여 붙여진 것이다. 백제에서 확인되는 호자는 크게 2가지 형태가 있는데, 호랑이의 형상이 그대로 반영된 것과 토기에 주구를 달아 만든 것이다. 전자의 토기는 한성기 자료로 개성 출토품 등 중국에서 들어온 청자가 알려져 있으며, 사비기에 토제품으로 제작된 부여 능산리사지와 군수리유적 출토품 등이 있다. 후자는 사비기에 토제품으로 제작된 것으로 전 부여 수습품이 알려져 있는데 고구려에도 유사한 토기가 있다. 따라서 전자의 호자는 중국, 후자의 변형된 호자는 고구려의 영향으로 나타난 것으로 볼 수 있다. 토기를 이용한 것 중에는 토기를 옆으로 눕혀 구연부를 입구로 사용하면서 하부에 다리를 붙인 이형적인 것도 있는데 여수 고락산성에서 출토되었다. 이외에도 배모양의 몸통에 손잡이가 양쪽에 달린 토기가 부여 군수리유적에서 출토되었다. 이는 대변용이나 여성용 변기로 알려진 것인데, 변형된 호자와 마찬가지로 고구려토기의 영향으로 나타난 것이다.(서현주)

| 혼원요 渾源窯, Hunyuan Kiln |

중국 산서성(山西省)의 혼원고자촌(渾源古磁村)과 개장촌(介庄村)에 골고루 분포한 가마터의 집합체. 당대부터 원대에 이르기까지 요장이 운영되었

다. 일상생활용기가 중심이 되는 생산품들은 거친 태토에 분장토를 바른 후 문양을 넣거나 깎은 자기, 흑유를 씌운 자기가 대부분으로 자주요계 가마군에 속하는 것을 알 수 있다. 고려의 상감기법과 같은 양감(鑲嵌)기법, 중원지역에서는 이미 사라진 옥벽저완의 존재는 고려청자와의 관계를 이해하는데 도움을 준다.(이종민)

527

| '홀지초번'명청자

'忽只初番'銘青磁, Celadon with 'Holjichobeon(忽只初番)' Inscription |

'홀지초번'명청자는 몸체 외면에 '홀지초번(忽只初番)'이라는 명문이 상감된 잔(盞)이다. 이 청자잔은 〈'내시'명청자잔〉과 기형, 크기, 명문 위치와 구성 등이 비슷하여 13세기 말에서 14세기 초경에 제작된 것으로 생각된다. 홀지(忽只)는 홀적(忽赤)으로도 쓰며, '홀치'라고 읽기도 하는데, 고려왕의 호위를 담당하는 숙위군(宿衛軍)으로, 원나라의 관제를 따라서 충렬왕대(재위 1274~1308) 설치되었다. 이 청자잔도 충렬왕대에 제작되었을 가능성이 높기 때문에 청자의 몸체에 명문이 상감되는 배경과 시기를 연구하는데 중요한 자료이다. 〈'홀지초번'명청자잔〉은 현재 소장처를 알 수 없지만 강진 사당리 16호 요지에서 '홀(忽)'명청자잔편이 발견되어 강진 사당리 가마에서 제작되었음을 알 수 있다.(김윤정)

| 화금청자 畵金靑磁, Gilded Celadon |

화금청자(畵金靑磁)는 완성된 청자의 유면(釉面) 위에 금안료를 이용하여 장식한 청자를 의미한다. 화금기법은 청자의 유면 위에 유성(油性)의 매액(媒液)과 금분을 혼합한 금안료를 붓으로 장식한 후에 700~850℃ 정도의 저온에서 소성하여 금분이 유면 위에 고정되는 방법이다. 현재, 화금청자는 국립중앙박물관, 런던 빅토리아&알버트 박물관, 일본 오사카동양도자미술관, 리움 삼성미술관 등에 소장

528

된 7점 정도가 남아있다. 국립중앙박물관에 소장된 〈청자상감원숭이문금채편병편〉은 1933년 봄에 개성 고려 왕궁지 만월대 근처에 인삼건조장을 개축 공사 하던 중 구연부와 동체 일부가 파손된 채로 발견되었다. 『고려사』에는 조인규(趙仁規)가 원(元) 세조(世祖, 1260~1294)에게 화금자기(畵金磁器)를 바친 기록과 충렬왕 23년(1297)에 원 성종에게 바쳤다는 금화옹기(金畵甕器)에 대한 기록이 남아있다.(김윤정)

┃화기 花器, Flower Vase ┃

궁중에 꽃이나 나무를 장식하기 위해 사용된 화분(花盆). 『태종실록』에는 1411년 "내수 안화상을 경상도 중모, 화령 등의 현에 보내어 화기 만드는 것을 감독하게 하였다"는 것과 1417년 "명하여 각도에서 화기 바치는 것을 정지하였다. 임금이 말하기를, 상림원(尙林院)의 화기는 짐이 무거워서 먼 지방에서 가져오기가 어려운 물건인데, 매년 진공하는 것이 미편하다. 이제부터 이후로는 특지가 있지 않으면 상납하지 말아서 백성의 힘을 넉넉케 하라."는 기록을 통해 명칭과 용도, 담당관청 등을 살펴볼 수 있다. 비록 후대의 기록이지만 '화기'의 형태와 용도는 1767년 『자경전진작정례의궤』에 보이는 '화준(花樽)'과 비교하여 추정이 가능한데, 화기의 담당을 상림원에서 하고 있는 점과 짐이 무겁다고 한 점 등으로 미루어 왕실이나 관청에서 사용하던 커다란 항아리 모양의 화분으로 추정하고 있다.(전승창)

┃화분형토기 花盆形土器, Flowerpot-shaped Bowl ┃

낙랑토기의 한 기종으로 그릇의 전체적인 형태가 오늘날 화분의 모양을 닮아 붙여진 이름이다. 낙랑의 고지였던 평양과 그 주변의 고분과 토

하

성지에서 주로 출토된다. 낙랑으로부터 유입되었거나 낙랑의 토기제작자가 이주해 와서 현지에서 제작한 유물이 한강유역의 원삼국시대 유적에서 발견된 사례가 상당수 된다. 가평 달전리(達田里) 토광묘에서 한 점이 발견된 바 있고 가평 대성리(大成里) 취락유적에서도 여러 점의 화분형토기가 출토되었는데 대체로 원삼국 시대 이른 단계에 해당된다. 낙랑지역의 토기는 그릇의 질에 따라 고운 점토질의 니질토기와 입자가 섞여 있어 거친 활석혼입계 및 석영혼입계로 선구분 되는데 화분형토기는 활석혼입계토기의 한 종류이다. 밋밋한 원통형의 동체부에 그릇 아가리 부분에 점토띠를 두툼하게 두른 형태를 하고 있다. 낙랑지역에서도 비교적 이

529

른 시기의 분묘에서 출토되고 있으며 후대로 가면서 출토예가 줄어들다 소멸한다. 제작기법은 다른 낙랑토기와 달리 형뜨기 기법으로 제작되어 그릇 안쪽에는 사용한 틀과 그릇이 들러붙지 않도록 미리 깔아놓은 포목의 흔적이 뚜렷이 남아 있다.(이성주)

| 화산리요지 花山里窯址, Hwasan-ri kiln Site |

경북 경주시 천북면 화산리 및 오야리 일원에 위치한 토기가마 유적이다. 경주 화산리에는 여러 군데 토기가마유적이 산재되어 있는데, 사적 제241호로 지정된 통일신라시대 인화문토기를 생산한 통일신라 토기요지와 4~5세기대 신라토기를 생산한 요지 등이 있다. 인근에는 잘 알려진 경주 손곡동·물천리 대규모 토기공방지도 위치한다.

2005년 발굴조사에서는 모두 10기의 토기요지가 확인되었다. 가마의 평면 형태는 장방형 혹은 세장방형을 반지하식 등요이다. 연소부는 가마 전반부에서 소성부까지 단차없이 수평으로 이어지며, 소성부에 계단이 없는 무계단식이라는 점에서 모두 같다. 가마의 경사도는 13~22°이며, 1호와

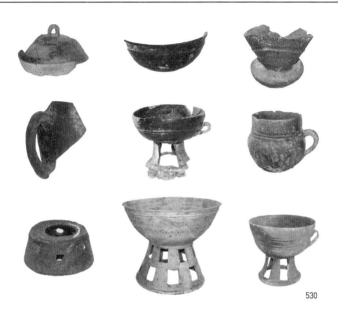

530

10호 요지의 연소부에는 할석으로 된 벽체가 확인되었고, 나머지 가마에서도 화구부 혹은 연소부에 할석이 무너진 흔적이 있어 벽체를 구축하였을 가능성이 있다. 회구부는 토기가마의 전반부에 형성되었는데 모두 단일층으로 이루어진 것으로 보아 조업시기가 상대적으로 짧았음을 의미한다.

이 유적은 경주지역에서 조사된 도질토기 생산유적 중 가장 이른 시기에 해당한다. 특히 1호~4호 가마에서는 4세기 후반대에서 5세기 전엽에 이르는 고식도질토기들이 출토되었는데 발형기대가 가장 많은 양을 차지하며, 화염형투창, 삼각형으로 눌러 뚫은 투창 고배류, 단경호, 파수부배가 그 다음을 차지한다. 반면, 5세기중엽에서 후엽에 이르는 토기류들이 출토된 5호~10호 가마에서는 2단투창고배가 가장 많은 양을 차지하고, 단경호와 파수부 배 등이 있다. 가장 주목되는 점은 그동안 함안지역의 독특한 토기양식으로 인지되어왔던 화염형투창고배류가 신라의 토기생산유적에서 출토되어 신라토기양식의 형성과정이 함안지역 토기생산과 관계가 깊다는 사실을 알게 되었다.(이성주)

| '화산'명청자 '華山'銘靑磁, Celadon with 'Hwasan(華山)' Inscription |

'화산'명청자는 몸체 아랫부분에 '화산(華山)'이라는 명문이 철화로 쓰여진 매병이다. 매병의 몸체는 타침(打針)으로 인해 여러 조각으로 나눠진 편을 붙여 수리한 것이며, 구연의 끝 부분이 직각으로 꺾인 형태는 특이한 예이다. 몸체 전체 면에 모란당초문이 산화철 안료로 능숙하게 그려졌으며, 안료가 두텁게 시문되어 약간의 요철이 느껴진다. 몸체 아랫부분 중

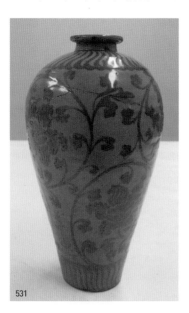

531

에 일부분은 유약이 녹지 않았으며, 유색은 몸체 일부는 녹색빛을 일부는 갈색빛을 띠고 있다. 굽 바닥에 시유하지 않고 번조하였으며, 제작 시기는 11~12세기경으로 추정된다. 몸체의 중간 아랫부분에 '화산(華山)'과 'ㆆ' 형태의 기호도 함께 철화로 쓰여져 있다. '화산'은 매병의 사용처나 사용자와 관련된 명칭일 것으로 추정된다.(김윤정)

| 화자기 畵磁器, Blue and White Porcelain |

조선 초기 조선왕조실록에 나타나는 청화백자의 다른 이름. 1455년 "공조에서 중궁 주방에 금잔(金盞)을 만들기를 청하니, 명하여 화자기로 이를 대용하게 하고 동궁에서도 역시 자기를 쓰게 하였다"는 것과 1477년 "근자에 들으니, 훈척, 귀근이 먼저 스스로 법을 무너뜨리고, 여항의 소민도 또한 서로 좇아 분수에 지나친 사치를 하고, 그 중에 거상, 부고는 제 멋대로 하여 거리낌이 없는 것이 습관이 되어 풍속을 이루어서, 화자기와 같은 것은 토산이 아닌데, 중국에서 구하여 사기까지 한다 하니, 방헌을 두려워하지 않음이 이와 같다"는

기록을 통해 종류와 성격이 확인된다.(전승창)

| 화준 花樽, Flower Vase |

조선시대 궁중 행사 및 의례용으로 사용하던 화병의 일종이다. 기원은 중국에서 유입된 일종의 제기로 상주(商周)시기에 처음 등장하여 주기(酒器)로 사용되었다. 화준은 조선후기 『원행을묘정리의궤(園幸乙卯整理儀軌)』의 기록처럼 백자청화운룡문준을 화준으로 사용했을 것으로 보인다. 중국의 화준은 목이 긴 장경병의 형태가 일반적이지만 조선에서는 목이 짧고 몸체가 둥그런 호(壺)의 기형이어서 중국과 다르다. 또한 그 용도 또한 정확하지 않다.(방병선)

| 환원염번조 還元焰燔造, Reduction Firing |

가마 안의 공기 분위기를 환원으로 유지하며 그릇을 굽는 방식이다. 산화염번조와 반대되는 개념으로 가마로 공급되는 공기를 일정 수준으로 차단하여 번조 과정 중에 산소의 공급량을 최대 줄여서 소성하는 것이다. 소성을 하면서 필요한 산소의 양이 부족하기 때문에 장작이 탈 때 발생하는 탄소는 도자의 소지나 유약 중의 산소를 끌어내어 결합하므로 자연 환원이 이루어진다. 이런 현상으로 인해 철분은 산소를 뺏기면서 산

532

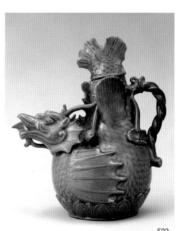

533

화염 번조와는 달리 푸른색을 띠게
되며 동 역시도 녹색에서 붉은색을
띠게 되는 것이다. 따라서 푸른빛을
내는 고려청자나 백색의 조선 백자
모두 환원염 번조를 통해 소성된 것
이다.(방병선)

| 황보요 黃堡窯, Huangbao Kiln |

송대 요주요(耀州窯)의 당, 오대시기
가마명칭으로 가마터는 섬서성(陝西
省) 동천시(銅川市) 황보진(黃堡鎭)에
위치해 있다.(이종민)

| 황인춘 黃仁春, Hwang In-Chun |

충남 서산 출신의 황인춘(1894~1950)
은 일제강점기에 활약한 청자기술장
인이다. 그는 강점 초창기 도미타 기
사쿠[富田儀作]가 운영하던 한양고려
소에 잠시 적을 두었다가 이후 영등
포에서 동료였던 유근형과 청자공
장을 공동 운영한 바 있으며, 본격적
인 청자제작은 1937년경 황해도 개성
에 개성요(開城窯)를 설립하면서부터
였다. 황인춘은 청자고유의 제조기
술을 습득하여 재현에 매진한 최초

534

535

의 장인이다. 황인춘의 아들인 황종구
(1919~2003)와 따님인 황종례(1927~)
는 각각 이화여대와 국민대학교 미술
대학 도예과 교수로 재직하여 한국의
도자교육에 이바지한 1세대이다.(엄
승희)

| 회령도기 會寧陶器, Hoeryong pottery |

함경북도 회령군 회령면 일대에서 생

산된 도기를 일컫는다. 회령의 도기 생산은 고려초기부터 시작되어 오랜 연혁(沿革)을 지니며, 근대기에 들어서도 여전히 생산이 활발했다. 특히 일제강점기에는 특유의 짚 잿물을 입혀 유난히 회청색이 감도는 다완류들이 일본인들의 애호품으로 자리 잡으면서 꾸준하게 생산되었다. 일본 애호가들은 회령도기의 색감을 '영원불멸의 색'으로까지 칭송하였고, 이로 인해 회령 일대에서는 원색 재현을 위한 연구와 관심이 그 어느 때 보다 고조되었다. 그러나 회령 요업의 전반적인 실태는 1920년대 초반까지 침체된 편이었다. 이후 20년대 중반을 전후하여 생산력이 강화되어 새로운 국면을 맞았다. 당시 도기 생산에 혁신을 불러일으킨 인물은 회령 출신의 친일파 최면재였다. '회령도기 제2의 창시자'로 불리던 그는 1925년 회령

군 오동에 회령소도기조합(會寧燒陶器組合)을 설립하고 도기산업을 주도해, 결국 회령도기만의 특이한 제조술을 어느 정도 성공시켜 새롭게 주목받을 수 있는 터전을 마련했다. 회령도기는 1930년대 중반부터 국내는 물론 일본에서도 대호평을 받아 유명 백화점에 상설전시판매장이 설치되거나 일본 소재 조선물산출장소에도 판매소가 개설되었다. 또한 이 무렵 조선총독부는 회령도기를 소개하기 위해 세계 인류학자들을 초청하여 강연회를 개최하며 홍보했다. 이처럼 회령도기는 1920년대 중반 이후 최면재가 설립한 회령소도기조합이 주축이 되어 점차 생산성이 호전되었고 지방특산물 및 수출품으로서 인정받았다. 대표 생산지는 회령면 오동과 오류동 일대이다.(엄승희)

| 회색토기 灰色土器, Gray Pottery |

백제토기의 기술유형 중 하나. 백제 사비기의 토기 중 색조가 회색이며, 경도가 흑색와기보다는 단단하여 경질에 가까운 토기를 가리킨다. 주요 기종은 대부 완과 접시, 전달린토기 등 뚜껑이 세트된 토기들이다. 회색

537

토기는 부여의 관북리유적, 능산리사지 등 도성 내 유적들과 익산 왕궁리유적과 미륵사지, 나주 복암리유적 등 지방의 중요 유적들에서 출토되고 있다. 토기는 정선된 점토를 이용하여 물레에서 성형된 것으로 보고 있는데, 대체로 구절기법으로 마무리하였다. 이 토기는 품격을 갖추고 규격화된 사비기의 토기 모습을 잘 보여주는 자료이며, 부여 정동리요지 등에서 생산되었을 것으로 추정되고 있다.(서현주)

| 회회청 回回靑, Islam Cobalt |

코발트가 주성분인 이슬람에서 산출된 안료다. 청화백자 제작에 필수적인 푸른빛을 내는 안료로 조선시대에는 화원들이 중국 연경에서 수입해야 하는 고급 안료다. 회회청은 코발트 안료로 발색이 선명하며 고온에서도 잘 견디는 성질 때문에 청화백자를 제작하는 주요 고급 안료 중 하나

산화코발트안료

538

로 사용되었다. 회회청(回回靑)의 회(回)는 당·송시기 아라비아나 페르시아의 서역을 뜻하는 말로 회회청이란 곧 서역에서 유입된 푸른색 안료를 말한다. 서역에서 수입한 이것을 중국에서는 회청(回靑)이라고 부르며 이를 이용하여 청화백자를 생산하였다. 조선시대에는 코발트를 한번 구은 후 백토와 석회석 등을 섞어 연마, 정제하여 사용하였다.(방병선)

| '효구각'명청자 '孝久刻'銘靑磁, Celadon with 'Hyogugak(孝久刻)' Inscription |

'효구각'명청자는 굽 안바닥에 '효구

538

각(孝久刻)'이라는 음각 명문이 남아 있는 청자 정병이다. 이 명문청자는 현재 일본 네즈[根津]미술관에 소장되어 있으며, 정식 명칭은 〈청자음각연화당초문정병〉이다. 정병의 기형은 금속기의 형태를 따라서 만든 것이지만 문양은 음각선으로 연꽃과 연한 것으로 보인다. 명문은 굽 안바닥의 아랫부분에 음각되었으며, 효구라는 도공이 제작에 관여하였음을 알 수 있다. 명문에서 '각(刻)'은 '문양만을 조각했다'는 의미인지 '정병을 만들었다'는 의미인지 정확하지 않지만 네즈미술관 소장 청자 정병의 문양은 섬세하고 아름다워서 조각만 담당하는 각장(刻匠)이 존재했을 가능성도 높다. 비슷한 시기에 제작된 것으로 추정되는 도쿄국립박물관 소장 〈청자음각연화절지문매병〉의 굽 안바닥에는 '조청조(照淸造)'라는 명문이 음각되어 있다.(김윤정)

| '효문'명청자 '孝文'銘靑磁, Celadon with 'Hyomun(孝文)' Inscription |

'효문'명청자는 굽 안바닥에 '효문(孝文)'이라는 음각 명문이 남아 있는 일군의 청자를 의미한다. 현재 국립중앙박물관 소장 〈청자음각연화절지문병〉과 리움 소장 〈청자음각연화절지문매병〉은 굽 안바닥 구석에 음각된 '효문'명이 확인되는 두 점이 알려져 있다. 이 두 점의 청자에 시문된 연화절지문과 여의두문은 매우 유사한 형태이고, 문양을 묘사한 음각선에서 동일인의 솜씨가 느껴진다. 이 외에도 '효문'명청자편 3점이 부안 유천리 일대에서 수습되어서 제작지

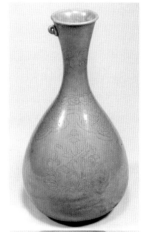

539

는 부안 유천리로 추정된다. '효문' 명청자는 다섯 점 모두 굽 안바닥의 한쪽 석에 명문이 작게 위치하며, 굽 안바닥까지 시유되었으며, 접지면에 유약을 닦아내고 모래섞인 내화토 빚음을 받쳐 번조되었다. 효문은 고려 중기 문신인 염신약(廉信若, 1118~1192)의 시호(諡號)로 추정하여 그의 몰년을 제작 시기로 보거나, 조청(照淸)이나 효구(孝久)와 같이 청자를 제작한 도공의 이름으로 보는 견해가 있다.(김윤정)

| 흑색마연토기 黑色磨研土器, BlackBurnished Pottery |

백제토기의 기술유형 중 하나. 토기 외면이 흑색을 띠며 전면적으로 마연 기법이 베풀어진 토기로, 백제 한성

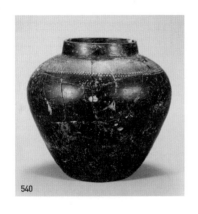
540

기의 주요 기종들에서 확인된다. 흑색마연 기법으로 제작된 기종은 직구광견호와 직구단경호, 무개고배, 뚜껑, 합, 직구소호 등이다. 새로 출현하는 기종들에서 나타나고 특징적인 문양이 베풀어지기도 하는 점에서 백제의 흑색마연토기는 새로운 토기 기술에 의한 것으로 보고 있다. 이러한 기술의 출현에 대해서는 흑색마연이 고구려토기의 주요 기법 중 하나이므로 고구려토기와 관련짓는 경향도 있었다. 그러나 낙랑 등에서 칠기가 보이므로 상위품이었던 칠기의 재질감을 토기로 번안한 결과 나타난 토기로 보고 있다. 흑색마연토기의 제작은 흑색의 발색을 위해 흑연이나 망간을 발랐을 것으로 보는 견해도 있고, 정선된 태토로 성형하고 마연한 후 검은 그을음 소성을 하여 만든 것으로 추정하기도 한다.

백제의 흑색마연토기는 한성기에 서울 풍납토성이나 몽촌토성, 석촌동고분군 등 중앙에서도 많이 출토되었고, 천안 용원리, 서산 부장리, 완주 상운리고분군 등 지방의 고분이나 성곽 등 중요 유적들에서 출토되었다. 또한 고창 만동이나 함평 예덕리 고분군 등 좀더 남쪽의 중요 고분들에서도 출토되었는데, 원저단경호나 평

저호로 기형에서 차이를 보이기도 한다. 이러한 출토 양상으로 보아 흑색마연토기는 백제 한성기의 고급 토기로, 대표적인 토기 위세품이라 할 수 있을 것이다.(서현주)

541

| 흑색마연토기 →
검은간토기 |

| 흑색와기 黑色瓦器,
Black Earthenware |

백제토기의 기술유형 중 하나. 정선된 점토를 쌓아 올라가면서 물레에서 성형한 후 소성시 흑색의 탄소막을 흡착시켜 만든 토기로, 백제 사비기 토기의 일종이다. 이러한 토기를 흑색와질토기라고 부르기도 하였지만, 원삼국시대 와질토기와의 혼동을 피하기 위해 흑색와기로 명명하고 있다. 주요 기종으로는 완, 자배기, 대상파수부호, 시루, 등잔, 연가(토제연통) 등이며, 부여의 관북리유적, 능산리사지 등 도성 내 유적들과 익산 왕궁리유적, 나주 복암리유적 등 지방의 중요 유적들에서 출토되고 있다. 그리고 인근의 부여 정암리요지, 청양 관현리요지, 부여 송국리유적(요지) 등에서 생산되었음이 확인되었다. 이 토기는 제작기술과 기종 구성으로 보아 고구려토기의 영향으로 나타난 것

하

542

이다.(서현주)

| 흑유자기 黑釉磁器, Black Glazed Celadon |

유약 속에 산화철 성분이 많이 함유되어 검은색 유약 빛을 띠는 자기. 보통 청자는 유약 속에 철분의 함량비율이 2~3%의 구성비를 보이나 비율이 증가하면 점차 짙은 갈색조를 띠며 7~8%에 가까우면 검은색에 가까워진다. 고려시대에는 10세기말~11세기초경 남서부지역에 해당하는 강진, 해남, 고흥, 장흥 일대의 가마터에서 흑유자기를 생산한 예가 보고되어 있으며 소병, 호, 유병, 반구병 등에 한정하여 제작된 사례가 알려져 있다.(이종민)

| 흑자 黑磁, Black Ware |

고려와 조선시대에 제작된 검은 색을 띠는 유약을 씌운 자기. 철분(鐵分)이 다량 함유된 유약을 씌워 환원으로 구웠지만 불투명한 검은색을 띠며 시유상태가 고르지 못한 예도 있고 장식이 없는 것이 특징이다. 그릇을 만드는데 사용된 흙은 청자나 분청사기와 동일하게 퇴적에 의해 형성

543

된 것이지만, 흙 속에 모래알갱이나 이물질이 상대적으로 많이 포함된 것이 많다. 고려 초기부터 조선 말기까지 오랜 기간에 걸쳐 꾸준히 만들어졌지만 제작량이나 전세유물의 수량은 많지 않다. 고려시대에는 청자가마에서 함께 제작되기도 하였으며 전라남도 해남 진산리 가마터에서 제작된 것으로 확인되기도 하였다. 조선시대에는 분청사기와 함께 만들어지기도 하였으며, 말기에는 흑자만을 제작하던 지방가마가 운영되었다. 흑유(黑釉) 혹은 흑유자(黑釉磁)라고 부르기도 한다.(전승창)

| 흑화기법 黑花技法, Black Slip Painting Technique |

성형한 기물위에 철분안료가 섞인 점토물로 점을 찍거나 그림을 그리는 기법. 백화[퇴화]기법의 상대적인 용어. 가마에 흡입되는 공기를 차단하면서 불을 때면 청자에 그려진 산화철(Fe_2O_3)성분의 붉은 안료는 환원상태로 바뀌면서 검은 색을 띠게 되며 이를 흑화기법이라고 한다.(이종민)

544

| '흥해'명분청사기 '興海'銘粉青沙器, Buncheong Ware with 'Heunghae(興海)' Inscription |

조선 초 경상도 경주부 관할이었던 흥해군(興海郡)의 지명인 '興海'가 표기된 분청사기이다. 공납용 자기에 표기된 '興海'는 자기의 생산지역 또는 중앙의 여러 관청[京中各司]에 자기를 상납한 지방관부를 의미한다. 세종 14년(1432)에 『신찬팔도지리지(新撰八道地理志)』로 편찬되어 단종 2년(1454)에 『세종실록』에 부록된 지리지 경상도 경주부 흥해군(『世宗實錄』 地理志 慶尙道 慶州府 興海郡)에는 "자기소가 하나인데 군 북쪽 장생리에 있다. 하품이다(磁器所一, 在郡北長生里. 下品)"라는 내용이 있고, 1469년에 간행된 『경상도속찬지리지(慶尙道續撰地理誌)』 흥해군에는 "도기소가 군 북쪽 승곡리에 있다. 품하이다(陶器所在郡北勝谷里. 品下)"라는 기록이 있으나 자기소에 관한 내용은 없다. 조선시대 시전행랑(市廛行廊)이 있었던 지역인 서울 종로구 청진동 2-3지구 유적에서는 '興海仁壽府(흥해인수부)'명 분청사기가 출토된 바 있는데 이는 흥해군의 하품자기소에서 생산되어 인수부에 상납된 공납자기의 실례이다.(박경자)

하

543

참고문헌
도판목록
부록

1. 자료

《동아일보》 1916. 10. 3 · 1926. 5. 14 · 1928. 11.

《동아일보》 1922. 2. 3 · 2. 8 · 2. 14 · 2. 15 · 2. 28.

《동아일보》 1925. 7. 31.

《동아일보》 1930. 10. 28, 10. 29 · 1931. 7. 12.

《동아일보》 1934. 1. 27.

《매일신보》 1911. 1. 18 · 4. 16 · 5. 16.

《매일신보》 1911. 2. 25 · 1913. 2. 23 · 1914. 2. 13 · 2. 14 · 2. 15 · 2. 17 · 2. 25.

《매일신보》 1914. 5. 7~1915. 4. 25, 4. 27.

《매일신보》 1930. 5. 12 · 5. 16 · 5. 22.

《매일신보》 1933. 3. 1, 3. 17, 11. 18.

《매일신보》 1934. 2. 15.

《매일신보》 1935. 7. 31.

《조선일보》 1929. 2. 2 · 1930. 3. 17.

朝鮮總督府中樞院, 1938,『校訂慶尙道地理志·慶尙道續撰地理志』.

2. 논문

강경숙, 1993,「연기 송정리 분청사기 대접」,『미술사학연구』197.

강경숙, 2000,「분원 성립에 따른 분청사기 편년 및 청화백자 개시 문제」,『한
국 도자사의 연구』, 시공사.

강경숙, 2003,「15세기 경기도 광주 백자의 성립과 발전」,『美術史學硏究』
237.

강경숙, 2004,「高興 雲垈里 분청사기의 도자사적 의의」,『고흥 운대리 도자 문화의 성격과 발전방향』, 고흥군.

강대규, 2003,「분청사기 가마의 조사현황과 구조검토」,『도자고고학을 향하여』, 한국상고사학회.

강대규, 2004,「고흥 운대리 요지의 분포현황 및 성격」,『고흥 운대리 도자문화 의 성격과 발전방향』, 고흥군.

姜元杓, 2004,「百濟 三足土器의 擴散·消滅 過程에 대한 一考察」,『湖西 考古學』10.

姜銀珠, 2009,「榮山江流域 短頸壺의 變遷과 背景」,『湖南考古學報』31.

姜昌和, 2002,「濟州地方 初期 新石器文化의 形成과 展開」, 제26회 한국 고고학전국대회 발표요지, 한국고고학회.

蕪森辛次郎, 1932,「平壤陶磁器窯業의 革命」,『平壤의 發展策』, 平壤每日 申報社.

耿鐵華·林至德, 1984,「高句麗陶器的初步硏究」,『文物』84-1.

高裕燮, 1940,「開城博物館의 眞品解說」,『朝光』6-6, 조선일보사.

具一會, 2008,「高麗中期 靑磁 가마의 運營-'成'字銘 靑磁群을 中心으로-」,『高麗 中期 靑磁製作의 時代的 考察』, 강진청자박물관.

宮川禎一, 2000,「新羅印花文陶器土器의 文樣分析」,『朝鮮考古硏究』2, 朝鮮考古硏究刊行會.

權五榮·韓志仙, 2003,「儀旺市 一括出土 百濟土器에 대한 관찰」,『吉城 里土城』, 한신大學校博物館.

김동숙, 2008,「신라·가야의 象形容器와 분묘제사」,『상형토기의 세계』, 용인 대학교박물관.

김동숙, 2009,「고대 분묘 제사 연구의 현황과 과제」,『한국 매장문화재 조사연 구방법 5』, 학연문화사.

김두철, 2001,「타날기법의 연구」,『영남고고학』29.

김무중, 2005,「土器를 통해 본 百濟 漢城期의 中央과 地方」,『고고학』4-1.

김무중, 2005,「한강유역 원삼국시대의 토기」,『원삼국시대 문화의 지역성과 변동』, 한국고고학회.

김무중, 2006,「마한 지역 낙랑계 유물의 전개 양상」,『낙랑 문화 연구』, 동북아역사재단.

김미경, 2009,「19세기 조선백자에 보이는 청대자기의 영향」,『강좌미술사』33.

김봉준, 2010,「銘文資料를 통해 본 廣州 牛山里 窯址群의 性格」,『美術史學研究』266호.

金誠龜, 1990,「扶餘의 百濟窯址와 出土遺物에 대하여」,『百濟研究』21.

金誠龜·申光燮·金鍾萬·姜熙天, 1988,『扶餘 亭岩里 가마터(Ⅰ)』, 國立扶餘博物館.

김성남, 2004,「백제한성양식토기의 형성과 변천에 대하여」,『고고학』3-1.

김영원, 1980,「朝鮮朝 印花粉青의 編年的 考察-光州 金谷里窯出土品을 中心으로」, 서울대학교대학원 고고미술사학과 석사학위논문.

김영원, 2001,「광주시 무등산 충효동 발굴성과와 그 의의」,『陶磁史 研究方法으로서의 '發掘'』, 이화여자대학교박물관.

김영원, 2002,「조선시대 관요체제의 변천-도기소·자기소에서 분원관요로-」,『미술자료』66호.

김영원, 2003,「학봉리 요지의 유구와 도자의 성격」,『백제문화』32.

김영원, 2004,「고흥 운대리 조선시대 요지에 관한 일고찰」,『고흥 운대리 도자문화의 성격과 발전방안』, 고흥군.

김영원, 2004,「한반도 출토 중국 도자」,『우리 문화속의 中國 도자기』(도록), 국립대구박물관.

김영원, 2005,「도기소, 자기소 문제와 분원시기의 대일무역: 고흥 운대리 요지를 중심으로」,『미술사논단』20.

김영원, 2006,「高麗時代 扶安 靑磁의 연구」,『美術史論壇』22.

김영원, 2009,「비안도 해저 출토 고려 청자의 연구」,『해양문화재』2, 국립해양문화재연구소.

김영진, 2003, 『도자기가마터 발굴보고』, 백산자료원.

김용간, 1963, 「미송리 동굴 유적 발굴 보고」, 『고고학자료집』 3, 과학원출판사.

김윤정, 2004, 「高麗末·朝鮮初 官司銘梅瓶의 製作時期와 性格」, 『흙으로 빚은 우리 역사』 丹豪文化研究 8號, 용인대학교박물관.

김윤정, 2008, 「高麗末·朝鮮初 王室用 磁器의 제작 체계 연구」, 『미술사학 연구』 260, 한국미술사학회.

김윤정, 2009, 「고려 12세기 青磁有蓋筒形盒의 조형적 특징과 제작 양상 - 群山 飛雁島 해저 인양품을 중심으로 -」, 『해양문화재』 2, 국립해양문화재연구소.

김윤정, 2011, 「고려말·조선초 명문청자 연구」, 고려대학교 대학원 문화재학협동과정 박사학위 논문.

김윤정, 2011, 「朝鮮初 酒器의 조형 변화와 원인」, 『강좌미술사』 37.

김윤정, 2013, 「강북구 수유동요지 출토 청자의 성격과 양식적 특징」, 『강북구 수유동 가마터 발굴조사보고서』, 서울역사박물관.

김윤정, 2013, 「고려말·조선초 관사명매병의 조형적 특징과 제작시기」, 『매병 그리고 준』, 국립해양문화재연구소.

김윤정, 2013, 「고려말·조선초 供上用 銘文青瓷의 이행 과정과 제작 배경」, 『석당논총』 제55집, 동아대학교 석당학술원.

김재열, 1988, 「高麗白磁의 發生과 編年」, 『美術史學研究』 177.

김재윤, 2005, 「韓半島 刻目突帶文土器의 編年과 系譜」, 『韓國上古史學報』 46.

김종만, 2002, 「百濟 蓋杯의 樣相과 變遷」, 『考古學誌』 13.

김종만, 2004, 『사비시대 백제토기 연구』, 서경.

김종만, 2008, 「鳥足文土器의 起源과 展開樣相」, 『韓國古代史研究』 52.

김종혁, 2005, 「표대유적에서 발굴된 신석기시대의 질그릇가마터에 대하여」, 『조선고고연구』 2005-1. 사회과학출판사.

김향희, 2000, 「15세기 청화백자에 그려진 그림 연구」, 『강좌미술사』 15.

김효진, 2014,「용인 서리 상반요지 출토 고려백자 제기의 특징과 제작 시기」,『미술사학연구』282.

국립부여박물관, 2006,『백제의 공방』(도록).

노미선, 2003,「유공장군(有孔橫甁)에 대하여」,『研究論文集』3, 호남문화재연구원.

盧爛眞, 1987,「黑陶」,『韓國史論』17.

大橋武夫·吉田寬一郞, 1932,「驪州磁器試驗」,『朝鮮總督府中央試驗所報告』13-1, 朝鮮總督府.

大韓文化財研究院, 2013.12,「사적345호 高敞龍溪里 初期靑瓷窯址(자문위원회자료)」.

藤岡了一, 1977,「宋の天目茶碗」,『世界陶磁全集』12, 小學館.

류기정, 2007,「土器 生産遺蹟의 調査 現況과 研究 方向, 선사·고대의 수공업 생산유적」-第50回 全國歷史學大會 考古學部 發表資料集, 韓國考古學會.

목수현, 2007,「조선은 세계를 어떻게 만났는가 : 시카고만국박람회와 파리만국박람회의 조선관」,『플랫폼』8, 인천문화재단.

木下亘, 2003,「韓半島 出土 須惠器(系) 土器에 대하여」,『百濟研究』37.

文東錫, 2012,「漢城百濟의 茶文化와 茶確」,『百濟研究』56.

박경신, 2005,「韓半島 先史 및 古代 炊事道具의 構成과 變化」,『선사·고대의 생업경제』, 제9회 복천박물관 학술발표회.

박경자, 2003,「14세기 康津 磁器所의 해체와 窯業 체제의 이원화」,『美術史學研究』238·239.

박경자, 2005,「粉靑沙器 銘文 研究」,『講座 美術史』25호.

박경자, 2009,「朝鮮 15世紀 磁器貢納에 관한 研究」, 충북대학교 대학원 사학과 박사학위논문.

박경자, 2011,「朝鮮 15世紀 磁器所의 성격」,『美術史學研究』270.

박경자, 2013,「조선 초 인화기법 분청사기의 계통과 의의」,『美術史學』27.

박계리, 2003,「他者로서의 李王家博物館과 傳統觀」,『美術史學硏究』, 한국미술사학회.

박성진, 2003,「일제 초기 '朝鮮物産共進會'연구」,『식민지조선과 매일신보-1910년대』, 신서원.

박소현, 2004,「帝國의 취미 : 李王家博物館과 일본의 박물관 정책에 대해」,『미술사논단』, 한국미술사연구소.

박순발, 1999,「高句麗 土器의 形成에 대하여」,『百濟硏究』29.

박순발, 2001,「帶頸壺一考」,『湖南考古學報』13.

박순발, 2001,「深鉢形土器考」,『湖西考古學』4·5.

박순발, 2004,「樂浪土器의 影響: 深鉢形土器 및 長卵形土器 形成 過程을 中心으로」,『百濟硏究』40.

박순발, 2005,「公州 水村里 古墳群 出土 中國瓷器와 交叉年代 問題」,『4~5세기 금강유역의 백제문화와 공주 수촌리유적』, 충남역사문화원 제5회 정기 심포지엄.

박순발, 2006,『백제토기 탐구』, 주류성.

박순발, 2007,「墓制의 變遷으로 본 漢城期 百濟의 地方 編制 過程」,『韓國古代史硏究』48.

박순발·이형원, 2011,「原三國~百濟 熊津期 盌의 變遷樣相 및 編年 -漢江 및 錦江流域을 中心으로」,『百濟硏究』53.

박승규, 1998,「가야토기 지역상 연구」,『가야문화』11, 가야문화연구원.

박정민, 2009,「명문백자로 본 15세기 양구(楊口)지역 요업의 성격」,『講座美術史』32호.

박정민, 2012,「點刻銘이 부가된 '天·地·玄·黃'銘 백자들의 사용시기와 성격」,『역사와 담론』61.

박정민, 2014,「조선전기 명문백자 연구」, 명지대학교 대학원 미술사학과 박사학위논문.

박지영, 2008,「고려시대 도자기장고 연구 -완도해저 출토 청자장고를 중심으

로」,『해양문화재』1.

박진일, 2000,「圓形粘土帶土器文化研究-湖西 및 湖南地方을 中心으로-」,『湖南考古學報』12.

박진일, 2001,「嶺南地方 粘土帶土器文化 試論」,『韓國上古史學報』35.

박진일, 2003,「변진한사회 형성기의 토기문화」,『변진한의 여명』, 국립김해박물관.

박진일, 2007,「粘土帶土器, 그리고 靑銅器時代와 初期鐵器時代」,『韓國靑銅器學報』1.

방병선, 1999,「운룡문 분석을 통해서 본 조선후기 백자의 편년체제」,『미술사학연구』220.

방병선, 2001,「17-18세기 동아시아 도자교류사 연구」,『美術史學研究』제232.

방병선, 2003,「조선 도자의 일본 전파와 李參平」,『百濟文化』32.

방병선, 2004,「조선후기 사기장인 연구」,『미술사학연구』241.

방병선, 2007,「조선후기 도자의 대외교섭」,『조선 후반기 미술의 대외교섭』, 한국미술사학회.

방병선, 2010,「하재일기를 통해 본 조선말기 분원」,『강좌 미술사』34.

방병선, 2011,「『하재일기』를 통해 본 조선말기 분원」,『강좌미술사』34.

방병선, 2011,「명·청대 덕화요 송자관음상 고찰」,『강좌미술사』37.

방병선, 2014,「1870년대 分院 官窯 변천」,『한국학 연구』49.

백은경, 2004,「高麗 象形靑磁 硏究」, 홍익대학교대학원 석사논문.

변영환, 2007,「羅末麗初土器 硏究:保寧 眞竹里遺蹟 出土遺物을 中心으로」, 충남대학교 석사학위논문.

변영환, 2008,「주름문병에 대한 시고」,『중앙문화재연구원 연구논문집』3.

서현주, 2006,『營山江 流域 古墳 土器 硏究』, 學硏文化社.

서현주, 2011,「백제의 유공광구소호와 장군」,『유공소호』, 국립광주박물관·대한문화유산연구센터(진인진).

成正鏞, 2003, 「百濟와 中國의 貿易陶磁」, 『百濟研究』 38.

成炫周, 2006, 「경상도지역 "銘文" 분청사기 연구」, 부산대학교 대학원 사학과 석사학위논문.

송기쁨, 1998, 「韓國近代陶磁의 研究」, 홍익대학교 대학원 석사학위논문.

宋銀淑, 2004, 「之字文土器의 發生 背景」, 『韓國新石器研究』 7.

송인희, 2013, 「대한제국기 황실공예품에 나타난 李花文의 변화」, 『역사와 담론』 67.

신인주, 2001, 「삼국시대 가형토기에 관한 연구」, 『문물연구』 5.

신인주, 2002, 「新羅 象形 注口形土器 研究」, 『文物研究』 3.

신인주, 2008, 「삼국시대 馬形土器 연구」, 『상형토기의 세계』, 용인대학교박물관.

沈志姸, 2003, 「慶州 西部洞 出土 官司銘 粉青沙器 研究」, 東亞大學校 大學院 考古美術史學科 석사학위논문.

安世眞, 2006, 「公州 鶴峰里 鐵畵粉青沙器 研究」, 고려대학교 대학원 문화재학 협동과정 미술사학전공.

安在晧, 1991, 「南韓前期無文土器의 編年」, 釜山大學校碩士學位論文.

安在晧, 2002, 「赤色磨研土器의 出現과 松菊里式土器」, 『韓國 農耕文化의 形成』(韓國考古學會 學術叢書 2).

梁時恩, 2003, 漢江流域 高句麗土器의 製作技法에 대하여, 서울大學校碩士學位論文.

엄승희, 2000, 「日帝侵略期(1910~1945년)의 韓國 近代 陶磁研究」, 숙명여대 대학원 석사학위논문.

엄승희, 2004, 「일제시기 在韓日本人의 청자 제작」, 『한국근현대미술사학』 13.

엄승희, 2005, 「1910년대《매일신보》에 나타난 중앙시험소의 요업정책」, 『일제의 식민지 지배정책과《매일신보》-1910년대』, 두리미디어.

엄승희, 2009, 「일제강점기 도자정책과 제작구조 연구」, 숙명여대 대학원 박사학위논문.

엄승희, 2009, 「한국 근대기의 도자」, 『그릇, 근대를 담다』, 인천광역시립박물관.

엄승희, 2010, 「일제강점기 관립 중앙시험소의 도자정책 연구」, 『美術史學研究』 267.

엄승희, 2013, 「근대기 한불(韓佛)의 도자교류」, 『한국근현대미술사학』 25.

吳東墠, 2008, 「湖南地域 甕棺墓의 變遷」, 『湖南考古學報』 30.

오미일, 2004, 「1908년-1919년 평양자기제조주식회사의 설립과 경영」, 『동방학지』 123.

吳蓮淑, 2000, 「濟州道 新石器時代 土器의 形式과 時期區分」, 『湖南考古學報』 12.

오영찬, 2001, 「낙랑토기의 제작기법」, 『낙랑』, 국립중앙박물관.

오영찬, 2008, 「낙랑과 고구려의 象形土器」, 『상형토기의 세계』, 용인대학교박물관.

柳基正, 2002~2003, 「鎭川 三龍里·山水里窯 土器의 流通에 관한 硏究 (上·下)」, 『崇實史學』 15·16. 崇實大學校 史學科.

柳宗悅, 1921, 「朝鮮民族美術館의 設立」, 『白華』.

윤상덕, 2003, 「통일신라시대 토기의 연구현황과 과제」, 『통일신라시대고고학』, 제28회 한국고고학전국대회.

윤상덕, 2010, 「6~7세기 경주지역 신라토기 편년」 『한반도 고대문화 속의 울릉도-토기문화』, 동북아역사재단.

윤소라, 2013, 「19세기 후반~20세기 전반 한국 출토 일본도자 연구」, 이화여대 대학원 석사학위 논문.

윤온식, 2010, 「嶺南地域 原三國時代 後期 祭儀土器의 設定」, 『한국고고학보』 76.

윤용이, 1986, 「高麗陶磁의 變遷」, 『澗松文華』 31 陶藝 VI 靑磁, 韓國民族美術研究所.

윤용이, 1988, 「莞島海底出土 陶磁器의 製作時期에 對하여」, 『蕉雨 黃壽永博士古稀紀念 美術史學論叢』, 통문관.

윤용이, 1991, 「고려시대 질그릇의 變遷과 特色」, 『고려시대 질그릇』, 연세대학교 박물관.

윤용이, 1991, 「干支銘 象嵌靑瓷의 製作時期에 關하여」, 『高麗時代 後期 干支銘 象嵌靑磁』, 海剛陶磁美術館.

윤용이, 2006, 「20세기 전반의 도자와 찻사발」, 『차의 세계』, 불교춘추사.

윤효진, 2007, 「18世紀 前半 京畿道 廣州 金沙里 白磁 研究」, 동국대학교 대학원 미술사학과 석사학위청구논문.

李健茂, 1986, 「彩文土器考」, 『嶺南考古學』 2.

李東憲, 2011, 「統一新羅 開始期의 印花文土器 -曆年代 資料 確保를 위하여-」, 『한국고고학보』 81.

이상준, 2004, 「손곡동 토기가마의 유형과 구조적 특징」, 『慶州 蓀谷洞·勿川里遺蹟』, 국립경주문화재연구소.

이상준, 2008, 「토기가마(窯) 조사·연구 방법론」, 『제5기 매장문화재 발굴조사원 연수교육』, 국립문화재연구소.

이성주, 1999, 「辰·弁韓地域 墳墓 出土 1~4世紀 土器의 編年」, 『嶺南考古學』 24.

이성주, 2000, 「打捺文短頸壺의 研究」, 『文化財』 33, 國立文化財研究所.

이성주, 2003, 「가야토기 생산과 분배체계」, 『가야고고학의 새로운 조명』, 혜안.

이성주, 2008, 「원저단경호의 생산」, 『한국고고학보』 68.

이성주, 2010, 「원삼국시대의 무문토기 전통」, 『중도식무문토기의 전개와 성격』, 숭실대학교.

이성주, 2011, 「南韓의 原三國土器」, 『慶北大學校 考古人類學科 30周年紀念 考古學論叢』, 경북대학교출판부.

이성주, 2013, 「打捺文 甕과 鉢의 생산」, 『백제와 주변세계』, 진인진.

李映澈, 2007, 「壺形墳周土器 登場과 時點」, 『湖南考古學報』 25.

이용진, 2006, 「高麗時代 鼎形靑瓷 研究」, 『미술사학연구』 252.

이원태, 2013, 「경북지역 전기와질토기의 변천과 지역성」, 『한국고고학보』 86.

참고문헌

李殷昌, 2001, 「洛東江流域의 象形土器研究」, 『伽倻文化』 13.

李殷昌, 2005, 「고분에 나타난 馬文化 II」, 『馬事博物館誌』.

이정호, 1996, 「榮山江流域 甕棺古墳의 分類와 變遷過程」, 『韓國上古史學報』 22.

이정호, 2003, 「영산강유역 고대 가마와 그 역사적 성격」, 『삼한·삼국시대의 토기생산기술』, 복천박물관.

이종민, 1994, 「14世紀 後半 高麗象嵌青磁의 新傾向-음식기명을 중심으로-」, 『美術史學研究』, 한국미술사학회.

이종민, 2002, 「남부지역 초기청자의 계통과 특징」, 『미술사연구』 16.

이종민, 2002, 『韓國의 初期青磁 研究』, 홍익대학교대학원 박사논문.

이종민, 2003, 「청자요지 발굴조사의 성과와 검토」, 『도자 고고학을 향하여』, 한국상고사학회.

이종민, 2007, 「고려 청자장고 연구」, 『시각문화의 전통과 해석』 靜齋 金理那 教授 정년퇴임기념 미술사논문집, 예경.

이종민, 2011, 「高麗 中期 輸入 中國白磁의 系統과 性格」, 『美術史研究』 25.

이종민, 2011, 「고려초 청자생산 중심지의 이동과정 연구」, 『역사와 담론』 58.

이종민, 2012, 「고려 후기 對元 陶磁交流의 유형과 성격」, 『震檀學報』 114.

이태희, 2009, 「1930년대 조선총독부 중앙시험소의 위상변화」, 『한국과학사학회지』 31-1.

이한상, 1999, 「艇止山 出土 土器 및 瓦의 檢討」, 『艇止山』, 국립공주박물관·현대건설.

李賢珠, 1995, 「鴨形土器考」, 『博物館研究論集』 4, 부산광역시립박물관.

이형원, 1999, 「保寧 眞竹里遺蹟 發掘調查 概報」, 『제42회 전국역사학대회 발표요지』, 한국고고학회.

이형원, 2001, 「가락동유형 신고찰」, 『호서고고학』 4·5.

이홍종, 2006, 「무문토기와 야요이 토기의 실연대」, 『韓國考古學報』 60.

이희관, 1998,「高麗後期「己巳」銘象嵌靑磁의 製作年代에 대한 새로운 接
　　　近」,『美術史學硏究』217·218.

이희관, 2000,「高麗靑磁史上의 康津窯와 扶安窯-湖巖美術館 所藏 靑
　　　磁象嵌菊牡丹文‘辛丑’銘벼루 銘文의 檢討-」,『高麗靑磁, 康津으
　　　로의 歸鄕』, 康津靑磁資料博物館.

이희관, 2002,「始興 芳山大窯의 生産集團과 開始時期 問題-芳山大窯 出
　　　土 銘文資料의 檢討-」,『新羅文化祭學術論文集』23, 慶州市 新
　　　羅文化宣揚會.

이희관, 2004,「高敞郡 龍溪里窯와 "太平壬戌" 銘 瓦片 및 塼築窯 문제」,
　　　『美術史學硏究』244.

임경희, 2011,「태안선 목간의 새로운 판독 –발굴보고서를 보완하며-」,『해양
　　　문화재』4.

임상택, 2003,「중부지역 신석기시대 상대편년을 둘러싼 문제」,『韓國新石器
　　　硏究』5.

임영진, 2003,「韓國 墳周土器의 起源과 變遷」,『湖南考古學報』17.

임영진, 2012,「中國 六朝磁器의 百濟 導入背景」,『한국고고학보』83.

任孝宰, 1983,「土器의 時代的 變遷過程」,『韓國史論』12.

任孝宰, 1986,「新石器時代 韓·日文化交流」,『韓國史論』16, 國史編纂委
　　　員會.

장기훈, 1998,「조선시대 백자용준의 양식 변천고」,『미술사연구』12.

장기훈, 2001,「窯道具를 통해 본 初期靑磁窯業의 變遷」,『미술사연구』16.

장기훈, 2002,「요도구를 통해 본 초기청자요업의 변천」,『미술사연구』16.

장남원, 2003,「高麗 中期 靑瓷의 硏究」, 이화여자대학교 대학원 박사학위청
　　　구논문.

장남원, 2004,「高麗 中期 壓出陽刻 靑瓷의 性格」,『美術史學硏究』242·
　　　243.

장남원, 2004,「高麗時代 鐵畵瓷器의 成立과 展開」,『美術史論壇』18.

장남원, 2008,「고려 初·中期 瓷器 象嵌技法의 연원과 발전」,『美術史學報』 30.

장남원, 2010,「고려시대 청자 투합(套盒)의 용도와 조형계통」,『미술사와 시각 문화』 9, 미술사와 시각문화학회.

장남원, 2012, 「고려시대 교태(絞胎)연리문(練理文)자기의 연원과 제작시 기」,『역사와 담론』 63.

전승창, 1996,「15세기 도자소 고찰(Ⅰ)」,『호암미술관 연구논문집』 1, 삼성문화 재단.

전승창, 1998,「15세기 분청사기 및 백자의 수요와 제자성격의 변화」,『미술사 연구』 12.

전승창, 1999,「15세기 위패형 자기묘지와 위패장식 고찰」,『호암미술관 연구논 문집』 4, 삼성문화재단.

전승창, 2001,「용인 서리요지 출토유물 검토」,『용인 서리 고려백자요지의 재 조명』.

전승창, 2003,「조선시대 백자가마의 발굴성과 검토」,『도자고고학을 향하여』, 한국상고사학회.

전승창, 2004,「조선 관요의 분포와 운영체계 연구」,『미술사연구』 18.

전승창, 2007,「15~16세기 조선시대 경기도 광주 관요연구」, 홍익대학교대학 원 박사학위논문.

전승창, 2007,「조선 18~19세기 동화·동채백자 연구」,『시각문화의 전통과 해 석』, 예경.

전승창, 2008,「京畿道 廣州 官窯의 設置時期와 燔造官」,『미술사연구』 22.

전승창, 2009,「고려백자 요지와 소비유적 출토유물 고찰」,『고려도자신론』, 학 연문화사.

전승창, 2009,「고려 후기 화금청자에 관한 연구」,『삼성미술관 리움 연구 논문 집』 5, 삼성미술관.

鄭潭淳, 1974,「韓國 近代 陶磁의 考察」, 홍익대학교 대학원 석사학위논문.

井上主稅, 2005, 「嶺南地域 출토 土師器系土器의 재검토」, 『韓國上古史學報』 48.

鄭良謨, 1964, 「貞昭公主墓出土 粉靑砂器草花文四耳壺」, 『考古美術』 第5卷 第6·7號 通卷47·48號.

鄭良謨, 1981, 「高麗陶磁의 窯址와 출토품」, 『韓國의 美』 4 靑磁 中央日報社.

鄭良謨, 1991, 「干支銘을 통해 본 高麗後期 象嵌靑磁의 編年」, 『高麗時代 後期 干支銘象嵌靑磁』, 海剛陶磁美術館.

鄭永振, 1991, 「화룡북대 발해무덤에서 출토한 삼채」, 『韓國上古史學報』 7.

鄭永振, 2009, 「발해토기연구」, 『白山學報』 83.

정인성, 2003, 「樂浪土城 출토 土器」, 『동아시아에서의 낙랑』, 한국고대사학회.

정인성, 2004, 「樂浪土城의 土器」, 『韓國古代史硏究』 34.

정인성, 2007, 「낙랑 '타날문단경호' 연구」, 『강원고고학보』 9.

鄭鍾兌, 2006, 「百濟 炊事容器의 類型과 展開樣相:中西部地方 出土資料를 中心으로」, 忠南大學校 碩士學位論文.

鄭澄元, 1968, 「慶南地方 陶磁器의 硏究」, 부산대학교 대학원 석사학위논문.

曹周姸, 2005, 「高麗前期 白磁의 特徵과 性格 硏究」, 홍익대학교대학원 석사논문.

秦大樹, 1998, 「宋·金代 북방지역 瓷器의 象嵌工藝와 高麗 象嵌靑瓷의 관계」, 『美術史論壇』 7.

채효진, 1985, 「朝鮮 鐵花白磁의 硏究」, 홍익대학교 대학원 미술사학과 석사학위 청구논문.

千羨幸, 2005, 「한반도 돌대문토기의 형성과 전개」, 『韓國考古學報』 57.

최 건, 1998, 「靑磁窯址의 계보와 전개」, 『미술사연구』 12, 미술사연구회.

최 건, 2012, 「고려비색(高麗翡色)의 의미와 특징」, 『고려청자와 中世 아시아 도자』, 국립중앙박물관.

최경화, 1996, 「편년자료를 통하여 본 19세기 청화백자의 양식적 고찰」, 『美術

史學硏究』212.

최경화, 2009, 「18·19세기 일본자기의 유입과 전개양상」, 『미술사논단』.

최공호, 1986, 「李王職美術品製作所 硏究」, 『古文化』 34.

최공호, 1989, 「高麗靑磁의 再興子 陶工 黃仁春」, 『月刊工藝』, 디자인하우스.

최맹식, 1991, 「統一新羅 줄무늬 및 덧띠무늬 토기병에 관한 小考」, 『文化財』 24.

최명지, 2013, 「태안 대섬 海底 出水 고려청자의 양상과 제작시기 연구」, 『미술사학연구』 279·280.

최몽룡·신숙정, 1998, 「한국고고학에 있어서 토기의 과학적 분석에 대한 검토」, 『韓國上古史學報』 1.

최병현, 1987, 「新羅後期樣式土器의 成立 試論」, 『三佛金元龍敎授停年退任紀念論叢』, 一志社.

최병현, 1998, 「原三國土器의 系統과 性格」, 『韓國考古學報』 38, 韓國考古學會.

최병현, 2011, 「신라후기양식토기의 편년」, 『嶺南考古學』 59.

최순우, 1962, 「溫寧君墓出土의 粉靑沙器」, 『美術資料』 6.

최순우, 1963, 「己丑銘靑磁甁」, 『考古美術』 통권 34.

최순우, 1963, 「辛卯年銘 陶范原型」, 『考古美術』 33.

최순우, 1963, 「崔元銘靑磁象嵌梅甁」, 『考古美術』 통권 32.

최순우, 1964, 「癸丑銘靑磁大聖之鉢」, 『考古美術』 통권 52.

최순우, 1981, 「高麗陶磁의 編年」, 『韓國의 美』 4 靑磁, 中央日報社.

崔榮柱, 2007, 「鳥足文土器의 變遷樣相」, 『한국상고사학보』 55.

崔榮柱, 2009, 「三國時代 土製煙筒 硏究 -韓半島와 日本列島를 中心으로-」, 『湖南考古學報』 31.

최원석 외 4인, 2001, 「백제시대 흑색마연토기의 산출과 재현 연구」, 『文化財』 34.

최종규, 2007, 「삼한 조기묘의 예제」, 『고고학탐구』 1.

崔鍾澤, 1999, 『高句麗土器硏究』, 서울大學校博士學位論文.

崔鍾澤, 2002, 「高句麗土器 硏究現況과 課題」, 『高句麗硏究』 12.

韓盛旭, 2005, 「高麗後期 '正陵' 銘象嵌靑瓷의 性格」, 『東岳美術史學』 6.

한성욱, 2006, 「高麗靑瓷陰刻雲龍文 '尙藥局' 銘盒について」, 『有光敎一 先生白壽記念論叢』, 京都 : 高麗美術館.

한성욱, 2008, 「高麗鐵畵 '成' 銘靑瓷의 特徵과 製作時期」, 『文化財』 2.

韓永熙, 1978, 「韓半島 中西部地方의 新石器文化」, 『韓國考古學報』 5.

韓永熙, 1983, 「角形土器考」, 『韓國考古學報』 14·15.

韓正熙, 2012, 「墳墓出土 磁器를 통해 본 高麗陶器의 編年」, 충북대학교대 학원 석사논문.

韓志仙, 2005, 「百濟土器 成立期 樣相에 대한 再檢討」, 『百濟硏究』 41.

韓芝守, 2011, 「백제유적 출토 중국제 施釉陶器」, 『中國 六朝의 陶磁』, 국립 공주박물관.

허진아, 2007, 「湖南地域 시루의 型式分類와 變遷」, 『韓國上古史學報』 58.

玄東淡, 1940, 「高麗磁器再生成功」, 『朝光』 6-7.

홍보식, 2004, 「統一新羅土器의 上限과 下限 : 연구사 검토를 중심으로」, 『嶺南考古學』 34.

홍보식, 2005, 「삼한·삼국시대의 조리시스템」, 『선사·고대의 요리』(도록), 복 천박물관.

홍보식, 2007, 「신라의 화장묘 수용과 전개」, 『韓國上古考古學報』 58.

홍보식, 2008, 「문물로 본 가야와 백제의 교섭과 교역」, 『湖西考古學』 8.

홍승주, 2000, 『朝鮮 後期 銅畵白磁 硏究』, 이화여자대학교 대학원 석사학위 청구논문.

황현성, 2007, 「韓·中 畵金磁器 金彩技法에 대한 比較 調査 및 加彩 實驗」, 『박물관 보존과학』 8, 국립중앙박물관.

O.V.디야꼬바·정석배·양시은, 2006, 「연해주 발해문화의 토기 : 지리, 형식, 분 류, 기원」, 『고구려발해연구』 25.

참고문헌

大韓協會, 1908, 「平壤郡 磁器株式會社 贊成文」, 『大韓協會會報』 9.

長谷部樂爾, 1971, 「高麗象嵌靑磁と鐵繪靑磁」, 『陶器講座』 8 朝鮮 I · 高麗, 東京 : 雄山閣.

庄田愼矢, 2006, 「靑銅器時代 土器燒成技法의 實證的 硏究」, 『湖南考古學報』 23.

本田まび, 2003, 『壬辰倭亂 前後의 韓日 陶磁 比較硏究- 日本 九州 肥前 陶磁와의 關係를 중심으로』, 서울대학교 고고미술사학과 박사학위 논문.

山本孝文, 2003, 「百濟 泗沘期의 陶硯」, 『百濟硏究』 38.

山本孝文, 2003, 「百濟 火葬墓에 대한 考察」, 『韓國考古學報』 50.

山本孝文, 2005, 「百濟 臺附碗의 受容과 變遷의 劃期」, 『國立公州博物館機要』 4.

山本孝文, 2006, 「백제 사비기 토기양식의 성립과 전개」, 『百濟 사비시기 文化의 再照明』, 춘추각.

山本孝文, 2007, 「印花文土器의 發生과 系譜에 대한 試論」, 『嶺南考古學』 41.

土田純子, 2004, 「百濟 有蓋三足器의 編年 硏究」, 『韓國考古學報』 52.

土田純子, 2005, 「百濟 短頸甁 硏究」, 『百濟硏究』 42.

土田純子, 2009, 「泗沘樣式土器에서 보이는 高句麗土器의 影響에 대한 검토」, 『한국고고학보』 72.

片山まび, 2010, 「임진왜란 이후 일본 주문 茶碗에 대한 고찰」, 『미술사연구』 24.

3. 저서

姜敬淑, 1986, 『粉靑沙器硏究』, 一志社.

강경숙, 2005, 『한국 도자기 가마터 연구』, 시공아트.

강경숙, 2012, 『韓國陶磁史』, 예경.

姜景仁외, 2009, 『高麗陶瓷新論』, 學研文化社.

경기도자박물관, 2011, 『경기근대도자 100년의 기록』.

경산시립박물관, 2008, 『慶山의 歷史와 文化』.

고바야시 히데오 지음·임성모 옮김, 2002, 『滿鐵』, 산처럼.

高裕燮·秦弘燮 譯, 1954, 『高麗靑瓷』, 乙酉文化社.

국립경주박물관 1996, 『신라인의 무덤』.

국립경주박물관, 1997, 『신라토우』.

국립광주박물관, 2013, 『무등산 분청사기』.

국립김해박물관, 1998, 『가야의 그릇받침』.

국립김해박물관, 2004, 『영혼의 전달자』.

국립대구박물관, 2004, 『嶺南의 큰 고을 星州』.

국립문화재연구소, 1999, 『西三陵胎室』.

국립부여박물관, 2006, 『백제의 공방』.

국립전주박물관, 2006, 『전북의 고려청자 다시 찾은 비취색 꿈』.

국립전주박물관, 2009, 『불교, 청자, 서화 그리고 전북』.

국립제주박물관, 2002, 『고대의 말』.

국립제주박물관, 1992, 『高麗陶瓷銘文』.

국립중앙박물관, 1997, 『한국 고대의 토기』, 국립중앙박물관.

국립중앙박물관, 2005, 『NATIONAL MUSEUM OF KOREA』.

국립중앙박물관, 2007, 『계룡산 분청사기』.

국립중앙박물관, 2011, 『자연의 노래 유천리 고려 청자』.

국립중앙박물관, 2012, 『천하제일 비색청자』.

국립진주박물관, 2004, 『경남 지방사기의 흔적』.

국립청주박물관, 2000, 『한국 고대의 문자와 기호유물』.

국립청주박물관, 2003, 『김연호 기증문화재』.

국립청주박물관·(재)중원문화재연구원, 2013, 『중원문화의 숨결』.

국립춘천박물관, 2006,『석우 박민일 박사 기증문화재 특별전』.

국사편찬위원회, 2010,『한반도의 흙, 도자기로 태어나다』, 경인문화사.

궁중유물전시관, 1997,『오얏꽃 황실생활유물』.

김성남·김경택, 2013,『와질토기논쟁고』, 진인진.

김영원, 1995,『朝鮮前期 陶磁의 研究-分院의 設置를 中心으로』.

김영원, 2003,『조선시대 도자기』, 서울대학교출판부.

김원용, 1982,『신라토기』, 열화당.

金鍾萬, 2004,『泗沘時代 百濟土器研究』, 서경.

김종만, 2007,『백제토기의 신연구』, 서경.

리종현, 1984,『근대조선력사』, 사회과학출판사.

朴淳發, 2001,『漢城百濟의 誕生』, 서경문화사.

박순발, 2006,『백제토기 탐구』, 주류성.

박천수, 2010,『가야토기』, 진인진.

방병선, 2000,『조선 후기 백자 연구』, 일지사.

방병선, 2002,『순백으로 빚어낸 조선의 마음 백자』, 돌베게.

방병선, 2005,『왕조실록을 통해 본 조선도자사』, 고려대학교 출판부.

방병선, 2012,『중국도자사연구』, 경인문화사.

복천박물관, 2006,『선사·고대의 제사 - 풍요와 안녕의 기원』.

부산박물관, 2011,『2008-2011 발굴조사 성과 천일간의 현장기록』.

부산박물관, 2013,『珍寶-부산박물관 소장유물 도록』.

북촌민예관, 2012,『솔직하고 소탈한 자연의 세계』.

서울역사박물관, 2006,『운현궁 생활유물 III』.

徐仁源, 2002,『朝鮮初期 地理志 研究-東國輿地勝覽을 중심으로』, 혜안.

徐賢珠, 2006,『榮山江 流域 古墳 土器 研究』, 學研文化社.

송재선, 2004,『우리나라 옹기』, 동문선.

수요역사연구회 편, 2003,『식민지조선과《매일신보》-1910년대』, 신서원.

양산유물전시관, 2013,『양산유물전시관 개관기념 도록 梁山』.

엄승희, 2014, 『일제강점기 도자사연구』, 경인문화사.

영암군·이화여자대학교박물관, 1999, 『영암의 토기전통과 鳩林陶器-』.

柳根瀅, 1982, 『高麗靑磁-靑磁陶工海剛柳根瀅自敍傳』, 홍익제.

유양우, 1995, 『아 하나님의 은혜로-한국 도자기 창업주 김종호 장로 이야기』, 우아당.

윤용이, 1993, 『한국도자사연구』, 문예출판사.

이난영, 1976, 『新羅의 土偶』(교양국사총서22), 세종대왕기념사업회.

李盛周, 2014, 『토기제작의 技術革新과 生産體系』, 학연문화사.

이순자, 2009, 『일제강점기 고적조사사업 연구』, 경인문화사.

李王職, 1933~1935, 『李王家德壽宮陳列-日本美術品圖錄-第1-3輯』.

李王職, 1938, 『李王家美術館要覽』.

이화여자대학교박물관, 1978, 『명기와 묘지』.

이화여자대학교박물관, 1984, 『분청사기 : 부안 우동리요 출토품』.

이화여자대학교박물관, 1985, 『조선백자항아리』.

이화여자대학교박물관, 1994, 『廣州分院里窯靑華白磁』特別展圖錄22.

이화여자대학교박물관, 2001, 『도요지 발굴성과 20년』.

이화여자대학교박물관, 2006, 『조선시대 마지막 관요 광주 분원리 백자요지』.

이희준, 2007, 『신라고고학연구』, 사회평론.

일민미술관, 2006, 『문화적 기억-야나기 무네요시가 발견한 조선과 일본전』.

日本硬質陶器株式會社, 1965, 『日本硬質陶器あゆみ』.

장남원, 2006, 『고려중기 청자연구』, 혜안.

全南文化財硏究院, 2011, 『발굴유적과유물』.

鄭明鎬·尹龍二, 1985, 『高敞雅山댐 水沒地區發掘調査報告書-靑磁窯址·冶鐵址·逸名寺址·빈대절터-』, 圓光大學校 馬韓百濟文化硏究所·韓國電力公社 靈光原子力建設事務所.

조동원외 역, 2005, 『宣和奉使高麗圖經』, 황소자리.

최공호, 2008, 『한국 근대공예사, 산업과 창작의 기로에서』, 미술문화.

참고문헌

崔秉鉉, 1992, 『新羅古墳研究』, 一志社.

崔盛洛, 1993, 『韓國 原三國文化의 研究』, 학연문화사.

칼라 시노폴리 저, 이성주 역, 2008, 『토기연구법(Approaches to Archaeological Ceramics)』, 도서출판 고고.

韓國考古美術研究所, 1997, 『東垣李洪根蒐集名品選-陶磁器』.

한국정신문화연구원, 1991, 『한국민족문화대백과사전』.

한국정신문화연구원, 2004, 『한국관련 '滿鐵' 자료목록집』.

杏南社, 1992, 『杏南五十年社』.

호림박물관, 2004, 『粉青沙器名品展 自然으로의 歸鄉-하늘·땅·물』.

호암미술관, 1987, 『조선백자전Ⅲ』, 삼성문화재단.

호암미술관, 1993, 『분청사기명품전 : 한국미의 원형을 찾아서』.

호암미술관, 2001, 『분청사기명품전Ⅱ : 한국미의 원형을 찾아서』.

홍보식, 2002, 『新羅 後期 古墳文化 研究』, 춘추각.

회암사지박물관, 2012, 『회암사지박물관』.

弘益大學校 陶藝研究所, 1990, 『韓國 甕器와 日本 陶磁器의 製作技術 比較 研究』.

宋應星, 『천공개물(天工開物)』.

4. 보고서

강창화·오연숙, 2003, 『제주고산리유적』.

京畿道博物館·驪州郡, 2004, 『驪州 中岩里 高麗白磁窯址』.

경기문화재단부설 기전문화재연구원, 서울지방국토관리청, (주)효자건설, 2006, 『抱川吉明里黑釉瓷窯址』.

慶南考古學研究所, 2009, 『金海 龜山洞 遺蹟(Ⅶ)』.

경남발전연구원 역사문화센터, 2004, 『진해 웅천 도요지Ⅱ』.

경남발전연구원 역사문화센터, 2005, 『거제 옥포성지』.

경북대학교박물관, 대구교육대학교박물관, 창원대학교박물관, 1991, 「칠곡 다부동 요지」, 『대구-춘천간 고속도로 건설상정지역내 문화유적발굴조사보고서』.

고려문화재연구원, 2012, 『서울 정동 유적 : 창덕여자중학교 증·개축부지문화재 발굴조사 보고서』.

공주대학교박물관, 1997, 『천안 양곡리 분청사기 요지』, 에스원.

廣州市文物管理委員會·香港中文大學文物館合編, 1987, 『廣州西村窯』.

국립경주문화재연구소, 2003, 『慶州 西部洞 19番地 遺蹟 發掘調査報告書』.

국립광주박물관, 1993, 『무등산 충효동 가마터』.

국립광주박물관, 2002, 『고흥 운대리 분청사기 도요지』.

國立光州博物館·海南郡, 2000, 『海南 新德里 靑磁陶窯址 精密地表調査報告書』.

國立光州博物館, 2004, 『康津 三興里窯址 Ⅱ』.

국립김해박물관, 2007, 『咸安 于巨里 土器生産遺蹟』.

국립나주문화재연구소, 2011, 『羅州 五良洞 窯址 Ⅰ』.

國立文化財研究所·韓國文化財保護財團, 1995, 『景福宮 泰元殿址』.

국립문화재연구소, 2008, 『景福宮 燒廚房址 發掘調査報告書』.

국립문화재연구소, 2011, 『경복궁 발굴조사 보고서 3 景福宮 用成門址, 西守門將廳址』.

국립문화재연구소, 2011, 『경복궁 발굴조사 보고서2 景福宮 宮牆址』.

국립중앙박물관, 1992, 『광주충효동요지 : 분청사기. 백자가마 퇴적층 조사』.

국립중앙박물관, 1993, 『鷄龍山 鶴峰里 二次 發掘調査 略報』.

국립중앙박물관, 1995, 『광주군 도마리 백자요지 발굴조사보고서-도마리 1호 요지』.

국립중앙박물관, 1996, 『國立中央博物館 特別調査報告 第四冊 景福宮 訓局軍營直所址』.

국립중앙박물관, 1997, 『康津龍雲里靑磁窯址發掘調査報告書 本文編』.

국립중앙박물관, 2007,『계룡산 도자기』.

국립중앙박물관, 2011,『부안 유천리 도요지 발굴조사 보고서』.

국립중앙박물관·仁川直轄市, 1990,『仁川 景西洞 綠靑磁窯址』.

국립중앙박물관·호암미술관, 1992,『鷄龍山 鶴峰里 窯址 發掘調査略報』.

국립해양유물전시관, 2007,『保寧 元山島 水中發掘調査 報告書』.

국립해양유물전시관, 2003,『務安 道里浦 海底遺蹟』.

국립해양유물전시관, 2004,『群山 飛雁島 海底遺蹟』.

국립해양유물전시관, 2004,『도자길·바닷길』.

국립해양유물전시관, 2005,『群山 十二東波島 海底遺蹟』.

국립해양유물전시관, 2008,『群山 夜味島 수중발굴조사 보고서 II』.

국립해양유물전시관·군산시, 2007,『群山 夜味島 수중발굴조사 보고서』.

權相烈, 1995,『昌寧余草里토기가마터(II)』, 國立晋州博物館.

畿甸文化財研究院·韓國土地公社, 2006,『龍仁 寶亭里 靑磁窯址』.

金誠龜 외, 1992,『昌寧余草里토기가마터(I)』, 國立晋州博物館.

김용간, 1959,『강계시 공위리 원시유적 발굴보고』, 과학원출판사.

나주시, 2004,『오량동 가마유적』.

農商工部, 1909,『官立工業傳習所報告-第1回』.

大東文化財研究院, 2012,『高靈 沙鳧里窯址』.

大東文化財研究院, 2012,『高靈 沙鳧里窯址-高靈88올림픽高速道路 擴
張區間(第14工區)內 遺蹟 試·發掘調査報告書(第II區域)』.

大東文化財研究院, 2012,『高靈 箕山里窯址-高靈88올림픽高速道路 擴
張區間(第14工區)內 遺蹟 試·發掘調査報告書(第III區域)』.

도유호·황기덕, 1957,『궁산 원시유적 발굴보고』유적발굴보고 2, 과학원출
판사.

東西文物研究所·陝川郡, 2012,『陝川 將·臺里陶窯址』.

목포대학교 박물관·서울지방항공청, 2003,『務安 皮西里 朝鮮 白磁窯址』.

목포대학교박물관·영암군, 2000,『靈巖 南海神祠址』.

木浦大學校博物館·全羅南道海南郡, 1992, 『海南 珍山里 綠靑磁窯址』.

목포대학교박물관·한국수자원공사, 2004, 『長城 水玉里 朝鮮 白磁窯址』.

文化公報部·文化財管理局, 1989, 『重要發見埋藏文化財圖錄』第Ⅰ輯.

文化公報部·文化財管理局, 1985, 『莞島海底遺物 發掘報告書』.

文化公報部·文化財管理局, 1988, 『新安海底遺物-綜合篇』.

문화재관리국, 1995, 『昌德宮 仁政殿 外行閣址 發掘調査報告書』.

문화재관리국·국립문화재연구소, 1995, 『경복궁침전지역발굴조사보고서』.

문화재청·국립해양문화재연구소, 2010, 『태안 마도 1호선 수중발굴조사 보고서』.

문화재청·국립해양문화재연구소, 2009, 『高麗靑磁 寶物船 태안 대섬 수중발굴조사 보고서』.

문화재청·국립해양문화재연구소, 2011, 『태안 마도 2호선 수중발굴조사 보고서』.

문화재청·국립해양문화재연구소, 2011, 『태안 마도 해역 탐사보고서』.

문화재청·국립해양문화재연구소, 2009, 『群山 夜味島 Ⅲ 수중발굴조사·해양문화조사 보고서』.

백제문화재연구원, 2009, 『扶餘 羅嶺里 遺蹟』.

福泉博物館, 2004, 『東萊 壽安洞遺蹟-壽安洞 533·534番地』.

부산대학교박물관, 1989, 『늑도주거지』.

부산박물관·부산광역시 기장군, 2011, 『機張 上長安遺蹟』.

부산박물관, 2013, 『機張 下長安遺蹟』.

北京市文物研究所編, 2002, 『北京龍泉務窯發掘報告』, 文物出版社.

상명대학교박물관, 2007, 『서울 종로 한국 불교 태고종 전통문화전승관 신축부지 유적』.

서울역사박물관, 2012, 『종묘광장 발굴조사보고서』.

서울역사박물관, 2013, 『강북구 수유동 가마터 발굴조사보고서』.

서울특별시·중원문화재연구원, 2011, 『동대문역사문화공원부지발굴조사 동

대문운동장유적』.

申光燮·金鐘萬, 1992,『扶餘 亭岩里 가마터(Ⅱ)』, 國立扶餘博物館·扶餘郡.

嶺南大學校博物館, 1975,『皇南洞 古墳 發掘調查 槪報』.

영남문화재연구원, 2003,『大邱 旭水洞·慶山 玉山洞遺蹟Ⅰ』.

영남문화재연구원, 2005,『大邱 新塘洞遺蹟』.

영남문화재연구원, 2006,『尙州 伏龍洞 256番地遺蹟Ⅱ』.

영남문화재연구원, 2009,『漆谷 鶴下里 粉靑沙器窯址Ⅰ·Ⅱ·Ⅲ』.

영남문화재연구원, 2011,『大邱 旭水洞·慶山 玉山洞遺蹟Ⅱ-土器窯址』.

蔚山發展硏究院 文化財센터, 2004,『蔚山 開雲浦城址』.

圓光大學校 馬韓·百濟文化硏究所, 2000,『各地試·發掘調查報告書』.

圓光大學校 馬韓·百濟文化硏究所·裡里地方國土管理廳, 2001,『扶安 鎭
 西里 靑瓷窯址-第18號窯址發掘』.

圓光大學校博物館, 2001,『扶安 柳川里 7區域 靑瓷窯址群 發掘調查 報
 告書』.

위덕대학교박물관·울산대학교박물관, 2000,『蔚山'彦陽磁器所'地表調查
 報告-蔚州郡 三洞面 荷岑里 陶窯址』.

이화여자대학교박물관, 1983,『扶安 柳川里窯 高麗陶瓷』.

이화여자대학교박물관, 1984,『粉靑沙器-附:扶安 牛東里窯 出土品』.

이화여자대학교박물관, 1985,『광주조선백자요지 발굴조사보고서-번천리 5
 호, 선동리 2·3호』.

이화여자대학교박물관, 1988,『靈岩 鳩林里 土器窯址發掘調查 -1次發掘
 調查中間報告-』.

이화여자대학교박물관, 1993,『조선백자요지 발굴조사보고전 - 광주 우산리 9
 호 요지 발굴조사보고서』.

이화여자대학교박물관, 1996,『도요지 발굴조사 보고-보령댐 수몰지역 발굴조
 사보고③』.

이화여자대학교박물관, 2001,『史蹟 338號 靈岩鳩林里 陶器窯址 2次 發掘

調查 報告書』.

이화여자대학교박물관, 2007,『광주 번천리 9호 조선백자요지』.

이화여자대학교박물관·경기도 광주시, 2006,『조선시대 마지막 官窯 廣州 分
院里 白磁窯址』.

이화여자대학교 박물관·양구군, 2001,『楊口方山의 陶窯址』.

전남문화재연구원, 2005,『谷城 龜城里 陶窯址』.

전남문화재연구원, 2011,『光陽 黃坊 분청자가마』.

전북문화재연구원·한국토지주택공사, 2011,『光州杏岩洞土器가마』.

전북문화재연구원, 2006,『長水 明德里 窯址』.

전북문화재연구원, 2008,『完州 花心里 遺蹟』.

朝鮮總督府, 1916,『始政5年記念朝鮮物産共進會報告書-第3卷』.

朝鮮總督府, 1935,『朝鮮古蹟圖譜 第十五冊 朝鮮時代 -陶磁-』朝鮮考
古資料集成 7, 大塚巧藝社.

중앙문화재연구원, 2003,『永同 沙夫里·老斤里 陶窯址』.

중앙문화재연구원, 2004,『報恩 赤岩里 粉青沙器窯址』.

중앙문화재연구원, 2005,『忠州 九龍里 白磁窯址』.

崔秉鉉·金根完·柳基正·金根泰, 2006,『鎭川 三龍里·山水里 土器 窯
址群』, 韓南大學校中央博物館.

충북대학교 박물관, 1995,『충주 미륵리 백자가마터』.

충북대학교 박물관, 1998,『鷄足山城 發掘調査略報告』.

충북대학교 박물관·(주)동부건설·(주)원림개발, 2002,『陰城 笙里 청자가
마터』.

韓國文化財保護財團, 2004,『울산권광역상수도(대곡 댐)사업 편입부지 내 2
차 발굴조사 -蔚山 高旨坪 遺蹟(Ⅲ)』.

한국문물연구원·김해시, 2008,『金海 生林面 鳳林里 青磁窯址(Ⅰ)』.

한울문화재연구원, 2011,『PAGODA타워 종로유적』.

한울문화재연구원, 2013,『鐘路清進 2-3地區遺蹟 Ⅰ·Ⅱ』.

한림대학교박물관·원주지방국토관리청, 2004,『원주 귀래2리 백자 가마터』.

한얼문화유산연구원·서대문구청, 2011,『서대문형무소 취사장터 발굴조사보고서』.

한울문화재연구원, 2011,『종로중학구역유적』.

해강도자미술관, 1995,『광주 우산리 백자요지-2호』.

해강도자미술관, 1999,『광주 우산리 백자요지(Ⅱ)-17호 백자요지 시굴조사 보고서』.

해강도자미술관, 2000,『광주 건업리 조선백자 요지-건업리 2호 가마유적 발굴조사보고서』.

해강도자미술관, 2001,『芳山大窯』.

해강도자미술관·大田廣域市, 2001,『大田 舊完洞 窯址』.

해강도자미술관·全羅南道 康津郡, 1992,『康津의 青磁窯址』.

해남군·목포대학교박물관, 2002,『海南의 青磁窯址』.

호남문화재연구원, 2006,『長城 鷲岩里 窯址』.

湖巖美術館, 1987,『龍仁西里高麗白磁窯』.

湖巖美術館, 1987,『龍仁西里高麗白磁窯Ⅱ』.

5. 외국논문

1926,「朝鮮美術品製作所」,『朝鮮-産業開發號』.

南秀雄, 1993,「圓山里窯跡の開城周邊の青磁資料」,『東洋陶磁』Vol. 22, 東洋陶磁學會.

王光燒, 2004,「明代御器廠的建立」,『中國古代官窯制度』, 紫禁城出版社.

加藤灌覺, 1932,「高麗青瓷銘入の傳來品と出土品に就て」,『陶磁』6-6, 東洋陶磁研究所.

北野博司, 2001,「須惠器の成形技法」,『北陸古代土器研究』9, 北陸古代土器研究會.

山下生, 1934, 「漢北窯業組合を紹介す」, 『北鮮開拓』 7, 開拓會.

善生永助, 1926.12, 「開城に於ける高麗燒の秘藏家」, 『朝鮮』, 朝鮮總督府.

笠井周一郎, 1938, 「三島手の一つの銘款」, 『陶磁』 第10卷 第3號, 東洋陶磁研究所刊: 東京.

朝鮮總督府, 1912, 「朝鮮總督府工業傳習所卒業者就業調査」, 『朝鮮總督府月報』.

朝鮮總督府, 1931, 「驪州燒ノ改良實地指導」, 『朝鮮總督府中央試驗所年報』.

朝鮮總督府, 1933, 「燒耐瓶 實地指導」, 『朝鮮總督府中央試驗所年報』.

朝鮮總督府, 1937, 「江華島粘土調査並ニ利用試驗」, 『朝鮮總督府中央試驗所年報』.

淺川伯敎, 1922.12, 「李朝陶磁史の歷史」, 『朝鮮』, 朝鮮總督府.

娛平武彦, 1934, 「高麗の畵金磁器」, 『陶磁』 第6卷 第6號, 東京: 東洋陶磁研究所.

佐藤雅彦, 1955, 「銘記のある高麗陶磁」, 『世界陶磁全集 13 朝鮮上代 高麗篇』, 河出書房.

中尾万三, 1935, 「支那北方窯の影響」, 『朝鮮高麗陶磁考』, 東京: 學藝書院.

鄭良謨, 1978, 「記銘·詩文のある高麗陶磁」, 『世界陶磁全集 18 高麗』, 東京: 小學館.

崔淳雨, 1978, 「高麗陶磁の編年」, 『世界陶磁全集』 18 高麗, 小學館.

崔淳雨·長谷部樂爾, 1978, 『世界陶磁全集 18 高麗』.

小川敬吉, 1934, 「大口面窯址の靑瓷二顆」, 『陶磁』 6卷 6號, 東京: 東洋陶磁研究所.

陝西省考古硏究所, 1992, 『唐代黃堡窯址』 上·下, 文物出版社.

Charlotte Horlyck, "Burial Offerings to Objets d'Art: Celadon Wares of the Koryŏ Kingdom (AD918-1392)," *Transactions of the Oriental Ceramic Society*, 73, 2008-9.

참고문헌

Charlotte Horlyck, "Desirable commodities – the unearthing and collecting of Koryŏ celadon ceramics in the late 19th and early 20th century," *Bulletin of the School of Oriental and African Studies*, 2013.

Godfrey St. G. M. Gompertz, "Gilded Wares of Sung and Koryo. I. Gilded Sung Wares," *The Burlington Magazine*, 98/ 642, 1956.

Godfrey St. G. M. Gompertz, "Gilded Wares of Sung and Koryo. III. Gilded Koryo Wares," *The Burlington Magazine*, 98/ 644, 1956.

6. 외국저서

崔淳雨·長谷部樂爾, 1978,『世界陶磁全集 18 高麗』, 小學館

농상공부, 1909,『官立工業傳習所報告 - 第1回』.

_____, 1929,『朝鮮博覽會紀念寫眞』, 極東時報社.

_____, 1992,『耀州窯』, 陝西旅遊出版社.

高崎宗司, 2002,『植民地朝鮮の日本人』, 岩波新書.

高裕燮, 1939,『朝鮮の靑瓷』, 東京 : 寶雲舍.

農商工部 編, 1908,『工業傳習所報告書』第1回.

大阪市立東洋陶磁美術館, 2011,『淺川兄弟の心と眼 - 朝鮮時代の美』.

富田精一, 1936,『富田儀作傳』, 東京.

路菁, 2003,『遼代陶瓷』, 遼寧畵報出版社.

北京大學考古學系외, 1997,『觀台磁州窯址』, 文物出版社.

杉田望, 1990,『滿鐵中央試驗所 : 大陸に夢を賭け南たち』, 講談社.

杉田望, 1995,『滿鐵中央試驗所』, 德間書店.

善生永助, 1926,『調査資料第18輯 - 朝鮮の窯業』, 朝鮮總督府.

小學館, 1999,『世界美術大全集 東洋編 11 朝鮮王朝』.

淺川巧, 1931,『朝鮮陶磁名考』景仁文化社(影印本).

淺川伯教, 1960,『陶器全集』17 李朝, 東京 平凡社.

野守健, 1944,『高麗陶磁の研究』, 東京：淸閑舍.

野守健·神田惣藏, 1929,『鷄龍山麓陶窯址調査報告』, 昭和二年度古蹟
調査報告1, 朝鮮總督府.

野守健·神田惣藏, 1935,『忠淸南道公州宋山里古墳調査報告』(古蹟調査
報告2).

葉喆民, 2006,『中國陶瓷史』, 三聯書店.

李效�!, 2003,『長沙窯』, 湖南美術出版社.

張志忠외, 2007,『邢窯硏究』, 文物出版社.

朝鮮寫眞通信社, 1932~1940,『朝鮮美術展覽會圖錄』第11-19回.

朝鮮新聞社, 1916,「全羅北道 名産 高敞陶器」,『始政五年記念, 朝鮮産
業界』.

조선유적유물도감편찬위원회, 1992,『조선유적유물도감』12.

朝鮮總督府, 1911,『朝鮮總督府工業傳習所一覽』.

朝鮮總督府, 1915~1940,『朝鮮古蹟圖譜』.

朝鮮總督府, 1915~1940,『朝鮮總督府中央試驗所報告書』.

朝鮮總督府, 1931,『朝鮮總督府中央試驗所年報』.

朝鮮總督府, 1932~1940,『朝鮮總督府中央試驗所年報』.

朝鮮總督府工業傳習所, 1915,『朝鮮總督府工業傳習所一覽』.

朝鮮總督府殖産局 編 1937,『朝鮮工場名簿』, 朝鮮工業協會.

朝鮮總督府中樞院, 1938,『校訂慶尙道地理志· 慶尙道續撰地理志』.

趙靑雲編, 2003,『宋代汝窯』, 河南美術出版社.

佐藤榮枝, 1933,『朝鮮の特産どこに何があるか』, 京城: 朝鮮鐵道協會.

中央文化財硏究院, 2008,『慶州 花山里遺蹟-慶州 川北地方産業團地
造成敷地內』.

中村資良, 1921~1923,『朝鮮銀行會社要錄』, 東亞經濟時報社.

池邊重熾, 1931,『滿鐵中央試驗所を顧みる』, 中日文化協會.

淺川巧, 1931, 『朝鮮陶磁名考』, 景仁出版社.

淺川伯敎, 1934, 『朝鮮古窯跡の研究によりて得られたる朝鮮窯業の過去及び將來』, 中央朝鮮協會.

淺川伯敎, 1934, 『朝鮮窯業の過去及び將來』, 中央朝鮮協會.

香本不苦治, 1975, 『朝鮮つ陶磁と古窯址』, 雄山閣.

馮先銘, 1988, 『中國古陶瓷圖典』, 文物出版社.

穆靑編, 2002, 『定瓷藝術』, 河北敎育出版社.

필자미상, 1915, 『富田翁事績』, 西鮮日報社.

P. M. Rice, *Pottery Analysis: A Source Book*, University of Chicago Press, 1987.

도 013 가형토기(신라, 출토지 미상), 삼국, 경북대학교박물관,『한국 고대의 토기』(국립중앙박물관, 1997), p. 151.

도 014 각배(창원 현동유적 50호분), 삼국, 창원대학교박물관,『국립김해박물관』(국립김해박물관, 1998), p. 115.

도 015 각배(미추왕릉지구 C지구 7호 출토), 삼국, 영남대학교박물관,『한국 고대의 토기』(국립중앙박물관, 1997), p. 164.

도 016 청자상감화훼조충문 '기사(己巳)'명발, 1329년, 해강도자미술관.

도 017 갑발, 조선 후기, 경기도자박물관.

도 018 강관둔요 출토 백자편, 금(金) 12~13세기.

도 019 강진 사당리요지 작업장 유구(1963~1965), 강진청자박물관 제공.

도 020 강진 사당리요지 당시 발굴 사진(1963~1965), 강진청자박물관 제공.

도 021 강진 사당리 41호 요지, 강진청자박물관 제공.

도 022 강진 사당리 41호 요지, 강진청자박물관 제공.

도 023 사당리 43호 요지 청자 가마와 퇴적구.

도 024 강진 용운리 9·10호 요지 전경, 강진청자박물관 제공.

도 025 강진 용운리 9·10호 요지 발굴 장면, 강진청자박물관 제공.

도 026 개배(청주 신봉동고분군 출토), 삼국, 국립청주박물관,『백제의 문물 교류』(국립부여박물관, 2004), p. 119.

도 027 개성부립박물관, 일제강점기.

도 028 분청사기제기, 15~16세기, 삼성미술관 리움.

도 029 흑유다완(禾目天目), 송(宋) 12-13세기.

도 030 검은간토기, 초기철기, 국립중앙박물관,『特別展 韓國의 先·原史 土器』(국립중앙박물관, 1993), p. 57

도 031 투채계관배, 명 성화연간(1465~1487), 대만 국립고궁박물원.

도 032 백자청화운룡문쌍이호, 원 지정 11년(1351), 영국 대영박물관(PDF).

도 033 분채복숭아문병, 청 옹정연간(1723~1735), 중국 고궁박물원.

도 034 수입자기대접편, 19세기 말, 『景福宮寢殿地域發掘調査報告書』, 문화재관리국·국립문화재연구소, 1995, p. 484.

도 035 청화백자사발, 19세기 말, 『景福宮 泰元殿址』, 국립문화재연구소·한국문화재보호재단, 1995, p. 255.

도 036 수입자기편, 19세기 말, 『景福宮 訓局軍營直所址』, 국립중앙박물관, 1996, p. 183.

도 037 분청사기'경산장흥고'명접시(粉青沙器慶山長興庫銘楪匙), 조선 15세기, 대구카톨릭대학교박물관 소장, 경산시립박물관, 『慶山의 歷史와 文化』, 2008, p. 237에서 인용.

도 038 분청사기'慶尙道'명편(粉青沙器慶尙道銘片), 조선 15세기, 심원사지 출토, 중앙승가대학교 소장, 국립대구박물관, 『嶺南의 큰 고을 星州』, 2004, p. 74에서 인용.

도 039 분청사기'경주부장흥고'명접시(粉青沙器慶州府長興庫銘楪匙), 조선 15세기, 경북 경주시 서부동 19번지 유적 출토, 국립경주문화재연구소 소장.

도 040 경질무을토기의 표면(가평 대성리 2호주거지), 원삼국, 경기도박물관.

도 041 삼각형점토대토기(사천 늑도유적), 원삼국, 부산대학교박물관.

도 042 분청사기철화어문병, 15세기, 삼성미술관 리움.

도 043 흑유계수호(천안 용원리고분군 출토), 삼국, 공주대학교박물관, 『백제』(국립중앙박물관, 1999), pp. 64-116.

도 044 청자상감'계축'명발, 1193년, 국립중앙박물관.

도 045 고구려토기, 삼국, 기종구성도, 최종택 작도.

도 046 전라남도 강진군 청자발굴현장, 《매일신보》 1914. 5.

도 047 태안 마도 3호선 출수 도기호 일괄, 고려 12-13세기, 국립해양문화

재연구소.

도 048 백자양각연화문접시, 12세기, 삼성미술관 리움.

도 049 백자상감모란문매병, 고려 13세기, 국립중앙박물관, 보물 제345호.

도 050 청자완, 고려 11세기, 해강도자미술관.

도 051 청자소문과형병, 고려 1146년 하한, 전 인종 장릉 출토, 국립중앙박물관.

도 052 청자상감운학국화문매병, 고려 13세기, 삼성미술관 리움, 보물 제558호.

도 053 청자상감모란당초문 '정릉(正陵)'명발, 고려 1365년경, 국립중앙박물관.

도 054 분청사기'고령'명호(粉靑沙器高靈銘壺) 부분, 조선 15세기, 日本靜嘉堂文庫美術館, 小學館,『世界美術大全集 東洋編 11 朝鮮王朝』, 1999에서 인용.

도 055 '대'명 분청사기편, '중산'명 연질백자편, 고령 사부리 분청사기·백자 가마터 출토.

도 056 무문토기 고배(창원 다호리 54호분), 원삼국, 국립중앙박물관,『한국의 선·원사토기』(국립중앙박물관, 1993), p. 73.

도 057 도질토기 유개고배(경산 임당 G-5호), 삼국, 국립대구박물관,『압독사람들의 삶과 죽음』(국립대구박물관, 2000), p. 51.

도 058 고산리식토기편 각종, 신석기, 국립제주박물관,『濟州의 歷史와 文化』(국립제주박물관, 2001), p. 34.

도 059 고창소기조합,『始政五年記念, 朝鮮産業界』, 朝鮮新聞社, 1916, p. 76.

도 060 고창 용계리 청자요지 전경, 고려 10세기 말-11세기 초.

도 061 「태평임술이년(太平壬戌二年)」명 기와편, 고려 1022년.

도 062 '내'명 초벌편, 곡성 구성리 분청사기 가마터.

도 063 골호(경주지역 수습), 통일신라, 국립경주박물관,『국립경주박물관』 (국립경주박물관, 2009), p. 64.

도 064 공귀리식토기, 청동기, 조선중앙역사박물관,『조선유적유물도감』1 (조선유적유물도감편찬위원회, 1990), p. 219.

도 065 분청사기'공'명접시(粉靑沙器公銘楪匙), 조선 15세기, 광주광역시 북구 충효동 가마터 출토, 국립광주박물관.

도 066 분청사기'경주공수'명접시(粉靑沙器慶州公須銘楪匙), 조선 15세 기, 경북 경주시 서부동 19번지유적 출토, 국립경주문화재연구소.

도 067 분청사기상감뇌문'공안부'명대접, 1400~1420년, 국립중앙박물관.

도 068 공업전습소 도기과,《매일신보》1910.12.

도 069 분청사기'공자'명접시(粉靑沙器供字銘楪匙), 조선 15세기, 충남 공 주 학봉리 가마터 출토, 국립중앙박물관.

도 070 분청사기'관'명편(粉靑沙器紋官銘片), 조선 15세기, 경북 상주시 복룡동 256번지유적 출토, (재)嶺南文化財硏究院.

도 071 분청사기'울산장흥고'명접시, 15세기, 부산박물관.

도 072 광명단유대형단지, 일제강점기, 서대식 소장.

도 073 분청사기'광'명편(粉靑沙器光銘片), 조선 1451~1488년, 광주광역 시 북구 충효동 가마터 출토, 국립광주박물관.

도 074 광주 분원리 가마,『朝鮮古蹟圖譜』, 朝鮮總督府, 1915.

도 075 영암 구림리요지 출토 토기들, 통일신라, 이화여자대학교박물관, 『영암의 토기전통과 구림도기(도록)』(영암군·이화여자대학교박물관, 1999), p. 89.

도 076 구멍띠토기, 청동기, 서울대학교박물관,『서울대학교박물관 발굴유 물도록』(서울대학교박물관, 1997), p. 81.

도판목록

도 077 청자철화모란절지문'구'명주자, 12세기, 국립중앙박물관.

도 078 청자철화국당초문'구색'명매병, 12세기, 국립중앙박물관.

도 079 부여 관북리유적 출토 완, 백제, 국립부여박물관,『백제의 공방』(국립부여박물관, 2006), p. 87.

도 080 분청사기인화국화문호, 15세기, 삼성미술관 리움.

도 081 분청사기'군위인수부'명합(粉靑沙器軍威仁壽府銘盒), 조선 15세기, 국립청주박물관.

도 082 분청사기귀얄문장식, 15~16세기, 삼성미술관 리움.

도 083 경기도 광주군 남종면 분원리 전경.

도 084 백자팔각형발편, 경기도 광주 금사리 가마터 출토, 국립중앙박물관.

도 085 고배형기대와 장경호(대성동 2호분), 삼국, 국립김해박물관,『국립김해박물관』(국립김해박물관, 1998), p. 70.

도 086 원통형기대(대가야, 반계제 가B호분), 삼국, 국립김해박물관,『국립김해박물관』(국립김해박물관, 1998), p. 87.

도 087 원통형기대(백제, 몽촌토성), 삼국, 서울대학교박물관,『한국 고대의 토기』(국립중앙박물관, 1997), p. 23.

도 088 기마인물형토기(가야, 전 김해 덕산 출토), 삼국, 국립김해박물관,『한국 고대의 토기』(국립중앙박물관, 1997), p. 138.

도 089 신라의 기마인물형토기(금령총), 삼국, 국립경주박물관.

도 090 분청사기편과 백자편, 기장 하장안 분청사기 · 백자 가마터 출토.

도 091 백자청화수복자문각병, 조선 19세기, 일본 오사카시립동양도자미술관.(방병선) 상기(大阪市立東洋陶磁美術館,『文字を伴つた李朝陶磁展』, 1993, p. 10)

도 092 백자청화십장생문각병, 조선 19세기, 삼성리움미술관

도 093 김교수 근영, 19세기 말, 김정옥 소장.

도 094 청화백자국화문호, 20세기 초, 김정옥 소장.

도 095 청자상감국화절지문'김려'명합, 12세기, 국립중앙박물관.

도 096 분청사기'김산인수부'명접시편(粉靑沙器金山仁壽府銘楪匙片), 조선 15세기, 충북 영동군 추풍령면 사부리 1호 가마터 출토, (재)중앙문화재연구원,『永同 沙夫里·老斤里 陶窯址』, 2003, p. ⅲ 원색사진3에서 인용.

도 097 김완배, 수조형연적과 청자해타향로, 제13회『조선미술전람회도록』, 朝鮮寫眞通信社, 1934.

도 098 분청사기'김해장흥집용'명접시(粉靑沙器金海長興執用銘楪匙), 조선 15세기, 경남 김해시 구산동 조선시대무덤 1916호 출토, 국립김해박물관.

도 099 낙랑계토기(동해 송정동유적 출토), 원삼국, 국립춘천박물관,『국립춘천박물관』(국립춘천박물관, 2002), p. 50.

도 100 낙랑토기(석영혼입계 대형단경호), 원삼국, 국립중앙박물관,『낙랑』(국립중앙박물관, 2001), p. 155.

도 101 낙랑토기(니질계 평저단경호), 원삼국, 국립중앙박물관,『낙랑』(국립중앙박물관, 2001), p. 154.

도 102 남만주철도주식회사,『滿鐵』, 산처럼, 2002, p. 52.

도 103 청자상감'내'명편, 14세기, 강진청자박물관.

도 104 분청사기'내섬'명접시, 15세기, 삼성미술관 리움.

도 105 청자상감뇌문'내시'명잔, 14세기, 국립중앙박물관.

도 106 백자음각'내용'명발, 15세기, 국립중앙박물관.

도 107 와질 노형토기(경주 조양동 25호), 원삼국, 국립경주박물관,『한국의선·원사토기』(국립중앙박물관, 1993), p. 87.

도 108 고식도질 노형토기(함안 황사리38호), 삼국, 함안박물관,『함안박물

관』(함안박물관, 2004), p. 63.

도 109 농인예술전람회 출품작,《매일신보》1930.5.

도 110 청자압인양각뇌문향로, 12세기, 삼성미술관 리움.

도 111 늑도식 옹형토기(늑도 1호주거지), 원삼국, 부산대학교박물관,『한국의 선·원사토기』(국립중앙박물관, 1993), p. 63.

도 112 분청사기상감능화창문주전자, 15세기, 삼성미술관 리움.

도 113 신라 단각고배(중원 누암리고분 출토), 삼국, 국립청주박물관.

도 114 백자달항아리, 17세기, 아모래퍼시픽박물관.

도 115 송응성(宋應星),『천공개물(天工開物)』의 자기 성형 과정도, 1637.

도 116 분청사기조화당초문호, 15세기, 삼성미술관 리움.

도 117 와질토기 대부직구호(울산 하대 23호분), 원삼국, 부산대학교박물관,『한국의 선·원사토기』(국립중앙박물관, 1993), p. 82.

도 118 신라토기 대부직구호(경산 임당유적 출토), 삼국, 국립중앙박물관,『한국 고대의 토기』(국립중앙박물관, 1997), p. 51.

도 119 대옹(포천 자작리유적 출토), 삼국, 경기도박물관,『한성백제』(경기도박물관, 2006), pp. 77-51.

도 120 옹관(나주 신촌리 9호분 출토), 삼국, 국립광주박물관,『나주반남고분군』(국립광주박물관, 1988), p. 249, 원색사진18.

도 121 대용 도자기,《매일신보》1938.10.

도 122 대전 구완동 청자요지 전경, 고려 12~13세기.

도 123 대전 구완동 요지 출토 청자편, 고려 12~13세기.

도 124 분청사기'덕녕부'명대접, 1455~1457년, 국립중앙박물관.

도 125 청자상감'덕'명접시편, 14세기 말·15세기 초, 서울역사박물관.

도 126 분청사기상감연당초문'덕천'명대접, 14~15세기, 아모래퍼시픽미술관.

遺蹟』(국립김해박물관, 2007), p. 225.

도 143 도지미 각종, 조선시대, 개인소장.

도 144 청자상감유로수금문'돈치'명대접, 12세기, 국립중앙박물관.

도 145 백자채화수복문대접편, 20세기, 『동대문운동장유적 Ⅱ』, 서울특별
　　　　시·(재)중원문화재연구원, 2011, p. 105.

도 146 분청사기'동래인수부'명편(粉靑沙器東萊仁壽府銘片), 조선 15세
　　　　기, 부산광역시 동래구 수안동유적 출토, 부산 복천박물관.

도 147 백자동화포도덩굴문호, 18~19세기, 삼성미술관 리움.

도 148 백자동화매국문병, 조선 17세기, 국립중앙박물관.

도 149 백자동화박증구부부묘지, 1680, 국립중앙박물관.

도 150 백자동화당초문주자, 명 홍무연간(1367~1398), 영국 대영박물관.

도 151 청자동화(진사)연판문표형주자, 고려 13세기, 삼성미술관 리움.

도 152 두형토기, 초기철기시대, 국립광주박물관, 『特別展 韓國의 先·原
　　　　史土器』(국립중앙박물관, 1993).

도 153 경기도 광주 번천리 5호 가마터.

도 154 광주 행암동 13호 요지, 삼국, 전남문화재연구원, 『광주행암동토기
　　　　가마』(전남문화재연구원·한국토지주택공사, 2011), p. 7, 원색사진9.

도 155 등잔(부여 정림사지 출토), 삼국, 국립부여박물관, 『백제』(국립중앙박
　　　　물관, 1999), pp. 183·339.

도 156 분청사기'라랴러려로료르·도됴두'명편, 조선 15세기 후반~16세기,
　　　　부산광역시 기장군 장안읍 하장안 명례리 유적 출토, 부산박물관.

도 157 분청사기상감용문'롱개'명매병, 15세기 전반, 국립중앙박물관.

도 158 마각문대부장경호(울산 삼광리유적 출토), 삼국, 국립중앙박물관.

도 159 고배 뚜껑에 선각된 마각문(출토지 미상), 삼국, 국립경주박물관, 『신
　　　　라인의 무덤』(국립경주박물관, 1996), p. 124.

도 160 마구를 착장한 마형토기(대구 욱수동유적), 삼국, 영남대박물관, 『고대의 말』(국립제주박물관, 2002), p. 42.

도 161 문경 망뎅이 가마, 19세기, 경북 문경 관음리.

도 162 백자청화매화문연적, 16세기, 삼성미술관 리움.

도 163 백자청화 명기, 16세기, 삼성미술관 리움.

도 164 백자청화'雲峴'명당초문항아리, 조선 19세기 후반, 국립중앙박물관.

도 165 '見樣'명 백자편, 조선 15세기, 경기도 광주 우산리 9호 가마터 출토.

도 166 天, 地, 玄, 黃명 백자편, 조선 16세기, 경기도 광주 도마리 1호 가마터 출토.

도 167 명문청자와, 12세기, 국립중앙박물관.

도 168 유개장경호(전 합천 삼가 출토), 삼국(가야), 충남대학교박물관, 『한국 고대의 토기』(국립중앙박물관, 1997), pp. 118·163.

도 169 분청사기철화모란문병, 15세기, 아모레퍼시픽미술관.

도 170 백자 모래받침, 조선 17세기, 경기도 광주 신대리 가마터 출토.

도 171 백자상감영인정씨명묘지석, 1466년, 삼성미술관 리움.

도 172 무네타카 다케시, 한양고려소청자다보탑향로, 제14회 『조선미술전람회도록』, 朝鮮寫眞通信社, 1935.

도 173 청화백자편, 19세기말~20세기 초, 『務安 皮西里 朝鮮 白磁窯址』, 목포대학교 박물관·서울지방항공청, 2003.

도 174 분청사기'무진내섬'명편(粉靑沙器茂珍內贍銘片), 조선 1430-1451년, 광주광역시 북구 충효동 가마터 출토, 국립광주박물관.

도 175 백자'덕'묵서명접시, 16세기, 개인소장.

도 176 미송리형토기, 청동기, 조선중앙역사박물관, 『조선유적유물도감』2 (조선유적유물도감편찬위원회, 1990), p. 35.

도 177 민무늬토기 각종, 청동기, 한국고고학회, 『한국고고학강의』(한국고고

학회, 2007), p. 77.

도 178 분청사기 '밀양장흥고'명접시(粉靑沙器密陽長興庫銘楪匙), 조선 15세기, 국립중앙박물관.

도 179 밀양제도사, 백자화문접시, 20세기, 서대식 소장.

도 180 분청사기 백토와 유약의 박락, 15~16세기, 삼성미술관 리움.

도 181 분청사기박지모란문호, 15세기, 삼성미술관 리움.

도 182 중국 덕화요 가마 단면도, Michel Beurdeley · Guy Raindre, Qing Porcelain, Thames and Hudson, 1987, p. 236.

도 183 백자반상기, 19세기, 경기도박물관.

도 184 받침모루 각종, 원삼국, 국립광주박물관,『特別展 韓國의 先·原史 土器』(국립중앙박물관, 1993), p. 114.

도 185 발해의 토기들(古林省 六頂山고분군과 黑龍江省 上京城 출토), 발해, 조선유적유물도감편찬위원회,『해동성국 발해』(서울대학교박물관 · 동경대학문학부, 2003), p. 85, 참고 37.

도 186 시흥시 방산동 청자요지(방산대요) 전경, 고려 10세기.

도 187 방산대요 출토 청자완 및 백자완편, 고려 10세기.

도 188 방산대요 출토 청자 주자 및 뚜껑편, 고려 10세기.

도 189 배천 원산리 2호 청자요지 전경, 고려 10세기.

도 190 배천 원산리 2호 요지 출토 청자완편, 고려 10세기.

도 191 백자청화매죽문항아리, 조선 15세기, 삼성 미술관 리움.

도 192 이성계 발원 사리구 일괄, 1390~1391, 금강산 월출봉 출토, 국립중앙박물관.

도 193 백자철화포도원숭이문항아리, 조선 18세기, 국립중앙박물관.

도 194 백자동화매국문병, 조선 17세기, 국립중앙박물관.

도 195 백자달항아리, 조선 17세기, 삼성미술관 리움.

도판목록

도 215 분주토기(광주 월계동 1호분 출토), 삼국, 전남대학교박물관.

도 216 분청사기조화조문병, 15세기, 삼성미술관 리움.

도 217 충청남도 공주시 반포면 학봉리 분청사기 가마터 전경.

도 218 붉은간토기, 청동기, 서울대학교박물관, 『서울대학교박물관 발굴유
　　　　물도록』(서울대학교박물관, 1997), p. 90.

도 219 비원자기, 『한국현대공예사의 이해』, 재원, 1996, p. 42.

도 220 빗살무늬토기 각종, 신석기, 국립중앙박물관, 『特別展 韓國의 先·
　　　　原史土器』(국립중앙박물관, 1993), p. 15.

도 221 빗살무늬토기 분포도, 신석기, 한국고고학회, 『한국고고학강의』(한
　　　　국고고학회, 2007), p. 50.

도 222 청자의 빙렬현상, 12세기, 개인소장.

도 223 분원강 전경, 경기도 광주 분원리.

도 224 분청사기상감연화문'사롱개'명매병, 15세기 전반, 국립중앙박물관.

도 225 백자청화화조문항아리, 조선 18세기, 삼성미술관리움.

도 226 청자상감삼원문'사선'명접시, 14세기 말·15세기 초, 국립중앙박
　　　　물관.

도 227 병 바닥의 사절기법(부여 지선리 8호분 출토), 삼국, 국립부여문화재
　　　　연구소, 土田純子 제공.

도 228 백자청화소상팔경문항아리, 조선 18세기, 국립중앙박물관.

도 229 백자청화조어문항아리, 조선 18세기, 간송미술관.

도 230 청자사자형삼족향로, 고려 12세기, 국립중앙박물관, 국보 제60호.

도 231 산화철안료, 경기도자박물관.

도 232 분청사기'삼가인수부'명고족배(粉靑沙器三加仁壽府銘高足杯),
　　　　조선 15세기, 높이 8.3cm, 국립중앙박물관.

도 233 삼각형점토대토기(사천 늑도유적), 원삼국, 부산대박물관, 『한국의

선·원사토기』(국립중앙박물관, 1993), p. 63.

도 234 청자상감국화문'三官'명접시, 13세기 말·14세기초, 국립중앙박
물관.

도 235 진천 산수리 87-7호 요지, 삼국, 한남대학교박물관,『마한 숨쉬는 기
록』(국립전주박물관, 2009), p. 105.

도 236 삼족토기(공주 정지산유적 출토), 삼국, 국립공주박물관,『백제』(국립
중앙박물관, 1999), pp. 142·265.

도 237 통일신라의 삼채, 통일신라, 국립중앙박물관,『통일신라』(국립경주박
물관, 2003), pp. 89·98.

도 238 삼화고려소 작업실,『始政五年記念, 朝鮮産業界』, 朝鮮新聞社,
1916, p. 41.

도 239 분청사기상감연화문매병, 15세기, 삼성미술관 리움.

도 240 청자상감포도문베개, 고려 13세기, 해강도자미술관.

도 241 분청사기'상'명편(粉青沙器上銘片), 조선 15세기, 경주 서부동 19
번지 유적 출토, 국립경주문화재연구소.

도 242 백자 상번편, 15세기, 경기도 광주 퇴촌면 우산리 가마터 출토.

도 243 高敞産 석회유다완, 일제강점기.

도 244 청자음각운룡문'尙藥局'명합, 12세기 전반, 국립중앙박물관.

도 245 분청사기우형제기, 16세기, 삼성미술관 리움.

도 246 청자어룡형주자, 고려 12세기, 국립중앙박물관, 국보 제61호.

도 247 오채봉황문항아리, 명 가정연간(1522~1566), 중국 고궁박물원.

도 248 황유분채쌍이전심병, 청 건륭연간(1736~1795), 중국 고궁박물원.

도 249 왕세자 태호(외호), 일제강점기,『西三陵胎室』, 국립문화재연구소,
1996, p. 280.

도 250 백자채화사발편, 일제강점기,『서대문형무소 취사장터 발굴조사보

고서』, (재)한울문화유산연구원·서대문구청, 2011, p. 41.

도 251 백자채화사발, 일제강점기, 『종로중학구역유적』, (재)한울문화재연구원, 2011, p. 110.

도 252 백자철화끈무늬병, 조선 15세기, 국립중앙박물관.

도 253 청자'성'명편, 12세기, 국립중앙박물관.

도 254 분청사기인화집단연권문'성주○흥고'명편(粉靑沙器印花集團連圈紋星州○興庫銘片), 조선 15세기, 경남 거제 옥포성지 출토, 경남발전연구원 역사문화센터, 2005, 『거제 옥포성지』.

도 255 분청사기'소'명편(粉靑沙器소銘片), 조선 15세기 후반~16세기, 경북 고령군 성산면 사부리 가마터 출토, (財)大東文化財硏究院.

도 256 청자상감'소전'명잔, 13세기 말, 국립중앙박물관.

도 257 청자철화'소전색'명잔, 13세기 말, 국립중앙박물관.

도 258 경주손곡동 토기요지의 토기요와 폐기장, 삼국, 『慶州蓀谷洞·勿川里遺蹟』(국립경주문화재연구소, 2004), 권두도판.

도 259 경주손곡동 토기요지의 작업장 유구, 삼국, 『慶州蓀谷洞·勿川里遺蹟』(국립경주문화재연구소, 2004), 권두도판.

도 260 경기도 광주 수을토.

도 261 수출도자기, 1930년대 후반.

도 262 청자'순화삼년'명두, 992년, 황해도 배천 원산리 2호 가마터 출토

도 263 청자'순화사년'명호, 993년, 이화여자대학교박물관.

도 264 분청사기'순흥장흥고납'명대접(粉靑沙器順興長興庫納銘大楪), 조선 15세기, 국립청주박물관.

도 265 스기미즈 타케에몬, 고려청자화병, 제14회 『조선미술전람회도록』, 朝鮮寫眞通信社, 1935.

도 266 개배(서울 몽촌토성 출토), 삼국(일본 古墳時代), 서울대학교박물관,

『백제의 문물교류』(국립부여박물관, 2004), p. 119.

도 267 유공광구소호(나주 복암리 3호분 출토), 삼국(일본 古墳時代), 국립
광주박물관,『백제의 문물교류』(국립부여박물관, 2004), p. 122.

도 268 분청사기인화승렴문합, 15세기, 삼성미술관 리움.

도 269 시유과정.

도 270 녹유탁잔(나주 복암리 1호분 출토), 삼국, 전남대학교박문관,『백제』
(국립중앙박물관, 1999), pp. 186·345.

도 271 공업전습소·중앙시험소 출품물,『始政5年記念朝鮮物産共進會
報告書-第3卷』, 조선총독부, 1916.

도 272 신고려자기, 일제강점기.

도 273 신구형토기(경주 미추왕릉C지구 3호분), 삼국, 경주박물관,『신라인
의 무덤』(국립경주박물관, 1996), p. 126.

도 274 신당동 토기요지 1호 가마, 삼국,『大邱 新塘洞遺蹟』(영남문화재연
구원, 2005) 권두도판.

도 275 신라토기 발생기 고배(경주 월성로 가13호), 삼국, 경주박물관,『한국
고대의 토기』(국립중앙박물관, 1997), pp. 46·47.

도 276 신라토기의 지역양식(1.의성양식, 2.창녕양식, 3.성주양식), 삼국, 경북
대박물관·창녕박물관·계명대박물관, 1.『召文國에서 義城으로』
(국립대구박물관, 2002), p. 51/2.『창녕박물관』(창녕박물관, 1997),
p. 110/3.『계명대학교박물관 개교20주년 기념도록』(계명대학교박물
관, 2004), p. 129.

도 277 중기의 신라토기 고배와 대부장경호(황남대총 남분), 삼국, 국립경주
박물관, 1.『한국 고대의 토기』(국립중앙박물관, 1997), p. 48/2.『황남
대총』(국립중앙박물관, 2010), p. 69.

도 278 중기의 신라토기 고배와 대부장경호(1. 경주 월성로가11-1호, 2. 천마
총), 삼국, 경주박물관,『한국 고대의 토기』(국립중앙박물관, 1997),

pp. 50·52.

도 279 신라토기 후기의 고배와 대부장경호(합천 삼가H-D호분), 삼국, 동아 대박물관,『한국 고대의 토기』(국립중앙박물관, 1997), p. 77.

도 280 '신묘'명도범, 1291년, 국립중앙박물관.

도 281 청자상감모란문'신축'명벼루, 1181년, 삼성미술관 리움.

도 282 청자상감국화문'십일요전배'명접시, 13세기 후반, 국립중앙박물관.

도 283 백자청화장생문호, 19세기, 삼성미술관 리움.

도 284 백자청화산수문접시, 일본 1620~1640년, 일본 규슈도자문화관.

도 285 색회초화학문접시(가끼에몽 양식), 일본 1670~1680년, 일본 규슈도 자문화관.

도 286 일본 아리타(有田) 마을 전경, 일본 규슈 사가현 아리타.

도 287 이즈미야마(泉山) 자석장, 일본 규슈 사가현 아리타.

도 288 황보요(黃堡窯) 출토 압출양각용 도범(陶范)과 청자, 송(宋) 11세 기, 요주요박물관.

도 289 원삼국시대 압형토기(울산 중산리 ⅠD-15호묘), 원삼국, 창원대박물 관,『한국의 선·원사토기』(국립중앙박물관, 1993), p. 96.

도 290 상국시대 압형토기(김천 삼성동 출토), 삼국, 경주박물관,『한국 고 대의 토기』(국립중앙박물관, 1997), p. 145.

도 291 백자양각용문주자, 19세기, 삼성미술관 리움.

도 292 분청사기'양산장흥고'명접시(粉靑沙器梁山長興庫銘楪匙), 조선 15 세기, 구경 15.5cm, 국립중앙박물관.

도 293 청자상감유문'양온'명편병, 14세기 후반, 국립중앙박물관.

도 294 양이부소문단경호(김해 예안리 160호분), 삼국, 부산대박물관, 필자 제공.

도 295 법랑채서양인물문병, 청 건륭연간(1735~1795), 대만 국립고궁박

물원.

도판목록

도 313 영산강유역의 삼국시대 토기들(나주 대안리 9호분, 무안 사창리 고분군 출토), 삼국, 국립광주박물관, 『백제』(국립중앙박물관, 1999), pp. 75·133.

도 314 영산강유역의 삼국시대 토기들(광주 쌍암동고분 출토), 삼국, 전남대학교박물관, 『영산강의 고대문화』(국립광주박물관, 1998), pp. 88·1.

도 315 일본자기편, 일제강점기, 『靈巖 南海神祠址』(목포대학교박물관·영암군), 2000, p. 139.

도 316 분청사기인화'인수'명편, 15세기 전반, 영암 상월리 분청사기요지 출토.

도 317 분청사기'영천장흥고'명편(粉青沙器永川長興庫銘片), 조선 15세기, 서울 종로구 청진동 1지구유적 출토, (재)한울문화재연구원.

도 318 분청사기인화국화문'예빈'명접시, 15세기, 아모레퍼시픽미술관소장.

도 319 나주 오량동 2호 요지, 삼국, 국립나주문화재연구소, 『나주 오량동 요지 I』(국립나주문화재연구소, 2011), p. 268.

도 320 청자옥벽저완과 옥벽, 옥벽저완-당 9세기 전반, 옥벽-후한 1-2세기, 해강도자미술관.

도 321 청자옥환저완, 오대(五代), 939년 마씨(馬氏)왕후 강릉(康陵) 출토, 임안시(臨安市) 문물관리위원회.

도 322 청자옥환저완의 굽, 오대(五代) 939년, 마씨(馬氏)왕후 강릉(康陵) 출토, 임안시(臨安市) 문물관리위원회.

도 323 등요 모형, 경기도자박물관.

도 324 타날문단경호(가평 대성리 10호 주거지), 원삼국, 경기도박물관, 이성주 제공.

도 325 고식와질토기 주머니호와 파수부장경호(김해 양동리 99호), 원삼국, 동의대박물관, 『2004 특별기획전 금관가야와 신라』(복천박물관 2004), p. 29.

도 326 주거유적의 와질토기(경주 황성동유적), 원삼국, 경북대박물관·국립 경주박물관,『2004 특별기획전 금관가야와 신라』(복천박물관 2004), p. 29.

도 327 신식와질토기 대부장경호, 대부직구호, 유개대부호, 노형토기(1. 포 항 옥성리 78호, 2. 경주 황성동 22호, 3. 황성동 33호, 4. 김해 대성동 29 호), 원삼국, 경주박물관/김해박물관, 1, 2, 3.『2004 특별기획전 금관 가야와 신라』(복천박물관 2004), pp. 62/63, 65.4.『한국 고대의 토기』 (국립중앙박물관, 1997), p. 88.

도 328 완(부여 능산리사지 출토), 삼국,『백제 중흥을 꿈꾸다 능산리사지』 (국립부여박물관, 2010), p. 188.

도 329 '막생', '막삼'명 분청사기편, 15세기, 완주 화심리 분청사기요지 출토.

도 330 분청사기인화'내섬'명편, 15세기, 완주 화심리 분청사기요지 출토.

도 331 부산요다완, 조선 17세기, 일본 오사카시립동양도자미술관. (방병선)

도 332 아사카와 노리다카, 상자 뚜껑 글씨(釜山窯 茶碗), 20세기, 일본 오 사카시립동양도자미술관.

도 333 지금의 부산 전경.

도 334 요도구 각종, 조선시대, 경기도자박물관.

도 335 요주요 요지 전경, 송(宋) 12세기.

도 336 용인 보정리 청자요지 전경, 고려 12-13세기.

도 337 용인 서리 중덕 백자요지 전경, 고려 10-11세기.

도 338 와질토기 우각형파수부호(창원 다호리 62호), 원삼국, 국립중앙박물 관,『한국의 선·원사토기』(국립중앙박물관, 1993), p. 72.

도 339 함안 우거리 토기요지, 삼국,『咸安 于巨里 土器生産遺蹟』(국립 김해박물관 2007), p. 236.

도 340 함안 우거리 2호 요지 출토 토기, 삼국,『咸安 于巨里 土器生産遺蹟』(국립김해박물관 2007), pp. 230·231.

도 341 청자상감운학문접시, 14세기, 삼성미술관 리움.

도 342 욱수동·옥산동요지 출토 도질토기, 삼국,『大邱 旭水洞慶山 玉山洞遺蹟Ⅱ-土器窯址』(영남문화재연구원, 2011). 권두도판. p.vii, 원색사진 7-①.

도 343 백자청화운룡문호, 18세기, 삼성미술관 리움.

도 344 백자청화운룡문항아리, 조선 18세기 중엽, 일본 오사카시립동양도자미술관. 상기(국립중앙박물관,『조선청화 푸른빛에 물들다』, 2014, p. 39).

도 345 『세종실록(世宗實錄)』「오례의(五禮儀)」청화백자운룡문주해, 1451.

도 346 백자철화운룡문항아리, 조선 17세기, 국립중앙박물관.

도 347 백자청화운룡문항아리, 조선 18세기 후반, 국립중앙박물관.

도 348 분청사기'울산인수부'명발(粉靑沙器蔚山仁壽府銘鉢), 조선 15세기, 국립중앙박물관.

도 349 분청사기인화원권문장군, 15세기, 삼성미술관 리움.

도 350 경질무문토기 옹과 발, 원삼국, 경기도박물관,『加平 大成里遺蹟』(京畿文化財硏究院, 2009), p. 11.

도 351 신식와질토기 각종, 원삼국,『국립중앙박물관』(국립중앙박물관 1996), p. 73.

도 352 와질토기 시루(황성동 I-4호주거지), 원삼국, 국립경주박물관,『2004 특별기획전 금관가야와 신라』(복천박물관 2004), p. 59.

도 353 적색연질토기 옹(김해 봉황대), 원삼국, 부산대박물관,『2004 특별기획전 금관가야와 신라』(복천박물관 2004), p. 55.

도 354 도질토기 단경호(김해 대성동 29호), 원삼국, 김해박물관,『한국의 선·원사토기』(국립중앙박물관, 1993), p. 95.

도 374 이화문, 『오얏꽃황실생활유물』, 궁중유물전시관, 1997, p. 9.

도 375 분청사기'인녕부'명발(粉靑沙器印花菊花紋仁寧府銘鉢) 부분, 조선 1400-1421년, 일본 소재, 笠井周一郎, 「三島手の一つの銘款」, 『陶磁』第10卷 第3號, 東洋陶磁硏究所刊: 東京, 1938年 9月, pp. 12-13 ; 강경숙, 『한국도자사』, 예경, 2012, p. 337에서 인용.

도 376 분청사기'인동인수부'명편(粉靑沙器印花紋仁同仁壽府銘片), 조선 15세기, 경북 칠곡군 가산면 학상리 가마터 수습.

도 377 분청사기'흥해인수부'명대접, 15세기, 삼성미술관 리움.

도 378 분청사기'인순'명편(粉靑沙器仁順銘片), 조선 15세기, 국립문화재연구소.

도 379 인천 경서동 청자요지 출토 청자완편, 고려 12세기, 인천시립박물관.

도 380 인천 경서동 청자요지 출토 청자접시편, 고려 12세기, 인천시립박물관.

도 381 분청사기인화국화문호, 15세기, 개인소장.

도 382 인화문토기(경주 월지 출토), 통일신라, 국립경주박물관, 『안압지관』(국립경주박물관, 2002), p. 97.

도 383 일본경질도기주식회사, 일제강점기.

도 384 일본근대미술공예전람회, 『李王家美術館要覽』, 李王職, 1938.

도 385 청화백자변기, 19세기 말, 국립고궁박물관.

도 386 일제강점기 지방요, 『朝鮮古蹟圖譜』, 朝鮮總督府, 1915.

도 387 입사기법에 의한 포류수금문, 고려 12세기, 국립중앙박물관.

도 388 만두요 모형, 중국 하북성 한단시박물관.

도 389 분청사기상감유어문자라모양병, 15세기, 삼성미술관 리움.

도 390 자라병(무안 맥포리유적 출토), 삼국, 『선사와 고대의 여행』(국립광주박물관, 2005), p. 96.

도 391　백제의 자비용기(이천 설성산성, 서울 풍납토성, 용인 죽전 대덕골, 하남 미사리유적 출토), 삼국, 이천시립박물관·한신대학교박물관·기전문화재연구원관·한국고고환경연구소, 『한성백제』(경기도박물관, 2006), pp. 121·96.

도 392　관태자주요(觀台磁州窯) 4호요 평면도, 북송.

도 393　대가야의 장경호(고령 지산동 44호), 삼국, 『국립김해박물관』(국립김해박물관, 1998), p. 91.

도 394　분청사기박지모란문장군, 15세기, 삼성미술관 리움.

도 395　백제의 장군 각종(나주 신촌리 9호분, 순창 구산리 출토, 출토지 미상), 삼국, 국립중앙박물관·국립광주박물관·국립부여박물관, 『한국 고대의 토기』(국립중앙박물관, 1997), pp. 37·47.

도 396　유공장군(영암 만수리 1호분 출토), 삼국, 국립광주박물관, 『백제의 문물교류』(국립부여박물관, 2004), p. 124.

도 397　장규환, 화병, 제14회 『조선미술전람회도록』(朝鮮寫眞通信社, 1935).

도 398　청자상감모란절지문'장'명매병편, 12~13세기, 국립중앙박물관.

도 399　청자첩화조화문주자, 당(唐) 8~9세기.

도 400　청화백자·철화백자편, 19세기 말~20세기 초, 『長城 水玉里 朝鮮白磁窯址』(목포대학교박물관·한국수자원공사, 2004).

도 401　분청사기인화국화문'장흥'명대접, 15세기, 삼성미술관 리움.

도 402　나뭇재, 경기도자박물관.

도 403　목포요, 재현청자, 『李朝工藝と古陶の美』(東洋經濟日報社, 1976).

도 404　전달린토기(부여 관북리유적 출토), 삼국, 국립부여박물관, 『백제』(국립중앙박물관, 1999), pp. 181·334.

도 405　분청사기'全'명호편(粉靑沙器全銘壺片), 조선 15세기, 광주광역시 북구 충효동 가마터 출토, 국립광주박물관.

도 406 전사기법.

도 407 용인 서리 백자요지의 전축요 구조 일부, 10세기.

도 408 전돌(부여 정동리요지 출토), 삼국, 국립부여박물관, 『백제의 공방』(국립부여박물관, 2006), p. 163.

도 409 청자상감연화당초문‘정릉’명대접, 1365~1374년, 국립중앙박물관.

도 410 정소공주 묘지(貞昭公主墓誌) 탁본, 조선 1424년, 길이 89cm, 고려대학교박물관.

도 411 부여 정암리요지, 삼국, 국립부여박물관, 『백제의 공방』(국립부여박물관, 2006), p. 112.

도 412 하북성 곡양현 정요 전경, 금(金) 12~13세기.

도 413 분청사기‘정윤이’명접시편(粉靑沙器丁閏二銘楪匙片), 조선 1477년, 광주광역시 북구 충효동 가마터 출토, 국립광주박물관.

도 414 제사토기(경주 계림로 C지구 2호), 삼국, 영남대박물관, 『한국 고대의 토기』(국립중앙박물관, 1997), p. 135.

도 415 제사토기(부악 죽막동유적), 삼국, 전주박물관, 『한국 고대의 토기』(국립중앙박물관, 1997), p. 131.

도 416 조선물산박람회, 『朝鮮博覽會紀念寫眞帖』(大陸通信社·極東時報社, 1927).

도 417 주식회사조선미술품제작소 부설 조선고미술공예품진열관과 조선신미술공예품판매장, 일제강점기.

도 418 백태청유자화형잔, 15~16세기, 아모레퍼시픽미술관.

도 419 조족문 단경호(영암 만수리고분군 출토), 삼국, 국립광주박물관, 『영산강의 고대문화』(국립광주박물관, 1998), pp. 73·74.

도 420 조형명기(평양 석암리 227호), 원삼국, 국립중앙박물관, 『낙랑』(국립중앙박물관, 2001), p. 191.

도 421 조형토기(익산 간촌리유적 출토), 원삼국, 호남문화재연구원,『영혼의 전달자』(국립김해박물관, 2004), pp. 65·90.

도 422 분청사기조화모란문병, 15세기, 아모레퍼시픽미술관.

도 423 주름무늬병들(보령 진죽리요지 출토), 통일신라, 충남대학교박물관, 『통일신라』(국립경주박물관, 2003), pp. 98·114.

도 424 이른 형식의 주머니호(조양동 38호), 원삼국, 경주박물관,『한국의 선·원사토기』(국립중앙박물관, 1993), p. 76.

도 425 늦은 형식의 주머니호(대성동 Ⅰ-13호), 원삼국, 김해박물관,『한국의 선·원사토기』(국립중앙박물관, 1993), p. 77.

도 426 주형토기(금령총 출토), 삼국, 경주박물관,『신라토우』(국립경주박물관, 1997), p. 14.

도 427 백자잔, 15~16세기, 개인소장.

도 428 청자상감운학문'준비색'명매병, 14세기 후반, 국립중앙박물관.

도 429 시유도기(서울 풍납토성 출토), 삼국(중국 서진 또는 동진), 한신대학교박물관,『한성백제』(경기도박물관, 2006), pp. 147·134.

도 430 반구병(천안 화성리고분군 출토), 삼국(중국 동진), 국립중앙박물관, 『백제』(국립중앙박물관, 1999), pp. 66·119.

도 431 중앙시험소 전경,『조선총독부중앙시험소연보』, 조선총독부.

도 432 중앙시험소 요업부,『조선총독부중앙시험소연보』, 조선총독부.

도 433 중앙시험소 요업부 도토발굴작업,『조선총독부중앙시험소연보』, 조선총독부.

도 434 청자상감'地'명접시, 13세기말, 국립중앙박물관.

도 435 지자문토기, 신석기, 계명대학교박물관,『개교40주년기념 금릉송죽리유적 특별전도록』(계명대학교박물관, 1994), p. 9.

도 436 청자상감유로수금문'지정십일년'명대접, 1351년, 오사카시립동양도

자미술관, 필자 촬영.

도 437 직구단경호(서울 풍납토성 출토), 삼국, 한신대학교박물관, 『한성백제』(경기도박물관, 2006), pp. 104 · 72.

도 438 보령 진죽리요지 출토 토기들, 통일신라, 충남대학교박물관, 『통일신라』(국립경주박물관, 2003), pp. 97 · 113.

도 439 보령 진죽리요지 출토 토기들, 통일신라, 충남대학교박물관, 『통일신라』(국립경주박물관, 2003), pp. 98 · 115.

도 440 분청사기 '진해인수부'명접시(粉靑沙器鎭海仁壽府銘楪匙), 조선 15세기, 국립중앙박물관.

도 441 분청사기 '창원장흥고'명접시(粉靑沙器昌元長興庫銘楪匙), 조선 15세기, 부산박물관.

도 442 백자철화운룡문호, 17세기, 삼성미술관 리움.

도 443 분청사기철화어문병, 17세기, 삼성미술관 리움.

도 444 백자철화운룡문항아리, 조선 17세기, 영국 빅토리아앤앨버트박물관.

도 445 백자철화매죽문항아리, 조선 17세기, 국립중앙박물관.

도 446 백자철화매화문편병편, 조선 17세기, 경기도 광주 선동리 가마터 출토.

도 447 산화철안료, 경기도자박물관.

도 448 청자철화당초문매병, 고려 12세기, 해강도자미술관.

도 449 분청사기 '청도장흥'명접시(粉靑沙器淸道長興銘楪匙), 조선 15세기, 서울 종로구 청진동 1지구유적 출토, (재)한울문화재연구원.

도 450 청자철화 '청림사'명병, 12세기, 국립중앙박물관.

도 451 청자음각연화절지문 '청'명매병, 12세기, 국립중앙박물관.

도 452 청백자참외형병, 북송(北宋) 12세기, 전 개성출토, 국립중앙박물관.

도 453 삼화고려소, 청자상감모란문매병, 20세기, 서대식 소장.

도 454　청자양각도철문향로, 12세기, 국립중앙박물관.

도 455　청자양형기(원주 법천리고분군 출토), 삼국(중국 東晉), 국립중앙박물관, 『백제』(국립중앙박물관, 1999), pp. 67·122.

도 456　청자이화문병, 19세기 말, 국립고궁박물관.

도 457　분청사기'청주'명접시편(粉靑沙器淸州銘楪匙片), 조선 15세기, 국립청주박물관.

도 458　백자청화인천이씨묘지석, 조선 1456년, 경기도 파주 파평윤씨 정정공파(貞靖公派) 묘역 출토, 고려대학교박물관.

도 459　백자청화매조죽문병, 조선 15세기, 덕원미술관.

도 460　백자청화'홍치2년'명송죽문항아리, 1489, 동국대학교박물관.

도 461　백자청화동정추월문항아리, 조선 18세기, 삼성미술관 리움.

도 462　백자청화'수복강령'명대발, 조선 19세기, 광주 분원백자자료관.

도 463　청화백자소림산수문병, 1911, 이화여대 박물관.

도 464　청화백자양각호, 일제강점기, 국립중앙박물관.

도 465　백자청화운룡문병, 16세기, 삼성미술관 리움.

도 466　초벌구이 호리병, 중국 경덕진 도자공예박물관.

도 467　최면재, 회령소존식화병, 제13회 『조선미술전람회도록』, 朝鮮寫眞通信社, 1934.

도 468　청자'최신'명광구병, 12세기, 국립중앙박물관.

도 469　충북제도사, 백자화문유개발과 대접, 20세기 서대식 소장.

도 470　백자사발편, 19세기 말~20세기 초, 『忠州 九龍里 白磁窯址』, 中央文化財研究院·農業基盤公社, 2005.

도 471　청화백자사발편, 20세기 전반, 『충주 미륵리 백자가마터』, 충북대학교 박물관, 1995, p. 206.

도 472　청자투각칠보문두침, 14세기, 삼성미술관 리움.

도 473 청자상감국화문 '칠원전배 '명접시, 13세기 후반, 국립중앙박물관.

도 474 승문타날단경호(진변한지역, 함안 도항리 30호 출토), 원삼국, 김해박
물관, 필자 제공.

도 475 평행-격자타날문단경호(마한지역, 용인 상갈동유적), 삼국, 경기도박
물관, 『마한 숨쉬는 기록』(국립전주박물관 2009), p. 45.

도 476 주거유적에서 발견되는 타날문토기(춘천 중도 1호 주거지), 삼국, 국
립중앙박물관, 『한국의 선·원사토기』(국립중앙박물관, 1993), p. 107.

도 477 청자접시, 15세기, 개인.

도 478 선사시대토기제작방법.

도 479 청동기시대 수혈식가마, 청동기, 경남고고학연구소, 『南江流域 文
化遺蹟 發掘圖錄』(경상남도·동아대학교박물관, 1999), p. 162.

도 480 진천 산수리 87-7호 토기요지, 삼국, 한남대학교박물관, 『백제토기
요지특별전』(한남대학교박물관, 1993), p. 7.

도 481 진천 삼룡리 88-2호 토기요지, 삼국, 한남대학교박물관, 『백제토기
요지특별전』(한남대학교박물관, 1993), p. 8

도 482 창녕 여초리 토기요지, 삼국, 국립진주박물관, 『창녕 여초리 토기가
마터 Ⅱ』(국립진주박물관, 1995), 11.

도 483 비파를 연주하는 토우, 삼국, 경주박물관, 『신라토우』(국립경주박물
관, 1997), p. 49.

도 484 사냥장면의 토우, 삼국, 경주박물관, 『신라토우』(국립경주박물관,
1997), p. 16.

도 485 문관 토용(경주 용강동 석실분), 통일신라, 경주박물관, 『신라인의 무
덤』(국립경주박물관, 1996), p. 108.

도 486 토우장식장경호, 삼국, 경주박물관, 『신라토우』(국립경주박물관,
1997), p. 5.

터(Ⅱ)』(국립부여박물관·부여군, 1992), p. 132.

도 503 포개구이 상태의 청자, 고려 12세기, 목포대학교박물관.

도 504 백자청화포도덩굴문접시, 19세기, 삼성미술관 리움.

도 505 백자발, 대접, 종지, 잔,『抱川吉明里黑釉瓷窯址』, 기전문화재연구
 원·서울지방국토관리청·(주)효자건설, 2006.

도 506 백유다완, 17세기 전반, 일본 규슈 가고시마시립미술관.

도 507 이삼평 비석, 일본 규슈 사가현 아리타.

도 508 조선도공 묘역, 일본 규슈 사가현 나베시마번 도자공원.

도 509 『(국역)하재일기』, 서울특별시시사편찬위원회.

도 510 하지키계토기(김해 용원유적 출토), 가야(일본 古墳時代), 삼국, 국립
 김해박물관,『고대아시아문물교류』(복천박물관, 2002), pp. 82·83.

도 511 백자청화모란문합, 조선 1857년(추정), 일본 오사카시립동양도자미
 술관. (방병선) 상기+大阪市立東洋陶磁美術館,『文字を伴つた
 李朝陶磁展』, 1993, p. 10.

도 512 백자청화초화문각병, 조선 1848년, 일본 오사카시립동양도자미술
 관 (방병선) 백자청화초화문접시, 조선 1848년, 일본오사카시립동
 양도자미술관(大阪市立東洋陶磁美術館,『文字を伴つた李朝陶磁
 展』, 1993, p. 20.)

도 513 한수경, 재현청자,『朝光』제6권 7호, 1940, p. 260.

도 514 한양고려소 작업실, 일제강점기.

도 515 함북요업조합의 가마실, 일제강점기,『北鮮開拓』第7號, 開拓會,
 1934, p. 50.

도 516 분청사기'함안장흥고'명접시(粉靑沙器咸安長興庫銘楪匙), 조선
 15세기, 국립중앙박물관.

도 517 분청사기인화문'삼가'명편, 15세기 전반, 합천 장대리 분청사기요지

출토.

도 518 해남 진산리 17호 청자요지 전경, 고려 12세기.

도 519 해무리굽완의 종류, 고려 10-11세기, 해강도자미술관.

도 520 백자청화철회모란문호, 일제강점기, 이화여자대학교 박물관.

도 521 행남사, 백자화문유개발과 대접, 20세기, 서대식 소장.

도 522 광주 행암동 3호 요지, 삼국, 전남문화재연구원, 『광주행암동토기가
 마』(전남문화재연구원·한국토지주택공사, 2011), p. 6, 원색사진6.

도 523 삼화고려소, 청자화병, 1929.

도 524 청자상감국죽문'혜'명매병, 12세기, 국립중앙박물관.

도 525 청자음각반룡문'호달'명화형발, 12세기, 국립중앙박물관.

도 526 토제호자(부여 군수리유적 출토), 삼국, 국립부여박물관, 『백제』(국립
 중앙박물관, 1999), pp. 182·337.

도 527 청자상감'홀지초번'명, 13세기말·14세기초, 소장처 미상.

도 528 청자상감원숭이문금채편병, 13세기말·14세기초, 국립중앙박물관.

도 529 화분형토기(평양 정백동 127호), 원삼국, 국립중앙박물관, 『낙랑』(국
 립중앙박물관, 2001), p. 151.

도 530 경주 화산리요지 출토유물, 삼국, 『慶州 花山里遺蹟-慶州 川北
 地方産業團地 造成敷地内』(中央文化財研究院, 2008), 권두도판.

도 531 청자철화모란당초문'화산'명매병, 11~12세기, 국립중앙박물관.

도 532 백자청화운룡문항아리, 조선 18세기 중엽, 일본 오사카시립동양도
 자미술관. (방병선) 상기(大阪市立東洋陶磁美術館, 『朝鮮時代の
 靑花』, 1999, p. 7).

도 533 청자어룡형주자, 고려 12세기, 국립중앙박물관.

도 534 황인춘 근영, 황종례 소장.

도 535 황인춘, 재현청자, 일제강점기, 황종례 소장.

도 536 회령도기, 《조선일보》 1929.2.2.

도 537 완(부여 관북리유적 출토), 삼국, 국립부여박물관, 『백제의 공방』(국립부여박물관, 2006), p. 103.

도 538 산화코발트안료, 경기도자박물관.

도 539 청자음각연화절지문 '효문' 명병, 12세기, 국립중앙박물관.

도 540 흑색마연토기(서울 가락동 2호분 출토), 삼국, 고려대학교박물관, 『백제』(국립중앙박물관, 1999), pp. 32·48.

도 541 자배기(부여 정암리요지 출토), 삼국, 국립부여박물관, 『백제의 공방』(국립부여박물관, 2006), p. 106.

도 542 흑유발 일괄, 고려 13~14세기, 해강도자미술관.

도 543 흑자편병, 15세기, 삼성미술관 리움.

도 544 분청사기 '홍해인수부' 명편(粉靑沙器興海仁壽府銘片), 조선 15세기, 서울 종로구 청진동 2-3지구유적 출토, (재)한울문화재연구원.

자기의 세부명칭 1: 발(鉢)

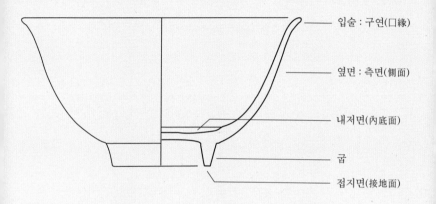

- 입술 : 구연(口緣)
- 옆면 : 측면(側面)
- 내저면(內底面)
- 굽
- 접지면(接地面)

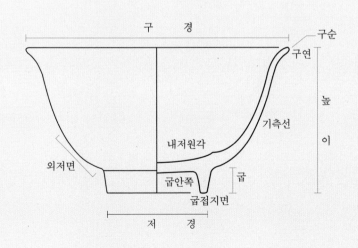

구　　경

구순
구연

높
이

기측선

내저원각

외저면

굽안쪽
굽접지면
굽

저　　경

자기의 세부명칭 2: 매병(梅瓶)

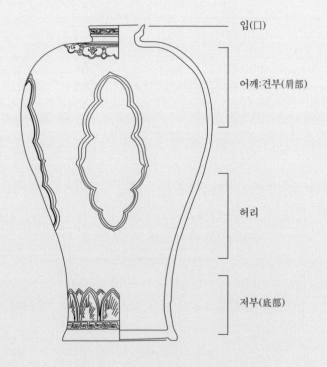

입(口)

어깨:견부(肩部)

허리

저부(底部)

자기의 세부명칭 3: 주자(注子)

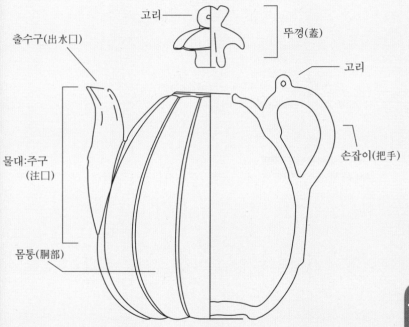

고리 ──

뚜껑(蓋)

출수구(出水口)

고리

물대:주구
(注口)

손잡이(把手)

몸통(胴部)

토기의 세부명칭 1: 장경호(長頸壺)

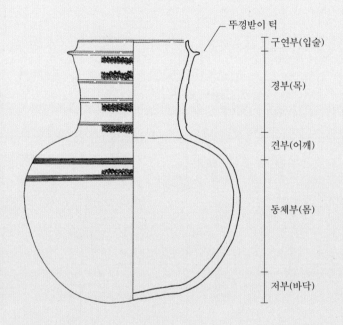

뚜껑받이 턱

구연부(입술)

경부(목)

견부(어깨)

동체부(몸)

저부(바닥)

토기의 세부명칭 2: 기대(器臺)

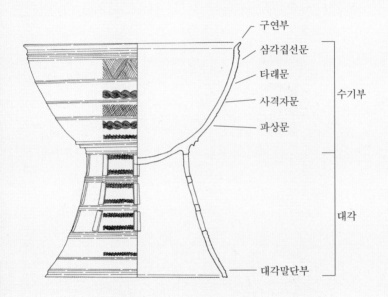

구연부
삼각집선문
타래문
사격자문
파상문
수기부

대각

대각말단부

부
록

토기의 세부명칭 3: 대부장경호(臺附長頸壺)

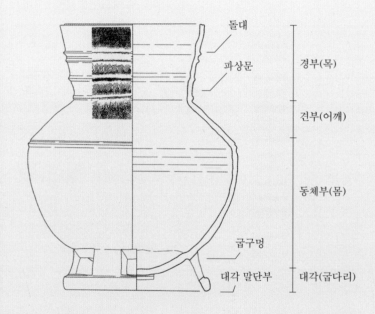

돌대

파상문

경부(목)

견부(어깨)

동체부(몸)

굽구멍

대각 말단부

대각(굽다리)

토기의 세부명칭 4: 유개고배(有蓋高杯)

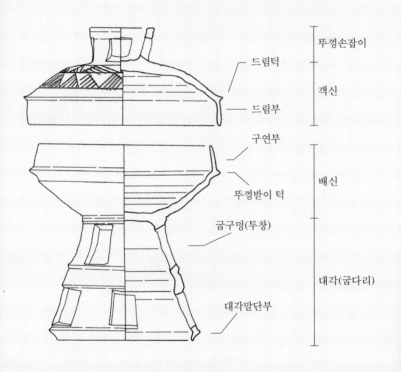

뚜껑손잡이

드림턱

객신

드림부

구연부

배신

뚜껑받이 턱

굽구멍(투창)

대각(굽다리)

대각말단부